"博学而笃志,切问而近思。"
(《论语》)

博晓古今,可立一家之说;
学贯中西,或成经国之才。

复旦博学·复旦博学·复旦博学·复旦博学·复旦博学·复旦博学

本教材由陕西省委宣传部中国特色电影评价体系研究基地、陕西省特支计划青年拔尖人才项目和西安建筑科技大学一流专业项目资助出版。

复旦博学
当代电影学教程

电影概论

Introduction to Film

主　编 / 原文泰
副主编 / 赵　阳　秦晓琳　张冀煜

复旦大学出版社

序　言

本教材由西安建筑科技大学艺术学院影视系教师集体编写而成。

本书筹划已久,得到了西安建筑科技大学一流专业培育项目与艺术学院的支持。之所以想要新编一本《电影概论》,主要原因在于我系教师在日常授课过程中发现难以找到一本综合性较强,案例和内容兼具创新性和前沿性,并且能够覆盖电影理论、电影历史等核心课程的教材。在与学生和考生深度沟通之后,我们开始思考,如果能编写一本专业的教材,尽可能地覆盖影视类专业几门核心课程的教学需求,以及研究生入学考试部分专业课的知识点考察需求,那将会是一件很有价值的事情。于是,在几位老师的课程教学科研成果、教案、自编讲义等材料的基础上,我们开始了《电影概论》的筹划工作。一开始,我们以为这个过程会比较轻松,毕竟类似的高质量教材数量不少。但是,我们着手准备后才发现,整个教材体系的搭建是如此艰难。电影发展已逾百年,历史和理论方面的资料汗牛充栋,想要从中梳理出重要的、核心的,且能体现流动变化的内容实非易事。因此,这一搜集资料、阅读、整理并构建体系的过程便持续了三年之久。

尽管有所拖延,但目前《电影概论》完成的时机可谓恰逢其时。编写过程中,电影越来越明显地受到各种外部力量的作用而看似走向衰落。一方面,2020年初以来在世界范围内传播的新冠肺炎病毒使得人们难以踏入影院观影;另一方面,移动终端、线上会议、网络视频的快速兴起也直接或间接地无情剥夺了电影的市场份额。传统的电影概念正走向解体,电影遭遇的危机使得对电影的全面论述和反思成为迫切的任务。

本教材共分为四个部分。具体而言,"电影基础"部分由原文泰及他的研究生王晨怡主笔,"电影理论"部分由赵阳主笔,"中国电影史"部分由秦晓琳主笔,"世界电影史"部分由张冀煜和研究生刘晶晶主笔。从内容上而言,"电影基础"部分聚焦电影本体,从技术特征、视听特质、制作过程等方面进行了全面阐述;"电影理论"部

分对经典电影理论和现代电影理论进行了具有创新性的探讨;"中国电影史"部分梳理了自 1905 年电影在中国诞生至今的发展脉络;"世界电影史"部分对法国、苏联、德国、意大利、英国等国家的电影发展脉络进行了简要梳理和介绍。

 总结而言,编写这样一本教材的难度是巨大的。一方面,编者个人的研究方法和研究领域存在差异,如何平衡编与写的比重也是一个难题。因此,本教材的主要编写思路是以经典话语为基础,结合各位编者的学术积累,力图有所拓展和创新。另一方面,当前市面上与"电影概论"相关的权威性教材大多成书较早,有些论述和观点与当前电影在全球范围内的发展趋势已有所脱节,如何甄选已有经典教材中的适用性理论并进行完善和补充,做到深入浅出,也是相当考验编者能力的。因此,希望各位读者同仁不吝指教,提出批评和意见,以便于今后的修订和改进。

目　　录

第一部分　电影基础

第一章　电影概论 ······················· 3
　　第一节　电影的诞生 ··················· 3
　　第二节　电影的发展 ··················· 7
　　第三节　电影的概念与基本特性 ··········· 12
　　第四节　电影的一般功能 ················ 14

第二章　视觉与影像 ··················· 18
　　第一节　构图 ························ 18
　　第二节　照明 ························ 25
　　第三节　色彩 ························ 31
　　第四节　镜头与镜头运动 ················ 35
　　第五节　镜头组接 ···················· 44

第三章　听觉与声音 ··················· 52
　　第一节　声音元素 ···················· 52
　　第二节　声音蒙太奇 ··················· 55
　　第三节　声音的功能 ··················· 58

第四章　视听修辞 …… 62
第一节　隐喻 …… 62
第二节　排比 …… 64
第三节　夸张 …… 65
第四节　对比 …… 66
第五节　顶真 …… 67

第五章　电影制作 …… 69
第一节　编剧 …… 69
第二节　导演 …… 80
第三节　后期剪辑 …… 84

第六章　电影与社会 …… 88
第一节　电影与经济 …… 88
第二节　电影与文化 …… 93
第三节　电影批评 …… 95

第二部分　电影理论

第七章　经典电影理论概述 …… 103
第一节　形式主义理论 …… 104
第二节　写实主义理论 …… 111
第三节　从电影批评到电影理论 …… 126

第八章　现代电影理论概述 …… 135
第一节　电影符号学 …… 136
第二节　电影叙事学 …… 140
第三节　精神分析电影理论对观众的发现 …… 157

第九章　当代视觉文化研究语境中的电影媒介 …… 171
第一节　电影影像的运动和知觉的"现代性" …… 172
第二节　图像材质异质融合的三种图像形态 …… 177

第三部分　中国电影史

第十章　中国电影的萌芽（1905—1923 年） …… 191
第一节　电影的传入与中国电影的诞生 …… 191
第二节　早期短故事片的拍摄实践 …… 193
第三节　早期的长故事片创作 …… 196

第十一章　早期中国电影的商业竞争（1923—1931 年） …… 199
第一节　《孤儿救祖记》与国产电影运动 …… 199
第二节　明星影片公司和其他民营影片公司 …… 201
第三节　从古装片到武侠片、神怪片的竞争 …… 204

第十二章　新兴电影运动的兴起（1931—1937 年） …… 209
第一节　联华影业公司与国片复兴运动 …… 209
第二节　新兴电影运动的兴起 …… 211
第三节　无声片与有声片的交织 …… 215

第十三章　全面抗日战争时期的中国电影（1937—1945 年） …… 219
第一节　大后方的抗战电影 …… 219
第二节　上海"孤岛电影" …… 222
第三节　延安电影团的纪录片创作 …… 225

第十四章　战后电影的全面成熟（1945—1949 年） …… 228
第一节　进步影片的创作 …… 228
第二节　昆仑影业公司及其创作情况 …… 230

　　　　　第三节　文华影业公司及其创作情况 ………………………… 233

第十五章　"十七年电影"(1949—1966 年) ………………………… 237
　　　　　第一节　中华人民共和国成立后的电影创作观念 …………… 237
　　　　　第二节　从摸索走向成熟 ……………………………………… 239
　　　　　第三节　四大电影制片厂的创作情况 ………………………… 243

第十六章　"文革"时期的电影(1966—1976 年) ………………… 250
　　　　　第一节　"文革"对电影界的破坏 …………………………… 250
　　　　　第二节　从样板戏到样板戏电影 ……………………………… 251
　　　　　第三节　恢复故事片的生产 …………………………………… 254

第十七章　新时期电影(1976—1992 年) ………………………… 257
　　　　　第一节　观念的更新和电影文化的重构 ……………………… 257
　　　　　第二节　第三代导演对传统的延续 …………………………… 259
　　　　　第三节　第四代导演的创新与尝试 …………………………… 262
　　　　　第四节　第五代导演的革新与突破 …………………………… 264

第十八章　21 世纪的电影(1992 年至今) ………………………… 269
　　　　　第一节　2000 年前后的电影改革 …………………………… 269
　　　　　第二节　主旋律电影与市场化追求 …………………………… 270
　　　　　第三节　商业电影的兴起和市场表现 ………………………… 274
　　　　　第四节　艺术电影的生产与困境 ……………………………… 276

第十九章　香港地区的电影 …………………………………………… 280
　　　　　第一节　香港电影的初创与发展 ……………………………… 280
　　　　　第二节　香港新浪潮电影 ……………………………………… 284
　　　　　第三节　香港电影新浪潮运动之后的类型片与文艺片 ……… 287

第二十章　台湾地区的电影 ·· 292
　　第一节　台湾官办电影机构 ··· 292
　　第二节　从健康写实主义创作路线到爱情文艺片 ············· 295
　　第三节　台湾新电影的兴起 ··· 297
　　第四节　台湾电影的叙事主题 ··· 299

第四部分　世界电影史

第二十一章　法国电影 ··· 305
　　第一节　电影的发明与早期的电影 ·································· 305
　　第二节　20世纪20年代的法国实验电影 ······················· 310
　　第三节　法国诗意现实主义电影 ····································· 317
　　第四节　第二次世界大战之后的法国电影 ······················· 318
　　第五节　当代法国电影 ··· 326

第二十二章　苏联电影 ··· 329
　　第一节　社会主义电影的滥觞 ··· 330
　　第二节　"解冻"时期的电影 ·· 332
　　第三节　电影风格的探索与代表人物 ······························ 333
　　第四节　苏联解体后的俄罗斯电影 ·································· 340

第二十三章　德国电影 ··· 342
　　第一节　德国表现主义电影 ·· 343
　　第二节　表现主义电影的美学观念 ·································· 348
　　第三节　表现主义电影的艺术贡献 ·································· 349
　　第四节　其他的电影运动 ··· 350

第二十四章　意大利电影 ·· 356
　　第一节　意大利式喜剧 ··· 357

第二节 新现实主义电影 ············· 360
第三节 意大利的电影大师 ············· 361
第四节 意大利电影的发展与未来 ············· 367

第二十五章 英国电影 ············· 369
第一节 英国电影发展的历史过程 ············· 369
第二节 英国的著名电影导演 ············· 371

第二十六章 北欧电影史 ············· 376
第一节 瑞典电影 ············· 378
第二节 丹麦电影 ············· 385
第三节 挪威电影 ············· 391
第四节 冰岛电影 ············· 393
第五节 芬兰电影 ············· 396

第二十七章 美国电影 ············· 402
第一节 美国早期电影 ············· 402
第二节 好莱坞电影 ············· 405
第三节 好莱坞类型电影 ············· 410

第二十八章 韩国电影 ············· 423
第一节 从无声片到有声片(1919—1945年) ············· 423
第二节 韩国电影的复苏与复兴(1946—1969年) ············· 424
第三节 独裁时期的电影业与新电影文化(1970—1987年) ··· 425
第四节 韩国新电影运动(1988—1998年) ············· 426
第五节 韩国电影界的重要导演 ············· 428
第六节 韩国电影的发展现状 ············· 432

第二十九章 日本电影 ············· 435
第一节 早期日本电影的特点 ············· 435

第二节　日本电影的辉煌……………………………………………… 436
　　第三节　日本电影界的重要导演……………………………………… 438
　　第四节　日本电影的美学特征………………………………………… 443

第三十章　印度电影………………………………………………………… 447
　　第一节　印度电影的整体发展状况…………………………………… 447
　　第二节　印度电影的特点……………………………………………… 448
　　第三节　印度电影的代表性导演……………………………………… 449
　　第四节　21世纪以来的印度电影……………………………………… 453

参考文献……………………………………………………………………… 456

第一部分　电影基础

第一章

电影概论

第一节 电影的诞生

1895年12月28日,卢米埃尔兄弟(Louis and Auguste Lumière)在巴黎卡布辛大街的咖啡馆公映了《工厂大门》(Les portes de lusine)、《火车进站》(L'arrivée d'un train à La Ciotat)、《水浇园丁》(L'arroseur arrosé)等影片。自此,被放映的影像有了新的名字——电影。首先,电影作为一种机械工具的发明应用佐证着19世纪科技水平的进步;其次,电影能够被大众接受和认可与更早形成的人的视觉经验与心理认知有着密切的联系。

一、作为技术的突破

从工业革命对科学技术的崇拜到放映机械的最终成熟,电影诞生前所经历的每一个阶段无不得益于物理学原理和科学技术在19世纪取得的长足发展。而在此前,文学、雕塑、舞蹈、戏剧等,没有哪类艺术形式如此地依赖科技手段。

(一) 照相术

电影是照相术的延续,照相术的发明与完善成为电影诞生的先决条件。在照相术技术成熟之前,绘画被视作最能逼真地再现现实世界的拟真手段,但照相技术的出现严重打击了肖像画的生意。1826年,法国物理学家尼塞福尔·尼埃普斯(Joseph Nicéphore Nièpce)将融化的白沥青作为感光材料,在阳光下曝光8个小时后,得到了世界上第一幅实景照片《窗外景色》(图1-1)。尼埃普斯的这种日光蚀刻法也称阳光摄影法,比达盖尔的照相法早了十几年。但由于他无法解决固定影像的问题,所以没有成为发明照相术的第一人。法国画家路易·达盖尔(Louis Jacques Mand Daguerre)在尼埃普斯的基础上使用汞银合金影像解决了定影问题,

创造了银版摄影法。达盖尔于1837年拍摄了现存最早的银版法照片《工作室一角》(图1-2),并于1839年8月19日对外公布。因此,这一天便被称为世界摄影术诞生日,达盖尔也被称为"摄影之父"。到1851年,照相技术愈发成熟,照片曝光的时间已从最初的10个小时以上缩减至几秒钟,极大地便利了拍摄者和使用者,越来越多的人以此为职业。单幅画面制作的高效和便捷满足了人们对于即刻影像捕捉的需求,日趋稳定和成熟的画面质量也为照片"活动"起来提供了良好的物质基础。

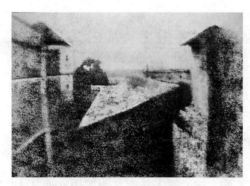

图1-1 《窗外景色》①

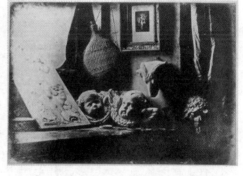

图1-2 《工作室一角》②

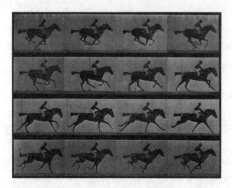

图1-3 《奔跑的马》③

(二) 摄影术

1872年,英国摄影师爱德华·幕布里奇(Edward James Muggeridge)尝试使用24架照相机连续拍摄奔跑中的马,以研究马奔跑时的步态。这个实验在1878年取得成功,幕布里奇发现,奔跑中的马的四肢可以同时离地(图1-3)。1880年,美国人乔治·伊士曼(George Eastman)创办了柯达公司的前身,感光材料的制作技术更进

① 刘悦:《废墟的世界:历史"证件照"、现代"游乐园",城市景象越破败越美?》,2019年7月17日,界面新闻,https://www.jiemian.com/article/3314566_qq.html,最后浏览日期:2022年8月18日。
② 张磊:《奇才学贯中西不屑科举,发明中国第一台照相机一生无财无名》,2017年8月3日,科学网,https://wap.sciencenet.cn/blog-2966991-1069231.html?mobile=1,最后浏览日期:2022年8月18日。
③ 《电影知识小课堂|电影是怎么诞生的?》,2018年11月24日,搜狐网,https://m.sohu.com/a/277630415_734985,最后浏览日期:2022年8月18日。

一步(图1-4)。1882年,法国生理学家马莱(Étienne-Jules Marey)利用左轮手枪的间歇原理发明出可以连续拍摄的"摄影枪"①(图1-5),一秒内可以在单独一块感光板上曝光12幅画面。此后,他又发明了软片式连续摄影机,把胶片与间歇装置结合,只用一台相机便可以进行多次曝光。1889年,美国科学家爱迪生(Thomas Alva Edison)制作的电影摄影机(Kinetograph)已经能连续拍摄600多张画面(大约一分钟以上的活动景物),是现代摄影机的雏形②。

图1-4 柯达胶卷③

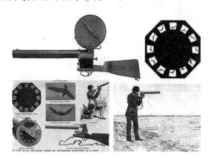

图1-5 "摄影枪"及其结构

(三) 放映术

1891年,爱迪生在助手威廉·迪克森(William Kennedy Laurie Dickson)的协助下发明了电影视镜④(Kinetos-cope,也称活动电影放映机,图1-6),并在自己的实验室内首次对外展示,还放映了时长为3秒的短片《迪克逊问候》⑤(Dickson Greeting)。这是世界上最早的电影放映机,高约1.3米,上装一个口径2.5毫米的透镜,开机后胶片以每秒46格的速度运转。1895年4月14日,

图1-6 电影视镜

① 《大王,放电影一条生路吧》,2018年9月4日,豆瓣网,https://www.douban.com/note/688997065/?type=rec&_i=0817304NcVZKh-,最后浏览日期:2022年8月18日。
② 罗莉:《技术与电影艺术的发展》,湖南师范大学2016年文艺学专业博士学位论文,第32页。
③ 《柯达官方表示:很难恢复生产Kodachrome系列胶卷》,2017年1月28日,咔够网,https://zx.camgle.com/?p=2965,最后浏览日期:2022年8月18日。
④ 《谁发明了电影呢?》,2018年11月27日,搜狐网,https://www.sohu.com/a/278176227_100149440,最后浏览日期:2022年8月18日。
⑤ 李铭:《爱迪生电影视镜的发明与兴衰》,《现代电影技术》2013年第11期,第45—47页。

爱迪生在百老汇 28 街办起了小规模的电影观赏活动,观众可以看到活动的影片。与此同时,在欧洲,法国的卢米埃尔兄弟在爱迪生电影视镜的基础上发明了电影放映机的抓片结构,解决了电影的公共放映问题。自此,由拍摄到放映的过程都没有技术方面的阻拦了,电影从静态、割裂、独享的图像变为动态、连续、开放的视觉奇观,成为技术革命浪潮在视觉经验领域的大刀阔斧的革新。

二、作为"视觉惯性"的延续

电影的本质是再现光影下的连续图像,其放映形态有一系列前身,人们已经形成的对活动影像的视觉经验成为观看、欣赏电影的前提。我国始于西汉的皮影戏利用光与影的互补,借助由兽皮或纸板制成的人物投射在幕布上的剪影演绎故事,配合戏曲曲调和方言唱词,成为电影最为原始的形态。1824 年,英国伦敦大学教授彼得·马克·罗杰特(Peter Mark Roget)首先提出了"视觉暂留"现象,也叫"余晖效应"。他通过观察发现,人眼在观察运动形象时,光信号传入大脑神经须经过一段短暂的时间,残留的视觉"后像"会停留 0.1—0.4 秒,这就是视觉暂留。最早利用这一理论的视觉装置甚至可以追溯到中国的走马灯。在视觉暂留的基础上,1825 年,英国人约翰·帕里斯(John Parris)发明了幻盘(图 1-7)。1830 年,英国物理学家制成法拉第轮。1832 年,比利时物理学家约瑟夫·普拉托(Joseph Antoine Ferdinand Plateau)发明诡盘(图 1-8)。1834 年,英国人威廉·霍尔纳(William Horner)发明走马盘(图 1-9)。活动起来的影像成为动画片的鼻祖。此后,视觉暂留原理成为解释电影放映的理论,它将运动的动作拆解又复原,解释了电影放映和图像运动的本质。银幕上的图像并非连贯、延续的,观众却认为它们与现实无异,这背后更深层次的接受机制其实是人们的心理认同,这种心理经验多来自 19 世纪人们日常生活中的视觉体验。

图 1-7 幻盘①

工业革命使人们的出行方式由马车变成火车,极大地提升了移动速度,同时也改变了人们观看世界的方式。人们在乘坐火车时可以看到不同于乘坐马车时的景

① 《看了这些世界上最早的动画,我的童年又回来了》,2021 年 6 月 11 日,澎湃新闻网,https://m.thepaper.cn/newsDetail_forward_13087677,最后浏览日期:2022 年 8 月 18 日。

图 1-8　诡盘① 　　　　图 1-9　走马盘②

象。由于火车的移动速度远超之前的交通工具,而人们在乘坐时自身又保持相对静止,所以透过车窗看到的风景不断地快速变换,被框定的景象就与边界明显的电影银幕有了异曲同工之妙。乘客坐在车厢里观看变换的风景就好似观众坐在电影院观看电影,如此一来,视觉经验的形成便成为观众观看电影的视觉接受的基础,也成为观众相信电影画面真实性的心理经验。对于电影创作者而言,在早期对电影的初步探索阶段,拍摄者对画面的把握能力就已颇具艺术性,这得益于画家透过暗箱镜头"作画"的"照相机视觉"③。画家透过暗箱看到的画面能够再现事物的透视规律和光线色彩,他们绘出的图像再现了现实世界的空间关系。久而久之,通过对画作的欣赏,电影创作者带入了画家的视角和观察世界的方式,再次透过类似于暗箱视角的摄影机拍摄的画面也就承袭了画作的规律与经验,并且能够自然地再现世界。

第二节　电影的发展

一、制作技术的发展

电影诞生以后,它作为媒介手段所取得的每一次进步,如有声电影、彩色电影、数字电影、立体电影等的出现,都与技术的突破密不可分。可以说,电影的发展史

① 《诡盘:180 年前,人们第一次看到动画》,2018 年 3 月 20 日,新浪网,http://k.sina.com.cn/article_6475727548_181fbc2bc001009yh9.html,最后浏览日期:2022 年 8 月 18 日。
② 《自制|中国电影博物馆里的"走马盘"》,2019 年 10 月 17 日,百度网,https://baijiahao.baidu.com/s?id=1647586405675792684,最后浏览日期:2022 年 8 月 18 日。
③ 罗莉:《技术与电影艺术的发展》,湖南师范大学 2016 年文艺学专业博士学位论文,第 29 页。

注定是与科技相伴相生的。

(一) 从无声到有声

在电影技术的发展史上,1927 年是一个重要的节点,此后的电影空间更趋近于银幕外的真实世界。声音的加入为电影增加了感知的新维度,让电影愈发逼真。虽然电影发展史明确划分了有声和无声两个阶段,但使电影画面与声音结合的尝试在电影诞生之初就开始了。1895 年 6 月,卢米埃尔兄弟放映《代表们的登陆》(*Neuville-sur-Saône: Débarquement du congrès des photographes à Lyon*)时,被拍摄的罗讷省议长拉格兰奇站在银幕后为自己的影像配音。从某种程度上来说,这一放映过程已经实现了即看即听的声画同期匹配效果。此外,尽管电影处于无声时期,无法同期录制和播放现场声音,但声音还是参与了电影放映。卢米埃尔兄弟为了使他们的放映更有吸引力,更符合人们的感知习惯,专门请来了乐器演奏者为电影画面配音。自此,默片时期的电影放映便有了邀请琴师或乐队伴奏的习惯,演奏内容也从与画面毫无关联的流行乐曲逐渐变为音乐家依据情节专门创作的乐曲。1908 年的短片《吉斯公爵被刺》(*L'assassinat du duc de Guise*)由法国音乐家夏尔·卡米尔·圣-桑(Charles Camille Saint-Saëns)配乐,在观众和业界获得了强烈的反响。

即便有配制声音,但电影本身仍然是无声的,只有画面和字幕,影响着电影复刻、再现现实的能力,使电影停留在仅能冲击人们旧有视觉经验的影像层面。为了弥补电影在听觉方面的不足,科学家开始发展声音的记录技术,并应用于电影。1877 年,爱迪生发明的留声机是记录声音的最早装置。随后,在此基础上进行改良的蜡盘留音系统成为电影同步发声的放映系统成熟的技术前提。直到 1927 年,美国影片《爵士歌王》(*The Jazz Singer*)利用蜡盘发声技术在电影中加入同期声,标志着电影有声时代的到来,成为有声片的开山之作。电影作为幻觉的现实角色变得丰满起来,再次缩小了观众与银幕的物理距离和心理距离。

图 1-10 《鲸鱼马戏团》

当然,辨证来看,"有声"的出现部分地打破了仅由画面组成的电影的纯粹性,当今的影片也会利用"无声"的优势为影片拓展艺术创作空间,成为一种突出或增强某种心理效果的手段。在影片《鲸鱼马戏团》(*Werckmeister harmóniák*,图 1-10)中,小镇的

冲突过程没有人的呻吟声,只有物品的破碎声和碰撞声。影片没有人声的参与,而是通过长镜头画面把施暴者的愤恨和受害者的无助转化为声音信号,似是无声的呐喊。

(二) 从黑白到彩色

在 19 世纪和 20 世纪交替之际,法国电影创作者乔治·梅里爱(Georges Méliès)在生产流水线上为自己的魔术电影着色:每个女工只给几个画幅的某些部分着色,然后传给下一个女工,由她再给这些画幅的另外一些部分着色①。在约书亚·弓部(Joshua Yumibe)看来,合成染料的投入使用促进了人们对色彩的视觉消费,20 世纪 20 年代被认为是电影色彩通过调色与着色得以实现的十年②。因此,电影胶片染色作为吸引消费者的方式得以普及也就不足为奇了。色彩本就是现实世界中存在且不可或缺的视觉元素,辨识色彩是人眼的视觉习惯。早期的黑白影片由于技术的限制只能利用黑白两色构建现实世界;色彩为电影更加逼真地表现现实世界提供了相应的技术条件,成为辅助电影利用造型语言表情达意的手段。1935 年,美国彩色电影《浮华世界》(Becky Sharp)是世界上第一部彩色影片。自此,色彩成为电影的一大重要元素参与影片的风格建立,为影片形成更为丰富的画面语言提供了可能,同时进一步提升了电影观众的视觉体验。如今的彩色影片已为常态,黑白影片反而成为别有风格的艺术手段。2011 年的影片《艺术家》(The Artist,图 1-11)就是一部黑白影片,过了一把复古瘾,证实了斯坦利·梭罗门(Stanley Solomon)的观点:"黑白片也许会使观众感到别有风味或者产生怀念往昔的感情。"③

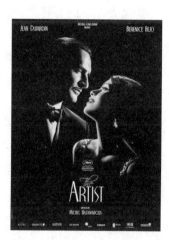

图 1-11 《艺术家》的电影海报

(三) 从方形银幕到宽银幕

最初的电影画幅比例有 4∶3(1.33∶1)和 1.37∶1 两种。由于早期电影对欧洲绘画传统的构图借鉴,黄金分割比的观念深刻地影响了电影创作经验。因此,接近 1.618∶1 的 1.37 画幅成为电影导演最常使用的尺寸。此外,这种比例的胶片

① [美]斯坦利·梭罗门:《电影的观念》,齐宇译,中国电影出版社 1983 年版,第 60 页。
② Sarah Street, Joshua Yumibe. *Chromatic Modernity: Color, Cinema, and Media of the 1920s*, Columbia University Press, 2019, p.204.
③ [美]斯坦利·梭罗门:《电影的观念》,齐宇译,中国电影出版社 1983 年版,第 61 页。

用量既能满足画面质量的要求,又能节省成本,为业界所普遍接受。不过,在20世纪50年代,由于电视的崛起,足不出户的观看体验和灵活的观看时空使得电影银幕的吸引力急速下降。为了挽回观众,打破电视对电影业的冲击,电影商从画幅入手进行改革,试图以观看视野的优势赢回被电视分流的观众。1953年,电影银幕比例从4:3变为现在常见的16:9,宽银幕流行起来,并成为电影资本家制造技术奇观获取商业利益的工具,其中的技术因素成为这次电影革新的重要契机。在未受到电视技术冲击的20世纪30年代,阿贝尔·冈斯(Abel Gance)早就进行的宽银幕技术的初次尝试却并不为投资商和电影市场所看好。即便在50年代宽银幕迅速流行之时,冈斯的"马奇拉马"又因为太具艺术性而遭到冷遇。彼时,宽银幕市场已经充斥着诸如"托德-AO""辛米拉克尔""塞里拉马"[1]等银幕类型了。

(四)从二维到多维

进入21世纪,数字化的创作技术让3D电影逐步成为电影的又一形态。新奇的视觉效果加强了观众对电影的体验感和互动效果,极强的视觉表现力促使了奇幻、虚拟题材的火热,让电影内容更加生动、逼真的同时,也让电影创作更加注重银幕内外画面互动的导向,视觉经验被进一步拓宽。随着虚拟现实技术的发展,VR电影的出现再一次刷新了人们对电影形态的认知。不同于传统的二维电影,交互式、沉浸式的观影体验突破了传统的观众被动观影的模式,让观众能够更加全面地体验电影世界。VR电影对摄影设备和技术有着极高的要求,为了营造交互的观影环境,VR电影的制作需要专业的VR摄影机和球形全景摄影机。但是,因为VR设备的普及还未达到一定水平,人们在自身静止的状态下进入如此拟真的动态视觉环境中仍存在生理方面的不适和抵触,说明目前针对VR影像的视觉经验尚有欠缺,有待形成。

二、艺术形式的完善

随着两次工业革命的完成,电影的制作技术已日趋完善,人们对电影的接受度越来越高,电影制作者也开始逐步探索其作为新的艺术形式的潜能。1911年,意大利电影先驱、电影理论家里乔托·卡努杜(Ricciotto Canudo)发表的《第七艺术宣言》[2](The Birth of the Seventh Art)称电影为一门独立的艺术。在此之前,电影只被人们看作可以被消费的视觉娱乐商品,还没有被纳入艺术欣赏的范畴。在对

[1] 管蠡:《西方宽银幕发展中的影响和一个悲剧性的插曲》,《中国电影》1957年第5期,第63—64页。
[2] 原文称电影为"第六艺术",后改称"第七艺术"。

其他艺术门类的学习和综合考量中,电影作为艺术的事实越来越明朗。

(一)电影与文学

电影与文学的联系体现在电影影像对书面文字的"画面实现"。文字的描述是抽象的、不唯一的,因此,它描绘的对象和深层的道理是不可见、非直观的。电影将文字的含义解放出来,将不可见的东西显化,成为极富视觉表现力的可见画面。这也成为二者的关键区别:一方面,电影借助文字剧本的描述成为构建影像的基础;另一方面,电影将不可见的精神具象化,是对文字内容的转述。电影与文学对于相同对象的表达有着完全不同的体系,因此,较之文学抽象的艺术性,电影系统处于视觉表达的艺术行列。

(二)电影与绘画

电影与绘画有着相似的视觉观看性,如对画面结构的要求、透视布局等视觉建构,这就使电影具备了与绘画一样可供人们欣赏的美感。但是,不同于绘画对客体非客观的、静态的表现,电影要求机器对所摄之物的机械复制和动态运动的还原。在客体的运动中,电影画面依旧具有绘画般的空间塑造能力和表现人物关系的能力,同时增加了动态美和运动感,具有比绘画表现更加丰富、逼真的效果。此外,借助色彩表达情感的特权也在彩色电影出现后成为电影表情达意的一种能力,电影的艺术表达遂脱离对绘画的依赖,成为又一视觉艺术系统。

(三)电影与音乐

音乐较文字而言是没有可见对象的,但听众能够通过聆听得知声音行进的方向、旋律和空间,以及抒发情感的浓淡。音乐的通感能力不亚于文字对想象性的调动,它比任何静态艺术都更具情绪感染力。电影从默片时代开始就重视并借助音乐的艺术性与功能性,并且,在有声电影成熟后,电影音乐发展成一门独立的学科。电影是视听的组合,对音乐的运用使得本就充满画面感的声音有了具体可见的画面作为配合,共同辅助电影画面的意义延展。不过,对音乐的选择和剪辑就是艺术创作的范畴了。

(四)电影与戏剧

电影与戏剧有着十分亲密的关系。从时空关系来看,电影与戏剧都是时间与空间的艺术,不同的是,戏剧的即时性不具有可复制性,且不能保证每一场的质量都相同。电影对空间的塑造能力远非戏剧所能企及。戏剧凭借有限的舞台空间,通过布景抽象出不同的场景,而电影的不同场景是"真实存在"的,有着更加直观、真实的再现能力。因此,电影的艺术成果借助的是其写实能力,而戏剧借助的则是写意的能力。不同的塑造方式区分了二者必然不同的艺术道路。

对于电影的艺术属性,齐格弗里德·克拉考尔(Siegfried Kracauer)有着不一样的见解。他反对对电影进行艺术化的形式改造,主张电影只需展现现实,而不必创造现实。在他看来,电影可以不是艺术。他把艺术等同于形式主义学者认为的对电影素材的变形处理,将电影的真实属性完全放在了形式主义艺术的对立面,这实则是对艺术概念外延的限制。当然,在今天看来,电影是一门艺术的观念已深入人心,不论是忠于现实的写实主义风格,还是乐于玩转技巧的形式主义风格,它都是基于客观世界加工、创造而来的作品,其艺术性就体现在加工、创造的过程中。

第三节 电影的概念与基本特性

电影以视觉暂留原理为基础,利用摄影机抓取现实生活中的影像,再通过放映和交响乐团的伴奏(有声电影出现后则不再需要交响乐团),最终在银幕上展现活动的画面并伴有声音,以此表现电影艺术家的思想和情感。这一概念囊括电影形成的理论支撑、制作手段、生产目的等方面,立足于电影的制作层面。从电影的诞生历程和制作方式来看,它是技术的产物,本质上而言,它的思想内容和情感均依靠技术手段呈现。但是,在电影历经百年发展,无数电影大师深耕其艺术内涵的今天,它的艺术鉴赏维度得到了拓展,并具有了可被消费的商品属性。电影在今天已成为技术与艺术、生产与消费、创作与鉴赏的文化综合体,在人们的社会生活中拥有极大的影响力。当然,不能否定的是,技术永远是电影发展的根基。

一、综合性

电影是一门集绘画、音乐、文学、舞蹈等多种艺术形式为一体的综合艺术,它取六种古典艺术在特性和功能方面的长处,并发展出属于自己的独特艺术特点,成为一门独立的艺术形式。因此,学科融合是电影不可忽视的一大特性。

电影的综合性体现在电影文本的构成上。从故事内容上看,电影的剧本显然吸收了文学叙事的结构方式,如小说、散文、诗歌等文学体裁。从视听方面来看,电影画面沿袭了绘画、摄影对视觉元素的整合,通过构图、色彩组合、透视关系、场面调度等形式的综合,表现出复杂的现实世界。同时,电影中的声音具有丰富的种类和层次,各类声音元素和谐统一,塑造出真实、完整的声音空间。从表意目的来看,不同类型的电影和电影的不同片段能够传递出不一样的情感,使观众产生不同的心理反应,每一种微小的心理反应和情感波动累积起来便构成电影想要传达的复

杂意义。不过,这种意义传达的最终效果因人而异,类似于多对多的传递方式,并无一个标准的完成效果。

电影的综合性还体现在它的制作流程上,它是在各制作部门共同配合下完成的艺术作品,仅凭导演或摄影师是无法完成一部电影的。在电影拍摄现场(图1-12),除导演、摄影师、演员之外,还有灯光组、道具组、服装组、造型组、场务组等部门的配合。要想制作电影这一综合性的艺术作品,制作团队要注意以下三个方面:前期策划时对剧本创作与影视理论的综合,中期制作时对视觉画面和声音匹配的综合,后期宣传时对影片内容和历史流变及社会背景的综合。

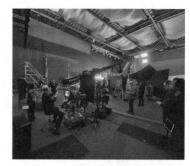

图1-12 《阿凡达2》(Avatar 2)的拍摄现场①

二、视听性

电影的视听性具体表现在两个方面。

一方面,电影直接生产画面,通过画面的构图、光线的运用、色彩的选择、镜头的运动和对画面的剪辑,达到叙事、抒情、教育、宣传等目的,利用影像作用于人们的视觉,进而作用于人们的心理。

另一方面,电影以声音来完善观众的感知、整合空间、拓展叙事、传递情感,人声、音乐、音响形成了系统且独立的声音体系。有声电影出现以来,电影完善了反映现实的能力,声画的呈现与现实世界更贴合。声音作为电影不可忽视的重要部分,承担着叙事、抒情、增强画面表现力等作用。电影中的声音包括语言、音乐和音响,不同的声音在电影中承担的功能也不同。电影在完善视听语言的同时,也成为一个有着自身表意体系的复杂系统。

三、逼真性

齐格弗里德·克拉考尔认为电影是摄影的延续,电影中的元素都取材于现实,并且成为自然的一部分。由此可见,电影在本质上就具有一种与现实的近亲性。电影从现实生活中发掘创作原料,以现实生活为观察和表现对象,通过技术手段再

① 《阿凡达2在新西兰恢复拍摄现场图曝光阿凡达2剧情介绍什么时候上映》,2020年6月19日,海峡网,http://www.hxnews.com/news/yl/dyzx/202006/19/1905887.shtml,最后浏览日期:2022年8月18日。

现、模仿现实生活中的视与听，逼真地表现现实生活，具体体现为符合人物身份的服装、贴合人物性格的妆造、体现时代背景的道具、还原真实环境的布景等外部真实，以及合理的故事逻辑、完整的情节发展等内部真实，以此实现对现实的能动反映，进而达到反思社会、批判现实等目的。

电影表现出来的逼真性是其不可忽视的一大特性。电影的逼真性要求电影演员在表演时不夸张，做到去戏剧化。与戏剧不同，电影在视觉呈现上要求与现实生活具有更高的相似度，不论是充满哲思的文艺片，还是天马行空的科幻片，都要从现实生活的表象出发，揭示世界的本质。

四、假定性

电影的逼真性具有假定性。电影反映的现实并非完全真实的客观现实，而是经过选取和艺术加工的"艺术真实"。假定性通过基于现实的故事设定、还原现实的服装和道具，以及各项制作技术等在银幕上呈现出与现实有关的"幻象"，让观众认同这种被营造出来的真实感，其本质还是对典型现实题材的再创造。人们认为摄影的真实性高于绘画的真实性，是因为摄影机将人的干预程度降低，实现了对现实的客观再现。由此，通过镜头呈现出来的影像世界也被认为是真实的，并且观众在认可它的真实性之余，也能够意识到影像与现实的区别。

第四节　电影的一般功能

一、再现功能

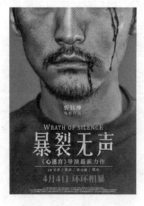

图1-13　《暴裂无声》的电影海报

电影作为一门视听结合的艺术，它的表现手段决定了影像具有与现实世界极大的相似性，并使电影具有再现功能。电影满足逼真性的过程就是对现实的再现过程，通过逼真地反映客观现实，它履行着最初的时空记录功能。这种再现以用现实主义创作手法创作的电影为典型，即依照生活的本来面貌提炼典型的艺术形象，写实地描绘客观生活，借此揭示社会生活的内在规律。《我不是药神》和《暴裂无声》(图1-13)等现实主义题材的电影通过塑造一个个真实、立体的底层人物，反映出世间百态。

二、表现功能

与再现功能不同,电影的表现功能旨在强调电影创作者对所要表达的思想、情感的再创造。再现功能是基于现实去展现现实,表现功能则是基于再现去创造现实。电影的假定性和符号性是表现功能的前提。假定性允许电影创造具有可信性的故事,观众基于对现实生活的理解,可以很好地明白影片表达的情境和情感。电影的符号性让影像与现实生活产生张力,创作者可以主观地表达更多抽象思考和精神意象,赋予影片强烈的情绪和情感。例如,影片《温暖的抱抱》和《西虹市首富》(图1-14)以荒诞的艺术效果呈现出带有强烈风格的画面,与现实主义风格迥然不同。

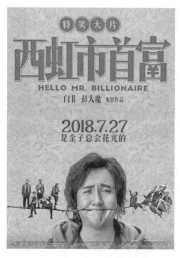

图1-14 《西虹市首富》的电影海报

三、审美功能

电影作为一种社会意识的载体,是对现实的反映,是电影创作者对自己审美意识的表现。电影创作者通过自己的艺术实践,经过由感性到理性、由现象到本质的创作过程形成不同程度的审美意识,并通过镜头语言将一种美的形态传递给观众。观众通过欣赏电影来满足自己的审美需求,进而得到审美愉悦。张艺谋导演的影片《英雄》《归来》和《影》(图1-15)等反映了他在画面造型、故事创作、生活哲学等方面独特的审美意识,观众获得视觉愉悦的同时也接受了导演的审美意识,得到了视觉的审美享受和心灵的审美愉悦。

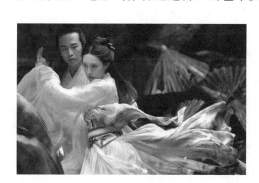

图1-15 《影》的剧照

四、教育功能

电影作为思想的结晶,可以塑造社会文化,重构集体心理,达到教育民众的作用。优秀的电影作品能够帮助人们认识生活的真谛,积极向善,培养和教育人们珍

视美好的道德,乐观地追求个人的理想。电影作品在反映现实的同时也能表达创作者对世界的愿望和诉求,用自己的观念影响观众的观念,用自己的情感感染观众的情感,进而彰显创作者的批判精神。例如,《触不可及》(Intouchables)、《绿皮书》(Green Book)(图1-16)、《波斯语课》(Persischstunden)等影片以或温情或悲惨的故事批判了种族主义和种族歧视,强调人类的平等和互相尊重。

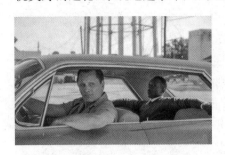

图1-16 《绿皮书》的剧照

五、传播功能

电影的上述四种功能都是在传播功能发挥作用的前提下实现的。电影是一种表情达意的媒介,是思想意识的载体,其目的是传递思想。思想若无法传播,就不能形成一定的规模,也就无法发挥对社会大众的影响作用,其审美和教育功能也就无从谈起。电影的传播功能具有跨媒介的特性,除了在影院的播映,电影在媒介融合时代有了越来越多元的承载介质。比如,人们可以阅读文字了解电影梗概,欣赏电影配乐,通过电视在私人空间更加随意地观看电影。通过这些载体,电影的上述功能得到了更加广泛的应用。

扩展阅读

拉格泰姆(ragtime)音乐与早期电影

19世纪末,爵士乐在美国新奥尔良市发源。爵士乐的风格多样,节奏灵动,有着丰富的音乐语言和强大的生命力。作为爵士乐的早期形态,拉格泰姆在爵士音乐发展史上有着举足轻重的地位,它对美国流行音乐和中国现在的爵士乐有着深远的影响。美国著名的音乐家、舞蹈家、好莱坞喜剧演员欧内斯特·霍根(Ernest Hogan, 1865—1909)在1896年创作了一首名为《All Coons Look Alike to Me》的拉格泰姆音乐,使这种黑人歌曲风靡全国[①]。20世纪初,艺术音乐发展式微,由于大量使用了切分节奏,拉格泰姆这种仅在黑人群体中流行的音乐曲式获得了白人音乐家的认可,并将它吸收进传统音乐。相较之下,爵士乐的节奏、旋律、和声和它

① 杨镇:《二十世纪初的拉格泰姆音乐和音乐家》,《人民音乐》2002年第3期,第54—55页。

最重要的即兴特征更能表达工业革命后的精神革新,因此成为当时社会流行音乐的主流。而在早期默片时代,电影的放映有一个惯例,即放映商邀请钢琴家或乐队来为电影配乐,内容多为当时流行的音乐,还通过音乐模仿画面内容形成"米老鼠化"[1]的配乐手法,用以辅助叙事、渲染情绪,后来甚至发展出专门为电影配乐的曲本。因此,拉格泰姆音乐便成为现场演奏电影配乐的首选,编写拉格泰姆风格的电影音乐也成为演奏家们的普遍选择。查尔斯·莱斯利·约翰逊(Charles Leslie Johnson)作为一名拉格泰姆钢琴家,他为无声电影创作的音乐多数都是拉格泰姆风格的,这在早期默片时代形成了一种特殊的风潮。

思考题

1. 电影在技术方面克服了哪些困难、具备了哪些特质后才得以最终诞生?
2. 试总结人们观看静态画面和动态影像时的接受差异。
3. 历史上有哪些电影流派较为重视创作过程对现实的忠实?
4. 纪录电影的假定性特性是否存在?如果存在的话,它是被如何体现的?
5. 试分析无声电影的视听性。
6. 世界上第一部有声电影《爵士歌王》诞生于1927年,第一部彩色电影《浮华世界》诞生于1935年。为什么电影中声音的成熟时间要先于色彩?

[1] 刘韬:《从无声电影的音乐配置看电影音乐的发展》,《电视指南》2017年第5期,第11—12页。

第二章

视觉与影像

第一节 构 图

构图作为决定视觉画面的直观元素,对画面的美感和价值负责。从词性的角度加以拆解,构图有两层含义:一是生成画面的动作行为,二是视觉平面的空间构成。首先,作为动作行为的构图强调构图行为的动态发生过程,电影创作者作为主体,带着艺术创作的目的,运用自己的科学知识和美学素养,在有限的平面空间或立体空间中,对构成画面图像的基本元素(如线条、色彩等)进行符合人们观看习惯和审美心理的布局,组成有意义和美感的画面整体,用以承载和传递创作者的品味和思想情感。其次,作为空间构成的构图则强调静态的画面结构,用来分析图像内各元素的相对位置对画面产生的分割作用,并通过空间位置的差异布局传达隐藏于画面背后的深层次信息,有助于实现观众与艺术作品和创作者之间的思想交流。构图最开始是静态的平面绘画和摄影对画面结构的要求,但电影和它与摄影密不可分的衍生关系使绘画和摄影的造型体系与规则得以继续为电影所用。电影是连续播放的单幅画面,是动起来的照相术。影像在本质上延续了绘画与摄影的画面结构原则,并在此基础上形成了专属于电影的动态构图法则。与绘画和摄影构图不同的是,电影胶片的规格是固定的,绘画和摄影以画面适应构图,而电影以构图适应画面。

与绘画构图相同的是,电影构图同样需要创作者对画面各元素进行布局,以形成和谐的整体。构图的艺术性是电影艺术性的基础。电影构图把画面中的各种元素按照一定的顺序和规律进行排列组合,最终形成有机的画面布局。这些元素包括绘画与摄影需要考量的光线、色彩、形状、线条,以及电影特有的道具、角色、环境等。通过对画面中的元素的有效组合,它们被分为主体、陪体、前景、后景和空白,有主有次,构成丰富的画面关系,突出一个或多个视觉中心,并制造出空间的纵深感。单独来看,

一幅画面中已经形成的画面布局是相对固定的，在画框内静态地发挥作用。与绘画不同的是，电影的画框不是一成不变的，画面内的元素结构随着摄影机的移动会自然地发生改变，并在运动过程中产生空间。在或元素运动或摄影机运动的过程中，与之相关的环境也随之变化，造成空间上的流动。通过物体运动产生的空间关系同时制造出纵深感，使电影画面获得空间层次。电影创作者会在有限的画格内通过安排对比最强的区域和对比次强的区域引导观众的视线，利用画面中的内在趣味引导观众的关注重点，形成富有深意的视觉动线。不论是静态构图还是动态构图，好的电影构图除了能为观众带来视觉的美感，对表达人物关系、释放人物的心理情感、重建空间结构等叙事层面的塑造也起到关键作用，成为电影艺术含量的一个重要衡量标准。

一、静态构图

这里的静态构图指狭义的影视构图形式，尤指电影中固定镜头内的影像结构。它的特点是画面中的各个元素和相对位置关系无显著变化，摄影机对被摄物体保持静止和相对固定的方向和焦距。静态构图多出现在影片中的固定镜头或位移不明显的运动镜头中。与被摄物体保持距离的旁观视点有利于展示被摄对象的物理特性，传达出冷静、庄重或呆板的心理暗示。静态构图的形式与绘画、摄影构图类似，具体有以下三个大类。

（一）线性构图

线性构图意味着画面中以线条为主要元素，或者画面内元素的排列呈线性。画面会被线条分割成面积比例不同的空间，从而产生视觉节奏和观看重点，将镜头强调的事物置于线条交汇或被分割的某一部分中，以更好地表现事物的特殊性和重要性。常见的线性构图有以下五种。

1. 水平线构图

画面中的线条与画面边界的上下边线平行，与左右边线垂直，可分为高水平线构图、中水平线构图和下水平线构图。水平线的位置不同，画面重心和视觉焦点也会产生差异，利用此种差异可以调动观众的情绪，传达不同的情感内容。总体而言，这种构图给人安宁、平稳之感，可以营造出庄重或稳定的氛围。电影中经常用以呈现水平线条结构的对象有海平面（图2-1）、地

图2-1 《燃烧女子的肖像》(Portrait de la jeune fille en feu)中的海平面形成水平线构图

平线、建筑顶部轮廓等。

2. 垂直线构图

画面中的线条与画面边界的左右边线平行,与上下边线垂直,画面被切割为左右两部分或纵向的多个部分,有明显的分割意味。垂直线的视觉隐喻和人物在画面中所处的不同位置可以赋予人物在权力地位上的分裂或抗衡之感,也意味着分歧和隔膜。垂直线条也可以营造出向上或向下的运动感,常用来引导视线的移动,表现画面中物体的潜在运动。电影中用来呈现垂直线条结构的对象常常有高层建筑、树干、支柱、光束等,因此,在表现人物对立或分裂的场面(图2-2)中多使用此类构图。

图2-2 《爱情神话》中的垂直线构图

3. 斜线构图

画面中的线条与边线不平行,典型的斜线构图为对角线构图。与直线构图相比,斜线构图产生的角度会给画面带来运动感和不稳定感,视线跟随线条的走向移动,空间的划分也会产生视觉张力,这种不完整的、分割的空间常用来表现人物间的失衡关系。电影中用以表现斜线结构的元素有公路(图2-3)、走廊、倾斜的天际线等,延伸的线条增加了画面内部空间的延伸感,使画面结构更加立体。

图2-3 《唐人街探案》中的斜线构图

4. 曲线构图

常见的曲线有 S 型和 U 型,顺畅的线条具有柔和的美感。相比于直线的呆板,曲线更加活泼轻盈,分割画面的能力也显得生动自然,可以流畅地引导观众的视线,使他们产生联想。通过延伸,线条末端往往会产生差异,如形状、占画面比例大小等,可以引出线条外部的兴趣点,增加观众对画面内容的期待。电影中用来表现曲线结构的元素有蜿蜒的公路、河流(图 2-4)和螺旋楼梯等,丰富了横向和纵向的视觉空间,增加了画面的可读性。

图 2-4 《荒野猎人》(The Revenant)中的曲线构图

5. 几何形构图

画面中的物体呈现几何形状,或者空间被物体分割出不同的几何区域。几何形构图把几何形状本身带有的符号意味带入电影画面,通过形状指涉不同的情感内容。这种构图方式能够通过视觉将电影的深层含义呈现出来,层次感更加丰富。不同的形状可以传达不同的视觉感受,例如,矩形带来禁锢感,三角形带来稳定感,圆形带来完整感和窥视感。影片《方形》(The Square,图 2-5)直接以形状命名,画面中也充斥着被矩形边框限制的人物和事物。

图 2-5 《方形》中的几何形构图

在实际拍摄电影时,由于真实的环境往往是复杂的,所以影片中很少出现单一的线性构图方式,经常是多种线条组合在一起,以一个或几个线条位置作为主导架构起电影的空间。复杂或凌乱的线条也会使观众产生困惑、混乱的视觉感受,配合同样基调的电影内容可以做到对情绪的双重肯定,实现强化。

(二) 空间构图

空间构图是对画面中的各个元素在空间位置上进行布局。物体分布在空间中的不同位置,代表的含义也有所不同,由此产生的相互关系可以用来表现角色之间或环境中的张力。常见的空间构图有以下四种。

图 2-6 《丹麦女孩》(*The Danish Girl*)中的对称式构图

图 2-7 《第一归正会》(*First Reformed*)中的黄金分割法构图

图 2-8 《大地》(*Land*)中的负空间构图

1. **对称式/非对称式构图**

对称式构图画面中的物体左右或上下对称,形成平衡、等量的视觉关系,画面布局整体是平衡的,常用来表现势均力敌的人物关系或庄严肃穆的环境场合(图 2-6)。非对称式构图则打破了观众心理上的平衡,由此产生的强弱关系可以辅助叙事,调动观众情绪。

2. **黄金分割法构图**

黄金分割的比值约为 0.618,即线段的较短部分与较长部分之比等于较长部分与整体长度之比,长段为全段的 0.618。画面中的人物、物体若处于黄金分割点,则会产生丰富的画面表现力和视觉冲击力,具有一种和谐的美感。人物或物体若位于黄金分割点,则能第一时间吸引观众的注意力,充分显示这一人物或物体的重要性(图 2-7)。

3. **负空间构图**

负空间即留白,主体以外的空间由单一色调构成,用以衬托重要的主体,体现呼应关系。负空间的使用与意境的营造密不可分,中国画的写意感多半来自对负空间的应用。因此,创作者在需要营造意境、渲染写意美感时,可以利用负空间构图,提升画面的质感(图 2-8)。

4. **封闭式/开放式构图**

封闭和开放的概念只有在互为对照时才是清晰可辨的。有了框架的限制,画面内部的元素便像绘画一般有了确定的空间和情境,产生的意义也被限定在封闭的空间中。传统好莱坞电影常使用这类构图手法,创造假定性空间吸引观众的注

意力,制造完整感。开放式构图则连接银幕内外,重在展现银幕外的元素,主要体现为画面中人物的动作重点在画外,打破画面平衡,留下被画框切割的不完整影像或形成散乱的布局等形式,让观众的注意力转向画外的世界,想象人物在真实空间中的活动,延展了银幕的画面空间(图2-9)。

图2-9 《步履不停》中的开放式构图

(三) 单构图

单构图指单个镜头内只表现一种构图组合形式(图2-10)。由于镜头运动的限制,静态构图多表现为单构图,这种构图方法在默片时期得到了较为广泛的应用。单构图容易使人产生乏味感,但有时为了表达情感或气氛,创作者也会使用单构图并形成某种画面风格,突出某种氛围感。在单一人物镜头的拍摄中,画面元素相对简洁,背景简单。因此,当人物处于画面中的不同位置时,就会有明显的隐性含义。比如,当人物处于画面中央时,可以表达出其强势、有控制力,是被关注的中心;处于画面边缘,则显得其弱小、被排斥。在一般的镜头语言中,人物常处于画面的三分之一处,显得自然且情感是中性的,画面服务于其他的叙事内容。

图2-10 《受益人》中的单构图

二、动态构图

动态构图指电影画面中的各个元素及它们的相对关系不断产生变化,是动态而非静止的,以往的静态构图方法在此时很难兼顾穿越前后景纵深运动的镜头画面。因此,镜头的构图还需考虑画面中的运动感。当摄影机运动起来时,镜头画面

内的各元素位置关系不断变化，形成多构图，静态构图画面的稳定性不复存在，此时动态构图实际要解决的是画框内外空间的变化问题。动态构图有以下三种情形。

（一）固定镜头内的人物调度

固定镜头内的元素不可避免地存在运动状态，包括水平方向的X轴运动、垂直方向的Y轴运动和纵深方向的Z轴运动。其中，Z轴运动是最能区分动态构图的特征，纵深运动将画面由二维图像转化为三维世界。X轴的运动分为从左向右的运动和从右向左的运动，不同的方向会给观众带来不同的心理感受，用以辅助叙事。从左向右的运动符合人眼的接受习惯，所以，从左向右运动的角色会使观众对其作出积极的价值判断；从右向左的运动则相反，这种视觉经验刺激并影响着观众对角色的判断。Y轴的运动是物体沿着南北轴线移动，移速会影响人们对人物或物体的判断。匀速的运动给人以平稳的感觉；相反，则会令人产生危机感。Z轴的运动制造了景深，画面中的元素靠近或远离摄影机时，观众的视线也会被它们调动，继而相信画面的深度空间，进入导演创造的影像世界。创作者在设计画面中动起来的元素时会涉及场面调度（包括空间调度和演员调度），导演需要依据故事情节作出相应的安排，目的是服务于变化的人物关系或体现情感流动，最终服务于叙事。

（二）有相对固定内容的运动镜头

长镜头中的镜头运动通过光学变焦或改变人物与摄影机的空间位置实现构图的改变。镜头的运动会直接改变取景框的范围，画面内容也会随之改变，构图方式也因此需要变化。追随运动的人、事、物的镜头不断更新着画面元素，在主体不变的情况下通过改变位置关系来达到服务叙事效果的目的。不断变化的画面结构与不断推进的故事内容与复杂的人物关系密切配合，用移动摄影的方式改变人物与空间的关系，隐性地表达影片内容。由镜头运动带来的画面构图的改变涉及场面调度中的镜头调度，具体方式有推镜头、拉镜头、摇镜头、移镜头、跟镜头、升镜头、降镜头、甩镜头、环绕镜头等。详细内容见下文章节。

（三）同时运动的画面内容和镜头

当构图的几类元素同时运动时，各种构图方式便会减少作用的时间，在不同形式间快速切换，因此画面的运动感非常强烈，常见的有追逐、武打、战争等场面，以人物跟拍和运动长镜头为典型。画面中不稳定因素的增加考验着创作者的构图技巧和对镜头内外多种变量的把控，这种情况下常见的做法是杂糅多种构图形式对画面进行排布。此外，也有创作者选择直接忽略镜头画面的设计，转而追踪空间中

最重要的变量,用自然、粗粝的画面强调真实性、纪实性,突出角色的动作给观众带来视觉的冲击,达到吸引、刺激观众的目的。这种手法通常会给影片带来明显的形式变化,往往带有导演强烈的个人风格,以此放大某种特质。

第二节　照　明

人造光是科学和艺术发展史上的重要一环,是科学和艺术的结合体。在人类文明的早期,原始人类通过钻木取火点亮了黑暗,随后,人类的艺术创作也加入了光的元素,皮影戏更是成为最接近电影的艺术形式。电影艺术是光影的艺术,光制造了图像,创造了空间,给影像赋予情感和个人风格。作为构成画面的基本元素,影视照明除了提供基本的光照条件,还参与设计画面造型,辅助提升画面造型的美感和艺术性。影视照明包括电影照明与电视照明,电视照明又包含舞台、晚会的灯光照明,二者的用光原则有所不同,这里主要阐述电影照明。

一、光的强度

光的强度指在一定时间和空间内产生的光辐射的量,强度越大,亮度越高。光的强度受光源的能量距离和传播介质的影响。光线离开光源经由反射和散射会出现不同程度的损耗,距离光源越近,强度越大,画面越亮。当光经过不同的介质,最终到达物体时,光的强弱就会有所不同,并影响光照的强度,形成不同的明暗效果。由此形成的特殊光影会给画面带来独特的视觉呈现,区分出主次关系,塑造出丰富的画面空间。因此,光的强度在某种程度上可以决定被照物体的重要程度和象征意义。

在彩色电影出现之前,电影通过操控光的强度体现明暗关系、塑造人物形象。可以说,黑白电影更强调对光线的设计。光线强度高,同一画面内产生的明暗对比就大,画面的戏剧性效果就强;光线强度低,产生的明暗对比小,画面就更为柔和。因此,明暗关系可以表达丰富的画面内涵,体现电影时间、空间的差异。

二、光的方向

光的方向就是光源的方向,包括来自前方的正面/顺光、来自正侧方45°和90°的侧光、来自下方的底光、来自上方的顶光、来自后方的背/逆光。在电影创作中,为了保证画面的清晰和信息的完整,使用单一光源的情况比较少,通常仅在以自然

主义手法为基调的影片或追求极致自然光感的影片中出现，布光手法简单朴素，甚至利用月光、蜡烛等强度不高的光源作为画面的唯一光源。这类光源产生的光的方向是确定的，产生的明暗对比也因此得以最大化，影像的立体性不强却极具故事感。不过，在大部分影片中，创作者常使用组合光，从多个方向照亮被摄物体和环境，突出一个或几个主光，能够塑造不同的视觉造型。

被摄物体有无审美价值、审美价值几何与光的方向密切相关，不同方向的光能够产生不同的情绪效果。例如，顺光能够最大程度地照亮被照物体，将阴影投向物体之后，没有光差带来的明暗关系，因此也叫平光。在拍摄人物时，过多地使用顺光会使人物面部扁平化，失去面部起伏带来的细节和美感，可看性不强。侧光将被照亮的部分和阴影部分共同展现在画面内，突出被照物体的更多细节，使画面具有落差感。拍摄人物时，侧光可以很好地呈现其面部骨骼的立体感，利用光差赋予人物情感和内涵，是塑造人物的常用光线。极端的 90°侧光会将亮部和暗部一分为二，让人对被照物体产生好奇。底光在日常生活中并不常见，因此会给人带来怪异的感觉，效果如同把手电筒放到人的下巴向上照，会使人产生恐惧的心理。顶光则会给人阴森、神秘的感觉，但在大多数存在顶灯的室内空间中也会产生聚光灯一般的聚焦效果。顶灯也会被放置到被照物体背后，以逆光的形式产生作用。创作者使用顶光塑造形象的关键在于顶光光线的柔和度。背光常用于展示被照物体的轮廓，没有其他方向的补光时，被照物体的正面信息隐于黑暗，可以用来表现反派出场时的神秘感，一般情况下多作为辅助光使用。

三、光的性质

光的性质区分了光的冷调、暖调，高调、低调。不同调性的光通过强度的不同又区分了光的软硬。硬光的阴影很清晰，方向性较强，所以，在使用时往往搭配其他方向的光或添加蝴蝶布来减弱其强度；柔光经过散射不会形成边界分明的阴影，也没有可见的方向。不同性质的光适合的电影场景、风格类型各不相同，冷暖调光作为光的两种类型，能够表现的内涵也是截然不同的。冷调光常常与孤独、忧郁、冷静、恐怖的情感联系起来，叙事段落可以通过冷调光的辅助表达类似的情绪；暖调光常常象征温馨、喜悦、轻松的情绪，较为中性的故事段落或暧昧的情节可以使用暖调光来辅助叙事。喜剧片、歌舞片等类型的电影常使用高调照明，突出轻松愉快的氛围，而黑色电影、恐怖片、犯罪片等类型的电影则偏好使用低调照明，渲染阴森、神秘的气氛。

随着电影技术的发展，光的使用空间被极大地拓宽，借助滤色镜等工具可以实

现不同的视觉效果,形成更为丰富的造型含义。不同类型的影片使用的光线性质也不同。比如,现实主义题材电影偏好使用自然光,以最大限度地还原真实世界;而使用表现主义创作手法的电影则利用夸张的照明突出"异世界"与真实世界的差异,进行个性化创作。

四、布光方式

(一) 标准布光

这是经典好莱坞电影常用的布光方式,也称三点布光法(图2-11),由主光、背光(轮廓光)、补光(辅助光)组成。主光作为三点布光中的主要光源决定了光线的性质和方向,通常位于主体正面45°,头部以上。根据拍摄对象的不同,主光的角度和照射角也会相应地调整。主光也决定着画面最终的造型风格和影调,在不同的类型片中,创作者会根据故事背景和人物性格作出适当的调整。背光一般放置于主体背后,主要作用是勾勒被摄物体的形状,塑造其轮廓,突出主体,从而使其与背景分开,增加光的

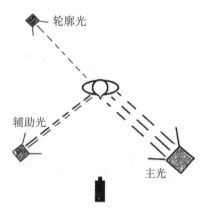

图2-11 三点布光法

质感和画面空间的立体度。丰富的画面层次有利于提高整体的美感,产生戏剧效果。补光作为辅助整个光线效果的光源,调节着主光的光比,可以均衡物体在主光照射下产生的阴影。相较于主光的高照度,补光往往需要很柔和才可以实现对主光的辅助作用。用来拍摄人物的伦勃朗布光法和蝶形布光法基于三点布光,可以表现人物面部的坚毅深邃或小巧精致。

图2-12 《海莲娜:画布人生》(Helene)中的明暗对比布光

(二) 明暗对比布光

在标准布光的基础之上,明暗对比布光可以用来强化主体与背景的明暗关系(图2-12)。明暗对比布光的反差度极高,由此产生的明暗效果强化了角色的表现力,塑造了冲突强烈的戏剧感,十分适合用来表现一些极端或富有特色的人物、情节。伦勃朗

光是典型的明暗对比布光法,这种灯光效果下呈现出来的画面层次丰富,在低照度的环境下突出了重点,还原了人眼在黑暗中的感光能力。同时,大面积的阴影增加了画面质感,在明暗对比中结构了画面空间,从而引导观众找到视觉落脚点,调动了视觉节奏。更为重要的是,黑暗对情绪的渲染使得压抑、紧张的情绪在画面内蔓延,辅助影片内容的叙述,直接影响观众的观影情绪,作用于观众心理,进而形成共鸣。

(三) 平调布光

顾名思义,平调布光(图2-13)画面中的光线分布较为平均、分散,明暗差异较小,且光线的强度保持在中等范围,由于整个画面内的元素基本都被光线照亮,观看起来较为清晰、明确,可视性高,呈现出一种均匀、温和的画面质感。平调布光产生的照度对比十分微小,阴影近乎不可见,因此,需要高明度和高饱和色彩的电影场面都会使用这种布光方式。平调布光中光线的分布均匀,画面内的元素被平等地展现在观众面前,没有彼强我弱的感觉,所以会形成真实的环境效果,潜移默化地带动观众进入电影世界,将观察的权力交给观众,让他们主动发现画面中的信息和重点。

图2-13 《爱在记忆消逝前》(The Leisure Seeker)中的平调布光

(四) 剪影布光

剪影布光(图2-14)以剪影为呈现对象,调换了主体与背景的关系,让主光照亮背景而非主体,使轮廓成为画面的主体。这就意味着被摄物体的全部正面细节都被遮蔽于阴影之中,只有轮廓呈现在观众的视野中。阴影带来的暗部模糊了对主体细节的呈现,增加了观众解读画面的难度。但是,黑暗带来的神秘感和未知感会促使观众产生探索欲,为画面和人物增添可解读性,丰富影片的戏剧效果,也让画面显得简约,富有视觉冲击力。

总结而言,形式多样的布光方式大致可以分为两大类:一类是自然主义风格布光,另一类是绘画主

图2-14 《罗曼蒂克消亡史》中的剪影布光

义风格布光。自然主义风格布光以最大限度地还原自然光效为准则,遵循自然光的方向、色温、明度,完全采用现实主义手法。纪录片基本上都是采用此种布光风格。绘画主义风格布光以故事内容为依据,利用光的特性打造个性化的、有标识的光效,不受现实中光线环境的限制。大部分电影会在还原现实光源的基础上加入略带风格化的光线造型,结合两种布光风格,在写实的同时写意,追求画面的艺术表现力。

五、基本功能

(一) 塑造时空,引导视线

创作者运用光对电影空间进行塑造,并引导观众视线。首先,根据画面中光的布置,观众很容易确定需要被注视的主要对象,从而对他们进行注意力的投射,并通过光线性质的变化获取空间环境的基本信息,进而对人物的性格和立场作出初步判断。同时,观众能够识别物体与环境的空间关系,在电影的空间中,光可以放大甚至重塑空间的特征,产生强烈的视觉刺激。其次,光线可以影响影像的质感。强度大的光线往往质感偏硬,适合表现严肃冷峻的空间环境;强度小的柔和光线则适合表现轻松温馨的场面。

此外,作为电影画面的一种信息,观众可以根据光的明暗变化和强度判断时间的流逝,根据光的阴影面积和长度、光的亮度和软硬判断季节、昼夜,借此快速地代入影片的叙事环境。由此,创作者实现了对电影时空的塑造。影片也经常利用光的这一功能缝合、压缩或扩充时间,自然流畅地实现场景转换。

(二) 制造戏剧性

光线性质的改变会直接影响电影视觉的戏剧效果。首先,光的高调和低调会直接影响画面风格和观众情绪。高调的画面常用来传达喜悦、积极的感情,低调的画面则常用来展现悲伤、忧郁的氛围。其次,光源的位置也会影响人物形象的塑造。比如,顶光带来的压抑感可以用来展现人物的权力和地位;不同方向的光线可以在夸张使用后被创作者用来自我表达,形成风格化的电影画面。最后,光作为制造戏剧冲突的元素,可以推动情节和叙事策略的发展。不同光效塑造出的人物,可以突出他们性格中的某一特质或其所在生活环境中的某一要素。同时,由光线产生的不同氛围也会反过来辅助人物形象的塑造,增加人物在画面中的表现力,进而增强电影画面的戏剧冲突,吸引观众的注意力。此外,没有伴随强烈戏剧冲突的光效也会因其自然质朴的观感成为一种特色,调节观影节奏,让观众在充满强烈戏剧冲突的画面观看中得到暂时释放,调节戏剧强度,实现对画面节奏的控制。

> 扩展阅读

剧组常用的照明设备

相较于其他灯光器材,LED灯(图2-15)的优势很明显。对电影画面来说,它对色彩的还原度较好,光线柔和,可以调出任意颜色;对剧组来说,它节能、便携、功率小、寿命长,调光方便,无有害光。因此,LED灯在灯具市场上越来越受欢迎。

图2-15　ELM8便携式LED灯[1]

图2-16　荧光灯[2]

荧光灯(图2-16)是LED灯风靡之前剧组常用的灯具。与LED灯相比,荧光灯的光线更柔和,能营造出类似自然光源的光效。此外,因为常常在教室、办公室等日常环境中使用,荧光灯也经常作为环境置景出现在画面中。

镝灯(图2-17)属于高强度气体放电灯,光效高,显色性好,使用时需配备相应的镇流器和触发器。镝灯通常被用于模拟自然光,在需要营造出白天效果的戏份或补充自然光源时放置于被摄场景外部,制造"阳光"。

图2-17　镝灯[3]

图2-18　钨丝灯[4]

使用中的钨丝灯(图2-18)功率很大,产生的光强度很高,所以非常适合在室

[1] 陈庆雯:《同类产品最便携 Elinchrom 推出 ELM8 LED 灯》,2019年8月7日,蜂鸟网,https://qicai.fengniao.com/535/5357606.html,最后浏览日期:2022年8月18日。

[2]《少走弯路、多出好片——新手选购摄影灯指南》,2021年7月16日,知乎,https://zhuanlan.zhihu.com/p/390307917,最后浏览日期:2022年8月18日。

[3] 同上。

[4] 同上。

外拍摄或室内大空间拍摄时使用。不过,因为它的功率很大,剧组在使用时需要配备相关的发电设备并对它们进行专门的维护。

第三节 色 彩

除了用来照明,光也有属于自己的颜色。色彩是光的组成部分,也是电影中极为直观的视觉元素,不同强度的光的照射可以改变色彩的明度。彩色电影出现之后,电影画面能够承载和传递的信息更为丰富,也更真实地还原了人们视觉习惯中的世界。色彩带给人的视觉刺激充满了象征内涵,电影导演通过对色彩的运用,使画面蕴含的情绪和氛围更加强烈,观众能够直接地领会创作者的意图。但是,色彩带来的情绪反应具有很强的主观色彩,不同的颜色在不同的观众眼中可能会有不同的内涵。即便如此,颜色带来的心理学反应实际上是具有一定共通性的,这为我们探究电影中的色彩提供了基础。

一、色彩的属性

(一) 色相

即色彩呈现出来的质地、面貌等,也称色别,用以区分色彩的属性。根据光的不同频率,色彩具有红色、黄色、绿色等性质,是特定波长的可见光。黑白灰颜色是中性色,没有色相。瑞士表现主义画家、色彩学大师约翰内斯·伊顿(Jahannes Itten)在《色彩论》中公布了十二色相环(图2-19),色相环中的色相与光谱顺序一致,每个色相独立存在,色阶分明,可以分辨出每一种色相。

图2-19 伊顿十二色相环[①]

(二) 纯度

也称饱和度,指色彩的鲜艳程度。饱和度越高,视觉冲击力越强;饱和度越低,色彩变化越趋近黑白。

[①] 《做设计苦于不会配色?来看看如何运用色彩情感》,2022年5月8日,网易,https://www.163.com/dy/article/H6SM3K4O0511AR28.html,最后浏览日期:2022年8月19日。

（三）明度

即色彩的亮度，指颜色的明暗、深浅。明度是构成影像层次的一个重要因素。改变明度的方法有两个：一是更换色相，利用色彩差异制造明度变化；二是在原来的颜色中加入白色或黑色，改变饱和度，从而提高或降低明度。

（四）色调

即整体的色彩倾向。明度决定了影像整体是亮调还是暗调，色性则决定了影像是冷调还是暖调。

二、色彩对比

色彩的性质在颜色的并置与对比之下会产生相斥的效果。

（一）色相对比

指根据色相环上的色彩差异制造出不同色相并置下的不同效果。色相环中相邻的两种颜色进行对比（相邻色对比），即使色相差异稍显增加但仍比较和谐，对比关系不太强烈。对比色对比和互补色对比有着强烈的对比效果，容易给人强烈的视觉冲击或引发激烈的心理反应，可以在电影中用来表现不安、活泼、激烈等情绪。

（二）纯度对比

指的是相似颜色的纯度，即某一色彩的含量差异。纯度对比有三种类型：强对比、平等对比、弱对比。通过增加或减少原色使纯度对比的效果强烈或微弱，可以制造出不同的视觉感受。强对比画面中色彩纯度差别大，高纯度色与低纯度色形成饱和与灰暗的强烈对比，中纯度色在其中进行调节；弱对比画面中的色彩纯度彼此接近，低纯度色可以表现平静之感。

（三）明度对比

即色彩明暗程度的差异对比。明度差别较小，则颜色看起来更和谐统一。明暗的差异变化可以改变色彩的层次和空间感，制造丰富的画面节奏，传递积极或阴沉的视觉感受。无色相的黑、白、灰也可以通过明度对比制造画面层次，丰富空间关系，表达彩色世界中的位置和空间差异。

（四）面积对比

色彩面积（包括形状、空间位置）的差异也会影响色彩对比的效果。面积大的色彩占画面的比例也较大，给人的感受就更强烈；色彩形状越规则、越集中，产生的对比关系就越强烈；产生对比的两种色彩距离越近，则对比效果就越好。

总结而言，若要产生色彩对比的效果，可以通过调整其中任一色彩的纯度，或增加其面积，或改变与之相邻的颜色。当需要强化对比效果时，创作者可以通过提

高色彩纯度来增强对比效果,也可以使所用色彩与补色并置,互相利用补色光,还可以通过增加色彩的面积来制造强烈的对比效果。当需要降低对比效果时,创作者可以使用更为柔和的色彩纯度,也可以使用非补色与其并置,还可以减少色彩的比重,平衡视觉占比。

三、色彩的功能

色彩在电影中的作用与光类似,除了拓展、引导电影信息,还会影响情绪表达。在影片中,创作者对某些色彩的多次使用往往有丰富的深意,这些颜色作为一种符号,可以隐喻电影主题,刻画人物性格,外化人物情感等。电影中的色彩不仅是电影的技术成分,现在更是成为一种视觉艺术。

(一)信息标识

生活中,我们经常在描述、识记物体时对色彩加以利用,进一步准确地定义物体。电影中的色彩就类似于描述名词的形容词,可以对人和物进行描绘和标记,甚至强调,从而对人物形象进行全方位的塑造。例如,在影片《柳浪闻莺》(图 2-20)中,越剧《梁山伯与祝英台》的表演片段不断出现,银心和垂髫分别饰演祝英台和梁山伯,二人的越剧服饰一粉一蓝,从真实性别、角色身份和色彩搭配上

图 2-20 《柳浪闻莺》的剧照

被区分开来。戏剧之外,银心的服饰颜色鲜艳,而垂髫的衣服以白色为主,展现出戏曲和电影中两位人物的不同性格特征,增加了戏剧矛盾的冲突和对抗。

(二)象征意味

色彩具有强烈的象征性。早在彩色电影出现之前,梅里爱就用蓝色代表夜晚,用绿色代表自然景观,用红色表现灾难或革命,并依此原则来给自己的影片上色。此外,爱迪生也展示过他的双色电影(two-colored film)。不同的色相、不同的色调代表着不同的情感与文化内涵,并且观众在不同的语境下对颜色的解读可能千差万别。比如,在不同的文化语境中,白色既象征着纯洁和高雅,也可以代表悲伤和肃穆。当然,过于依赖色彩的画面的表现力有时会使画面显得过于风格化,继而落入色彩符号的窠臼。而黑白影片则更具有艺术质感,使用得当将会使艺术性最大化。电影《兰心大剧院》(图 2-21)就采用黑白色彩,在不同的灰度中讲述了一段历史故事。

（三）结构画面

色彩在画面中的位置一定程度上结构了画面的布局。色块的大小、搭配，色彩能量的强弱，以及色块在画面中的不同位置，彰显出色彩对画面和视觉的不同程度的控制。通常来说，色块越大，色彩能量就越高，越能吸引观众的视线；色块的明度、纯度越高，色彩能量就越高，越易于吸引观众的关注，不论其是否处于画面的几何中心或趣味中心，都可以成为画面的焦点，强调那里的动作行为，重塑画面构图。在这一过程中，还需要注意色彩间的相互作用。当同一画面中出现两种及以上的色彩时，主体色彩和背景的反差越大，则越能凸显主体；如果二者为互补色，则补色的饱和度会明显增加，平衡构图

图 2-21 《兰心大剧院》的电影海报

的能力也就越强。在《温蒂妮》(Undine，图 2-22)的结尾，温蒂妮在泳池里杀死了前男友。蓝色的泳池里，两具被暖光照射的身体，一边是冷酷的命运，另一边是燃烧的仇恨。在冷暖色调的对比下，观众的视线被引向人物之间，关注点汇聚到被激化的情感冲突之上，画面的戏剧性骤增。

（四）释放情绪

图 2-22 《温蒂妮》中的一幕

色彩作用于人的心理，创作者可以运用视觉潜意识影响观众的情绪。色彩带给电影和观众的情绪影响主要体现于色调上的差异。暖色调给人以刺激和兴奋的感觉，让人产生愉快或愤怒的反应；冷色调则给人忧郁沉静的感觉，让人产生消极或孤独的反应。动画片《头脑特工队》(Inside Out)将色彩的情绪功能直观化，用五种不同颜色的卡通形象分别代表主人公的不同情绪，并主导相对应的不同行为。在商业化模式下制造的电影在使用色彩时比较谨慎，不太会突出个性化的表现手段；在一些追求艺术性的电影中，色彩成为彰显导演风格的重要手段。例如，王家卫的作品以对暗色系和高对比色的个性运用自成一派，在影片《花样年华》《2046》中用色彩刻画了男女主人公隐秘的心理情感。西班牙导演佩德罗·阿莫多瓦(Pedro Almodovar)的影片《崩溃边缘的女人》(Mujeres al borde de un ataque de nervios)和《情迷高跟鞋》(Tacones lejanos)深受波普艺术风格的影响，运用高饱和度的色彩反抗简朴的生活。

（五）叙事线索

色彩在电影中的重复出现和前后变化也可以成为重要的叙事线索。带有标识作用的某一色彩在电影中的首次出现就完成了它对某种意义的输送，此后的重复便是不断地强化并使这一意义输送链条更完整，最终构成色彩表达的完整闭环。例如，在动画片《心灵奇旅》(Soul)中，乔伊·高纳在第一次与乐队彩排时就进入"心流"①状态，蓝色的光影笼罩在忘我弹奏的高纳周围，象征着他已进入高度专注和投入的钢琴世界。而在生之彼岸的忘我之境便是由蓝色天空和蓝色沙漠构成的无垠世界。颜色内涵的前后统一符合观众观影潜意识里的一致性，可以成为电影叙事过程中前后呼应的同一条线索，使电影成为更完整的统一体。

第四节　镜头与镜头运动

导演通过取景框观察、记录现实世界，电影镜头充当着人的眼睛。这双眼睛是艺术的眼睛，它艺术化地捕捉现实，艺术化地组合故事段落，最终生成一段富有深意的影像。一个镜头是组成影像的最小单元，相当于语言中的字和单词。完整、高质量的一系列镜头保证了一部影片在影像上的成功。电影镜头兼具独立性和关联性，一个个相对独立的画面信息组合起来，就构成电影叙事的篇章。

一、景别

电影理论家鲁道夫·阿恩海姆（Rudolf Arnheim）认为，自然的知觉每被限制一分，潜在的审美知觉就会增加一分②。镜头边界的限制激发了视觉的审美效应，观众意识到观看范围的有限性，进而对边界外的世界产生好奇与联想。景别的变化也带来了丰富的艺术潜能，于无形之中引导观众窥探电影世界。景别由摄影机与物体的距离决定，也由镜头的焦距决定。电影中的景别一般分为远景、全景、中景、近景、特写。五种景别在拍摄人体时有专门的位置界定——分截高度（图2-23）③，分别是腋下、胸下、腰下、臀下、膝下。它们分别对应大特写、中特写、半身景、中景、大中景。

① "心流"在心理学中指一种人们在专注地进行某种行为时表现出的心理状态，"心流"产生的同时会使人具有高度的兴奋感及充实感。
② [美]达德利·安德鲁：《经典电影理论导论》，李伟峰译，世界图书出版公司2012年版，第21页。
③ [乌拉圭]丹尼艾尔·阿里洪：《电影语言的语法》（插图修订版），陈国铎、黎锡等译，北京联合出版公司2013年版，第15页。

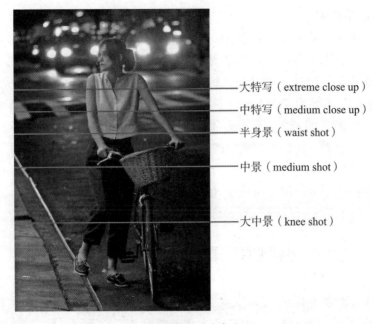

图 2-23 分截高度

（一）远景

用来展现物体或角色所处的地理位置、空间全貌和天气情况等环境特征，所以也叫建构镜头。画面不含人物或人物很小的镜头多用于电影开篇，表现宏大的史诗级场景；也可以用来抒情、烘托气氛，奠定电影的基调。远景镜头具有一种旁观的视角，带有冷峻的客观性，削弱了观众的代入感。大远景更甚，一般用于气氛的渲染和环境的写意表达。

（二）全景

展现物体或角色的全貌，以及人与人、人与环境的关系。当拍摄对象是人时，画面囊括人物的头部和脚部，位置接近上下边框，人物成为画面的主体，角色的位置和空间关系得到较为完整的展现。当拍摄对象是自然或人文环境时，全景比远景更能对一些空间内容进行展示，具有更多的细节信息，通常以概括作为主要功能。

（三）中景

用来表现人物关系，镜头与人物的距离类似于日常生活中的社交距离。中景镜头的实用性很强，既能展现人物的动作细节，也可以揭示人物与环境的关系，在运动镜头中可以兼顾对人物和环境的展现。中景镜头可以包含较多的画面信息，

作为对话镜头或说明性镜头较为合适。它囊括的信息较多,以电影叙事作为主要功能。

(四)近景

近景与中景镜头一样,可以展现人物的神情、动作。聚焦人物肩部以上的镜头又称肖像镜头。近景镜头可以清晰地展现人物的表情、眼神等细节,表达人物情感的能力很强,能够较为细致地刻画人物外化的心理反应,传情达意。近景镜头可以使观众很好地了解角色,观察角色的表演和细微的变化,从而与角色共情。在人物对话场景中,近景别镜头比中景别镜头显得更为亲密。

(五)特写

人物的某一部分或某一物体全部充满画面。这种镜头相当于语言里的强调句,用以突出并强调某一细节对故事发展的重要作用,引导观众关注其背后的深层含义。特别是拍摄人物头部时,镜头放大了人物的身体细节,所以会产生视觉压迫感,角色面部的细微表情、眼神变化等都可以突出人物的情感。大特写更甚,观众在局部信息的强调和大部分信息隐去的情况下专注于反日常视觉经验的影像,会产生强烈的心理感受。

镜头是导演与观众视觉的重合。景别(图2-24)的变换则相当于人视线的移动,对纵深空间中不同焦点、层次的关注的转换。景别呈现出的画面关系是区分人物、空间的关键,人物与周围空间的占比不同,画面中的重点不同,相应景别产生的意义就不同。其占比越大,则越重要,景别引导观众"看"的意味也越重,重要性越突出,适合表

图2-24 不同景别的示例①

① [美]罗伊·汤普森、克里斯托弗·J.鲍恩:《镜头的语法》(插图第2版),李蕊译,世界图书出版公司2013年版,第11页。

现关键内容。因此,特写画面可以令观众精神更集中,情绪更紧张;远景画面使人更放松,视线更自由。电影画面的连续组合利用了景别变换形成的视觉特性,这一过程基本模仿了人眼的观看机制,观众通过视线移动调动心理活动。景别的选取为电影的表意提供了方法机制。大景别重在展现空间,辅助角色的塑造;小景别重在展现细节,突出其关键作用,成为叙事中的信息源。

对景别的界定具有一定的灵活性和相对性。比如,拍摄一个人抽烟时的手,对于人体来说它是特写,对于烟来说则是全景。因此,使用何种景别取决于故事情节想要表达的重点。创作者依据人物关系的亲疏选择使用特写还是大特写,依据人物的社会关系选择使用中景还是全景。摄影机离被摄物越远,镜头的态度就越中立,会形成某种疏离感;摄影机离被摄物越近,安全距离被打破,产生的压迫感就越强。此外,物体的大小及其在画面中的比例也影响着创作者对景别的判断和使用,这决定着画面的意义。如果画面中同时出现地位不均衡的双方人物,使用特写或近景呈现画面中拥有权力的、负面的一方,则意味着人物的野心和权势的力量;使用特写或近景呈现处于弱势的、善良的一方,则意味着美好的易碎或正义必将战胜邪恶。

二、景深

景深概念的产生与生物学上人眼对物体的聚焦、关注有同源性。当人眼注意到一个具体的事物时,大脑会在优先处理关注信息的同时自动屏蔽注意点之外的信息,选择性地忽视可能干扰目标观察的其他事物,产生"模糊"的心理效果。同理,景深就是对焦清晰后距离焦平面前后产生的由清晰可见到模糊的视觉范围。由此,画面内的空间可以被分为前景、中景和后景,画面从二维平面被扩展为三维空间,产生纵深感。画面纵深感的程度由焦距决定:镜头角度越广,景深越深;镜头焦距越长,景深越浅。作为镜头内的构图,景深给场面调度带来丰富性和复杂性,使用不同焦距的镜头拍摄的画面效果也不尽相同。

(一) 标准镜头

标准镜头是最接近人眼感觉和视野的镜头,焦段为 40 mm—50 mm。严格意义上说,它是焦距长度接近画幅对角线长度的镜头。标准镜头拍摄的画面与人眼观察到的景象十分类似,写实地还原了生活情境,运动感适中,适用于拍摄现实主义电影中的常规情节,创造出"虚假"的"真实"影像。

(二) 长焦镜头

长焦镜头能够压缩空间,制造浅景深,达到虚化环境、突出主体的效果。长焦

镜头可以拍到远距离景物的细节,打破人眼的视觉限制,但也因此视角小、景深浅、透视效果差。用长焦镜头拍摄被摄物体靠近或远离摄影机的运动时,运动感会被削弱;拍摄横向运动时会放大运动感,给人急促紧迫的感觉。长焦镜头适合拍摄富有情绪性的情节,可以强化视觉冲击力。

(三)广角(短焦)镜头

广角镜头的焦距小于标准镜头,可以放大画面的取景量,加深景深,使画面内从前至后的细节都可以得到展现,因此视角大、透视关系强,能够突出前景,产生空间纵深感。极致的广角镜头包括鱼眼镜头,画面的四周会产生严重畸变,可以用来表现非常态的景象和感受,以制造强烈的视觉冲突。广角镜头一般适合拍摄幻觉、病态等非常态的场景,可以放大人物情绪的感染力,辅助画面叙事。

三、角度

镜头的角度指摄像机镜头的水平线与被摄对象构成的几何角度,可以分为鸟瞰角度、俯视角度(高角度)、水平角度、仰视角度(低角度)、倾斜角度。不同的角度代表着导演和观众观看的视角和态度,表达出的立场和传达的情感也有所不同。

(一)鸟瞰角度

摄像机从被摄物体正上方向下拍摄,是经典的"上帝视角",画面的表现意味强烈,常用来展示壮丽的自然风光、城市的建筑风貌等环境景观(图2-25),在叙事方面可以起到暗示人物命运、舒缓叙事节奏的作用。鸟瞰镜头可以呈现事物的运动状态和轨迹,有概括性的功能,也可以用来表达孤独、无助、悲壮等情感。

图2-25 《007:无暇赴死》(007: No Time To Die)中的鸟瞰角度镜头

（二）俯视角度

图2-26 《小伟》中的俯视角度镜头

摄像机处在高于被摄物体的高度向下拍摄，但它没有鸟瞰视角产生的超然感和统治感（图2-26）。这种俯视角度镜头在叙事意义上接近文学上的全知视点，同样带有居高临下的制约感。俯视角度在视觉上压缩了人物细节，使人物看起来压抑呆板，带有道德上的指责意味，常常用来拍摄上级对下级的压制、强壮对弱小的碾压。

（三）水平角度

摄像机以与人眼齐平的高度拍摄事物，减少了带有主观色彩的心理优越感，将被摄人物放置在与观众平等的心理层面，可以产生尊重、平等沟通的感觉（图2-27）。这种平视镜头较为客观，观众不会轻易对被摄对象产生价值判断，也不会产生强烈的情绪起伏。水平角度镜头常用于展现现实主义风格的影像，客观地再现生活和环境，因此戏剧性不强，画面风格平实、自然。

图2-27 《我是布莱克》（*I, Daniel Blake*）中的水平角度镜头

（四）仰视角度

图2-28 《浊水漂流》中的仰视角度镜头

摄像机从位于被摄物体平面以下的低角度向上拍摄，模拟人抬头观看的行为（图2-28）。通常人们在观看比自己高或巨大的、位于高处的物体时会产生仰视动作，所以用仰视角度镜头拍摄的被摄对象常给人高大强壮、备受尊敬的印象，赋予被摄对象很强的力量感，相较之下，观众在观看时会产生比

较渺小的感觉或产生被保护的安全感。创作者常利用极致的仰视镜头来拍摄超出人们认知和掌控能力的事物,如宗教象征、超自然的现象或外星来客等。

(五) 倾斜角度

这种镜头画面中的物体都是倾斜的,缺乏稳定感,因此给人不安的感觉。倾斜角度的镜头带来的非常规的视觉经验会使观众产生慌乱、未知的感受,隐喻着秩序和平衡被打破,制造观看焦虑并使观众与影片中的人物感同身受,产生真实感,常用以表现危机的来临和人物精神的紊乱等场景。

四、视点

与角度类似的概念是视点。角度的主语是摄像机,特指摄像机在拍摄被摄对象时选择的位置、方向等物理定位。视点则是相对于人物和叙事来说的,是电影的心理定位,包括导演视点、观众视点、主观视点、客观视点等。视点与角度有着密切的关系,增加了视点的角度镜头含有更深厚的隐含意味,与观察者的个人立场及被观察者的形象密不可分。当镜头背后的叙述者不同时,镜头视点也随之发生变化,不同的视点观察和叙述搭配不同的镜头角度可以表达叙述者的主观感受,共同为电影叙事服务。

(一) 客观视点

一种旁观的、客观的观察角度。摄像机不带有任何情感色彩,重在展现事物发展的原貌,客观地呈现其发展规律,并交由观众自己思考,多以记录和静观为主,是电影中常用的一种视点。

(二) 主观视点

摄像机在离开被摄人物后延续角色的视线动作,将人物所处的位置、观看的角度和情感色彩通过主观镜头传递给观众,使观众在看到角色看到的事物后体会角色的心理状态和情感波动,产生身临其境的效果。尤其是在恐怖片中,主观视点镜头放大了恐怖效果,观众得以轻易地代入人物的心理状态并参与电影叙事。

(三) 导演视点

导演操纵摄像机引导观众注意电影中的细节或观察事件发展的方式,往往会借助特殊的造型手段或精心布置的场面调度,带有强烈的导演设计感和导演思维。

(四) 观众视点

这种视点既非剧中任何一个人物的视点,也非导演带有引导性的视点。观众视点模拟了客观的观察视点,但观察范围有限,无限接近却不与主观视点和客观视点重合。

伴随着视点产生的还有视线和视距。在观看者与被观看者之间,视线连接了二者,并赋予观看方向。在银幕外,观众看向幕布,向电影中的人物投射自己的视线,这一视线是单向度的(仅从观众的观影主体角度出发)。在克里斯蒂安·麦茨(Christian Metz)看来,观众的眼睛也在接受光影图像,成为银幕。在银幕内,电影角色之间互相观看,互相投射视线并进行情感交流。此外,银幕上的角色也观看事物,引导观众的视线关注画面内的重点。视线让不同的主体产生关联,视线的长短又暗示着关系的不同:短视距给人压迫感,充满视觉冲击力,展示了紧张、冲突、激烈的双方关系;长视距扩充了空间,制造出不同的环境气氛,展示了平和、稳定的双方关系。总结而言,视线和视距共同支撑起复杂的影像结构。

五、运动

运动是电影的重要属性。镜头的运动也称动态构图,是构建电影这门视觉艺术的最特别的一个元素。

(一)推镜头

摄像机沿光轴方向向前移动拍摄,画面表现为被摄物体离镜头越来越近,或是伴随事物的出画,新的事物进入画面。推镜头可以在一个镜头内使观众获得部分与整体的关系等信息,增强画面的真实性。一般来说,推镜头在电影开场交代故事背景、人物关系得到推进、进入人物的回忆或内心活动等情况下最常被使用。

(二)拉镜头

摄像机沿光轴方向向后移动拍摄,画面表现为被摄物体离镜头越来越远,或是伴随摄像机的运动,越来越多的事物进入画面。拉镜头可以逐步表现人物与环境的关系,制造悬念。一般来说,拉镜头在电影结尾、人物的互动进入尾声、展现环境等情况下被使用。

(三)摇镜头

摄像机位置不动,镜头进行上下、左右移动或旋转拍摄,画面表现为被摄物体逐个展现在镜头内,产生巡视的感觉。1896年,法国摄影师狄克逊首创摇镜头[1]。

(四)移镜头

摄像机沿水平面向各个方向移动,可与其他镜头类型组合使用,画面表现为被

[1] 胡斌彦:《数码摄像机的镜头语言》,2009年7月4日,豆丁网,https://www.docin.com/p-25866449.html,最后浏览日期:2022年8月19日。

摄对象依次出现在镜头中,与推镜头类似。1896年,卢米埃尔的摄像师普洛米奥(Jean Alexandre Louis Promio)在意大利威尼斯拍摄时将摄像机架在船只上,创造了第一个移镜头,开了运动摄影的先河①。

(五) 跟镜头

摄像机跟随被摄物体的移动进行拍摄,产生运动感和真实感,呈现人物在运动状态下的动作细节,具有较强的画面流畅感。跟镜头常与长镜头、一镜到底一起使用,连接事件的前因后果,使观众产生身临其境的感觉。

(六) 升镜头

摄像机离开原来的拍摄位置,向上运动拍摄。随着摄像机的升高,升镜头内的画面视角变为俯视视角,带来全局感和统治感,也可以作为抒情的手段,带有"离开"的意味,可以用于自然地结束故事的讲述,或转换画面空间。

(七) 降镜头

摄像机离开原来的拍摄位置,向下运动拍摄。随着摄像机的降低,降镜头内的画面视角变为平视或仰视视角,带来堕落或无助的感觉。同时,因为降镜头也带有"进入"的视觉意味,可以用于自然地开始故事的讲述,进入环境内部,实现空间的自然转换。

(八) 甩镜头

摄像机速度较快地改变摄制方向。甩镜头往往与快速跳跃的画面剪接在一起,给人以跳跃和变化的感受,促使叙事节奏进一步加快,空间的转换出其不意,具有较强的趣味性。

(九) 环绕镜头

摄像机环绕被摄物体一周,突出被摄物体的重要性。往往在人物的高光时刻或人物在画面中围成圆形,需要展示人物关系和空间位置的情况下使用。

(十) 旋转镜头

摄像机以自身为中心旋转拍摄。旋转镜头常常用以模拟人物的主观视点,旋转或环绕时展示人物的内心感受。这种不稳定的画面能够产生眩晕感,通过制造视觉不适达到使观众与人物感同身受的目的。

① 蒋天元:《浅谈影视作品中的复合式运动镜头》,《艺术科技》2013年第2期,第48页;参见《影史第一个移动镜头》,影猫网,https://www.mvcat.com/history/1897-01-01.html,最后浏览日期:2023年6月10日。

第五节 镜头组接

1903年,埃德温·鲍特(Edwin S. Porter)拍摄的《火车大劫案》(*The Great Train Robbery*)创造性地发展了电影叙事的省略和时空结构的独特连贯性,丰富了电影的叙事,并使叙事更加完整。剪辑是电影制作中的重要一环,有了它,镜头才能"动"起来,电影才能"活"起来。在电影发展早期,人们把镜头之间的组接简单地称为剪接,只将其视作一种拼接胶片的技术性活动。随着剪接技术的成熟和电影艺术性的确立和巩固,人们将剪接改称电影剪辑。剪辑不仅是电影的技术性环节,也是艺术创作的过程,彰显着创作者的主动性和创造性。一部电影的第一次创作是编剧进行的文本构思,第二次创作是导演利用光学设备将文字转化为影像,剪辑则是电影的第三次创作。剪辑师根据导演和摄像师的构想和实际拍摄的素材,加上自己对电影内容的理解和感受,对每一个镜头进行有选择、有目的的排列与组合,使之衔接得顺畅自然且具有观赏的艺术性。剪辑重塑了电影的时间和空间,利用不同的剪辑技巧还可以诠释不同画面的组接意义。电影的情感在镜头与镜头的切换中可以得到释放或收敛,给观众带来不一样的感官体验。在这个过程中,观众可以进一步体会电影思想的碰撞。

一、剪辑的原则

(一)连续性和匹配性

镜头与镜头之间的组接要流畅连贯,能够保证完整地表达连续的动作。同时,要兼顾动作发生的因果关系,一般的逻辑是前一个画面是后一个画面的原因,后一个画面是前一个画面的结果。这就需要创作者在两个画面之间寻找匹配元素,保证画面的相似性,一般包括构图、色彩、运动、声音等。其中,镜头的动静组接包含动接动、静接静、静接动、动接静四种情况。这几种不同的组接方式适用于表现不同的内容,但并非绝对的组接原则。剪辑的连续性原则在影片的表达形式上保证了时间和空间的连续性,人物动作和事件可以被人为地压缩或扩展,产生不同于现实时间的电影时间。

(二)逻辑性

主要指电影内部故事发展的连贯通顺。电影剪辑是对电影叙事的梳理过程,要遵循事物发展的内在逻辑、时间和空间的转换逻辑、人物关系发展的逻辑、情感互动的逻辑等。只有逻辑通顺了,电影才能讲好故事,观众和电影的交流才能通畅。

（三）景别过渡

主要指画面之间衔接时要流畅、令人舒适。人眼对景别的接受有特定的心理程式。镜头代替人眼观察镜头内的电影世界，所以代表着人眼视线范围的景别的变化就需要符合人的观看习惯和观看心理。镜头间的转换应循序渐进，景别以远景、全景、近景、特写为典型。一般情况下要避免同一景别相接，以免产生跳跃感和卡顿感。不过，20世纪五六十年代的很多法国新浪潮电影突破了这一规定，利用跳跃感表达角色的不稳定性，并形成一种特色，继而发展为一种技巧。

（四）轴线变化

在电影的拍摄中要特别注意人物之间的关系轴线，轴线变化时，拍摄位置也要随之改变。在拍摄时，摄像师要注意使摄像机保持在以演员目光相对而产生的轴线的同侧，否则会产生混乱的感觉。剪辑师在剪辑时需遵循180°原则。不过，在某些特殊情境中，导演会有意借助越轴突出角色的反常行为。"安全"越轴的方法有很多，如在两个镜头间加入空镜头、骑轴越轴、借人物动作越轴，或者借助长镜头直接越轴等。《花样年华》（图2-29）中苏丽珍和周慕云相对而坐，正反打镜头之间产生了越轴，这是导演在拍摄时有意设计的越轴镜头，增添了两人面对暧昧情感时的慌乱之感，突出了镜头的艺术性。

图2-29 《花样年华》中的越轴镜头

二、剪辑的技巧

（一）切

切是电影最基本的剪辑方式，非光学转换，镜头与镜头之间没有任何的技巧衔接，直接切换到下一个画面，较为生硬。其中，跳切的剪辑手法在法国新浪潮电影运动中被大量使用，成为一个标志性特征。运用切这种剪辑技巧时，画面中的两个连续镜头的衔接显得不流畅，会给观众在视觉上造成突兀感，打破了一般时间和空间剪辑的逻辑性和连续性，省略了时空过程，激发观众的注意力。法国新浪潮电影的代表人物让-吕克·戈达尔（Jean-Luc Godard）将这一技巧成功地运用到自己的

电影《精疲力尽》(À bout de souffle)中,用以表现主人公的迷茫状态。

(二) 划

划是一种光学转换方式,画面过渡平稳,移动时画面的一条边界暴露于银幕内。划入、划出的转场方式分为两种:一种是下一个场景从一边或上方出现,前一个场景被推出画面;另一种是用不同形状的线划去前一个画面,插入后一个画面。划一般适用于表现两个不同时间或不同空间发生的情节,突出两者的差异或明确表示上一画面的完结。

(三) 叠化

叠化是一种光学转换方式,是淡入和淡出技巧的组合。两个镜头衔接时会有一部分画面产生重叠,使两个人物或空间同时出现在银幕上,温和地实现场景的转换。这一手法既可以表现时空的转换和过渡,也可以表现两个镜头之间在某种视觉或心理上的联系。1902年,乔治·梅里爱在《月球旅行记》(Le voyage dans la lune)中第一次使用了叠化。

(四) 淡入淡出

淡入和淡出指一个镜头开始或结束时的呈现方式。淡入,即镜头内的内容渐渐出现;淡出,即镜头内的内容渐渐隐去。由于画面变得完全清晰或完全消失需要一定的时间,所以镜头会显得具有娓娓道来或意犹未尽的意味,给人舒缓的感觉。淡入和淡出用于组接镜头时,前后两个画面之间存在一段短暂的黑场时间,构成视觉画面节奏中的一个气口,有明显的段落分割感。

划、叠化等均属于利用传统光学技巧对画面进行组接,实现转场。除此之外,还可以利用镜头内的动作、声音、情绪等具备的特殊点位(剪接点),寻找它们之间的关联并加以连接,实现画面的流畅转换。

三、蒙太奇

蒙太奇(montage)本是建筑学中的用语,指的是装配、构成,用于电影中则引申为电影剪辑。蒙太奇的运用也有生物学的基础。人的观看行为具有任意和随时变换空间的特性,蒙太奇模拟了这一特性,利用人的视觉转换将已经形成的视觉经验移植到电影中,通过焦点、景别、位置和视点的变化,空间中的视觉移动无时无刻不在进行着,这种视觉变化就构成电影中的蒙太奇。也正因如此,蒙太奇与人的感知有天然的同源性,符合人们内在的认知模式,利用心理程式结构和解构蒙太奇,以及通过蒙太奇塑造观众心理的研究才得以成立。例如,苏联蒙太奇理论家谢尔盖·爱森斯坦(Sergei M. Eisenstein)极为重视蒙太奇的作用,他认为蒙太奇能够

将碎片一般的素材融合成具有丰富意义的影像,还能将这些影像意义组合起来,形成更为完整深刻的思想,进而教育和改造人们的观念。

从具体的蒙太奇表现形式来看,大致可分为连续蒙太奇和对列蒙太奇,即叙事蒙太奇和表现蒙太奇。爱森斯坦还提出理性蒙太奇理论。叙事蒙太奇以讲述剧情为主要目的,根据一定的时间顺序排列情节。它由美国电影导演大卫·格里菲斯(D. W. Griffith)等人首创,按时间、逻辑等内在顺序结构影片,具体包括连续蒙太奇、平行蒙太奇、交叉蒙太奇、重复/复现蒙太奇、颠倒蒙太奇等。表现蒙太奇以表情达意为主要目的,服务于影片的抒情、隐喻、揭示等功能。镜头与镜头并置形成画面的冲突,极大地丰富了镜头的内涵,具体包括抒情蒙太奇、心理蒙太奇、隐喻蒙太奇、对比蒙太奇等。理性蒙太奇通过镜头的并列组接可以使观众对视觉形象的认知变成一种理性认识,并产生新的思想,具体包括杂耍蒙太奇、反射蒙太奇、垂直蒙太奇。

(一)连续蒙太奇

在剪辑时依据单一的情节线索,按照事件发展的逻辑顺序进行叙事,符合叙述最基本的习惯和方式。连续蒙太奇叙事可以使故事的叙述流畅平顺,但容易失去重点,显得冗长琐碎,在实践中常与其他蒙太奇混用。

(二)平行蒙太奇

指将两条及以上的叙事线索分别叙述,可以是同一时间、不同空间,可以是同一空间、不同时间,也可以是不同时间、不同空间。线索之间不一定有因果逻辑顺序,不强调事件之间的逻辑联系,也不追求事件发生的时空一致性。

(三)交叉蒙太奇

意在把同一时间、不同空间发生的事情交替剪接,制造紧张的氛围和节奏感,强调事件之间的关联,可以使矛盾冲突更加激烈。交叉蒙太奇属于平行蒙太奇的一种特殊形态,两者的侧重点不同,效果也不同。

(四)重复蒙太奇

它相当于文学修辞中的重复手法,指某种画面成分多次出现,可以是一个物体、一个动作,也可以是一段音乐。这种蒙太奇手法通过反复引起观众对重复内容的重视,划分故事的层次。

(五)颠倒蒙太奇

指的是先展现事物的当前状态,再讲述事物发展的全过程,表现为对"过去"和"现在"的重新讲述,类似于文学叙事中的倒叙或插叙手法。这种蒙太奇手法可以很好地引起悬念,激发观众的好奇心。

（六）抒情蒙太奇

它的主要作用是表现和放大人物的思想和情感，以空镜头调节节奏为典型表现，充满象征意味，常用于抒情段落或调节叙事节奏。

（七）心理蒙太奇

这种蒙太奇手法着重展现人物的内心世界和心理感受，将抽象的精神具体化，主要表现为画面和声音的停顿、跳跃，突出非理性感，常用以表现幻觉、梦境等抽象的场景。

（八）隐喻蒙太奇

这种蒙太奇手法要求两个相连的镜头间具有某种可以类比的共通点，使被连接的两个事物在并置后产生新的内涵，从而帮助观众更好地理解电影原本想要表达的深层内涵。

（九）对比蒙太奇

这种蒙太奇手法相当于文学修辞中的对比，通过镜头或场面之间在内容（如正义与邪恶）与形式（如声音的音色）上的强烈对比，激化矛盾，产生激烈的冲突感，在对比中传达意义。

（十）杂耍蒙太奇

这种蒙太奇手法也叫吸引力蒙太奇，是一种综合的蒙太奇。它将具有强烈感染力的画面内容编排到一起，最大限度地调动观众的情绪，在想要表达的思想内容上带有强烈的目的性。

（十一）反射蒙太奇

指事物本身和用以比较的事物处于同一空间，或是为了使二者形成比较，或是通过二者的互相反射暗示剧情中的类似事物，相当于文学中的互文修辞。

（十二）垂直蒙太奇

这是爱森斯坦的重要理论之一。他用交响乐谱中各声部的关系作比，将无声电影中的各种元素（如光线、运动、情节等）之间的协调比作音符与声部的配合，不同乐器的音乐小节之间也可以视作一种声画对位。垂直蒙太奇的意义在于将电影画面和声音视作一个统一系统，其中产生的情绪效果是重点研究对象。同时，这个系统内包含一种运动，作为统一声音和画面的基础影响着二者的结构和节奏，使二者在系统内部既各自独立又有机统一。

四、剪辑的目的和功能

（一）建立时空

电影中的时间和空间分为事件时间、叙述时间、感受时间、银幕空间、动作空

间。使用剪辑手法可以再现或重塑电影中的时间和空间,让人物和情节在几种时空中随意跳跃。相较于长镜头的一镜到底对现实时间的完全复制和对空间关系的真实展现,剪接过的影像也可以做到对现实世界的真实再现,但它更重要的作用在于"逼真"地创造艺术时空。这个艺术时空可以根据叙事需要进行扩张或收缩。在《五至七时的克莱奥》(Cléo de 5 à 7,图2-30)中,事件时间与电影时间的长度刚好相等,将一个女人的生命片段全部展现,手法细腻且充满先锋色彩。

图2-30 《五至七时的克莱奥》的剧照

(二) 制造运动感和节奏感

除了画面中各种物体位移时产生的内部运动,画面之间的组接速度也会产生运动感,这种物理动作的改变会促使观众产生心理动作。此外,不同的剪接速度会形成不同的画面节奏,由此产生的视觉效果会在观众观看的同时作用于他们的心理,并刺激、生成不同的心理反应。快速剪切的镜头可以给人一种急促、不安的心理感受,用于表现追捕、逃亡、营救等场面时可以强化紧张激烈的效果;缓慢的镜头变换则给人平稳、冷静的感觉,适合搭配写实、诗意、充满哲理思考的电影片段。这些都是剪辑可以作用于观众心理的视觉表征。

(三) 表达情感和主题

剪辑丰富了镜头画面的组合方式,恰当的画面组接可以传达出更为丰富的情感内容。苏联著名的电影理论家库里肖夫(Lev Vladimirovich Kuleshov)做过一个实验,他从某一部影片中选取了苏联著名演员莫兹尤辛(Ivan Ilyitch Mozzhukhin)的几个没有任何表情的特写镜头,并与其他镜头进行组合:第一个组合是莫兹尤辛的特写镜头后紧接着一个桌上摆了一盘汤的镜头,第二个组合是莫兹尤辛的特写镜头与一个棺材里躺着女尸的镜头相连,第三个组合是莫兹尤辛的特写镜头后紧接着一个小女孩玩玩具狗熊的镜头。这三组镜头传递出全然不同的情感,有对食物的渴望、对死者的悲悯,也有对孩童的怜爱。可见画面组接对于电影情感和主题表达的重要作用。

> 扩展阅读

西方绘画流派演变

14—17世纪,文艺复兴掀起了人文主义的浪潮,人的地位通过绘画艺术被加以强调。在这段时间,各种绘画风格与流派百家争鸣,艺术的自由创作蔚然成风。1375—1425年,高贵、理想化的哥特艺术拥有不同变体,均着重描绘肃穆的宗教氛围。自然主义作为主流艺术流派占据着画坛,《阿尔诺芬尼夫妇像》(*The Arnolfini Portrait*,1434年)便为此时期的著名画作。此外,世俗主义作品因其对公私关系的探索也逐渐兴起。在以拉斐尔(Raffaello Santi)为代表的画家对中世纪画作的模仿和超越下,古典主义形成。到了17世纪,巴洛克艺术兴起,以卡拉瓦乔(Michelangelo Merisi da Caravaggio)为代表的画家的作画风格倾向于明暗对比强烈的现实主义。

到了18世纪,洛可可艺术成为法国占支配地位的艺术潮流,其繁复、华丽的风格刺激着人们的视觉欣赏。在18世纪晚期,新古典主义反对洛可可并回归了对古典主义的青睐。

进入19世纪,浪漫主义开始追求自由、情感,新古典主义的秩序、规则被嗤之以鼻。此时的代表作有德拉克洛瓦(Ferdinand Victor Eugène Delacroix)的《自由引导人民》(*La Liberté guidant le peuple*,1830)、劳伦斯·阿尔玛-塔德玛(Lawrence Alma-Tadema)的《最爱的诗人》(*A Favourite Poet*,1888)。这些作品的画面色彩热烈奔放,极富浪漫性。19世纪中晚期时,印象主义与学院派抗衡,反对浪漫主义的矫揉造作,莫奈(Oscar-Claude Monet)的《日出·印象》(*Impression, Soleil Levant*,1872)是其中较为有名的作品。印象派之后有三位重要的艺术家影响着之后的现代艺术:塞尚(Paul Cézanne)的艺术为立体主义奠定了基础,梵高(Vincent Willem van Gogh)的绘画推动了表现主义风格的发展,高更(Paul Gauguin)影响了20世纪的原始主义和象征主义[①]。

现代主义是20世纪前卫艺术的统称,包括表现主义、野兽派、立体主义、达达主义。受到战争的影响,超现实主义的荒诞排解着人们的郁闷,试图解释无秩序的精神,如达利(Salvador Dalí)的《记忆的永恒》(*La persistencia de la memoria*,1931)。第二次世界大战结束后,抽象表现主义和波普艺术占据主流,以波洛克(Jackson Pollock)的《第5号》(*No. 5*,1948)和安迪·沃霍尔(Andy Warhol)的《玛丽莲·梦露双联画》(*Marilyn Diptych*,1962)为代表,表达着工业艺术下精神

① 魏华:《西方现当代艺术发展历程》,《南方论刊》2006年第10期,第93—94页。

的逃离,以及直观艺术形式对深奥艺术形式的替代。

思考题

1. 绘画与摄影的构图方式有什么不同?
2. 试归纳你最喜欢的导演偏爱的构图方式。
3. 自然环境中的不同天气有不同的光线特征,试分析这些特征是如何参与影像叙事的。
4. 人物的服饰颜色往往与性格密切相关,观察电影中不同的人物性格与服饰颜色形成何种关系。
5. 从你喜欢的电影中选择一场戏,重新构思它的镜头位置与运动方式,探索是否有更好的表现方式。
6. 早期中国电影的剪辑方式与早期西方电影的剪辑方式有何不同?

第三章 听觉与声音

第一节 声音元素

电影是视听的艺术,声音是保证电影完整性的必要元素。电影中的声音除了可以使电影更真实,还承担着叙事、抒情、调度等功能,在电影空间里发挥着独特的作用。电影中的声音可分为语言、音乐和音响,直接服务于对电影内容的表达。

一、声音四元素

(一)音高

指各种音调高低不同的声音,即音的高度。音调的高低对于旋律要表达的情感和基调有决定性的作用。高调常用来表现轻快、活泼或急促、刻薄,低调常用来表现沉稳、忧郁或悲伤、庄重。电影中不同音调的声音区分了电影情感,有助于营造电影氛围。

(二)音量

指声音的大小、强弱、轻重,在物理学上体现为物体振动的幅度,又称音强。强音、重音常用于强调某些特质,容易引起人们的高关注度。电影声音通过对音量的控制和调节来达到刺激感官、突出信息、营造氛围、传递情感等目的。

(三)音色

音色是区别不同发声体的自然属性,由于材料、结构的不同,各发声体的音色各不相同。音源声音的不同音色决定了它会带给听众不同的感受。西洋乐器(如管风琴、大提琴等)发出的声音与西方的宗教文化、贵族沙龙等联系密切,故而可以促使听众产生与之相关的心理与情绪反应;中式乐器(如古筝、琵琶等)的音色则是营造东方文化氛围的有力工具。创作者根据情节发生的不同地域、不同空间、不同情感选

用不同音色的声音,贴切的音色在传达画面意义方面能起到事半功倍的作用。

(四) 节奏

声音的节奏即声音的速度,可以用快或慢来衡量。声音的节奏与画面切换的节奏都可以刺激感官,使人产生紧张或放松的感受。快节奏的声音配合不同的音色可以产生轻松或紧张的情绪,慢节奏的声音往往用于营造舒缓或忧虑的氛围。

此外,在上述四个元素的综合运用下,如音量的强弱变化、节奏的快慢组合等,声音会形成一定的方向和向前发展的趋向性,引导听众的情绪,调动和保持他们的注意力。

二、电影中的声音

(一) 语言

人声是电影最普遍的声音形式,所以只要有人物和对人物关系的刻画,就必然会产生交流,而语言是交流的最基本方式。电影声音中的语言分为对白和旁白。

1. 对白

对白是电影人物交流最普通的手段,也是塑造人物形象的手段,包括戏剧言语(对故事有推进作用,用以塑造人物)和发散言语(不推进故事发展,将观众的注意力从对白上转移)①。对白既能传达对话者的心理活动,又能展现人物的交流内容,因此也被称为"言语动作",具有叙述说明、推进剧情、塑造人物、表达内心世界等功能。人物对白的设计需要符合人物性格和身份,突出角色的个人特征,还要注意对白的环境和场合,减少书面语言。电影中的对白不宜过多,应主要依靠画面叙事。

2. 旁白

旁白是电影中的"画外音",通常为第三人称的客观视点或第一人称的主观视点,用以说明故事发生的背景等剧情发展的外部信息,或介绍人物的基本信息,或揭示心理活动、进行评论性议论等,补充电影画面未能说明的信息,包括文本言语(调动影像或整个场景的文字)。旁白具有一定的文学性和直观性,在电影中使用时应避免对画面内容的挤压,喧宾夺主。影片《攀登者》(图3-1)

图3-1 《攀登者》的电影海报

① [法]米歇尔·希翁:《视听:幻觉的构建》(第3版),黄英侠译,北京联合出版公司2014年版,第221页。

以徐缨的一段旁白作为开场,借蓑羽鹤的迁徙比喻我国攀登队队员的坚强不屈,表明攀登珠穆朗玛峰的危险程度,并以故事亲历者的身份引入登山事件和主要人物方五洲。旁白在这部电影中发挥着介绍故事背景、补充故事内容、快速切入故事和渲染情感的作用,使电影在开篇就具有了可信度和真实感。

(二)音乐

在默片时期,音乐就参与了电影叙事。当时的电影虽然没有同期声和音轨,但一般会使用没有版权纠纷的古典音乐或同时期的流行音乐作为电影配音。此外,当时也有专门为电影编写音乐的作曲家。那时的电影常在银幕外配以独立演奏的音乐,并选择贴合电影内容和主题的音乐辅助叙事和抒情,用来补充视听经验,增强影片的感染力和艺术性。

电影中的音乐分为有声源的音乐和无声源的音乐。有声源的音乐指声源处于叙事空间,多在表现音乐演奏的场景或音乐类电影的音乐场面中出现。例如,在影片《胭脂红街吉他》(Carmine Street Guitars)中,纽约各大摇滚乐队的成员来到吉他店,与老板聊天、买琴,十分惬意,他们随时都能展示一段音乐独奏,为乐迷奉上精彩的音乐表演。无声源的音乐指声源处于叙事空间之外,多为后期配乐,用以渲染场景气氛,增强影片情感。又如,在影片《老炮儿》中,六爷与小飞冰上决斗的戏份,背景音乐节奏感强烈,鼓点节奏给人带来强烈的听觉冲击。电影画面在冰湖两岸的队伍间反复切换,人物动作的变化点也是音乐节奏的变化点,冯小刚饰演的六爷撑着刀突然半跪在冰面上(图3-2),音乐也急促起来,当六爷慢慢站直时,音乐再次有力,应和着人物此时斗志重燃、坚决赴战的心理变化。在这一段落中,音乐与画面配合,把双方"交战"前的紧张和充满张力的较量完美地呈现出来。

图3-2 《老炮儿》的剧照

(三)音响

音响是除语言和音乐外电影中所有声音的统称。电影中的音响几乎包括自然界中的所有声音,具体可以分为以下6种。

第一种，动作音响，即由人物行为动作产生的声音，如走路声、跑步声、呼吸声等。第二种，自然音响，即自然界中由非人做出的行为发出的声音，如风声、雨声、雷声、电声等。第三种，背景音响，即人物所处环境中的声音的综合，包括动作音响与自然音响，如教室里的吵闹声、集市的嘈杂声等。第四种，机械音响，即机械设备运转发出的声音，如发动机运转、电话铃声等。第五种，枪炮音响，即武器发出的声音，如炮击声、枪声、刀出鞘的声音等。第六种，特殊音响，即非自然音响，如外星人说话、飞船在宇宙中飞行的声音等。

音响效果在电影中最重要的用途是营造电影环境的真实感，使观众可以顺利自然地进入电影空间。同时，无音源音效的使用可以拓展电影空间，将观众的注意力扩展至画面之外。在音乐电影中，除了对音乐的直接应用外，一些拍摄打击乐器演奏的镜头也可以归为动作音响，成为画面内的有音源音响，如电影《爆裂鼓手》(Whiplash，图3-3)。

图3-3 《爆裂鼓手》的海报

第二节 声音蒙太奇

声音蒙太奇的概念是对画面蒙太奇概念的借鉴，一般分为叙事性和表现性两类。声音蒙太奇使电影剪辑从单纯研究画面间的关系扩展至研究声音与画面的关系、声音与声音的关系，电影蒙太奇的研究因此更加完整。

一、叙事性声音蒙太奇

叙事性声音蒙太奇以交代信息为主要功能，具体表现为以下六个方面。

（一）声画同步

电影中出现的声音和画面呈现的空间是同步的，音乐的情绪、节奏与画面的情绪、节奏基本一致，是电影中最基本的声画关系。它展现电影空间的真实环境，使画面真实自然，达到逼真的艺术效果，但使用不当也可能导致剪辑节奏拖沓。

（二）声音提前

也叫声音导前。电影中转换场景时，后一场景中的声音先于画面出现，并且出现在前一场景画面未结束时，常用来表现两个场景之间的内在联系，可以制造悬念。

（三）声音滞后

也叫声音延续。电影画面切换后，前一场景的声音未结束，并且作为画外音延续到后一场景的画面中，以此建立两个镜头间的时空联系，使镜头转换流畅自然。

（四）声音转换

也叫声音转场。切换场景时，前一场景结束的声音与后一场景开始的声音类似。声音转场可以使画面的衔接生动流畅，加快剪辑节奏。

（五）声音淡入淡出

也叫声音渐显渐隐。声音的音量逐级减弱或逐步增强，常用以表现叙事时间的流逝或叙事空间的压缩。声音的淡入淡出可以用于闪回等空间转换的场景。

（六）声音切入切出

声音的突然出现和突然消失。与声音淡入淡出类似，可以用来转换银幕时空。相比之下，声音的切入切出使画面的组接更加果断、迅速。

二、表现性声音蒙太奇

表现性声音蒙太奇以增加影片的艺术性为目的，具体表现为以下七个方面。

（一）纯主观声音

影片中角色内心世界发出的声音，没有发音实体。纯主观声音在一定程度上扩展了声音和画面的空间，用以说明角色的思想或表现人物的精神状态等客观声音无法说明的情况。

（二）纯写意声音

非写实的、客观现实生活中很难再现的声音，用于烘托画面内容，突出电影内容的象征性和寓言性。一般可以使用背景音乐来揭示画面的精神内涵，增强画面的节奏感和感染力，在切换场景时也可以使内容衔接得更为紧密流畅。

（三）风格化声音

当现实声音不能满足影片的表意内容和时空变换时，利用风格化的写意声音可以打破客观声音对影片内容的限制，增强声音的表现力。

（四）声画对位

又可以分为声画平行和声画对立。声画平行指音乐不是伴随或解释画面内

容,而是将声音作为一个整体去表达影片的画面内涵和角色的情绪波动,与画面就像两条平行线一样。声画对立指音乐与画面之间在内容、情绪等方面对立,凸显音乐的独立性表现,具有强烈的表意能力,对影片的内涵具有深化效果。

(五) 声音重复

通过具有一定寓意的声音在剧情发展需要时反复出现,形成强调、对比渲染等艺术效果。

(六) 声音放大

刻意将真实生活中具体的声音细节放大,形成强调细节、渲染气氛等艺术效果,对情绪的感染和刺激有着强大的表现力。

(七) 声音沉默

画面内容对应的声音突然停止,形成短暂的安静状态。电影中的声音沉默可以用来制造声画分离的场面,强烈的对比效果可以增强戏剧性。

扩展阅读

声音景别

声音与影像不同,它没有实体,但它的空间感使它具有与影像类似的特征,同样具有引导观众观看的作用。在哥特式教堂(图3-4)中,管风琴发出声音,经过向上延伸的教堂空间分离出不同的音调细节与层次。声音的空间感与视觉结合在一起,共同营造出神圣的视听体验。因此,声音的强弱、远近、方向等空间特征构成声音的景别,与听众的距离则区分了远景、中景、近景,由此引发的感知与体验统称为声景感[②]。没有声景感的电影无法给受众带来真实的体验感,导致电影声音配合画面引导观众视觉的重要维度缺失。

图3-4 约克大教堂的空间构造[①]

[①] 《约克大教堂》,2019年,站酷网,https://www.zcool.com.cn/work/ZMzIzNzUzMTI=.html,最后浏览日期:2022年8月19日。

[②] 陈功:《电影声音"空间感"的设计规律与方法》,《电影艺术》2016年第1期,第129—133页。

第三节 声音的功能

一、电影声音的一般功能

电影声音的功能被美国学者、影视制作人赫伯特·泽特尔（Herbert Zettl）归纳为三种，即信息功能、内部引导功能、外部引导功能。

（一）信息功能

电影中的语言能传递出直接信息。比如，人物通过对话或对白会"不经意"地表露故事发生的背景、人物的性格、成长环境、情节发展趋势等，这些潜在的信息直接传递给观众，成为电影背景的介绍性信息。通过语言信息的流露，人物能够表达自己的心理活动和思维想法，从而被观众了解。

（二）内部引导功能

具体包括建立情绪、增强画面的美学能量、赋予画面节奏感、体现影片主旨等。以电影音乐为例，由于音色不同的音乐会彰显乐器本身的声音特性，带给听众或欢快、或舒缓、或悲伤的情绪。在电影中，这些具有声音特色的音乐可以很快地帮助观众建立观影情绪，以产生情感上的共鸣。此外，适当的电影音乐和画面组成和谐统一的视听段落，使电影在整体上成为兼具艺术欣赏价值和美学价值的艺术作品。

（三）外部引导功能

具体包括对时间、空间、环境、外部事件的引导。电影中的声音可以表达特定的季节或时间，对事件发生背景的塑造有非常重要的作用。例如，夏蝉鸣叫自然会给人带来聒噪的感觉，再配合高照度和高硬度的光线可以瞬间将观众引导至夏天的环境中；又如，嘈杂的人声容易将观众代入街头或市场，帮助他们建构初步的环境想象，更好地了解故事的发展；再如，白天的各类声音自然响度大、音调高，而黑夜的声音则种类少、音量低。

二、电影音乐的功能

（一）抒情

电影通过音乐渲染情感，描绘角色的心理活动，加强影像的戏剧性效果。以经典影片《泰坦尼克号》(Titanic)为例，它的主题曲是由席琳·迪翁(Céline Dion)演唱的《我心永恒》(My Heart Will Go On)。在影片开头，这首歌的旋律以哼唱的形

式出现,奠定了整部影片悲伤的情感基调;在影片中间部分,厌倦虚伪的上流生活的露丝想要跳船时,这段旋律再次响起,预示着露丝的命运将有转机;在影片后面的部分,露丝决定与杰克在一起,两人张开双臂站在船头,浪漫之感随着主题曲的响起充满银幕;在影片的最后,杰克将生还的机会留给露丝,而自己在寒冷中死去时,主题曲的旋律再次响起,将悲伤之感渲染至极点。《我心永恒》的旋律贯穿全片,出现了多达十余次,且都是重要的场景或情节点,不断地强化着观众的感知,并在最后推向高潮。

(二)空间营造

音乐为电影制造了地方感,配合画面深化了视觉效果,既可以用在影片局部,也可以贯穿全片。影片《第四面墙》借助平行时空的概念,刘陆在第二时空中的大卖场跳舞,身着黄色印度舞服介绍旅游产品。此时,印地语插曲《My Love》响起,带有印度风情的鼓声和琴声立即塑造出声景,将观众带入想象中的印度,渲染了印度风情,实现了对电影内部空间的扩展。

(三)评论

用音乐来表达创作者的主观感受,代替创作者表达评价和态度,如歌颂、批判、哀悼等,衬托影片主题。电影音乐承担这一功能时,与音乐所用乐器的音色、旋律的升降、节奏的松紧,甚至大小调都有密切的关系。电影《米纳里》(*Minari*,图 3-5)讲述的是移民到美国的一家韩国人在夹缝中生存,面对着家庭的团聚和个人发展只能不停地寻找出路。无奈一场大火将农场烧毁,农产品付之一炬,每个人都被迫重新开始。影片在整体上保持着悲观的基调,并借助配乐将这种氛围表现出来。配乐的旋律以下降的音阶为主,在一个高音和一个低音的强弱组合中变换音域、多次重复,让这个家庭的艰难经历看起来如悲壮的颂诗一般。"米纳里"是韩语中"水芹菜"的意思,这种植物只要靠近水源就能生长。这代表着来自东方的含蓄与隐忍,也暗示着这家人冲破种种困难,哪怕在有限的生存条件之下也能向上生长。

图 3-5 《米纳里》的剧照

(四)描绘

用音乐阐释或放大画面中的动作,如打斗等。德国作曲家汉斯·季默(Hans

Zimmer)为《蝙蝠侠:黑暗骑士》(Batman: The Dark Knight)所作的配乐充满了节奏感和动作感。蝙蝠侠与小丑对决时,声音与他们的打斗动作配合,营造出流畅的视听场面。随着小丑的挑衅越来越放肆,配乐声音渐强,似乎预示着他的又一个阴谋即将得逞。配乐在蝙蝠侠转身离去后便消失,配合了人物动作与内在情节,形成了完整的影片节奏。

(五) 剧作功能

音乐参与影片叙事,表明人物的身份和命运。在《如晴天,似雨天》(Like Sunday, Like Rain)中,埃莲诺和雷吉各自擅长一种乐器,因此,他们在剧中的身份分别被各自的乐器(木管号和大提琴)代表。两种乐器的音色搭配和谐,在影片结尾合奏出一首绵长的乐曲,象征着两人在精神上的互相依赖,哪怕彼此分离,两人忘年的友情也将伴随着音乐继续长存。

(六) 连贯作用

用音乐衔接前后两个场景,实现时空的转换。在《45周年》(45 Years)中,凯特从仓库中拿出琴谱,随即画面中响起了悦耳的钢琴声,几秒钟后才出现凯特弹琴的画面。音桥的使用令整个场景的节奏更加紧凑流畅,观众在观看时也可以更容易地进入凯特纠结失望的内心情感。

三、无声的功能

有声电影对无声的使用衬托出无声的重要性和艺术性,无声的意义也在对比中得以凸显。米歇尔·希翁(Michel Chion)指出,当电影的一个视听段落中出现某些声源的影像却没有匹配的声音时,观众没有听到它的实际声音,却感知到发声物体的存在。这是借由"感觉幻象"补偿的被影像暗示的声音,并且在这一场景中其他声音的衬托下,这一"消失的声音"反而更为凸显,发挥出这一声音原本的作用(甚至是相反的作用)。这个过程类似于幻肢的虚幻疼痛[①]。

当然,更多时候,电影中的无声并非声音的完全消失,而是被某种近似于无声的声音代替了,呈现出无声的效果。除了纯粹的物理声音的缺失,无声还包括有声制造出的无声幻觉。在一些拥有大量动作场面的电影中,无声常常出现在巨大的声响之后,比如在猛烈的打斗、密集的枪声、炸弹的爆破等情节中。消失的声音一方面模拟人物短暂的耳鸣,使观众代入角色的主观感知,增强对角色的感受力;另一方面,利用声音强度的反差来制造听觉刺激,增强了电影的感染力。例如,在

① [法]米歇尔·希翁:《视听:幻觉的构建》(第3版),黄英侠译,北京联合出版公司2014年版,第234页。

《007：无暇赴死》中，邦德来到琳德的墓前却被提前埋下的炸弹炸飞，爆炸声后是尘土和碎石掉落的声音，而后是用微弱的回响和风声代表的短暂平静来表示邦德听力受到的冲击和创伤。与之类似，在萨芬基地电子眼爆炸后的耳鸣声也表现出角色主观声音的瞬时缺失，增强了电影声音和情节的代入感和表现力。

除了用一些特定的音效来表达主观声音的"无声"，客观声音的"无声"效果也要借助"有声"来完成。所谓"蝉噪林逾静，鸟鸣山更幽"，若在一个场景中只有一些细微到可以忽略不计的声音，如表针的转动声、微风吹过的声音等，也会让人产生安静的感觉。在影片《来处是归途》（图3-6）中，夏天在梦里希望让病重的父亲解脱，于是关掉了呼吸机，父亲呼吸的声音和床边呼吸机的声音越来越大，产生了一种濒临死亡的宁静氛围，也制造出一种由死亡带来的无声之感。

图3-6 《来处是归途》的剧照

思考题

1. 若要表现环境的嘈杂或人物内心的烦躁，如何在不提高分贝或减少声音种类的情况下进行设计？
2. 比较各国第一部有声片，分析它们对声音的处理有何相似或相异之处。
3. 试分析恐怖片中音乐、音响的声音元素有何特征。
4. 总结声画关系的几种形态，并归纳它们的适用场景。
5. 不同的声音音色可以塑造"地方性"，观察电影中的国别转换，分析它们是如何通过声音带入"地方感"的。
6. 无声作为一种声音留白具有独特的艺术效果，试找出几个应用这种效果的电影段落，并具体分析它的艺术功能。

第四章

视听修辞

修辞本是修饰语言文字的义法,通过各种语言材料使表达效果准确生动,文字内涵意味深长,增强文字语言的表现力和感染力。与语言文字类似,由一个个镜头组成的场面,以及由不同场面组成的段落构成的电影也受一定的语法规则约束,因此形成了视听语言。同时,电影作为图像语言和声音语言的变体与结合,能够对视听元素进行任意的组合和拆分,在视听信息的综合下产生了与文字修辞类似的修辞体系和效果,给电影综合了视觉和听觉的新语言带来独特的语法结构和表现力。与文字语言类似,隐喻、象征、排比、夸张、对比、顶真(顶针)等常见的修辞手法在电影中十分常见,并且产生了突出的艺术感染力。

第一节 隐 喻

将两个有相似点的事物放在一起进行比较,使之产生联系的手法叫作比喻。电影的视听语言决定了其中的比喻较为隐晦,多以隐喻的形式出现,通过基本的视觉元素(如色彩、光线、构图和镜头的运动)和听觉元素(如口音、音色和音效)传达隐晦的含义,艺术化地拓展原本的意义,产生生动丰富的可视性,用以表达导演的创意和思考,深化影片的主题。

在影片《一江春水》中,蓉姐一直以南方小县城中的底层打工女性形象示人,讲着一口武汉话。她说话时语气温和,与姐妹们的相处也随和自然。但是,在影片的结尾,蓉姐换上厚厚的羽绒服回到东北自首,口音变成标准的普通话,身份也从打工妹变成因过失杀人而逃逸的"通缉犯"。她回忆起当年事件时的口吻隐忍,眼神凌厉,完全一改之前的柔弱形象。不同的口音暗示着蓉姐的双重身份,也彰显出女性在遭遇不公平事件后所承受的巨大伤害。

空间与环境也有表达隐喻的能力,在《寄生虫》中,富人居住的别墅的上、中、下三层空间代表了三种不同的阶层,不同空间的视觉元素有明显的区分。基宇一家住的底层阴暗拥挤,混乱不堪,与平民阶层联系在一起,而富人一家的别墅明亮宽敞,隐喻了阶层之间无法调和的矛盾。

除了利用影片的内容,通过剪辑手法表达隐喻意义也是常用的方式。存在相似性的两个镜头或场面被放置在一起或交替出现能体现一定的寓意,形成隐喻蒙太奇,往往具有强烈的情绪感染力。在影片《超体》(Lucy)的开头,露西在不知情的情况下卷入了一场交易,镜头中的老鼠准备吃掉捕鼠夹上的芝士,即将掉入陷阱(图4-1)。经过并列镜头的比较,观众对露西所处的局面和接下来要发生的事情有了初步的预判,自然而然地对即将发展的剧情和女主的未来有了期待和担忧。

图4-1 《超体》中预示危险的捕鼠夹

如果对隐喻修辞的具体作用范围再进行细分,可以发现象征与隐喻的作用效果非常类似,都是赋予某一具体的事物元素以某种与影片情境或主旨相吻合的含义,使它们产生新的联系,可以通过影片中的具体物品、情节、标志性的音乐等视听材料加以呈现和表达。两者的区别在于:隐喻通常要借助相似或看似无关的事物的并列,其作用范围大多为某一个或某几个段落场面,服务于具体的情境;象征的作用范围偏向于影片整体的调性和意义,有一种一以贯之的对影片主旨精神的总结概括或凝练影射。在《奇迹·笨小孩》中多次出现蚂蚁的镜头,在深圳多雨的天气环境下,它们被水滴淹没却没有停止向上爬。蚂蚁的意象本身能产生很多联想含义,如渺小、忙碌、团结、勤劳等。影片如此直白地将蚂蚁的镜头剪接在景浩受到挫折和付出努力的情节之间,一方面,意味着景浩这样的劳动者面对城市发展和人生命运时的渺小;另一方面,也象征着景浩和伙伴们的团结,以及他们为了生活所做的努力,暗示着他们在不断的努力下终会创造奇迹。蚂蚁是整个影片人物精神的浓缩,象征着贯穿影片始终的奋斗精神。

在实际应用中,隐喻和象征实则没有被明确区分,借物喻人、触景生情这类效果的实现都基于关系的建立。电影借助镜头语言和声音语言的配合制造了这种联系,隐喻和象征都能把复杂、抽象的精神思维视觉化,从而丰富影片的内涵。

第二节 排 比

把两个及以上结构相同或相似的镜头排列起来,增强表达效果、突出某种情感或意图的修辞手法叫作排比。在电影中,排比的手法可以调节影片部分段落的节奏,突出创作者想要表达的内容,使叙事层面主次分明,优化影片结构。此外,画面内容或声音内容的重复可以在视听层面加深观众观看的印象,帮助他们理解影片的重点。

在电影的排比手法中,首先,最简单、直接的就是使用一帧帧的定格画面。在《罗拉快跑》(Lola rennt)中,会有一系列定格镜头展示罗拉遇到的人的未来,简洁有效地交代了不同的故事结局。这种排比方式既符合"最后一分钟营救"的紧迫性,也让影片的整体节奏快了起来,显得更加紧凑且有趣味。

其次是单镜头和动作场面大组合段的并列。在影片《寻找薇薇安·迈尔》(Finding Vivian Maier)的开端,导演将很多薇薇安的邻居和朋友的采访镜头放在一起,拼凑出一个他人眼中的薇薇安,有些镜头甚至只是某人说了一个形容薇薇安的词语,引发观众对薇薇安的好奇,继而直接引入"寻找"的主题。在影片《这个杀手不太冷》(Léon)中,把盆栽拿出窗外晒太阳是里昂的象征性动作,之后会紧接他对玛蒂尔达的关照镜头,两人渐渐熟悉后,变成玛蒂尔达给盆栽晒太阳,后接玛蒂尔达与里昂互动的镜头。相同大组合段的动作排列强化了里昂和盆栽互相指代的身份表征,也是里昂和玛蒂尔达互相依赖的关系逐步递进的视觉表达。

再次,多视点重复叙事也是电影结构中较为松散的一种排比。对同一事件多视角的叙事角度形成了对事件的重复叙述,是对事件的强调,而每一个视点下的叙述又各有侧重,在重复中能展现更多细节,完善事件始末,从而强化观众对事件的理解。例如,影片《追凶者也》通过五个段落叙述了不同人物视角下的一桩罪案,前三个段落从不同视点复现了犯罪过程及追凶过程,在重复中逐渐还原了事情的真相。又如,影片《金刚川》在步兵视点的第一次叙述中抛出疑点,又在其后的美军飞行员视点和高炮连视点的段落中解释了疑点,不同段落对比之下的反差衬托出为了保家卫国牺牲生命的战士的崇高。

最后,通过对电影声音的并置和重复也可以形成排比的效果,尤以电影音乐中的节奏、音色、旋律的重复和递进为典型。《老炮儿》结尾部分的背景音乐《荣耀之战》以鼓为中心,开头重复四分音符节奏,之后出现重复的八分音符和附点音符组合节奏,直至结束。音乐的节奏重复时,画面在冰湖两岸即将发生冲突的队伍间切换,鼓点节奏沉稳压抑;音乐的节奏变化时,画面中的人物动作也处于变化点,六爷撑着刀突然半跪在冰面上,画面的切换点与节奏的强拍一致。重复的音乐节奏与画面配合,完美地呈现了紧张和充满张力的场面。

第三节 夸 张

夸张的视听修辞意在通过对客观事物的夸大处理,强化它的某种特质,以增强表现力,突出其背后的含义。电影中经过夸张处理的知觉、情感、性格等特质可以将抽象的思维具象化,把隐晦的思想视觉化,更好地传递视听信息,表情达意。

首先,夸张的视听修辞可以借助镜头的畸变和运动、色彩的象征和隐喻,以及极端的光线对比等方式。希区柯克变焦就是视觉夸张的经典案例,又叫作滑动变焦(dolly zoom),即镜头中的主体大小不变,而背景范围发生改变。在《瞬息全宇宙》(Everything Everywhere All at Once)中,为了制造出宇宙穿梭的视觉效果,后期制作团队利用棱镜折射出多重影像,再用慢动作拍摄杨紫琼,最后将这个画面放置于倍速播放的背景虚化的街头穿梭镜头,实现了对分裂感和穿越感的表现。

其次,语言的设计和音效的辅助也可以放大某种感受。在影片《疯狂的外星人》中,外星人的意识进入猴子欢欢的身体,并与耿浩和大飞对峙,但它无法抵抗由于常年耍猴戏而形成的肌肉记忆,在听到敲锣的声音后不自觉地开始敬礼,变成了一只真正的猴子。为了阻止外星人充满攻击性的行为,耿浩、大飞和安德鲁斯用敲锣、用皮带抽打、播放训练音乐等不同的训猴方式维持外星人的"猴"意识,在民乐《步步高》的配合下上演了一出"耍猴"好戏。欢快的配乐与三人挂彩的脸、受伤的肢体和一瘸一拐仍努力斗猴的动作产生了强烈而夸张的反差,放大了耍猴行为的滑稽性,也对行为与意识的惯性进行了揭示与讽刺。在《小镇》(Kasaba)中,很多声音被夸张了,"水滴在火炉上被炙烤蒸发的声音,大自然里面动物的鸣叫声,远处隐隐约约人的喊叫声。鸟叫虫鸣、风声雷鸣这些被我们在日常中忽视的声音,在影片中被提炼出来,强调给我们。这些声音,帮助我打开了记忆的阀门,甚至能让我想起我从未回顾过的曾经的岁月。……我们内心的感受变得如此粗糙。是因为我

们从来没有这样耐心地聆听、凝视过这个世界"①。

最后,夸张也可以是蒙太奇构成的含义引申。在《沙丘》(Dune)的"戈姆刺测试"片段中,保罗按照圣母的要求把手放入盒子经历痛苦,画面在展现保罗痛苦的神情的同时不断插入燃烧的火焰和被火烧焦的手形树枝,以此表现他的痛苦程度(图4-2)。

图4-2 《沙丘》中用烧焦的手表示保罗的痛苦

第四节 对 比

对比手法是将具有明显差异、矛盾、对立的双方并置,进行比较或对照。电影语言中对比手法的运用十分常见,这种手法能使一组或几组对照关系中各个人物的优点或劣势凸显出来,形成饱满的叙事张力,强化戏剧性色彩。

首先,作为最直观的表现画面构成元素的方法,对比最能制造戏剧张力、突出重点人物,具体可以通过构图、色彩、空间和造型方面的对比实现效果。例如,影片《兔子暴力》中万茜饰演的母亲曲婷总是身着鲜亮活泼的黄色服饰,在朴素暗淡的小镇中显得格格不入,也显示出母亲与女儿在相处时的距离感。又如,影片《007:无暇赴死》中,邦德在牙买加的居住空间宽阔、舒适,木制品居多,表现出他退隐后的恬淡生活;萨芬的根据地则显得冰冷而拥挤,被钢筋混凝土包围,符合他冷酷麻木的内心世界。这种对比将主角和反派直接对立起来,善恶泾渭分明,简化了人物的复杂心理情感,实现了观感与故事调性的统一。

其次,通过剪辑对比两个镜头画面(或段落)也可以传达出矛盾和对立的意味,从而在内容和形式上制造强烈的冲突,以表达某种寓意和思想。例如,《南方车站的聚会》中的动物园追捕段落,画面在人眼与动物的眼睛之间交叉剪辑(图4-3),

① 贾樟柯:《贾想Ⅱ:贾樟柯电影手记2008—2016》,台海出版社2017年版,第95—96页。

把缉捕的狩猎意味渲染到极致,通过人与动物的对比暗示着被追捕之人的命运如同动物一般。

图4-3 《南方车站的聚会》中人物与动物对视的镜头

最后,电影叙事中人物性格的设置也经常会出现对比,形成反差效果。例如,影片《托尼·厄德曼》(Toni Erdmann)中父亲与女儿的形象和性格形成了鲜明的对比,父亲不再是传统家长的严肃形象,他为了获得女儿的关注,常常故意扮丑、搞怪(图4-4),女儿则是社会精英,整日忙于工作,忽视了父亲对亲情的渴望。这种人物性格与形象的对比更能凸显父女关系方面的矛盾。又如,影片《明天和每一天》(Demain et tous les autres jours)也在家长身份与儿童角色方面进行了对比。母亲脆弱、敏感且神经质,会穿着婚纱淋雨走回家;女儿则独立、冷静、临危不惧,在母亲迷路后担负起监护人的责任。这种母亲与女儿角色互换的形象产生了鲜明的戏剧冲突,让这对母女的关系更加鲜活、与众不同,令观众印象深刻。

图4-4 《托尼·厄德曼》中搞怪的父亲

第五节 顶 真

由前文的结尾作后文的开头,首尾相连的修辞手法叫作顶真。电影中的顶真手法比较少见,多以片段内容重复的形式出现,内容环环相扣地联系起来,有一种

连续感。《第十一回》就是一部使用语言台词顶真手法的影片:几十年前的一桩杀人案被市话剧团改编成舞台剧,马福礼作为当年杀人案的当事人,旧事重提让他的生活再起波澜。长久背负着"杀人犯"名声的他开始了漫长的"翻案"道路。马福礼是一个性格软弱、为人实在的"怂人",为了"翻案",他一边找话剧团的导演理论,一边向律师寻求帮助。影片中,每一个人对没有文化的马福礼说的话都似乎是"箴言",他笃定地相信他们的话。在第一回中,律师告诉马福礼"人活着要有尊严",要他努力为自己翻案,于是他便去找当年被误杀的李建设的弟弟屁哥,想要告诉他当年的真相。在第二回,"人活着要有尊严"就成了马福礼的行动指南。然而,屁哥却说"一切都是虚无因果",让他不要再执着于过去。随后他又将屁哥的话传达给律师,律师却怂恿马福礼继续为自己翻案,"还世界一个真相"。马福礼来回游走于这些人物间,每个人对他当年的旧事都有自己的看法,而作为当事人的他只是听从他们的建议,如"过程比结果重要""活着是虚无"等,不断地为自己翻案而奔走。整个电影中循环往复了十一个类似的回合,每一个回合的开始都与一个回合的结束密切相关,由重要人物的台词串联,在整体上形成了十分紧密的结构,具有突出的艺术风格。

除了语言的首尾呼应,镜头画面的前后相连也可被视为顶真手法。在镜头衔接和转场时,保留前一个镜头的结尾并作为下一个镜头的开场,使画面的过渡自然顺畅且紧凑连贯,这是顶真手法的一大优势。在《暴雪将至》中,余国伟从监狱出来后落寞地走在土路上,远处传来摩托车声,余国伟回头,看到一名男子骑着摩托向他驶来。随着摩托车向着镜头驶近,来人竟是年轻时的余国伟,镜头跟随他来到十年前的县城,故事就此展开。利用顶真,流畅自然地实现了转场,画面有序地过渡到另一重时空,完成了叙事的跨越。视点的瞬间转变让电影观众从余国伟的视角切换至第三人称视角,作为旁观者去了解当年发生的事情,顶真手法的使用使镜头的艺术感染力大大增强。

思考题

1. 比较文学语言中的隐喻、排比、夸张手法与电影语言中的隐喻、排比、夸张手法有何不同。
2. 文学中的哪些叙事方式不适合电影?为什么?
3. 现实中的舞台与电影中的舞台有什么相同点与不同点?

第五章

电　影　制　作

从广义上来说,一部电影的制作从剧本研讨开始,一直到后期宣传、发行、上映才算完整,每一个阶段都需要专门的从业人员各司其职,共同配合,从各个方面保证影片的顺利生产。从具体的电影文本生成角度来看,大致要经过剧本写作、导演拍摄、后期剪辑三个阶段,一部电影才能被生产出来。

第一节　编　　剧

电影与文学两种艺术形式的结合产生了电影文学这一新的形式。电影文学兼具文学的文字表述样式和电影的视听思维,以剧本的形式,通过文字描述电影的画面和声音,表达电影的内容和主题,是电影创作的第一步。一部电影的视听设计虽不在编剧的掌控范围内,但剧本首先规定了叙事、戏剧性动作和对话,之后再由导演利用不同的手段将这些要素具象化、视听化,经过剪辑后最终呈现在观众眼前。在中国电影发展史上,第一个比较完整的电影剧本是1925年发表在《东方杂志》第22卷第1—3期上的《申屠氏》,作者是洪深,但它更接近现代意义上的分镜头脚本,供导演拍摄时使用[①]。根据形式和用途的不同,电影剧本一般可以分为文学剧本、分镜头脚本和完成台本(镜头记录本)。

编剧的任务是用文字描写画面内容,包括人物对白、动作发生的场景、人物的肢体动作或细节,甚至天气环境。编剧将电影的地基搭建起来,其余的则交给导演建设。有些导演不喜欢被剧本限制,经常在片场自由发挥。美国纪录片导演罗伯特·弗拉哈迪(Robert Flaherty)在拍摄前常常不制作脚本,而是凭借人类学的观

① 转引自王海洲:《中国电影110年:1905—2015》,中国电影出版社2017年版,第206页。

察视角任由事件发生,自己只负责纪录和还原历史。他深入当地人的生活并通过田野调查式的拍摄方法使他导演的《北方的纳努克》(*Nanook of the North*)从一部简单的纪录片升华为具有人类学价值的民族志影像。

一、文学剧本

文学剧本是人们通俗意义上认为的剧本,它以文字为载体,通过情节、人物、对白等元素表达电影的内容和主题。文学剧本具有很强的可读性,很多电影的文学剧本会单独出版,供大众阅读。以影片《困在时间里的父亲》(*The Father*,图5-1)的剧本为例,全片的开场片段大致显示出影片的基本框架:

图 5-1 《困在时间里的父亲》的电影海报

1. 外景　伦敦的一条街道　日

音乐声。安妮走出地铁口,来到伦敦的一条大街上。她行色匆匆,神情严肃。

她出现在一个熟悉的公寓楼街区。她匆匆穿过街道,差点撞上一辆出租车。她走进大楼。

2. 内景　楼梯和楼层平台　日

安妮走上楼梯。她来到二楼,摁了门铃。接着,她不耐烦地从手袋里拿出一把钥匙,打开了门。

安妮:爸爸?

3. 内景　安东尼的公寓　日

安妮从一个房间走到另一个房间,她愈发焦虑。

安妮:爸爸?是我……你在吗?爸爸?

没有回答。她的紧张感倍增,她走进——

4. 内景　书房　日

——安东尼的书房,找到了他。他坐在扶手椅上,正戴着头戴式耳机听音乐。

安妮:啊,你在这儿。

安东尼看到她很惊讶,他随即摘下耳机。我们一直听到的音乐声终止,就好像它来自安东尼的耳机。

安东尼:你来这儿做什么?

安妮:你以为呢?

他似乎对女儿的突然到来有些生气。

安妮看见窗帘闭合着,走过去拉开窗帘。转身看着安东尼。

安妮:所以?怎么了?

安东尼关掉音乐。

安东尼:没什么。

安妮:告诉我。

安东尼:我告诉你了,没什么。

安妮:没发生什么事?

安东尼看着她,像是在说:"什么事也没有。"

安妮:我刚和她通过电话。

安东尼:那又能证明什么?

安妮:你不能再这么下去。

安东尼:这是我的公寓,不是吗?我是说,这很不可思议。你冲我发脾气,就好像……可是我根本不认识这个女人。我从来没让她做过什么。

安妮:她是来帮你的。

安东尼:帮我什么?我不需要任何人。

突然,他决定离开房间。

5. 内景　客厅　日

安东尼向钢琴走去,弹奏了几个音符。

安妮出现在门口,安东尼转身背对着她。

安妮:她跟我说你叫她贱人。我不知道还有没有别的什么。

安东尼:我?

他耸了耸肩。

安东尼:有可能,我不记得了。

安妮:她哭了。

安东尼:什么,就因为我叫了她……

安妮:不,她告诉我你还威胁要打她。

安东尼停止弹奏钢琴,向她转过身来。

安东尼:打她?我?显然她不知道自己在说什么。这女人是在胡言乱语,安妮。她走了最好,相信我。

安妮叹了口气,她看起来很绝望。安东尼也注意到了。

安东尼:尤其是……

安妮:什么?

安东尼:听着……我本来不想告诉你……但是如果你非要知道,我怀疑她……

他顿了顿。安妮看着他,就好像在说:"她怎么了?"

安东尼:她偷我的东西。

安妮:安杰拉?当然不会。你在说什么?

安东尼:我告诉你,她偷了我的手表。

安妮:你的手表?

安东尼:是的。

安妮:难道不是你自己弄丢了的可能性更大?

安东尼:不不不。我本来就产生了怀疑,所以就设了一个圈套。我把我的手表故意放在显眼的地方,看看她会不会顺走。

他用一个含糊的手势来演示这个情形。

安妮:哪儿?你把表放哪了?

安东尼:嗯?某个地方,我不记得了。我只知道现在哪儿也找不到了,被那个女孩偷了,我知道是她干的。

安妮坐了下来。她似乎有些气促。

安东尼:怎么了?

安妮:我不知道该怎么办。

安东尼看着她,像是在说:"什么怎么办?"

安妮:我们得谈谈,爸爸。

安东尼:我们不是正在谈吗?

安妮:我是说,认真地谈。这已经是第三个被你……

安东尼:我说了,我不需要她!我不需要她或者任何人!我自己能过得很好!

显然,安妮并没有在听;她还在整理自己的思绪,这惹到了安东尼。

安妮:你知道的,她这样的不好找,没那么容易。在我看来她真的不错,有很多优点。她……现在她完全不愿意在这儿工作了。

安东尼:你根本没听我说话。这个女孩偷了我的表!我不会和一个小偷一起生活。

安妮:你在你浴室的壁橱里找过吗?

安东尼:什么?

安妮:你浴室的壁橱,热水器后面。你把贵重的东西都藏在那儿。

这个提醒令安东尼为之一震。

安东尼:你怎么知道?

安妮:我就是知道。

安东尼:你是不是看过我的壁橱?安妮,说实话。

安妮:没有!

安东尼:那你怎么知道……我是说……我有时候……把我的贵重物品……

安妮:我不记得了。我可能无意间打开过。

安东尼似乎很震惊。他急忙朝浴室走去。

安妮:你去哪儿?我什么也没动,爸爸。

他走出了房间。安妮叹气。

6A. 内景　安东尼的浴室　日

安东尼走进浴室,去查看他藏东西的地方。他关上门,确保没人能看见。过了一小会儿,他走了出来,腕上戴着手表,表情明显很满意。然后,他走向了……书房。

6B. 内景　客厅　日

安妮还在客厅等他。她叹着气。她知道这样下去不行……对于眼下的情况她也不知道该怎么办。

她看见了挂在墙上的画。那是她妹妹的画。如果露西还在,事情就会好办一些……

她看见安东尼走进了书房。他打开了电视。这是忘记了她还在?

父亲荒唐的举动让她几乎笑起来。

她站起来向他走去——

7. 内景　书房　日

——来到了书房里。他正坐在扶手椅上,快速地切换电视频道,直到换到一部弗雷德·阿斯泰尔的影片。他看着跳踢踏舞的弗雷德,入了神。

安妮站在门口,默默地看了他一会儿。

安妮:你找到了。

安东尼:什么?

安妮：你的手表。

安东尼：噢，是的。

安妮：你知道安杰拉跟这事儿没关系了。

安东尼：这是因为我把它藏起来了。很幸运。很及时！要不然，我在这儿跟你说话时根本就不知道时间。现在5点了，如果你想知道。我反正想知道。总不能我喘气都不对吧。

安妮：你吃药了吗？

安东尼用遥控器关掉了电视。

安东尼：吃过了。但是你为什么……你一直看着我，就好像有什么不对劲儿。一切都很好，安妮。地球照常转动。你总是这样，杞人忧天，就像你母亲。你母亲总是在害怕。相比之下，你妹妹就一直更……至少她没有一直烦我。

沉默。

安东尼：正好问一下，她人呢？你有没有她的消息？

安妮没有回答。

安东尼：我问你呢……

安妮：我快要搬家了，爸爸。

安东尼看着她，不明白她的意思。

安妮：我马上要离开伦敦。

安东尼：真的吗？为什么？

安妮：我们说过这件事，你还记得吗？

短暂的沉默。安东尼看起来并不知道她在说什么。

安东尼：这就是为什么你一直积极安排这个护士和我一起生活？好吧，显然是这样。老鼠要抛弃沉船。

安妮：我不住这里了，爸爸。我没办法每天来看你了。你得明白。

安东尼突然显得很脆弱。

安东尼：你要离开？什么时候？我是说……为什么？

安妮：我认识了一个人。

安东尼：你？

安妮：是的。

安东尼：你是说……一个男人？

安妮：是的。

安东尼：真的吗？

安妮:你语气不用这么惊讶。

安东尼:不,只不过……自从你的……他叫什么?

安妮:詹姆斯。

安东尼:对。你得承认,从詹姆斯之后,并没有太多……先不说这些,他是做什么的?

安妮:他住在巴黎。我得搬去那儿住。

安东尼:什么,你?去巴黎住?你不会这么做的,是吧,安妮?我是说,醒醒吧……他们连英语都不说。

沉默。

安东尼:我认识他吗?

安妮:是的,你见过他。

沉默。他在试图回忆。

安东尼:那么,如果我没理解错的话,你要离开我。是不是这样?你要抛下我……

安妮:爸爸……

他突然流露出极为焦虑的神情。

安东尼:我怎么办?

安妮靠近他,表情温柔。

安妮:你知道的,这对我很重要。否则我也不会去。我……我真的很爱他。

沉默。他什么也没说。

安妮:我会常常回来看你,在周末。但是我不能把你一个人留在这儿。这不可能。这就是原因。如果你拒绝别人照顾,我就只能……

安东尼:只能什么?

沉默。她没有回答。

安东尼:只能什么?

安妮:你得理解,爸爸。

安东尼:你只能怎么样?

她垂下眼睛,沉默。

安东尼:安妮……你就只能怎么样?

8. 内景/外景　卧室　日

安东尼站在卧室的窗前。他看着女儿穿过马路,从这一片公寓楼街区离

开,并没有回头。

他无法消化这个事实,他的女儿——亲生女儿——用这样的方式威胁他。

他从窗口转身回来。他坐在床上,若有所思,神情忧虑。①

以上是《困在时间里的父亲》剧本的开场段落,可以看到剧本传递出的基本信息:主要人物是年老的父亲安东尼和自己的女儿安妮;由二人的对白引出安东尼辞退保姆、小女儿意外去世、安妮与丈夫已经离婚等人物关系;二人围绕保姆被辞退的事件展开讨论。对视觉画面的描写使人物性格鲜明:安东尼记性不太好且很倔强,拒绝保姆的照顾,但他实际上需要被照顾;相比于安妮,他明显更喜爱小女儿;安妮对待年迈的父亲比较有耐心和责任心,但因为自己为了爱情不得不离开父亲而感到愧疚。此外,耳机里的音乐、弹奏的钢琴、寂静等声音元素的设计使文字传递出较强的视听感和空间感,更靠近最终的电影视听。

剧本的本质就是把结合了文学和绘画艺术的电影用文字的形式先行呈现在纸上,为后面电影在银幕上的叙事呈现打下基础。

二、叙事

(一) 早期电影中的叙事

图 5-2 《水浇园丁》的剧照

电影诞生后,导演很快就开始利用电影的叙事功能讲述故事。在《水浇园丁》(图 5-2)中,一名园丁正手持水管给花圃浇水,一个顽皮的小男孩反复踩住水管,最后在园丁看向水管出水口时偷偷放开,园丁被喷了一脸水,生气的园丁追着小男孩就是一顿暴打。这部短片根据事件的发展顺序进行叙事,有开端、发展、高潮、结局。在美国,到了 1902 年,具有情节的故事片尤其是喜剧片开始在市场上走俏,得到大众的热烈反响。此外,同时期也产生了大量的纪实类作品,包括游记(展示美丽、充满异域风情的国家或遥远之地的影片)和聚焦时事议题的专题影片(如帆船比赛或政治游行)。但很快,故事片便占据上风,引发了大众极

① [法]弗洛里安·泽勒、[英]克里斯托弗·汉普顿:《困在时间里的父亲》,《世界电影》2021 年第 4 期,第 40 页。

大的热忱。故事片的类型涵盖喜剧片、剧情片、追逐片及诡计片(该类型影片通常采用特殊的视觉效果,如角色忽隐忽现或忽快忽慢)等。

（二）叙事要素

从记叙文写作上来说,叙事有六个要素,即时间、地点、人物、事情的起因、经过、结果。具体到电影的叙事中,上述六要素也是适用的,但基于电影的特点,故事和事件按照特定的排列顺序形成了叙事结构,围绕着主要人物又形成了叙事视点。

1. 叙事结构

从时间上看,叙事结构可以分为以下四种。

第一种是顺序结构,即通过单一的时间顺序或空间顺序结构影片的叙事方式。在这种结构下,电影情节的发生顺序与事件顺序是一致的,结构简单、清晰,早期电影多使用此种结构,通过细腻的情感和缜密的逻辑吸引观众。张艺谋的影片《一秒钟》就是典型的单线叙事,属于顺序结构。

第二种是倒叙结构,即先交代已经发生的事件,再回到事件发生之前讲述前因后果的叙事方式。电影情节与事件的发生顺序相反,先抛出结果引起观众的联想和好奇,提起他们的观看兴趣,在犯罪片、青春片等类型片中较为常见。

第三种是插叙结构,即在顺序结构中插入一些情节片段,起补充说明的作用,也可表现人物的回忆和精神世界,丰富叙事情节,帮助观众理解剧情。影片《杨之后》中的回忆片段就使用了插叙结构。

第四种是混叙结构,即将顺序、倒叙、插叙结构混合使用的叙事方式。在整体遵循事件发展顺序的前提下,影片在需要交代前情时使用倒叙,在需要回忆过去时使用插叙。

从空间上看,叙事结构可以分为以下四种。

第一种是单层结构,即由单一线索结构的影片,是传统电影最常使用的结构。

第二种是平行结构,即多个线索同时发展,分列不同动作的同时性,最终回归于事件的终结。

第三种是套层结构,即"戏中戏"结构。《煎饼侠》《新喜剧之王》都使用了这种结构方式。

第四种是板块结构,即通过明显的板块将电影中的不同故事划分,形成独立的各部分,各部分之间没有联系。作为联合创作的影片《恋爱中的城市》便是此种类型。

综合而言,在电影叙事系统中,最基本的叙事结构为线性叙事、非线性叙事和反线性叙事。

线性结构的叙事以时间为基准,整个故事形成闭环,有明确的因果逻辑关系。

形式上也可以存在多线索交织的平行结构,用来展现不同线索、不同事件之间的相似和相异,在并置中增强戏剧张力,引发观众产生更深层次的思考。

非线性结构的重要特征则是打破了时间顺序和因果逻辑,观众要自己将碎片化的内容拼凑起来,将顺逻辑,整个观看过程极大地调动了观众的能动性。形式上多表现为对某一事件情节的多角度重复叙述,打破时间的连续性而突出部分的重要,或在没有明显联系的叙事板块中借助意义的发散进行隐喻,将意义的整合环节交给观众。

反线性结构是对叙事的消解。结构作为一种形式框定了内容,去结构化则意味着对内容的解放。文学中有"形散而神不散"的说法,电影的反线性结构解构了叙事带来的戏剧冲突,让电影在表情达意方面更加自由,重在对气氛、感受和精神的塑造。

诗电影、散文电影、艺术实验电影等先锋形式的影像摒弃了叙事化、情节化,并不执着于对叙事结构的使用。

2. 叙事视点

热拉尔·热奈特(Gérard Genette)的聚焦法认为,电影具有三种叙事视点。

第一种是未聚焦或零聚焦,即叙事者大于人物,是全知视点或第三人称视点,也称泛视点。叙事者以上帝的眼光俯视世界,不带任何感情色彩,不干预电影叙事,旁观事件的发生。多数传记类、历史类影片常使用此视角叙事。

第二种是内聚焦,即叙事者等于人物,是限制视点或第一人称视点,也称单视点。电影常常以人物的讲述或经历展开,人物获取信息的渠道有限,且叙事带有讲述者的个人情感色彩。狭义上的悬疑片、犯罪片多采用此类视角。

第三种是外聚焦,即叙事者小于人物,观众无法完全掌握人物的心理和情感,是无人称视点。叙事者只能了解事物的部分事实,重在展现自己通过观察的所得所感。纪实类影片常使用此类视角。

叙事视点就是电影中讲故事的人的身份和立场。这一身份是观众在银幕上自我投射的对象,是认同机制发生的中介。三种叙事视角可以单独地出现在一部电影中,也可以互相衔接共同使用于一部电影。《爱,死亡和机器人》(Love,Death & Robots)第二季的《目击证人》(Witness,图5-3)一集通过女主由目击者变为亲历

图5-3 《目击证人》的剧照

者的身份转变,实现了叙事视点的转换,从第三人称视点变为第一人称视点。同时,对目标事件的整体讲述则全程采用外聚焦视角,在悬念的制造与揭示中一点点地释放信息,达到出人意料的反转效果。在《这个杀手不太冷静》中,叙事视点的转变更为明晰。魏成功在不知情的情况下假扮了杀手卡尔,用第一人称的视角推动着叙事。而在拯救米兰的过程中,魏成功主动做局操纵局面,成为叙事的第三人称视角。视点的转化丰富了作为叙事元素的叙事者身份,让观众在观看过程中不自觉地进入电影讲述的故事和营造的氛围,并引导观众对人物身份差异带来的不匹配的信息进行主动思考,梳理叙事逻辑,增强了观影体验感。此外,主客观多重视角的使用和转换也是现代主义艺术的一个特征。

叙事视点常与镜头视点配合,在叙事与视觉上共同对电影的叙事负责。

三、分镜头脚本

分镜头脚本又称导演剧本、故事板,顾名思义,主要供导演和摄像师等在现场拍摄时使用。它将文学剧本描述的画面、导演对叙事的设计思路,转化为可视化和指导性更强的声画结合的银幕画面,是视听化了的文学剧本,以描绘的形式呈现每一个镜头。分镜头脚本包括镜号、场景、景别、摄法(角度和运动)、长度、特技、镜头内容(画面和对话)、音乐、音响等内容,除了格式与文学剧本不同,分镜头脚本便于工作人员直观地看到每一场戏拍什么、如何拍,以及镜头之间如何衔接,几乎规定了电影的最终形态,在实际拍摄中的指导性更强。分镜头脚本是电影专属的一种剧本形式,为电影的拍摄提供了便利。

徐克的《狄仁杰之通天帝国》分镜头脚本要素相当完备,不仅画出了人物的神态、走位的动势,还包括一些基本的造型特征和场景特征,提供了详细全面的镜头信息,极大地方便了现场拍摄,最终的成片与分镜脚本基本无异(图5-4)。

图 5-4 《狄仁杰之通天帝国》的分镜脚本(部分)①

第二节 导　　演

导演是电影项目的组织者,是一个剧组的主心骨,是借助演员表达自己思想的

① 《徐克分镜手稿最完整收集》,2014 年 8 月 26 日,豆瓣网,https://www.douban.com/note/404823883/?_i=5399454NcVZKh-,最后浏览日期:2023 年 1 月 1 日。

艺术家。他需要与电影的各个部门沟通、对接,把创作想法和具体要求传达给剧组的每个工种,统一全组工作人员在拍摄现场协调、高效地运转,从而将剧本中的文字转化为视听影像,有些导演甚至在后期拥有剪辑权,可以将自己的思想通过电影传达给观众。导演在源头上把握着电影的立意、内涵和艺术水准,各部门利用各自的专业技能将他的创作灵感呈现在银幕上,并将各部门的创意和劳动成果整合在一起,为最终的艺术效果负责。可以说,一部影视作品的质量在很大程度上取决于导演的素质与修养,一部影视作品的风格,往往体现着导演的艺术风格和看待事物的价值观[①]。

一、导演与编剧

导演将编剧的构思在银幕上呈现出来,依据电影的法则进行共同创作。如前所述,编剧为电影提供了第一次创作。对于一些导演来说,他们在剧本的打磨期也会参与剧本写作,"编"与"导"两个环节并非完全割裂。同时,在实际的拍摄和演员的演绎中,剧本可能还会出现变动。作一个通俗点的比喻,编剧的工作就是准备食材,导演则需要把食材变成美味的菜肴。导演在与编剧达成一致的情况下,对作品方向的把握会更准确,合作也就更顺利。在剧本已经交付的情况下,导演与编剧的联系不会像之前那么紧密,但如果在实际拍摄过程中需要根据演员的特征进行叙事或细节上的调整,还是需要编剧来讨论、定夺。

二、导演与演员

在前期策划阶段,选取合适的演员饰演角色是电影创作者尤其是导演必须考量和把关的重要环节。演员由于以自身形体作为塑造角色的载体,涉及形体、五官、音色、语言等因素,所以导演在选择时除了考虑演员的专业能力,还需充分考虑其个人特征与电影角色的符合度。特别是在一些改编自文学作品的电影中,原著拥有一定的受众基础,观众对角色已经有了一定的想象性塑造,如果影视作品塑造的人物形象与大众的想象不符,整个电影作品都可能不被接受。所以,演员与角色的适配是导演与演员的第一次磨合。为了让演员达到与角色融为一体的理想状态,导演会在电影开拍前对演员进行培训,目的是使演员与角色充分融合,达到理想的表演境界。此外,出于对票房的考量,一些口碑较好的实力派演员或当红的流

[①]《导演,是上天送给观众一生最贵的礼物》,2022 年 9 月 29 日,百度百家号,https://baijiahao.baidu.com/s? id=1745180902439829375&wfr=spider&for=pc,最后浏览日期:2022 年 10 月 15 日。

量明星也可能是导演选择的最优项。前者自带一批忠实观众,同时拥有过硬的表演实力,较容易赢得导演的信任和喜爱;后者虽初出茅庐,但他们的粉丝基础更为庞大,这些都是潜在的票房号召力,选用他们可以获得一定的关注度,有一定的票房保证。

有些导演偏爱非专业的素人演员,看重的是他们身上未经雕琢的、朴素真实的原始反应。伊朗导演阿巴斯·基亚罗斯塔米(Abbas Kiarostami,图5-5)就在自己的作品中大量使用非专业演员,同时用自己的引导方法"刺激"演员,进而获得自己想要且电影需要的真实表演。

图5-5 阿巴斯·基亚罗斯塔米

在拍摄过程中,导演在现场时刻把控、引导着演员的情绪、动作和调度。演员熟悉剧本之后需要同其他演员和摄像机配合,在导演的指挥下完成对一场场戏的视觉呈现。在陈凯歌导演的《妖猫传》中,为了拍出杨贵妃"回眸一笑百媚生"的惊艳与绝美,演员张榕容不停地在导演的指挥下回眸(图5-6),同时还要配合灯光师的移动,最终在几百次拍摄后达到了导演心目中最理想的效果。

图5-6 《妖猫传》中张榕容饰演的杨贵妃

三、导演与摄像师

导演与摄像师的关系十分紧密,在拍摄现场的沟通也最多。摄像师操纵摄像机,直接决定着电影的影像风格和影像质量,因此,导演需要与摄像师充分沟通,使他明白自己想要表达的思想和最想呈现的画面,以及如何调动机位、如何构图、如何展现演员的美等。如果导演和摄像师配合得好,则电影的拍摄会十分顺利,镜头也会十分协调。当然,摄像师并非处于被导演支配的地位,一个出众的摄像师除了能将导演的构思完美地呈现出来,其自身也拥有个性的审美体系和丰富的拍摄经验,能帮助导演设计出兼具美感和哲理的画面镜头。

> 扩展阅读

阿巴斯谈电影[①]

我拍了一部17分钟的电影,叫《海鸥蛋》,看起来像一镜到底的实时纪录片。画面上三枚蛋摇摇欲坠地立在岩礁上,海浪在周围轰鸣。我们注视着海水狂暴的运动,不断淹没那些蛋,然后退去。这些蛋会在这遭遇中幸免于难,还是会掉进海里从此不见?几分钟后,其中一枚消失了。大海满足了吗?它会不会再吞噬另一枚?我们专心等待着。最终第二枚蛋消失了,随后是第三枚。音轨上音乐响起。剧终。

人们告诉我,在那特定时刻碰巧在这个地方竖起摄影机和三脚架并开始拍摄,暗暗期待有好玩的事发生是多么奇妙。事实是我控制了一切,从那些蛋开始,它们是从当地超市买来的鹅蛋,因为它们比海鸥蛋更容易找到。每次一枚蛋掉落,我们都会听见鸟痛苦的尖叫声,营造出一种焦虑感。所有这些声音都是另外录制并混合进其中的。我总共有大约八小时的素材,拍了超过两天。第一天,大海相对平静。第二天波涛汹涌,不断拍打着海岸。在现实中,仅仅过了两分钟,三枚蛋就全被冲走了。一次又一次,我的助手不断更换着蛋,每次它们都几秒钟就消失了。我花了四个月剪辑《海鸥蛋》,全片由二十多个电影段落组成。这个想法来自一个与此类似的工作坊。

《生生长流》讲述的是一位电影导演回到伊朗的一个地区,几年前他曾在那里拍电影,而最近那儿遭遇了地震。这部电影设置在地震发生三天后开始,但在几个月后才拍摄,那时候大部分瓦砾已被清除并建起了帐篷城。当我要求经历了灾难的人们把他们抢回的少数财产放得杂乱些,以使情景看起来更像几个月前的样子时,很多人拒绝了。在废墟和破坏中,他们开始清洗地毯,并将它们挂在树上晾干,而有些人为了拍电影还借了新衣服来穿。他们的生存本能是强大的,一如他们在如此恶劣的环境中维持自尊的渴望。他们想上演一场与我希望捕捉的现实并不相符的秀。就像我的很多电影一样,《生生长流》既是纪录片又是虚构作品。

《特写》中存在类似的幻想与现实间的往返。拍摄审判那场戏时,我计划在真实的法庭上使用三台摄影机。一台用于拍摄被告侯赛因·萨布奇安的特写,第二台用于法庭的广角镜头,第三台用以强调萨布奇安与法官的关系。几乎立刻,一台

[①] [伊朗]阿巴斯·基阿鲁斯达米:《樱桃的滋味:阿巴斯谈电影》,btr译,中信出版集团股份有限公司2017年版,第11页。

摄影机坏了,而另一台噪音非常大,我不得不把它关掉。最终我们只好把唯一一台能工作的摄影机搬到另一个地方,这意味着错过了萨布奇安的连续镜头。因此,在仅仅一小时的审判结束及法官因为很忙而离开之后,我们又关起门来拍萨布奇安,拍了九个小时。我和他交谈并建议他可以在摄影机前说些什么。最终,我们在法官不在场的情况下重新创造了大部分审判场景。在《特写》中,我不时切入几个法官的镜头,以使他看起来一直在场,这构成了我的电影里最大的谎言之一。

这些电影诚然充满了诡计——如同我的很多其他电影,它们似乎是现实的反映,但其实常常是完全不同的东西——但它们是完全可信的。一切都是谎言,没有什么是真的,然而都暗示着真实。我是否同意或赞成一个故事里的东西,相较于我是否相信它而言是次要的。如果我不相信一部电影,我就会和它失去连接。我第一次看好莱坞电影就在结尾前睡着了,就算是孩子也能感到故事里的虚构角色与现实生活、与自己没有关系。我的作品则以那样一种方式说谎,以使人们相信。我向观众提供谎言,但我很有说服力地这样做。每个电影人都有自己对于现实的诠释,这让每个电影人都成了骗子。但这些谎言是用来表达一种深刻的人性真实的。

第三节　后期剪辑

剪辑师拿到电影素材,第一件事就是分类,并选择合适的镜头留下来备用。剪辑师会与导演商量电影剪辑的逻辑、叙事发展顺序、电影整体的呈现风格等,然后进行初剪,过滤不适合的镜头,给叙事留下充足的时间,便于下一步的精修,包括对素材的排列组合、增添或删减素材。

一、剪接点

电影的初剪完成后会交给导演和制片方观看,以判断是否还需要修改。若有问题,则应及时调整,避免造成后续更大的工作量。到了复剪阶段,原有的角色表演和叙事结构基本成形,剪辑师也更加精细地修饰剪接点。剪接点包括动作剪接点、情绪剪接点(内部动作)和声音剪接点,每一个剪接点都关乎电影中人物动作的连贯与否、情绪的转换是否顺畅、语言的因果逻辑是否成立、时空关系是否清晰。剪接点的处理直接关系着观众对影片的认同,因此,剪辑师需要格外注意。例如,《2001 太空漫游》(*2001: A Space Odyssey*)中的经典匹配剪辑段落运用骨头和太空飞船在外形形状与颜色、运动方向的相似性,在镜头的并置下巧妙、顺畅地衔接

在一起(图5-7),实现了叙事篇章的转场,也隐喻了人类文明的演进。以《龙门飞甲》为代表的香港武侠片含有大量的人物动作持续变换,所以,剪辑师往往将动作分割为若干部分,通过快速剪辑而隐藏剪接点,在画面变换的同时保持了快节奏叙事,营造出紧张刺激的氛围。对于一些使用长镜头的影片,如《鸟人》(Birdman),剪辑师对剪接点进行了模糊处理,利用人物运动带来的空间变化,通过短暂的黑场瞬间或视觉盲区将两段影像连接在一起,使影片具有一种"一镜到底"的感觉。精剪阶段要求剪辑师把影片的细节调整到最优状态,在这一阶段,影片的声音和画面的配合更加严密有序,保证叙事逻辑顺畅的同时,也使影片具备了突出的艺术风格。

图5-7 《2001太空漫游》中利用飞船和骨头的相似性进行剪辑

二、剪辑法则

美国著名的剪辑师沃尔特·默奇(Walter Murch)认为电影剪辑有六条原则,即进行合理的镜头切换需要同时满足六个条件。按照重要性排序,它们分别是忠实于彼时彼地的情感状态,推进故事,发生在节奏有趣的"正确"时刻,照顾到观众的视线在银幕画面上关注焦点的位置,尊重电影画面的二维平面特性,尊重画面所表现实际空间的三维连贯性[①]。

第一,情感之所以被放在最重要的位置,是因为剪辑在某种程度上来说正是对情绪的剪辑,放映影片就是在传递情绪。剪辑师进行段落布局时,最不能忽视的就是对于故事情感的叙述,考虑在具体段落中应该增强还是减弱情绪,在一系列情节的铺垫下应该塑造怎样的情感氛围,以及观众应该产生什么样的情绪。

第二,在保证情感的流畅之后,剪辑师就要开始考虑故事的发展。电影以叙事为主要目的,所以故事的推进体现在具体的叙事信息和要素应在剪辑的过程中逐

① [美]沃尔特·默奇:《眨眼之间:电影剪辑的奥秘》(第2版),夏彤译,北京联合出版公司2012年版,第18页。

步释放,包括影片结构、故事背景、类型、人物等。

第三,节奏是剪辑过程中直接影响叙事效果的因素。好的叙事节奏往往张弛有度,在释放叙事信息时有对细节的控制和取舍。此外,好的节奏可以让观众在观看时紧跟剪辑的节奏,形成流畅、完整的观影节奏。

第四,观众的视线被画面内的要素吸引、引导,而画面内的要素服务于电影叙事和意义的传递。所以,剪辑时可以借助结构、构图、颜色差异等形成视觉焦点,引导观众视线,突出一个画面或一个场景中的视觉重心。此时,观看焦点的连贯或跳跃需要考虑故事的流畅性和转移视觉焦点的充分理由,否则会破坏叙事节奏,还有可能使观众对故事产生困惑。

第五,拍摄多人物镜头时应考虑180°轴线原则,因为电影是二维平面成像的,画面应传达合理、清晰的人物关系,交代故事的发展。

第六,角色在空间中的物理位置和角色之间的相对位置构成实际的叙事空间,也构成镜头内的三维空间,人物在空间中的走位应与观众在日常生活中的习惯相符。

默奇认为,上述六个方面可以根据重要性进行取舍,当所有条件无法同时满足或需要对几种条件进行取舍时,应优先满足重要性高的条件(前三条)。

扩展阅读

剪辑就是不断为影片加分——访知名剪辑师朱琳[①]

"我印象比较深刻的是从2012年开始有人以剪辑师这个名义去称呼自己了。"先后做了两年粗剪工作,朱琳对于粗剪有了更深的认识。"粗剪特别重要,它是将剧本完整地影像化呈现,在这之后才能有助于在下一稿剪辑的时候发现自己能达到的极限以及修改的空间。如果一稿剪得好的话,对再次创作剪辑的帮助会非常大。另外,粗剪也是为影片加分的重要一步,在看剧本的时候,你会觉得有一些问题,等拍完、剪完后你就会发现问题在哪里。因为在拍摄的过程中会出现很多问题导致剧本降分,比如说剧本是八分,由于拍摄或表演等诸多问题的影响,拍完后可能会降到五分。这个时候如果初稿剪辑做得很好的话,是可以加回两分的。然后精简的时候再做修改比如重新挑选一些素材等是可以再加三分的。"同时期,朱琳也完成了第一次独立剪片。回忆当时的心情,胆大的朱琳全然感觉不到紧张,

① 参见李丹:《剪辑就是不断为影片加分——访知名剪辑师朱琳》,《影视制作》2018年第9期,第25—29页。

更多的却是兴奋。朱琳介绍,影片《浮江山月》是一部小众的文艺片,全片采用胶片拍摄,素材大约有 50 个小时,最后成片 100 分钟左右。剪辑中,导演给了她最大的创作自由。"整个剪辑过程完全是天马行空地去创作。"从剪辑助理到粗剪再到独立剪片,在别人眼中,此时朱琳已经是一位剪辑师了,而她却并不赞同。直到剪完《推拿》,她才敢说自己是一名真正的剪辑师。2014 年,朱琳进入《推拿》剧组,与导演娄烨一起边拍边剪,杀青后邀请到孔劲蕾老师一起加入。"孔老师在家剪,我和导演在工作室剪。然后每星期大家都会碰面,两个版本互相看一下、沟通一下。"在与导演共同剪辑的过程中,娄烨导演还要求朱琳自己单独剪一版。"因为娄烨导演很喜欢一直拿新的想法给他,所以当他有一些想法的时候我会帮他完成,然后我们中间会有一些交流。当他没有新的想法的时候就会让我来做,也就变成了我自己在那摸索。"在这个摸索的过程中,朱琳要突破两版之间的任何可能性,剪出新的东西,而后娄烨导演可能会根据这一版中的创意点再想到更多的内容。就是在这样一个不断磨合的过程中,历经 14 个月,经过上百个版本的修改,《推拿》终于定剪。朱琳笑称:"中间说了好几次定剪,所以到最后都不信了,直到最后一次说真的定剪了,心里还在疑惑是真的吗。"最终,凭借电影《推拿》,朱琳获得了第 51 届金马奖的最佳剪辑,入围第 30 届金鸡奖最佳剪辑提名。

思考题

1. 从文字到影像,作者身份发生了怎样的变化?
2. 试分析编剧中心制的优点和缺点。
3. 在"后数字时代",导演可否一个人完成一部电影?
4. 为了视觉体验的完整性,VR 电影的拍摄是否需要一镜到底?剪辑 VR 电影时应该注意什么?
5. 剪辑声音时,如何使剪辑点在嘈杂的环境中"隐形"?

第六章

电影与社会

第一节 电影与经济

电影自诞生之初首先是作为一种经济行为存在的。工业文明中的经济行为包括生产、分配、交换、消费几大环节,以满足人的需求为目的,以获得商品和服务为核心,其背后有内在的价值规律作为支撑和引导。1895 年卢米埃尔兄弟咖啡馆的放映完全属于一次经济行为:由电影制作者利用摄像机等物质资料生产出来的电影作为一种商品,凝结了创作者的无差别人类劳动,包含将时间、空间整合在一起,记录现实片段,表达人文思想等价值和满足观众猎奇心理、获得视听体验等使用价值。卢米埃尔兄弟以售票的形式为观众放映电影,观众依据等价交换的原则使用货币购买观看体验,完成了电影作为商品的交换环节。历经百余年的发展,电影的属性已经兼具商品性和艺术性,但它依旧受到经济领域发展规律的制约和支配,并在电影活动的制作、发行、放映每一个环节发挥作用。当前,电影已形成一种文化产业,是以电影制作为核心,通过电影的制作、发行和放映,以及电影音像产品、电影衍生品、电影院和放映场所的建设等相关产业经济形态的统称,形成了上游、中游、下游完整的产业链条。电影行业的发展与经济形势密切相关,因此它在艺术规律与经济规律的双重规制下呈现出既复杂又多样的发展态势。

一、电影生产

制片是电影产业链的上游环节。电影生产需要资金和技术的支持,电影项目的第一个阶段便是开发和投资。剧本开发作为制片的第一步,需要为电影的后续投入打好基础,制片公司会根据电影剧本的内容制订拍摄计划,并根据影片的特点为后期的发行和宣传方案制订初步计划。一般在完成关于电影内容的前期筹划工

作之后,制片方会为电影立项,并为后续的电影制作寻找资金支持。参与投资的主体有独家投资和联合投资。后者在目前的电影生产阶段十分常见,又可以分为纯投资人、承制方和发行方。当然,有些参与电影制作的主创也会成为电影生产的投资方或电影的出品人。有了资金的支持,电影就可以进入实际的创作空间,开始摄制、剪辑工作。在完成电影拍摄后进入后期制作阶段,特效制作、后期包装等公司的参与也是电影生产的重要环节。直至电影制作完成可以进入发行阶段时,之前所有生产环节的投入资本全部作为生产成本,投资主体在映期结束后共同参与电影票房的分配。

我国的电影制片企业主要有万达影业、光线传媒、华谊兄弟、中影集团、上影集团、博纳影业、寰亚综艺、安乐影片、嘉映影业等。随着国内电影行业的发展,市场竞争日益激烈,国产片数量增多的同时,进口片数量也稳步增长,共同影响着制片公司的发展。相比于国外电影制片方,国内电影制片行业的稳定性较低,盈利情况极大地受到单部影片票房成绩的影响,所以,制片方对市场的动态把握和策划电影方案时的侧重及取舍显得非常重要。在影片《地球最后的夜晚》上映之前,荡麦影业打出的是"爱情""跨年""共同度过"等温情牌,吊足了观众的胃口。这部影片选择于跨年档上映是想要利用跨年情怀,但实际上与影片内省、文艺的格调不符,形成了"文不对题"的落差,因未能满足观众的期待而使影片上映后口碑不佳,观众的注意力被宣传误导,影片抽象的艺术特性让观众未能沉浸到叙事中,没有深入故事的内核,也并未产生共鸣。这也是文艺片在市场营销方面的一大难点。相比之下,《春潮》则选择在2020年母亲节前后进行线上超前点映,呼应影片对母女关系的聚焦,最大化地宣传了它的亮点,引起观众的广泛回应与讨论,获得了不错的口碑和票房。导演杨荔钠的女性视角作品《妈妈》原定于2022年母亲节上映,虽未能如期,但可见制片团队对于影片清晰的定位和宣传策略。对制片方来讲,市场策划的重要性不言而喻。

二、电影发行

作为电影产业链的中游阶段,电影发行连接了电影制作环节和放映环节,发行方和宣传方会根据影片的公映时间安排宣传和发行工作。发行主体包括新媒体发行公司和传统院线发行公司。我国常见的发行方式有投资较大的联合发行、较小制作规模的一次性买断发行和以制片方名义发行的代理发行。在美国,六家好莱坞公司是世界上最主要的发行商,包括华纳兄弟娱乐公司(Warner Bros)、派拉蒙影业公司(Paramount Pictures)、迪士尼旗下的博伟影片发行公司(Buena Vista

Pictures)、索尼旗下的哥伦比亚电影公司(Columbia Pictures)、二十世纪福克斯电影公司(20th Century Fox Film)和环球影片公司(Universal Picture)。

　　国内的影片发行同样包括院线发行和新媒体发行。院线发行又分为普通发行和保底发行。保底发行有一个固定金额的底线，影片发行收益达到这一金额后，发行方才能获得保底票房之外的收益，否则将自行承担票房损失。影片的传统院线发行主要依靠发行人员与院线的业务合作，分为有院线的发行方和无院线的发行方。新媒体发行则极大地借助互联网，在线上和线下开展发行活动，号召力强，传播面也广。院线发行和互联网发行各有利弊，可以互为辅助。院线发行在得到本地市场的信息反馈时，缺乏大数据作为分析依据；互联网发行在得到数据后，也无法为本地影院的经营策略提供帮助。当前，影片的线上发行已成为一种全球趋势，以其无时空限制的优势成为发行行业的未来。

　　发行环节连接了电影制作的上下游，从上游生产末期开始，制片人就会与发行方对接，选择合适的时机开展电影的发行和宣传工作。发行方与制片方会促成代理、分配方式、档期安排或宣发工作计划等协议的达成，待影片放映完成后进行分账回款。在我国，上映的电影类型大致可分为国产电影和进口电影，两种电影的发行方式略有不同。

　　电影发行的策略也是了解电影创作倾向的渠道。发行策略是基于一部电影本身的政治、文化、社会语境和价值导向、艺术风格制定的，也与发行公司的偏好有关。《瞬息全宇宙》的发行公司 A24 专注于发掘题材小众、风格独特、气质文艺的影片，并有针对性地制定发行计划，使电影的影响力最大化。细数 A24 发行的影片，如《月光男孩》(Moonlight)、《别告诉她》(The Farewell)、《米纳里》、《瑞士军刀男》(Swiss Army Man)等，可以发现它们的类型共性，边缘议题、少数族裔、爱与自我等非主流题材和内容成为 A24 的特色。因此，A24 在影片发行时的宣传更注重内容与潜在观众的互动，并充分利用互联网在用户之间形成良好口碑，实现最大化的"拓荒"。

三、电影放映

　　放映阶段是电影产业链的下游领域，电影直接面向观众，完成它作为商品的价值实现环节。电影最终会在商业院线和新媒体等各种渠道放映。公开放映是商业影院的核心功能，直接影响着电影作为商品的收益，票房的高低决定着电影销售行为的成败。2021 年以来，后疫情时代下全球的电影业都遭受了不同程度的打击。中国电影市场发展增速放缓，院线市场格局变化较大（表 6-1）。根据 2021 年 11

月国家电影局发布的《"十四五"中国电影发展规划》(以下简称《规划》)来看,我国电影放映端的结构将在机制改革的影响下更加优化、更加合理,市场和产业体系更加健全。《规划》指出,电影发行放映机制改革将持续深化,市场规模稳居世界前列;国产影片年度票房占比保持在55%以上;到2025年银幕总数超过10万块,结构分布更加合理;电影产业链条延伸拓展;电影消费模式创新升级;电影综合收入稳步提高。同时,《规划》明确了电影放映的未来方向:"深化电影发行放映机制改革。支持院线公司并购重组,推动资产联结型院线占据市场主导地位,对不符合现行准入条件的院线实行退出,显著提高产业集中度。鼓励开展分线发行、多轮次发行、区域发行、分众发行等创新业务,促进人民院线、艺术院线等特色院线发展。继续大力扶持乡镇影院建设和运营。推动影院发展升级,支持电影院采用先进技术装备进行改造,提升观影体验和服务质量,提高影院上座率、单银幕票房收入和综合经营收入。"[1]这为我国电影市场的进一步升级、优化提供了政策保障。

表6-1 2002—2019年中国电影产业发展相关数据[2]

年份	总票房(亿元)	观影人次(亿)	影片产量(部)	银幕数量(块)	电影院数量(家)	国产影片票房占比(%)
2019	642.66	17.27	1 037	69 787	12 408	64.07
2018	609.76	17.16	1 082	60 079	11 031	62.15
2017	559.11	16.2	970	50 776	9 504	53.84
2016	457.12	13.72	944	41 179	8 011	58.33
2015	440.69	12.6	888	31 627	6 320	61.58
2014	296.39	8.34	758	23 592	5 158	54.51
2013	217.69	6.17	824	18 195	3 903	58.65
2012	170.73	4.71	893	13 118	3 000	48.46
2011	131.15	3.68	689	9 286	2 800	53.61
2010	101.72	2.81	625	6 256	2 000	56.37
2009	62.06	2.04	558	4 723	1 687	56.64
2008	43.41	1.41	479	4 097	1 545	59.04

[1] 《最新规划出炉!"十四五"时期中国电影事业这么干》,2021年11月10日,人民网,https://baijiahao.baidu.com/s?id=1716016828227902029&wfr=spider&for=pc,最后浏览日期:2022年9月27日。

[2] 辛晓睿、罗畑畑:《中国电影产业研究文献分析(2002—2019年)》,《中国电影市场》2022年第6期,37—45、63页。

(续表)

年份	总票房（亿元）	观影人次（亿）	影片产量（部）	银幕数量（块）	电影院数量（家）	国产影片票房占比（%）
2007	33.27	1.14	460	3 527	1 427	54.13
2006	26.2	—	330	3 034	1 325	55
2005	20	—	260	2 668	1 243	60
2004	15.7	—	212	2 396	1 188	55
2003	9.5	—	140	2 285	1 140	—
2002	9	—	100	1 834	1 019	—

注：2020年受新冠肺炎疫情影响，电影产业的相关数据具有特殊性，因而此处相关数据均截至2019年。

电影院作为传统的观影空间有自身的独特优势，黑暗的观影氛围使观众成为一个无结构群体，在观影过程中全身心地投入故事中。同时，大银幕和放映机的存在又确立起观众的主体地位，使他们与银幕角色产生认同。此外，电影院的构造、银幕和音响设备等都不同于家庭电视，它给观众带来的与众不同的视听体验突出了它的不可替代性。然而，受到新冠肺炎疫情的冲击，具有密闭、聚集结构的影院不得不暂时关闭，放映环节转而瞄准互联网市场。2022年3—5月，全国影院的营业率一直徘徊在40%—70%，市场持续低迷。从2020年字节跳动花6.3亿元买下影片《囧妈》播放权开始①，院线的地位被撼动了。似乎是大势所趋，互联网放映自然而然地拉开了序幕。线上放映打破了观影的时空限制，这一优势无法被忽视，但它与传统影院带给观众的沉浸式体验是完全不同的。

四、电影衍生品

电影对经济的促进作用还体现在相关衍生品的开发上。电影衍生品是从电影相关内容延伸出来的产品，它的设计和销售完善了电影产业链的下游领域，带动了经济消费和电影产业的繁荣，银幕内外的互动也使电影产品的内涵更加丰富。《阿甘正传》(Forrest Gump)中，阿甘认为虾是海里最好的东西，于是买了一艘捕虾船，又以战友的名字将虾店命名为"Bubba Gump Shrimp"。这家餐厅从电影中走到了现实，开在洛杉矶的海滩附近。这家店的LOGO与电影里的一致，阿甘戴的

① 《囧妈》网络免费播出，疫情倒逼电影商业模式创新，2020年1月25日，人民网百家号，https://baijiahao.baidu.com/s?id=16566981986145150528&wfr=spider&for=pc 最后浏览日期：2022年10月15日。

印有 LOGO 的棒球帽也在取得了派拉蒙电影公司的版权许可后直接出现在店中。"阿甘"这个 IP 从虚拟走入现实,变成了真实存在的可以被消费的产品。人们不仅可以品尝美食,实现对电影情怀的延续,同时还创造了一个很好的商机,将电影的商业价值最大化。

与之类似的还有环球影城(图 6-1),它于 2021 年入驻北京,影城内的诸多 IP 形象成为人们娱乐和消费的对象。不论是迪士尼、环球影城还是全球第一家从电影中衍生出来的阿甘虾餐厅,电影衍生品都是一种商业化行为的产物。相关衍生品把电影 IP 从虚拟世界中释放出来,与消费业、旅游业结合,刺激电影消费的同时也

图 6-1　北京环球影城①

将影城、乐园周边的配套设施带动起来,形成一个集餐饮、娱乐、零售等环节为一体的综合产业,对当地产业结构的优化有重要的作用。在电影衍生品的营销策略中,电影品牌也实现了溢价,并形成聚集效应,促进电影经济的繁荣。此外,利用多媒介丰富的电影文化的经济变现能力,在后疫情时代票房缩水的情况下是拓展电影经济价值的有效手段,是一种带动电影经济的好方法。

第二节　电影与文化

电影发展至今,它包含的内涵、外延和被广泛讨论的意义范畴已不仅局限在电影本体,而是更为广泛地融入社会生活的各个领域,与不同的学科结合,并在社会生活的方方面面形成了独特的文化表征。电影文化研究从最开始的研究电影文本的各种理论和表达可能,逐步发展为研究一种与电影行为相关或相连的文化现象。作为文化的一个表现侧面,电影以其自身具备的反映和表意功能体现着社会运行的方方面面,大到国家政治,小到家庭伦理矛盾、个体精神内省等,构成一种专属于

① 《北京环球度假区首次发布园内细节,设七大主题景区》,2020 年 10 月 21 日,闻旅,http://www.wenlvpai.com/36915.html,最后浏览日期:2022 年 8 月 20 日。

电影的文化体系。

一、宣传教育属性

电影作为一种视听信息的媒介,是创作者思想的物质载体。创作者有效地整合视听元素后,通过放映,电影能够生产与传递意义。观影就是处理画面信息的过程,观众同时会获得电影符号背后的意义。这一过程具有直接性与高效性,使电影成为很好的教育工具,具备突出的宣传价值。

在我国早期电影的发展中,宣传教育属性被视为电影的一个主要使命。郑正秋等电影工作者利用电影进行民意启发,起到了改良社会的作用。中华人民共和国成立后,农村电影教育也承担了十分重要的集体记忆塑造功能,同时也是社会主义文化传播的主要媒介。在当今的互联网时代,电影继续发挥着宣传教育作用,并逐步进入基础教育的视野。2018年,教育部、中央宣传部联合印发的《关于加强中小学影视教育的指导意见》强调,影视教育在中小学基本普及,塑造学生的思想品德。2022年颁布的《义务教育课程方案(2022年版)》强调了影视在传承中华优秀传统文化时的重要意义,鼓励学生进行影视学习。电影的宣传教育性越发得到重视与认可。此外,作为一种文化载体,电影也成为国际文化交流的桥梁。随着《流浪地球》《战狼》等电影的国际传播,中国文化和中国精神也随着电影一并得到了传播。

二、大众娱乐属性

电影文化的娱乐性要从电影的商品属性谈起。电影在售票公映时就确定了它的可交易性:电影凝结了电影工作者的无差别人类劳动,获得了商品的价值属性;观众在观看的过程中领会了电影的精神内涵,得到了电影的价值,完成了交换的过程。这属于非常典型的体验消费。娱乐成为驱使观众进行电影消费的主要动因。对于观众而言,他们的消费目的从简单地获得新奇的视觉猎奇逐步变为生活之余的休闲消遣,归根结底是因为电影已经成为一种可供人们娱乐、消费的精神产品,人们出于对观影体验带来的或愉悦、或刺激、或沉静、或悲伤的内省过程的迷恋而选择消费电影这一特殊的商品,获得精神上的体验。这种娱乐性不仅指喜剧电影带来的轻松氛围,还是一种人们在茶余饭后的谈资。人们从电影中获得了快感,有些电影爱好者还进行电影的再创作,通过对影片符号的挪用和拼贴,制作成片段集锦、电影解说等视频,投放在短视频平台或网站社区。这种性质的短视频往往会得到众多志趣相投的影迷的追捧和讨论,实际上是扩大了电影的娱乐属性。在1985年的电影《回到未来》(*Back to the Future*,图6-2)中,布朗博士和马丁穿越到30

年后的未来(2015年),画面中出现了当天的报纸样式。有趣的是,在2015年的10月21日,《今日美国》(USA Today)就印发了一模一样的报纸致敬《回到未来》(图6-3),可谓"将娱乐进行到底"。

图6-2 《回到未来》中的报纸样式

图6-3 2015年10月21日的《今日美国》致敬《回到未来》①

第三节 电影批评

批评与艺术作品的关系早就存在于文学、戏剧、绘画等艺术形式之中,是一种合目的性与合规律性共同作用的产物。电影批评是电影发展逐步成熟后反过来对它进行监督和审美行为的一种艺术形式,之后逐渐成为既依赖电影又独立于电影研究的一门学问。电影批评围绕电影本体展开,利用电影学理论、心理学与精神分析或其他人文社科的相关理论对电影创作、电影文本、电影文化等与电影相关的环节进行批评研究。在学科融合的整体趋势下,一部电影生成的意义早已突破了艺

① 《历史上影响最大的穿越电影,没有之一》,2018年9月14日,豆瓣网,https://movie.douban.com/review/9650608/,最后浏览日期:2022年8月20日。

术领域,延伸至哲学、社会学、经济学等领域。电影批评分为普通印象式批评和专业的学术性批评。前者往往基于评论者观影后的情感与个人喜好撰文,带有强烈的主观色彩;后者则具有一整套批评体系,强调运用人文社科的方法和电影理论来客观分析电影作品及各种电影现象和思潮,其突出的研究成果常常对学术研究和实践创作有很大的价值。当然,电影批评关注的不只是优秀的电影作品,不论是平庸的电影还是优秀的电影,都是电影批评研究范围的文本对象。

学术性质的电影批评往往要根据一定的电影理论对电影文本及文化现象作出有依据的、逻辑严密的评论。这是因为电影理论本身具有经典性和标杆性,得当地运用理论会使电影批评的行文更加成体系,也更有说服力,甚至在与电影文本的结合中理论自身可以得到发展,与时俱进。此外,通过评论指导电影实践,从电影批评中发现电影创作的不足之处,从而优化电影创作,实现双向的进步。电影评论本就是一种对电影实践经验的总结,所以对电影创作的作用是十分重要的。在进行电影批评时,不同时代的批评、不同角度的批评导致它具有非常多的研究方向,形成了不同的体系和范式。在如今的数字时代,电影批评也随之有了更多的研究维度和研究程式,包括大数据统计下的宣发、票房、热度等。这些都为电影批评提供了更加丰富的参考维度,将它推向科技与人文结合的新高度。

同时,网络影评与众多新媒体平台的短评也成为电影批评不可忽视的组成部分。来自大众的观影感受和评价体现着一部电影在普通观众中的影响力,从大众评论中也可以窥见社会文化与电影之间的某种联系,这是艺术与生活触碰的真实端口。此外,视频网站的弹幕文化在当下发展迅速,不可不视为一种电影"超短评"。弹幕文字是更加随意、更加真实的实时观影体验,弹幕文化更多是作为一种观影交流,把线上平台的观影行为拓展为实时交流、人际交往的社交行为,丰富了电影放映的意义和网络社交的途径,是新媒体时代下媒介融合的产物。

从学术到大众,从理论到实践,纵观电影批评的历史,可以发现很多著名的影评人同时是电影理论家或电影导演。他们的电影研究体现出学思结合、学以致用的研究模式,其中尤以安德烈·巴赞(André Bazin)最为突出。他的评论文章既是很好的电影批评,也发展了电影理论,为电影实践作出了颇具建设性的贡献。巴赞的影评文章作为法国新浪潮电影运动的中坚力量,具有很强的时效性和指导性。相反,因为他在电影实践方面的涉猎,相关的理论文字也具有了与实践的统一性。巴赞用平实的语言、广博的综合知识将电影置于一个多学科研究的视域下,实现了趣味性与学术性的完美结合。

1981年1月24日,钟惦棐等人创立了中国电影评论学会,电影批评之于电影

已是不可或缺的一部分。历经 40 余载,电影批评在很大程度上成为电影进入市场后的反馈,是电影的"B 面",学者和影评人从电影中解读各个层面的现实或文化意义。电影创作与电影批评共同组成一个有机体,在电影批评的辅助下,电影这种文化形式得以更加完善、自洽。

扩展阅读

波伏娃论电影①(节选)

尽管对电影充满兴致,电影却常常让波伏娃(Simone de Beauvoir,图 6-4)失望。"当看完一部影片,从影院走出,行走在纽约的大街小巷,让我感到不满的是街道出人意表的、优美的一面,它们的诗意和它们蕴含的悲剧性,从未在银幕上得到展现。"②波伏娃见识到美国的多样性——地理的、种族的以及经济的——让她更加有感于美国片的单调贫乏。她觉得充斥成见的电影尤为令人反感,就像华尔特·迪士

图 6-4 西蒙娜·德·波伏娃

尼公司(The Walt Disney Company)1946 年出品的《南方之歌》(*Song of the South*),影片以种族主义者居高临下的笔调刻画了"雷莫斯叔叔"一角③。此外,她还把好莱坞对陈词滥调的依赖归结于利欲熏心。对波伏娃来说,好莱坞工业的资本主义体制扼杀了它的艺术潜力,"文学尚未被禁锢,然而电影这种更直接地被资本主义力量束缚的艺术形式已经学会了三缄其口"④。

波伏娃厌恶程式化的角色,"克劳德·雷恩斯(Claude Rains)、贝蒂·戴维斯(Bette Davis)及汉弗莱·鲍嘉(Humphrey Bogart),虽然是伟大的演员,但其角色形象甚至比小丑(Pierrot or Harlequin)一角更为陈俗刻板",然而却钦佩颠覆陈规俗套的演员。她谈到安娜·麦兰妮(Anna Magnani)在《罗马,不设防的城市》

① [法]劳伦·杜·格拉芙、褚儒、高攀:《波伏瓦论电影》,《北京电影学院学报》2020 年第 4 期,第 18—26 页。本文引用时统一将"波伏瓦"译为"波伏娃"。
② Simone de Beauvoir, *America Day by Day*, Grove Press, 1953, pp. 334-335.
③ Ibid., pp. 207-208.
④ Ibid., p. 173.

(*Rome, Open City*, 1945, 罗伯托·罗西里尼执导) 中的表演: "我想不到比本片中麦兰妮所贡献的更出色的表演。她的表演越富于人性, 也就越体现本能; 表演得越自由, 诠释起角色也就更丰富……美国演员是绝不可能理解这样一个角色的。她是美国片女主角的完美反例, 这种女主角常见于侦探故事而被美国女性视为理想典型。"① 好莱坞电影宣扬一种非现实的性别规范。然而, 这位将自然朴实女性气质带到银幕的女演员却可以改变社会观念, 进而影响世界。

在《第二性》中, 波伏娃利用电影来解构一种将女性视为他者 (the other) 和男性统治下第二性的父权神话。她援引《公民凯恩》(*Citizen Kane*, 1941, 奥逊·威尔斯执导) 和 1946 年由埃德蒙德·古尔丁 (Edmund Goulding) 导演、改编自毛姆同名小说的《剃刀边缘》(*The Razor's Edge*) 来说明"灰姑娘神话", 借以描绘这样一种情形: 男性乔装成女性的拯救者, 但实际上他们的馈赠只是用来炫耀自身和协助其征服女性受赠者的工具。波伏娃说: "凯恩用礼物扼杀一位无名歌手, 勉为其难地将她训练成歌剧演员并强行推向舞台, 这种行为仅仅是为了炫示他个人的权势。"②

在《第二性》关于妓女和交际花 ("古希腊最自由的女人") 的章节中, 波伏娃集中援引电影作为例证。以此类从业者为例, 她描绘了女人以性牟利的情况, 涉及妻子们和好莱坞的年轻女星。和交际花一样, 女演员们彰显了女性具有的一种根本多义性的主体-客体地位: 她们被大众消费所物化; 同时也是物化的共谋, 她们利用性的武器作为获得主体性和财务独立的手段。

正如交际花, 女演员以自身局限性为资本从而获得主动权。不过, 由于受限于导演的眼光, 她的艺术才能很难得到发展③。波伏娃轻视女演员的艺术才能, 认为"他者只是利用她所是, 而她并无新的创造"④。而且, 女性艺术家——尤其是女演员——必须要应对一种自恋情绪, 这种自恋随着公众追捧所致的物化而产生 ("她自欺到了一定程度: 似乎仅仅现身银幕就会创造价值, 严肃的作品对她来说并无意义"⑤)。结果是, 女演员的艺术才能常常局限于对于自我的演绎和表现, "她不再无私地投身到作品中, 反而往往视作品为她生活的简单装点; 书籍和绘画也只是一

① Simone de Beauvoir, *America Day by Day*, Grove Press, 1953, p. 334.
② Simone de Beauvoir, *All Said and Done*, Putnam Publishing Group, 1974, p. 201.
③ Ibid., p. 599.
④ Ibid., p. 616.
⑤ Ibid., p. 741.

个无关紧要的介质,她借此公开展示一个本质性现实:她自己"①。在波伏娃看来,这种物化是如此具有消费性,以至于演员无法摆脱物化的凝视,艺术实践的真实性因而受到了局限。

波伏娃在《第二性》最后一章中主张,包括表演在内的表情艺术,尽管存在诸多局限,仍为女性提供了获得无与伦比的社会自由和独立性的途径,"正如高级陪侍大部分时间都用来陪伴男人,但由于自食其力,她们在工作中找到了生存的意义,摆脱了男人的束缚"②。这种自由是谋取到一份容许"做自己"的工作的副产品。她认为,一个伟大的演员"将不再按部就班,而是成为一位真正的艺术家,一个赋意义予世进而予己的创造者"③。

在《君子》(*Esquire*)杂志1959年一篇关于碧姬·芭铎(Brigitte Anne-Marie Bardot)的文章中,波伏娃的哲学追问触及女演员④。波伏娃指出,芭铎的银幕形象复现了永恒女性的古代神话,并将其改造以适应性别差异被抹平的当今时代,这一时代,"女性可以驾车,可以进行股票投机,甚至可以在公共沙滩肆无忌惮地赤身裸体"⑤。与索菲亚·罗兰(Sophia Loren)和玛丽莲·梦露(Marilyn Monroe)这样的成熟女星相比,芭铎拘谨不足而天真有余,这凸显了她的孩子气,凭借触不可及的新奇感撩动男人,"这个成年女性同男性共处于世,但是这个'孩子-女人'游走于一个他禁入的天地。他与她的年龄差异具有一种'距离产生美'的效果"⑥。

思考题

1. 电影的经济属性是如何影响它的艺术属性的?
2. 试分析电影档期形成背后的经济因素。
3. 电影文化在不同年龄群体中是否存在差异?为什么?
4. 电影评论的发展如何影响了电影史的发展?
5. 试分析一座城市的城市文化与电影文化的关系。

① Simone de Beauvoir, *All Said and Done*, Putnam Publishing Group, 1974, p. 741.
② Ibid.
③ Ibid.
④ Simone de Beauvoir, "Brigitte Bardot and the Lolita Syndrome," *Esquire*, 1959(3), pp. 32 - 38.
⑤ Ibid. , p. 34.
⑥ Ibid.

第二部分 电影理论

第七章

经典电影理论概述

一般而言,电影理论包括经典电影理论和现代电影理论。然而,这种分类仅仅是对不同理论话语进行区分的框架,并非客观存在的历史,目的是便于人们学习、理解某些内容。要知道,理论家们并非预先遵循形式主义或写实主义而写作,只是他们的作品在后来被研究者通过该框架加以阐释。例如,安德烈·巴赞在所处的时代应该并不了解形式主义与写实主义电影理论这样的分类。所以,大部分情况下,这种分类仅仅是将一个理论家与另一个理论家区分开。我们可以讨论写实主义理论家巴赞的景深理论,却无法追问写实主义理论本身是如何对长镜头作统一规定的,脱离具体理论家的观点而对理论本身的空泛讨论将举步维艰。即便在安德烈·巴赞和齐格弗里德·克拉考尔两人之间,写实主义的鸿沟也比我们想象的要大。

总之,对经典电影理论和现代电影理论的区分和对两者的细分确实有助于分析和学习相关的理论话语,但我们在此不深究该分类本身的内涵。因此,本书与国内外其他电影理论类教材保持一致,在对理论话语进行分类的基础上,以对应的代表性理论家为例展开具体思考(图 7-1)。

当前,我们所称的经典电影理论一般是指 20 世纪 20—60 年代中期的关于电影本质属性层面的形而上学思考,目的在于探索电影在美学层面或媒介属性方面的特质,从而确立电影的地位。换句话说,经典电影理论通过构建电影的本体论,从而让电影成为艺术或承载现实的媒介。形式主义和写实主义皆可归结为对于电影本体的思考,但两者的探索走向是截然相反的。

本书按照形式主义和写实主义的传统分类梳理经典电影理论,相关框架参考了美国电影理论家达德利·安德鲁(Dudley Andrew)的《经典电影理论导论》,具体从四个范畴阐释主要的经典电影理论。

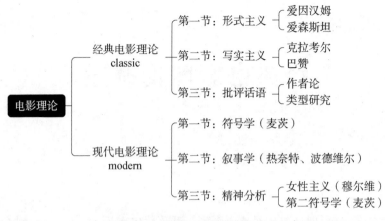

图 7-1　电影理论章节的安排①

第一个范畴是素材,包含与媒介有关的基本问题。可以简单地理解为电影使用的基本材料,如厨师烹饪前准备的食材。

第二个范畴是方法和技巧,包括所有与素材处理的创造性过程相关的问题。这个范畴涉及素材之间的关系,在烹饪中相当于菜谱、制作方法。

第三个范畴是形式和外观,讨论电影种类的问题。与素材的处理方法有区别,它关心的不仅仅是个别素材之间的关系,还包含所有素材组合在一起构成的文本结构。以烹饪为例,它可以被视作装盘后呈现在食客面前的色香味俱全的菜肴。

第四个范畴是目的和价值,讨论电影与生活在其他层面的关系问题,即电影对于人类生活的意义。它追问电影特定的组织结构对人类有何助益,所以也是对电影哲学的终极思考②。

第一节　形式主义理论

形式主义理论宣称电影是一门独立的艺术,应当与其他已经成熟的艺术门类(如绘画、戏剧等)受到同样的重视。形式主义理论是一个非常驳杂的话语集合,包含法国电影导演路易·德吕克(Louis Delluc)、德国理论家阿道夫·阿恩海姆、苏

① 本图由西安建筑科技大学 2019 级广播电视编导专业本科生朱杉杉协助制作。
② [美]J. 达德利·安德鲁:《经典电影理论导论》(修订版),李伟峰译,北京联合出版公司 2018 年版,第 14 页。

联电影导演谢尔盖·爱森斯坦等人在不同理论背景下的思辨。这种对电影美学地位的讨论一直持续到第二次世界大战期间。

形式主义理论有电影实践创作的坚实支撑。20世纪20年代,法国诞生了印象派电影,朦胧美的影像风格在一定程度上继承了法国印象派绘画的传统。印象派电影的代表作品有德吕克的《狂热》(*Fièvre*,图7-2)、阿贝尔·冈斯(Abel Gance)的《车轮》(*La roue*,又名《铁路的白蔷薇》,图7-3)、让·爱泼斯坦(Jean Epstein,也译为让·爱浦斯坦)的《忠实的心》(*Coeur fidèle*)等。

图7-2 《狂热》的电影海报

图7-3 《车轮》的电影海报

同一时期,德国出现了表现主义风格的一系列电影,影片用扭曲的哥特式构图和明暗对比强烈的光影描绘出具有情感冲击力的故事。这一电影运动的源流可以追溯到德国的哥特艺术和20世纪初的形式主义艺术史传统。实际上,"形式主义"一词并非在电影领域首创,而是源自艺术史语境中阿洛伊斯·里格尔(Alois Riegl)和威廉·沃林格(Wilhelm Worringer)的讨论。表现主义电影的代表作品有罗伯特·维内(Robert Wiene)的《卡里加里博士的小屋》(*Das Cabinet des Dr. Caligari*,图7-4)、F. W. 茂瑙(F. W. Murnau)的《日出》(*Sunrise*)等。此外,苏联蒙太奇学派也是佳作不断,出现了如爱森

图7-4 《卡里加里博士的小屋》的电影海报

斯坦、弗谢沃罗德·普多夫金这些杰出的电影导演。总之,20世纪二三十年代的欧洲先锋派电影浪潮与形式主义理论紧密相连,为电影作为艺术的形式主义理论提供了强有力的支持。

一、鲁道夫·阿恩海姆

(一)素材

对阿恩海姆而言,电影的素材是"使得它不能完美再现现实"的影像[1]。众所周知,阿恩海姆在《电影作为艺术》中竭力强调电影与现实之间的差异,并以此为基础阐述电影作为艺术的可能性。他认为,影像区别于现实视觉的特征包含以下六点。

第一,立体在平面上的投影。第二,深度感的减弱。

"人或物体从前向后移动时能给人有某种明显的深度感。但是,只要朝能使一切景物都非常真实地凸显出来的立体西洋镜里看上一眼,就不难发现影片的画面为什么扁平单调了。这是足以说明视觉实态和电影之间的根本性差别的另一个例子。"[2]

第三,照明与没有颜色。第四,画面的界限和物体的距离。第五,时间和空间的连续并不存在。

"在实际生活中,每个人都是在连续不断的空间和时间中经验事物的(包括单一的事物和一系列的事物)……在电影里就不同了。被拍摄的一段时间可以在任何一点上中断。连在一起的两个场面可能发生在完全不同的时间里。空间的连续性也可以用同样方式加以截断。"阿恩海姆此处强调的是剪辑造成的时空效果。

第六,视觉之外的其他感觉失去了作用[3]。

需要补充的是,阿恩海姆认为20世纪20年代的无声电影是正统电影,排斥有声电影。这决定了阿恩海姆最为推崇这一时期电影的技术条件,反对技术发展。除了对声音和色彩的排斥外,阿恩海姆强调的影像在深度感上的缺失也在很大程度基于技术现实——20世纪20年代胶片的感光度和照明难以产生足够的景深画面。这与其说是美学特征,不如说是技术造成的客观结果。然而,这些特定时期形成的电影风格在阿恩海姆的眼里成为电影不应被改变的素材特性。

人类的视觉与电影的影像并不相同,主要在于前者依托心理的补偿机制可以

[1] [美]J.达德利·安德鲁:《经典电影理论导论》(修订版),李伟峰译,北京联合出版公司2018年版,第18页。
[2] 杨远婴:《电影理论读本》(修订版),北京联合出版公司2017年版,第37—48页。
[3] 同上。

动员身体的其他能力对图像进行修正。后者则呈现出另外一种性质,属于另一种不同的知觉活动。"电影艺术是再现和变形之间张力的产物。它的美学基础不是世界已经呈现出的事物,而是对呈现世界的事物或方法的美学运用。"①安德鲁对此有一个非常恰当的比喻,即电影对阿恩海姆而言是一面"三棱镜",是一种基于对影像素材加以扭曲的媒介。这与巴赞将电影比作具有离心力的一扇窗户的比喻形成了有趣的对照。

(二) 电影的形式

如前所述,阿恩海姆认为电影的理想形式就是 20 世纪 20 年代的无声电影,尤其是实验电影(图 7-5)。此外,阿恩海姆认为技术的进步也许带来的不是媒介的进化,而是退化。技术进步会不断改变电影的形态,这种不稳定的状态会无可避免地让真正的电影误入歧途,最纯粹的电影形式永远无法被保留。由此可见,对电影形式的判断是阿恩海姆反对技术进步的一个主要原因。

图 7-5 《间奏曲》(*Entr'acte*)中棋盘和街道的叠印

因此,阿恩海姆的著作《电影作为艺术》完成于有声片刚刚出现的时期绝不是一种偶然。它暗含了阿恩海姆对电影史的一种价值判断,即追求写实处理的有声电影正在"杀死"20 世纪 20 年代的无声电影。他认为这是电影发展的一种倒退,电影素材的种种特征正在逐渐被以声音为代表的写实技术取代,电影正在失去它最为纯粹的存在形式。

(三) 电影的目的

我们应该思考阿恩海姆为何执着于他对素材特征的界定和他认可的电影形式,他为何不能像同时期的爱森斯坦一样,将声音作为一种非写实的有机元素扩展自己的电影理论呢? 这种立场应当源自阿恩海姆的格式塔心理学理论背景。

格式塔心理学是对知觉的心理机制进行的研究。"心理现象,譬如,视觉感知,不是被分析为基本现象的叠加,而始终是一个总体行为:感知,即从感性数据中提取结构,提取构型,提取整体形式(格式塔),而不是把局部的和点状的元素叠加在一起。"②

① [美]J. 达德利·安德鲁:《经典电影理论导论》(修订版),李伟峰译,北京联合出版公司 2018 年版,第 21 页。
② [法]雅克·奥蒙、米歇尔·玛利:《电影理论与批评辞典》,崔君衍、胡玉龙译,世纪出版集团、上海人民出版社 2011 年版,第 105 页。

阿恩海姆在另一部著作《艺术与视知觉》中将艺术看成一种知觉活动,试图通过视觉艺术的实践建立一种理想的知觉模式。也就是说,对艺术家而言,重要的不是知觉的具体对象,而是知觉的过程。艺术家创造的知觉模式与外部世界经历交涉、反馈、更改等往返运动,最终生成一种理想的模式。这种知觉模式会抵达一种与世界的同构或者说和谐状态,它能够有效地抵御精神分裂等异常的知觉状态。从这个意义上来说,寻找理想的视觉形式正是阿恩海姆作为一个格式塔心理学家的理所当然的目标和任务。

至此,阿恩海姆钟情于20世纪20年代的无声电影的原因逐渐变得清晰。作为一个格式塔心理学家,他认为这种电影的形式就是他在艺术中苦苦寻找的理想的知觉模式,可以使他对视觉影像的认知与对世界的认知达到一种同构。因此,当有声电影出现后,阿恩海姆必然会激烈反对,因为他无法理解电影制作者为何会放弃这种来之不易的知觉模式,而是将自己与观众重新置于混乱的知觉旋涡之中。

二、谢尔盖·爱森斯坦

(一) 素材

爱森斯坦渴求的是可以被平等对待、一视同仁的素材。这种素材就像社会中一个个无名的群众,而一个个无名之人聚集在一起就会创造出无穷的革命性力量。因此,爱森斯坦的基本电影理念也许就是利用电影这个艺术媒介重演甚至升华同时代的苏维埃社会革命。

赋予电影革命性的基本元素是单个镜头,爱森斯坦获取的镜头需要运用"中和化"进行初步过滤。换句话说,镜头中包含的原始意义必须被预先清除、抽离。日本的歌舞伎对爱森斯坦的这种观念极具启发,"通过欣赏歌舞伎的经验,爱森斯坦希望给电影创造出一套系统语言,里面所有的元素都是等量齐观的:灯光、配乐、表演、剧情,甚至字母都必须相互关联,这样电影就能从一切为叙事服务的粗糙写实主义中解脱出来了。他声称,每个元素都具有杂耍般的吸引力,彼此之间和而不同,一齐给观众留下深刻印象"[①]。这段话引出了爱森斯坦的一个重要概念,即杂耍蒙太奇或吸引力蒙太奇。雅克·奥蒙(Jacques Aumont)等人认为,爱森斯坦"让剪辑以刻意冲突的方式从一个杂耍转向另一个杂耍,即从一个强烈醒目的和相对

[①] [美] J. 达德利·安德鲁:《经典电影理论导论》(修订版),李伟峰译,北京联合出版公司 2018 年版,第 35 页。

独立的时刻转向另一时刻,而不追求叙事的流畅性和连续性"①。不同于上述定义,安德鲁认为爱森斯坦强调的是包含在单个镜头中的、被去除固有意义的吸引观众的元素。也许可以作出如下比喻,即被"中和化"的电影镜头就是一个个具有革命能力的无产阶级,它们自身一无所有,却正因此包含无限潜能。

爱森斯坦和普多夫金在蒙太奇观念上的差异,首要在于两人对素材的看法大相径庭。"爱森斯坦决不接受创作者采集事实片段的观点。他坚决主张,镜头是很多元素的集合场所,比如灯光、对白、动作和音响等。镜头本身的含义不应该引导我们的体验。如果一个创作者真有创造力的话,他会从素材中创造出自己的含义,会创造出镜头本身含义之外的关系,总之,他会创造而不是引导意义。"②区别于爱森斯坦,普多夫金倾向于从素材中提取和精炼已然存在的意义,而不是归零后再重新添加。

(二)处理的方法

蒙太奇是爱森斯坦处理素材的方法,是对不同素材的有效组合。具体而言,就是将每个镜头中的吸引力作为基本元素拼接在一起,进而展现出全新的能量。爱森斯坦列举了能有效产生冲突的不同的蒙太奇。"他发现了五种'蒙太奇方法'(methods of montage)。其中既有严格通过镜头长短创造出的长度蒙太奇(metric montage),也有观众自觉理解两种视觉隐喻或象征意义的理性蒙太奇(intellectual montage)。"总而言之,爱森斯坦认为,由蒙太奇构成的镜头之间的关系才是电影的价值所在。"所以,镜头,如果仅仅作为吸引力,就只是一些刺激而已。恰是镜头之间特殊的相互作用(比如镜头长度、节奏、语气、暗示或者隐喻)才使电影产生意义。"③如果烹饪进行比喻,镜头中的吸引力元素仅仅是一道菜的食材,不经过特定的加工方式,如炸、炒、蒸、煮,它们永远也无法成为餐桌上的佳肴。出于这种蒙太奇观念,爱森斯坦对于新技术持开放的态度,声音、色彩等新技术就好像新的食材一样,能够提供多种新的、具有创造力的蒙太奇组织方式。对爱森斯坦而言,用于进行蒙太奇创作的素材越多越好。

爱森斯坦阅读广泛,视野开阔,他的蒙太奇观念受到多种理论的影响。安德鲁特别强调了同时代的儿童心理学家皮亚杰(Jean Piaget),尤其是他针对2—7岁儿

① [法]雅克·奥蒙、米歇尔·玛利:《电影理论与批评辞典》,崔君衍、胡玉龙译,世纪出版集团、上海人民出版社2011年版,第26页。

② [美]J.达德利·安德鲁:《经典电影理论导论》(修订版),李伟峰译,北京联合出版公司2018年版,第38页。

③ 同上书,第40页。

童的心理研究。爱森斯坦通过电影建立了一种全新的语言表达方式,在一定程度上等同于复活了2—7岁儿童的私人语法。这种私人语法建立在儿童的前逻辑世界中。此时,成年人的话语体系尚未入侵,不同意象的拼贴更为随意和无序,这种未被规制的无序带来了超越社会秩序宽容范围的创造力。"虽然爱森斯坦并没有直接使用皮亚杰的术语,但我们可以看出,他希望电影复活人们的内在语言体系。他希望蒙太奇促进内在语法的流动,通过意象并置建构有情感意义的事件。"[1]爱森斯坦的蒙太奇就像儿童处理外界刺激的方式一样,有时略显幼稚,却蕴含成年人早已丧失的创造力和激情。

(三) 形式和目的——对电影的两种比喻

为了阐释爱森斯坦对电影整体的看法,安德鲁在《经典电影理论导论》中使用了两种不同的比喻,每一种都解释了电影的形式及其最终目的。

第一种比喻是将电影看作一台机器。"综上,电影就像机器一样运行,利用可靠的燃料(吸引力),制造出稳定的动能(蒙太奇),发展出一套有限而完整的意义(故事、影调、角色等),最后导向一个已定的目标(最终的意义或主题)。"[2]工业化生产中,每个零件都被装配在既定的位置,生产的产品也相同,这种整齐划一是机器的特征。那么,类似于机器的电影的目的是什么呢?与机器制造可使用的产品不同,电影的目的是制造一种固定的意义或者说一种修辞。电影文本通过环环相扣的表述构成话语,进而影响观众。换句话说,电影将意识形态灌输给观众,使他们潜移默化地受到影响,认同电影文本传达的意义。爱森斯坦作为苏维埃政权的艺术工作者,试图通过自己的努力完成政治宣传任务(图7-6)。

图7-6 《战舰波将金号》中宣告革命的红旗

第二种比喻是将电影看作有机体。"有机体的每一部分是有生命或灵魂的",也能够作出改变"以适应环境"和"自我修正",并且"有机体以自我存在为目的"[3]。这个比喻更倾向于将电影看成一个独立的生命,有自身固有的存在准则,而非仅仅

[1] [美]J.达德利·安德鲁:《经典电影理论导论》(修订版),李伟峰译,北京联合出版公司2018年版,第44页。
[2] 同上书,第49页。
[3] 同上书,第50页。

为了满足人类的某种目的进行重复性生产。但是,这个比喻弱化了电影制作者对文本的掌控,更强调观众在文本生成过程中的能动作用,从而走向一种不可知论——在某种程度上,影片制作结束不意味着结束,观众才是完成影片的最后步骤。对此,电影制作者显得有些无能为力。这个比喻在一定程度上解构了电影意识形态宣传的目的,赋予了电影另外一种截然不同的目的。"伟大的影片通过艺术的自主性影响观众,而此时的蒙太奇理论能推动神秘的内在语言的进程,即通过简单的吸引力的并置复活那种前语言阶段的思考方式。伟大的影片超越了那种将原始意念简化为语法表意结构的语言惯例。"[1]如果把电影看作自行生长的有机体,电影就无法生产某种既定的意义,也不会产生意识形态方面的效用。不过,电影能够拓展语言表述方面的可能,以不同于广泛使用的语法的表述方式,重新唤醒儿童时期前语言阶段的创造性。应该说安德鲁对有关爱森斯坦的第二个比喻的阐述非常有趣。这种解读打破了已有观点对爱森斯坦的狭隘理解,解构了他蒙太奇思想的某种目的论,为他理论注入了全新的生命力。

第二节　写实主义理论

区别于形式主义理论对电影的明确界定,写实主义理论不主张甚至直接反对"电影等于艺术"的论断,并试图提供一种观点不甚清晰却更具包容性的电影思考。巴赞不常直接提及电影与艺术的关系,克拉考尔则声明电影绝不是艺术。写实主义理论认为,电影首先要与现实发生必然的关联。也就是说,重要的不是电影的美学地位,而是它独一无二的媒介特质——电影对物质现实的非人工式机械复制创造了主体认识世界的另一种方式。

写实主义理论诞生的时间界定相对更清晰,大概为 1945—1964 年。巴赞和克拉考尔的写实主义理论著作都发表于这一时期。这一时期,随着意大利新现实主义的兴起,普通人的平凡生活取代了上流社会的童话故事,在电影中逐渐夺取了话语权,也争取到更多的观众。写实主义电影浪潮极大地激发了巴赞和克拉考尔对电影媒介特性的本体思考。他们二人并没有什么交集,却都将意大利新现实主义电影作为自己理论的出发点,持续为它辩护。他们试图回答一个问题,即如果说电影不是艺术,那么这个新近产生的媒介究竟能为当代人带来什么。

[1] [美] J. 达德利·安德鲁:《经典电影理论导论》(修订版),李伟峰译,北京联合出版公司 2018 年版,第 57 页。

一、齐格弗里德·克拉考尔

克拉考尔于1889年生于德国法兰克福，是著名的法兰克福学派的学者之一，与同为法兰克福学派的瓦尔特·本雅明（Walter Benjamin）等人也保持着密切交流。他曾是《法兰克福报》的记者，并写下了大量的文艺批评。

克拉考尔写实主义的代表著作是《电影的本性：物质现实的复原》，具有非常明确的逻辑。该书分为三个部分：第一部分的"一般特征"论述了电影的本质属性；第二部分"范围和元素"将视线转向电影的各类要素；第三部分"构成"以第一部分为基础，对电影的各种类型作出了价值判断。"他的目的在于通过对各种类型的电影的考察，找到一个最适合电影发展的路线。因此，在书的前半部分，他首先对这种媒介作了详细的分析和描述，换言之，他自觉地考察了电影的素材和方法。接着，在书的第三部分——'构成'里，他开始涉及研究的核心，根据他已经建立的标准，对各种电影形式进行通透的批评。"①此外，该书开篇的"导论"是对摄影本质属性的阐述，也是第一部分的基础。因为在克拉考尔看来，电影的本性直接源自摄影，"照相的本性存留在电影的本性之中"②。"尾声"部分则抛出了克拉考尔写作本书的目的——电影能为现代抽象思维支配下被异化的主体提供丰富的物质性材料，从而完成对现代主体的救赎。

（一）电影的素材和处理方法

与巴赞出奇地相似，克拉考尔在"导论"中首先聚焦的是摄影的本体论，或者用克拉考尔的词语来说是摄影的"本性"或"基本的美学原则"。他认为这是阐释电影本性的必要前提，因为摄影的本性要求创作者客观真实地拍摄对象，抑制造型倾向。克拉考尔承认，摄影的绝对"客观性是不可能做到的"，但如果摄影师的"取舍是以记录与揭示自然的决心为准绳的，他就完全有理由根据他的感觉力对主题、景框、透镜、滤色镜、乳胶和胶片进行选择"。克拉考尔甚至鼓励对影像进行加工，最明显的表现就是他对经过影像加工的故事片的评价要明显高于未经加工的纪录片。因此，"造型的倾向跟现实主义的倾向并不一定是冲突的"③。克拉考尔之后列举了数个反例，认为其中的现实主义意图具有造型的倾向，影像虽然以现实世界为对象，但呈现出抽象的造型。总之，在克拉考尔的眼中，摄影的本性是"记录与揭

① ［美］J. 达德利·安德鲁：《经典电影理论导论》（修订版），李伟峰译，北京联合出版公司2018年版，第90页。
② ［德］齐格弗里德·克拉考尔：《电影的本性：物质现实的复原》，邵牧君译，江苏教育出版社2006年版，第37页。
③ 同上书，第19页。

示自然",另有一条附加的准则,即影像的"意图"必须是写实主义的。

在结束了对摄影的论述后,《电影的本性:物质现实的复原》的第一部分"一般特征"建立了电影的写实主义准则和戒律——电影应该做什么、适合做什么。因此,写实主义的种种准则必须体现在素材特性和处理方法中。总结而言,电影的素材指的是主要运用摄影方法(而非蒙太奇)记录和揭示物质现实,遵从写实主义意图,对物质现实进行再现的影像素材。为了更准确地理解克拉考尔的定义,本书通过以下五点逐步阐释。

第一,素材与摄影的方法不可分割,电影的"基本特性是跟照相的特性相同的。换言之,即电影特别擅长记录和揭示具体的现实,因而现实对它具有自然的吸引力"[①]。记录和揭示现实需要继承摄影的本性。克拉考尔认为,真正的电影素材不是可以被技术加以区分的任何影像,而是符合电影本性的、被特定方法筛选出来的影像。此处所谓的"特定方法"指摄影而非剪辑等技术手段。更简明地说,电影素材是通过已然符合写实主义本性的摄影方法获取的。素材与方法无法割裂,方法已经被注入素材内部。

第二,电影的素材适合记录和揭示特定的题材。首先,克拉考尔认为电影素材的记录功能尤其适合表现运动和静物,即现实世界中发生的动作和存在的物体。其次,电影素材还有揭示功能,能够处理在现实中并非直接可见却客观存在的事物。然而,揭示功能体现出克拉考尔写实主义理论的一些摇摆,带着批判的眼光来看的话,可以说这不过是一种辩解。原因有二:其一,在这个部分,克拉考尔列举了许多实验电影作为例子;其二,他同时声明对如特写、蒙太奇、升格降格、奇异的摄影角度等巴赞写实主义理论中所排斥的技巧加以拥护(图7-7)。即便这些影像看似与写实遥不可及,但克拉考尔依然试图从中发掘写实的意图,这不可避免地延展了他写实主义的边界。

图7-7 《持摄影机的人》中奇异的摄影角度揭示了不可见的现实

第三,区别于爱森斯坦,克拉考尔对素材的界定实际上没有一个明确的技术指标,边界并不是固定的。换句话说,他对于影像是否记录和揭示了物质现实是没有

① [德]齐格弗里德·克拉考尔:《电影的本性:物质现实的复原》,邵牧君译,江苏教育出版社2006年版,第39页。

客观的评价标准的。爱森斯坦的素材基本上是指单独的镜头,蒙太奇将这些素材进一步加工、组接。克拉考尔所谓的运用摄影方法记录和揭示现实的定义,对于电影的本性而言却是充分非必要的条件:它符合电影的本性,但电影的本性不能仅凭此加以说明。安德鲁称之为"一种基于意图而非事实的写实主义"①,即判定影像是否记录和揭示物质现实时还要考虑它是否遵循写实主义的意图。这是一个较为主观的标准,但它确实贯穿于《电影的本性:物质现实的复原》一书。

第四,电影的素材是对物质现实的再现而非表现,这一点与巴赞有明显的差异。巴赞认为影像是被摄物的神圣"痕迹",是一种基于表现(present)的直接关系。而克拉考尔不这么看,他认为电影理所当然是对物质现实的再现(represent),两者之间有着明确的断裂。"电影通过一道中间程序——搬演——来再现出于复杂多样的运动状态中的外部现实,而这道程序在照相中似乎是不怎么必要的。为了叙述一段情节,影片制作者常常不得不除了搬演动作外,还搬演环境。"②所以,克拉考尔认为重要的是影像再现的方法是否符合电影的本性,是否具有写实主义的意图。

第五,电影的素材涵盖五种性质各异的对象和特质。克拉考尔列举了符合电影本性的对象和特质,并称之为电影的"近亲性":"未经搬演的事物""偶然的事物""含义模糊的事物"三者涉及素材的对象,与之前提及的适合电影记录和揭示的题材在逻辑上有一定重复;"无穷无尽""生活流"(图7-8)两者更多地涉及电影的特质,它们描述的对象与其说是物体,不如说是非具身的事件。具体而言,除了对自然中的物体的写实再现,还包含未被抽象思维禁锢的事件。在克拉考尔看来,上述两者都符合电影的本性。其中,偶然的事物更多涉及的是具体的物体。克拉考尔给出的例子是大卫·格里菲斯电影中的街道,这里总会出现一些与故事内容并非紧密相关、偶然进入画面的人或物。同样,含义模糊的事物则指涉被拍摄的物体,如一个含义不明的道具或库里肖夫实验中演员伊万·莫兹尤辛(Ivan Mozzhukhin)的脸部表情。此外,"无穷无尽"则或多或少地倾向于指涉事件。克拉考尔认

图7-8 《大路》(*La strada*)中的"生活流"

① [美]J.达德利·安德鲁:《经典电影理论导论》(修订版),李伟峰译,北京联合出版公司2018年版,第94页。
② [德]齐格弗里德·克拉考尔:《电影的本性:物质现实的复原》,邵牧君译,江苏教育出版社2006年版,第48页。

为,电影试图表现出与被摄对象有关的一种连续性。这种连续性体现在故事内容在时间和空间上的延展,而现实世界中所有的事件都具有这种可延展的特性。

(二)电影的形式

在阐述了电影的本性,即电影应该遵循的写实主义准则和戒律后,克拉考尔开始对电影的各类构成形式进行价值评判。他在《电影的本性:物质现实的复原》的第三部分"构成"中依次考察了电影的几种类型,并给予它们泾渭分明的评判——被认为符合电影本性的影片类型得到了高度肯定,而被认为违背电影本性的类型则惨遭无情批判。需要说明的是,克拉考尔提及的影片类型并非传统意义上的商业类型片,而是关于内容和题材的更为宽泛的分类,如实验电影、纪录片、故事片等。

克拉考尔首先论述了实验电影。显然,实验电影不符合他写实主义的种种准则。"他们(先锋派电影导演)固然主张形象第一,以反对那些把形象置于情节要求之下的人,他们固然承认可见的运动是电影所必不可少的东西,并且也确实照顾了周围的某些物质现象,但是,所有这一切都并不妨碍他们去追求彻底摆脱外部限制的目标,一心想把纯电影搞成一种独立的艺术表现的工具。"[①]尽管有一些很好地表现了物质现实的实验电影,但是最终这些物质现实被艺术上的诉求遮蔽了,这一点是克拉考尔无法容忍的。

就一般意义上的写实主义而言,纪录片似乎应该是受到高度评价的影片类型。然而,克拉考尔在《电影的本性:物质现实的复原》中虽然没有否认纪录片对再现物质现实方面取得的成就,却出人意料地指出它具有某种缺陷:"任何纪录片,不管其目的如何,都是倾向于表现现实的。它们不都是依靠非职业演员演出的么?它们显然不能不是忠实于电影手段的。然而,更深一步的考察却表明,它们这种对现实的偏爱实际上并非可靠。纪录片事实上并不对可见的世界进行充分的探索(这一点我们将在后文论述),除此之外,它们在对待物质现实的态度上也是各个不同的。"[②]克拉考尔认为,纪录片之所以未能实现"充分的探索",很大原因在于缺失叙事。他还试图说明叙事是探求物质现实的必要手段:"故事有不同的类型,其中有些是符合于上述假设,非电影所应利用的,但也有另一些是适合于电影处理的。"[③]因此,克拉考尔对电影类型的选择非常特别,他先将大多数纪录片剔除出去,然后试图在基于叙事的故事片中重新发掘电影的本性。对此,安德鲁评论道:"克拉考尔

① [德]齐格弗里德·克拉考尔:《电影的本性:物质现实的复原》,邵牧君译,江苏教育出版社2006年版,第243页。
② 同上书,第270页。
③ 同上书,第287页。

急切地想要使剧情片成为电影的主流,因为故事本身就具有深度。没有故事,电影只能停留在展示生活的表面。"①

终于,在"找到的故事和插曲"中,克拉考尔发现了符合电影本性的影片类型。这类故事以弗拉哈迪的纪录片为代表,其中的叙事与记录的潜在斗争显得非常有趣。但是,克拉考尔再次重复了之前的逻辑。他更欣赏叙事的故事片,即插曲式影片。也就是说,克拉考尔认为最符合电影本性的是纪录片中的故事片(找到的故事)和故事片中的纪录片(插曲),如果两者相比较的话,纪录片再次败给了故事片。插曲主要指一系列相互之间没有紧密关联的事件被拼贴在一起的结构方式。克拉考尔称它具有"渗透性",类似于海绵,其表面有无数空隙,空隙之间相互连接却没有固定的路径。同时,海绵还可以从任何方位向外部敞开,吸收液体。海绵的结构应该比较接近克拉考尔写实主义理论中理想的插曲式电影形式。他在此处列举的影片和巴赞推崇的影片高度重合,如让·雷诺阿(Jean Renoir)的《游戏规则》(La Règle du jeu,图7-9)、罗伯托·罗西里尼(Roberto Rossellini)的《罗马,不设防的城市》、维托里奥·德·西卡(Vittorio De Sica)的《偷自行车的人》(Ladri di biciclette)、《温别尔托·D》(Umberto D.,又译《风烛泪》)和费德里科·费里尼(Federico Fellini)的《大路》(La strada)等。

图7-9 《游戏规则》具有"渗透性"的故事结构

克拉考尔似乎感到意犹未尽,随后补充了对"电影的内容"的说明。他在这里的论断非常直接,甚至会激发许多电影制作者和理论家的反感(他的判断包含一种激进的、根本性的否定)。克拉考尔最为反对的是悲剧,认为它作为一个精神实体将物质现实降低为附庸。与此相反,他认为侦探故事属于电影的内容。克拉考尔辩称,侦探故事会在追寻线索的过程中展示物质现实,涉及诸多意外,并且有追赶的场景。他以阿尔弗雷德·希区柯克(Alfred Hitchcock)的悬疑片《眩晕》(Vertige,又译《迷魂记》,图7-10)和黑泽明的《罗生门》作为例子。他认为希区柯克的"影片总是通过具体的东西和事件而达到高潮,它们不仅成为一桩罪行的证迹,为识别罪犯提供线索,同时也蕴含着外在的和内在的生活"②。可见,克拉考尔

① [美] J.达德利·安德鲁:《经典电影理论导论》(修订版),李伟峰译,北京联合出版公司2018年版,第100页。
② [德]齐格弗里德·克拉考尔:《电影的本性:物质现实的复原》,邵牧君译,江苏教育出版社2006年版,第376页。

的写实主义理论认为侦探故事比纪录片更符合电影的本性。这种过于教条的理论抉择不免令人怀疑克拉考尔在其中掺杂了自己的主观喜好。

有关"内容问题"的论述体现出克拉考尔令人费解的选择,并且在逻辑上也存有漏洞。在这部分内容之前,《电影的本性:物质现实

图7-10 《眩晕》蕴含外在和内在的生活

的复原》的主要任务是阐明电影的定义和据此推导出一系列准则和戒律。但是,正是在对"内容问题"特别是"电影的内容"的论述中,克拉考尔逆转了这种写作逻辑,开始进行逆向推导,即根据符合电影本性的题材、对象和特质界定符合电影本性的内容。

(三)电影的目的

克拉考尔通过建立关于电影写实主义的准则,对不同类型的影片作出了价值判断。如果《电影的本性:物质现实的复原》的论述到此为止的话,不得不说这近乎是一个理论家的痴人呓语,就好像一个苦行僧(这也许是最贴近克拉考尔的形象)试图劝诫所有人严守"清规戒律",丝毫不考虑每个人的立场和实际需求。克拉考尔直到全书的"尾声"才诉说他建立写实主义理论的目的——电影必须要做到很少,恰恰因为它可以做到很多,即对物质世界的救赎。

克拉考尔在"我们时代的电影"这个章节中对现代人类的困境侃侃而谈。他指出,现代人的思想状况由于宗教信仰的坍塌出现了巨大的空洞。一方面,人们用不同的方法试图填补这种精神上的空洞,但结果往往适得其反,甚至会滋生法西斯主义的极端思潮;另一方面,科学也不能缓解人类面临的这种精神危机。克拉考尔认为,科学带来了新的问题——抽象化。科学的发展导致现代人远离物质现实,成为抽象思维的俘虏。这种现象非常贴近马克思主义中老生常谈的主体异化。

在宗教信仰坍塌和科学抽象思维的双重夹击下,克拉考尔发现了电影,他相信电影可以让现代人重新触及物质现实。"由于照相和电影的发明,为解决这个接触它们的任务提供了极其有利的条件,因为这两者不仅把物质材料剥离了出来,并且在再现这些材料时发挥了它们最大的作用。"[①]至此,关于克拉考尔写实主义理论

① [德]齐格弗里德·克拉考尔:《电影的本性:物质现实的复原》,邵牧君译,江苏教育出版社2006年版,第403页。

的两个疑问得到了明确解答:第一,《电影的本性:物质现实的复原》的主副标题构成一种逻辑上的直接关联,即如果电影的本性得以张扬,物质现实就会得到复原和救赎;第二,电影的本性虽然看起来是一种自我束缚的戒律,但这种限定是为了让电影做到更多,即救赎物质世界,为现代人的困境指明出路。"电影是一个由下而上的技术过程,它从自然入手,使我们的思维模式与自然相合。它使我们重新发现那个已经被科学知识占领、被我们遗忘的世界本身。"①

如果说电影复原的物质现实是一种再现和搬演的现实的话,那么它能够提供给现代人的也仅仅是一种虚拟的现实,或者说是对现实的一种态度。这种态度的转变是否能真正使现代人在行动上重新拥抱物质现实呢?克拉考尔并未作出回答。这种语焉不详在很大程度上源于两个截然不同的话题之间的裂痕,克拉考尔在转换话题时没有作足够的说明。但即便如此,相比于其他经典电影理论,《电影的本性:物质现实的复原》在理论框架的整合性上依然是无与伦比的。

二、安德烈·巴赞

巴赞1918年出生于法国,1930年随家人移居巴黎。为了成为教师,巴赞首先进入拉罗谢尔的师范学校,后于1938年考入著名的圣克鲁高等师范学校。但是,一心想成为教师的巴赞未能通过师范学校的教师资格考试,之后加入"文学之家",并在那里创建了"电影研究小组"和"电影俱乐部",开始在各类杂志上发表电影批评。

(一)电影的素材

巴赞于1945年发表了《摄影影像的本体论》,这篇论文是《电影是什么?》的篇首。它的篇幅极为短小,却阐述了巴赞对摄影和电影素材的基本看法。他在文章的前三个小节梳理了与造型艺术发展有关的历史,讲述了关于写实的进化论式叙事。第一小节的关键词是"木乃伊情结",即(古希腊时期的)造型艺术(雕塑和绘画)中的一种"复制外形以保存生命"的原始冲动②。虽然造型艺术在随后的发展中也呈现出对美学的追求,但"木乃伊情结"作为一种潜在动力一直存在。第二小节的主题是文艺复兴时期的绘画。画家通过透视法模拟对象的外形创造了一种现实的幻想,但巴赞认为要穿透现象抵达本质,即相比于作品在美学上的成就,心理上保存对象的冲动才是核心。透视法虽然一定程度上满足了人类"用逼真的临摹物替代外部世界的心理愿望",却无法最终完全实现对世界的保存。因此,巴赞总

① [美]J.达德利·安德鲁:《经典电影理论导论》(修订版),李伟峰译,北京联合出版公司2018年版,第106—107页。
② [法]安德烈·巴赞:《电影是什么?》,崔君衍译,文化艺术出版社2008年版,第5页。

结道:"透视法成了西方绘画艺术的原罪。"①在第三小节,巴赞完结了自己设定的叙事,即 19 世纪的摄影和电影最终实现了对造型艺术的救赎。巴赞显然知道,在三段不同的历史间穿梭也许并不合理,但重要的是他通过这种叙事引导读者不自觉地进入了影像本体论的语境。

在文章的第四小节,巴赞不再提及历史,而专注于阐释影像本体论。他写道:"影像可能模糊不清、畸变褪色,失去记录价值,然而它毕竟产生于被摄物的本体,影像就是这件被摄物。"②如果将绘画与摄影进行比较的话,巴赞认为绘画是对现实的间接再现,而摄影是对现实的直接表现。他在正文中提到一个非常重要的例子,即"都灵裹尸布"(图 7-11)。在巴赞的眼里,裹尸布就是一张摄影照片:耶稣的尸体和裹尸布产生接触,在上面留下了血液,所以布上才显示出图像。裹尸布就像摄影影像一样,直接表现了耶稣的存在,"影像就是这件被摄物"——裹尸布即耶稣。

图 7-11 "都灵裹尸布"

安德鲁将这种写实称为"心理的写实主义",或者更直白地说,是一种对"物体等同于圣迹"的信仰,是对影像与被摄物之间神圣连接的信仰。如果借用查尔斯·桑德斯·皮尔士(Charles Sanders Peirce)的符号概念进行描述的话,摄影影像无疑是一种索引(index)符号,影像与它的对象之间有一种直接的关联,即如果对象不曾存在,则符号也无法生成,如留在墙上的脚印。"巴赞试图解释影像和实体之间的差异,虽然我们的大脑倾向于忽视这些差别。他称影像为'光的模型',它捕捉物体的'印象',就像'死亡面具的铸造'。它不是真实的物体,而是真实的、可追寻的'痕迹',是物体的'指纹'。这些轨迹震撼我们的心灵,因为它们确是由我们记忆中的原物留下来的。"③物体留下的痕迹决定了影像与被摄物的相似性并不重要,

① [法]安德烈·巴赞:《电影是什么?》,崔君衍译,文化艺术出版社 2008 年版,第 8 页。
② 同上书,第 10 页。
③ [美]J. 达德利·安德鲁:《经典电影理论导论》(修订版),李伟峰译,北京联合出版公司 2018 年版,第 118 页。

脚印和鞋在外观上并不相似,裹尸布上的痕迹和耶稣的身体也并不相似。但是,即便影像"失去记录价值",也依然指涉着被摄物的存在,这个命题关乎信仰。

此外,巴赞阐述的影像素材的真实也是一种空间的真实和知觉的真实。如果说真实的痕迹涉及的对象是具身的物体(object),那么空间的真实涉及的对象则是非具身的事件①(event)。巴赞坚持观众有权在真实的空间中完成对事件的认知,电影影像在具体的空间中让事件得以显露。这就解释了"被禁用的蒙太奇"中巴赞面临的悖论,即选择以童话题材的影片来阐述写实主义原理。显而易见,童话题材讲述的是现实中不可能存在的事件,至少表面上与真实背道而驰。然而,进行一番比较之后,巴赞却认为艾尔伯特·拉摩里斯(Albert Lamorisse)的《白鬃野马》(*Crin blanc: Le cheval sauvage*,图7-12)因为采取了空间真实的策略而限制了蒙太奇的使用,所以是写实主义风格。对巴赞而言,事件的内容可以虚构,但重要的是"影片的素材是真实的"。换句话说,观众虽然"知道"事件是虚构的(因为是童话),却"相信"事件是真实的(因为空间真实)②。从空间真实来解释能够有效地回避逻辑上的悖论,鉴于空间真实是一种视觉认知的效果,它必然同时涉及下述的电影素材构成方法。

图7-12 《白鬃野马》使观众"相信"影片的素材是真实的

(二)素材的处理方法

如果电影艺术中的影像素材保留了难能可贵的真实,那么对于素材的处理必须小心谨慎。"首先,他认为大部分电影都应该服从而非排斥自身的素材。因此,每个创作者,不论他的目的是什么,都必须考虑到素材的写实本质,即使其最终的目的是对素材进行歪曲和变形,因此,素材对媒介的影响是最重要的,但非决定性的。巴赞对于那些规定电影形式应当是什么样的美学非常厌恶。作为一个存在主义者,他始终坚信'电影的存在先于本质'。"③巴赞的假想敌应当是蒙太奇的方法,

① 这个观点来自安德鲁,但本书进行了重新阐释。无论是针对影像素材,还是针对素材的构成方式,本书都试图从两个层面即"物体"和"事件"的真实加以说明。安德鲁在论述影像构成方式时虽将两者加以区分,但论述影像素材时基本上只涉及"物体"的真实。参见[美]达德利·安德鲁:《经典电影理论导论》,李伟峰译,北京联合出版公司2018年版,第132页。
② [法]安德烈·巴赞:《电影是什么?》,崔君衍译,文化艺术出版社2008年版,第52页。
③ [美]J.达德利·安德鲁:《经典电影理论导论》(修订版),李伟峰译,北京联合出版公司2018年版,第120—121页。

即形式主义理论对影像素材的处理方法——既包含苏联蒙太奇学派，又包含美国经典好莱坞的连续性剪辑。无论哪一种处理方法总是试图为影像添加新的意义。当形式主义的理论家和创作者不去肯定自身，而是通过否定自己手中的素材获得艺术上的优越感时，巴赞率先进行了自我肯定。因为在他看来，与现实接近的影像并不意味着低级。

正是出于对影像素材的尊重，巴赞提出的一些论点似乎走向了写实主义的对立面。最明显的例子就是他对戏剧改编电影的评价。对于此类风格化明显的影片，巴赞依然给予肯定的评价："如果这类影片的目的是保留原作独特的真实感，那么电影就不应该再玩任何形式上或造型上的花招，它应该尽可能地保存原作的原汁原味。"①只要虚假之物源于素材本身，这种虚假就应该真实地出现在影像中，因为它本身就是素材的一部分。

虽然克拉考尔和巴赞都认为电影的素材基于某种真实，但在讨论处理这些素材的方法时，他们出现了一些分歧。克拉考尔的写实主义理论像是一种减法，他试图将不符合电影本性的影片类型排除在电影之外；巴赞的写实主义理论更像是一种加法，他试图将优秀的电影纳入电影的框架之内。克拉考尔指出电影不应该做什么，而巴赞思考电影还能成为什么。就素材的处理方法而言，克拉考尔追问的是对不对，所以他的问题是"什么是电影""什么不是电影"；巴赞追问的是"电影是什么"。克拉考尔确定了素材及相关的处理标准，并以此为准则评判电影的优劣；巴赞也从素材出发，但他更关注保存素材本质的多种方法。

如前所述，电影的影像素材包含两种真实，即物体的真实痕迹和事件的空间真实，所以电影对素材的处理方法自然也不尽相同。为了呈现物体的真实痕迹，画面造型必须要尽可能客观、中性，不能为了突出主体而刻意排除影像中的细枝末节。众所周知，让·雷诺阿的画面造型受到巴赞的称赞。雷诺阿电影中的划船场景尽可能地选择实景拍摄（图7-13），而不采用当时常见的背景投影。背景投影是将画面的外景投射在制片厂的银幕上，让演员在银幕前表演，这样可以有效地避免外景拍摄。雷诺阿

图7-13 《乡间一日》(*Une Partie de Campagne*)的剧照

① ［美］J.达德利·安德鲁：《经典电影理论导论》（修订版），李伟峰译，北京联合出版公司2018年版，第128页。

的影像采用了真实的外景,观众可以在画面中看到水面上映出的阳光和微风吹过的痕迹。安德鲁将这种风格称为"中性风格",它要求观众从导演预设的意义中抽离,自行寻找不同元素在影像中留下的痕迹。

 本书认为,一方面,巴赞对电影技术发明的相关论述从结果上强调了影像素材保存物体真实痕迹这一论点。在《"完整电影"的神话》一文中,巴赞延续了《摄影影像的本体论》的逻辑,提出"与发明者的预先设想相比较,技术发明基本上是第二性的"①。也就是说,基于影像本体论的原始冲动(木乃伊情结)决定了电影的本质。尽管如此,巴赞依然不厌其烦地提到诸多推动电影发展的技术发明,技术依然是这篇文章的主题。这可以视作巴赞对技术的一种间接肯定,因为就保存被摄物体的痕迹而言,技术的支持依然是不可或缺的。总之,影像保存现实的神话先于技术,但技术无法被忽视。巴赞认为,早期的发明者试图"再现一个声音、色彩和立体感等一应俱全的外在世界的幻景"②。爱迪生等人对声音的探索,埃米尔·雷诺(Emile Reynaud)等人对色彩的追求,巴赞对它们在电影中的应用性尝试持肯定态度,它们都推动了"完整电影"的发展,因为技术的逐步完善促使电影的理想得以实现——被摄物的痕迹能够被更好地保存下来。当然,这种对物体痕迹的写实处理是基于心理上的信仰,而非外观上的相似。因此,技术发明尽管不是决定性因素,但在保存物体的真实痕迹方面依然举重若轻——它强化了心理写实的效果。

图7-14 《红气球》在摄影上严守了空间的统一

 另一方面,影像素材的空间真实决定了巴赞倾向的处理方式,即禁用蒙太奇,使用景深镜头。在《被禁用的蒙太奇》一文中,巴赞认为真实首先在于空间的真实,或者可以更为准确地表述为认知空间内发生事件的知觉写实。空间的真实可以被翻译成知觉写实,因为后者止是空间真实的目的③。在这篇评论中,巴赞比较了两类童话电影,指出拉摩里斯的《红气球》(*Le ballon rouge*,图7-14)和《白鬃野马》呈现出可贵的空间真

① [法]安德烈·巴赞:《电影是什么?》,崔君衍译,文化艺术出版社2008年版,第14页。
② 同上书,第17页。
③ 安德鲁将空间真实和知觉真实作为一个事情的正反两面加以说明:"在巴赞看来,知觉真实就是空间真实。"参见[美]J.达德利·安德鲁:《经典电影理论导论》(修订版),李伟峰译,北京联合出版公司2018年版,第134页。为了便于国内高校学生的理解,本书略作修正,认为空间真实是景深镜头造成的效果,而知觉真实是空间真实的目的,两者直接相关,却并不能等同。

实。"影片《红气球》的情况与此相反,我发现,它没有借助也完全不可能借助蒙太奇……在这部影片中,正如变魔术时一样,幻象来自现实。幻想是实际存在的,而不是靠蒙太奇的潜在的延伸意义产生出来的。"巴赞说,蒙太奇展现了"通过影像讲述的故事",而全景镜头呈现了"故事的影像"。由此,他得出一个重要的论点:"电影的特性,暂就其纯粹状态而言,仅仅在于从摄影上严守空间的统一。"①也就是说,电影的本质不在于真实本身,而在于运动影像创造真实的空间感。在这个意义上,虚假的童话故事这一点根本不在巴赞的考虑范畴,也不能构成对影片包含的真实的否定。随后,巴赞通过分析另一部影片《白鬃野马》而延伸了自己前面提出的论点:"若一个事件的主要内容要求两个或多个动作元素同时存在,蒙太奇应被禁用。"②前者是准则,后者是戒律——应当保持空间真实,不得使用蒙太奇分解事件。巴赞这样说的目的是希望影像保留自身的暧昧性,反对强行为影像赋予单一的意义。他认为影像的意义不应该来自影像之间的刻意组接,而应当在影像的内部自动生成。

安德鲁将由空间真实造成的暧昧的表意作用阐释为"知觉写实":"巴赞不断地将叙事写实和知觉写实对立起来。如果要忠于知觉中的时空,叙事的意义将变得暧昧。而如果要忠于叙事中的时空,知觉的时空就会被切割为碎片。在这种写实主义的冲突中,巴赞选择了'尊重知觉的时空'。蒙太奇无论如何都是一种'叙述'技巧,而景深画面则保留了'记录'的意味。正如巴赞认为记录一个事件的照片要比报纸的描述更真实,他也会认为景深比经典剪辑更写实,无论后者是如何的天衣无缝。巴赞这里的立场可能意味着一种道德上的倾向:应当强迫观众自由,即应该迫使观众去自由理解电影中事件之意义,因为他们在日常生活中也是如此自由地理解事件的意义的。总之,现实和写实主义都强调,人类的心灵应该自由地行走于那些具体又暧昧的故事中。"③区别于巴赞,安德鲁所谓的"叙事写实"指的不是法国的童话电影,而是经典好莱坞的剪辑方式。实际上,在论述空间写实这个问题时,巴赞虽然反复使用蒙太奇这个概念,但他的假想敌基本上仅限于有声电影时代的好莱坞,而并未针对爱森斯坦的蒙太奇理论。经典的好莱坞电影善于捕捉观众的心理,并建构一套"叙事写实"的视听语言,即运用连续性剪辑按照人对事件的简化理解将动作进行拆解和重组,一些不重要的动作被省略,而仅保留事件推进的主

① [法]安德烈·巴赞:《电影是什么?》,崔君衍译,文化艺术出版社2008年版,第49—51页。
② 同上书,第54页。
③ [美]J. 达德利·安德鲁:《经典电影理论导论》(修订版),李伟峰译,北京联合出版公司2018年版,第139页。

要细节。例如，影片中正在进行的一堂电影理论课，课堂的内容并不重要，重要的是用影像表现这一教学事件。经典的镜头剪辑是先给出全景镜头展现人物的位置关系，待轴线确立后分别用过肩镜头正反打教师的讲述和学生的反应，最后再衔接教师和某个专心听讲的学生的特写。与此相对，教师喝水和学生走神之类的动作则会被不留情面地剪掉，因为这些动作在一般意义上不属于教学事件。连续性剪辑要求去掉知觉的多余动作，创作教师向学生成功传授知识的教学事件。而景深镜头要求对空间中发生的动作全部予以保留，观众可能会发现教师和学生的其他关系，即喝水、走神等逃避教学事件的动作。巴赞认为，事件在空间中被各种关系包裹，如《白鬃野马》中捕捉野兔的场景，男孩和马的主从关系包裹于男孩、马、野兔三者的关系之中。人的知觉无法将一种关系从整体中单独抽离，因此必然会形成一种暧昧的知觉，景深镜头达成的空间真实有义务保留现实中存在的多元关系。

巴赞在《电影语言的演进》这篇著名的论文中，为事件的空间真实这一论点寻找电影史上的支持，用类似于进化论的叙事阐述了空间真实是电影历史作出的选择。换句话说，巴赞从电影史的角度为他的抽象思辨寻找依据。

总而言之，影像应该尊重素材，保存素材中本身固有的特征。就影像素材包含的两种真实而言，电影"中性"的画面造型、不断更新的技术发明保存了物体的真实痕迹，而景深镜头保存了事件的空间真实。前者的真实是对曾经存在的信仰，后者的真实是对意义暧昧的偏爱。

（三）电影的目的

巴赞提倡选择真实的素材，并尽可能地运用景深镜头和长镜头的写实主义方法拍摄电影。这不仅仅是因为巴赞相信电影是一种谦虚的艺术，也因为他是一个存在主义者。在第二次世界大战之后的法国，让-保罗·萨特（Jean-Paul Sartre）的存在主义思想基于对现象学的通俗转化，深刻地影响了当时的法国人。巴赞也深受这一思想的影响。"巴赞相信世界本身有其意义，只要我们仔细聆听，克制自己操纵世界的欲望，我们就会发现自然世界正对我们发出一种模糊的讯息。这种'通过世界制造的意义'（本质）与'世界本身的意义'（存在）之间的对立观念来自萨特。"[①]蒙太奇强加给影像以外在的"本质"，如批判资产阶级对工人的压榨等意识形态的信息，而景深镜头需要重新寻回影像自身的"存在"。这种存在总是暧昧的，是尚未被定性的。"写实主义的目的是使我们抛弃自己的表意（意图）而寻回世界

[①] ［美］J. 达德利·安德鲁：《经典电影理论导论》（修订版），李伟峰译，北京联合出版公司2018年版，第144页。

的意义。"①在第二次世界大战后的法国,电影也应当成为一名"存在主义者",种种外在的束缚不仅禁锢了主体,也限制了它的延展。在蒙太奇的处理方法以外,电影制作者和观众已经忘记影像还有其他的可能。或者用巴赞自己的话来说,他们只"相信影像",但已不再"相信真实"②。实际上,当时的电影尚有超乎人们预料的更多潜能未被肯定、发掘,巴赞希望通过自己剥除"本质"的努力为具有延展性的电影之"存在"祛魅(表 7-1)。

表 7-1 经典电影理论类比

		素材	处理方式	形式	目的
形式主义	阿恩海姆	与视觉保持差异的、作为艺术的影像	—	20 年代实验电影	建构理想知觉模式
	爱森斯坦	镜头	蒙太奇	比喻 1:机器	意识形态宣传
				比喻 2:有机体	恢复前语言时期创造力
写实主义	克拉考尔	主要运用摄影方法(而非蒙太奇)记录和揭示物质现实、遵从写实主义意图、对物质现实进行再现的影像素材 ※素材与处理方式不可分割		纪录片中的故事片(找到的故事)和故事片中的纪录片(插曲)、侦探片等	救赎由当代抽象化倾向而丧失的物质现实
	巴赞	真实的影像 1:物体的痕迹	"中性的"画面造型、电影技术的进化保存物体的痕迹		剥除电影的蒙太奇等"本质"规定,寻找电影的"存在"
		真实的影像 2:事件的空间真实	景深镜头等技巧保持事件在空间中的知觉真实 ※对个别素材的处理方式可以扩展到电影整体的形式,极端的例子有保持知觉真实的一镜到底的影片		

① [美]J. 达德利·安德鲁:《经典电影理论导论》(修订版),李伟峰译,北京联合出版公司 2018 年版,第 145 页。
② [法]安德烈·巴赞:《电影是什么?》,崔君衍译,文化艺术出版社 2008 年版,第 59 页。

第三节　从电影批评到电影理论

关于电影的话语可以划分为三个范畴,即电影史、电影理论和电影批评。从严格意义上来说,作者论和类型研究既非电影理论,亦非电影批评。"这两种方法(作者论和类型批评)都避免了印象式批评的危险,后者经常出现在非系统批评中。它们都遵循组织好的步骤,和一些可以应用于各类电影的基本准则。但即便如此,它们也不是纯粹意义上的理论,因为其目标只是对个别影片进行鉴赏,而不是对电影整体性能的理解。"①或者我们给出更为乐观的评估,就是它们恰好处于从电影批评到电影理论的路途中,一方面超越了批评无法摆脱的主观臆断,另一方面尚未达到理论所要求的科学精神。尽管如此,作为影响深远且与电影理论有一定交集的重要话语,本书仍有必要用少量篇幅分别对作者论和类型研究做简要概述。

在不同的地区,作者论和类型研究的话语成形甚至比克里斯蒂安·麦茨(Christian Metz)的电影第一符号学更晚。由于它们伴随着现代理论的出现,所以理应被归为现代电影理论。但是,本书没有采用这种划分方式。新近产生的话语或文本可能有些陈旧,而历史中沉积下来的话语或文本反而可能潜藏着革命性的力量,这种情况在以绘画为代表的艺术史中屡见不鲜。艺术文本及其话语的发展远非进化论那样单纯。例如,艺术史学者乔治·迪迪-于贝尔曼(Georges Didi-Huberman)倾向于从19世纪以前的图像文本中寻找能够改写当下状况的闪光点,而不是分析当代视觉艺术中复杂装置的构成及其表征,他暗示研究者应该透过现象追寻本质。在这样的重新评估之下,我们会发现作者论和类型研究都缺少现代电影理论所广泛共有的理论基础,如语言学的转向(作者论甚至天然地抵触语言学衍生的一些基本观点)。作者论和类型研究确实成形于现代电影理论兴起前后,但它们与现代理论相距甚远。因此,就话语自身的范式而言,这两种话语更应被置于经典电影理论的语境加以讨论。

一、作者论

20世纪50年代中期,为法国《电影手册》撰稿的年轻批评家们提出一种全新的理论话语,即作者策略(后来被美国评论家转述为作者论)。限于篇幅,本书以下

① [美]J.达德利·安德鲁:《经典电影理论导论》(修订版),李伟峰译,北京联合出版公司2018年版,第12页。

只讨论作者论在20世纪50年代法国所处的独特语境,而对这种话语之后在欧美的传播不予涉及。1948年,亚历山大·阿斯特吕克(Alexandre Astruc)率先在《摄影机-自来水笔:新先锋派的诞生》中发出呼喊:"因此,我把电影这个新时代称为摄影机-自来水笔的时代。这个形象具有一个明确的含义。它意味着电影必将逐渐挣脱纯视觉形象、纯画面、直观故事和具体表象的束缚,成为与文字语言一样灵活、一样精妙的写作手段……最细微的思考,关于人类生产活动的审视、心理学、形而上学、观念和情感恰恰是电影的表现领域。"①1954年,在著名的《法国电影的某种倾向》一文中,弗朗索瓦·特吕弗(François Truffaut)则在批判剧作者掌控电影的语境下使用了"作者"这个词语:"他们②既是法国电影的导演,又是(奇妙的巧合)经常为自己的影片写对白的作者,而且有些人还自编故事,自己导演。"③以上两篇文章的共同点在于,它们都强调导演的支配权,作为作者的导演或表达自己独特的思想,或自主控制故事的走向。

 巴赞对这些年轻批评家们的工作给予了积极的回应:"总之,作者策略是指在艺术创作中遴选个人因素作为参考标准,并假定在一部又一部作品中持续出现甚至获得发展……首先,它的功劳在于像对待一门成熟的艺术一样对待电影,并且反对电影批评中仍很常见的印象式的相对主义。"④巴赞的回应无疑更加明确了"作者"的定义,即关注作为艺术家的个人在影像文本中的显影及发展。巴赞也指出了作者论重导演而轻文本的弊端:"作者策略的实践可能会导致另外一种风险:否定作品以颂扬作者。我们已经试着说明,一个平庸的作者如何偶然执导出一部杰作,一个天才作者必然承受才思枯竭的威胁,作者策略忽视前者而否认后者。"⑤巴赞相信,导演的个人才能与制作影像文本的外部环境之间的平衡才是决定文本的力量,一个天才的作者并不能保证优秀电影的诞生。尽管如此,作者论依然保持着旺盛的生命力,直至今日。正如罗伯特·斯塔姆(Robert Stam)所说:"对于被忽略的电影和类型来说,作者论同时进行了有价值的救援活动……借着将注意力摆在电影本身及场面调度这种导演的识别标志上,作者论在电影理论及电影方法学上作出许多的贡献,将人们注意的焦点从'什么'(故事、主题)转移到'如何'(风格、技法),表明风格本身具有个人的、意识形态的,甚至形而上的反射。它促使电影进入

① 杨远婴:《电影理论读本》(修订版),北京联合出版公司2017年版,第220—221页。
② 指雷诺阿、罗伯特·布列松(Robert Bresson)等人。
③ [法]弗朗索瓦·特吕弗:《法国电影的某种倾向》,黎赞光译,《世界电影》1986年第6期,第18页。
④ 杨远婴:《电影理论读本》(修订版),北京联合出版公司2017年版,第230页。
⑤ 同上书,第232页。

文学的体系,并且在电影研究的学术合法性上扮演了重要的角色。"①

当时提出作者论的语境与当今有明显的差异,它们的理论指向也不尽相同。首先,语境的差异体现在作者论的目的上。特吕弗、埃里克·侯麦(Eric Rohmer)、克劳德·夏布洛尔(Claude Chabrol)等批评家在20世纪50年代先后出版了针对希区柯克(图7-15)和霍华德·霍克斯(Howard Hawks,图7-16)等人的研究。这在今天看来不过是对好莱坞著名导演的专门研究,但在当时,这些导演并未得到正当的评价,而仅仅被视作取得了商业成功或过时的边缘人物。作者论的一个主要目的就是反转当时评论界约定俗成的导演等级观念。在年轻的法国批评家们的努力下,希区柯克、霍克斯等好莱坞的一众导演得以进入电影的圣殿,而在当时屡屡获奖的导演,如约翰·休斯顿(John Huston)等人,则被赶下神坛。这种经由作者论被反转的对电影导演的排序,在今天依然没有发生根本性改变。

图7-15 阿尔弗雷德·希区柯克

图7-16 霍华德·霍克斯

其次,作者论面向的作者对象也不同。如今所谓的作者导演往往被想象为专注于艺术性极强的影片、有明确技巧标识的一类导演,如贾樟柯、王家卫等。但尴尬的是,20世纪50年代法国的年轻批评家们更喜爱好莱坞的商业片导演。这些批评家们更重视电影表达的思想,并不一定强调对技巧的使用。采用如今的作者论方法,试图从希区柯克或霍克斯的类型片中找出极具个性的技巧标识,恐怕只会无功而返。制片厂体系不会允许特立独行的导演存在,而竭尽全力在摄影上取巧的奥逊·威尔斯(Orson Welles)无疑游离于这个体系之外。20世纪50年代的法

① [美]罗伯特·斯塔姆:《电影理论解读》,陈儒修、郭幼龙译,北京大学出版社2017年版,第112—113页。

第七章 经典电影理论概述

国批评家和今天的批评家各自选择的作者对象已经产生了一定的错位,这源于概念本身在不同历史语境下的变化。

最后,作者论自诞生之初还处于另一个更为特殊的语境。20世纪50年代中后期开始,随着结构主义思潮的涌动,法国的人文学科产生了极大的转向——传统的批评概念逐渐被丢进垃圾桶。作者这类概念无疑是首先被批评的对象。1968年,在作者论出现约10多年后,罗兰·巴特(Roland Barthes,图7-17)发出"作者的死亡"之呼喊,为作者论蒙上

图7-17 罗兰·巴特

了一层无法抹去的阴影。实际上,"作者的死亡"不过是一则宣判,作者死亡的过程早在20世纪50年代中后期就已经开始了。例如,在作者论出现之前,罗兰·巴特就开始对写作提出全新的批评,文本中作者和主体的地位迅速变得岌岌可危。作者论主张电影的作品归属于杰出的作者,巴特则宣称读者享有书写空间。"书写,就是使我们的主体在其中销声匿迹的中性体、混合体和斜肌,就是使任何身份——从书写的身体的身份开始——都会在其中消失的黑白透视片。"①从这个意义上而言,并不存在体现了作者思想的作品,只有承载书写空间的文本。"现在我们知道,一个文本并不是由从某种神学角度上讲可以得出单一意义(它是作者与上帝之间的'讯息')的一行字组成的,而是由一种多维空间组成的,在这个空间里,多种书写相互结合,相互争执,但没有一种是原始书写。文本是由各种引证组成的编织物,它们来自属于文化的成千上万个源点。"②文本是一种编织物,此处所说的文本不必限于文学文本,还包括电影文本甚至音乐文本。因此,可以说,作者论自被提出以来,时刻都在遭受作者这个稳固主体消亡的威胁。作者论和当时席卷法国的结构主义思潮几乎背道而驰,更像萨特的存在主义思想在电影中寻求的短暂庇护。对于结构主义理论家而言,结构先于主体存在,主体不过是结构上的一个不可靠的点,与其讨论主体的位置,还不如分析结构的语言学形式。巴特的以上观点直接源自这种语言学转向。"最后,除了文学本身,语言学也为破坏作者提供了珍贵的分

① [法]罗兰·巴特:《语言的轻声细语:文艺批评文集之四》,怀宇译,中国人民大学出版社2022年版,第57—58页。
② 同上书,第61—62页。

析工具。它指出,陈述活动在整体上是一种空的过程,它在不需要对话者个人来充实的情况下就能出色地运转。从语言学上讲,作者从来就只不过是书写的人,这完全就像是,我(je)仅仅是说出我(je)的那个人,而不会是别人。"①这个独特却重要的文化语境往往被国内的研究者忽略。此外,雅克·拉康(Jacques Lacan)在1956年出版了《拉康选集》。其中,主体被描述为一个潜意识的主体,他注定为潜意识的语言能指链条所捕获。巴特"作者的死亡"的呼喊也是在这样的语境中发出的。

二、电影类型研究

作为影像文本,类型片的出现毫无疑问是早于类型研究的。例如,拍摄于1903年的《火车大劫案》就被视作西部片的雏形。所谓类型研究,是对已经出现的经典文本的回顾性分析。对类型片的研究既有概观式的,如介绍好莱坞制片厂体系等社会历史背景,进而对主要电影类型进行分类的研究,国内出版的代表性著作有托马斯·沙茨(Thomas Schatz)的《好莱坞类型电影》、约翰·贝尔顿(John Belton)的《美国电影 美国文化》等;也有局限于特定类型展开的微观式研究,国内出版的代表性著作有詹姆斯·纳雷摩尔(James Naremore)的《黑色电影:历史、批评与风格》等。

(一)类型电影作为一种话语范式

安德鲁认为类型研究和作者论同属于电影批评的范畴,两种研究方法互为对照。在《好莱坞类型电影》中,沙茨也持同样的观点,他甚至尝试将作者论的思维带入类型研究,从而调停两者之间在表面上存在的冲突。"回过头看,作者论和类型分析这两种评论方式能主导好莱坞电影研究还是非常合乎逻辑的。这两种评论方法确实互相补充,形成一种平衡:类型分析探究业已建立的电影形式,作者论则追捧在这些既定形式中发挥得好的电影创作者们。这两种评论方式都反映出评论界对商业电影偏好惯例化制作这一点日益敏感。事实上,作者论强调导演在形式和表达上的一致性,有效地将每一位'作者'都转换成一种属于他自己的'类型',他拥有属于自己的可供识别的拍摄惯例体系。更进一步说,导演拍摄的一致性和类型一样,也是出于媒介的经济和物质需求以及大众观众对其的欢迎。"②在沙茨看来,所谓的作者导演也遵行类型的模式化,只不过他们遵循的是某种"私人定制"的类

① [法]罗兰·巴特:《语言的轻声细语:文艺批评文集之四》,怀宇译,中国人民大学出版社2022年版,第60页。
② [美]托马斯·沙茨:《好莱坞类型电影》,彭杉译,四川人民出版社2020年版,第12页。

型规则。换句话说,导演刻意打造的个人风格也可以说是类型的一种变体。

类型电影的理想对象是好莱坞大制片厂时代的商业片,即大卫·波德维尔口中的20世纪30—60年代的经典好莱坞电影。"与其他门类的艺术相同,电影类型也与生产过程的经济和制度结构密切相关。电影类型片在劳动分工特别明确的好莱坞'经典'电影中界定空前明确(以至于一些公司常常专门生产一种类型片,譬如华纳公司1930年代的强盗片)。"①沙茨首先强调了电影类型与观众的紧密联系,即影像文本与观众的动态互动。"我们不应该仅仅将类型电影看成是电影工作者自己的艺术表达,而应该看得更远,将其视为艺术家和观众的合作,是对双方共同价值和理想的颂扬。"②也正是由于这种互动关系的存在,类型电影在历史中不断发展和演进。

类型电影具有一些显而易见的基本特征,沙茨分别用影片场景、人物、情节结构指代类型电影中极为重要的三要素。但是,沙茨对这种老生常谈显然不满意,甚至引入了语言学的概念与类型进行类比(但也仅此而已,他只进行了简单的横向比较,而没有用语言学对类型研究进行结构性改写)。也正是出于这个原因,尽管结构主义对类型研究产生了一定的影响,但本书依然认为将类型研究置于经典电影理论的语境下更为合理。

此外,沙茨还试图对以上提到的可应用于所有电影、相互之间割裂的元素加以综合,并重新提出一个整体性的类型研究方案。"根据我们观察到的这些,可以暂且提出这样的假设:电影类型最具决定性和辨识度的特征就是文化语境,是各类角色组成的社群,这些角色有不同态度、价值观和行为,他们互相联系,并引发社群内在的戏剧冲突。类型化的社群与其说是具体地点,不如说是由影片人物、行为、价值观和态度组成的网络(尽管在西部片和黑帮片中,很有可能确实也是发生地点)。"③如此一来,场景、人物、情节就被勾连在一起,而非单独的指标。类型片中所谓的定型化的情节被重新界定为在特定文化语境中人物构成的社群发生的冲突,而这种冲突凸显的故事情节反过来也再次确认了文化语境的存在。在这个意义上,西部片中的马、牛仔服等符号化的意象也不再仅仅是类型电影的标识,而被视作对故事内容所处特定语境的提示。"类型的意象反映了其价值体系,而价值体系决定了影片中的文化社群,并影响组成社群的物体、事件和人物类型。类型内生

① [法]雅克·奥蒙、米歇尔·玛利:《电影理论与批评辞典》,崔君衍、胡玉龙译,世纪出版集团、上海人民出版社2011年版,第104页。
② [美]托马斯·沙茨:《好莱坞类型电影》,彭杉译,四川人民出版社2020年版,第24页。
③ 同上书,第32页。

的价值和信仰体系,也就是其倡导的意识形态或世界观,决定了影片的选角、片中的问题(戏剧冲突)和解决方案。"①尽管这里出现了很多未经定义的名词,但显然沙茨意图强调观众和批评家不应该将类型肢解为各自独立的符号构成,而应该在一个整体(如文化语境)中对决定类型的各类符号加以综合考量。

(二) 一个类型案例:黑色电影

相较于西部片、歌舞片等经典类型,黑色电影无论是从历史还是从类型特征上都更为复杂,内涵也更为深刻,所以本节以黑色电影为例进行简单的梳理。

图 7-18 《马耳他之鹰》剧照

黑色电影(film noir)的命名含有一种有趣的矛盾,即它是一个法语词汇,却在一开始被用来指称某些美国电影。可以看出,"黑色"这个词语避开了英语中的"dark"或"black",而是使用了法语"noir"。这种错位与第二次世界大战后的一段历史有关。1946年 7—8 月,《马耳他之鹰》(The Maltese Falcon,图 7-18)、《罗拉秘史》(Laura)、《爱人谋杀》(Murder, My Sweet)、《双重赔偿》(Double Indemnity)、《失去的周末》(The Lost Weekend)五部美国电影在法国放映,受到评论家的关注,进而出现了对黑色电影的命名。这五部美国电影拍摄于 1941—1944 年,数年之后才在法国放映,并获得了高度的评价。因此,黑色电影是法国评论家针对美国电影的一种带有滞后性的话语。这种话语的生成过程和作者论非常类似,作者论可被视作法国评论家主要针对好莱坞导演的滞后性话语。

沙茨认为,总体而言,"黑色电影涉及两个相互影响的面向:视觉上,这些影片比大多数好莱坞电影的色调更暗,构图更抽象;主题上,在表现当代美国生活时,这些影片甚至比 20 世纪 30 年代初的黑帮片更悲观和冷漠","黑色电影本身是一个关于视觉与主题惯例的系统"②。就视觉风格而言,沙茨给出的范例不是 1941 年的《马耳他之鹰》,而是同一年的《公民凯恩》。黑色电影的主题选择则集中在硬汉侦探片这类故事内容上,如《马耳他之鹰》《双重赔偿》《爱人谋杀》。另一些观点与此不尽相同,却有颇多重复之处。"近期很多学者把黑色电影当成类型看待,从图像

① [美]托马斯·沙茨:《好莱坞类型电影》,彭杉译,四川人民出版社 2020 年版,第 34—35 页。
② 同上书,第 139—141 页。

研究(黑色的城市街道在夜晚的雨中闪烁)、固定的角色类型(底层的人,以及受到奸诈妇人诱惑的强硬的反英雄角色)和可以预见的叙事形式(在谋杀情节和犯罪调查中,英雄的道德错误往往带来失败、死亡或者一个不幸的结局)这几个方面进行讨论。对于那些把黑色电影当作类型来看的人来说,黑色电影(像西部片、强盗片和歌舞片)依赖一套定义明确的惯例和预期系统。然而这些评论家也承认黑色电影与众不同的风格:黑暗。低调的照明成为规范,代替了前黑色时期愉快、高调的照明设置。"①

詹姆斯·纳雷摩尔的《黑色电影:历史、批评与风格》是国内少有的关于黑色电影的译著,它并非为黑色电影树碑立传。恰恰相反,这本书的目的是解构黑色电影的已有评论。"对大多数人来说,'黑色电影'这个术语意味着1940、1950年代某些好莱坞电影类型、风格或者流行的特征。例如,黑色电影的人物和故事(漂泊男子受到漂亮女人的吸引、私家侦探受雇于蛇蝎美女[femmes fatales]、犯罪团伙企图实施打劫);黑色电影的情节结构(闪回[flashbacks]、主观叙述[subjective nararation]);黑色电影的场景(城市小餐馆[diner]、破败的办公室、浮华的夜总会);黑色电影的美术设计(威尼斯式百叶窗、霓虹灯、'现代'艺术);黑色电影的装束(檐帽[snap-brim hats]、风衣[trenchcoats]、垫肩);黑色电影的配件(香烟、鸡尾酒、短管转轮枪[snub-nosed revolvers])……在本书中,我并不想否认我们的文化对'黑色性'(noirness)的主流看法,这些看法无疑是重要而中肯的,但是,我将把这个中心术语当作一种神话,通过把电影、记忆和批评著作放置到一系列历史框架或语境中,从而将其问题化。"纳雷摩尔随后甚至断言:"从不存在单一的黑色电影风格——只有一个互不相关的母题(motifs)和实践的复杂系列。"②他认为,低调的灯光并不能涵盖所有经典的黑色电影文本,蛇蝎美女也并非总会出现。他甚至使用后现代主义常用的词汇,如戏仿(parody)、混成(pastiche)等描述黑色电影的风格③。最终,"黑色电影,同任何其他的风格或类型一样,通过重复以新方式联结的旧概念而演进"④。此类尝试无疑打破了传统意义上黑色电影的类型边界。

① [美]约翰·贝尔顿:《美国电影美国文化》(插图第4版),米静、马梦妮、王琼译,四川人民出版社2017年版,第203页。
② [美]詹姆斯·纳雷摩尔:《黑色电影:历史、批评与风格》,徐展雄译,广西师范大学出版社2009年版,第7、13页。
③ 参见[美]詹明信:《晚期资本主义的文化逻辑:詹明信批评理论文选》,陈清桥等译,生活·读书·新知三联书店1997年版,第450—454页。
④ [美]詹姆斯·纳雷摩尔:《黑色电影:历史、批评与风格》,徐展雄译,广西师范大学出版社2009年版,第218页。

需要补充的是,黑色电影在中国已经逐渐本土化,成为继青春片、喜剧片之后又一较为成熟的商业类型片。第六代导演娄烨从早期开始就有明显的类型片倾向。《苏州河》虽然不是严格意义上的黑色电影,但它的侦探元素、阴冷的基调、雨中的城市等无一不指向好莱坞的经典黑色电影类型。他后续的作品《浮城谜事》《风中有朵雨做的云》则明确属于黑色电影类型。此外,刁亦男和董越也拍摄了一系列黑色电影,如《白日焰火》《南方车站的聚会》和《暴雪将至》(图7-19)等。这些优秀的国产黑色电影一方面参照了类型电影的经典构成方式,另一方面进行了极具中国特色的本土化改良,获得了不错的市场反应。

图7-19 《暴雪将至》中颇具黑色电影风格的镜头

思考题

1. 爱森斯坦的蒙太奇理论与苏维埃社会主义革命有何共通之处?
2. 克拉考尔为何偏爱故事片而非纪录片?
3. 克拉考尔和巴赞的写实主义在对素材的选择和处理方式方面分别有哪些不同?
4. 简述巴赞写实主义对不同维度的真实思考。
5. 为何说作者论和类型研究不是严格意义上的电影理论?
6. 作者论与同时代的理论思潮有着怎样的矛盾?

第八章

现代电影理论概述

现代电影理论始于 1964 年。这一年，克里斯蒂安·麦茨发表了重要论文《电影：纯语言还是泛语言？》。随着语言学家、符号学家开始将目光投向学术地位初步确立的电影研究领域，一场从经典电影理论到现代电影理论的研究革命开始了。与文学领域一样，语言学的介入颠覆了经典电影理论的本体论，语言学转向产生的影响极为深远。由此，电影研究开始了从传统经典电影理论（本体研究）到现代电影研究（泛文化研究）的转向。

站在电影史的角度看，现代电影理论实际上也是为了研究者能更有效地与同时代复杂的电影文本进行对话。20 世纪 60 年代前后，欧洲出现了一批叙事更为复杂、结构更为松散、个人风格更为突出的影片，一般被称为现代主义电影，代表性的导演有罗伯特·布列松、费德里科·费里尼、米开朗基罗·安东尼奥尼（Michelangelo Antonioni，图 8-1）、英格玛·伯格曼（Ernst Ingmar Bergman）等。现代主义电影抵抗经典好莱坞类型片等约定俗成的套路，试图创造出全新的影像世界，电影文本中明确的意义指向被不断悬置，最终走向开放式的结局，呈现出一种意义生成的游戏状态。因此，现代主义电影对观众提出了完全不同的要求——不要被动地接受电影意义的灌输和意识形态的规训，应该建构一种抵抗的主体性，在观影过程中能动地思考意义生成机制。现代电影理论中的符号学理论分析的正是电影中的意义生成机制。

图 8-1 米开朗基罗·安东尼奥尼

第一节　电影符号学

一、电影是一种语言

一般认为,电影符号学的开端以1964年麦茨发表的论文《电影:纯语言还是泛语言?》为标志,也就是所谓的第一符号学。如前所述,这篇文章也被认为开启了巴赞之后的现代电影理论时代。

在《电影:纯语言还是泛语言?》的前半部分,一方面,麦茨围绕电影历史的发展论述了电影从纯语言到泛语言的转变。以爱森斯坦为代表的"蒙太奇为王"的时代"始终是被一个'意识形态视点'折射的世界的流程,这是被充分思考过的自始至终富有表意性的世界。只有原意是不够的,必须增添表意"。这种时代精神与特定的现代思潮息息相关,而这种现代思潮无疑就是语言学的转向。虽然"蒙太奇为王"的时代比结构主义语言学更早出现,但在麦茨看来,爱森斯坦在电影中的探索类似于费迪南·德·索绪尔(Ferdinand de Saussure)对语言的规范,两者有结构上的同构。"因此,'蒙太奇为王'在一定程度上与'结构人'特有的一种精神形式同气相求。"[1]然而,随着电影研究的深入、巴赞等影评人的思考,以及罗西里尼、雷诺阿等导演的实践,电影逐渐从所谓的纯语言演化为泛语言,将影像转换为固定的词语或意义表述的尝试逐渐被放弃。也就是说,大家逐渐接受了电影与纯粹的语言有本质上的不同这个现实。此外,现代主义电影导演也构成电影纯语言的反命题。"我们提到安东尼奥尼、维斯康蒂、戈达尔和特吕弗,因为在具有一定风格的作者之中,他们似乎属于明显体现出从纯语言的意志转向泛语言的欲望的导演之列。"[2]要讨论电影是纯语言还是泛语言这个问题,我们必须先回到电影的历史,不能停留于纯粹的理论思考。

另一方面,从电影的媒介特性而言,它理所当然是一种泛语言。电影包含影像、语言、声音等不同表现形式,且这些表现形式分别位于不同层面:影片表述和影像化表述。如果说电影历史中研究者对电影的纯语言探索目的是使电影这个新兴媒介作为艺术得到认可,那么对电影的泛语言思考则让电影回到了它本来的位置。

[1] [法]克里斯蒂安·麦茨:《电影表意泛论》,崔君衍译,商务印书馆2018年版,第34—35页。
[2] [美]托马斯·沙茨:《好莱坞类型电影》,彭杉译,四川人民出版社2020年版,第46页。

但是,肯定电影媒介的泛语言特性并不意味着放弃语言学方面的探索,也不意味着电影研究与语言学彻底分道扬镳。麦茨指出,由狭义的语言学衍生出来的符号学理论天然地适用于电影研究。正如麦茨的导师巴特运用符号学研究了神话、服饰一样,电影中必然也包含符号学的种种可能性。

二、电影不具备语言符号的诸多特性

在《电影:纯语言还是泛语言?》的后半部分,麦茨开始野心勃勃地进行电影与语言符号的类比,但结果令人失望。麦茨的结论总是颇为尴尬,因为电影没有语言所具备的种种特性。

首先,"电影本身没有任何对应于第二分节的元素"[1]。语言的特性是双重分节,所谓的"第二分节"指语言符号中物质性层面被分割为不具表意功能的音素,如"话"可以被分节为"h""u""a"。但是,在电影媒介中,一个影像无法被分割成类似的影像素。更准确地说,不存在与音素类似的影像素,因为影像一旦被分割,意义就会随之发生变化。或者说,电影媒介不包含可以被随意分割的意义的最小单位,对能指的切分必然会导致所指的变异,这源于电影媒介中能指和所指之间的密切联系。

其次,电影中也不存在语言中的第一分节。第一分节是具备表意功能的词语之间的分割,如"我""写作"等,但电影中不存在类似的词语单位。许多研究者先入为主地认为电影中的镜头可以等同于语言中的词语元素,但麦茨对此类观点嗤之以鼻。"无论如何,镜头是'句子',而不是单词……影像是'语句',不仅因其纷杂的意义(这是极难弄清的概念,尤其在电影中),而且因其陈述的形态。影像永远是现实化的。因此,即使是内容相当于一个单词的影像(这种情况相当罕见),也是语句:这是特别说明问题的具体实例。手枪的特写镜头不表示'手枪'(纯潜在的词汇单位),而是至少表示'这是一支枪!',更不用说其他内涵了。"[2]

最后,电影也不具备语言中的聚类体系统。聚类体指多个词语之间因为类似性而可能互相替代的潜在关系。在《电影符号学若干问题》这篇论文中,麦茨对电影聚类体的问题有更为明确的解说。"电影则不同,在电影中,可拍摄的影像不可胜数。应当说无穷无尽。因为亲影片场景[3]本身就数量无限;照明特性亦千变万化,数量可观;被摄物和摄影机之间的轴向距离(所谓景别的变化,即镜头的大小)

[1] [美]托马斯·沙茨:《好莱坞类型电影》,彭杉译,四川人民出版社2020年版,第58页。
[2] 同上书,第63页。
[3] 一切置于摄影机前,或置于摄影机捕捉的事物前的被摄物都是亲电影的。

属于同样的情况;角度亦如是;所用胶片的性能和焦距也是变化不一;摄影机运动的实际轨迹(包括固定镜头,它在这里代表零度变化)也是如此……而只需改动这里的一个元素,让人感到些许量变,那就会获得另一幅影像。"①语言中词语之间的连接不会无穷无尽,意义相近的词语总会被限制在一定的范围内。与此相对,电影中的聚类体无法计数,类似的图像根本无法穷尽。例如,一个人物的近景镜头,如麦茨所言,如果调整拍摄角度或改变照明强度得到的影像就完全不同,并且这种变化可以无限地进行下去。因此,试图归纳电影中的聚类体根本是一个无法完成的任务。

虽然聚类体缺失,但麦茨认为电影中的语义段值得研究。这直接引发了之后《虚构故事片中的外延问题》对八种大语义段的讨论。聚类体主要涉及镜头的拍摄方式,语义段则是由剪辑决定的。"尽管每个影像都是一种自由的创造,但是这些影片如何被安排成可以理解的序列(通过分镜和蒙太奇),这才是影片符号学研究的核心。"区别于无穷无尽因而也缺少规则的聚类体系统,"叙事影片的大语义段系统可能有变化,但是任何人都不可能随心所欲改变它"。也就是说,电影中语义段的使用必须遵循一定的规则②。这种规则性正是电影符号学研究的前提条件。

在将电影与文学进行比较的过程中,麦茨引入了路易·叶尔姆斯列夫(Louis Hjelmslev)对索绪尔语言学的革新,即电影符号外延与内涵的问题,有助于人们理解电影符号的多层特性。外延是概念符号指示的事物的集合,内涵则是指对所指示的事物的特征和本质属性的概括。此外,外延和内涵都包含能指和所指,而外延的能指和所指共同构成内涵的能指。作为语言学中最为经典的一个概念,"符号的表意形式方面是物质的、物理的和可以从感性上把握的方面;表意内容方面是非物质的、观念的和可以从理性上把握的方面"③。具体而言,"表意形式"是能指,"表意内容"是所指。众所周知,索绪尔将语言符号简单地切割为能指和所指。与此相对,叶尔姆斯列夫的分类多出一个层级,所以更为复杂。但是,由于外延纳入了参照物与符号之间的关系,能够在一定程度上回应影像能指符号与参照物的紧密联系,因而在影像符号研究方面对外延的思考显得十分重要。

音乐和建筑不属于再现的艺术,它们的材质本身不具备表意功能。比较而言,电影和文学都具有外延和内涵这两个明确的层级,但两者之间又有差异。麦茨指出,电影的符号学外延具有表现性,能够从外延中发现参照物的存留,而文学的外

① [法]克里斯蒂安·麦茨:《电影表意泛论》,崔君衍译,商务印书馆2018年版,第94—95页。
② 同上书,第96—97页。
③ [法]雅克·奥蒙、米歇尔·玛利:《电影理论与批评辞典》,崔君衍、胡玉龙译,世纪出版集团、上海人民出版社2011年版,第206页。

第八章 现代电影理论概述

延则不具备这种表现性。"所以,文学是一种具有异质内涵的艺术(非表现性外延之上的表现性内涵),电影则是具有同质内涵的艺术(表现性外延之上的表现性内涵)。"①这里所说的表现性,实际上就是指符号与参照物之间的紧密联系。巴特对此也有深入的分析,他在《图像修辞学》中指出,摄影的外延影像是一种"无编码讯息","所指与能指之间的关系并不属于'转换关系',而是属于'记录关系'"②。

如前所述,影像符号的外延和内涵分别涵盖能指和所指。但是,在电影媒介中,这又该如何理解呢?我们可以参考麦茨给出的例子。"至于在各种审美语言中起着重要作用的内涵,它的表意内容就是文学或者电影的各类'风格'、各种'类型'(史诗片或西部片)、各类'象征'(哲学的、人道主义的、意识形态的,等等)、各类'诗意氛围';它的表意形式就是符号学的外延化材料整体,它既是表意形式又是表意内容;在美国'黑色影片'中,海岸码头闪闪发光的路面给人一种焦躁不安或冷酷无情的印象(=内涵的表意内容),这既是被再现的场景(荒凉昏暗的码头,堆满木箱和吊车=外延的表意内容),又是完全依靠照明效果获取这些码头的特定影像的摄影技巧(=外延的表意形式),两者结合,构成内涵的表意形式。"③因此,我们可以这样转述:在黑色电影的码头场景中,拍摄码头的摄影技巧是外延的能指,被再现的荒凉昏暗的码头(这个场景)是外延的所指,两者共同构成内涵的能指,从而生成一种新的内涵的所指,即一种焦躁不安或冷酷无情的印象。麦茨还以爱森斯坦的《墨西哥万岁》(*Que Viva Mexico!*,图8-2)中农奴被活埋的场景为例。在这个场景中,三个农奴的面部构成外延的能指,他们遭受折磨构成外延的所指。内涵的能指包含以上两个方面,即三个农奴的面孔形成的三角形构图。这又指涉了另一个更为抽象、深层次的意义,即墨西哥人民的不屈精神、必胜信心等。这种抽象的意义构成影像符号的最深层级,也就是内涵的所指。

图8-2 《墨西哥万岁》中三个农奴被活埋的场景

可以看出,麦茨的第一符号学在一开始就遭遇了诸多挫折。首先,语言学衍生

① [法]克里斯蒂安·麦茨:《电影表意泛论》,崔君衍译,商务印书馆2018年版,第74页。
② [法]罗兰·巴特:《显义与晦义:文艺批评文集之三》,怀宇译,中国人民大学出版社2018年版,第31页。
③ [法]克里斯蒂安·麦茨:《电影表意泛论》,崔君衍译,商务印书馆2018年版,第91页。

的诸多概念在电影研究中没有严谨的对应之物;其次,符号学的方法值得借鉴,但需要重新创造相关概念。针对这个情况,麦茨整理了影像符号的外延和内涵,也指出了外延符号与参照物的表现性关系。他甚至广泛地罗列了许多可以借鉴的成功案例,如克劳德·列维-施特劳斯(Claude Levi-Strauss)对神话的研究,以及弗拉基米尔·普洛普(Vladimir Propp)对俄罗斯童话的研究。这两位学者都试图整理更宏观的语义段,进而对话语的内在结构展开分析。可以看出,这些尝试给了麦茨极大的信心。在做了充分的准备工作之后,他宣称"应当创立电影符号学"①,但麦茨的热情并未持续很久。在20世纪70年代初期,通过引入拉康的精神分析理论,麦茨从以语言学为基础的第一符号学华丽地转向了第二符号学的研究。

第二节　电影叙事学

一、叙事学的基本概念和范畴

(一)叙事和叙事学

图8-3　热拉尔·热奈特

叙事学(narratology)是由法国理论家热拉尔·热奈特(Gérard Genette,图8-3)在20世纪70年代确立的针对文学叙事文本的一种研究方法,以1972年《叙事话语》的出版作为标志。这本书实际上是研究马塞尔·普鲁斯特(Marcel Proust)的长篇小说《追忆似水年华》(A la recherche du temps perdu)的专著,却在分析文本的同时建立起叙事学研究的基本范式。

首先,关于叙事(narrative),此处我们可以给出两种不同的解释。麦茨认为叙事是"一个完成的话语,来自将一个时间性的事件段落非现实化"②。大卫·波德维尔(David Bordwell)和克里斯汀·汤普森

① [法]克里斯蒂安·麦茨:《电影表意泛论》,崔君衍译,商务印书馆2018年版,第86页。
② [加]安德烈·戈德罗、[法]弗朗索瓦·若斯特:《什么是电影叙事学》,刘云舟译,商务印书馆2005年版,第22页。

（Kristin Thompson）对叙事的定义则更为通俗实用："通常，一个叙事均由一个状况开始，然后根据因果关系的模式引起一系列的变化；最后，产生一个新的状况，给该叙事一个结局。"①叙事涵盖的范畴是可变的，研究者很难给出一个令所有人都满意的界限。例如，"我近来睡得很晚"是否属于叙事呢？又或者它只是构成叙事的一个话语碎片。我们只需明确，无论如何定义，叙事指涉的对象都是书写叙事，而非口头叙事。换句话说，若没有物质性的文本叙事，研究就无法进行。

正如安德烈·戈德罗（Andre Gaudreault）和弗朗索瓦·若斯特（Francois Jost）指出的，存在两种叙事学。一种是所谓的"主题叙事学＝内容叙事学"，"关注的是被讲述的故事、人物的行动及作用、'行动元'之间的关系等"。用语言学的术语来说，就是叙事的所指。这种叙事学不关心叙事是如何传达的，所以叙事媒介的差异（文字还是影像）并不起决定作用。另一种是所谓的"语式叙事学＝表达叙事学"，"关注人们讲述所用的表现形式为主：叙述者的表现形式、作为叙事中介的表现材料（画面、词语、声音等）、叙述层次、叙事的时间性、视点"。用语言学的术语来说，即叙事的能指②。其中，具有代表性的研究者就是热奈特。

其次，存在两种不同的叙事机制，即陈述和叙述。陈述话语中包含讲述者的信息，主语为人称指示词。而叙述往往采用第三人称的过去时态，如"拿破仑死于圣赫勒拿岛""陈念杀死了魏莱"等，它会刻意地隐藏叙述者的存在和话语中语言学的痕迹，让事件呈现为自然发生的样子。换言之，叙述是一种好像客观事实的人造之物。叙事学研究的一个目的就是拆解叙述的神话，追踪被遮蔽的叙事痕迹。

综上所述，叙事学的研究对象是被书写的文学叙事文本，关注能指的表达形式，着重分析不着痕迹、看似客观的描述，力图揭示叙事中的修辞痕迹。

（二）热奈特的三分法——叙事的三个概念

热奈特的研究方法的核心是创造概念，为叙事的各种形态进行分类。其中，最著名的是他对叙事的三分法，把叙事拆解成三个相互关联的不同概念，分别是叙事话语（narrative discourse）、故事（story）、叙述行为（narration）。

叙事话语指"进行指示的东西＝能指、言表、叙事的话语或叙事文本自身"。在叙事学的诸多概念中，叙事话语最为重要，它是经由热奈特的界定得以确立的。叙事话语也可以被看成文本（text），指构成叙事的物质性材料，如书籍的纸张、被印

① ［美］大卫·波德维尔、克里斯汀·汤普森：《电影艺术：形式与风格》（插图第 8 版），曾伟祯译，世界图书出版公司 2008 年版，第 90 页。
② ［加］安德烈·戈德罗、［法］弗朗索瓦·若斯特：《什么是电影叙事学》，刘云舟译，商务印书馆 2005 年版，第 10—11 页。

刷的文字、插图、页码，以及电影文本中的影像、声音、胶片、数码文件等。电脑程序中"0101……"的二进制组合如果是关于某个故事的代码，即便一般人根本无法解读这些数据，也可以被视作叙事话语。因此，叙述话语的重点不在于能否被解读，而在于它是否承载了故事内容。热奈特借鉴了语言学的概念，称它们为叙事的能指。

故事指"被指示的东西＝所指，即故事的内容"。大多数研究或批评使用"叙事"一词时指的正是故事，即被讲述的内容。实际上，故事仅仅是叙事的最终结果，是读者或观众接受叙事后想象的虚构内容，并且这个结果因人而异，根本没有客观标准。例如，著名的白雪公主和七个小矮人的童话，有些读者会想象小矮人居住的小木屋附近有条河流，因为这个读者曾经居住在河边，或者插图中恰好画了一条小溪，但其他一些观众则不会想象到河流的存在。这类在叙事中未曾一一提及却被读者或观众事后合理创造的意象，都属于故事的范畴。因此，故事是叙事的所指，是没有实体的想象之物。基于这些特点，在严格的学术研究范畴内，故事不能单独构成研究对象。

叙述行为指"制造叙事的讲述行为，广义上其行为所处的现实或虚构的情况整体"。这个概念试图追问的是从叙事话语到故事之间叙事所采取的方法，即如何将实存的文本转化为读者想象中的结果，是从物质到意识的加工过程。以往的叙事学研究更多地关注叙事的文本和内容，较少强调叙述行为。热奈特将叙述行为从其他概念中分离出来，形成第三个独立的概念，从而形塑了结构主义叙事学的三分法。

接下来，我们用一个例子来解释叙事三要素在叙述中指涉的不同对象，以及三者在叙事中各自发挥的作用。在此模拟一个法庭审判的情景。张三潜入本书的撰写者赵老师家中并盗窃了书稿。不巧，赵老师刚好回家。张三慌不择路，在逃离的过程中推倒了赵老师，造成后者右臂骨折。案件迅速得到侦破，张三被捉拿归案。那么，在这样一起案件的审判阶段，哪些元素构成了叙事话语、叙述行为、故事呢？首先，审判长会听取赵老师和张三双方的证词，获取案发现场的基本信息。但是，这不足以还原整个案发过程，庭审还会尽可能地采纳证人的描述，搜集现场留下的物证。搜索各类证据是为了还原某个对己方有利的、对对方不利的案件细节，是审判中最初的较量。所以，证据构成了叙事的叙事话语。其次，以搜集来的各类证据为基础，赵老师和张三进行了激烈的辩论，分别描述了案发过程。例如，现场有一个摔碎的花瓶，张三解释为逃走时无意碰倒的，赵老师则主张是张三为了逃逸袭击赵老师的凶器。此时，另一个证据更支持后一种可能。所以，审判的过程就构成叙

事的叙述行为。最后,随着所有的证据构成一个前后关联的链条,在审判过程中能够用一套没有逻辑漏洞的话语再次描述出案发的全过程,于是审判最终有了运用法律条款判定的依据。这里要强调,通过审判复原的案发过程只出现在所有人的想象之中。所以,被还原的案件就构成叙事的故事(图8-4)。显然,审判的过程就是一个叙事的过程。法律为了惩罚发生于过去的犯罪,不可能在当下重复这一犯罪事件,只能在想象层面重演它。审判的一个重要环节就是运用话语合理地推演犯罪过程。从这个意义上来讲,它当然且必须是一个叙事。

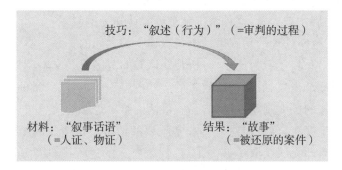

图8-4 叙事学结构图示1

(三)热奈特的三分法——叙事的三个范畴

在明确构成叙事的三个概念的基础上,热奈特进一步界定了叙事的三个范畴:时态、语式、声音。必须要强调,这三个范畴是基于叙事学的三个概念衍生出来的,并不是独立于前者而另行创造的抽象概念。热奈特对这种依附关系有非常明确的说明,但可惜的是,国内很多关于叙事学的研究都有意或无意地忽略了它们之间的结构性联系。

首先,时态范畴处理的是叙事话语与故事的关系。具体而言,就是将叙事话语和故事作比较,分析时间顺序的安排。叙事话语往往是支离破碎的文本,文本中被书写的文字之间存在着种种断裂,并且断裂的程度随着作家的艺术追求而有所不同。普鲁斯特的意识流小说《追忆似水年华》就让一般读者难以顺利地进入他所描绘的故事世界。但有趣的是,文本的先锋程度从来不是真正的阻碍,读者总是会运用各种方法跨越文本之间的间隙,重新拼凑出一个具有整合性的故事。如果有确实无法被读者消化、重新拼接的文本,文学作品就很难流传于世,甚至不会作为一个故事文本而存在,最多被视为一个无法读解的奇怪文本而束之高阁。破碎的叙

事话语(文本)总是接纳读者重新拼接,继而被创造成非实体的故事。因此,叙事话语与故事之间注定存在差异,它们之间的比较也就成为可能。时态作为叙事学中非常重要的一个范畴,就是叙事话语与故事进行比较而出现的产物。当读者的阅读行为结束,故事被再创造之后,文本中的断裂会变得越发清晰,段落的顺序会被读者自行调整,先前发生但在文本中滞后交代的情节被矫正至正确的位置。换言之,叙事话语预设了读者的文本阅读顺序,故事才是真正的情节发生顺序,而情节发生顺序只能从阅读的结果中获得。在小说文本中经常使用的倒叙、插叙等手法,实际上就是读者将叙述话语和故事进行比对的结果,文本中的文字段落晚于故事的时间线,在之后才被提及,这种情况就被读者认知为倒叙。

其次,语式范畴处理的是叙事话语与叙述行为之间的关系。具体而言,就是将叙事话语(文本)和叙述行为比较,分析观众认知的范围。在文本阅读过程中,读者的信息获取量逐渐积累,最终理解故事的全部内容。但是,信息量的获取过程会受到文本叙述方式的极大制约。例如,当叙事话语给出足够的信息量之后,叙述行为在某些场合产生停滞,刻意回避一些非常重要的情报。这造成的结果是读者想要知道事件的结果却无法获取足够的信息,揭晓答案的过程被刻意延迟了。这种叙述话语和叙述行为之间的落差造成的结果就是一般意义上的悬疑。换言之,文本给予的信息量受到限制,叙述行为刻意隐蔽了某些重要情节,两者之间的落差决定了叙事的语式范畴。

最后,声音范畴处理的是故事与叙述行为之间的关系(图8-5)。由于故事和叙述行为都是没有实体存在的概念,读者很难从文本中直接捕获,而热奈特的文学叙事学又是以文本分析为研究重点,所以,这个范畴基本上停留于理念层面,未被系统地阐释。或者说,声音的范畴存在于叙事学的推演中,并且很重要,但它具体包含哪些内容则难以解释清楚。本书与热奈特的研究保持一致,对这一范畴不作过多说明。

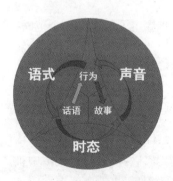

图8-5 叙事学结构图示2

二、从经典叙事学到电影叙事学

在梳理了叙事学的三个基本概念和由此衍生的三个范畴,明确了叙事学的概念结构之后,我们将视点转向电影媒介。在电影方面,虽然诞生自文学研究的经典叙事学的术语和概念结构依然可用,但在电影研究中的一些主要概念会涉及全然

不同的对象。例如,叙事话语在文学研究中一般是指印刷的书籍和文字,在电影中则被置换为影像和声音。文本的差异会导致一系列新的问题,所以在以文学为范本的经典叙事学之外,确实需要建立电影叙事学的相关理论。

(一) 时态——电影叙事的时间

叙事的时态由叙事话语与故事的关系决定,但电影与文学的媒介差异决定了产生于文学研究的结论无法直接套用在电影上面。参考戈德罗(Andre Gaudreault)和若斯特(Francois Jost)的《什么是电影叙事学》,本书着重梳理电影媒介中的几种时态。

戈德罗和若斯特在论述电影叙事的时间时,开篇就提到叙事涉及的两种不同时间。"因此,作为产品的影片是过去时的,原因就在于它录制一个已经发生过的行动,而影片的画面是现在时的,因为它使我们感觉到'在现场'跟随这一行动。这种简略的表述说明,显然,对于电影时间性的这两种判断其实并非针对同一种现实,前者说的是被拍摄之物,后者指的是影片的接受。"[①]这里涉及影像的时间,指电影文本在过去被制作的时间,而观看的时间则指观众在当下观赏影片文本的时间(观众必定在未来观看过去某个时间制作完成的电影文本)。

第一种叙事时态一般被称为时序,是指电影的叙事话语的时间顺序与故事的时间顺序错位的结果。电影中最为常见的时序是闪回(flashback),对应着文学叙事学中的倒叙,指在故事发展的某一时刻插入一个叙事话语(影像或声音)段落,回到当下故事时间之前的某个时间。例如,《公民凯恩》的主要叙事内容是一名记者在凯恩死亡后对他生前种种事件的拼接。该片的结构正是建立在闪回的基础之上。另一种常见的时序是闪前(flash forward),对应着文学叙事学中的预叙,指在故事发展的某一时刻插入一个叙事话语(影像或声音)段落,去往当下故事时间之后的某个时间。例如,《狂人皮埃罗》(*Pierrot le fou*)中男女主角从巴黎逃离的段落,以及《降临》(*Arrival*)片头的蒙太奇段落,都采用了闪前的处理方式。

第二种叙事时态是时长,指电影的叙事话语的时间长度与故事的时间长度两者相比较的结果。需要注意的是,由于文本介质的差异,文学和电影的叙事话语的时长截然不同。文学叙事学很难界定叙事话语的时长,因为根本无法衡量读者阅读文本所需的时间。对于一个相同的文本,如《红楼梦》,有些读者用一周的时间就能读完,另一些人则可能需要好几个月。因此,文学中的叙事话语的时长是随机

① [加]安德烈·戈德罗、[法]弗朗索瓦·若斯特:《什么是电影叙事学》,刘云舟译,商务印书馆2005年版,第135页。

的。与此相对,电影的叙事话语的时长必然是恒定的,它指电影文本的播放时间。"如果说阅读一本小说的时间是随机的,观看一部影片的时间则是固定的和可计量的。银幕的时间,或者说放映的时间、能指的时间,是平均地给予观众的一个客观参数。"①在电影院中,电影基本上是完整地、不间断地播放,叙事话语的时长是影院与观众达成的一种协议。即便在个人电脑、手机上,电影的播放可以被随意打断、延迟甚至加速,但对于大多数关于电影的话语(从批评到理论)而言,这些情况不过是例外,不能更改电影叙事话语的时长。例如,不同观众可能花费了完全不同的时间长度观看完《指环王》(The Lord of the King)三部曲,但这并不会改变《指环王》影片本身的时长。

按照时长,电影本文可以分为五类叙事节奏,分别对应着电影文本的一个段落或整体中叙事话语与故事在时长上相比较的五种不同结果。

图 8-6 《四百击》中的定格镜头

第一类节奏是暂停,意味着叙事话语的时长无限大于故事的时长。也就是说,某个影像或声音段落在持续进行,但故事没有任何推进,接近于 0。这种情况并不多见,如《四百击》(Les quatre cents coups,图 8-6)最后的定格画面试图凝视人物,置故事的发展于不顾,属于暂停节奏。

第二类节奏是省略,意味着叙事话语的时长无限小于故事的时长。当故事中的某些情节被叙事话语忽视,叙事话语的时长为 0,就会出现省略。这种节奏普遍存在于叙事,但只是一种理论上的存在。例如,侦探片中侦探回家睡觉的情节就是一种省略,然而这种情况基本上没有研究的必要。

第三类节奏是场面,意味着叙事话语的时长等同于故事的时长。原则上所有镜头都展示了影像和声音的持续时长,故事发生了多久,一个镜头就持续多久,这在拍摄对话的场景时最为明显。更为特殊的一些场面,如沟口健二的电影段落镜头擅长用极为复杂的场面调度完整展现时空的持续性。他最为人称道的就是"一个场景,一个镜头"。此外,场面在全片中的使用最为特殊。这种情况在电影史上

① [加]安德烈·戈德罗、[法]弗朗索瓦·若斯特:《什么是电影叙事学》,刘云舟译,商务印书馆 2005 年版,第 158 页。

也极为少见，如《夺魂索》(*Rope*，图8-7)、《正午》(*High Noon*)、《鸟人》(*Birdman*)。《俄罗斯方舟》(*Russian Ark*)也运用了一镜到底的技巧，但亚历山大·索科洛夫(Aleksandr Sokurov)在镜头中注入了时间维度，导致叙事话语与故事的时长并不相同。

第四类节奏是概述，意味着叙事话语的时长小于故事的时长。这是大部分电影叙事的时长模式，压缩了具体情节中无关紧要的细节。例如，电影如果要表现赵老师从教室走出并乘坐公交车回家，一般不会选择一直跟拍，而是可以用赵老师迈出教室大门的镜头衔接赵老师登上公交车的镜头，中间的移动过程在剪辑中被压缩了。

图8-7 《夺魂索》的电影海报

第五类节奏是扩张，意味着叙事话语的时长大于故事的时长。这种情况最典型的例子是爱森斯坦的蒙太奇段落，在《战舰波将金号》的敖德萨阶梯段落中，爱森斯坦用凌厉的剪辑拉长了影像时长，使观众看到的场景比实际发生的事件持续了更长的时间。此外，扩张的节奏在爱森斯坦《十月》(图8-8)的第二部分更加系统化，导演"拉长了为进攻冬宫做准备的时刻，特别是拉长了布尔什维克向临时政府下达最后通牒后战士们等待的时刻"①。

图8-8 《十月》中的士兵准备进攻冬宫

第三种时态是时频，指故事中的某个情节在叙事话语中被讲述的次数。戈德罗和若斯特在热奈特的基础上区分了三种不同情况。首先是单数性的叙事，即在大多数电影文本中，一个情节只在电影中出现一次。单数性叙事指的就是这种物尽其用的情况。其次是重复化的叙事，指不定次数的叙事话语用于一个情节。某些电影文本会采用重复化叙事，多次重复讲述一个情节，最典型的例子是《罗生

① [加]安德烈·戈德罗、[法]弗朗索瓦·若斯特：《什么是电影叙事学》，刘云舟译，商务印书馆2005年版，第164页。

门》。影片分别采取强盗多襄丸、武士妻子真砂、死去的武士金泽、樵夫四个不同视点,分四次讲述了武士被强盗杀害的故事。也就是说,四段全然不同的叙事话语重复了相同的故事情节。最后是反复体的叙事,指一个叙事话语用于不定次数的情节。这种情况比较复杂,因为它需要观众能够从一个影像或声音段落中识别出发生多次的不同情节。在反复体的叙事中,一个人物起床,观众要能理解为这个人物在不同的日子里多次起床。"反复体的叙事只有在蒙太奇的层次上才能真正地建构。我们从当年的目录得知,《苦役犯》(百代公司,1905)试图展现监狱里的日常生活(反复体的叙事),而不是个别的一天(单数性的叙事)。"①

(二)语式——电影叙事的视点

叙事的语式涉及叙事话语和叙述行为的关系。语式是两者进行比较的结果,分析的对象是电影文本叙述者与故事人物认知情报的差异。

在热奈特的叙事学中,叙事语式分为三种,即零聚焦、内聚焦、外聚焦。零聚焦是指叙述者的认知情报多于故事人物的认知情报,小说文本的叙述者无所不知,而故事人物知道的很有限(也就是人们常说的全知型叙事)。内聚焦是指叙述者的认知情报与故事人物的认知情报相同。此时,叙事的情报量和故事人物知道的一样多,小说中被引用的书信就符合这一特征。外聚焦是指叙述者的认知情报少于故事人物的认知情报,意味着读者完全无法知晓故事人物的思想和情感,这种情况在叙事文本中较少出现。

戈德罗和若斯特沿用了热奈特的聚焦分类,但根据电影媒介的特征,区分为视觉聚焦和听觉聚焦。"如果'聚焦'所包括的认知和观看之间的含混对于小说尚属合理——无论如何,对于小说,人们只能在比喻上谈论视界,当人们试图思考电影等视觉艺术中的视点表现时,这一术语就变得有所妨碍了。何况有声影片能够既展现人物之所见,又说明人物之所思……因此,我们建议区分视觉的焦点和认知的焦点,并分别给予它们一个名称。"②这个区分是必要的,因为在许多电影文本中,视觉与听觉是分离的,无法用一种聚焦方式加以概括。

电影叙事文本的视觉聚焦和听觉聚焦由此而产生。在这个分类的基础上,可以再导入热奈特的零聚焦、内聚焦加以细分。例如,内视觉聚焦的例子有全片使用第一人称视角的《湖上艳尸》(*Lady in the Lake*,图 8-9),而零视觉聚焦的例子可

① [加]安德烈·戈德罗、[法]弗朗索瓦·若斯特:《什么是电影叙事学》,刘云舟译,商务印书馆2005年版,第169页。
② 同上书,第176—177页。

以参考《过客》(*Professione：reporter*，图 8-10)片尾 6 分 31 秒的长镜头。在这个镜头中，摄影机凌驾于所有故事人物的视野自行描绘运动轨迹，甚至能穿越牢笼一般的铁窗。在听觉聚焦方面，戈德罗和若斯特先强调了声音在声源定位、清晰度等方面难以把握，其后列举了数个不同的有关听觉聚焦的例子。

图 8-9 《湖上艳尸》的全片几乎仅使用第一人称视角

图 8-10 《过客》的片尾是一个惊世骇俗的长镜头

我们虽然分别对视觉聚焦和听觉聚焦进行了讨论，但对结合两者的情报进行综合判定才能形成真正构成电影文本的叙事语式。并且，此处所谓的综合判定不仅是视觉和听觉的简单叠加。类似于文学叙事的聚焦分类，电影的叙事语式可分为观众认知聚焦、内认知聚焦、外认知聚焦。此处，戈德罗和若斯特为热奈特的用语添加了"认知"，用以指涉对视觉和听觉的综合判定。观众认知聚焦在效果上基本等同于零聚焦，但使用了不同的称谓。"这所涉及的不是聚焦的缺席，即归入一种零聚焦，而是一种叙事的组织，它使观众处于一种优势的位置。正是因为这一理由，我们可以称之为'观众的认知聚焦'。"[1]希区柯克电影的悬疑正是建立在观众认知聚焦的基础上。当然，观众认知聚焦也是电影文本主要采取的叙述语式，即第三人称全知型叙事。

内认知聚焦基本等同于内聚焦，电影的叙述者获取的情报与故事人物相同。"叙事局限于人物可能知道的就属于内认知聚焦(像处于希区柯克式'悬念'中的人物)，前提是他出现在所有的段落，或他说出从哪里得知他本人未经历过的事件信息。"但是，其中也有某些特例，如视点人物的外貌、过肩镜头等，影像呈现出故事人

[1] [加]安德烈·戈德罗、[法]弗朗索瓦·若斯特：《什么是电影叙事学》，刘云舟译，商务印书馆 2005 年版，第 196 页。

物看不到的自己的外观。戈德罗和若斯特认为,过肩镜头仍然属于内认知聚焦,虽然一个人物的外观不属于他的认知范畴,但这种视觉处理"与他可能知道的、他所讲述的事件并不矛盾"①。

图8-11 《阳光灿烂的日子》的电影海报

外认知聚焦基本等同于外聚焦,即叙述者的认知情报少于故事人物的认知情报。这种情况比较复杂,它意味着影像和声音给予观众的情报量甚至不如故事人物知道的多。例如,在影片《阳光灿烂的日子》(图8-11)的最后,观众才知道电影文本的大部分内容都是马小军编造的谎言。也就是说,观众被马小军想象的影像和声音欺骗了,马小军作为故事人物从一开始就掌控着一切。又如,《惊魂记》(*Psycho*)中私家侦探在楼梯上被杀害的场景。此处摄影机的运动使观众的认知受限,获取的认知情报少于片中人物的认知情报。观众以为凶手是那位母亲,但被杀害的私家侦探和儿子知道真正的凶手另有其人。希区柯克对特吕弗讲述这个场景的拍摄手法时解释道:"我不能剪断镜头,因为观众会产生怀疑:为什么摄影机突然撤掉?因此,我把摄影机悬在空中,摄影机跟随着他上楼,他走进房间,从画面中出来,而摄影机继续不间断地往上拍,当升到门上方的时候,摄影机旋转过来,重新俯视楼梯下面。为了避免观众对这个动作产生怀疑,我们让观众听到母子之间的争吵声,分散观众的注意力。"②可以看出,希区柯克运用复杂的摄影机运动和声音处理刻意地限制了观众的认知,却尽量不让观众产生怀疑,所以造成了叙事语式上的外认知聚焦。

(三) 电影叙事的空间

与前文提到的叙事话语的时长类似,叙事的空间在文学叙事学中较少涉及。这并不难理解,因为文学文本的媒介是语言,在叙事中如果有空间产生也是经由语言想象的空间,几乎不存在客观的评价标准。但是,空间问题在电影叙事中就非常重要,因为电影叙事依赖直观的影像和声音,影像必须通过空间表征来呈现自身。

① [加]安德烈·戈德罗、[法]弗朗索瓦·若斯特:《什么是电影叙事学》,刘云舟译,商务印书馆2005年版,第191页。

② [法]弗朗索瓦·特吕弗:《希区柯克与特吕弗对话录》,郑克鲁译,世纪出版集团、上海人民出版社2006年版,第229页。

因此,叙事空间问题成为电影叙事学中一个相对独立的范畴。

首先,需要明确单个镜头中叙事空间的固有特征。电影叙事与空间相互依存,两者是一种"同步的"存在。"电影像任何其他视觉传媒一样,建立在信息元素同步的同时表现上……如果我说'人在走廊里',那我并没有对走廊的面貌,它含有什么,人与左边墙的位置关系等提供任何背景信息。而任何影片画面让我看见一个人在一个走廊里,就将告诉我是否他在走廊里走得很远,是否这一走廊看起来直直的,是否它含有一些物品,是否此人靠在左边的墙上。"①这与文学叙事截然不同,因为当文学文本需要描写空间的时候,叙事不得不停滞。语言无法一边推进叙事,一边进行描写,也不可能在描写人物外貌特征的同时叙述他的行为及相关后果。但是,在影像中,叙事和空间描写是同步推进的。

其次,以单个镜头为基础的空间还包括画外空间。在戈德罗和若斯特看来,关于画外空间存在三种不同的解释:第一种,画外空间可以按字面意思理解,即影像呈现的画面之外的空间,属于叙事空间;第二种,电影拍摄者所处的空间也是一种画外空间,属于实存空间;第三种,电影观众所处的空间与影像空间保持一定的距离,毫无疑问也是一种画外空间,也属于实存空间。在一般的电影理论中,讨论较多的是第一种和第二种,即叙事的画外空间和实存的画外空间。

诺埃尔·伯奇(Noël Burch)细致地对电影画外空间进行了分类。"外场景空间……分为六个部分:前四个部分的边界直接由取景框的四边所决定:这是某种锥形四面环境空间的想象投影。第五个部分不能以同样的几何形的精确性来定义,然而,没有人会对'摄影机后面'的外场景空间的存在提出异议……最后,第六个部分包含位于景物后面的一切:某人在出门,在转过一个街角,在躲到一根柱子或另一位人物后面时进入其中。"②从字面意思理解,画外空间被分为六种,分别为电影画面的上、下、左、右、前、后。但是,如果按照前面提到的划分标准,也可以将画外空间细分为两种,即虚拟的叙事空间和实存的制作空间。戈德罗和若斯特指出,"伯奇定义的第五个外场景空间部分具有另一种本性,它直接属于陈述行为,而非陈述能指"③。也就是说,伯奇提到的"摄影机后面"的画外空间是故事中的人物无法涉足且由电影制作者独享的异质性空间。其他五种画外空间,无论是画面的上、

① [加]安德烈·戈德罗、[法]弗朗索瓦·若斯特:《什么是电影叙事学》,刘云舟译,商务印书馆2005年版,第108页。
② Noël Burch, *Theory of Film Practice*, Princeton University Press, 1981, p. 17.
③ [加]安德烈·戈德罗、[法]弗朗索瓦·若斯特:《什么是电影叙事学》,刘云舟译,商务印书馆2005年版,第114页。

图8-12 《精疲力尽》中的米歇尔面向观众开口说话

下、左、右,还是画面后方无法看到的空间,都是影片人物可以进入的同质性空间,是叙事空间的一种延伸。在《精疲力尽》(图8-12)中,让-保罗·贝尔蒙多(Jean-Paul Belmondo)饰演的米歇尔手握方向盘,当他转过头面对画面说话时,首先打开了故事世界内的画外空间。然而,当观众想起在画外副驾驶的位置没有人时,就会理解贝尔蒙多是在对导演讲话。至此,这个镜头同时打开了实存的画外空间。

最后,戈德罗和若斯特还整理了镜头间剪辑形成的空间关系。这部分的论述虽然细致入微,但的确有为了分类而分类的嫌疑,以下只作简单介绍。第一类镜头间的空间关系被描述为空间的同一性,即当前一个镜头和后一个镜头的空间出现重叠,如大景别接小景别镜头,重复出现的相同空间正好体现了空间的同一性。这种空间关系可以被描述为"就在这里"。第二类空间关系是邻接的空间,即镜头之间的空间不重合,但像拼图游戏一样可以被完美地拼接在一起。最具代表性的例子就是正反打镜头,对话的人物虽然处于不同的空间,但可以被观众轻易地黏合在一起。这种空间关系可以被描述为"这里"。第三类空间关系是分离的空间。戈德罗和若斯特甚至将分离的空间继续细分,根据镜头空间在故事世界的心理距离分为"近距"和"远距",并分别描述为"那里"和"他处"。

(四)叙事学的过与功

出于对语言学衍生的叙事学概念的抵触,波德维尔认为需要重新确立电影叙事学研究的范式。"如果对于电影分析,我们无法区分第一人称话语和第二人称话语,那就意味着,在电影中没有人称这个范畴的相似物。"[1]也就是说,电影的叙事话语缺少文学叙事中的核心要素,即人称。这个论点非常有力,一针见血地指出了语言与影像表意机制的差别。我们在文学叙事中总是能很容易地找到句子的主语,从而判定其叙述人称,但在电影影像中,人称却成了巨大的难题。例如,对于一个简单的过肩镜头而言,应该判定属于露出后背的人物的第一人称视角,还是判定属于在场的目击者的第三人称视角呢?类似于这种的半主观镜头充斥着电影文

[1] David Bordwell, *Narration in the Fiction Film*, University of Wisconsin Press, 1985, pp. 23-24.

本。麦茨随后也接纳了波德维尔的这个观点,将电影文本称为"非人称化的言表"①。波德维尔进一步指出,既然无法自由地使用人称这一文学叙事学的基本概念,那么与其思考话语的讲述者,还不如思考话语的接收者,即观众。"我主张应该这样理解叙述行为,即将它作为为了构成故事的一系列暗示机制。这不是假定了信息发出者,而是假定了信息接收者。"②由此,他声称自己的电影叙事学的理论依据是俄罗斯形式主义和认知理论。

尽管如此,波德维尔针对电影的叙事依旧采用了三分法,形成的理论框架和热奈特的叙事学如出一辙。这就使他的批判力度大打折扣。波德维尔将叙事拆解成三个概念,分别是故事(story)、情节(plot)、叙述行为(narration)。故事是根据因果关系、时间顺序配置的叙事中的事件,由观众构成;情节是在实际的文本中组织化地提示故事事件;叙述行为是通过情节的类型化和使用电影形式给予信息接收者构成故事契机的过程③。可见,波德维尔用情节这个近似的概念取代了热奈特叙事学理论中最为核心的叙事话语。

总结而言,从其他学科导入的叙事学理论对电影研究的贡献有三个方面。第一,电影叙事学脱离了对电影的主观印象式批评,建立了科学的话语体系。前文提及的作者论和类型研究皆是如此,但叙事学以语言学等成熟的理论为基础,形成了更加严密的电影理论。第二,从学术上说明了种种常见概念的来源,如闪回是叙事话语和故事在比较和分析时产生的时序错位,悬疑是观众认知和故事人物认知比较的结果等。各类似乎不难理解却无法用科学话语解释的电影文本中的现象都在叙事学中找到了答案。第三,将既有概念整合收编,构建了完整的理论体系。在电影叙事学的理论框架下,不但单独的概念有了科学的解释,概念之间的关系也被搭建起来,形成了一个比较完整的体系。

三、叙事学与电影的声音

与叙事学类似,与电影声音有关的研究也是以分类为基础,最受认可的理论源自米歇尔·希翁(Michel Chion)。此处首先简单介绍希翁对电影声音的经典分类,然后指出这个分类和分类标准在哪些层面以上述叙事学理论为基础。

① Christian Mets, *Impersonal Enunciation, or the Place of Film*, Columbia University Press, 2016, pp. 143-176.
② David Bordwell, *Narration in the Fiction Film*, University of Wisconsin Press, 1985, p. 62.
③ [日]岩本宪儿、武田洁、斋藤绫子:《"新"电影理论集成2——知觉、表征、读解》,日本电影艺术社1999年版,第177页。原书为日语,下同。

(一)"声音的三个环"

希翁对电影声音的研究是以对声音与影像关系的梳理和分类为基础的。电影声音与影像不同,是非常难以把握的元素,所以希翁采取的策略是将电影的声音"落地",让它附着在影像空间,然后根据赋予声音降落地点的空间属性反过来确定声音分类。用希翁的话来说,对电影声音的研究在于"寻找自身的所在"。但是,分类就意味着某些情况被排除在外。目前也确实存在诸多对于希翁声音理论的批判,他也在不断修正自己的分类,甚至在某些场合不得不另行创造关于无法被分类的声音的概念①。但需要看到,所有的批判并未形成新的理论框架,对电影声音的研究依然无法避开希翁的结构性分类。可见,希翁的理论让难以具身化的声音成为可视化的对象,并进入学术研究的范畴。从这个意义上来说,他对电影声音的分类依然保有生命力。

研究电影声音意味着寻找声音的场所,即声源。但是,这就出现了一个非常棘手的问题,即电影的声音与影像是相互分离的。电影的声音在叙事中不具备空间属性,而更像是没有源头的幽灵。我们可以从三个层面描述这种分离。首先,声音和影像在物理空间上相互分离。电影声音只有一个物理来源,即音响装置。在电影院中,声音来自安装在观众四周的音箱;在笔记本电脑等移动终端上,声音来自喇叭或耳机。但是,无论如何,声音发出的场所和影像呈现的场所绝不在同一平面上,它们来自不同的物理空间。银幕和屏幕是影像的源头,但不是声音的源头,声音总是从银幕的后方、侧方甚至前方发出。换句话说,影像的源头必然是无声的。同样,声音的源头必然是黑暗的。

其次,听取声音的位置和观看影像的位置是相互分离的。影像往往为观众设定了一个观看距离,如用全景拍摄人物对话时,视觉上距离人物较远。但是,声音基本不遵守这种视觉距离,观众总是被置于更近的位置进行倾听。造成这种情况的直接原因是录像设备距离被摄物体更远,而录音设备距离被摄物体更近。

最后,声音无法抵达影像虚构的故事世界。影像试图塑造完整且封闭的故事世界,但声音产生自现实的观影空间。两者的空间性质截然不同,影像处于虚拟的二维空间,而声音回荡在实存的四维空间。人们想要在影像呈现的故事世界中寻找实际发出声音的场所,无异于缘木求鱼。

① 希翁通过对希区柯克《惊魂记》中母亲的声音进行分析,指出这个声音既不存在于画面内,也不存在于画面外。对这个遍布于空间内外且无法分类的特殊声音,希翁专门拟定了一个概念——"幻声"(acousmetre)。参见[斯洛文尼亚]斯拉沃热·齐泽克:《不敢问希区柯克的,就问拉康吧》,穆青译,世纪出版集团、上海人民出版社 2007 年版。

第八章 现代电影理论概述

总结而言，无论是从物理空间的位置看，还是从虚拟空间和实存空间的性质差异上看，电影的声音和影像都是相互分离的。

由此，希翁指出，寻找声音的场所的核心在于重建电影声音与影像空间的想象性关系。相对于虚无缥缈的声音而言，影像有明确的空间指向。"声音遵从那个场所的音响条件多多少少地在大厅中回荡，到达观众的耳中。并且，正是在观众的耳中，声音获得了自己的位置。观众根据自己的所见、所理解的东西，将这声音分配给由影像所展示的想象中的音源。"① 电影声音虽然从实存的四维空间传播给观众，但总被观众想象性地植入影像的二维空间，总是被影像锚定。观众明白声音来自另一个地方，观众也相信影像中的人物和物体制造了这些声音。"电影中有一种由影像产生的对声音的空间吸引"，"对于心理定位来说，更多地是由我们所看到的而非我们所听到的内容（或更可以说是由两者之间的关系）决定的"②。简而言之，声音的场所等同于声源，是由影像决定的。"根据影像以及它所指示之物，声音被定位、被重编。"③ 声音的场所不是由物理空间中声音与影像的关系决定的，而是由基于观众想象的两者的空间位置关系决定的。电影的声音研究并不追问这个声音实际上来自哪里（这个问题不言自明），而是思考这个声音应该来自哪里。

总而言之，电影声音和影像虽然在物理空间上相互分离，但影像总能重新收编声音，在想象性的层面赋予它特定的位置。根据想象性的声源位置的差异，希翁将电影声音分为三类，即画内声音、画外声音、非叙境声音。借用拓扑学的方法，希翁称之为"声音的三个环"。他还运用自己创造的声音的想象性分类精彩地分析了《死囚越狱》(Un Condamné à mort s'est échappé，图8-13)中的声音，反证了电影声音分类的有效性。

图8-13 《死囚越狱》中的场景

第一，画内声音，指声源处于可见的画面内的声音。观众看到人物对话，产生

① ［法］米歇尔·希翁：《对电影而言声音是什么》，［日］川竹英克等译，日本劲草书房1993年版，第27页。原书为日语，下同。
② ［法］米歇尔·希翁：《试听》，黄英侠译，北京联合出版公司2014年版，第60—61页。
③ ［法］米歇尔·希翁：《对电影而言声音是什么》，［日］川竹英克等译，日本劲草书房1993年版，第29页。

对白,同时听到对应的人物发出声音,这就是典型的画内声音。这种情况也被称为声画同步。

第二,画外声音,指声源不在画面中,但与画面指涉的时间和空间保持邻接关系的声音。例如,观众听到枪声,看到画面中的人物中枪倒地,却看不到凶手杀人时的开枪画面,此时的枪声就属于画外声音。虽然枪杀的具体画面没有得到呈现,但在画面延伸出去的空间中毫无疑问藏匿着凶手。出于某种目的,电影刻意隐藏了凶手的信息。这种情况也被称为声画错位。

第三,非叙境声音,指不可视声源发出的声音,且这个声源与画面处于不同的时间或/及空间(满足条件之一或同时满足)①,最具代表性的非叙境声音当属旁白和电影配乐(图8-14)。观众无法定位这个声音,即这类声音不存在于故事人物所处的故事世界。这种情况也可以被称为声画分离。

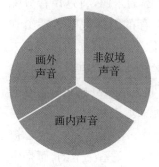

图8-14 声音的三个环

(二)声音分类与叙事学的关联

希翁的电影声音分类和叙事学有千丝万缕的联系。首先,这种联系体现在三分法上。叙事研究传统的两分法将叙事分为故事和叙事话语,热奈特从中分离出叙述行为,构建了叙事话语、故事、叙述行为的叙事学理论框架。希翁的理论探索与此极为类似,对画内声音、画外声音的传统分类提出异议。"例如,将电影音乐和画外的旁白的声音,与因摄影机横摇而出画却仍然在该场景中说着台词的人物的声音等同等对待是不合理的。后者的情况是,看不见的东西也在那个电影的场景中,而前者的情况是,眼睛看不见的那个声源不属于同样的时空。"②希翁从画外声音中再划分出非叙境声音,搭建起了电影声音的理论框架。

其次,希翁提出的非叙境声音实际上也导入了叙事学的相关概念。希翁对非叙境声音的定义是"与画面展示的场面属于不同时间和/或空间的不可视声源发出的声音",但这只是一则否定性描述,申明了非叙境声音不是什么,却没说明它究竟是什么。此处,"不同时间和/或空间"假定的应该是叙事学中的故事。希翁也许可以这样说明:非叙境声音不属于叙事学中提及的故事世界,而只能从另外两则概念中加以捕捉,即叙述行为和叙事话语。换句话说,非叙境声音作为辅助叙事的元

① [法]米歇尔·希翁:《对电影而言声音是什么》,[日]川竹英克等译,日本劲草书房1993年版,第33页。
② 同上书,第32页。

素,不存在于故事所处的虚构时空,而只是作用于接受这个故事世界的观众。它可以被简单地视作叙事的物质性材料,即叙事话语,在某些情况下也可以作为构建叙事的手段,即叙述行为。总之,非叙境声音不是为故事人物而存在的,它只能被观看电影的观众捕捉。

第三节 精神分析电影理论对观众的发现

在对电影本质的哲学思考和电影文本的符码表意机制进行阐述之后,电影研究依然尝试不断开拓新的大陆。随着精神分析理论和文化研究视野的渗透,电影研究赫然发现,观众这一群体正逐渐浮出水面。本节整理了因精神分析理论与电影理论邂逅而带来的一个结果,即对观众的发现,具体以劳拉·穆尔维(Laura Mulvey)和麦茨的两篇重要论文为主要依据。

一、解构视觉快感

穆尔维在《视觉快感与叙事性电影》的开篇即声明了主要内容:运用精神分析理论揭露电影如何建构男性主体的快感,并以此为契机思考一种新的观看方式。"本文旨在使用精神分析法,去揭示那些预先存在、并在个人主体和塑造它的社会机制之内发生作用的运作方式,是在何处并怎样强化电影的魅力的。它把电影怎样反映、揭示,甚至利用那种直接的、社会建构对性别差异所做的阐释作为其出发点,正是这种阐释控制着各种形象、色情的观看(looking)方式和奇观(spectacle)。这有助于理解电影曾经是怎样的,电影的魔力在过去是怎样发挥作用的,与此同时,本文还尝试提出一种理论和实践,用以挑战这种过去的电影。"[1]

一方面,穆尔维指出,精神分析理论中女性占据重要的位置,却被描述为一种否定性的存在——相对于男性,她意味着一种缺失,意味着她向往父亲的象征秩序。但是,如果没有女性作为缺失的符号,象征秩序就无法形成。正如数字0,它本身无法进行计数,却可以使其他数字进行无限组合。"正是她的缺乏(lack)导致菲勒斯作为一种象征性的在场,正是她的欲望使得菲勒斯成为意指缺乏的好东西。"[2]此外,精神分析理论对女权主义也有颇多启示。尽管精神分析理论主要还是

[1] 杨远婴:《电影理论读本》(修订版),北京联合出版公司2017年版,第522页。
[2] 同上。

关于男性主体的理论,是关于男性主体如何被意识形态构建的批判性思考。但是,"敌人的敌人就是朋友",对男性主导的象征秩序展开的无情批判为主张女权主义打下了基础。"对于女权主义者来说,这种分析具有明显的重要性,其美妙之处在于它对菲勒斯中心秩序下所经历的挫败做出的精确描绘。"①总之,套用精神分析理论有双重诉求,即揭露电影装置的意识形态建构,并为女权主义开辟前进的道路。

另一方面,穆尔维强调论文的目的在于解构电影制度的视觉快感,并提出另类电影的可能。她首先攻击的对象就是经典好莱坞电影,因为这类电影强化了男性主体的自我认同。经典好莱坞电影主要指20世纪30—50年代这一时段的电影文本。穆尔维试图对这类主流的电影传统加以批判,为具有自反意识的实验性电影提供理论上的保证。当然,这种尝试需要建立在另类电影与叙事电影的辩证关系之上,正如男性与女性的关系——即便相互排斥,却注定彼此依存。"另类电影则为一种在政治和美学意义上均显激进的电影的诞生提供了空间,并且对主流电影的一些基本假设提出了挑战。这并非从伦理上拒绝主流电影,而是凸显出主流电影的形式偏见怎样反映出那种产生它的社会心理强迫症(psychical obsessions),此外,它还强调,另类电影必须明确地着手反抗这些偏见与强迫症。一种政治上和美学上的先锋电影现在已经成为可能,但是它依然还只是作为一种对比(counterpoint)而存在。"②

在《视觉快感与叙事性电影》的第二节"看的快感/对人形的着迷"中,穆尔维开始着手解构经典好莱坞电影中的视觉快感。她将电影的观看机制区分为两种快感加以分析。第一种是窥视欲(图8-15)。这个源自精神分析的词汇对于描述电影经验非常有效,但"绝大多数主流电影,以及其中有意发展出的成规,都描绘了一个极度封闭的世界。它无视观众的存在,而是魔法般地展现出来,为他们创造一种隔离感,并激发他们的窥淫幻想。此外,观影厅的黑暗(它也把观众们彼此隔绝)和银幕上移动的光影图

图8-15 《瑞典女王》(Queen Christina)中葛丽泰·嘉宝(Greta Garbo)的面容令观众迷醉

案的亮丽之间的极端对比,这也有助于促进观众独自窥淫的幻觉"③。

① 杨远婴:《电影理论读本》(修订版),北京联合出版公司2017年版,第523页。
② 同上。
③ 同上书,第524页。

第二种观看的快感是力比多的自恋驱动。穆尔维在此处参考了拉康的镜像阶段理论。不同于麦茨对镜像与影像关系的细致类比，穆尔维对镜像阶段的援引仅停留在机能层面，即对主体自我认同的形成。"完全不同于银幕与镜子之间外在的类同（例如，把人形框在它周围的环境中），电影对塑造幻觉的能力强大到足以造成自我的暂时丧失，而同时却又在强化着自我。"①如果说窥视欲建立在主体与对象的分离之上，自恋则建立在主体与对象的重合之上，这是两种方向性相左的快感。相比于麦茨对精神分析的全方位引入，穆尔维的精神分析电影理论更像点与点之间的连线，并不系统。然而，穆尔维论文的生命力在于，她为自己的论点找到了一个颇具代表性的对象——既被观看又被压榨的女性形象。两种视觉快感的方向性即便不同，但在具身化的过程中围绕着共同的对象运作。由此，女性成为权力运作过程中的重要节点。

文章在第三节提出了著名的论点——女人作为形象，男人作为看的承担者，即被观看的女性和观看的男性这一两分法。女性形象将基于视觉快感的观看机制具身化了。穆尔维指出，无论是在银幕外还是在银幕内，女性都承受着来自男性观众或男性主角的目光。"一个女人在叙事故事中进行表演，观众的凝视和影片中男性人物的凝视就巧妙地结合起来，而不会破坏叙事的逼真性。因为在那一时刻，正在表演的女人的性冲击力把影片带入了它自己的时空以外的无人地带。"②此外，在叙事的角色分配上，女性往往也是被动的，需要与能动的男性角色进行配合，全能的男性角色就好像完整的镜像自我。

不过，正如精神分析中女性虽然在否定中成为象征秩序的基石，她们也激发了男性对于阉割的恐惧。观众在观看电影时也必须对这种恐惧加以巧妙的处理。"男性无意识有两条路径避免这种阉割焦虑：专注于那原始创伤的重现（re-enactment）（探究那个女人，把她的神秘非神秘化），通过对有罪的对象的贬斥、惩罚或拯救来加以平衡（这一路径在'黑色电影'所关涉的东西中被典型化）；或者以恋物对象作为替代，彻底否认阉割，或是把再现的人物本身转变为恋物，从而使它变得可靠而非危险（因此出现对于女明星的过高评价和偶像崇拜）。"③换言之，一种方法是对女性施虐，另一种方法是沉醉于女性完美的形象之后而忘却被阉割的恐惧。在穆尔维看来，希区柯克的一些电影采用的是女性的施虐，以他的经典作品

① 杨远婴：《电影理论读本》（修订版），北京联合出版公司2017年版，第525页。
② 同上书，第527页。
③ 同上书，第528页。

《后窗》(Rear Window)为例。"对他来说,他的女友丽莎极少有性的吸引力,只要她待在观看者一侧时,或多或少是个累赘。当她穿越过他的房间和对面公寓楼之间的障碍时,他们的关系在情欲上重生了。他不仅通过照相机镜头来观望她,把她当作远处的一个意味深长的形象,他还把她看作一个犯罪的闯入者,被一个危险的男人发现,并威胁要惩罚她,因此,他最终要去拯救她。"①对男主角杰夫而言,女性角色丽莎只有成为被观看的客体,受到第三者的惩罚后,才能成为自己爱恋的对象。而在《眩晕》(图8-16)中,男主角斯科蒂也粗暴地对待朱迪,把她打扮成玛德琳的样子。在经典好莱坞电影中,男性总是展露出自己施虐狂的一面。

图8-16 《眩晕》中被粗暴对待的朱迪

另一方面,《眩晕》中的玛琳·黛德丽(Marlene Dietrich)则是男人完美的恋物对象。"希区柯克进入的是窥淫癖者的探究方面,而斯登堡却创造了最终的恋物,一直发展到为了使形象与观众发生直接的色情联系,宁肯中断男主人公的富于权力的观看(此即传统叙事影片中的特性)。"②约瑟夫·冯·斯登堡(Josef von Sternberg)在电影中以黛德丽为对象的特写镜头正是如此。观众沉浸于对女性的色情式观看,将女性带来的阉割恐惧转化为恋物(图8-17)。在恋物式的凝视中,叙事被暴力打断,对恋物对象的观看必须首先得到满足。如果说施虐需要叙事的推动,恋物则建立在叙事的断裂之上。

图8-17 玛琳·黛德丽在《蓝天使》(Der blaue Engel)中饰演劳拉

穆尔维在文章的最后回答了如何打破经典好莱坞建立的视觉快感。她指出,电影的观看包含三个不同的维度,即摄影机的观看、观众的观看、故事人物的观看。

① 杨远婴:《电影理论读本》(修订版),北京联合出版公司2017年版,第529页。
② 同上书,第528页。

因此，"针对传统电影积累的坚如磐石的成规所发起的第一次进攻（激进的电影制作者已经行动起来了）就是要解放摄影机的观看，在时间和空间中进入它的物质性，同时要解放观众的观看，使之成为辩证的矛盾过程和激情的疏离状态"[1]。正如法国新浪潮运动中一些电影所尝试的，让观众从电影的催眠中醒来，理解自己的处境——观众此时身处一个与影像断裂的现实空间，即影院，被动地观看摄影机的观看。

二、知觉"想象的能指"

（一）转向观众研究

与《视觉快感和叙事性电影》几乎同一时期，麦茨在法国发表了他的精神分析电影理论论文《想象的能指》。与掷地有声地发出呐喊的劳拉·穆尔维相比，麦茨更像是冷静地在书斋中进行了一场自我分析。"对于看到这一机器本身的某些人（理论家），我要说，他一定很悲哀。正如弗洛伊德（Sigmund Freud）所坚持的那样，如果没有'驱动力的净化'，就没有升华。好的对象已经移到知识方面，电影成了坏的对象（一个有助于疏远的双重置换，这种疏远使科学能够理解它的对象）。"[2]也正因为这种理性和克制，《想象的能指》的理论架构显得更为完整，逻辑更为明晰。

在文章的第一章和第二章，麦茨实际上采用了研究对象的排除法，将电影与精神分析相关的各个层面——列举，并逐一排除。麦茨试图唤起读者一同思考这样一个问题，即什么样的主体（一般观众、批评家、研究者）会与电影产生精神分析维度上的关系。鉴于电影一定程度上恢复了被象征界遮蔽的想象界，麦茨谈及两种想象性的对象关系[3]，分别涉及电影观众与电影工业、电影写作者（包含批评家和理论家）与电影。麦茨想说的也许是，在这两组对象关系中，即便出现了攻击性倾向，但总体上还试图维持着一种"好的关系"，让电影工业能够完成再生产。对于这里提及的有关电影的各种各样的"爱"，麦茨表示，作为研究者最好与它们分离，不再那么"爱"电影，因为只有在完成这种告别之后，研究者才能开始思考应该运用什么样的方法研究电影。

第二章题为"研究者的想象界"，详尽列举了运用精神分析理论介入电影研究的几种不同路径。换句话说，麦茨首先整理了工具库，然后从中选取合适的精神分

[1] 杨远婴：《电影理论读本》（修订版），北京联合出版公司2017年版，第531页。
[2] ［法］克里斯蒂安·麦茨：《想象的能指：精神分析与电影》，王志敏、赵斌译，北京大学出版社2021年版，第141页。
[3] "对象关系"是英国精神分析家梅兰妮·克莱因（Melanie Klein）的术语。

析工具对电影装置进行拆解。符号学和精神分析都适合应用于有关电影的研究，麦茨本人也进行过深入的电影符号学研究。关于精神分析理论与符号学有何联系和区别，麦茨写道："我们大体上可以认为，语言学及其近亲，即现代符号逻辑学，是把二次过程的研究当成自己的分内事，而精神分析学涉及的是对原发过程的探索，就是说两者涵盖了自主的表意性活动的全部领域。"①总结而言，符号学研究的是意义的生成，精神分析研究则涉及意义生成的原因。因此，精神分析理论处于更深、更原始的层面。这种明显的承接关系也说明了麦茨从第一符号学转向第二符号学的原因。

但是，精神分析理论派系众多，对于电影的精神分析方法也不尽相同，电影与精神分析的"联姻宣言"仅仅是一个全新的开始。麦茨不厌其烦地对弗洛伊德的著作进行分类，明确地指出自己的理论背景："我称之为精神分析的是弗洛伊德的传统及以英国的梅兰妮·克莱因和法国的雅克·拉康的贡献为中心的开创性的理论。"②可以看出，麦茨的主要理论支持源自拉康的结构主义精神分析理论。具体而言，对电影的精神分析的运用也被区分为四种研究方法。第一种和第二种研究方法与其说是针对电影的研究，不如说是通过电影文本诊断导演的精神症状，因此是病症学方面的研究。它们研究的不是电影的能指，而是隐藏在文本后的所指。这两种方法当然被麦茨早早地排除在外。第三种研究方法被称为电影剧本的精神分析，第四种研究方法被称为文本系统的精神分析。后两种研究方法都以电影的能指为研究对象，区别在于第三种研究方法针对的是表层文本，第四种研究方法针对的是潜在文本和不可视的结构。这有点类似于巴特对象征和神话的区分。至此，麦茨即将抵达他为自己设定的起跑线——运用精神分析理论分析电影的能指。总结而言，麦茨强调对电影能指的分析，但区别于一般意义上的文本分析方法。他在《想象的能指》中甚至刻意省略了对电影的具体分析，可见单个电影文本并非他的研究对象。他更关心的是精神分析视野下观众进入电影能指过程时的心理机制的运作，即《想象的能指》是针对观看一种特殊能指的观众的研究。

（二）观众的三重力比多驱动——镜像认同

麦茨认为，观众在观看（倾听的维度非常微弱）电影的能指过程中，共有三种心理机制在发挥作用，分别是镜像认同、窥淫癖、恋物癖。镜像认同指认的就是拉康

① [法]克里斯蒂安·麦茨：《想象的能指：精神分析与电影》，王志敏、赵斌译，北京大学出版社2021年版，第71页。
② 同上书，第76页。

所说的想象界。

麦茨强调他对电影的精神分析研究基于电影能指的特质。与文学、音乐等媒介相比,电影包含更多的知觉;与戏剧相比,电影的能指呈现出一种缺席,即影像和声音给予的一切并不真正地在这里。"更准确地说,这里的知觉活动是真实的,但是,感知到的却不是真实的物体,而是物体的影子、幻影、替身和一种新的镜子中的复制品。"这种能指的特殊性决定了"电影的特性并不在于它可能再现想象界,而是在于它从一开始就是想象界,把它作为一个能指来构成的想象"[①]。因此,电影的能指是一种想象的能指。这必然陷于某种悖论,在拉康的理论中,能指是位于象征界的符号,而想象界是象征界覆盖下的前语言阶段,所以在逻辑上而言不可能存在所谓的想象的能指。这相当于在说想象界中的象征界,是一种自相矛盾的称谓。麦茨承认电影建立在象征界的基础上,观众都是在进入语言的秩序之后才观看电影的。但是,电影在一定程度上恢复了前语言的想象性秩序,唤醒了观众的种种欠缺和匮乏,所以同时呈现出想象界的特征。想象性的匮乏基于象征界的秩序,电影由此创造了属于自身的想象的能指。

电影观众的镜像认同包含两个要点。第一,电影的影像就是另一种镜像。观众在看电影,就像婴儿在照镜子。众所周知,拉康利用著名的镜像阶段理论声情并茂地讲述了婴儿从前语言阶段挣扎着对镜像进行认同的过程,首次确立了想象性的自我认同。但是,这实际上是一个虚构的故事,因为前语言阶段的历史根本无法用语言加以表述,那段历史注定是一片沉睡的大陆。麦茨将电影的银幕与镜子进行类比,明确参照了拉康的镜像阶段理论。不过,很快麦茨就发现了两者之间的差异——婴儿从镜子中可以发现自己的镜像,电影观众却无法从影像中找到自己的影子。"在电影中仍然保留着这种对象:虚构的或非虚构的,银幕上总是有某些东西。但自己身体的映像却消失了。电影观众不是孩子,同时,真正处在镜像阶段(从六个月到十八个月)的孩子肯定不会'懂得'最简单的影片。"[②]在镜像阶段中,婴儿迫切需要获得自己身体的完整镜像,在想象的层面上逃离身体支离破碎的现实感觉。但是,观看电影时的观众的这种需求则不那么迫切,因为他们已经完成了镜像认同,完成了自己在象征界的注册。因此,即便电影的影像中没有观众可以认同的影子,他们也可以接受。

[①] [法]克里斯蒂安·麦茨:《想象的能指:精神分析与电影》,王志敏、赵斌译,北京大学出版社2021年版,第102页。
[②] 同上书,第103页。

当然，由虚构的想象界唤起的缺失依然需要填补，观众在恢复了想象界的电影装置中毕竟还需要寻找认同的对象，即观众可以认同电影中的人物。但是，麦茨紧接着指出，对故事人物的认同仅仅属于二次认同，即便画面中没有人物，电影也可以正常运作，可见对人物的认同并非绝对必要。在电影放映过程中，观众处于另一个位置，即另一个可以观察到一切的上帝视角。"在电影中，永远是他者出现在银幕上，而我，我正在那里看他。我并没有参与被感知物，反之，我是'感知一切'。感知一切，正如人们所说，是一种全知（这是影片赠予观众的不同凡响的'无所不在'的能力）；感知一切，还因为我完全处在感知的层面：在银幕上缺席，但是在放映厅中在场，集中目光，集中听力，不然，被感知物就没有被感知，换句话说，这一实例构成了电影的能指（是我创造了这部电影）。"[①]这种情况表明，观众不是认同于电影中出现的某个故事人物，而是认同于一个特定的位置。

第二，观众认同的位置就是摄影机的位置。麦茨参考了让-路易·博德里（Jean-Louis Baudry）的论文《基本电影机器的意识形态效果》，指出电影摄影机占据着欧洲文艺复兴以来单眼透视法中先验的主体的位置。"上述分析与已经提出的其他分析一致，我将不再复述。对15世纪绘画的分析，或对电影本身的分析都强调了单眼透视（摄影机）和'没影点'的作用，这个'没影点'为观众-主体标出了一个空位，这是一个全能的位置、上帝的位置，或者更宽泛意义上最终所指的位置。"[②]正是因为观众与这个位置的认同，即便观众没有离开自己的位置，也可以随着摄影机完成各类运动。在对摄影机的初级认同的基础上，观众对故事人物进行二次认同。

（三）观众的三重力比多驱动——窥淫癖和恋物癖

观影还涉及另一种热情，即窥淫癖。观看的欲望和听的欲望类似于性欲，没有真正的对象，因而也无法被彻底填满。"最终，它没有对象，无论如何没有真实的对象；通过全都是替代品（因此全都更和谐、更可互换）的真实的对象，它追求一种想象的对象（一个失去的'对象'），这是它最真实的对象，一个总是被失去，并且总是被作为失去之物来欲求的对象。"看的欲望和听的欲望恰恰由于与对象的距离而强化了缺失的效果。"窥淫者认真地维持了对象和眼睛之间、对象和他的身体之间的一个鸿沟、一个空洞的空间：他的凝视，把对象钉在一个合适的距离上，就像那些电

[①] [法]克里斯蒂安·麦茨：《想象的能指：精神分析与电影》，王志敏、赵斌译，北京大学出版社2021年版，第106页。

[②] 同上书，第107页。

影观众注意避免离银幕太近或太远一样。窥淫者在空间方面代表着永远把他和对象分离开的断裂倾向。"①为了更好地阐述电影能指的窥淫癖特性,麦茨随后将电影与戏剧进行了多维度的比较。

此外,观众对电影能指的观看受到恋物癖的驱动。正是由于窥淫癖带来的双重缺席,观众需要通过恋物癖逃离这种困境。可以说窥淫癖和恋物癖有着潜在的因果关系,对影像的着迷正是一种恋物的表现。继承了弗洛伊德和拉康的阐释,麦茨也将恋物癖看作克服阉割焦虑的心理机制。同时,恋物与否认紧密联系,恋物甚至可以说是进行否认的一种手段。在精神分析理论看来,如果一个人钟情于某物,那大概是因为他试图以此来忘记和否定某些不愉快的事情。否认在精神分析的话语中实际上意味着承认,即当一个人越是急于否定某个说法时,越表明他早已接受这个说法所代表的事实。否认仅仅是话语发出的一种最终抵抗。电影的种种技术和技巧可以让观众忘却影像和声音中真正对象的缺失,所以是一种有效的否认手段。"恋物作为一种严格的限定,像电影设备一样是一种道具,是一种否认缺失但同时又不情愿地肯定缺失的道具。它还是一种装在对象身体上的道具,它否认了阴茎的缺失,但因此使整个对象变得可爱,变得值得追求。"②从这个意义上来说,电影创作者和影迷对设备和影像处理技巧的执迷,恰恰说明了他们异于常人的恋物癖倾向,他们迫切需要忘却缺失带来的恐惧。麦茨甚至将一些摄影机的运动比作观看脱衣舞的淫秽视线。

三、镜像阶段与想象界

正如前面所论述的,电影的精神分析理论几乎都会援引镜像阶段和想象界。穆尔维提到了前者,麦茨则不断强调后者。那么,镜像阶段和想象界之间应该如何区分呢?吴琼对这一问题有深刻的看法。"提到拉康的'想象界',人们立即会想到他的镜像阶段理论,甚至常常把这两者完全等同……可即便如此,我们还是要注意,拉康的这两个概念并不完全等同。至少有两点可以表明将两者等而视之的那种做法是不妥当的:第一,1949年前后的镜像阶段理论有一个重要的时间向度,就是说它还带有一些主体发展论的痕迹,在那里,镜像'阶段'主要被视作主体的时间辩证法的一个结构性时刻,而在想象界中,这一时间向度虽然还保留着,但却被包

① [法]克里斯蒂安·麦茨:《想象的能指:精神分析与电影》,王志敏、赵斌译,北京大学出版社2021年版,第119页。
② 同上书,第135页。

裹在一个'空间'结构中，主体的发展论为一种主体的构成论所取代，主体预期的时间辩证法为主体在想象'界域'中的空间辩证法所改写；第二，镜像阶段是前结构主义的概念，是一个有关现象学主体的神话叙事，拉康称之为主体发展过程中的一出戏剧，而想象界是一个结构化的概念，是想象性的主体或者说主体之自我的一种存在场域，它更侧重在间性的关系中来描述自我的构成及其与世界的关系，并且它的使用总是与另两个场域关联在一起。"①镜像阶段和想象界最为本质的区别在于：前者基于一种进化论式的时间构成，后者基于一种拓扑学式的空间构成。想象界的空间构成（用吴琼的话来说叫空间辩证法）是一个结构主义概念，源自被索绪尔和列维·斯特劳斯(Claude Levi-Strauss)重新解读过的弗洛伊德。

（一）镜像阶段

镜像阶段讲述的是主体诞生的神话，此处的诞生仅仅是针对主体自身而言，后续还需要通过语言秩序进行最终的象征注册，主体才会被社会中的他者接纳。但是，即便如此，被随时可能坠入无底深渊的恐惧包裹的婴儿从这里发现了一个逃脱的通道。"那些且放一边，就是说婴儿对自己身体的印象非常暧昧，自己有着怎样一张脸，身高有多高，是胖是瘦，未获得这类的印象。原本他甚至都没有'自己'的意识，这也没有办法啊。经历这一时期形成的残留物，是成年后也会在梦中偶然出现的'肢解的身体'，也就是头和手被肢解的身体印象。且不论这是真是假，我确实曾经做过这一类的梦。从出生后6个月开始到18个月这一段时期，儿童开始对镜子中映射出的自己的身姿表示关心。据拉康说，儿童知道那是自身的影像后欢呼雀跃……那么，这个时候，儿童究竟因何而欢呼呢？据拉康说，是为了原本感觉破碎的自己身体的印象在镜中获得了一个完整的、直观的印象而欢呼。这个认识，据说也是最早期的知能。就这样，借助镜子中映射出来的影像之力，儿童首次能够获得自身印象的时期，就被称为'镜像阶段'。但是，镜像阶段潜藏着巨大的'陷阱'。毋庸赘言，镜子中映射的像是假货。但是，如果人类不借助镜子中映射的像、也就是幻想之力的话，根本就无法成为'自己'。这意味着，人类对于影像欠下巨大的'负债'。"②通过镜像映射，婴儿迫使自己裂变，让自己的身体生成一个可以被认知的视觉对象。因此，镜像阶段的主要功能就像盘古开天辟地一样，从主客未分的一片混沌之中创造出一个初级的自我。"具体来说，自恋型的镜像认同对自我或主体的结构功能体现为如下几点：首先，它是对躯体的一种完形，是碎片化的身体现实

① 吴琼：《雅克·拉康：阅读你的症状》（下），中国人民大学出版社2011年版，第396—397页。
② [日]斋藤环：《为了活下去的拉康》，日本筑摩文库2012年版，第88—89页。原书为日语，下同。

的一种矫形术,婴儿通过认同于镜像而形成了完整的躯体感;其次,它是自我的一种理想化,个体在有关自身躯体的完整心像中结构出自我的原型,形成了理想的'我'的概念;它也是结构自我与他人和世界的关系的动因,通过镜像认同,有机体得以建立起与其现实之间的联系。从躯体到理想之我,从理想之我到世界,一系列的自恋性镜像认同就这样把自我建构为一个整体,使其获得了一种同一性。"[1]

关于镜像阶段,有两点需要进一步讨论,以避免误读。第一,如果婴儿在这个时期没有照过镜子,他是否就可以逃离镜像阶段了呢?镜像实际上仅仅是一则比喻,拉康真正想说的是,通过镜像阶段,婴儿获得了一种他者观看自己的目光。即便婴儿身边没有镜子,但母亲、父亲、亲属等他者必然会围绕在婴儿身边,提供婴儿生存所必需的援助。婴儿迫切地想要知道在这些他者那里自己究竟呈现出怎样的形象,所以婴儿观看自己的镜像,就像他者观看自己那样。这是一种位置关系的置换,即婴儿尝试用他者的目光审视自己。更进一步说,无意识的主体在照镜子的时候看到的不是自己,而是他者眼中自己的影像。当然,镜像阶段出现的他者只是婴儿想象的他者,是"小他者"而非经由象征秩序认可的"大他者"。所谓他者对自己的观看,注定是一场想象性的独角戏。

第二,镜像阶段不是真理,而只是一则神话,是对缺席原因的回顾性叙事。精神分析擅长讲述故事和运用图示,以更为直观地解释人类主体的各种精神构造。弗洛伊德从希腊神话出发讲述了自恋、俄狄浦斯情结(一般指恋母情结),拉康也有三界图示和欲望图等,他们在阐释理论的方法上有颇多相似之处。显而易见,这些故事或图示并非真正存在。为了治疗病人的症状,精神分析家只能帮助他们重塑过去。与此类似,镜像阶段试图说明的是主体如何逐渐进入语言的秩序之中。也就是说,面对已经进入象征秩序之后的主体,事后回顾性地解释他究竟从何而来。此时,主体为了捏造自身的起源而迫切地需要故事。但是,前语言状态在经历了象征性阉割之后,已然是一段被封印的历史,对于只能通过语言思考和交流的主体而言,早已不可触及。镜像阶段是否真正存在,实际上并不可知,但这对于需要描绘自身诞生原因的主体而言,依然是一种极具魅力、实质上自欺欺人的叙事。

(二)想象界

想象界是"仅靠图像成立的世界……在三界(想象界、象征界、现实界)之中,最容易识别,也可以进行控制的领域"[2]。如果说镜像阶段的核心是一种关于主体的

[1] 吴琼:《雅克·拉康:阅读你的症状》(下),中国人民大学出版社2011年版,第409页。
[2] [日]斋藤环:《为了活下去的拉康》,日本筑摩文库2012年版,第84页。

回顾性叙事，想象界涉及的则是多重关系的叠加。"想象界首先指的是主体与其构成性认同之间的关系，其次指的是主体与现实之间的关系，拉康的这个界定指示了想象界的结构特征，即它根本上是主体的自我与镜像、自我与他人以及自我与世界之间的一种关系结构。"①接下来，我们从三重关系来解读想象界的多重关系结构。

第一，想象界涉及的是主体与他者的关系。这种关系实际上在镜像阶段已经出现，镜像对婴儿而言就是一个"小他者"，是连接主体无意识与身处语言秩序中"大他者"之间的桥梁。如此看来，想象界中自我与他者的辩证法与镜像阶段中描述的叙述如出一辙。

第二，想象界涉及的是想象界与象征界的关系。这种关系是想象界区别于镜像阶段的主要特征。虽然在镜像阶段也会出现怀抱婴儿的母亲这一象征形象，但象征界主要还是作为一种缺席而发挥功用。不过，拉康理论中的想象界往往是与象征界、现实界共同出现的。象征界覆盖下的想象界这一结构关系表明，虽然想象界中并没有真正的他者，却存在类似于象征界的主体间性。也就是说，自我必须通过他者的形象这一中介才能建立起与对象的关系。想象界的中介是镜像，象征界的中介则是语言，两者都基于主体间性。"因此，拉康所讲的想象界的对象关系并不是自我与自身之外的某个他人或物之间直接的主体-对象的关系，而是自我以像为中介形成的自我对自我的想象性关系。"②

第三，想象界涉及的关系还包含爱与恨的情感关联。日本学者齐藤环在对镜像阶段的解释中提到了"负债"，即想象性认同对主体的书写的负面效应。主体"包含某种理想在镜像中投射自己的影像，尝试认同，但是认同越深入，自己的支配权、所有权被镜像所完全剥夺这类不安和被害想象也高涨。这就向着正如'吃人还是被吃'这类激烈的斗争发展。拉康引用了黑格尔的话，称这类关系为'主人与奴隶的辩证法'"③。想象性认同必然会带来主体的异化，以触觉等感官为基础的身体感觉被置换为另一具躯壳。这种对主体的放逐引发了种种不适，所以在甜美的个人想象中，往往会伴随着某种攻击性。例如，男性 A 单相思女性 B，在 A 的想象中，B 是自己的女神。但是，B 注定无法实现 A 在自我想象中的描画，因为 B 想要的和 A 希望给予的完全不同。当 A 发现这个事实后，由爱生恨，对 B 转而抱有深

① 吴琼：《雅克·拉康：阅读你的症状》（下），中国人民大学出版社 2011 年版，第 402 页。
② 同上书，第 406 页。
③ [日]斋藤环：《为了活下去的拉康》，日本筑摩文库 2012 年版，第 99 页。

深的怨恨。这种例子比比皆是,可以有各种形态,类似的还有对偶像的迷恋等。对于这种想象性认同带来的攻击性倾向,吴琼称为侵凌性。"从这个意义上来说,自恋与侵凌性是一回事,爱和恨是同一枚硬币的两面——但不是对立的两面,而仅仅是正反的两面,因为爱的对立面并不是恨,而是冷漠,恨是爱的另一面。"[①]从精神分析的角度而言,如果某个对象对主体无足轻重,力比多就不会针对这个对象进行配给。恨也许就是力比多的过度配给,但很可惜,这些力比多是失败的爱——正是变质的爱生成了恨。

(三)对精神分析的不同运用

鉴于穆尔维和麦茨援引的重点分别是镜像阶段和想象界,此处我们可以简单地对两种精神分析电影理论之间的差异进行比较。一方面,穆尔维重视的是由影像引发的自我认同的机能。电影能激发观众的自恋,强化他们的主体身份。可见,穆尔维对镜像阶段的言及是对特定观点的借鉴,而非对自我认同机制的全部照搬,她甚至感到没有论述镜子与银幕相似性的必要。另一方面,麦茨对想象界的重视首先体现在论文的题目《想象的能指》上——想象指的正是想象界。

麦茨对精神分析的导入十分严谨,总是在精神分析的语境和电影研究的语境之间来回游走,试图打通两者,然后才开始在电影研究中使用精神分析的概念。他一方面对电影影像与想象界中对象的缺席进行类比,另一方面又指出影像与镜像的根本性差异——观众身体影像的缺席。除了对细节的严谨处理之外,最重要的一点是麦茨对精神分析理论框架的完整移植。麦茨似乎不认为应该依据电影媒介的特性重建精神分析理论。恰恰相反,电影的精神分析理论不过是广义的精神分析理论的一个分支,所以拉康已经建立的理论体系直接照搬即可,几乎不用加以修正。他认为,如果有某些细节难以令人满意,那也并非精神分析理论的问题,而是电影媒介的问题。这种对拉康理论框架的恪守体现在他对象征性认同和想象性认同的层级划分上。麦茨保持了这种分级,指出观众对摄影机的认同接近于已被某种秩序预设的象征性认同,而与故事人物的认同不但属于想象性认同,而且必须基于婴儿阶段已经完成的镜像认同,所以是二次认同。

此外,麦茨和穆尔维都分别提到了镜像认同、窥淫癖、恋物癖三个精神分析术语。对穆尔维而言,经典好莱坞电影形成的视觉快感是基于窥淫癖和自我认同,但由于观看对象往往是女性,这类观看形成的快感有时会引发阉割焦虑,恋物癖的处理方式则很好地回避和掩盖了这种焦虑。也就是说,恋物癖是观众对观看电影引

[①] 吴琼:《雅克·拉康:阅读你的症状》(下),中国人民大学出版社2011年版,第413页。

发的一种心理效果的防范机制,是结果的结果。麦茨则更倾向于认为恋物癖在观众的观看过程中已经直接发挥了作用。就精神分析术语的使用而言,穆尔维专注于对电影特定的视觉观看机制进行批判,麦茨则偏向对电影观众的力比多驱动展开研究。

思考题

1. 电影与语言有哪些符号学层面的差异?
2. 文学与电影的媒介差异造成了叙事学理论的哪些差异?
3. 电影叙事学为经典叙事学开辟了哪些新的维度?
4. 电影叙事学建立了怎样的概念结构?
5. 精神分析电影理论为何很少涉及具体的影片文本?
6. 穆尔维与麦茨对精神分析理论的使用有哪些共通之处?又有何不同?

第九章

当代视觉文化研究语境中的电影媒介

经典电影理论时期,由于电影未能在艺术门类中确立自身无可辩驳的地位,无论是形式主义理论还是写实主义理论都在苦苦探求电影的本质,着力书写电影的合法性。爱森斯坦的革命精神和巴赞的宗教信仰也为他们各自的理论注入了神秘主义色彩。现代电影理论对于这种基于某种信仰的古典理论提出了严厉批判。麦茨主张科学的理论必须取代无法自证的信仰,而这种批判应当建立在"语言学转向"之上。尽管麦茨承认语言与影像之间存在媒介差异,他却依然试图将基于语言学的研究方法导入电影研究,分析隐没在电影装置下的表意机制。由此,"电影(cinema)是什么"的质询,被"电影(film)文本如何进行意义运作"这类更为具体的问题取代了。

当然,现代电影理论与经典电影理论享有一个共同的前提和冲动——将电影研究看成一个相对封闭的领域,要在其内部建构自足的理论。两者的区别在于:经典电影理论倾向于对电影本质属性的思考,现代电影理论倾向于建构封闭的知识体系。正如符号学是结构主义的一个组成部分,以麦茨的电影符号学为开端的现代电影理论也是结构主义浪潮的产物。20世纪70年代以后,麦茨的理论转向预示着一种转变,即走出封闭、静态的结构,以更为开放的视野思考意义生成的动态过程。拉康派精神分析理论的引入开创了第二符号学。在20世纪70年代,即便知识体系从静态走向动态,研究对象从文本变成观众,麦茨的理论依然是恪守电影研究边界的一种结构性理论。

本章将从另一种不同的视角重新审视电影。电影不再意味着一种边界,不再享有先验的特权地位,而是成为一种与其他视觉装置相连,并构成一个巨大的社会机械的部件。本章将力图在更为广阔的视野下回顾电影在知觉变革进程中的轨迹。在这一时期,分析电影的目的并非重新划定电影的边界,而是描绘出包含电影

媒介在内的视觉文化的共时性变化。这种方法论在国内一般被归类于视觉文化研究。

第一节 电影影像的运动和知觉的"现代性"

首先,本节要回到电影诞生前后的语境去阐明它作为一种视觉媒介如何更新了主体的知觉。这种全新的知觉经验一般被归结为"现代性",最初发轫于西欧,其后扩张到全球。知觉的"现代性",可以理解为在稳固身份逐渐走向解体的背景下,主体审视世界以及观察具体对象时生成的全新认知方式,它与现代之前的认知方式迥然不同。电影承载的现代性经验拆解了诸多旧有元素,同时也重构了新的知觉体系。基于米歇尔·福柯(Michel Foucault)的谱系学历史分期,乔纳森·克拉里(Jonathan Crary)论述了 19 世纪的知觉经验转向。我们将重新审视现代性经验与电影媒介的关系,或者说通过电影影像的特质重新阐释现代性的视觉经验。

一、被"悬置"的知觉

克拉里论述了被"悬置"的知觉,并认为它是现代的一个全新特征。被"悬置"的知觉来自对古典时代透视法的背离。也就是说,在现代透视法的权威受到了一种全新知觉模式的挑战。关于古典时代的透视法,克拉里应该是参考了欧文·潘诺夫斯基(Erwin Panofsky)的名著《作为象征形式的透视法》。"这个'中心透视法'全体,为了能够保证形成完全合理的空间,即无限的、连续性的且等质性的空间,暗中设定了两个极为重要的前提:第一个前提是我们仅仅通过一只不动的眼睛在观看;第二个前提是可以假定视觉金字塔的平滑断面,适当地再现了我们的视觉图像。"[①]正如潘诺夫斯基强调的,这种"连续性、等质性的空间"忽视了眼睛的生理学方面的要素,因为我们不但要用两只眼睛观看,而且两只眼睛也不可能像暗箱一样完全固定。虽然这一论述有明显的理论缺陷,但透视法借此获得了"象征形式"这种安定的知觉模式。

实际上,克拉里并未明确定义现代被"悬置"的知觉。我们可以简单地将其理

① [德]欧文·潘诺夫斯基:《作为象征形式的透视法》,[日]木田元监译,日本筑摩书房 2009 年版,第 11 页。原书为日语,下同。

解为由多种知觉(视觉、听觉、触觉等)构成的、知觉不断变化的混沌状态。现代社会中视听媒体的爆发式增长导致了多维度信息包围下主体的混乱,这种状况是知觉被"悬置"的直接成因。这个知觉模式绝不仅是抽象思辨的产物。恰恰相反,以资本自由流通为基础的资本主义社会的发展是克拉里构筑这一模式的理论基础。"现代化是一个过程,资本主义借此松动或移动原本根深蒂固之一切,清除或磨灭所有阻碍流通之可能,使单独特殊者变得可以互换。"①观看的方式一定程度上与社会经济制度息息相关,当社会经济制度发生变化时,观看的方式也自然随之变化。

帕斯卡·波尼茨(Pascal Bonitzer)则认为,运动的影像和非固定的景框都是现代的产物。"在古典时代,具有重要性的是景框、活人画(Tableau)的物质性框架,以及它的丰富性、装饰、材质和位相。毫无顾忌地向画展提供没有框架的活人画,则不得不等到现代。"②也就是说,知觉的活性化正是现代带来的一个重要影响。

二、现代知觉的模型

前面谈论的知觉的现代性(被"悬置"的知觉)实际上与电影息息相关。电影的运动影像正是现代被"悬置"的知觉的具体模型,通过观影,人们被训练成适应现代社会知觉模式的主体。因此,电影装置不仅是现代知觉模式的实践者,更是其生产者。

在《知觉的悬置:注意力、景观与现代文化》的第二章,克拉里通过大量篇幅解读了爱德华·马奈(Édouard Manet)的绘画《在花园温室里》后,依次论及了马克思·克林格(Max Klinger)的《手套》组画、立体窥视镜"凯撒全景画",以及爱德华·幕布里奇拍摄的马的连续照片。在这个过程中,图像逐渐获得运动性。克拉里认为,在幕布里奇那里"知觉的时间性"浮上台面。接下来,他着力分析了乔治·修拉(Georges Seurat)的绘画作品《马戏团表演》后,谈及被视作电影史前史的一个重要视觉装置,即由埃米尔·雷诺发明的活动视镜。第四章则主要分析了保罗·塞尚的绘画《松石图》,克拉里发现了"非人性的知觉模式",并认为"塞尚19世纪90年代的作品,与早期电影处于同一个时代,它们涉及先前曾构成过'图像'的东西的

① [美]乔纳森·克拉里:《知觉的悬置:注意力、景观与现代文化》,沈语冰、贺玉高译,江苏凤凰美术出版社2017年版,第17—18页。
② [法]帕斯卡·波尼茨:《歪曲的画框》,[日]梅本洋一译,日本劲草书房1999年版,第91页。原书为日语。

图 9-1 《火车大劫案》中大地成为流动的背景

大规模松动过程。他的作品乃是当时将现实认知为一种感觉的动态集合的大量活动的一部分。对塞尚及正在出现的景观工业来说，知觉的稳定精确模式已不再有效或管用了。"①克拉里举的例子，是埃德温·鲍特（Edwin S. Porter）的电影《火车大劫案》（The Great Train Robbery，图 9-1）中开场的数个镜头②。电影的运动影像成为克拉里分析现代知觉模式的最终落脚点，即从分离的连续照片到运动影像的静止瞬间，最后到初期电影。

现代被"悬置"的知觉，正是由 19 世纪末期发明的电影装置最终实现。克拉里的论述到这里戛然而止。从这个层面上来讲，电影的运动影像就像幽灵一般附着于被"悬置"的知觉之上，但是两者的关联几乎从未被明确指出。为了使这个观点更具说服力，以下需要将电影运动影像的两个具体层面与被"悬置"的知觉重新绑定。

三、影像运动中的"现代性"表征

现代的知觉模式通过电影的运动影像生根发芽。这个命题给予了我们通过电影的美学实践来理解"现代性"的可能切入点。

雅克·奥蒙在定义"镜头"时说道："最后，影像是运动的：既有展示场景中的运动（譬如人物动作）的镜头内部运动，也有外在于场景的镜头的运动，或者说是拍摄过程中摄影机的运动。"③奥蒙在此将单一镜头中包含的影像运动细分为被摄物的运动和摄影机的运动。史蒂芬·希斯（Stephen Heath）在名为《叙事的空间》的著名论文中详细探讨了电影影像的知觉。他主张，因为其影像是运动的，所以电影画面的空间区别于古典透视法。"但是，电影的情况同时又是在一部电影中，可以使用和透视法模型非常近似、却又包含了差异的完全不同的影像（如通过使用远焦镜

① [美]乔纳森·克拉里：《知觉的悬置：注意力、景观与现代文化》，沈语冰、贺玉高译，江苏凤凰美术出版社 2017 年版，第 272 页。
② 同上书，第 273—275 页。
③ [法]雅克·奥蒙、米歇尔·玛丽、阿兰·贝尔卡拉、玛克·维尔奈：《现代电影美学》，崔君衍译，中国电影出版社 2016 年版，第 26—27 页。

头）。此外，角度和距离，以及中心的位置都会变化。就古典方式而言，电影在具有'眼球的可动性'的同时，保持着维持了'正确'透视法的视觉场域。但是，尽管如此，可动性却并非一成不变。其中有这三种运动：电影'中'人物的运动、摄影机的运动、从镜头到镜头的运动。"①正是因为有这种不同于透视法的运动，所以有必要对观众进行精神分析意义上的缝合。休斯随后对此展开了详细论述。然而在此最为重要的是休斯将电影的运动划分为三类，即摄影机的运动、被摄物的运动和镜头间运动的蒙太奇。我们从其中选取前两种影像的运动，与现代被"悬置"的知觉重新绑定。

摄影机的运动和被摄物的运动，实际上是同一个镜头内部发生的影像运动的两个不同侧面。两者难以完全区分开来，但又不能归为一类。与此相对应，被"悬置"的知觉也包含了两个类似的侧面，即"注意力"和"注意力分散"，虽然区分开来却构成一个连续体的知觉的两个方向。现代的"注意力"是指在被"悬置"的知觉之下，从信息的爆发式增多和日常经验的分裂中暂时使主体安定下来的一种技术，或者说规训式的防卫手段。克拉里认为，瓦尔特·本雅明（Walter Benjamin）将"注意力分散"从"注意力"中分离出来，仅仅给予了前者评价，但两者是现代形成的一个连续体，不可分割。这个论点其实基于现代的日常生活经验。我们如果将"注意力"集中持续看同一个东西一段时间，"注意力"在不经意间就会解体，我们突然之间会忘记自己在看什么东西。克拉里关于"注意力"的论述其实是基于几乎我们每个人都有的经验。

电影理论细分化的电影影像的两种运动，可以分别对应克拉里论述的现代被"悬置"知觉的两个方向。也就是说，从"注意力"集中来解读摄影机的运动，从"注意力分散"来读解被摄物的运动。

一般来说，摄影机的运动可以理解为朝向画面外拍摄对象的运动，或者是跟随画面内的人或物向画面外移动的运动。其运动的必然性来自提示说明影响画面内各要素的原因。例如，摄影机在拍摄画面内人物时，忽然从画面外传来呼喊这个人物的声音。此时，摄影机可以自然地摇拍将画面外发出声音的人物提示给观众。由此，摄影机的运动被纳入一定的因果逻辑中，服从于叙事的展开。因此，可以说摄影机的运动随时在调动着观众的"注意力"。摄影机的运动需要原因支撑，当摄影机提示出这个原因时观众才能认同其运动的正当性。大多数摄影机的运动都或

① ［日］岩本宪儿、武田洁、斋藤绫子：《"新"电影理论集成2——知觉、表征、读解》，日本电影艺术社1999年版，第146页。

多或少地遵循这一基本原则。

另一方面,被摄物的运动则可能会打乱这种"注意力"。画面中人或物的运动有一种潜在的离心力。影像本体论对此早已作出了说明。即使是虚构的故事片,摄影机也是排除人为干涉地将事物记录下来。因此可以说,任何被摄影机拍摄下来的东西都曾经确实存在过。影像的运动更加强化了这种效果。照相仅仅是记录下事物曾经存在的瞬间痕迹,包含运动的电影影像则更为完整地记录了事物在一定时间内的状态。我们在观影时,总是会不经意间被这些事物的本体论性质所吸引。例如,现在再来观看已经逝世的日本女演员原节子主演的影片(图9-2),即便我们知道影片中的角色是虚构的,在现实中并不存在,但是银幕中鲜活的演员原节子在当时确确实实存在过。而且,通过重复的观影,我们可以不断确认这一事实。电影带给我们的感动,很大程度上建立在这种运动影像的本体论之上。

图9-2 《晚春》中的原节子

影像本体论也是让观众"注意力分散"的原因之一。当我们被运动影像所吸引去关注被摄物本体论性质的层面时,我们就已经远离了电影叙事。电影的叙事试图构建一个独立的故事世界让观众沉浸其中,忘记周边的现实存在,例如正在观影的自己的身体。运动影像的本体论则完全相反,它仅仅强调被摄物的独立性和现实存在。构建虚构的世界和确认现实的世界这两种行为在电影的运动影像中互相发生碰撞。观众的"注意力"既被虚构的故事世界所吸引,也被事物的现实存在所打动。因此,被摄物的运动使得单一方向性的"注意力"面临解体的危机(表9-1)。

表9-1 对现代性知觉的解读

	"知觉的悬置"	电影影像的运动	对应电影术语
现代性知觉1	"注意力分散"	画面内的运动 =被摄物的运动	场面调度
现代性知觉2	"注意力"	画面自身的运动 =摄影机的运动	运镜
	?	画面间的运动	蒙太奇

以上聚焦于既包含差异又相互关联的两种电影影像运动，从美学角度具体阐释了"现代性"的知觉，以及其中包含的"注意力"和"注意力分散"两个方向。可以看出，"现代性"与其说是一个抽象的概念，不如说是一种知觉的实践。"现代性"早已通过观影等社会实践浸透到日常生活当中。我们通过电影的运动影像直接参与其中。在观影时，伴随着影像的运动，我们的"注意力"不断构成和解体，也正是在这一动态的过程中，我们确确实实地实践着"现代性"的知觉。

第二节　图像材质异质融合的三种图像形态

本节将回到电影媒介自身，重新思考电影媒介在本体论层面的变化。但是，这种思考不同于经典电影理论对电影本体地位的界定，而应该说是在电影的边界被彻底打破之后，关乎电影的一种"忧郁"。问题的核心不再是"电影是什么"，而是电影在当今还能成为什么。本节将关注影像材质的问题，并试图阐释：在材质纯度越来越低的视觉文化环境下，电影媒介中潜在的希望如何被再次激发。正如本雅明所相信的：希望，只有在绝望之中才有可能被唤醒。

本节结合代表性的案例，梳理图像材质异质融合所衍生出的建立在不同逻辑之上的三种图像形态，即互文图像、结晶影像、蒙太奇图像。三者涉及的理论家分别是麦茨、德勒兹（Gilles Louis Réné Deleuze）、迪迪-于贝尔曼。最终在蒙太奇图像中发掘出潜在于图像中的创造性——观众必须穿透艺术作品表层的故事内容，让异质融合的图像迸发出"希望的火花"。

电影作为一种广泛吸纳其他艺术门类的综合艺术，也注定是一门不纯的媒介。电影的材质问题在这方面尤为突出。文学的主要材质是文字，绘画的主要材质是颜料，音乐的主要材质是声音。电影的材质则难以定义，因为从广义上来说它可以囊括我们所能想到的大部分材质：各种不同性质的影像——从电影诞生初期的黑白影像，进化到当今的电脑合成数码影像甚至 VR 影像；声音——既有对白的人声，当然也包括场景音效，以及和以上两者性质迥异的背景音乐；文字——这也是最为复杂的电影材质，以对白、旁白、字幕卡等各种方式渗透到电影影像的各个角落。

电影媒介中多种材质融合的现象在当下的数字化浪潮中愈加突出，亟待进行理论梳理和创造性思考。新的影像是否宣告了电影的死亡？抑或重新激活了电影的创造性？本节试图对数字化浪潮下电影本体问题进行一种乐观的回应。

一、第一种图像形态：互文

电影对其他视觉媒介的直接引用形成的第一种图像形态，可称之为互文。在朱丽亚·克里斯蒂娃(Julia Kristeva)概念创造的基础上，互文性被认为是"文本之间的关系，通过实现一个文本中某一部分在另一文本中的重复，其中一个文本被模仿和包含在另一个文本中"[1]。在图像研究领域，吴琼对此概念有最为系统全面的梳理：广义上来说，互文性涵盖了对其他既有图像文本的挪用以及对创作同一题材的潜在参照。也就是说，它不仅关乎文本内容，还涉及文本的创作实践。由此，互文性可包含多种类型及策略，如引用、增殖性模仿、逆写、自反、自我指涉等相异的文本间关系[2]。此类互文图像以艺术史学家维克多·斯托伊奇塔(Victor I. Stoichita)论述的元绘画(meta-painting)最为典型[3]。

局限于电影中被挪用的摄影图像和绘画图像，以及相关的景框内景框(frame in frame)这类特殊画面构成，早稻田大学的著名学者武田洁进行了持续的研究。武田洁在列举和摄影图像存在互文关系的众多电影之后，指出摄影图像在影片中往往能够形成"电影表征(representation)作用的自反契机"[4]。对于电影中的绘画图像，他也重复着类似的论点：出现在电影作品中的绘画和摄影的形象，形成了运动与静止、观看与凝视之间的动态往返。通过不同表现形态的错位，可以对观看电影这一行为形成一种自反的目光[5]。

与晚年的麦茨相同，武田洁以上观点有一个理论前提，即电影是欺瞒观众的一种有意识形态导向的表征装置。电影中出现的不同性质的视觉媒介(一种互文图像)将电影装置从影片中抽离和客体化，并使其被遮蔽的表征作用得以显现、暴露。这正是武田洁反复提及的"自反的契机"。需要注意的是，自反不仅是中性的概念，更包含自我批判的维度。不同于一般故事片中被意识形态导向的表征装置所驯

[1] 浦捷、严支胜：《图像时代摄影与绘画的互文性研究》，《美术大观》2019年第8期，第59页。
[2] 吴琼：《图像中的互文》，"神圣的会话"微信公众号。此外，在《读画——打开名画的褶层》(中国青年出版社2019年版)的"图像中的'引文'"一章，吴琼对同一题材如何通过引用得以变异的现象也有极为精彩的读解。此处无意涉及以上所有维度，仅特指在能指层面上，某一图像文本对其他既有文本的挪用，基本等同于上面提到的自反。
[3] 参见 Victor I. Stoichita, *The Self-Aware Image: An Insight into Early Modern Meta-Painting*, Cambridge University Press, 1997.
[4] [日]武田洁：《观看的显现——电影作品中的摄影图像》，载于《早稻田大学大学院文学研究科纪要》(分册三)，早稻田大学大学院文学研究科2008年版，第17—32页。原文为日语。
[5] [日]武田洁：《"打开的窗户"发出的质问——电影作品中的绘画图像》，载于《戏剧影像学》，早稻田大学戏剧博物馆2009年版，第322页。原文为日语。

服、被表意链条捕获的观众,电影的互文图像提供了一种反思表意机制的可能性,也就是说,观众有机会观看自己如何被驯服,进而萌发逃脱和反抗的意志。

但是,如果仅仅满足于互文图像引发自反的解释,就会将不同影像材质的差异还原为同一性质的存在。因为无论是摄影图像还是绘画图像,一切互文图像都被笼统地归结为对表征作用或叙述行为的暴露,而不同材质之间的差异则隐没不见。

二、两个互文文本——《放大》与《一一》

米开朗基罗·安东尼奥尼的《放大》(Blow Up,1966)就是通过挪用摄影图像,对电影装置的叙事生产进行拆解的自反式文本。该片甚至用近15分钟呈现了摄影师托马斯洗印照片、并对照片进行排序的完整过程。托马斯首先冲洗出8张照片,但未能整合出清晰的逻辑。然而照片中女人视线的投向以及女人阻止托马斯拍照的姿势,都指向了第4张模糊不清的图像(图9-3)。托马斯为了从那里寻找答案放大了第4张照片。他终于得到了让事件变得明了的第5张照片——第4张照片中的神秘人物手中握着的枪! 由此,托马斯相信他发现了谋杀的事实。对第4张照片的意义发掘过程非常具有代表性。它本来只不过是一堆模糊的影像,难以指涉任何内容。但那是因为它和其他照片尚未形成一个可以读解的叙事系统。当托马斯将第4张照片的细节再次放大冲洗出第5张照片,并将照片的顺序微调之后,它就变得可以读解了。通过对第4张照片的阅读,女人疑惑的表情和阻止拍摄的行为终于为观众所理解,其他照片的意义也变得清晰可见,所有照片被链接成一个前后关联的叙事系统。

图9-3 《放大》中的第4张照片(本来只不过是一堆模糊的影像,难以指涉任何内容)

《放大》试图告诉观众,任何一张单独的图像都不能构成叙事,只有托马斯将13张摄影图像选择性地放大、并按顺序排列之后,它才能生产想象的叙事——一桩隐蔽的谋杀。后来,由于照片被盗走,这个叙事也自然瓦解。影片中13张摄影图像的互文(图9-4),完成对一秒24帧摄影图像构成的电影叙事的指认及逆向拆解。通过互文图像的挪用,电影影像被模拟还原成摄影图像,观众体验到影像叙事建构的过程,并最终目睹它的解体。这就开启了观众对表意机制进行反思的阅读空间。可以说《放大》很好地阐释了互文图像对电影装置的自反。

图9-4 《放大》中由13张照片构成的自反式文本

电影史上,与绘画图像互文的电影有《美人计》(*Notorious*,1946),以及用人体模特再现绘画场景的《受难记》(*Passion*,1982)等诸多名作。杨德昌的《一一》中吸纳的影像材质至少包含摄影图像、数码影像和绘画图像(图9-5)。这构成电影和其他艺术门类之间的多重互文关系。以下仅列举《一一》中一个多种影像材质混合的长镜头。该长镜头在影片进行了大约一半的时候出现,打断之前缓缓展开的节奏,为故事内容掀起了巨大的波澜。在阿弟孩子的百日宴上,众亲友间发生了矛盾,阿弟晚上只能独自一人回到公寓中。这之后的长镜头维持着一个漠不关心的旁观者视角,展现了阿弟的妻子小燕在第二天早上带着孩子回到家中,却发现阿弟倒在浴室里的一系列情景。塞尚的《水果盘、水壶、水果》(图9-6)和皮埃尔-奥古斯特·雷诺阿(Pierre-Auguste Renoir)的《两姐妹》(图9-7)出现在这个长镜头里。

图9-5 《一一》中的印象派绘画

第九章 当代视觉文化研究语境中的电影媒介

图9-6 保罗·塞尚的《水果盘、水壶、水果》

图9-7 皮埃尔·奥古斯特·雷诺阿的《两姐妹》

毫无疑问,充斥着这个长镜头画面的是等质的叙事空间。与此同时,就好像被击穿了好几个洞一样绘画图像、电视机的反射、摄影图像被巧妙地配置在其间。特别是和这个长镜头的故事内容——阿弟的疑似死亡——近乎毫不相关的两幅绘画图像占据着画面的一角,执拗地诉说着别样的时间维度。

首先来看画面中出现的塞尚的《水果盘、水壶、水果》。米歇尔·泰沃(Michel Thévoz)立足于拉康的结构主义精神分析理论,认为塞尚的一系列作品描写了"影像中象征秩序出现之过程"[①]。塞尚的作品中安定的表征及其具有的形态也已瓦解,画面整体陷于一种混沌状态。但是,那不仅仅是一种破坏的企图,更需要从"任意性的色彩体系"的建立这个观点进行读解。也正是在这个时候,塞尚绘画的一个个色块成为语言学意义上的能指。塞尚的画布上被描绘的对象并不指涉任何具体事物,所以观众困惑的视线不得不在画布上来回游走。但在视线停留的每个瞬间只能体味到一种无法被满足的空虚。视线在等同于能指符号的绘画色块间游走,作为一种事后的结果生产出可以辨识的形态。总之,泰沃从塞尚的绘画作品中所试图发现的正是由能指的滑动造成象征秩序出现的动态过程。换句话说,《一一》中出现的该绘画图像自反式地呈现了表征作用的运作过程。迷惑的观众阅读图像

[①] [法]米歇尔·泰沃:《虚假的镜子——绘画/拉康/精神病》,[日]冈田温司、青山胜译,日本人文书院1999年版,第136页。原书为日语。

的过程正是意义生成的过程,塞尚的绘画不仅停留于解构意义,更积极地重建意义。

这个长镜头中出现的另一幅绘画是雷诺阿的《两姐妹》。这幅作品在1881年第六次印象派画展上展出,可以说正是印象派绘画的代表作。日本评论家西岗文彦将雷诺阿和克劳德·莫奈作为印象派画家的代表性人物,并就莫奈的笔触进行论述,当然其论点同样适用于雷诺阿。"莫奈的特征,在于通过使用以往为了将色彩和明暗的层次柔和的这种技法(指厚涂画法),将颜料以搅在一起的状态置于画布上。由此,造成了画面上有一种好像在目击绘画过程的现场感……莫奈的近乎旁若无人的笔触,在表现眼前'正在绘成的绘画'之美感方面不可取代。这种笔触不仅仅是画面尚且'未完成'的凭证,也作为创作行为依然在'进行中'的凭证被印刻在作品中。"[1]人物画是雷诺阿擅长的领域,《两姐妹》中的人物也描绘得非常细腻。此外,画中人物背景的广袤风景不过是勉强可以分辨。树木之后有湖泊,再往远处可以隐约看到矗立的远山。树木、湖泊、远山,描绘的方法同样是莫奈的厚涂画法。换句话说,这幅绘画作品和丧失了摄影机运动的电影画面空间相比,形成了现在进行中的、包含了"印象"转瞬即逝的时间维度的图像。由于绘画图像并未形成一个封闭而自足的文本,所以观众看到的并非是其结果的表征图像,而毋宁说是表征作用本身。

三、第二种图像形态:结晶

由互文图像引发电影装置自反来解释图像材质的异质融合,会消除各种材质之间的差异。鉴于此,我们不得不去寻找其他理论工具来描述区别于此的第二种图像形态——结晶。显而易见,本文此处想定的是德勒兹的结晶影像。

结晶影像是时间影像这个大范畴下的一个分类,德勒兹在《电影Ⅱ:时间-影像》中最初是这样说明的:"结晶影像,或者说结晶式描写,包含两个无法被区分的面……现实性之物和想象性之物、现在和过去、实在性之物和潜在性之物之间的不可辨识性,因而绝不是大脑和精神中的产物,而是由其本性所决定的附带着双重属性、真实存在的一种影像的客观属性。"[2]

[1] [日]西冈文彦:《印象派解谜——观看的诀窍 光线与色彩的秘密》,日本河出书房新社2016年版,第40、56页。原书为日语。
[2] [法]吉尔·德勒兹:《电影2 时间影像》,[日]宇野邦一等译,日本法政大学出版局2006年版,第96页。原书为日语,下同。本书已有以下中文译本,这里选择参照日语译本重新润色。吉尔·德勒兹:《电影2——时间-影像》,谢强、蔡若明、马月译,湖南美术出版社2004年版。

德勒兹参照亨利·柏格森(Henri-Louis Bergson)的著作《材料与记忆》这样写道:"所谓现在,是实在性的图像,它同时存在的过去,是潜在性的图像,是镜子的图像。"①换句话说,现在与过去形成的最紧密回环以及这个回环的不可辨识性,构成了此处所说的结晶影像。我们在陶醉于眼前壮丽风景的那个瞬间,过去的记忆往往突然间浮现,我们此时此刻体验的正是现在与过去的融合。应雄精辟地总结道:"结晶体的清澄的面就是当下经验的现在,而昏暗的面乃是同样存在于同一个结晶体内的、与这个现在同时存在的过去。换言之,结晶体乃是一个由过去和现在构成的存在,它是一个过去和现在的内部循环,具有相对的封闭性。"②需要强调的是,同时存在的过去依然维持着其潜在性,不同于实在化地标明了具体日期的回忆。

一些学者将过去与现在、虚构与现实之间的暧昧处理作为结晶影像的指标,认为这就是德勒兹所说的"现在和过去、实在性之物和潜在性之物之间的不可辨识性"。例如,《盗梦空间》的主角最终是停留在梦境还是回到了现实,答案被悬置起来。但是,正如德勒兹所言,这种真假难辨仅仅是针对观众而言,而非归附于影像本身的品质。与此相反,结晶影像描述的是一种客观属性,不因任何观众的主观理解而改变。反过来说,任何可以依据主观解释反转的暧昧处理都不能成为严格意义上的结晶影像。无论是柏格森对纯粹记忆的描述,还是德勒兹对结晶影像的描述,即便偶尔有说明上的省略及跳跃,但绝无暧昧之处。所以,结晶影像的准确表述并非是过去与现在、虚构与现实的不可辨识,而是可辨识的过去与现在、虚构与现实的异质融合状态。也就是说,我们要对德勒兹本人的解释作如下修正:两种不同材质的影像必须要明确且客观地扭结在一起,结晶影像才会真正生成。结晶影像所强调的正是不同性质的两个时间维度被压缩在一个特定瞬间的客观现象。

在德勒兹那里,结晶影像未能完成影像对时间的直接表现。在德勒兹通过电影描述的四种结晶影像中,有两种包含对结晶的某种否定。对德勒兹而言,结晶影像是从运动影像到时间影像的一个中转站、一个停留地。正如应雄所说,结晶影像最终形成一个封闭的内部循环。"结晶体的问题是,虽然它是两个面之间的不断的交换,但毕竟还是结晶体内的循环和再循环,如果只有这种内部循环,生命将失去鲜活和光泽。"③结晶影像虽然不属于被各种话语所束缚的图像表征,但也未能创造一种全新的图像形态。

① [法]吉尔·德勒兹:《电影2 时间影像》,[日]宇野邦一等译,日本法政大学出版局2006年版,第109页。
② 应雄:《德勒兹〈电影2〉读解:时间影像与结晶》,《电影艺术》2010年第6期,第103页。
③ 同上,第104页。

四、作为结晶的镜像

图9-8 《上海小姐》的剧照

当然,结晶影像也并非仅仅停留在抽象思辨的层面上,德勒兹通过举出大量的影片实例为其附加了具体的肉身。过去和现在、两种材质的融合确实被解释为两种图像材质的扭结,理论思辨在影像中得以实现。德勒兹列举的结晶影像的图像实例包含两类。第一类是通过镜像表征的故事内容中角色的多重人格。约瑟夫·洛塞(Joseph Losey)的《仆人》(*The Servant*,1963)和威尔斯的《上海小姐》(*The Lady from Shanghai*, 1947,图9-8)中镜像被提及,但那也是因为这些梦幻般的镜像以隐喻的方式映射出角色的多重人格。德勒兹在这之后立刻谈到演员这一职业,指出其本人的人格和其饰演角色的人格之间难以区分。《仆人》讲述的是一位仆人鸠占鹊巢,让主人屈从于自己的阴郁故事。主从身份的反转极好地对应了结晶影像中实在性与潜在性的交换。该片在摄影上大量使用镜像,用镜子中反射人物的图像,隐喻人物另一重人格的在场。最终,仆人和主人在这种镜像的引导下各自走向自己的对立面,占据对方的位置。《上海小姐》是一部成色十足的黑色电影。天真的年轻水手轻信了蛇蝎美女,被卷入一场精心策划的谋杀案。在影片结尾的哈哈镜房间里,同床异梦的夫妻拿枪向对方射击,逐个击碎映射出无数分身的镜像。德勒兹说:"这正是纯粹的结晶影像,增殖的镜子夺取了两个人物的实在性。"①这些分裂的镜像分身揭示了人物的多重人格,而之前被隐藏的真实想法在此处和盘托出,潜在的阴暗人格获得解放,完成了向表面的转换。可见并非镜像就构成了结晶影像,只有通过镜像映射出故事内容中人格的转换才能抵达结晶状态。第二类是电影中的电影。电影中再嵌入电影这样的套层结构也构成了结晶影像。德勒兹提到的影片从《福尔摩斯二世》(*Sherlock Jr.*,1924)到《受难记》,贯穿整个电影史。可以明显看出,结晶影像的魅力并不仅仅在于"现在和过去、实在性之物和潜在性之物之间的不可辨识性",还在于它可以通过镜像和电影中的电影这样的具体图像来直接表现自身。

① [法]吉尔·德勒兹:《电影2 时间影像》,[日]宇野邦一等译,日本法政大学出版局2006年版,第97页。

五、第三种图像形态：蒙太奇

在德勒兹那里，结晶影像未能完成影像对时间的直接表现。与之类似，结晶影像也无法彻底激活图像材质异质融合的创造状态。本小节将转向图像材质异质融合的第三种图像形态，即蒙太奇。

在《在时间面前》(Devant le temps, Paris: Minuit, 2000)中，迪迪-于贝尔曼论述图像的时间维度时虽然仅仅提到本雅明，但实际上原封不动地援用了结晶影像的概念。"为什么是图像（image）？因为在本雅明那里，图像指涉的是和图画、画像、具体描写所完全不同的东西。图像，首先是时间的结晶。正如本雅明写下的，图像是'以往'和'现今'在闪光中相会，并形成星座这种好像闪电一般的让人震撼的形态、在建构自身的同时炽烈燃烧的形态。"①

这里论述的正是德勒兹通过结晶影像描述的现象，即一个特定影像中现在和过去的扭结。迪迪-于贝尔曼认为本雅明的文章也立足于这种时间错乱。并且依据这样的时间逻辑，他进一步提出了自己的蒙太奇概念。简单来说，就是指一个图像中被封印的多重时间维度。多重决定的时间在图像形态的层面上是可以阅读的。此处，迪迪-于贝尔曼举出的例子是弗拉·安杰利科（Fra Angelico）的《神圣对话》的台座部分，在红色的面上不规则地散落着无数斑点，威慑着一切试图对此加以解释的尝试。迪迪-于贝尔曼极为大胆地从这里阅读出相互排斥的三重时间。换句话说，仅在这一幅图像中，属于不同历史时代的三种体制分别留下了各自的痕迹，这就是图像中封印的多重决定的时间维度。需要进行补充说明的是，蒙太奇虽源自电影理论，但被迪迪-于贝尔曼挪用于绘画研究和摄影研究。

所谓蒙太奇，是不同材质元素在一个危急时刻拼接的特异关系。根据这种辩证的关系，潜在性的东西在一瞬间可以被我们窥探到。就好像布满夜空的繁星奇迹般地经由看不见的线条连接形成一个闪耀的星座（constellation）一样。这难道不正是本雅明式的想象力吗？蒙太奇在此已经不仅停留在直接呈现多重决定的时间维度，同时更进一步肩负了呈示不可见之物的历史使命。这里需要强调的是，对于诸多材质，蒙太奇不轻易地按照一种既定的解释（如前面提到的自反）进行还原，而是在保持这些材质差异的同时让它们发生奇妙的共振。在蒙太奇中，诸多要素各自的时间维度和材质特殊性依然得以共存，并且只有在这种异质融合的状态之

① ［法］乔治·迪迪-于贝尔曼：《在时间面前——美术史与时间错乱》，［日］小野康男、三小田祥久译，日本法政大学出版局 2012 年版，第 243 页。

下,创造才成为可能。这也正是由蒙太奇拼接的图像形态得以超越结晶影像的创造性。

六、蒙太奇图像

图9-9 《一一》中蒙太奇式的身体

从《一一》的文本中也许可以发掘迪迪-于贝尔曼意义上的蒙太奇图像。实际上,《一一》中也出现了诸多互文图像,影片挪用了两幅印象派绘画:塞尚的《水果盘、水壶、水果》和雷诺阿的《两姐妹》。与这类互文影像相比,《一一》中还存在更具特色的异质融合的影像(图9-9)。它已经不再停留于多种影像材质的集结或共存,只能被表述为多种影像材质的奇迹般的拼接。具体来说,就是出色地利用玻璃窗,将室内的反射影像和外部的都市空间这两种不同材质的影像暴力地压缩在一个平面上。《一一》中大量出现的这种极具表现力的电影画面,即便在今天看来也属于先锋性的尝试。

这个镜头的画面看起来好像没有固定的形态,所有事物都溶解为一种混沌状态,但实际上其中包含严密的计算。仔细看被压缩在一个平面上的影像,会发现其中包含两种纵深。一方面,画面左边被反射的室内空间的纵深处两名公司职员一直在聊天;另一方面,画面中央可以看到台北的夜景,一条笔直的道路朝向城市的远方延展而去,闪烁的红色信号灯就在道路的尽头。室内空间的纵深和城市的纵深,这两个在视觉上连接在一起的空间实际上处在完全相反的方向。室内空间的纵深位于玻璃窗的内侧,也就是画面的前方;与之相对的都市空间的纵深位于玻璃窗的外侧,也就是画面的背后。镜面反射影像构成了不同影像材质之间的蒙太奇。

在这个异质融合的影像画面中,最为重要的是位于室内空间的身体和都市空间相叠加这一影像表征。在这里构成蒙太奇的不同材质的元素不仅仅停留于集结或共存,而是更进一步地开始相互拼接。如前所述,母亲面向玻璃窗站立时都市空间纵深处的信号灯和心脏的位置相重合。闪烁的红色信号灯视觉上表征了心脏的脉动。就这样,属于身体最深处的器官和远离身体的都市风景相互拼接,生成了一个蒙太奇式身体。

综上，我们从图像材质的异质融合这一电影中司空见惯的现象切入、区分和梳理了三种建立在不同逻辑之上的图像形态。这三种图像形态也相应地形塑了性质各异的文本。互文图像建立在对其他文本的挪用，文本之间的相互参照平添诸多阅读乐趣，因而是一种游戏式文本；结晶影像基于两种影像之间的扭结关系，解释被悬置于异质性材质的相互映射之中，因而是一种非决定式文本；蒙太奇图像生成于多种异质图像相互拼接形成特异的关系之时，创造出文本表层之外的阅读空间，因而是一种革命式文本。

当今数码影像大行其道，电影之死的论调也随之兴起。但是，图像材质的不纯却未必摧毁电影得以存在的根基。恰恰相反，图像材质的异质融合反而有机会重新激活电影的创造性。也就是说，电影并非被污染，而是被再次创造更新。我们最终探寻的潜在于图像中的创造性存在于第三种图像形态（蒙太奇）之中。在蒙太奇式的图像形态中，被压榨、被忽视的图像可以书写关于自身尚未被记录的历史。在这种转瞬即逝的关系中，异质融合的图像会迸发"希望的火花"，面向观众返身照亮图像自身。

思考题

1. 电影影像的运动包含几个维度？
2. 电影影像的运动体现了怎样的"现代性"知觉？
3. 互文图像和结晶图像有哪些相似性？两者之间有何区别？
4. 图像异质融合在当代华语电影中有怎样的实践？

第三部分 中国电影史

第十章

中国电影的萌芽(1905—1923年)

中国电影的发端与世界电影的诞生有着密切的关联,电影诞生不到一年,卢米埃尔兄弟的摄影师便将电影带入中国放映,开始拓展他们的商业版图。在电影进入中国放映近十年之后,中国人开始了自己的制片活动。最初的制片活动始于北京丰泰照相馆,是对京剧表演的记录。中国电影的叙事始于上海新民影片公司拍摄的短片。在大量的短片实践中,制作者们逐渐掌握了拍摄电影的技巧和语言,为中国长故事片的生产打下了坚实的基础。

第一节 电影的传入与中国电影的诞生

1895年12月28日,电影诞生于法国。随后,电影很快被西方商人带到中国,并在北京、天津、上海、香港等地开始了经营性的电影放映。面对来自西洋的新鲜事物,中国人对观看电影充满了好奇和兴趣,纷纷涌进茶楼和戏院观看"西洋影戏"。

根据程季华等人编写的《中国电影发展史》,"西洋影戏"在中国的首次放映是1896年8月,地点是上海徐园里的"又一村"①。然而,近些年,有不少学者对电影在中国首次放映的时间提出质疑并进行了考证,出现了新的研究成果:"根据罗卡和法兰宾的考证,是'香港先于上海'放映了电影,其中,香港的首次电影放映是1897年4月28日,地点是香港大会堂";"上海的首次电影放映则是在1897年5月22日,地点在礼查饭店"②。不论是1896年还是1897年,电影诞生后的短时期内便传入中国,这一事实是可以确定的。中国早期的电影放映市场主要被外国文化

① 程季华、李少白、邢祖文:《中国电影发展史》(第一卷),中国电影出版社1981年版,第8页。
② 林吉安:《关于电影初到中国的史料补正》,《当代电影》2017年第2期,第117—122页。

商人掌握,尤其是在上海经营放映的西班牙商人加伦·白克(Galen Bocca)和雷玛斯(A. Ramos),后者在电影行业中更胜一筹。1908年,拥有充足资本的雷玛斯在上海搭建了虹口大戏院。随后,他还陆续建成了维多利亚影戏园、夏令配克影戏院。1902年,北京的经营性影片初次放映,一位外国商人租赁了北京前门的打磨厂福寿堂用于放映。紧接着,我国商人林祝三在打磨厂的天乐茶园放映影片。之后,北京的许多戏院和茶楼均开始电影放映活动。当时,国人较有规模的放映活动为中国民族电影制片业的兴起带来了契机。

1905年,我国首部电影《定军山》在北京丰泰照相馆诞生。《定军山》是一部戏曲短片,确切地说,是对京剧表演的影像记录,主演是当时京城有名的京剧名家谭鑫培,导演是丰泰照相馆的老板任庆泰(图10-1)。任庆泰(1850—1932),字景丰,是一名实业家,早年曾赴日本做工,通过自学掌握了拍照技术。1892年,他在北京创办了丰泰照相馆,兼营照相器材。他还经营药房、中药铺、木器店和汽水厂。此外,任庆泰对电影放映非常感兴趣,于是改建了大观楼影戏园,这是北京第一家专业电影院。出于大观楼放映外国影片片源不足、种类单一的原因,加之任庆泰本身掌握一定的拍摄技术,任庆泰萌生了自己拍摄影片的念头。他从德国商人开的一家洋行里购入一架法国生产的木壳手摇摄影机,开始了最初的尝试。

图10-1 任庆泰

任庆泰在"拍什么"这个问题上一定是进行了深思熟虑的,作为放映商,他最先要考虑的是影片是否卖座。考虑到京剧在当时的演出盛况及受市民欢迎的程度,加上任庆泰与京城戏曲界交情颇深,他自然而然地想到要把京剧拍成电影并进行放映。1905年春夏之交正是京剧谭派创始人谭鑫培筹庆生日之际,于是,由任庆泰主持拍摄的中国第一部电影《定军山》(图10-2)诞生了。

图10-2 《定军山》拍摄现场复原及主演谭鑫培

《定军山》是谭鑫培的常演剧目之一,也是最叫座的剧目之一,取材于《三国演

义》,讲述了年迈的蜀将黄忠屡建战功的故事。影片拍摄了"舞刀""交锋""请缨"三个动作性较强的场景,用了三天时间,成片有三本,可以放映半个小时。影片的拍摄地点在丰泰照相馆的中院天庭,由照相技师刘仲伦利用日照光拍摄,任庆泰则在现场指挥。通过王越的记述,今天的我们仍然可以了解当时影片的拍摄情况:"廊子下借着两根大红圆柱,挂上一块白色布幔。屋内成了谭老板临时起居的地方,他的跟包、琴师、敲锣鼓家伙的,都来了。屋外院子里,那架号称'活动箱子'的摄影机摆在靠前院的后墙边,由照相技师刘仲伦担任拍照。他是'丰泰'最好的照相技师了,虽然前几天练过几回,但真的上阵,仍显得有些紧张,一通锣鼓过后,布幔后闪出一个戴髯口、持大刀的古代武将来,这就是谭鑫培最拿手的《定军山》里的老黄忠。只见他配合着锣鼓点儿,一甩髯口,把刀一横,立成顶梁柱一般,就听旁边有人喊:'快摇',刘仲伦便使劲摇了起来,那时的胶片只有二百尺①一卷,很快便摇完了,算告一段落……据说,拍的人影儿很清晰,但一舞大刀就不行了,只见大刀的光影而不见人。"②由此可见,《定军山》是借助自然光在室外拍摄的。由于初次拍摄时,任庆泰和照相技师刘仲伦毫无经验可言,只记录下谭鑫培的表演。此外,由于他们不知道如何移动机位和改变摄影机的角度,还造成了人物出画的情况。

这次拍摄之后的数年里,任庆泰还拍了七八部戏曲名家主演的戏曲纪录片,如《艳阳楼》《金钱豹》《白水滩》等。由于欠缺拍摄经验和技术问题,这些戏曲影像片段的效果并不理想,但仍然吸引了很多观众,"五花八门,备极可观,曾映于吉祥戏院等处,有万人空巷来观之势"③。1909 年,一场原因不明的火灾使丰泰照相馆受损严重,中国电影最早的拍摄尝试也不得不终止。中国第一批电影诞生于北京或许带有某种偶然性因素,但四年后民族制片业在上海的重新开始就注定是一种必然。

第二节 早期短故事片的拍摄实践

新兴的民族电影不仅需要本土文化的支持,而且更需要经济和"精神气候"的保障。所以,作为中国近代经济和文化中心的上海自然就有理由成为中国早期电

① 1 尺约为 33.3 厘米。
② 转引自李少白:《中国电影史》,高等教育出版社 2006 年版,第 11 页。
③ 转引同上书,第 12 页。

影的发展基地①。正是以上海为代表的都市形象和都市文明，赋予早年中国电影相对充裕的物质条件、人才资源和观照对象，也使其从内蕴上禀赋一种独特的半殖民地半封建文化，以及在对这种半殖民地半封建文化进行顽强对抗过程中衍生出来的、具有某种启蒙特征的新鲜文化气质。电影基地与"罪恶"之都的双重指称和奇妙并置，便是"上海"在这一时期中国电影文化史上拥有的身份和扮演的角色②。

图10-3　郑正秋（左）和张石川（右）

《定军山》等首批戏曲短片是对戏曲表演的实录，严格意义上是戏曲纪录片，而中国最早的短故事片拍摄始于1913年。张石川（1889—1953）开启了中国短故事片的最初拍摄实践，他早年在洋行做事，经营过文明戏班和游艺场。1913年，张石川与郑正秋（1889—1935，图10-3）等人组成了新民影片公司，专门承办亚细亚影戏公司在上海的拍片业务。借助中国最早的由外商投资的制片机构亚细亚影戏公司的设备和场地，新民影片公司创作了中国最早的短故事片《难夫难妻》，拉开了中国叙事电影的序幕。

《难夫难妻》由郑正秋编剧，张石川和郑正秋共同导演。影片以中国旧式封建婚姻为题材，讲述了两个家庭如何通过媒人的撮合，把互不相识的一对男女送入洞房的故事。片中的所有角色均由男性饰演。《难夫难妻》的拍摄工作在亚细亚影戏公司的一个露天摄影棚内进行，郑正秋负责指导演员的表情，张石川指挥摄影机位置的变化。摄影机位置摆好后，他们就请演员在镜头前表演，各种表情和动作一路做下去，直到200尺一盒的胶片摇完为止。当时镜头的位置是固定不变的，画面呈现的永远是"远景"③。此后，以张石川为主导，新民影片公司拍摄了20部短故事片，基本上取材于新剧文明戏、戏曲和民间笑话，以滑稽短片为主，如《新茶花》《杀子报》《庄子劈棺》《长坂坡》《祭长江》《赌徒装死》《活无常》《二百五白相城隍庙》《店伙失票》《横冲直撞》《一夜不安》《滑稽爱情》。这些短片大多有两本的长度，每部影

① 陆弘石：《中国电影史1905—1949：早期中国电影的叙述与记忆》，文化艺术出版社2005年版，第9页。
② 李道新：《中国电影文化史（1905—1949）》，北京大学出版社2005年版，第44页。
③ 参见李少白：《中国电影史》，高等教育出版社2006年版，第13—14页。

片拍摄耗时大约四五天。从影片内容上看,大多是以惩恶扬善为主题的故事,通俗易懂,便于观众接受。当时,张石川开始使用不同的镜头进行拍摄,如《一夜不安》里频繁运用了特写镜头,《活无常》《五福临门》多次使用外景拍摄。作为对短片叙事可能性的进一步摸索,张石川在镜头和场景的分割、户外实景的采用、景别的变化等方面均有了一定的构思,从而使影片的银幕时空彰显示出一些灵活性和想象力①。

1922年,张石川为明星影片公司拍摄了《滑稽大王游沪记》《劳工之爱情》和《大闹怪剧场》。这些短片仍以喜剧打闹为主,甚至直接借用了卓别林短片、美国启斯东电影公司(Keystone)的喜剧元素。其中,《劳工之爱情》(郑正秋编剧、张石川导演,图10-4)的成绩更为突出。这是一部非常有趣的爱情喜剧,讲述了改行卖水果的郑木匠爱上祝医生之女,

图10-4 《劳工之爱情》的剧照

为求婚成功特意改装楼梯,使楼上全夜俱乐部的酒肉之徒们摔倒,只能到祝医生处看病,而郑木匠也最终达成愿望的故事。《劳工之爱情》是中国电影资料馆保存的最早的中国电影,也是中国电影影像史的开端。影片分为6个场景,由188个画面镜头和49段说明字幕组成。尽管在场面调度和演员表演方面仍然保留着初期电影中常见的舞台化痕迹(如人物横向入画、出画,以及布景对称,光线缺少层次等)。但是,在镜头调度方面,影片力图突破舞台思维的羁绊,创作者通过从全景到特写的不同景别的变换,以及交叉蒙太奇、叠印、降格摄影、主观镜头等银幕技巧的运用,较为出色地营造出引人入胜、完整有序的喜剧情景②。在心理时空的刻画上,影片通过在画面的左上角叠印一个小的画面来彰显人物的心理活动(早期电影在心理时空呈现上一种颇有趣味的方式)。与以往影片拍摄的不同之处在于,《劳工之爱情》开拍前已经有了工作台本,包括镜头景别、场景、情节、对话等内容都已初具规模(类似于现在的分镜头剧本)。《劳工之爱情》标志着中国短故事片创作基本成熟,是中国早期短故事片创作时期的代表作品。

以编剧陈春生、导演任彭年、摄影廖恩寿为主创的商务印书馆活动影戏部(以

① 陆弘石:《中国电影史1905—1949:早期中国电影的叙述与记忆》,文化艺术出版社2005年版,第11页。
② 同上书,第12页。

下简称商务影戏部)也进行了短故事片的实践,早期是创作打闹滑稽剧。此外,商务影戏部还拍摄了一些极具教育意义的短片,如《猛回头》《李大少》;描绘神怪和武打内容的影片,如1922年任彭年执导的《清虚梦》《车中盗》。除了短故事片,商务影戏部开风景片、科教片的先河,先后拍了《南京名胜》《西湖风景》《北京风景》《泰山风景》等风景片,不仅展示了祖国风光,在一定程度上也鼓舞了观众的爱国之心。《慈善教育》《盲童教育》《女子教育观》《驱灭蚊蝇》等科教片不但有利于普及自然科学和社会科学知识,在提倡新学服务社会方面也具有进步意义。

无论是张石川等人拍摄的短片还是商务影戏部拍摄的短片,国内早期的拍片尝试都是在观摩、借鉴西方电影特别是美国打闹剧、喜剧片的基础上,融合中国传统通俗文化,如民间故事、笑话和小说的素材。国内早期的短片在这两种文化的取舍和融合中进行了初期尝试,并在套用西方电影语法的过程中找寻自己的电影语言,在电影形式与内容方面进行初始的磨合。

第三节　早期的长故事片创作

中国的长故事片拍摄开始于1921年。但是,早在1916年,由幻仙影片公司拍摄,张石川、管海峰导演的短故事片《黑籍冤魂》(4本,40分钟)为长故事片的拍摄奠定了基础。《黑籍冤魂》讲述的是愚昧吝啬的父亲为了让热心肠的儿子不再慷慨助人,劝逼他吸食鸦片,最终导致家破人亡的故事。相比最早的一批短片故事,首先,本片的情节更为完整,人物性格的发展更加有据可依,与情节变化相呼应;其次,影片不再局限于内景,摆脱了严重的舞台痕迹;再次,采用了一些外景,摄影机的位置不再是固定不变的,有远景、中景、近景和特写镜头;最后,在镜头剪接方面有了初步的省略和跳接。可以说《黑籍冤魂》在艺术表现上的探索为长故事片的拍摄积累了经验,提供了许多有益的借鉴。

中国影戏研究社1921年出品的《阎瑞生》(图10-5)开启了中国电影史上真正的长故事片的拍摄历程。该片片长10本,由杨小仲编剧、任彭年导演,是根据真实事件改编的"实事影片"。这部

图10-5　《阎瑞生》的剧照

第十章 中国电影的萌芽(1905—1923年)

影片将在上海轰动一时的一桩大案搬上了银幕:上海滩一个名为阎瑞生的洋行职员因赌博欠下巨额赌债,于是设计将上海有名的妓女王莲英杀害,案发后潜逃被擒。这一案件不仅被当时的报刊大量报道,而且经改编的文明戏、时装京剧连演不衰,非常受欢迎。中国影戏研究社或许正是看到这一案件潜在的商业价值,于是决定投资将它拍摄成影片。在剧本创作上,中国影戏研究社的杨小仲、顾肯夫、陆洁、陈寿芝等皆参与剧本创作,尽量使电影的情节与事实相符。该片的摄影和表演为了追求纪实性,全部场景都尽量采用实地拍摄,还租来杀人事件中出现的白色跑车进行拍摄。此外,片中的演员都是非职业演员,由一个从良的妓女扮演王莲英,阎瑞生则由他的一个好朋友扮演。《阎瑞生》于1921年7月1日晚在夏令配克影戏院首映,连映一周,获得了极大的轰动效应和商业成功。

紧随《阎瑞生》,之后的两年又有一批长故事片问世。1922年,影片《红粉骷髅》(12本,图10-6)由管海峰编导,新亚影片公司出品,取材于外国侦探小说,讲述的是一伙黑手党以女色为诱惑骗取人寿保险的惊险探案故事。影片在叙事上按照传统戏剧框架展开,在布景上参考了美国影片中由硬纸板制成的墙壁,并营造出石头的质感。《红粉骷髅》中西式风格的环境布置,以及黑布头套和制服上印有的骷髅标记均效仿自美国侦探片《秘密电光》。1923年,明星影片公司则将

图10-6 《红粉骷髅》的剧照

1921年发生在上海的另一桩命案搬上银幕,拍成了影片《张欣生》。《阎瑞生》和《张欣生》这两部影片被称为"实事影片"。当时的几部长故事片很受观众欢迎,甚至可以与美国影片一较高下。但是,犯罪题材的影片在追求真实性的过程中也会起到"展示"罪恶的副作用,对中国这样一个非常重视人伦秩序、道德规范的国家来说,是一个十分敏感的问题。1923年,影片《阎瑞生》《张欣生》被江苏省当局以有害社会人心为由,明令禁映[①]。

除了犯罪题材的影片,最初的长故事片还呈现出艺术化的创作倾向,但杜宇拍摄的《海誓》(1922年,6本)和《古井重波记》(1923年,6本)就具有明确的艺术唯美风格。但杜宇以绘画时尚女性在上海闻名,他学习了电影摄影技术,并认为电影就是动的美术,所以拍摄影片时十分讲究画面造型以及对构图和光线的运用。《海

[①] 李少白:《中国电影史》,高等教育出版社2006年版,第19页。

誓》讲述了富家女和穷画师的恋爱故事。影片在光线、角度、构图、层次上都力求完美,特别是女主角的近景和特写镜头拍得尤为美丽动人。但杜宇善于运用自然景物暗示人物的关系、心态及影片的情感基调,其中频繁出现的海浪镜头是对人物内心情感的喻示。但杜宇导演的另一部影片《古井重波记》用被暴风雨摧残的腊梅暗示女主人公的悲剧命运等。但杜宇的这些创作实践为中国电影对人物情感、心理活动的表达提供了一个基本模式。在艺术表现力的探索与实践方面,但杜宇的影片对中国早期长故事片的艺术倾向进行了有价值的尝试。

这些在文化品味和艺术格调上各不相同的影片(纪实片、侦探片、艺术爱情片等),一方面体现了早期从影者能越来越自如地运用多种方式讲述故事的能力,另一方面也为民族电影在市场的立足起到了试探性的先行作用[①]。

思考题

1. 中国电影最初与京剧的结合是一种偶然还是必然?
2. 《定军山》作为中国第一部电影,为中国电影奠定了什么传统?
3. 以《难夫难妻》为代表的最早一批短故事片具有哪些特点?
4. 为什么说《劳工之爱情》是中国早期短故事片的集大成者?
5. 短故事片为中国长故事片的拍摄积累了哪些经验?
6. 中国第一部长故事片《阎瑞生》取得商业成功的原因有哪些?

[①] 陆弘石:《中国电影史 1905—1949:早期中国电影的叙述与记忆》,文化艺术出版社 2005 年版,第 14 页。

第十一章

早期中国电影的商业竞争
（1923—1931年）

20世纪20年代，由于明星影片公司《孤儿救祖记》（图11-1）的成功，中国电影开始进入一种全面发展的态势，制片公司的增多和影片产量的大幅度提升，加上电影学校和电影杂志的出现，国产电影受到普遍欢迎。同时，以明星影片公司为代表的一些颇有作为的电影公司不仅生产了数量较多的影片，而且确立起不同的创作方针和作品特色，形成了不同的创作流派。由于民族资本的孱弱，电影经营者缺乏承担风险的能力，只能听命于市场，在"小投入、快产出"的经营模式下跟随市场的引导，使中国电影在20世纪20年代末逐渐陷入从古装片到武侠片、神怪片的竞争。

图11-1 《孤儿救祖记》的剧照

第一节 《孤儿救祖记》与国产电影运动

明星影片公司1923年出品的《孤儿救祖记》不仅挽救了公司连年失利的情况，而且兼具思想性、艺术性和商业性，表现出较为明确的民族意识，被视作这一时期的巅峰之作，并引起了国产电影的全面复兴，标志着中国民族电影的确立。

《孤儿救祖记》由明星影片公司出品，郑正秋编剧，张石川导演，张伟涛摄影。作为明星影片公司的决策者，张石川和郑正秋在制片方针上并不一致。张石川将

电影视作一种商品,能够在商业上获利是最重要的,而郑正秋希望电影具有教育意义,"在营业主义上加一点良心的主张"①。这就是为何郑正秋能够赋予影片商业价值以外的更多东西的原因。《孤儿救祖记》很好地体现出郑正秋的社会改良思想。影片讲述了一个家庭十年中的人物变化,富翁杨寿昌被贪心的侄子欺瞒,将自己的儿媳及遗腹子赶出家门;十年后,杨寿昌晚景凄凉又险遭不测,已经长大的孙子最终救了他。这是一部典型的家庭伦理剧,在上映后大获成功,"营业之盛,首屈一指;舆论之佳,亦一时无两"②。《孤儿救祖记》的成功主要有以下四个原因:第一,剧作内涵与社会思潮相符;第二,在编剧技巧上,郑正秋借鉴了中国传统叙事艺术的"传奇方法",即运用悬念和突变的手法将人物命运之"奇"与情节安排之"巧"交织;第三,在人物处理方面,郑正秋运用中国观众习惯的善恶对比原则,把角色截然分为善恶两类,并着力塑造了符合中国普通观众期待的理想的女主人公形象;第四,在银幕的视觉语言,如镜头调度、美术设计、摄影、剪辑等方面,影片也达到了此前国产影片没有达到的高度③。

《孤儿救祖记》的成功不仅帮助明星影片公司走出经济困境,还使它成为中国20世纪20年代最具代表性的电影公司,推动了国产电影的全面繁荣。当时,电影得到商人的青睐,并吸引了投资,因而形成了中国电影的发展热潮,促成了国产电影运动。国产电影运动具有五个特征。第一,制片公司如雨后春笋般地涌现出来。据不完全统计,1923—1925年,全国各地共开设175家电影公司,上海有141家④。不过,其中有很多公司只是空挂招牌,有的缺乏实力,以拼凑或借用器材和人才的方式进行拍摄,也有仅拍摄一部影片便破产的"一片公司"。第二,影片的年产量明显上升。1923年,我国的常规故事片有5部,1924年有16部,1925年有51部,1926年有101部。第三,国产电影受到观众的热烈欢迎,各大影院一改好莱坞电影独霸天下的情况,开始重视国产影片。与此同时,与电影相关的产业发展也势头较好,兴起了影院投资热,1926年全国影院多达156家。第四,电影教育受到重视,各类电影培训机构出现,还有专门的电影学校,1924年成立的"中华电影学校"是中国第一所较为正规的电影培训机构。第五,出现了一批电影出版物,仅1925年出版的专业性电影杂志就有20余种,如《影戏丛报》(1921,上海)、《影戏杂志》

① 转引自陆弘石:《中国电影史1905—1949:早期中国电影的叙述与记忆》,文化艺术出版社2005年版,第15页。
② 转引同上书,第16页。
③ 同上书,第17—18页。
④ 李少白:《中国电影史》,高等教育出版社2006年版,第23页。

(1921，上海)、《电影周刊》(1921，北京)、《电影杂志》(1922，北京)、《影戏半周刊》(1923，上海)、《电影周刊》(天津，1924)、《电影杂志》(1924，上海)等；各大报纸也开设了专门的电影副刊刊登电影的评价和评论。此外，一些较具规模的影片公司，如明星影片公司、长城电影公司、神州影片公司、天一影片公司、大中华百合影片公司等，为了电影宣传纷纷出版"特刊"来配合电影的发行。

《孤儿救祖记》问世之后，中国影人的主体创作意识有了第一次普遍意义上的觉醒。同时，由于国产电影行业的兴盛和国产片舆论地位的提高，投资者和创作者在建立独树一帜的风格方面达成了共识。"换言之，对于制片公司的创办人来说，他们希望创立一种有别于其他公司出品的'精神品牌'，而对于创作人员来说，也希望自己的创作趣味能够得到较多的体现。这样，在不同的制片方针统领下，各公司聚合了一批艺术志趣大致相近的创作人员；与此同时，也便出现了'海上各影片公司莫不各有其个性和特别之作风'的动人景观。"①

第二节　明星影片公司和其他民营影片公司

明星影片公司(图11-2，以下简称明星公司)成立于1922年，由郑正秋、张石川、包天笑、洪深等人组成，在当时极负盛名。其中，郑正秋、张石川是明星公司影片创作的主导者。在《孤儿救祖记》成功之后，明星公司便确立了商业娱乐价值和社会教育价值并重的创作方向，陆续创作了《玉梨魂》《最后之良心》《空谷兰》等影片。明星公司实践的是"通俗社会片"

图11-2　明星影片公司

的创作模式，它的影片大多取材于家庭伦理故事。"在价值判断方面上，影片以富于社会责任感的资产阶级改良思想和同情弱者的人道主义为取向，在技巧运用上则以传统叙事文艺的传奇方法和平俗晓畅为依据。因而容易赢得尽可能多的观众

① 陆弘石：《中国电影史1905—1949：早期中国电影的叙述与记忆》，文化艺术出版社2005年版，第19—20页。

的认同和舆论的总体肯定。"①

张石川和郑正秋在制片方针上一开始是存在差异的。张石川较为注重影片的商业娱乐价值,"所导演之戏,以善善恶恶见长,如香山作诗,老妪都解,以是深得普通社会之欢迎"②。他不仅开设明星电影学校,培养新演员,还利用商业手段将王汉伦、杨耐梅、张织云、宣景琳捧为四大名旦,保证了明星公司影片的上座率。张石川开创了中国电影导演艺术的基本形态,以戏剧观念处理电影场面为主要特征,以重现戏剧化场面为导演创作的中心。与好莱坞电影以追逐动作作为镜头处理的重点不同,张石川一直将场面置于画面的中心位置,常使用平面构图,少有侧、逆、反或对角线构图;摄影机机位多用水平高度,较少采用俯拍、仰拍等特殊角度;在景别上较少使用大远景和大特写,一般使用最佳观众席的视点,以中景、近景为主。剧评家出身的郑正秋在电影制作方面一直追求社会教育意义,他的剧作体现了他对中国社会生活的细致观察与体验,所以能够比较准确地把握观众心理。"洪深曾总结郑正秋编剧的三大特点:一是人生阅历、经验丰富,对人情世故洞察透彻;二是尊重观众的心理,知道'什么话可以感动他们,什么材料可以刺激他们,什么是他们所喜欢的,什么是他们所厌恶的,什么是他们漠然不理的';三是对于演员的精确的鉴别能够量才使用,充分发挥演员的潜质,决不至于有好角儿投置闲置,无戏可做,或者是用非所长。郑正秋熟悉中国传统小说和戏曲的叙事方式,在编织情节方面,注意戏剧性张力的铺陈。"③

张石川、郑正秋继《孤儿救祖记》后拍摄了《玉梨魂》(1924)、《苦儿弱女》(1924)、《好哥哥》(1924)、《最后之良心》(1925)、《上海一妇人》(1925)、《盲孤女》(1925)、《梅花落》(1927)等。他们的影片大多以批判遗产制度和其他封建习俗为主题。《玉梨魂》改编自早期"鸳鸯蝴蝶派"文人徐枕亚的同名小说,通过梨娘丧夫的爱情悲剧批判了封建礼教对人性的束缚与扭曲。与原小说相比,郑正秋的改编通过梨娘守节而死的悲剧,凸显了旧礼教对人性渴求的压制,唤起观众对梨娘的同情,达到了批判封建的寡妇守节观念的目的。同样,《最后之良心》通过讲述一个家庭为儿女娶媳招婿的故事,批判了封建婚姻中的旧俗,如童养媳、招赘婿、抱牌位娶亲等。

郑正秋、张石川社会片的另一个主题是封建社会中妇女的悲惨命运。《上海一

① 陆弘石:《中国电影史1905—1949:早期中国电影的叙述与记忆》,文化艺术出版社2005年版,第21页。
② 转引同上书,第27页。
③ 转引自李少白:《中国电影史》,高等教育出版社2006年版,第27页。

第十一章 早期中国电影的商业竞争（1923—1931年）

妇人》讲述一个被卖到上海的农村姑娘，用自己的血汗钱帮助初恋情人成家立业并拯救另一个命运相同的女子的故事。影片受到卓别林《巴黎一妇人》的启发，但在主题上突出了对女性和弱者的同情。《盲孤女》中第一次出现女工形象，讲述了贫苦孤女受后母虐待，被工头欺负，遭遇失业并双目失明，最终决定投海自杀的悲剧。《挂名的夫妻》描写了一个聪明的女子由于"指腹为婚"而被迫嫁给傻丈夫，在丈夫患病身亡后守节，揭示了"指腹为婚"的罪恶。这些影片具有曲折的叙事情节，注重家庭生活，多表现中国女性的坚忍形象，赢得了观众的喜爱。明星公司因此成为中国20世纪20年代最受欢迎的影片公司，在国人心目中占据了重要位置。

长城画片公司（原名长城制造画片公司）的创办者李泽源、梅雪俦有留美经历，同时心怀家国，认为"中国有无数大问题是待解决的，非采用问题剧制成影片，不足以移民易俗，针砭社会"①。因此，长城画片公司出品的影片带有鲜明的社会批判色彩。正是在这种立意下，他们聘请侯曜（图11-3）任长城画片公司的编剧，创作了《弃妇》《一串珍珠》《春闺梦里人》《伪君子》等社会问题片。相比于郑正秋"社会片"的改良主题，侯曜"问题剧"的立意更带有现代气息。

图11-3　侯曜

图11-4　《一串珍珠》的电影海报

具体而言，《一串珍珠》（图11-4）是一部家庭问题剧，以法国短篇小说家莫泊桑的《项链》为题材，讲述了一串珍珠给一个家庭带来的生活波折，批判了女子的虚荣。《春闺梦里人》则是一部"非战问题"影片，讲述了有感于军阀争权夺利的留美青年陈士英投身于军工教育，苦劝督军勿与邻省开战未果，后在前线中弹身亡，使慈母、娇妻陷入悲痛的故事。深受易卜生《社会栋梁》和莫里哀《伪君子》影响的侯曜认为，编剧要如易卜生、莫里哀这样的文学家一般针砭时弊。

"神州派"与"长城派"齐名，它的影片风格以追求潜移默化的艺术效果、强调含蓄的艺术表达方式为主。汪煦昌是神州影片公司（以下简称神州公司）的创始人兼摄

① 转引自李少白：《中国电影史》，高等教育出版社2006年版，第31页。

影,曾留法专门学习摄影。神州公司"宣传文化之利器,阐发民智之良剂",认为电影对社会人心有巨大的影响力,并且"唯主义是崇"。神州公司所谓的"主义",就是主张"于陶情冶性之中,收潜移默化之效"①。由于神州公司的影片只得到知识分子和学生群体的认可,其"潜移默化"的制片方针也没能深入更广泛的群体,仅在三年中拍摄了8部影片,代表作有《不堪回首》《难为了妹妹》。

"长城派"和"神州派"受到西方艺术思想的影响较大,审美趣味较为高雅,影片远不如明星公司出品的更贴切中国现实社会生活的社会片受欢迎,所以在经营上不太成功。虽然这两家公司存在的时间不长,但对中国早期电影的探索有重大意义。

第三节　从古装片到武侠片、神怪片的竞争

20世纪20年代,中国的社会矛盾和政治斗争十分激烈,甚至危及电影行业,各电影公司更加深刻地意识到,只有盈利才能保证自身的生存,于是把经济效益放到了第一位。当时,由于民族资本孱弱,电影经营者缺乏承担风险的能力,只能追随市场。国内市场有限,但南洋市场利润显著,所以,众电影公司开始到南洋市场扩大获利空间。国产片在南洋的主要观众是华侨劳工,当他们对祖国的思念得到满足之后,便开始要求影片的娱乐功能。在这样的时代背景下,20世纪20年代的电影行业竞争相当激烈。首先,各制片公司为了获利,不惜牺牲质量来控制成本,从而增加产量;其次,为了迎合观众的兴趣,尤其是南洋观众的喜好,争夺热门题材,导致影片的雷同现象严重;最后,为了争抢市场档期、快速出片,电影的艺术性大大降低,甚至出现粗制滥造的现象。因此,这一时期的中国电影逐渐陷入从古装片到武侠片、神怪片的竞争中。一向尚古、尊奉传统伦理的天一影片公司开风气之先,开始拍摄古装片。

古装片又称稗史片,大多改编自稗史弹词、传说故事和古典小说。一般认为,真正开古装片风气之先的当属1926年由天一影片公司出品的以《梁祝痛史》《义妖白蛇传》为代表的一系列稗史影片②。一开始出现的是"时装夹古装"的电影,到1927年才出现完全使用古装的影片。据记载,天一影片公司拍摄的《梁祝痛史》

① 转引自李少白:《中国电影史》,高等教育出版社2006年版,第33页。
② 同上书,第45页。

第十一章 早期中国电影的商业竞争(1923—1931 年)

《义妖白蛇传》等由于质量粗糙,放映时遭到舆论界的批评,但它在经营上十分成功,超过了以往票房最高的明星影片公司的《空谷兰》。随后,天一影片公司将出品方针彻底改为创作古装片。据当时的人们分析,"从前所出诸国片,类皆描写男女相悦,或拆白盯梢之事,陈陈相因,未免多而生厌,骤睹此种稍带几分神怪色彩之故事片,自觉耳目一新,一若饱饫粱肉之人,偶食藜藿,亦觉别有异味耳"①。因此,《义妖白蛇传》等古装片才受到海内外观众的欢迎。可见,适应观众的欣赏口味尤其重要。天一影片公司的成功极大地刺激了其他制片公司,于是大家纷纷制作古装片,在 1927 年达到顶峰。当然,古装片中也有一部分出彩的影片,如大中华百合影片公司 1927 年出品的《美人计》(24 本,分上、下两集)。大中华百合影片公司试图将它拍成一部真正意义上的历史片,不仅投入高达 15 万元的成本(这在当时相当于至少十部影片的成本),历时一年拍摄完成。此外,创作人员还邀请专家对历史和相关细节进行考证,在艺术上严肃认真,得到了大众的好评。上海影戏公司 1927 年出品的影片《杨贵妃》基本遵循史实,布景、服装、道具和用光、构图等都力求华丽优美。1928 年,明星影片公司出品的《白云塔》和民新影片公司出品的《西厢记》(图 11-5)都拍得比较讲究。其中,《西厢记》较好地继承了原著的反封建叛逆精神,讴歌了主人公对爱情的追求。此外,影片在导演技巧方面处理得比较成熟,打斗场面采用多角度呈现,最有名的是通过特技摄影表现了张生的梦境。《西厢记》的导演侯曜将原剧中的一句戏文"笔尖横扫五千人"转化为生动的影像:梦中的张生看到孙飞虎掳走莺莺,手中的毛笔变得越来越粗大,他骑上毛笔飞临敌阵,并以毛笔为武器打败了敌手。绝大多数古装片几乎都是借"古代"这样一个模糊的年代概念和假托古人名姓来演绎"才子与佳人"或"英雄与美人"的传统叙事母题,并根据商业需求穿插能够迎合观众俗好的艳闻逸事或油滑噱头②。

图 11-5 《西厢记》的剧照

① 转引自熊鹰、黄献文:《纸上电影——论早期古装类型片的"故事"新编(1926—1931 年)》,《江汉论坛》2021 年第 6 期,第 80—88 页。
② 陆弘石:《中国电影史 1905—1949:早期中国电影的叙述与记忆》,文化艺术出版社 2005 年版,第 37 页。

武侠片作为电影史上的一个概念,特指 1927—1931 年以武侠内容为主要剧情的影片,在古装片之后兴起。与古装片的"崇文"不同,武侠片主要是"宣武"。武侠片的流行一方面与外国侦探片的风靡有很大关系;另一方面,《三侠五义》《荒江女侠》等武侠小说在报刊上连载并广泛流行,引起了电影从业者的注意。与古装片相比,武侠片带有更加明显的类型特征:第一,武侠片大多取材于现成的武侠小说,与武侠小说的天然联系使得影片因小说而走红;第二,武侠片通常有四种叙事模式,即除暴型、复仇型、比武型和夺宝型,最为常见的是除暴型和复仇型;第三,在角色设置方面,武侠片的主人公均为武功高强的剑客侠士,他们不仅身手不凡,而且具有理想人格,如锄强扶弱、劫富济贫等;第四,造就了一批武侠明星,如范雪朋、徐琴芳、吴素馨、王元龙等,也成就了一些导演,如任彭年、陈铿然、文逸民、张惠民等。在武侠片中,较为优良的作品是大中华百合影片公司 1928 年出品的《王氏四侠》,由史东山导演。出品方的制作态度认真,技术水准和艺术水准较高,并将影片标榜为"浪漫武侠片"。影片讲述四位王姓壮士合力剿灭恶贼、惩办寨主的故事。影片的画面构图、色调配置和场面用光都非常讲究,布景和服饰的风格统一;在叙事方面充分地运用了画面,摄影周诗穆较多地运用移动摄影,加快了节奏。当时的不少评论常常谈及某些影片的剧情与现实环境的隐喻象征关系。例如,有人认为《王氏四侠》中主人公对酋长的反抗蕴涵着一种反帝反封建的时代精神。应该说,这种隐喻象征关系多少使武侠片具有"既表天才,又涉世运"的积极成分①。

　　神怪片是武侠与神怪的结合,也被称为神怪武侠片。绝大多数情况下,神怪元素和古装片、武侠片交织在一起。1928 年 5 月,明星影片公司根据平江不肖生(本名向恺然)的现代武侠小说《江湖奇侠传》拍摄的影片《火烧红莲寺》(图 11-6)一上映便轰动影坛,神怪片开始形成强大的发展势头。影像特技和连集拍摄是神怪武侠片的两大形式特征。特技的运用有停机再拍、倒拍、逐格拍摄、多次曝光、模型接顶、叠印和机关布景等,基本上呈现了当时中国电影人能够掌握的摄影技术。《荒江女侠》(第 6 集)和《红侠》(第 1 集)展现出当时电影在摄影技巧上的发展。总体来说,中国电影语言和电影技术因神怪武侠片的风靡得到了丰富和发展。连集的模式仿效了中国传统小说的章回结构,用"欲知后事如何,且听下回分解"的形式使观众对后续剧情产生好奇。神怪片的剧情追求转折变化,创作者绞尽脑汁地设置悬念,很大程度上丰富了电影的叙事技巧。《火烧红莲寺》(第 1 集)被史学界视作神怪武侠片的开端。1928—1931 年,明星公司继续将《火烧红莲寺》拍摄到 18 集,

① 陆弘石:《中国电影史 1905—1949:早期中国电影的叙述与记忆》,文化艺术出版社 2005 年版,第 45 页。

除第一集由郑正秋编剧、张石川导演外,其余均由张石川编导。由于它的故事情节符合观众心意,颇受欢迎,里面由电影特技表现的剑术打斗和神秘巫术是最大的看点。其他公司见此态势便纷纷开拍神怪片:天一影片公司拍摄了《乾隆游江南》(共9集)、《施公案》(共3集)等;友联影片公司接连拍摄了《荒江女侠》(共13集)、《儿女英雄》(共5集)、《红侠》等;复旦影片公司拍摄了《火烧七星楼》(共6集)和《红衣女大破金山寺》《大闹五台山》等。一时之间,同类影片的数量大增。

图 11-6 《火烧红莲寺》的报纸广告(左)和剧照(右)

神怪片完全是着眼于商业需要而风行当时影坛的,它们虽然在电影技术和叙事可能性方面进行了多种尝试和发掘,但绝大多数情况下都是"为奇而奇""为怪而怪"的。因此,这些影片并不具有太多的艺术创新意义。应该说,从武侠片到神怪片的这种"消极浪漫主义"的极端化发展,使 20 世纪 20 年代的商业片创作走入了歧途①。

思考题

1. 为什么说《孤儿救祖记》标志着中国民族电影的确立?
2. 国产电影运动的特征和影响有哪些?

① 陆弘石:《中国电影史 1905—1949:早期中国电影的叙述与记忆》,文化艺术出版社 2005 年版,第 47—48 页。

3. 张石川和郑正秋在电影制片方针上有什么差异？
4. 明星影片公司为什么能在20世纪20年代成为中国制片业的代表？
5. "神州派"与"长城派"的影片在创作方面各有什么特点？
6. 试分析古装片、武侠片和神怪片三者的差异。它们与中国传统文化有什么关联？
7. 《火烧红莲寺》为什么引发了中国神怪片的观影热潮？
8. 以古装片为首的商业竞争给早期的中国电影产业带来了哪些负面影响？

第十二章

新兴电影运动的兴起
（1931—1937年）

20世纪20年代中国电影业的恶性竞争宣告了投机作风的失败,从影者考虑以质量求生存,不得不开始探求新的经营方式,并对从业人员进行选择淘汰和重新组合。罗明佑创办的联华影业公司正是顺应了这一趋势,以一种新的管理和创作面目问世。20世纪30年代是中国电影历史上的第一个黄金时代,产生了一大批优秀的传世之作。促使这一时期中国电影发生整体性艺术巨变的是新兴电影运动的大规模崛起。同时,这一时期是无声片和有声片交织共存的时期。

第一节　联华影业公司与国片复兴运动

1930年,由罗明佑(图12-1)的华北电影公司、黎民伟的民新影片公司、吴性栽的大中华百合影片公司和但杜宇的上海影戏公司合并成立了联华影业公司(原名为联华影业制片印刷有限公司,图12-2)。在20世纪30年代,集宣传、发行和

图12-1　罗明佑

图12-2　联华影业公司出品电影的片头

放映的一体化新型集团性影业组织进入中国影坛,由此形成了明星影片公司、联华影业公司、天一影片公司三足鼎立的新局面。

　　罗明佑曾在北京大学学习法律,1918年在北平创立真光电影院,后于1927年创立拥有20余家电影院的华北电影公司,放映范围覆盖华北五省。1929年,美国有声电影输入中国,罗明佑看到了机会。由于国内大多影院无力配备有声放映设备放映国外有声电影,国产影片又粗制滥造,罗明佑决定向制片领域挺进。1929年底,他与黎民伟的民新影片公司合作拍片,树立了"复兴国片,改造国片"的旗帜。联华影业公司的成立标志着中国电影业在经历严重危机后的一次转机。罗明佑决心改革神怪迷信的国片作风,在制片方针上明确提出"提倡艺术、宣扬文化、启发民智、挽救影业",并以"复兴国片,改造国片"为口号推动国片复兴运动。联华影业公司在运动期间拍摄了《故都春梦》《野草闲花》《恋爱与义务》(图12-3)、《桃花泣血记》(图12-4)等十余部国片复兴运动的代表作。相较于明星影片公司、天一影片公司等"旧派",联华影业公司以"新派"的姿态重振中国电影的风貌,令观众耳目一新。

图12-3 《恋爱与义务》的剧照

图12-4 《桃花泣血记》的剧照

　　联华影业公司拍摄的第一部影片是1930年由孙瑜导演的《故都春梦》,上映后引起轰动,并打破票房纪录,成为中国电影摆脱武侠神怪之风的标志性作品。《故都春梦》通过朱家杰宦海沉浮的经历,侧面讽刺了北洋军阀统治时代的官场之黑暗。值得称道的是,孙瑜善于用细节描写刻画人物的内心变化。例如,从一个烟斗被弃到人物重新叼起烟斗,导演巧妙地表现了朱家杰心态和情感的变化。孙瑜也十分善于表现自然美,片中故都北平的宫殿古刹和北国的冰雪天地之景使看腻了古装片、武侠片的观众获得了新鲜的感受。同年拍摄的《野草闲花》是孙瑜这一时期的另一部代表作品,讲述了一个阔少爷与卖花女的爱情故事。孙瑜素有"银幕诗人"的美誉,他一方面直面现实,另一方面着力塑造主人公的理想人格。他拍影片

的基调轻松活泼，略带诙谐风格，镜头调度灵活，组接简洁、流畅，给人一种爽朗明快之感，彰显出积极浪漫主义的创作风格。值得一提的是，《野草闲花》是中国最早的一部歌曲配音片，中国第一首电影歌曲《寻兄词》是由蜡盘配唱的。

联华影业公司另一位重要的导演是卜万苍，他在1931年执导了《恋爱与义务》《一剪梅》，编导了《桃花泣血记》。《恋爱与义务》改编自波兰女作家华罗琛（Stéphanie Rosenthal）的同名小说，讲述一对被拆散的恋人重逢后旧情萌发，于是抛弃家庭去追求爱情的故事。卜万苍自然细腻的导演风格得到了观众的认可。《桃花泣血记》则描写了一个富家子与贫家女的爱情悲剧。卜万苍在片中充分呈现了中国乡村的秀美景色，以桃花的开放与凋零象征男女主人公的爱情悲剧，揭露了封建制度对美好爱情和人性的摧毁。罗明佑认为，《桃花泣血记》摆脱了欧化倾向，充分体现了我国的民族色彩。金焰和阮玲玉是该片男女主角的饰演者，《桃花泣血记》也是金焰继《野草闲花》《恋爱与义务》之后与阮玲玉联合主演的第三部作品。阮玲玉在片中塑造的村姑形象生动自然，给观众以深刻的印象。阮玲玉在1926年入明星影片公司，后于1929年进入联华影业公司，是中国早期影坛一颗耀眼的巨星。

就出品数量而言，联华影业公司的初期创作在当时整个影坛所占的比例并不算大，但它注重艺术质量的制片理念无疑为提高国产电影的文化地位、改变观众结构和重新赢得市场起到了积极作用。从一定意义上说，国片复兴运动也为不久后勃兴的标志着中国电影艺术整体跃进的新兴电影运动做了某种准备[①]。

第二节　新兴电影运动的兴起

采用"新兴电影运动"的提法，而不是沿用有关电影史著述中常见的"左翼电影运动"一说，理由至少有三个方面。其一，"左翼电影"一词除在1931年9月《中国戏剧家联盟最近行动纲领》中使用过一次，当时便再没有出现。当时通常采用的说法是"新的电影运动""中国电影文化运动""新生电影""新兴电影"等，尤以"新兴电影"最为常用。其二，"左翼电影"一词的概念较为狭窄。事实上，这场电影运动的参与人员不仅包括共产党人在内的左翼文化人士，还有相当数量的社会各阶层的进步人士，甚至还包括国民党人（如姚苏凤）。尤其是1933年成立的中国电影文化协会，更表明了这场运动的参与人员的广泛性。其三，这场运动不仅是电影界的一

① 陆弘石：《中国电影史1905—1949：早期中国电影的叙述与记忆》，文化艺术出版社2005年版，第58页。

个政治现象,实际上更是一次从创作实践到理论批评的革新运动。鉴于以上原因,称其为"新兴电影运动"更为贴切,也更接近历史①。

 1931年"九一八事变"和1932年"一·二八事变"之后,中华民族面临着生死存亡的关头,国内的政治形势复杂,经济凋敝,民众与统治阶级的矛盾日益激化,社会的动荡不安对电影界也产生了很大的影响。首先,全民的爱国意识随着"九一八"的爆发被唤醒,《影戏杂志》收到数百封观众来信,要求制片公司拍摄富于时代内容的影片。观众的观影需求越来越明确,一批在硝烟中诞生的新闻纪录片得到了极大的欢迎。其次,电影也遭受了重大损失,大多数制片机构和部分电影院遭到不同程度的破坏。面对国难、社会矛盾和电影产业的困境,只有告别趣味主义,摄制反映现实生活和大众愿望的影片,电影才能重获新生。于是,各个电影公司纷纷寻求与左翼文化人合作,为新兴电影运动的兴起提供了契机,左翼文化运动也开始对电影显现出极大的关注。1931年9月,中国左翼戏剧家联盟发表的《中国左翼戏剧家联盟最近行动纲领》有近一半的篇幅涉及电影,可见左翼文化人士对电影的关注。左翼电影人创办的电影理论刊物《电影艺术》于1932年7月在《代发刊词》中进一步明确提出共产党的电影意识形态要求:"现中国的电影必定是被压迫民众的呼喊。"随后,明星影片公司邀请左翼作家担任编剧顾问,夏衍、钱杏邨、郑伯奇三人于1932年5月加入了明星影片公司,由夏衍出任组长的党的电影小组就此成立。与此同时,田汉和阳翰笙也分别为联华影业公司和艺华影业公司提供电影剧本。1933年2月,一个由电影界广大人士参与的、以爱国进步为共同目标,具有普遍代表性的进步文化组织——中国电影文化协会在上海成立,标示着新兴电影运动正式开始。

 从1933年到1937年"七七事变"全面抗战的爆发,新兴电影运动大致经历了三个阶段,即兴起高涨阶段、曲折发展阶段、国防电影运动阶段。1932年"一·二八事变"至1933年艺华影业公司被国民党特务组织捣毁是新兴电影运动的兴起和高涨阶段。1932—1933年,各电影公司的拍摄主题逐步发生转变,开始积极拍摄具有社会现实内容和爱国进步意义的影片,并很快形成了一股创作热潮。因此,洪深将1933年称为"中国电影年"。由于"九一八事变""一·二八事变"的爆发,民族救亡意识被空前激发,电影界人士纷纷自发到前线拍摄战争纪录片,以抗日作为故事片主题,形成了该时期电影创作的一个主调。同时,受到中国电影文化协会《宣言》的影响,许多电影公司如明星影片公司、联华影业公司、艺华影业公司乃至商业气息最浓的天一影片公司,都踊跃地出品了众多爱国进步影片:《民族生存》《中国

① 陆弘石:《中国电影史1905—1949:早期中国电影的叙述与记忆》,文化艺术出版社2005年版,第61页。

第十二章 新兴电影运动的兴起（1931—1937 年）

海的怒潮》《乡愁》《大路》《小玩意》等暗示要抗日救亡；《神女》《船家女》《脂粉市场》《新女性》等揭示了黑暗社会中恶势力对妇女的欺压和凌辱；《上海二十四小时》《城市之夜》《都会的早晨》《香草美人》等展现了阶级对立和都市生活的罪恶；《渔光曲》《春蚕》等表现了帝国主义的侵略和对中国资源的霸占造成的农村经济衰败；《三个摩登女性》《女性的呐喊》《母性之光》《时代的儿女》《女儿经》等指明了女性和青年的出路；《迷途的羔羊》《新旧上海》《飞絮》《飘零》等从侧面批判了社会制度和现实的黑暗，并呼吁群众奋起抗争。这一时期也出现了以费穆导演的影片为代表的探讨人生和文化传统道德的艺术影片，如《人生》《香雪海》《天伦》等。

国民党统治当局于 1933 年 11 月 12 日以"上海电影界铲共同志会"的名义指使特务组织蓝衣社捣毁了被视作左翼进步电影"大本营"的艺华影业公司，新兴电影运动进入了第二个阶段——曲折发展阶段。国民党统治当局一边对共产党的红色根据地开展军事围剿，一边对革命文化运动中心上海进行文化围剿。左翼电影人继续为明星影片公司、联华影业公司、艺华影业公司等提供电影剧本，新兴电影依然顽强地生长，1934—1935 年出现了不少具有进步思想内容的影片，如《中国海的怒潮》《上海二十四小时》《神女》《桃李劫》《大路》《新女性》《风云儿女》《都市风光》等，在思想层面和艺术表达上都日趋成熟。特别是在 1934 年，有两部在营销上极为成功的作品，一部是郑正秋编导的《姊妹花》，另一部是蔡楚生编导的《渔光曲》。

《姊妹花》（图 12-5）讲述了一对孪生姐妹自幼分离，经历了完全不同的生活遭遇的家庭伦理故事。故事本身充满了各种巧合和善恶对立的情节，由胡蝶一人分饰两个角色。这部影片在放映时盛况空前，创下在一家电影院连映 60 余天的放映纪录。《姊妹花》体现了长于编导此类影片的郑正秋在后期创作中的自我超越。他一方面把"热闹型"银幕美学的诸多特点（如充满巧合的安排、鲜明的善恶对比、煽情性的场面处理）发挥得淋漓尽致；另一方面试图突破题材本身较为狭小的范围，从理性的角度揭示了贫与富的尖锐对立。①

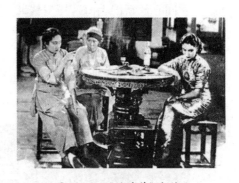

图 12-5 《姊妹花》的剧照

① 陆弘石：《中国电影史 1905—1949：早期中国电影的叙述与记忆》，文化艺术出版社 2005 年版，第 68—69 页。

图 12-6 《渔光曲》的剧照

《渔光曲》(图 12-6)是关于一对孪生姐弟小猫与小猴的故事。小猫与小猴姐弟情深,相依为命,共同面对着生活的艰难和未知的命运。《渔光曲》由做过郑正秋助手的蔡楚生编导,在挖掘人物悲剧命运和展示底层生活方面更胜一筹,赚取了观众的眼泪和同情。影片在金城大戏院连映 84 天,创造了史无前例的卖座奇迹。在 1935 年莫斯科国际电影展览会上,《渔光曲》获得荣誉奖,成为第一部获得国际奖项的中国影片。

随着日本帝国主义在中国策动"华北事变",国民党政府的"不抵抗政策"引起了全国人民的愤怒,促使"一二·九"学生爱国运动全面爆发。以此为标志,新兴电影运动进入第三个阶段——国防电影运动阶段。1936 年 1 月,上海电影界救国会成立,呼吁国民党政府响应共产党提出的组成抗日民族统一战线的主张;1936 年 5 月,救国会提出"国防电影"的口号,接着进行了讨论,明确指出在电影题材和内容上应强调反帝的任务。具体而言,就是在影片的创作方法和创作风格上坚持现实主义与多种艺术方法并存,主张风格样式的多样化;要深入现实生活,避免表面化和口号化。爱国进步影人于这一阶段拍摄的进步影片和国防影片有明星影片公司的《生死同心》《新旧上海》《压岁钱》《十字街头》《夜奔》和《马路天使》(图 12-7)等,联华影业公司的《狼山喋血记》(图 12-8)和《联华交响曲》《迷途的羔羊》《王老五》等,艺华影业公司的《生之哀歌》《逃亡》《人之初》《凯歌》等,新华影业公司的《狂欢之夜》《夜半歌声》《壮志凌云》《青年进行曲》等。这些影片用不同的题材和风格表达了新的时代主题,推动新兴电影运动达到一个新的高潮①。

图 12-7 《马路天使》的剧照

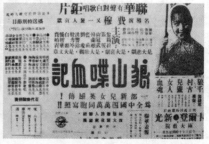

图 12-8 《狼山喋血记》的电影海报

① 参见李少白:《中国电影史》,高等教育出版 2006 年版,第 56—58 页。

新兴电影运动虽然只存在了近五年的时间,但对中国电影的发展来说,五年中发生的一切有着重大的意义。首先,作为在电影创作和理论批评领域产生的文化运动,它不仅倡导了电影文化的概念(新兴电影运动在当时又称电影文化运动),而且使电影再一次肩负起文化使命。它体现的知识分子的忧患意识源于社会理想的现实批判意识和对大众生活的人文关怀意识,无论是在理性深度抑或是在与其相应的感性形态方面,均是此前的电影创作所未能企及的。其次,新兴电影运动也是一个佳作迭出的综合性艺术创新运动,在电影的剧作形态、导演技巧、摄影艺术、表演方法等方面都体现出一种继承基础上的革新,尤其是对银幕语言的探索方面。尽管从今天的高度来看,当时的影片还存在不少稚嫩之处,但从历史条件来看,它体现出一种整体意义上的进步。最后,新兴电影运动在展示出群体艺术风貌的同时,也呈现出活泼多样的个人银幕风格。这些个人风格的形成及它们彰显的艺术成就,从一个重要的侧面反映出新兴电影运动已经达到可以与同时期其他艺术门类并肩媲美的水准[①]。

第三节 无声片与有声片的交织

20世纪30年代对中国电影而言之所以是一个重要的历史时期,还在于它是无声片与有声片交织共存的时期。无声片与有声片在这一时期都谱写了各自历史性的一页:无声片历经了高峰期,产生了许多经典作品;经过最初的摸索,有声片逐渐成熟,也出现了一批堪称经典的作品。高峰期的无声电影以杰出的电影语言为电影的意识表达、艺术创新和现实隐喻提供了经典的话语方式和前所未有的艺术风貌;从有声电影的起始到成熟则可以看出中国影人在技术方面的创新精神和艺术头脑。有声电影出色的声画技巧不仅吸收了美国、苏联等电影大国的艺术经验,还根据中国传统叙事策略,形成了独具特色的中国电影叙事风格和声画艺术效果。20世纪30年代的无声电影和有声电影的经典作品记录了中国电影创时代的历程,记载了具有历史意义的艺术楷模,是一个杰作频出的时代。

在20世纪30年代,涌现出一批无声电影的经典之作,如《狂流》《三个摩登女性》《城市之夜》《神女》《春蚕》《渔光曲》《大路》《小玩意》《新女性》《香雪海》等。这

① 参见陆弘石:《中国电影史1905—1949:早期中国电影的叙述与记忆》,文化艺术出版社2005年版,第73—75页。

些影片用纯粹的视觉语言叙事,不仅创造了一个无声的艺术世界,而且具有较高的社会价值,为观众带来了强烈的审美体验。其中,由吴永刚编导的《神女》(图12-9)可被视作中国无声电影的典范之作。《神女》讲述了阮嫂为了养活年幼的儿子沦为娼妓,在被流氓章老大不断骚扰并偷走自己为孩子攒的血汗钱后,她失手打死章老大并被捕入狱的故事。《神女》向观众呈现了一个不加粉饰的真实世界,当时的很多妇女无以为生,只能沦为妓女。吴永刚正是看到许多街头妓女后萌发了拍摄这一影片的想法。凭借着对生活的深刻发掘,吴永刚不仅描述了社会中的病态现象,还把批判的矛头指向了那些附着在这个社会病体上的同样丑恶的吸血鬼。与此同时,他更在一种深切的人道主义同情之中发掘出弱者身上潜藏着的美质——无私的母爱和缘此而生的反抗意识①。吴永刚从一名美工师转行为导演,在影片的环境造型上有自己独特的追求。《神女》中,阮嫂居住的房间力求简洁,除了一些生活必需物品便别无其他,侧面强调了阮嫂由于居无定所而生活清贫。在镜头处理方面,吴永刚也积极地实践电影化的银幕语言:墙上挂着的几件旗袍、桌子上的婴儿用品,简洁明了地交代了人物的身份;表现阮嫂在街头接客的场面时,仅通过拍摄阮嫂的脚和男人的双脚便含蓄地完成了叙事;在流氓章老大找到阮嫂母子时,画面前景是章老大叉开的双腿,后景是阮嫂抱着孩子蹲在地上(阮嫂母子正好处在章老大的双腿之下),通过这样的构图形象地呈现出章老大的强势和阮嫂母子的弱小。中国无声片向有声片过渡的过程中也出现了部分配音片。配音片并不是真正的片上发声,主要是通过配以伴奏性的音乐或部分对白来完成声音的部分。例如,《都会的早晨》《渔光曲》《大路》《春蚕》《乡愁》《天伦》和《新女性》(图12-10)等影片都是配音片,沿用了无声影片的创作观念,所以仍属于无声片的范畴。

图12-9 《神女》的剧照

图12-10 《新女性》的剧照

① 陆弘石:《中国电影史1905—1949:早期中国电影的叙述与记忆》,文化艺术出版社2005年版,第78页。

第十二章 新兴电影运动的兴起（1931—1937 年）

电影声音的出现使电影的形态得到了飞跃式的发展，声音赋予电影更强大的模仿自然的能力。同时，在电影叙事形式方面，声音极大地扩展了叙事空间，与画面形成丰富的语言结构关系。因此，电影的艺术创作形式发生了根本变化，并实现了新的飞跃。1934 年成立于上海的电通影片公司在艺术探索方面为早期有声电影的发展作出了重要贡献。它原本是一家电影器材公司，创办人司徒逸民、龚毓珂和马德建都曾留美学习无线电机工程和机械工程，并自主研制出"三友式"电影录音机。当时，中国共产党的电影小组通过司徒慧敏与他们达成了合作，于是改电影器材公司为制片公司，出品了多部有声进步影片。其中，《桃李劫》（图 12-11）作为中国第一部真正意义上的有声片，成功地运用了音乐和

图 12-11 《桃李劫》的剧照

音响等多种声音元素，将声音严谨地纳入电影的叙事结构，拓展了影片的叙事空间。《桃李劫》标志着国产片开始掌握有声电影的基本创作规律。此后，《都市风光》《浪淘沙》《夜半歌声》《十字街头》等一批有价值的有声电影接连问世，对电影声音的艺术表现功能和技巧进行了富有实验性的探索，特别是在以电影歌曲为主要声音形式的实验基础上，对电影声音元素中的音响进行了卓有成效的创作探索。《都市风光》是中国第一部音乐喜剧片，也是一部完全意义上的有声片。在这部影片中，不仅有音响、歌曲和对白，还出现了专门为影片创作的配乐。经过一段时间的实践，1937 年的《马路天使》在声音的运用上又攀升了一个境界。

在声音元素方面，电影音乐特别是电影歌曲成为这个时期电影的重要成就。词作家田汉、孙师毅、郭沫若，作曲家聂耳、冼星海、任光、贺绿汀等都创作出了优秀的电影音乐和歌曲，如《毕业歌》《大路歌》《渔光曲》《天涯歌女》《四季歌》《义勇军进行曲》《夜半歌声》《黄河之恋》《青年进行曲》和《十字街头》的插曲等都是当时流行的歌曲。其中，抗日主题的歌曲成为鼓舞人民斗志的号召，意义重大。

思考题

1. 联华影业公司成立的历史背景是什么？它有哪些代表作品？
2. "国片复兴运动"为中国 20 世纪 30 年代电影的整体进步作出了哪些贡献？
3. 简述新兴电影运动兴起的历史背景和三个发展阶段，以及它在中国电影发

展历程中的意义。

4.《渔光曲》和《姊妹花》为什么能在营销上取得巨大成功？

5.《神女》为什么被誉为中国无声电影的经典之作？

6. 中国有声片成熟的标志及代表作品是什么？

第十三章

全面抗日战争时期的中国电影（1937—1945 年）

1937 年"七七事变"的爆发，揭开了全国抗日战争的序幕。战争给电影带来的最主要变化是创作格局的改变。1937 年 11 月，上海失守，中国电影业遭到重创，上海的进步电影工作者和大批影人组成救亡演剧队分赴各地进行抗日宣传，一部分去内地，一部分去香港，一部分则留在上海租界区。经过重新分化与组合，这个时期中国电影区域特征的新格局形成了。其中，大后方的抗战电影、上海"孤岛电影"和延安电影团的电影实践具有代表意义。

第一节 大后方的抗战电影

国民党统治区的电影是国共合作抗战的产物，主要产生于武汉、重庆和成都，是以抗日民族统一战线为基础的。抗战电影的功能以宣传和鼓动民众的抗日热情为中心和根本要求。事实上，就与时代洪流的契合关系和现实影响的广泛性和深刻性而论，大后方的抗战电影运动有足够的理由被视为整个战时影坛的主潮[①]。抗战爆发后，私营电影公司无法继续拍摄。同时，抗日民族统一战线建立起来，国民党拥有了全国抗战的领导地位，包括对文化工作的领导权。随后，国民党政权建立起自己的电影制片机构和发行系统。由于国共合作，中国共产党公开参加国民党政权掌握的中国电影制片厂（简称"中制"）、中央电影摄影场（简称"中电"）和西北影业公司的拍摄活动，自此，抗战时期中国电影的创作局面形成了。

从 1937 年底到 1938 年初，大批进步电影工作者随救亡演剧队进入武汉，成立

[①] 陆弘石：《中国电影史 1905—1949：早期中国电影的叙述与记忆》，文化艺术出版社 2005 年版，第 94 页。

了中华全国电影界抗敌协会,参加了中国电影制片厂的拍摄工作。在1938年10月武汉沦陷前的几个月中,"中制"摄制了战时第一部故事片《保卫我们的土地》和《热血忠魂》《八百壮士》两部故事片及50多部新闻纪录片、卡通宣传片。"中制"公司于1938年9月迁到重庆。不论是武汉时期还是重庆时期,"中制"创作了数量众多的电影,基本上保持了正面宣传抗战的主流。在影片内容上,大后方的抗战电影内容主要是揭露侵略者的罪恶行径、讴歌各阶层民众的抵抗斗争,赞美前方将士的英勇业绩,表现战争对人的灵魂的考验和洗礼[①]。"中制"相继出品了《八百壮士》《塞上风云》《还我故乡》《好丈夫》《东亚之光》《气壮山河》《胜利进行曲》《保卫我们的土地》《火的洗礼》《青年中国》《日本间谍》等故事片和《民族万岁》等多部新闻纪录片。

史东山1938年编导的影片《保卫我们的土地》通过主人公刘山的经历和觉醒,表达出"保卫我们的土地"的民族心声和抗战的爱国热情。片中的刘山在民族危亡之际作出了正确的抉择,表现出百姓的爱国气节和抗战决心。史东山用写实的手法,"没有一点庸俗的低级趣味的噱头,有的是:真的'人'和真的'事'。在银幕上,我们不仅看到参加长沙会战的各位将领的英姿,并且看到军民合作的具体事实"[②]。

应云卫(图13-1)1938年导演的《八百壮士》(图13-2)表现的是1937年11月上海沦陷后,中国守军坚守上海苏州河北岸四行仓库誓不投降,与日军进行了四个昼夜浴血奋战的英勇故事。剧本较为真实地还原了当时战斗的实际情况,采用记录的方式,展现了战斗的残酷、士兵的牺牲和市民的爱国意志,塑造了八百壮士的英雄群像。因此,影片在公映时取得了一致好评和热烈反响。

图13-1 应云卫　　　图13-2 《八百壮士》的剧照

[①] 陆弘石:《中国电影史1905—1949:早期中国电影的叙述与记忆》,文化艺术出版社2005年版,第95页。
[②] 李少白:《中国电影史》,高等教育出版社2006年版,第106页。

"中制"的另一位编导何非光制作了《保家乡》《东亚之光》《气壮山河》等影片。其中,《东亚之光》的反响较好。影片讲述了对日本战俘进行人道主义教育的故事,所以要出现许多日本人的形象。为了塑造出真实效果,何非光启用真实的日本战俘担当影片的主要演员,拍摄场景选在真实的战俘收容所,使影片在人物和环境方面都显示出真实感。《东亚之光》有非常明确的宣传目的,即让国际社会相信中国确实有很多日本战俘。

除了"中制",隶属国民党中宣部的"中电"和国民党地方军阀阎锡山的西北影业公司,在共产党进步人士的帮助下也拍摄了一些故事片和纪录片。1940年,"中电"拍摄了孙瑜创作的《火的洗礼》和《长空万里》。《火的洗礼》表现了一个为日本帝国主义卖命的女性间谍方茵的醒悟与转变,并最终用鲜血实现了灵魂救赎的故事。《长空万里》则讲述了"九一八事变"后,航校的青年学生驾机升空并给予敌人有力打击的故事。孙瑜充分发挥了自己浪漫主义的爱国热情,用飞机战斗的场面宣泄自己对日本侵略者的愤恨。西北影业公司受国民党当局的干预较少,受共产党的影响较多,制作了影片《风雪太行山》(1940)和《老百姓万岁》(未完成)。《风雪太行山》描写了太行山区被日寇侵占后人民的苦难生活,以及矿工与农民从屈辱、反抗到觉醒的过程,他们最终联合起来进行武装斗争,充满了爱国激情。

抗日战争全面爆发后,除了故事片,以"中制""中电"为代表的国民党官方电影机构也开始摄制新闻纪录片。抗战新闻纪录片是抗战时期大后方电影的重要组成部分,纪录片能真实、朴素、及时地报道并宣传抗战,对于鼓舞全国人民的斗志和树立必胜的信心起到了不可替代的作用,也因此受到当局和广大电影工作者的重视。"中制"出品的《民族万岁》(郑君里导演,韩仲良摄影)是一部长纪录片,记录了西南、西北地区各少数民族人民支援抗战的内容,同时展现出真实动人的民族风情。影片突破了单纯记录具体抗战工作的局限,包含更为广泛的社会生活和民族画面。《民族万岁》将"广大的后方跳动着的影像深深地印在每一个观众的脑海中","它已经摆脱了一般新闻电影式的死板的剪辑,已经扬弃了新闻电影一般陈旧的讲白。它经过了良好的'蒙太奇',已经整个地成为有血有肉的东西,把很多材料容纳在'为民族解放而斗争'的伟大主题下了"[①]。郑君里在创作纪录片时采取富有创造性的构思,为抗战纪录片增添了人文价值。在"中电"出品的新闻纪录片中,潘子农的《活跃的西线》记录了西线战场对日作战的情况。这部纪录片是系列纪录片《抗战实录》的第三卷,其可贵之处在于摄影师汪洋深入战场一线,拍下了珍贵的实地

[①] 李少白:《中国电影史》,高等教育出版2006年版,第111页。

战场镜头和日军被击溃的镜头,充分体现了摄影师大无畏的牺牲精神。此外,影片将《义勇军进行曲》作为背景音乐,组合成了激荡人心的抗战诗篇。

1941年,国民党发动了震惊中外的"皖南事变",第二次国共合作破裂,国民党借口停止了"中制"的电影拍摄,"中电"里的进步影人也遭到迫害。直到1943年底,"中制""中电"才开始恢复拍片。抗战电影运动是国共两党和其他爱国民主人士组成统一战线并一致抗敌的产物。在资金和物质条件极度匮乏的情况下,以重庆电影为中心的大后方抗战电影的抗战意识形态凸显,如实地反映了中国人民的抗战事迹,在纪实性美学的创造方面取得了卓越成绩,在鼓舞全国人民的抗日决心和爱国热情方面发挥了积极作用。

第二节　上海"孤岛电影"

"孤岛"时期是指1937年"八一三事变"后,日本军队碍于外交原因暂未进入上海苏州河以南的法租界和公共租界,这一地带便成为暂时未被日军管辖的"孤岛"。1941年12月太平洋战争爆发后,日军占领整个上海。"孤岛"一共持续了四年多的时间,而"孤岛"时期的电影活动以"奇"著称,不仅是因为每年60余部影片的高产量,更是因为其中显示出的商业主导下的类型景观和政治高压下的爱国意识。生存在这种情况下的租界区电影在文化内涵上一定程度地体现了中国电影的爱国民族精神。不过,这种精神没能达到战前电影思想的高度,电影公司经常把这种精神以一种隐晦或标签式的方式融于商业娱乐电影的意识表现之中,谋求电影的生存环境。此外,还有相当一部分电影主要用于满足租界区观众逃避现实、获取短暂快乐的娱乐心态。租界区这种复杂的电影现象成为一道独特的景观[①]。

整个"孤岛"时期最为突出的是古装片的创作现象,数量约占当时所有出品影片的三分之一。古装片再次盛行起来,一方面是市场的需要,另一方面是影人要借助"古人"来隐晦地传达爱国声音。这两种不同的创作理念也导致古装片的质量参差不齐。"孤岛"初期,新华影业公司拍摄了两部低成本影片《飞来福》和《乞丐千金》,在冷寂的"孤岛"放映市场获得了较高的利润。接着,新华影业公司拍摄了《貂蝉》,连映70天,加速了"孤岛"电影业的繁荣。新华影业公司凭借较高的创作数量和较好的质量成为"孤岛"时期最大的电影企业。张善琨在进步电影工作者的支持

[①] 李少白:《中国电影史》,高等教育出版2006年版,第115页。

第十三章　全面抗日战争时期的中国电影（1937—1945 年）

下，在 1939 年以华成影片公司的名义，邀请欧阳予倩编剧、卜万苍导演，创作了古装电影《木兰从军》(图 13-3)。同年春节，《木兰从军》在新落成的沪光大戏院公映时，几乎场场爆满，创下了在同一家影院连续放映 85 天的营业纪录①。

图 13-3　《木兰从军》的剧照

《木兰从军》是"孤岛"时期影响最大的一部古装片，讲述了家喻户晓的中国故事：花木兰自幼习武，当敌人入侵时，为了不让年迈的父亲上战场，她女扮男装替父从军。编剧并未将原故事原封不动地搬上银幕，而是进行了较多的加工。影片一开始通过花木兰打猎和与邻村霸道村民比试的一场戏，强化了花木兰精通骑射、勇敢智慧的女性形象。在替父从军的动因上，编剧没有局限于仅展示花木兰的孝道，还有意凸显了她报国的思想情感：花木兰窥破了父亲想为国尽忠却因身体羸弱不能前去的苦衷，于是毅然决定替父从军。正如片中的台词："爸爸从小教女儿一身武艺，留在家里也没什么用处，不如替爸爸去从军，一来尽孝，二来尽忠。"影片不仅细致地展现了花木兰与战友刘元度的微妙情感，而且在最后凯旋之际，花木兰换上女装与刘元度喜结良缘，隐喻了只有击败敌寇才能获得美好生活的内涵。影片的制作者有意突出了花木兰替父从军、保家卫国、抗击侵略的主题，与当时的社会现实呼应，鼓舞了民众的民族情绪。影片也用隐晦的方式表达了中国人民的抗敌意志，创造了一种借古喻今的抗战电影模式。

除了《木兰从军》，比较著名的古装片还有《尽忠报国》《武则天》《明末遗恨》《苏武牧羊》《李香君》《梁红玉》《西施》《红线盗盒》《孔夫子》《貂蝉》等。这些影片都注入了创作者强烈的现实关怀，具有明确的爱国情感。除了新华影业公司，国华影业公司拍摄了近 30 部古装片，联美影片公司出品的四部影片都是古装片，合众影片公司和春明影片公司拍摄的也都是古装片。古装片的这种"畸形"繁荣有一定的现实原因，即在特定的政治环境中，古装片只能隐晦、曲折地表现抗日内容，"用古人的酒杯，浇自己的块垒"。同时，在商业市场的条件下，电影公司的生存始终是第一位的，公司老板与电影工作者在不与敌人合作、不失民族气节的前提下，自身的生存也是现实问题。值得一提的是，中国联合影业公司还在 1941 年出品了由万籁鸣、万古蟾用一年多时间创作、绘制的中国第一部动画长片《铁扇公主》(图 13-4)。

① 陆弘石：《中国电影史 1905—1949：早期中国电影的叙述与记忆》，文化艺术出版社 2005 年版，第 107 页。

它非常自觉地将《西游记》中师徒四人途径火焰山的故事展现为一则银幕寓言,只有师徒齐心协力,才能度过困难。这也正如片头字幕展现的:"坚持信念,大众一心。"

图13-4 《铁扇公主》的剧照和海报

在古装片热潮之后的1941年,电影公司出品的80多部电影中有60多部是时装片,呈现出时装片的创作热潮。时装片以商业类型片的面貌呈现,尽管类型丰富,但与古装片一样,呈现出良莠不齐的局面。时装片的内容多描写都市社会市民的众生相、揭露封建丑恶势力或改编中外文学作品,出现了一些创作态度严肃、主题较为深刻、所获成就较高的影片,如新华影业公司的《雷雨》《欲魔》《家》,艺华影业公司的《复活》,国华影业公司的《新地狱》《天涯歌女》和民华影片公司的《世界儿女》等。当然,也有一些投机取巧、格调低下的影片。出现这种现象的主要原因是"孤岛电影"所处的政治环境,特别是租界当局严苛的电影检查制度使时装片根本无法真正触及社会现实和观众的心灵[1]。

1941年12月8日,太平洋战争爆发,日本全面占领上海,"孤岛"影业随之被日寇掌握。在整个"孤岛"时期,没有出现一部宣扬汉奸意识的电影。柯灵先生曾这样评价"孤岛"时期的电影:"'孤岛'影坛,当然有各种各样的不足为训的消极现象,但这不是主要的。世界上最整洁的城市,也免不了垃圾和尘埃。在'孤岛'上艰苦奋斗、挣扎求存的电影艺术家——一切进步的、爱国的,乃至出淤泥而不染的,应该受到应有的理解、同情和尊重!"[2]

[1] 李少白:《中国电影史》,高等教育出版社2006年版,第119页。
[2] 转引自陆弘石:《中国电影史1905—1949:早期中国电影的叙述与记忆》,文化艺术出版社2005年版,第114页。

第三节　延安电影团的纪录片创作

抗战时期，中国共产党在抗日根据地延安也开始了电影创作，主要是纪录片的创作。1938年，八路军总政治部成立了延安电影团，标志着在中国共产党的领导下，以延安为中心的抗日根据地的电影摄制活动开始。由于物质条件匮乏，延安电影团主要拍摄纪录片，核心成员有袁牧之（图13-5）、吴印咸（图13-6）和徐肖冰（图13-7）。

图13-5　袁牧之　　　　图13-6　吴印咸　　　　图13-7　徐肖冰

延安电影团的筹建是从武汉抗战时期开始的。当时，袁牧之接受了汉口八路军办事处的指示，准备赴延安、陕甘宁边区和华北敌后根据地拍摄纪录片，开展抗日根据地的电影工作。他先到香港购买了电影器材和电影胶片，又接受了约里斯·伊文斯（Joris Ivens）赠予的埃摩摄影机和胶片。袁牧之动员了原来在电通影片公司和明星影片公司与他合作过的摄影师吴印咸一起参与这项工作。1938年秋，袁牧之和吴印咸到达延安。延安电影团成立时的条件非常艰苦，摄制设备十分简陋，成员只有袁牧之、吴印咸、徐肖冰、李肃、魏起、叶仓林六人，袁牧之负责艺术工作。1940年，袁牧之被派往苏联，吴印咸接替他负责艺术工作，长征干部李肃担任政治和行政工作，从事过电影工作的只有袁牧之、吴印咸和曾在明星影片公司、西北影业公司做过摄影助手的徐肖冰。延安电影团在成立后马上组织了摄影队，着手拍摄纪录片。这一时期，他们拍摄了《延安与八路军》《生产与战斗结合起来》《白求恩大夫》《陕甘宁边区第二届参议会》《十月革命节》《边区生产展览会》《中国

共产党第七次全国代表大会》等大型纪录片和新闻片,反映了当时抗日革命根据地的社会面貌、重大政治活动和历史事件,并展现了延安纪录片"形象化政论"的风格特点[1]。

《延安与八路军》由袁牧之编导,吴印咸、徐肖冰拍摄,是解放区很重要的一部影片。它的主题是"天下人心归延安",反映了延安抗日根据地的巨大感召力,鼓舞全国广大爱国人士特别是青年学生和知识分子纷纷奔赴延安,投身革命和抗日的洪流。1943年,延安电影团完成了另一部大型纪录片《生产与战斗结合起来》的制作,以延安大生产运动中八路军一二〇师三五九旅在南泥湾开荒生产为题材。影片内容充实,影像生动,朴实而真挚地表现了延安军民艰苦奋斗、丰衣足食的革命激情和根据地在共产党领导下的红色政权欣欣向荣、朝气蓬勃的景象。影片的成功也反映了延安电影团克服物质困难,努力拍摄为抗战服务、为革命政治服务、为广大工农兵群众服务的革命电影的宗旨,体现了革命文艺工作者与工农兵群众结合起来的工作作风,实践了文艺为工农兵服务的延安文艺精神。毛泽东同志还专门为这部影片题词:"自己动手,丰衣足食。"[2]此外,延安电影团创作了大量新闻片,为抗日根据地的各种政治活动留下了宝贵的素材。在创作影片的同时,延安电影团于1939年成立放映队,开始了电影放映工作。放映队除了放映电影团拍摄的影片,大部分是苏联的故事片和纪录片,如《列宁在十月》《列宁在1918》《苏联新闻简报》等。

延安电影团是人民电影事业在真正意义上的起点。到1945年,延安电影团的各种洗印设备已初具规模。抗战胜利后,延安电影团结束了它的光荣历史,它的成员被分批派往东北解放区,参加东北电影制片厂的筹建,为新中国电影事业的创建发挥了重要作用[3]。

思考题

1. "中制"的电影创作主要集中于哪些内容?
2. 抗战新闻纪录片取得了哪些成就?
3. 国统区的大后方电影为什么成为抗战电影的主流?
4. "孤岛"时期古装片出现畸形繁荣的原因是什么?

[1] 李少白:《中国电影史》,高等教育出版2006年版,第100页。
[2] 同上书,第112—114页。
[3] 同上书,第100页。

5.《木兰从军》在商业上取得成功的原因有哪些?

6.简述中国第一部动画电影《铁扇公主》的创作风格。

7.延安电影团的纪录片创作取得了哪些成果?它与中华人民共和国成立后的中国电影有何内在联系?

第十四章

战后电影的全面成熟
（1945—1949 年）

抗战胜利后，上海再度成为中国电影的生产基地。对于中国电影的艺术发展而言，战后是中国电影收获和成熟的时期，一批银幕佳作问世，一方面完成了对时代的忠实记录，另一方面呈现出民族电影的成熟风采。尤值一提的是，以昆仑影业公司和文华影业公司为代表的战后民营电影公司创作出《一江春水向东流》和《小城之春》这样的银幕佳作，将中国电影的叙事成就和表意效果推向了早期电影的顶峰。

第一节 进步影片的创作

抗战结束之后，中国电影出现了新的变化，电影生产格局得以重新调整。从产业结构来看，国民党官方几乎接收了全部敌伪电影资产，扩充并新建了一批具有相当规模的电影机构，民营电影机构不再像战前那样具有绝对的优势；从地域来看，大部分电影从业人员重新回到上海，上海再度成为中国电影的生产基地；从制片业来看，国民党党营的官方电影机构借助接受敌伪财产的时机快速扩张，民营公司则在官方电影机构的垄断格局下寻求发展空间。1945—1949 年问世的 150 余部故事片，80％以上是由上海 20 多家制片公司出品的。尽管这一时期影片的总体数量下降，但中国电影的艺术发展却达到一个收获和成熟的阶段。

在官方电影机构中，不少进步的电影人参与创作反映现实、追求社会公正的进步影片，如《遥远的爱》（陈鲤庭编导）、《天堂春梦》（汤晓丹编导）、《还乡日记》（张骏祥编导）、《乘龙快婿》（张骏祥编导）、《幸福狂想曲》（陈鲤庭与陈白尘合作编导）和《松花江上》（金山编导）等。《遥远的爱》是战后国民党官方电影机构出品的第一部

进步影片,也是陈鲤庭编导的第一部影片。影片通过女佣余珍不顾丈夫的反对,积极参加抗日的故事,表达了创作者追求进步、号召人们投身抗日的思想。影片刻画了鲜明的人物形象,对余珍抗日意识觉醒的过程的描写富于层次感。整部影片叙事清晰,结构完整,剪接流畅,是体现陈鲤庭较高艺术水平的电影作品。金山编导的《松花江上》是在长春电影制片厂完成的,也是金山编导的第一部电影。影片描绘了东北人民的抗日斗争,其中的不少场面处理得真实感人,气势磅礴,当时有评论称它为"敌伪蹂躏之下东北人民生活的写真"①。为增加影片的意义,创作者在收集大量素材的基础上选择最为普通的老百姓作为主角。影片中那些淳朴、善良的人们甚至没有正式的姓名,但他们的命运代表着最为广大的群体的遭遇②。影片对东北自然风光的描写朴素清新,"所有的画面都是坚实、朴素而伟大的构图","始终让人嗅到一种清新的北国乡村的冰雪和泥土的气息"③。

除了对历史的回望,对战后社会现实的批判也是当时电影创作的常见主题。经历了艰苦抗战的中国人民对战后生活抱有厚望,但国民党的"劫收"造成混乱局面,是非不明、人妖颠倒,昔日的汉奸摇身一变又成为"积极抗日的地下工作者",很多积极抗日的知识分子在经历了千辛万苦之后却面临着新的生活困难。由汤晓丹导演的《天堂春梦》以一种严格的现实主义创作风格和清醒的批判意识而被称为"'惨胜'后中国社会大悲剧的缩影"④。影片描写了工程师丁建华和妻子漱兰抗战后返回上海,本来憧憬着美好生活,却连连遭遇厄运。而旧友龚某沦陷时充当汉奸,战后以伪造的地下工作者身份照常发财。最终,丁建华无法接受这一切,非常气愤,在自己设计的大厦坠楼身亡。汤晓丹指出:"胜利以后一连串不合理的社会现象令人不快(即使官方的通讯社也不能讳言'惨胜'和'劫收')。真正有良心的公教人员过不了日子,卑鄙下流的汉奸摇身一变而成为地下工作者。这些颠倒乾坤、黑白不分的现象,凡有良知的人都非提出控诉不可。"⑤

如果说现实主义的深化是中国战后电影取得的最为显著的创作成就的话,那么这种深化首先是由一批在宽阔的时代背景下表现人物命运,并因此而具有厚重的历史写实感的影片来实现的。这些影片一方面深沉而又鲜明地传达了创作者们的忧患意识和人生使命感;另一方面也通过对抗战岁月的追忆和对战后现实的批

① 陆弘石:《中国电影史 1905—1949:早期中国电影的叙述与记忆》,文化艺术出版社 2005 年版,第 125 页。
② 同上。
③ 李少白:《中国电影史》,高等教育出版 2006 年版,第 137 页。
④ 转引自程季华:《中国电影发展史》(第二卷),中国电影出版社 1981 年版,第 185 页。
⑤ 转引同上书,第 184 页。

判性展示,构成一幅特定时期社会生活的全景画面①。

第二节　昆仑影业公司及其创作情况

　　昆仑影业公司受到共产党地下组织的领导,聚集了一大批优秀的进步电影人,生产了一批思想立场鲜明、艺术表现出色的优秀影片。例如,史东山编导的《八千里路云和月》《新闺怨》,蔡楚生、郑君里联合编导的《一江春水向东流》,阳翰笙、沈浮编导的《万家灯火》,欧阳予倩编剧的《关不住的春光》,田汉改编、陈鲤庭导演的《丽人行》,沈浮编导的《希望在人间》,阳翰笙根据张乐平的漫画《三毛》改编的《三毛流浪记》,陈白尘执笔,由郑君里、沈浮、赵丹、徐韬、王林谷等人集体创作的《乌鸦与麻雀》。这些影片为20世纪40年代后期的中国电影写下了辉煌的一页。昆仑影业公司合理的工作方法为出片质量提供了制度上的保障。改组后的昆仑影业公司继承了左翼电影运动和抗战电影的传统,建立了民主集中制的工作模式,成立了编导委员会。每个剧本都要经过编导人员无数次的集体研究、讨论和修正,导演计划也要经过全体工作者的讨论,还要召开技术、演员等讨论会,多层面的集体商议保证了影片的技术和艺术质量。昆仑影业公司还建立了导演"实习制",设副导演,以及新老导演"合作制"等制度;青年剧作家、摄影师和技术人员也都采用"实习制",有利于创作人才的储备和发展。制度上的保证和创作上的一丝不苟使得昆仑影业公司的影片在思想上和艺术上都达到了高水准。从整体上看,昆仑影业公司的群体创作具有强烈的社会批判意识,它的影片融入了电影创作者对当时中国社会状况和阶级状况的深入理解。他们当中有很多人参加过抗战运动,复员后又目睹国民党的腐败,亲历了生活的艰辛,也由此体察到不同阶层的生存环境与状态,从而具有较为全面的观察社会、理解社会的能力②。

　　《八千里路云和月》和《一江春水向东流》是带有明显史诗性的银幕佳作,以纪实手法讲述了同一时代不同阶级的生活。史东山编导的《八千里路云和月》(图14-1)于1947年上映,引起了巨大的社会反响。影片讲述了两位救亡演剧队员江玲玉和高礼彬的经历,以他们为代表的大批热血青年在民族危亡之际挺身而出。与此相交织的线索则是江玲玉的表兄周家荣大做投机生意,以"接收大员"之

① 陆弘石:《中国电影史1905—1949:早期中国电影的叙述与记忆》,文化艺术出版社2005年版,第123页。
② 李少白:《中国电影史》,高等教育出版社2006年版,第139—140页。

第十四章 战后电影的全面成熟(1945—1949 年)

名回到上海"劫收",霸占他人房屋,大发国难财。片中展现了人们在战争初期的热情、战争过程中的艰辛和胜利后的黑暗,通过一种经纬交织的艺术结构和叙述方式,绘出了一幅连续、真实、生动的历史画面。值得指出的是,在这幅巨大的历史画面中,史东山还有意识地"把善与恶都罗列出来",并通过这种陈列与对照,对历史和现实的复杂性进行了严格的审视。正如编导史东山所说:"长长八年的抗战,给予我们极大的生趣和深长的回忆,虽然多少也有些不堪回想的地方,但在抗战的大前提下,我们还可以有所解释自慰",而"短短几个月的胜利以来的现象,却使我们感到无比的伤痛"[①]。

图 14-1 《八千里路云和月》的电影海报

《一江春水向东流》(图 14-2)由联华影艺社和昆仑影片公司拍摄,由蔡楚生和郑君里联合导演,是一部叙事上跨度很大的影片,贯通战前、战时与战后三个时期,分为《八年离乱》和《天亮前后》上下两集。该片上映三个多月,达到 70 万人次的观影记录,引起了极大的轰动。影片围绕纱厂女工素芬与张忠良结婚后的悲欢离合展开叙事,设有张忠良和素芬两条主线和忠良弟弟忠民一条辅线。抗战爆发后,张忠良参加救护队撤离上海;素芬与婆婆、儿子先逃回乡下,由于乡下被日寇占领又重返上海,靠替人洗衣度日,生活艰难。参加救护队的张忠良遭敌人俘虏,死里逃生后辗转抵达重庆,流落街头,落魄中找到故交王丽珍并在她的帮助下谋得一份贸易公司的差事。自此以后,张忠良日益堕落,投入王丽珍的怀抱,成了投机老手。抗战胜利后,素芬日夜盼望着丈夫回来。此时,张忠良以"接收大员"的身份回沪,与王丽珍一起住在她表姐何文艳家中。为生计所迫恰巧在何文艳家中做女佣的素芬在一次宴会上,突然见到了自己日思夜想的丈夫。然而,张忠良迫于王丽珍的淫威不敢面对妻子和孩子。看到已经完全判若两人的丈夫,素芬的内心十分痛苦,在屈辱之下投江自尽。显而易见,影片的创作者努力地将历史进程的客观性与人物命运的传奇性结合在一起并加以表现,使影片体现出一种动人的情感力量。影片设置的人物大致可以分为四类,分别代表不同的社会力量:第一类是以庞浩公、王丽珍和蜕变后的

[①] 陆弘石:《中国电影史 1905—1949:早期中国电影的叙述与记忆》,文化艺术出版社 2005 年版,第 130—131 页。

张忠良为代表的官僚统治阶层；第二类是以李素芬、张老母为代表的被损害和被侮辱的普通百姓；第三类是以张忠民为代表的进步的抗日力量及民主力量；第四类是以温经理、何文艳为代表的汉奸分子。这四类社会力量被张忠良这个核心媒介连接在一起，在对立和比照之中，构成了当时中国社会政治的整体面貌[①]。影片大量使用对比手法，通过两条主线的交织和一条辅线的补充，将不同阶层人物善恶、贫富、强弱等的对比充分地展现在银幕上，清晰地描绘出两种生活现实，具有强烈的社会批判意识。

图 14-2 《一江春水向东流》的剧照

图 14-3 《乌鸦与麻雀》的电影海报

昆仑影片公司的其他一些作品，如《万家灯火》(1948)和《乌鸦与麻雀》(1949)，立足城市平民，以写实的手法描绘了抗日战争胜利后国统区百姓的生活和人伦关系中的纠葛，以市民生活的破产暗示出整个社会体制的不合理。对于这部影片，学者一般是从社会批判的层面进行解读的。这种读解有一定的道理，因为在作品的表层叙事中，创作者确实寄寓了明确的社会批判意图。但是，如果换一个角度来看，《万家灯火》或许更像对芸芸众生日常生活经验的一段重温和咀嚼，也更像一种对人生况味的深邃表达[②]。

《乌鸦与麻雀》(图 14-3)以寓言式的标题和群像式的展现，高度而形象地概括了统治阶级的黑暗与底层百

[①] 陆弘石：《中国电影史 1905—1949：早期中国电影的叙述与记忆》，文化艺术出版社 2005 年版，第 132—133 页。

[②] 同上书，第 140 页。

姓的生活困境。导演郑君里在场面调度、镜头处理和细节运用等方面都非常成功，剧本的整体构思也反映出陈白尘讽刺喜剧的风格。以关注社会、批判现实为主要特征的昆仑影片公司出品的影片具有深刻的思想内涵。在艺术技巧层面，昆仑影片公司的影片代表了中国现实主义电影风格的成熟，如《八千里路云和月》《一江春水向东流》《万家灯火》和《乌鸦与麻雀》等影片，镜头语言朴实自然，不事张扬，将现实主义风格发挥到极致。

第三节　文华影业公司及其创作情况

20世纪40年代后期，以昆仑影片公司为典型代表的进步电影创作占据主流地位，文华影业公司的影片凭借电影艺术方面的卓越表现也占据一席。文华影业公司成立于1946年8月，是一家民营电影企业，创办人是吴性栽。文华影业公司的主要创作者由抗战时期一直在上海的话剧团体"苦干剧团"为基础的人员构成，主要创作者有黄佐临、曹禺、桑弧、张爱玲、费穆等。文华影业公司一直追求独立自主的经营之道，不愿被个人权势和社会权力裹挟。公司在经营上虽然也不忘追求经济效益，但制作态度认真严肃，非常重视影片的艺术质量。文华影业公司中的大部分创作人员的艺术素质较高，更关注人性问题，所以作品带有浓厚的知识分子气息，有别于昆仑影片公司鲜明的社会批判风格。

如果说昆仑影片公司创作群体有意识地将知识分子的身份与阶级利益相结合，文华影业公司的创作者们则尽可能地躲避这样的结合，而是力图保持艺术家的独立性。他们将自己的艺术创作才华用于描写世间冷暖、人情百态，成就了文华影业公司充满温情的人性关怀风格。如果说昆仑影片公司的创作群体以自身生活体验滋养着影片创作，文华影业公司的创作群体则以旁观者的姿态透析人性的美丑、善恶，轻喜剧的幽默风格恰好体现了他们对生活的疏离态度[①]。

《假凤虚凰》(1947)是抗日战争胜利后文华影业公司拍摄的第一部影片，由桑弧编剧，黄佐临导演，石挥、李丽华主演。影片风格可谓轻喜剧的典范，描写了一对青年男女都想通过征婚找个有钱人，但交友过程中为了掩盖真相，闹了不少笑话，最后被拆穿。影片情节结构巧妙，人物形象生动，对话风趣幽默，导演风格简洁流畅、清新明快，加上石挥等主要演员的优秀表演，整个影片充满了生活情趣和喜剧色彩。

[①] 李少白:《中国电影史》,高等教育出版2006年版,第146页。

图14-4 《不了情》的电影海报

桑弧作为文华影业公司早期的主要导演,之后又执导了张爱玲做编剧的《不了情》(图14-4)和《太太万岁》(图14-5),还自编自导了《哀乐中年》(1949)。这些影片均为都市题材,展现了上海中上层市民的生活和苦恼。《不了情》讲述了一个家庭女教师与男主人公的感情故事。片中两人身份悬殊,男主人公已经成立了家庭,女家庭教师因此陷入了理智与情感的旋涡。该片的人物定位与好莱坞关于两性关系的影片比较相似,由当时的银幕情侣刘琼和陈燕燕分饰男女主角,上映后取得了较好的成绩。

《太太万岁》描写了一个嫁入大户人家的青年妇女陈思珍的圆滑与世故,她妥善管理着家中的一切并精心经营着婚姻,却仍然遭到婆婆的责备和丈夫的背叛,陷入生活的泥潭。编剧张爱玲非常善于刻画都市女性的心理,她曾说:"陈思珍用她的处世技巧,使她周围的人们的生活圆滑化,使生命的逝去悄无声息,她运用那些手腕、心机,是否必需的——她这种做人的态度是否无可疵议呢?

图14-5 《太太万岁》的剧照

这当然还是个问题。在《太太万岁》里,我亦没有把陈思珍这个人加以肯定或袒护之意,我只是提出有她这样一个人就是了。"①桑弧与张爱玲合作的影片都属于都市轻喜剧,意在关注凡人生活中的喜怒哀乐,"从平凡中捕捉隽永,从猥琐中摄取深长"(柯灵语)。但对比之下,桑弧在讽刺中总还包含对温情的渴望,对善和美的肯定与追求,张爱玲则表现出一种洞悉世态炎凉的冷幽默。因此,同一种喜剧风格下包裹的其实是两种不同的人生观②。

文华影业公司集中了一大批有相当丰富的文学和戏剧经验的艺术家,他们很善于把文学、戏剧的艺术规律与电影的创作需要结合起来,有效地利用台词和戏剧

① 转引自陆弘石:《中国电影史1905—1949:早期中国电影的叙述与记忆》,文化艺术出版社2005年版,第138页。
② 李少白:《中国电影史》,高等教育出版社2006年版,第149页。

性表演手段,丰富影片的艺术表现力。

费穆(图 14-6)本不是文华影业公司的导演,他于 1948 年导演的《小城之春》只是拍摄完成之后以文华影业公司的名义发行而已。不过,这部影片体现的思想和艺术上的追求却与文华影业公司的大部分作品十分吻合。同时,这部影片在艺术上取得了较高的成就,成为这一时期不同于"影戏"风格的非主流电影创作的一个突出代表。

图 14-6 费穆

《小城之春》(图 14-7)的故事表面上只是一个已为人妻的女人与昔日恋人的一段情感风波,但实际上展现了人们在情感中复杂的心理状态。妻子周玉纹和长期患病的丈夫戴礼言过着平淡无味的生活,妻子每天履行着自己的责任。丈夫一位朋友的突然来访打破了玉纹平静的生活,他正是玉纹昔日的恋人章志忱。随后,两人都陷入情感与理性的挣扎,最后双方选择理智地控制自己的情感。影片显然与抗日战争胜利后中国电影的整体创作方向有所差异,这在当时受到了一些批评和质疑。但是,如果把《小城之春》放在中国电影艺术的历史发展进程中加以考察,就不难发现它独特的艺术价值和地位。这部影片不仅是费穆一生艺术创作探索的高峰,还代表了近代中国电影在人物心理刻画和民族风格探索方面取得的成

图 14-7 《小城之春》的剧照

就。在这个"发乎情,止乎礼"的故事中,影片通过人物在情欲与理智、性爱与伦理、利己与利他之间的冲突与纠缠,"表达了过渡时代的矛盾现象"。如果说《小城之春》是一则文化寓言,那么它的故事恰好为创作者的文化思考找到了一个最为适宜的承载物:与主人公们痛苦而又无奈的情感相对应的是一种"古老中国的灰色情绪",一种身处新旧时代之交面对抉择而茫然无措的灵魂啃咬[①]。

费穆一直在寻求中国电影独有的风格和语言,《小城之春》体现出的思想内容和艺术情趣都是相当中国式的,其中体现出他在艺术形式上也力求寻找符合中国

[①] 陆弘石:《中国电影史 1905—1949:早期中国电影的叙述与记忆》,文化艺术出版社 2005 年版,第 144 页。

文化审美意识的表现手段来表现民族的社会心理和道德心理。费穆明白电影的主要表现方式是绝对的写实,但他仍然努力地在创作中把写意与写实、主观与客观以虚实结合的方法统一起来,追求一种意境学和诗意的创造。在情节上,他基本摒弃外在事件和戏剧冲突,而是以人物的内心活动和情感冲突建构情节走向。影片采用了周玉纹的全知型旁白体系进行在场与不在场的转换,一方面揭示了周玉纹复杂的心理矛盾,另一方面又赋予整个影片言有尽而意无穷的意境。在环境造型上,费穆非常注意让视听形象直接参与意境美的营造,如小城头、花园、划船等许多场景段落中人与景物的融合直接创造了情景交融的境界。《小城之春》的影像风格在近代中国电影中也是独树一帜的,它以舒缓的节奏、富于变化的长镜头和静谧的空间表现直接传达出大量的思想信息,使这部影片显得十分耐人寻味。影片娓娓道来,不急不躁,视听语言精准,不仅具有典型的中国传统美学风格,而且准确地传达出中国人的心理情绪和情感状态,具有强烈的艺术感染力,可被视作中国现代电影的萌芽。

思考题

1. 1945年后,中国电影格局产生了怎样的变化?电影的创作主题有哪些?
2. 简述昆仑影业公司的创作特色。
3. 《一江春水向东流》在叙事上有什么成就?它是如何进行社会批判的?
4. 《万家灯火》和《乌鸦与麻雀》反映了怎样的社会现实?
5. 文华影业公司的创作群体有什么特点?
6. 《小城之春》的艺术性和现代性体现在哪些方面?

第十五章

"十七年电影"(1949—1966年)

中华人民共和国成立后,电影由从前以城市市民为观影主体的文化商品转变为党进行政治宣传的重要工具。在以国为家的政治话语支配下,这一时期的中国电影(不含港、澳、台地区)走过了一条相对单纯却又异常艰难的崎岖之路。通过崇高的历史撰述、宏伟的家国梦想、英雄的成长谱系和理想的颂赞激情,这一时期的电影将自己的发展历程与特定时代及特殊的政治生活联系在一起,为中国电影文化史留下了令人唏嘘却又颇为难忘的生动记录①。以四大电影制片厂为基地,"十七年电影"不仅产量惊人,也涌现出大批优秀的影片,创造出无数经典和动人的银幕形象。

第一节　中华人民共和国成立后的电影创作观念

从1949年10月1日中华人民共和国成立到1966年"文化大革命"开始,这十七年里生产的电影统称为"十七年电影"。这十七年,中国电影在生产规模、管理体制、意识形态、题材内容与电影语言形态等方面都呈现出与早期中国电影截然不同的面貌。在电影体制方面,新人民政府以率先成立的东北电影制片厂(简称东影)为核心力量,在此基础上先后成立北平电影制厂和上海电影制片厂,形成了三大国营制片厂和十几家私营厂共存的格局。新中国电影由官方机构中央电影局统一领导,管理集中,具有明显的计划经济模式。中央电影局统一进行题材规划并下发任务给各个电影厂,发行采取统购统销的模式,按照计划安排影片的上映。电影的生产和拍摄要遵守严格的计划经济模式,中央电影局每年进行一次题材规划,兼顾工

① 李道新:《中国电影文化史(1905—2004)》,北京大学出版社2005年版,第254页。

业、农业、革命历史、儿童、少数民族等方面的选题,因此极大地拓展了新中国电影的题材范围。同时,政府对私营电影企业进行了调整重组。1951年9月,昆仑影业公司与长江影业公司合并,组建长江昆仑联合电影厂;1952年2月,长江昆仑联合电影厂又联合文华影业公司、国泰影业公司、大同电影企业公司、大光明影业公司、大中华影业公司、华光影业公司等七家私营企业,共同组建了国营性质的上海联合电影制片厂;1953年2月,上海联合电影制片厂并入上海电影制片厂,私营电影企业的全民所有制改制基本完成。此后,这些私营电影企业退出历史舞台[①]。

在电影观念方面,新中国成立后,电影由之前以城市市民为观影主体的文化商品转变为党进行政治宣传的重要工具。毛泽东在《在延安文艺座谈会上的讲话》中提出"文艺为工农兵服务"的方针,成为中华人民共和国成立后指导电影创作的纲领性文件。在接受群体方面,以往的观影主体主要是城市市民,电影院也集中于北京、上海等大城市。新中国成立后,为了更好地普及电影,陆续成立了2 000多支流动放映队,深入广大农村地区进行放映,使电影成为工农兵大众文化生活的重要组成部分。在"文艺为工农兵服务"的方针指导下,拍摄工农兵电影、清除好莱坞电影是当时的首要任务。在这个前提下,电影的叙事和影像风格发生了很大的变化,与中国早期电影迥然不同,具体体现在以下七个方面。

第一,塑造作为历史主体的工农兵形象是电影的首要任务。产业工人、乡村农民和革命战争岁月中的战士形象都在银幕上得到了生动、真实的体现。因此,工业、农业、战争三大题材影片和惊险片(包括军事惊险片和反特惊险片)占据主流位置。

第二,新中国团结少数民族的政策使少数民族影片得到前所未有的发展。在这十七年中,少数民族电影涉及18个民族,出品数量达47部之多。这些电影或与战争、反特题材结合,或歌颂爱情与生活,在电影语言和情感表现等方面进行了有益的探索。

第三,伴随中国传统戏曲的大规模继承与革新,电影戏曲片成为标志时代特征的片种。从1953年第一部戏曲片《小姑贤》到1966年的《游乡》等4部戏曲片,共计出品约121部,覆盖大小剧种50余个。

第四,儿童片、动画片、木偶片受到重视。1949年以前,儿童片的数量很少。1936年蔡楚生执导的《迷途的羔羊》是中国第一部儿童片,后来昆仑影业公司和文华影业公司分别出品了《三毛流浪记》和《表》。新中国成立后,由于政府文化部门

[①] 李少白:《中国电影史》,高等教育出版2006年版,第156页。

的提倡与重视,儿童片得到一定的发展,数量有所增加,也出现了《祖国的花朵》《鸡毛信》等优秀作品。与此同时,动画片和木偶片也在表现手法的民族化上有所突破。

第五,喜剧片样式完成了从讽刺喜剧向歌颂喜剧和轻喜剧的转型。在《新局长到来之前》为代表的讽刺喜剧出现之后,以《五朵金花》为代表的歌颂喜剧和以《李双双》等为代表的轻喜剧用积极、乐观的态度表达了对社会发展的肯定与认同。

第六,名著改编片取得了较高的艺术成就。这些影片在原著的基础上精雕细刻,出现了如《我这一辈子》《祝福》《家》和《林家铺子》等传世之作。

第七,纪录片在这一时期得到极大的发展,不仅有《中国人民的胜利》《解放了的中国》《烟花女儿翻身记》《六亿人民的意志》等记载历史进程的大型纪录片,还有短小精悍的《新闻简报》等,在宣传国家建设、普及科学知识等方面发挥了重要作用[①]。

第二节 从摸索走向成熟

一、电影初创的摸索时期(1949—1952年)

1949—1952年是新中国电影初创的摸索时期。在探寻新创作方向的过程中,陈规仍然发挥着作用,影响着新中国电影发展的步履。电影人一方面翘首迎接新的时代,另一方面也试探和摸索着新的创作道路,希望能够融入轰轰烈烈的时代潮流。新中国成立初期,电影创作的总体倾向可以用"诉苦迎新"来概括。站在新时代,揭露旧社会对劳苦大众的压迫,反映革命对人民的导引作用,用现实主义的手法批判旧社会,赞扬新时代。

1946—1949年,国营电影制片厂和私营电影厂都在积极创作不同题材和风格的影片。国营厂以东北电影制片厂、北京电影制片厂和上海电影制片厂(以下分别简称为东影厂、北影厂、上影厂)为创作主体。1949年4月,东影厂拍摄了故事片《桥》《红旗歌》《高歌猛进》和《在前进的道路上》等工人题材的影片,展现了不同行业工人的生活和精神风貌。此外,东影厂还拍摄了《中华女儿》《白衣战士》《刘胡兰》《赵一曼》《光荣人家》《卫国保家》等革命斗争题材的影片。1950年,《中华女儿》获捷克斯洛伐克第五届卡罗维发利国际电影节"自由斗争奖"。1949年,东影

[①] 李少白:《中国电影史》,高等教育出版2006年版,第156—157页。

图15-1 《无形的战线》的剧照

厂拍摄了《无形的战线》(图15-1),这是新中国第一部反特题材的影片;1950年拍摄的《内蒙春光》是我国第一部少数民族题材的作品。北影厂在1950年相继拍摄了《吕梁英雄》《和平保卫者》《新儿女英雄传》《陕北牧歌》《鬼神不灵》《儿女亲事》《民主青年进行曲》和《走向新中国》等不同题材的影片。上影厂从1950年开始拍摄了反映当代农村生活的《农家乐》和聚焦革命历史战争及工人斗争成长题材的影片《胜利重逢》《上饶集中营》《海上风暴》《翠岗红旗》《团结起来到明天》《女司机》等。

私营电影厂曾是中国电影创作的主力军,新中国成立后,上海市政府对每月西片放映数量进行了限定,给了国产影片更多的市场空间。私营电影厂在改制前创作了数量较多的影片,如《人民的巨掌》(1950)、《两家春》(1950)、《太平春》(1950)、《思想问题》(1950)、《武训传》(1950)、《我这一辈子》(1950)、《腐蚀》(1950)、《关连长》(1951)、《姐姐妹妹站起来》(1951)、《我们夫妇之间》(1951)等。具体而言,文华影业公司出品的影片在数量和质量上具有明显优势。由于意识形态的差异,私营厂的影片在评论中广受批评,尤其是对《武训传》的批评发展为一场轰轰烈烈的文化批判运动。《武训传》"兴办义学"的主题与表现苦难和翻身求解放的主导倾向格格不入,遭到了严厉批评。

对《武训传》持续半年的批判导致中国电影在1951—1952年进入了第一个低潮期。电影人不知所措、诚惶诚恐,如何创作适宜的电影内容和恰当的表现形式是他们一时之间难以解决的问题。20世纪50年代初期的新中国电影在新旧交叉、传统与新规磨合的背景下艰难探索,来自不同背景的电影人一直在探索中寻找与新时代合拍的创作道路。

二、电影创作的繁荣时期(1953—1957年)

1953—1957年,伴随着新中国经济建设的第一个五年计划,电影创作和生产也进入一个相对繁荣的阶段。随着第一次电影剧本创作会议和电影艺术工作会议的召开,以及全国文学艺术工作者代表大会的召开,现实主义的创作方法被提出,同时出现了反对公式化和概念化的创作倾向。1954年,中国电影展开了与世界电影的学习与交流。

第十五章 "十七年电影"(1949—1966 年)

1953 年共有 8 部故事片出品,《智取华山》是第一部军事惊险片,《小姑贤》是第一部戏曲片,拉开了新中国戏曲电影的序幕,《金银滩》和《草原上的人们》是少数民族题材的影片。1954 年和 1955 年,每年故事片的产量为 20 部左右,涉及工业、农业、惊险、少数民族、革命历史和革命战争等题材。其中,惊险题材的影片受到广泛好评,尤其是反特惊险片《神秘的伴侣》《山间铃响马帮来》《猛河的黎明》,悬念迭起、情节紧张、人物饱满,具有较高的观赏价值,成为颇具特色的类型化影片。1955 年的戏曲片《梁山伯与祝英台》和《天仙配》凭借优美的唱腔和动人的爱情打动了很多观众,甚至影响了香港电影,成为戏曲片的代表。同时,儿童片《鸡毛信》和《祖国的花朵》也获得了观众的喜爱,影响较大。

1956 年,毛泽东提出"百花齐放、百家争鸣"的方针,从思想上给了创作者一针强心剂,也给了他们更大的创作自由。此外,制片管理体制的改革对电影创作产生了积极作用。1949 年前的一些经典影片,如《马路天使》《桃李劫》和《一江春水向东流》重映,也为电影创作提供了优秀的范本。1956 年和 1957 年的影片产量均为 40 余部,其中的惊险片《铁道游击队》《芦笙恋歌》《国庆十点钟》《虎穴追踪》《寂静的山林》和《羊城暗哨》(图 15-2)等影片的情节引人入胜,得到较多的好评和观众欢迎。谢晋拍摄的《女篮 5 号》(图 15-3)成为新中国的第一部体育片。此外,还有一些讽刺喜剧影片问世,如《新局长到来之前》《不拘小节的人》《如此多情》《球场风波》《寻爱记》等。在这一时期,政治运动对电影创作产生了消极影响,特别是在 1957 年的反右派斗争中,一批艺术家被打成"右派",《未完成的喜剧》《秋翁遇仙记》等影片也受到批判。在 1958 年"拔白旗"运动中,前后有 20 多部影片遭到批评和否定,政治形势的变化严重影响了电影创作。

图 15-2 《羊城暗哨》的电影海报

图 15-3 《女篮 5 号》的剧照

作为过渡时期,20世纪50年代的中国电影的价值主要呈现为电影与时代的切合——电影反映时代。当时代氛围较为宽松时,电影的发展速度就明显加快;当电影以歌咏时代英雄的趋向展现出积极的状态时,创作者也就自然有收获的喜悦。

三、经典电影的创作时期(1958—1966年)

图15-4 《英雄虎胆》的电影海报

图15-5 《五朵金花》的电影海报

这一时期的电影总体呈现出可喜的创作成果,也形成了一批堪称经典的电影作品。

1958年,受"大跃进"运动的影响,电影产量较高,但大部分是"跃进片",整体质量不高。不过,仍然出现了如《花好月圆》《永不消逝的电波》《古刹钟声》和《英雄虎胆》(图15-4)等优秀的故事片。

1959年是令人喜悦的电影创作高峰期,生产的80部影片中有很多优秀的作品,如革命战争题材的影片《青春之歌》《聂耳》《战上海》等,现实生活题材的影片《老兵新传》《我们村里的年轻人》《冰上姐妹》等,喜剧电影《今天我休息》《五朵金花》(图15-5)和改编自名著的《林家铺子》等。

新中国成立十年,中国电影终于在摸索、碰撞中找到了合适的方式,在政治意识与艺术尺度、风格样式与时代主潮、人物个性与政治共性上都形成了比较成熟的认识——意识形态化的认识,从而产生了堪称时代精品的作品。

20世纪60年代后,电影面临的意识形态斗争日益加剧,中宣部颁发的《文艺八条》和《电影三十二条》成为电影工作的纲领性文件。

1962年,在周恩来总理的积极倡议下,经过评选,上影厂的赵丹、白杨、张瑞芳、上官云珠、孙道临、秦怡、王丹凤,北影厂的谢添、崔嵬、陈强、张平、于蓝、于洋、谢芳,长影厂的李亚林、张圆、庞学勤、金迪,八一电影制片厂的田华、王心刚、王晓棠,以及上海戏剧学院实验话剧团的祝希娟被授予"新中国人民演员"的称号[①]。

① 李少白:《中国电影史》,高等教育出版2006年版,第162页。

20 世纪 60 年代上半期,在艺术表现上更加成熟并具有鲜明时代精神的一批影片问世,如革命历史和革命战争题材的《红旗谱》《暴风骤雨》《洪湖赤卫队》《51 号兵站》《红色娘子军》《小兵张嘎》《农奴》《红日》《冰山上的来客》《兵临城下》《英雄儿女》《烈火中永生》《白求恩大夫》和《野火春风斗古城》(图 15-6),现实题材影片有《枯木逢春》《天山的红花》《霓虹灯下的哨兵》《小铃铛》《北国江南》和《舞台姐妹》(图 15-7),轻喜剧片有《李双双》《大李、小李和老李》《魔术师的奇遇》《锦上添花》《今天我休息》等,少数民族题材的影片较为著名的有《刘三姐》《阿诗玛》《摩雅傣》等。从整体上看,电影语言的探索与突破是这一时期最突出的特征。例如,谢铁骊在《早春二月》中摆脱戏剧式结构的尝试,崔嵬的《小兵张嘎》对长镜头的大量运用,李俊在《农奴》中成功的视觉化表现,以及郑君里在影像民族化方面的推进,都是新中国电影在电影语言方面取得的成果①。

图 15-6 《野火春风斗古城》的电影海报

图 15-7 《舞台姐妹》的剧照

"大跃进"的失误使中国经济陷入困境,也对电影产生了消极影响。20 世纪 60 年代的影片年产量在 20 部左右,意识形态斗争的加剧,以及对电影理论家、工作者和大量优秀电影的批判,导致电影创作在 1964 年跌入低谷。"文化大革命"开始后,电影几乎停止了创作的脚步。

第三节　四大电影制片厂的创作情况

一、长春电影制片厂的创作情况

长春电影制片厂(简称长影)的前身是东北电影制片厂,是新中国成立后最早

① 李少白:《中国电影史》,高等教育出版 2006 年版,第 162 页。

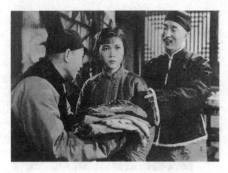

图15-8 《白毛女》的剧照

建立的电影制片厂,1949年更名为长春电影制片厂。1949—1966年,长影共创作影片近180部。其中,故事片有131部,兼有少量戏曲片和艺术性的纪录片。创作于1949年的《桥》是长影拍摄的第一部电影,被誉为"第一部描写作为新社会的主人翁的中国工人阶级的影片"。十七年间,长影创作出很多脍炙人口的佳作,如《白毛女》(图15-8,1950)、《神秘的旅伴》(1955)、《寂静的山林》(1957)、《古刹钟声》(1958)、《平原游击队》(1955)、《董存瑞》(1955)、《上甘岭》(1956)、《战火中的青春》(1959)、《五朵金花》(1959)、《芦笙恋歌》(1957)、《冰山上的来客》(1963)、《英雄儿女》(1964)等,涉及革命战争、农村生活、社会生活、少数民族等题材。

《白毛女》改编自歌剧,表达了"旧社会把人变成鬼,新社会把鬼变成人"的主题。影片叙事流畅完整,镜头语言含蓄准确,用对比蒙太奇将人物的贫富悬殊进行了视觉化处理。《神秘的旅伴》是一部反特题材的影片,情节主线是主人公打入敌人内部,氛围紧张惊险。它和《寂静的山林》《古刹钟声》都是长影反特惊险影片的代表作品,是长影独具特色的影片种类。对个性英雄的推崇是长影作品中特别值得关注的现象,无论是新导演郭维、苏里、武兆堤,还是传统创作领域的老导演石挥、汤晓丹,都基本遵循着这一创作法则。在《平原游击队》《董存瑞》《上甘岭》等影片中,时代倡导的英雄主义主题的明确化、正义必胜的信念,以及为集体事业牺牲个人的行为模式,都使中国电影呈现出动人的浪漫色彩。《董存瑞》是歌咏个人在事业锤炼中成长的典型之作,其中轰轰烈烈的阶级斗争固然不可缺少,但动人之处在于一位个性英雄的成长历程,他的顽皮执拗和自以为是彰显出动人的个性色彩。王炎导演的《战火中的青春》是现代版花木兰的故事,以喜剧方式讲述了女扮男装的副排长高山和排长雷振林的战斗爱情故事,具有截然不同的性格的两个人物在对比和矛盾中迸发出爱情的火花。影片对爱情的表达非常含蓄,凸显的是人物在战争中的成长。《五朵金花》是典型的少数民族题材影片,讲述了白族青年阿鹏寻找爱人金花的故事。在这个过程中,五个叫金花的姑娘一一登场,而阿鹏最终如愿以偿地找到了心爱的姑娘。影片叙事流畅、影像唯美、色彩丰富,不仅完整地讲述了故事,还展现出少数民族的传统习俗、生活环境和宜人景色,深受观众喜爱。

二、北京电影制片厂的创作情况

"十七年"期间,北京电影制片厂(简称北影)一共生产电影约88部。其中,故事片有60部,占绝对优势。除了故事片,北影拍摄了梅兰芳等京剧大师的戏曲纪录片,为京剧大师们的艺术表演留下了宝贵的影像资料。北影在拍摄题材上对名著和优秀话剧改编有所偏爱,拍摄了《祝福》《林家铺子》《青春之歌》《小兵张嘎》《红旗谱》《暴风骤雨》《早春二月》《烈火中永生》等影片。在导演阵容中,北影有水华、成荫、崔嵬、凌子风,被誉为"北影四大帅"。此外,谢铁骊、谢添和金山拓展并壮大了北影的导演阵容,创作面貌也更加丰富。

摄制于1959年的《林家铺子》是水华的代表作,根据茅盾的同名小说改编。影片以客观描绘的手法,展现了江南小镇上一家人的命运。影片没有刻意设计戏剧化的矛盾冲突,而是随着时间的缓缓流动展示林家铺子的惨淡经营。导演对镜头的处理独具匠心,一方面,利用跟拍镜头和全景镜头充分展示了江南水乡的整体环境;另一方面,使用特殊的镜头刻画主人公的心理状态①。

《小兵张嘎》(图15-9)是崔嵬和欧阳红樱在1963年合作执导的一部儿童战争电影。影片结合儿童的特点在战争叙事方面进行了成功的探索,传统思维中的战争视角让位于儿童娱乐视角,在包含革命战争传统教育的同时,又表现了儿童在战争洗礼下的成长。导演崔嵬等人在电影艺术手法上极为讲究,通过精心调度,大胆运用长镜头技巧,流畅地表现了白洋淀根据地的地域特点和游击队与百姓生

图15-9 《小兵张嘎》的剧照

活方面的独特景观。这种镜头的创造性使用增加了影片诗意的影像气质,奠定了浪漫主义的基调。《小兵张嘎》被公认为同类题材影片中的经典②。

凌子风的导演风格集中体现在《红旗谱》中。影片讲述了农民与地主恶霸斗争的故事,粗犷的北方地域特征和人物豪爽的性格构成银幕上一幅惊心动魄的历史画卷。《红旗谱》的影像大气恢宏,构图和色彩饱满大胆,非常恰当地表现出

① 李少白:《中国电影史》,高等教育出版2006年版,第172页。
② 高小健:《四大厂十七年的战争片及美学特征》,《电影艺术》2007年第5期,第23—30页。

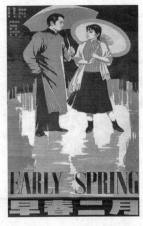

图15-10 《早春二月》的电影海报

大革命年代的历史氛围。导演多选用特写和近景镜头塑造农民朱老忠的英雄形象,使画面呈现出超越银幕的张力。

《早春二月》(图15-10)是谢铁骊的代表作,刻画了主人公肖涧秋复杂的人物性格。肖涧秋的身上显现出自相矛盾和游移不定,一方面富于同情心,另一方面却对外部世界认识不足,是一个典型的知识分子形象。谢铁骊善于进行细腻的心理刻画,展现人物丰富的内心世界和人物变化。与此同时,影片将江南水乡的美景与情节发展、人物情感变化结合起来进行叙事和表意,做到了借景抒情,寄情于景。

三、上海电影制片厂的创作情况

上海电影制片厂(简称上影)在"十七年"期间出品影片的数量较多,共339部。其中,故事片137部,动画类影片120部,兼有少量戏曲片和纪录片。上影的导演分为老一代和新一代。老一代导演在新中国成立前已经开始拍摄影片,积累了丰富的创作经验,如汤晓丹、郑君里、史东山、沈浮、张骏祥、桑弧、刘琼、佐临、吴永刚等,代表作品有《南征北战》(1952)、《渡江侦察记》(1954)、《红日》(1963)、《林则徐》(1959)、《聂耳》(1959)、《枯木逢春》(1961)、《新儿女英雄传》(1951)、《李时珍》(1956)、《老兵新传》(1959)、《翠岗红旗》(1951)、《白求恩大夫》(1964)、《梁山伯与祝英台》(1954)、《祝福》(1956)、《女驸马》(1959)、《51号兵站》(1961)、《三毛学生意》(1958)、《秋翁遇仙记》(1956)、《碧玉簪》(1962)等。新一代导演在20世纪50年代后开始拍摄电影,如谢晋和鲁韧。谢晋导演了《女篮5号》(1958)、《红色娘子军》(1965)、《大李小李和老李》(1962)、《舞台姐妹》(1964);鲁韧导演了《今天我休息》(1959)、《李双双》(1962)。

这一时期上影厂作品最突出的贡献是对革命战争进行了史诗般的表现,最具代表性的影片是《南征北战》(图15-11)和《红日》。《南征北战》由汤晓丹与成荫合作导演,《红日》是汤晓丹独立导演。影片的编剧和导演都有长期的军旅生活经验,经历过战争的实际锻炼。

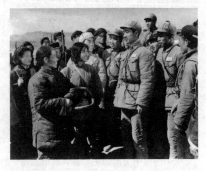

图15-11 《南征北战》的剧照

同时，汤晓丹还有十分丰富的电影艺术创作经验。《南征北战》通过情节因素和影像因素（后一个因素完成了影片节奏的转换以及部队后撤和前进的运动战概念）很好地完成了对一次大的战役的史诗般的电影叙事。解放军指战员具有解放全中国的必胜信念，这是影片创作前的一种预设。同时，横扫千军的气概正是在不断消灭敌人的过程中建立起来的，使影片具有一种历史的真实[1]。《红日》与《南征北战》规模相似，但更多地展现了人物的生动性，同样是非常成功的革命战争影片。值得称道的是，上影的每部影片都有较为强烈的类型特色。例如，《渡江侦察记》在战争题材的基础上强化了故事性，突出人物塑造和感情色彩，敌我斗争的层次更丰富，具有娱乐性和观赏性；《铁道游击队》在此基础上更前进了一步，主要得益于真实的历史原型和影片的故事形态。具体而言，《铁道游击队》中利用铁道线打击敌人是一种富有传奇色彩的武装斗争形式，游击队神出鬼没的行动赋予了影片最佳的叙事切入点，一次次游击战斗构成影片的一个个情节亮点，为观众制造了持续的观赏动力。在娱乐性方面，影片对敌人的形象进行了适度的丑化和夸张的情节设计，成为影片叙事中非常吸引人的处理。这种适当的敌我关系娱乐化处理凸显了战争题材影片的一种娱乐化倾向，为我国类型电影对革命战争主题的艺术化和娱乐化风格开拓了道路[2]。《红色娘子军》是谢晋在"十七年"的代表作，表现的是土地革命战争时期一支女红军队伍的成长。其中，影片叙事的重点在于女主人公阶级意识的觉醒。谢晋对爱情的展现非常含蓄内敛，但对人物的塑造十分有力，充分彰显了他叙事能力的纯熟。

四、八一电影制片厂的创作情况

1952年8月1日，解放军电影制片厂成立，1956年更名为八一电影制片厂（简称八一厂）。1956年，八一厂出品第一部长故事片《冲破黎明前的黑暗》。到1966年，八一厂共拍摄影片70余部，革命历史和革命战争题材的影片共61部。作为中国唯一的军队电影制片厂，八一厂的电影主要以表现军事革命和部队生活为主。可以说，革命战争题材电影是八一厂电影创作的核心题材。八一厂的代表导演有王苹、李俊和严寄洲等。王苹是一名女性导演，执导了《柳堡的故事》（1957）、《永不消逝的电波》（1958）、《霓虹灯下的哨兵》（1964）等故事片；李俊拍摄了《农奴》（1964）、《分水岭》（1964）等；严寄洲是一位多产的导演，拍摄了《英雄虎胆》（与郝光

[1] 高小健：《四大厂十七年的战争片及美学特征》，《电影艺术》2007年第5期，第25—26页。
[2] 同上。

联合执导1958)、《赤峰号》(1959)、《哥俩好》(1962)、《野火春风斗古城》(1963)等影片。

图15-12 《永不消逝的电波》的电影海报

《柳堡的故事》描写了新四军一个副班长李进和农村姑娘二妹子之间的爱情故事。爱情题材在当时比较少见,影片通过先抑后扬的叙事把战士的爱情与军队的使命相结合,使救民于水火的时代责任感和救助心爱之人的激情交织在一起,获得了观众的一致好评。《永不消逝的电波》(图15-12)讲述了我党地下工作者李侠深入国统区建立地下电台,获得重要情报,最后被敌人逮捕并牺牲的故事。李侠在片中被塑造为一个有血有肉的英雄人物,他意志刚强,面对敌人临危不惧、沉着冷静,面对妻儿柔情似水,最终为了党的事业和保护家人而献出了自己的生命。使命、责任与爱情、家庭交织在一起,构成了李侠作为革命者和丈夫、父亲的人格魅力。可以说,王苹对细腻情感的处理非常成功。

《英雄虎胆》(图15-13)是反特题材影片的代表作,严寄洲在回忆录中详细地说明了当年拍摄《英雄虎胆》时的一些想法:"我和郝光联合导演这部影片之初,从修改剧本到拍摄,从编剪、音乐、音响效果到灯光布景无不牢牢抓住'惊险'这两个字做文章。……我在编写分镜头剧本之初,就对剧情的安排、悬念的设置、镜头的设计、气氛的渲染以及蒙太奇组接诸方面都紧扣住影片的样式做文章,这样使得完成影片具有了自个儿的性格。"①《英雄虎胆》围绕侦查科科长曾泰打入敌军后所面对的重重考验展开。观众一开始就清楚曾泰的身份,因此与曾泰站在统一的立场,当曾泰面对考验和身处险境时会随之产生紧张的情绪,这成为整部影片

图15-13 《英雄虎胆》的电影海报

① 严寄洲:《往事如烟:严寄洲自传》,中国电影出版社2005年版,第72页。

最具吸引力的地方。影片中曾泰第一次接受跳伦巴舞的考验,面对女特务阿兰的邀请,曾泰说自己不会跳。这个过程极大地引发了观众内心的紧张与不安,他们害怕曾泰露馅。其实,从最初曾泰的婉拒到最终与阿兰共舞,导演正是利用先抑后扬的方式制造紧张感,推进叙事和对人物的塑造。

思考题

1. 新中国的电影体制发生了哪些变化?
2. 中华人民共和国成立后的电影呈现出什么特点,与早期电影相比有哪些不同的风貌?
3. "十七年电影"为什么选择了类型化的创作倾向?
4. 北京电影制片厂的创作特色是什么?
5. 上海电影制片厂在影片的娱乐化和类型化创作方面进行了哪些有价值的探索?
6. 举例说明四大电影制片厂的不同创作风格。

第十六章

"文革"时期的电影
（1966—1976年）

"文化大革命"将之前中国电影界建立的成果破坏殆尽，电影生产停滞。1966年之后的七年里，中国影坛没有生产任何故事片，这对中国电影创作的延续和发展造成了极大的负面影响。"文革"期间，样板戏电影作为主要的电影形态出现在银幕上。样板戏电影是样板戏的延伸，是这一时期的绝对主角。"文革"结束后，只有少数影片得以继续传播，大部分电影被历史封存。

第一节　"文革"对电影界的破坏

"文化大革命"不仅是中国社会发展进程中的巨大灾难，也是整个中国文艺界的一场浩劫。1965年11月10日，姚文元在《文汇报》发表《评新编历史剧〈海瑞罢官〉》，"文化大革命"的序幕就此拉开。1966年5月16日，中共中央政治局扩大会议通过了全面发动"文化大革命"的纲领性文件《中国共产党中央委员会通知》（简称"五一六"通知），"文化大革命"正式开始。在新中国文艺界，电影因革命导师列宁的论断"当它（电影）掌握在真正的社会主义文化工作者手中时，它就是教育群众最强有力的工具之一"而备受关注[①]。电影与政治的关联密切，电影的政治使命也承受了太多来自政治高层的关心。因此，"文化大革命"一开始，电影界就受到了巨大的影响。

"文革"对整个电影界的摧残比较彻底，从"十七年"电影作品到"十七年"电影工作者，从"十七年"电影教育、电影科研到电影理论观念，均遭到了以江青为首的

[①] 转引自李少白：《中国电影史》，高等教育出版2006年版，第199页。

领导者的全面否定。江青认为"十七年的电影尽是毒草,一无可取,很糟",指名批判《舞台姐妹》《红日》等十部影片。《红日》的罪名是"反无产阶级军事思想""挖解放军墙脚";《舞台姐妹》的罪名是"歌颂资产阶级个人奋斗""取消阶级斗争",是"30年代电影的借尸还魂"。紧接着,江青又将《农奴》《五朵金花》《柳堡的故事》等60多部影片全部定为"毒草"。江青将"十七年"的影片分为四类,并以各种罪名定罪,极少有影片幸免,《地道战》《地雷战》《南征北战》是"文化大革命"开始后全国观众能看到的为数不多的电影。中国电影工作者遭遇了前所未有的残酷对待,在"文化大革命"纲领性文件《纪要》的记录中,中国电影工作者"是受资产阶级的教育培养起来的""经不起敌人的迫害叛变了""经不起资产阶级思想的腐蚀烂掉了",或者"在前进中掉队了",很多电影人被诬为"黑线人物""黑尖子""黑苗子"。在长期关押并经受残酷折磨后,许多优秀的电影导演和演员被迫害致死,各大制片厂也被迫关闭。在电影教育科研领域,江青认为电影学院是"修正主义的大染缸",于是将1956年成立的全国唯一高等教育机构北京电影学院撤销,大批专业教师被下放农村劳动,无法继续电影专业。中国电影资料馆资料建设工作被迫中断,大量资料散失。1970年后,中国电影科研出版单位中国电影科研所、中国电影家协会和中国电影出版社被撤销,工作人员被驱逐出北京,文字资料、设计图纸和仪器设备均被破坏。在电影理论界,瞿白音的文章《关于电影创新问题的独白》被污蔑为"反动""资产阶级"的,程季华主编的《中国电影发展史》被说成"伪造历史""有代表性错误论点"。1966年4月19日,《人民日报》发表题为《破除对30年代电影的迷信》的文章,称《中国电影发展史》是一部最系统、最集中地鼓吹、复活20世纪30年代电影和文艺的代表作,是一株反党反社会主义的大毒草"[①]。

"十七年"时期的电影不仅题材丰富、形式多样,而且已经相当完善和成熟,当时的电影生产和创作也具有相当规模。然而,"文化大革命"将之前中国电影界建立的一切成果破坏殆尽,电影生产停滞,严重阻碍了中国电影创作的延续和发展。

第二节 从样板戏到样板戏电影

"文化大革命"期间,出现在银幕上的大多为样板戏电影,样板戏电影是样板戏的延伸,康生在1964年第一次用"样板戏"指称京剧现代戏。1967年5月1

① 李少白:《中国电影史》,高等教育出版2006年版,第199—200页。

图 16-1 《红灯记》的剧照

日至 6 月 17 日,借纪念毛泽东《在延安文艺座谈会上的讲话》发表 25 周年的名义,江青在北京举办"八大革命样板戏"汇演,京剧《智取威虎山》《沙家浜》《奇袭白虎团》《海港》《红灯记》(图 16-1),芭蕾舞《红色娘子军》《白毛女》,以及交响乐《沙家浜》汇聚一堂,充分展现了"文艺革命"的成果。其间,《人民日报》《解放日报》和《红旗》杂志等发表大量文章,称这八个剧目为"无产阶级文艺的样板戏"。自此,"样板戏"一词风行全国[1]。

京剧现代戏被树为"样板"之后,不断被修改,也不断被扭曲改造。指导样板戏创作的原则主要有两条:一是"根本任务论",二是"三突出"原则。"根本任务论"即要"努力塑造工农兵的英雄人物,这是社会主义文艺的根本任务"。按照这一理论的要求,每一部样板戏都必须以阶级斗争为情节核心,以无产阶级英雄人物为角色中心,体现"无产阶级专政"。塑造工农兵英雄形象是"根本任务",而实现这一任务的手段则是"三突出"原则。1968 年 5 月 23 日,于会泳在《文汇报》发表《让文艺舞台永远成为宣传毛泽东思想的阵地》一文,首次提出"三突出"理论,作为塑造人物的重要原则[2]。后来,姚文元进一步界定了"三突出"理论,并将其升格为无产阶级文艺必须遵循的一条原则——在所有人物中突出正面人物,在正面人物中突出英雄人物,在英雄人物中突出主要英雄人物。"三突出"原则公式化、概念化倾向严重,人物形象背离真实,在"根本任务论"和"三突出"原则的指导下,样板戏与原作品相较出现了显著的差别。

样板戏电影的创作者以"十七年"电影的中坚力量谢铁骊、钱江、成荫、崔嵬等为创作核心,他们必须深刻领悟"三突出"原则,这是样板戏电影创作的唯一原则。样板戏假定性极强的创作原则与电影追求真实的创作原则截然不同,再加上审查者的无理要求,样板戏电影的拍摄困难重重,充满曲折。导演不能决定影片的最终走向,导演只是电影拍摄过程中的一个职位,摄制组拍摄的每一步都要征求剧组、工宣队、军宣队的意见,他们握有否定权。样板戏电影拍摄完成后的第一件事是送到江青处审查,样板戏电影凸显的是群众意志,个人的艺术追求与表达消失殆尽。

[1] 李少白:《中国电影史》,高等教育出版 2006 年版,第 202 页。
[2] 同上书,第 203 页。

第十六章 "文革"时期的电影(1966—1976年)

政治高压下的拍摄者经过妥协与适应,摸索出一套"三突出"原则的电影语言:敌远我近,敌暗我明,敌小我大,敌俯我仰,敌寒我暖;在景别、用光、构图、角度、色彩等各个影像造型方面强化和塑造英雄人物,压倒一切反动人物的气焰。此外,江青还会根据个人喜好提出一些具体的要求,如影片的色彩偏向、长镜头、眼神光、实景拍摄等,如果她不满意,就必须推翻重拍。样板戏电影的拍摄违背了电影艺术求真的美学原则,违背了中国电影现实主义传统,造成了中国电影美学的倒退。

第一部拍成的样板戏电影是1970年谢铁骊导演的《智取威虎山》(图16-2),由北影成立摄制组,钱江摄影。紧接着,江青又将京剧《红灯记》和芭蕾舞剧《红色娘子军》分别交由八一厂和北影厂拍摄。1970年夏,《智取威虎山》拍摄完成,国庆节在全国上映,盛极一时。这三部影片为其他样板戏电影的拍摄积累了经验。之后,《沙家浜》(1971,武兆堤导演)、《奇袭白虎团》

图16-2 《智取威虎山》的剧照

(1972,苏里、王炎联合导演)、《龙江颂》(1972,谢铁骊导演)、《海港》(1972,谢铁骊、谢晋导演)、《杜鹃山》(1974,谢铁骊导演)、《平原作战》(1974,崔嵬、陈怀皑导演)、《沂蒙颂》(1975,李文虎、景慕逵导演)等电影陆续出现。作为"文革"时期电影的典型代表,样板戏电影要将样板戏原封不动地搬上银幕。但是,电影毕竟与戏剧不同,所以样板戏电影既要还原样板戏,还要凸显电影自身的艺术特性,甚至比样板戏更加集中地凸显了"三突出"原则。

样板戏电影具有四个鲜明的特点。第一,在题材、主题方面,绝大部分是革命历史题材,现实生活题材的影片数量很少。革命历史题材必须阐释毛泽东以武装斗争为主的军事路线,现实生活题材则必须围绕阶级斗争组织戏剧冲突。第二,在形象塑造方面,英雄人物必定高大完美,反面人物必定丑陋渺小,完全不顾现实主义创作原则。第三,在电影语言方面,长镜头、全景镜头、特写镜头居多,语言的意识形态内涵明显。第四,在电影美术方面,与舞台演出的假定性和电影的真实性一致,讲究虚实结合,并直接为主题服务[1]。

虽然样板戏电影具有浓厚的政治色彩,但得益于政治力量的支持,样板戏电影

[1] 李少白:《中国电影史》,高等教育出版2006年版,第206—207页。

在当时可谓豪华巨制,拍摄成本是普通影片的三倍之多。为了还原逼真的色彩,制作者专门从美国进口伊斯曼胶片,各个电影厂也投入资金更新设施,并建设了新的摄影棚等。为了拍好样板戏电影,保证艺术水准,江青不仅"解放"了一批电影艺术家,而且与他们一起观摩外国电影名作,要求他们充分学习并借鉴国外优秀影片的造型技巧、技术手段和对长镜头的运用等。样板戏电影的影响深远,它不仅是"文革"时代的独特产物,其中也不乏经典之作和令人难忘的人物形象。

第三节 恢复故事片的生产

1971年,故事片的恢复创作出现了契机,长影内部开始紧锣密鼓地策划故事片的拍摄。他们选择了小说《艳阳天》,因为政治上保险,但影片最终并未取得很好的效果,基本上还是对政治的图解。1973年,故事片生产正式恢复,最初基本上是一些重拍片,如《青松岭》《战洪图》《平原游击队》《南征北战》《渡江侦察记》《年轻的一代》《万水千山》等,共8部。由于各制片厂长期拍摄样板戏电影,重拍故事片时同样无法避免"三突出"原则的束缚,导致影片充满了浓重的阶级斗争意味,与当时人们的生活脱节,影片虽然是色彩明艳的彩色片,观众评价却不及原来的黑白片版本。此后陆续出现了一些反映现实的作品,主要有《火红的年代》(1974)、《红雨》(1975)、《战船台》(1975)等。其中,《火红的年代》反响最为强烈。《火红的年代》由于洋主演,讲述20世纪60年代初苏联撤走援华专家后,炼钢工人赵四海率领工人群众同保守的白厂长进行激烈的路线斗争的故事。他们自力更生,艰苦奋斗,终于炼出了可以制造军舰的特种钢。

在电影工作者的不懈努力和抗争下,虽然故事片的内容依旧具有强烈的阶级斗争、路线斗争意识,但出现了几部思想性与艺术性都较为均衡的作品,如《闪闪的红星》《创业》《海霞》《难忘的战斗》等。这几部作品具有现实主义美学风格,表明中国电影深厚的现实主义传统是不可能被扼杀的。

《闪闪的红星》(图16-3)由八一制片厂摄制,由李俊、李昂导演。影片以第二次国内革命战争为背景,展现了中

图16-3 《闪闪的红星》的剧照

央根据地人民的革命斗争，成功地塑造了小英雄潘冬子的形象。在样板戏电影和"三突出"原则之风盛行时，能够制作这样一部画面优美、情感浓郁、革命热情充沛的电影实属难得。《闪闪的红星》于1974年上映后引起观影热潮，在当时创造了80万元的票房，成为"文革"时期少见的电影佳作。

1975年，《海霞》由北影厂摄制，由钱江、陈怀皑、王好为导演。影片讲述了海岛上一群渔家姑娘保家卫国的故事，采用主人公海霞的自述贯穿全片，以她的视点描写了其他人物的性格与成长。扮演海霞的女演员吴海燕是京剧演员，为了避免表演上的不自然、不松弛，导演较多地拍摄了她的背部和侧面，在与其他演员配戏的时候，也较多地拍摄了其他配角演员的表演，这样的拍摄方式反而对女民兵的群像塑造非常有利。不过，这一做法违反了"三突出"原则，于是各种罪名接踵而来。与《海霞》一样遭到批判的还有《创业》。这部电影浓墨重彩、气势磅礴地表现了一场石油大会战，但因在人物塑造上突破了"三突出"原则的束缚，引发江青的强烈不满，她下达停播和发行该片的禁令，并列出它的十条"罪状"。最后，在毛泽东的批示下，《创业》得以重见天日。

1974年以后，陆续出现了一些"反走资派"电影，如《春苗》(1975，谢晋、颜碧丽、梁廷铎导演)、《决裂》(1975，李文化导演)、《欢腾的小凉河》(1976，刘琼、沈耀庭导演)、《盛大的节日》(1976，谢晋导演)、《芒果之歌》(1976，常彦、张普人导演)等。"反走资派"电影的政治意图非常露骨，与艺术创作基本无关，大多是对政治的歌功颂德。

"文化大革命"时期的中国电影是中外电影史上极为特殊的现象，它因卷入政治斗争的旋涡而沉浮，又因政治斗争的痕迹过重而难于为后世言说。"文化大革命"结束后，除了《闪闪的红星》《难忘的战斗》等少数影片得以继续传播，绝大部分影片被历史尘封。20世纪90年代之后，源于市场经济建设过程中人们对于革命激情的留恋与向往，被冷落许久的样板戏电影又以"红色经典"的身份进入人们的消费视野。对于电影研究者而言，除了史实的梳理，从艺术和技术发展角度看待"文化大革命"时期的电影也是十分重要的。同时，有必要在中国电影发展乃至中国文艺发展的完整序列中探究"文革"时期电影的前因后果，而不是更多地着眼于它在政治上的是非功过。其实，在世界电影发展史上，电影与政治的联姻或者某种程度的融合十分正常，但像"文革"时期的电影那样毫不掩饰地图解政治，甚至直接充当政治斗争的工具，其中的惨痛教训不应该随着时间的流逝而被看淡[①]。

[①] 李少白：《中国电影史》，高等教育出版2006年版，第214—215页。

思考题

1. 样板戏电影的创作原则背后体现了什么思想?
2. "三突出"原则下的电影语言有什么变化?
3. "文革"后的故事片创作面临着怎样的环境?
4. 《闪闪的红星》为什么能赢得观众的喜爱?

第十七章

新时期电影（1976—1992年）

从"文革"结束到1992年中国共产党第十四次全国代表大会决定建立社会主义市场经济体制，时代的车轮飞速向前。新时期电影首先在思想上求新、求变，各种思潮的兴起对新时期的电影创作产生了深刻的影响，电影的创新势在必行。一方面，中国第三代、第四代、第五代导演集体登场，在新时期不断进行电影实践，各展所长，开拓了丰富多元的电影面貌；另一方面，在经济体制的转变下，人们认识到电影不仅具有娱乐价值，其商业价值也渐渐显露出来。

第一节　观念的更新和电影文化的重构

在这一阶段，中国电影跨入一个新的历史时期，思想解放运动和电影创新运动共同促成的新的电影创作局面到来了。

首先，改革开放带来了思想解放，大量欧美电影进入国内电影工作者的视野。同时，国外的电影理论和思潮涌入，代表20世纪60年代以来西方电影理论批评最新成果的著述也被译介、引进，为电影的创新和发展提供了社会环境和理论依据。以夏衍、钟惦棐、谢飞、黄建新等为代表的电影理论家和工作者掀起了电影讨论和创作的热潮，提出了"电影语言的现代化""电影与戏剧离婚"等现代电影创作观念，也创作出一批颇具代表性的作品。这些作品在电影技巧和镜头语言方面有大胆的开拓和创新，可以看到电影人试图探索新的电影风格和表达方式，改变中国电影百废待兴的落后状态，寻求与世界电影对话的尝试与努力。

其次，经济体制的转变使人们意识到电影的商业性和娱乐性，以及电影慢慢显现出的强大市场价值。这个过程大致经历了三个阶段。第一阶段为1979—1984年，这一阶段涌现出《天云山传奇》《小街》《城南旧事》《牧马人》《黄土地》等影片。但

是,由于电视、录像的盛行,娱乐方式的多样化,以及外国影片和港台电影的冲击,电影观众的数量开始锐减,国产电影的市场占有率明显下降。1980年,中共中央宣传部在北京召开了电影体制改革座谈会,会议讨论通过了两个改革方案:一是对六大电影制片厂实行"在国家计划指导下,独立核算,国家征税,自负盈亏"的改革;二是改革发行办法,按照优质优价的原则,对影片分别实行包销、分成,按发行拷贝数收取发行费等多种方式。同时,电影创作界与电影批评界也逐渐重视观众欣赏心理与电影类型方面的问题。第二阶段是1984年到1988年6月,尽管中国电影界出现了一批张艺谋、陈凯歌、田壮壮等第五代导演的代表性作品,但与电影的艺术性形成鲜明对比的是,这批影片的拷贝发行数较少,《猎场札撒》仅发行了一个拷贝。正因为这样的状况,在改革开放的进程中,面对票房的压力,全国22家电影制片厂和电影导演纷纷放下架子,转向了娱乐片或类型片的创作。第三阶段是1988年6月至1993年,电影改革进入战略过渡阶段,娱乐片和类型片的创作继续占据中国电影产品结构的绝大多数份额,担负着拯救国产电影市场的重大使命。20世纪90年代,在由主旋律电影、艺术电影和娱乐电影构成的中国电影的产品结构中,娱乐片占全部电影产品的70%左右。尽管电影的创作规模日渐扩大,但在20世纪90年代初的两年,中国电影的经济危机仍在加剧。1994年初,广播电影电视部召开了全国电影发行放映工作会议,提出在电影发行、放映领域要大力解决发行不畅的问题,各电影企业要适应社会主义市场经济的法则,接受政府的宏观调控,根据制片、发行、放映一条龙,影、视、录、视盘一体化原则,进行优化联合和组合。同时,要引进10部"基本反映世界优秀文明成果和基本表现当代电影艺术、技术成就的影片"。于是,从1994年开始,一批来自好莱坞和香港地区的"大片"陆续以分账方式进入中国内地的影院,在刺激中国观众观影热情的同时,也给国产电影带来了不可低估的巨大压力[①]。

也正是在对电影观念进行深刻反省的过程中,中国大陆电影开始了一段事关文化重构的艰难而又辉煌的历史。中国电影的开放进程与面向市场的电影选择将大陆电影完全纳入一种前所未有的全球化语境:以谢晋为代表的第三代中国电影人,因其电影观念、道德观念和历史观念的正统性,历经电影票房的高峰与电影批评的诘难之后,正在逐渐淡出电影观众的视野;以吴贻弓、谢飞、吴天明、黄建新、张暖忻、黄蜀芹等为代表的第四代中国电影人,却在主体的苏醒、感性的张扬与历史的诗化中,第一次将中国电影的道德处境、民族形象和家国梦想整合于文化阐发的历史维度;以张军钊、陈凯歌、张艺谋、田壮壮、吴子牛等为代表的第五代中国电影

[①] 李道新:《中国电影文化史(1905—2004)》,北京大学出版社2005年版,第393—401页。

人,不仅以杰出的影像造型集中地展示了中国电影观念的新成果,而且他们对民族、历史、文化等宏大命题的批判性审思与悲剧性呈现也在很大程度上解构了中国电影中的中国文化①。

第二节 第三代导演对传统的延续

新的历史时期,以谢晋、谢铁骊、凌子风、水华、崔嵬等为代表的第三代导演承接了传统电影,并以人道主义作为电影创作的旨归。第三代导演大多经历过战争年代,可以说是革命文艺战士,在长期的革命和政治环境下,他们有着非常成熟的人生观、价值观和深厚的实践经验。"十七年"中引进的大量苏联影片成为第三代导演学习的榜样,受到苏联电影的影响,他们创作的电影充满着革命浪漫主义、英雄主义和集体主义色彩。在现实主义这面大旗的指引下,第三代导演努力践行着现实主义的创作道路,尤其是革命现实主义的创作道路。他们注重电影的教化功能,认为电影能够通过反映现实生活来针砭消极因素、歌颂光明。同时,他们认为对下一代的教育和培养是艺术家不可推卸的义务和责任,自觉地把自己当作灵魂工程师,他们多年形成的价值观和思维方式,以惯性的力量推动他们沿着传统的道路发展②。第三代导演非常熟悉中国传统文化,善于从戏曲、话剧等传统艺术中吸取营养,运用传奇性这一中国传统艺术叙事中的显著特征,强化戏剧性内容,利用巧合和偶然的形式叙事。

作为第三代导演的代表,谢晋(图17-1)导演的创作生涯横跨半个世纪之久(从20世纪50年代中后期至21世纪初),是现实主义电影的集大成者。在新时期,谢晋先后导演了《青春》(1977)、《啊!摇篮》(1979)、《天云山传奇》(1980)、《牧马人》(1982,图17-2)、《秋瑾》(1984)、《高山下的花环》(1984)、《芙蓉镇》(1986)、《最后的贵族》(1989)、《清凉寺钟声》(1991)、《启明星》(1992)、《老人与狗》(1993)、《女儿谷》(1995)、《鸦片战争》(1997)、《女足9号》(2000)等影片。谢晋的电影创作生涯十分丰富,作品获得

图17-1 谢晋

① 李少白:《中国电影史》,高等教育出版2006年版,第217页。
② 陆绍阳:《中国当代电影史:1977年以来》,北京大学出版社2004年版,第32页。

电影概论

图 17-2 《牧马人》的剧照

了国内外的众多奖项。1957年,《女篮5号》获得第6届世界青年联欢节举办的国际电影节银质奖章、墨西哥国际电影节银帽奖;1960年,《红色娘子军》获得第1届大众百花奖最佳导演奖;1965年,《舞台姐妹》获得第24届伦敦国际电影节英国电影学会年度奖、第12届菲格拉达福兹国际电影节评委奖;1981年,《天云山传奇》获得第1届中国电影金鸡奖最佳导演奖;1986年,《芙蓉镇》获得第7届中国电影金鸡奖最佳故事片奖、第10届大众百花奖最佳故事片奖;1988年,《最后的贵族》获得第1届中国电影节荣誉奖;1993年,《老人与狗》获得上海电影评论学会"十佳影片奖"。此外,他在2005年获第25届中国电影金鸡奖终身成就奖,在2007年获第10届上海国际电影节华语电影杰出艺术成就奖。可见他获得了从观众到主流评价体系的极大认可。

《天云山传奇》(图17-3)涉及"反右运动"的题材,是一部反思历史的电影。影片通过1956—1978年二十多年的时间,凸显了时代和"反右运动"对四个年轻人命运的改变,成功地塑造了冯晴岚这一女性形象。这部影片引起了极大的社会反响,观众在为宋薇的懦弱痛心、为冯晴岚的伟

图 17-3 《天云山传奇》的剧照

大而感动时,也对那段历史有了更为深刻的反省。《天云山传奇》的叙事结构很有新意,借助三位女性的叙述进行了有条不紊的叙事:周瑜贞的旁白是纯真、好奇的,带有较强的悬念色彩;宋薇的回忆充满了悔恨;冯晴岚则以书信的方式表达了心声。此外,马车夫罗群的形象也在三位女性的叙述中清晰起来。谢晋的叙事功力非常深厚,三条线索交替和闪回的运用没有给观众造成时空的破碎和断裂之感,叙事清晰、有力。在导演阐述里,谢晋谈到导演《天云山传奇》的动机:"我们的未来的影片要告诉人们什么是真、善、美。文艺作品要发挥其艺术的力量,使它能起到提

高整个国家的思想、文化、道德水平的作用;起到提高每个人思想境界的作用。如'患难之交',这在几千年来一直是被人歌颂着的。它有夫妻情,姐妹情,同志情,朋友情。罗与冯的结合我们准备大书特书,把被颠倒了的道德标准颠倒过来。这是剧本的火花,正是它引起我们的创作冲动,使我们愿意接受这个本子。"[1]谢晋做到了把"政治概念"推到后景、把"美好的情操"推到前景,突出了道德批判的重要性,进而以反思性的伦理情感弥合悲剧性的历史话语。

图 17-4 《芙蓉镇》的电影海报

《芙蓉镇》(图 17-4)是谢晋的另一部代表作,根据古华的同名小说改编,在湘西土家族苗族自治州永顺县拍摄。影片通过芙蓉镇这一特定空间的几组人物及人物关系的变化,折射出一个时代的动荡。谢晋指出,《芙蓉镇》"是一部歌颂人性、歌颂人道主义、歌颂美好心灵、歌颂生命搏斗的抒情悲剧"[2]。胡玉音和秦书田"像猪狗一样活下去"的旺盛生命力和可贵品质击打着观众的内心。谢晋在片中对另一组人物王秋赦和李国香进行了更为深刻的人性解剖。在那个政治压倒一切的时代,这两个人物不仅可憎,也十分的卑微和可怜。《芙蓉镇》是谢晋电影创作的巅峰之作,此后他还拍摄了《最后的贵族》《清凉寺钟声》《老人和狗》《鸦片战争》等影片。尽管这些影片也是谢晋的典型作品,但没有叙事上的突破和明显的艺术创新。

在中国传统电影文化的传承方面,谢晋是最出色的一位导演,他在长期的电影创作中以情节构建叙事,用带有表现主义的华丽方式和抒情风格塑造了大批生动鲜活、有血有肉的中国人形象。可以说谢晋是主流意识形态最为认同、电影批评最为重视和最受广大观众喜爱的电影导演之一。在现实主义电影美学的实践中,谢晋创作的电影呈现出半个多世纪以来中国独特的政治、历史和人文景观。第三代导演还有谢铁郦、谢添、严寄洲、鲁韧、武兆堤、桑弧、水华、陈怀皑、成荫、凌子风等,他们导演的影片都为新时期中国电影的思想艺术发展作出了贡献。

[1] 李少白:《中国电影史》,高等教育出版 2006 年版,第 221 页。
[2] 同上书,第 222 页。

第三节　第四代导演的创新与尝试

第四代导演从1979年前后开始独立拍片,他们处在改革开放和思想解放运动的背景下,其作品具有探索精神和创新意识。他们"登场于新时期大幕将启的时代,他们的艺术是挣脱时代纷繁而痛楚的现实——政治,朝向电影艺术的纯正,朝向电影艺术永恒的梦幻母题的一次'突围'"[①]。第四代导演的代表有谢飞、吴贻弓、黄蜀芹、吴天明、郑洞天等,他们大多在"文革"前毕业于北京电影学院,受过比较系统的专业训练和艺术教育,是中国最早获得"学院派"称谓的导演。"文革"阻断了他们的导演之路;"文革"之后,他们开始"集体补课",也开启了真正的电影创作。他们的创作与新时期的文化思潮相呼应,巴赞的纪实美学理论成为第四代导演的艺术追求,《电影语言的现代化》成为他们的艺术宣言。在对电影本体的探索中,他们将理论融入实践,不断尝试创新和突破。谢飞和吴天明作为导演,除了自身的创作以外,还对中国的电影教育作出了自己的贡献:谢飞担任北京电影学院教师,为中国培养了很多专业的导演人才;吴天明作为西安电影制片厂的厂长,对第五代导演加以提携和重用。

谢飞(图17-5)1942年生于陕西省延安市,1965年毕业于北京电影学院导演系,后一直在北京电影学院任教。他导演的主要作品有《我们的田野》(1983)、《湘女萧萧》(1986)、《本命年》(1990)、《香魂女》(1993)、《黑骏马》(1995)、《益西卓玛》(2000)等。谢飞对人性的追求始终体现在他的作品中,《本命年》(图17-6)称得上中国写实电影的又一个高峰,它展现了有关一代人的生存状态的集体记忆。

图17-5　谢飞

图17-6　《本命年》的剧照

[①] 陆绍阳:《中国当代电影史:1977年以来》,北京大学出版社2004年版,第47页。

《本命年》不像出自谢飞导演之手,而更像一部年轻人的电影。影片由姜文主演,扮演一个"出狱归来"的青年李慧泉,他努力融入隔绝已久的世界,追寻自己的生命价值。影片以一种随性和自如的方式探讨了个体生命的价值和意义,展现了人生的不易和复杂,凸显了人物内心情感和精神世界的作用,颇具有心理写实的味道,对 20 世纪 80 年代末的中国人的精神世界和时代环境都进行了充分的思考。《本命年》在 1990 年获得第 40 届柏林电影节杰出个人成就银熊奖,他的另一部作品《香魂女》获得第 43 届柏林电影节最佳影片金熊奖。与《本命年》相比,《香魂女》更能体现谢飞的导演风格。影片围绕香二嫂及其家庭成员展开叙事,在流畅的叙事中刻画出香二嫂这个人物的多面和复杂,尤其是她看到儿媳环环遭遇身体和精神上的折磨后决定拯救环环。香二嫂作为爱护傻儿子的母亲,她不应该作出这样的选择,但正是这个决定使人物内心变得更为深邃、丰满——香二嫂正是通过拯救儿媳环环实现了自我的心灵救赎。谢飞在这部影片中表达了对女性的认可和关注,充分挖掘了中国传统女性身上的坚韧、隐忍、勤劳、善良等美德,香二嫂作为妻子、母亲的复杂性和多面性就是对人性的真实写照。

吴天明(图 17-7)1939 年生于陕西省咸阳市,1962 年于西安电影制片厂演员训练班结业,1976 年后任西安电影制片厂场记、副导演、导演、厂长。《没有航标的河流》(1983)、《人生》(1984)、《老井》(1987,图 17-8)是吴天明在 20 世纪 80 年代拍摄的三部电影作品,也是他从影以来最为成功的三部作品,被称为"爱情三部曲"。

图 17-7 吴天明

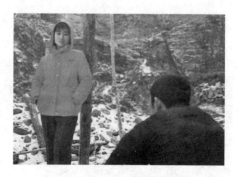

图 17-8 《老井》的剧照

吴天明对国家历史和民族命运有着深刻的注视,善于以一种朴实的手法在银幕上呈现中国人的爱情,以此来反映国家历史的变化,以及人民的生活、爱情和成长。在上述这些作品中,一个个鲜活的人物形象令人印象深刻,如《没有航标的河

流》中的盘老五、吴爱花、石牯和改秀，《人生》中的高加林、刘巧珍、德顺爷，《老井》中的孙旺泉、赵巧英、喜凤等。这些人都是普通、善良的劳动人民，在特殊的年代和环境中，他们顽强地生存着，不妥协、不放弃，向往美好的爱情和幸福的生活，却由于种种原因失去或放弃了爱情。同时，对爱情的回忆支撑着他们的内心。在吴天明的电影中，也许只有通过美好爱情的逝去才能展现历史的真面目，才能呈现民族的命运。

吴天明说："从《没有航标的河流》到《人生》再到《老井》，我的电影创作中一直贯穿着一条主线，那就是展现中国人生，歌颂人民美好心灵。与所有有良知的中国文化人一样，我没有一刻不忧患着祖国的前途和命运，没有一刻不盼望着民族的繁荣和昌盛，虽然我知道电影不可能左右国家的'兴旺'，但'文以载道'的思想已经深入我的血脉。在我的作品中，题材内容和风格样式可以经常变化，但是有一条永远不变，那就是对诚信、正义、善良、勇敢等人类高尚情操的呼唤。"①

第四节　第五代导演的革新与突破

20世纪80年代，在第三代、第四代导演努力耕耘于中国影坛之时，一股新力量出现了。这股力量来自1982年毕业于北京电影学院的一批年轻人，即中国第五代导演。第五代导演的问世是惊世骇俗、惊天动地的，他们以反叛者的姿态为新时期中国电影的探索与突破作出了巨大的贡献。以张军钊、陈凯歌、张艺谋、田壮壮、吴子牛、黄建新、何群、李少红、何平、张建亚、孙周等为代表的中国第五代电影人，不仅将中国电影真正地推向世界，而且在影像造型、文化反思和人性剖析中都有更为深入的探索。在第五代导演的探索热潮中，张艺谋和陈凯歌以持续不断的创作和作品的文化内涵享誉中外。

张艺谋（图17-9）1950年出生于陕西省西安市，1971年进入咸阳国棉八厂当工人。1978年，已经28岁的张艺谋考入北京电影学院摄影系，1982年毕业后被分配到广西电影制片厂。广西电影制片厂成为中国第五代导

图17-9　张艺谋

① 吴天明、方舟：《吴天明口述：努力展现中国人生》，《大众电影》2007年第14期，第42—45页。

第十七章 新时期电影(1976—1992年)

演的发轫之地。1984年,由张军钊导演、张艺谋摄影的《一个和八个》打响了第五代导演的第一枪。张军钊和张艺谋等几位电影学院的毕业生被分配到偏远的广西电影制片厂,看似并不如意的毕业分配却给了几个年轻人难得的拍片机会,《一个和八个》的成功预示着第五代导演的创作生涯真正开启了。从1987年的《红高粱》开始,截至2022年,张艺谋共拍摄24部影片:《红高粱》(1987)、《代号美洲豹》(1989)、《菊豆》(1990)、《大红灯笼高高挂》(1991)、《秋菊打官司》(1992)、《活着》(1994)、《摇啊摇,摇到外婆桥》(1995)、《有话好好说》(1997)、《一个都不能少》(1999)、《我的父亲母亲》(1999)、《幸福时光》(2000)、《英雄》(2002)、《十面埋伏》(2004)、《千里走单骑》(2005)、《满城尽带黄金甲》(2006)、《三枪拍案惊奇》(2009)、《山楂树之恋》(2010)、《金陵十三钗》(2011)、《归来》(2014)、《长城》(2016)、《影》(2018)、《一秒钟》(2020)、《悬崖之上》(2021)、《狙击手》(2022)。持续不断的创作和突破使张艺谋成为最具国际影响力的中国导演,也成为国内外文化界、电影学术界的研究对象。张艺谋的电影创作可以分为两个时期,以2002年的影片《英雄》为分界,之前的作品可以统称为文艺片,之后的创作则更多是对商业价值的凸显。

《红高粱》(图17-10)是张艺谋独立执导的第一部影片,在他的创作生涯中具有重要的地位。这部影片不仅在1988年获得了第38届柏林电影节金熊奖,还成为20世纪80年代中国电影界的现象级影片。《红高粱》根据莫言的小说改编,摄影是顾长卫,主演为巩俐、姜文、滕汝骏。影片讲述了

图17-10 《红高粱》的剧照

一个民间的抗战故事,通过传奇性的叙事、仪式化的民俗场面和鲜明的视听造型,张艺谋不仅对民族历史进行了风格化的呈现,而且对民族文化进行了反思,使影片展现出一种久违了的民族特质。影片在"人活一口气"这个拙直浅显的主题下,将始终不变的古老中国的形象与宛如骤然降临的抗日史实并置,构建了两个相对完整并彼此独立的时空。在疯狂舞动的红高粱、遮天蔽日的阴霾和苍茫悲凉的童谣声里,生命意识得到张扬,历史也被改写①。影片在摄影造型尤其是对色彩的运用

① 李少白:《中国电影史》,高等教育出版2006年版,第238页。

上达到了极致,如"我奶奶"的红色棉袄、漫天遍野的红高粱和影片结尾处被红色笼罩的整个画面。可见,红色在影片中象征了生命的热情、炽热的情感、原始的生命力,被影片赋予多层含义,成为影片视觉风格的一个重要表征。

图 17-11 《活着》的剧照

《活着》(图 17-11)改编自余华的小说。与《红高粱》的张扬完全相反,《活着》是一部没有任何技巧痕迹的作品。影片专注于故事的讲述,将一个中国家庭从民国时期到"文革"后几十年的遭遇和经历娓娓道来,不显山露水,却饱含深情。对于张艺谋而言,《活着》是一部证明他叙事能力,或者说证明自己也能讲故事的电影。

正如他自己所言:"过去我们开始没有能力把故事、人物弄扎实,永远被镜头后方所迷惑,是电影出来后人家把我们伟大了,其实我们深知我们没有这么完美,是我们没有能力去完成扎实的人物和故事;玩电影语言仅仅是一条腿走路,我们现在就不能这么拍了,要两条腿走路,既有好故事好人物,又有好镜头,表现性的。"[①]迄今为止,张艺谋在中国影坛的影响力仍然是首屈一指的,他所具有的旺盛的创作力实属难得。纵观张艺谋近四十年的电影创作,他不断求新、求变,超越自我:从艺术电影到试水商业大片,从商业大片到人文情怀,从类型片到新主流电影。可以说张艺谋在不断地尝试与突破,不重复自己,开了中国影坛的很多先河。

陈凯歌(图 17-12)1952 年出生于北京,1978 年考入北京电影学院导演系,1982 年毕业后到北京电影制片厂担任助理导演。1984 年,他在广西电影制片厂做"外借导演",执导了处女作《黄土地》(1984,图 17-13)。这是继《一个和八个》之后另一部在国内引起人们广泛关注的影片,也成为第五代导演崛起的里程碑式作品。该片由广西电影制片厂出品,陈凯歌导演,张

图 17-12 陈凯歌

① 王斌:《张艺谋这个人》,团结出版社 1998 年版,第 255 页。

子良编剧,张艺谋摄影,薛白、王学圻等主演。在《黄土地》中,第四代导演善用的时空复现叙事策略和蕴涵丰富的长镜头都得到了创新性运用,第四代导演诗化历史的主体意识则演变为一种解构历史的内在冲动。尽管影片片头黑色背景中缓缓升起的字幕如历史教科书一般交代了故事发生的时代背景,但在影片结尾,高速拍摄的画面中,憨憨迎着庞大的求雨人群跑向镜头。此时,镜头一转,紧接着一个大全景,又从高高的天空摇到厚厚的黄土地。从"转变"与"成长"的母题开始,经过第四代导演的"体验"和"凝视",中国电影终于步入第五代导演对民族文化和中国历史进行"审视"和"重构"的崭新时代①。

图 17-13 《黄土地》的海报

之后,陈凯歌相继执导了《大阅兵》(1986)、《孩子王》(1987)、《边走边唱》(1991)、《霸王别姬》(1993)、《风月》(1996)、《荆轲刺秦王》(1998)、《温柔地杀我》(2002)、《和你在一起》(2002)、《无极》(2005)、《梅兰芳》(2008)、《赵氏孤儿》(2010)、《搜索》(2012)、《道士下山》(2015)、《妖猫传》(2017)、《我和我的祖国》(2019)、《长津湖》(2021)。其中,《霸王别姬》无疑是陈凯歌最具影响力的电影作品。

图 17-14 《霸王别姬》的剧照

《霸王别姬》(图 17-14)由李碧华、芦苇编剧,顾长卫作为摄影指导,赵发合摄影,张国荣、张丰毅、巩俐、葛优等主演,获得第 46 届戛纳国际电影节金棕榈奖。影片通过京剧这一最具中国民族文化特征的艺术形式在 20 世纪中国的盛衰沉浮,将陈凯歌重构历史与反思文化的创作动机具体而又深入地展现了出来。同时,影片通过主人公程蝶衣,段小楼和菊仙的悲剧命运,对 20 世纪以来的中国历史和中华民族文化进行了冷峻的反思与深刻的批判。在《霸王别

① 李道新:《中国电影文化史(1905—2004)》,北京大学出版社 2005 年版,第 433 页。

姬》中,陈凯歌"借戏梦人生的角度,演绎百年京华的风尘","借京剧文化的兴衰,写民族性格的诟病"①,完成了重构中国历史与反思民族文化的宏大命题。

思考题

1. 改革开放为中国电影的发展创造了哪些条件?
2. 试分析新时期电影的文化特征。
3. 谢晋的电影在叙事方面取得了哪些成就?为什么说他的电影呈现出中国独特的政治、历史和人文景观?
4. 试总结第三代导演的历史贡献。
5. 谢飞的影片《本命年》和《香魂女》在创作风格上有什么差异?
6. 与第三代导演相比,第四代导演在电影创作方面有哪些创新?
7. 试分析《红高粱》的艺术贡献,以及陈凯歌的《霸王别姬》是如何呈现历史反思和文化批判的。
8. 第五代导演对中国电影的发展作出了哪些贡献?

① 转引自李少白:《中国电影史》,高等教育出版社2006年版,第237页。

第十八章

21世纪的电影(1992年至今)

1992年之后,中国电影发展进入市场化时期,电影体制改革一步步深化,电影的产业和商业属性被进一步确认,电影市场的产业格局逐渐成形。尤其是在中国加入 WTO 以后,电影界大片迭出,商业电影的观念开始深入人心,并逐渐成为电影市场的主流。同时,主旋律电影开始进入商业电影的制作流程,形成了鲜明的新主流电影创作格局;艺术电影也屡次尝试与市场接轨,在艺术与商业间寻求某种平衡。

第一节 2000年前后的电影改革

1993年初,广播电影电视部颁发了《关于当前深化电影行业机制改革的若干意见》,明确提出电影制片、发行、放映等企业必须适应中国共产党第十四次全国代表大会确立的社会主义市场经济体制①,据此还制定了一系列举措来培育电影市场。1994年,广播电影电视部针对发行放映工作召开会议。其中,最重要的是每年引进十部好莱坞大片的决定。这一决策促进了电影放映市场的繁荣,在一定程度上确实刺激了中国观众的观影热情。在1996年召开的全国电影工作会上,丁关根作了重要讲话,提出了在"九五"计划期间拍出50部精品,每年10部的"九五五零工程"。对此,电影界迅速启动,国家层面的各项政策也逐步落实,改革进一步深化,电影产业逐步复苏。当时,北京紫荆城影业公司出品的《离开雷锋的日子》《甲方乙方》《背起爸爸上学》等影片都获得了较好的票房成绩。2000年之后,尤其是在中国加入 WTO 以后,电影界再次提出一系列深化电影业改革的主要措施。在这种背景下,"九五"期间,国产故事片总量达到 473 部,平均每年 95 部;《生死抉

① 李少白:《中国电影史》,高等教育出版 2006 年版,第 245 页。

择》《横空出世》《红河谷》《宇宙与人》等一大批既有鲜明社会效益,又有票房高纪录的优秀国产电影走近了观众,赢得了市场。随后,以三大电影基地为龙头,中国电影(集团)公司、上海电影(集团)公司、长春电影(集团)公司得以组建。其中,中国电影集团公司在影片生产、发行、放映和影院投资等方面取得了突出的成绩。

为了加快发展电影产业,培育市场主体,规范市场准入,增强电影业的整体实力和竞争力,2003年9月,国家广播电影电视总局通过《电影制片、发行、放映经营资格准入暂行规定》,在成立电影制片公司或单独成立制片公司、电影技术公司、改造电影制片、放映基础设施和技术设备、成立专营国产影片发行公司等方面进行了支持和鼓励。民营影业公司的准入、院线制的形成和发展及逐渐成熟的电影市场环境,促使部分创作者调整创作心态,对类型片拥有了比较明确的自觉意识。从电影观众的观赏心态来看,大多数观众对类型片的喜好和判断也越发成熟。冯小宁的战争片、张建亚的灾难片、冯小刚的贺岁片、阿甘的恐怖片和张艺谋、陈凯歌的类型片创作实践及其创造的票房成绩,都在相当程度上表明了大陆电影面向国内外市场主动选择类型运作的发展态势。在《电影艺术》编辑部统计的国产影片票房排行榜上,冯小宁导演的《红河谷》(1997)、《紫日》(2001)、《嘎达梅林》(2002),张艺谋导演的《有话好好说》(1997)、《幸福时光》(2001)、《英雄》(2002)、《十面埋伏》(2004),冯小刚导演的《甲方乙方》(1998)、《没完没了》(2000)、《一声叹息》(2000)、《大腕》(2001)、《手机》(2004),张建亚导演的《紧急迫降》(2000),阿甘导演的《闪灵凶猛》(2001)、《凶宅幽灵》(2002),陈凯歌导演的《和你在一起》(2002)、《无极》(2004)等影片均名列当年的前十名[①]。尤其是冯小刚的喜剧片和张艺谋的武侠片,已经成为中国电影市场中的类型品牌和票房保障,不仅在中国电影的商业发展和类型运作过程中起到了示范性的作用,而且为新世纪的中国电影带来了广泛的国内外声誉。

第二节 主旋律电影与市场化追求

滕进贤在一篇文章中写道:"那种认为只有正面描写改革生活,为改革家立传的电影作品才是主旋律,无异于画地为牢,禁锢了主旋律创作的思维天地,不利于主旋律创作的发展。事实上,我们时代日益丰富的社会生活,已经拓宽了人们对主

[①] 李少白:《中国电影史》,高等教育出版2006年版,第247—248页。

旋律作品的艺术视野。今天,观众们不仅欢迎《开国大典》那样的激发人们斗志的革命史诗式巨制,也喜爱《共和国不会忘记》那样的为改革家立传的大气磅礴之作,同样也喜欢《龙年警官》《斗鸡》那样的一些散发着亲情、温馨的幽默感的使灵魂得以净化的创作。实践已经证明并将继续证明,社会主义电影的主旋律正在日趋深化,题材正在日趋丰富,风格正在日趋多样,路子越走越宽,其生命力是强大而旺盛的。"①创作者们对主旋律电影更加宽泛的理解和阐释有助于主旋律电影走出相对狭窄的创作局面,助推主旋律电影的可持续发展。

市场化时期的主旋律电影是在党中央的电影指导思想体系下展开的,同时与中国电影走向市场竞争的宏观形势联系在一起。1994年,在全国宣传思想工作会议上,江泽民将电影界1987年提出的"突出主旋律,坚持多样化"的口号规范为"弘扬主旋律,提倡多样化",并提出了"以科学的理论武装人,以正确的舆论引导人,以高尚的精神塑造人,以优秀的作品鼓舞人"的要求。1995年12月,在电影诞生100周年、中国电影诞生90周年纪念大会上,江泽民再次勉励电影工作者"多出精品,促进繁荣,再上新台阶,迎接新世纪"②。此后,江泽民亲临八一电影制片厂视察,并在中国文联第六次代表大会、中国作家协会第五次代表大会上作了重要讲话,均是围绕创作优秀电影作品,明确"精品"的评价标准。1996年,全国电影工作会议在长沙召开,会上提出了一系列战略,明确了指导方针原则,出台了扶持政策等,有中国特色的社会主义电影创作指导思想体系已经被完整地建立起来。20世纪90年代拍摄的具有代表性的主旋律电影有《蒋筑英》(1992)、《凤凰琴》(1994)、《七七事变》(1995)、《离开雷锋的日子》(1996,图18-1)、《鸦片战争》(1997)、《横空出世》(1999,图18-2)、《生死抉择》(2000)等。

图18-1 《离开雷锋的日子》的剧照

图18-2 《横空出世》的剧照

① 李少白:《中国电影史》,高等教育出版2006年版,第249页。
② 同上书,第248页。

进入 21 世纪,如何让主旋律电影进入市场并创造票房业绩已成为主旋律电影需要解决的当务之急。主旋律电影对于社会主义精神文明建设的意义重大,但在改革开放以后,电影不再仅是传播意识形态的手段,还逐渐成为一种文化商品。以往的主旋律电影在人物塑造、故事呈现、视听手段和意识形态方面的程式化倾向已经成为主旋律电影的桎梏,很难被挣脱和打破,影响了观众对主旋律电影的主动接受。在电影产业化的时代,主旋律电影不能完全满足市场和观众的需求。因此,主旋律电影必须针对市场和观众的需求进行创作方面的转型。主旋律电影只有完成市场化转型,与商业电影一样成为一种文化商品在电影市场中被观众自由选择,才能彰显出主流意识形态的强大生命力和号召力,才能更有效地传播意识形态话语,传播价值内核[1]。

图 18-3 《建国大业》的电影海报

在主旋律电影商业化转型的征程上,有一部电影功不可没——2009 年由黄建新导演的《建国大业》(图 18-3)。影片上映于中华人民共和国成立 60 周年之际,导演将一部重大革命历史题材的影片制作成一部明星云集的商业大片,共有 172 位明星参演,获得了市场的成功和观众的极大认可。这一定程度上摆脱了主旋律影片致力于宣教的刻板面孔,也在一定程度上消解了以主旋律影片为代表的意识形态话语结构在当代中国的游离焦虑[2]。在市场化的道路上,《建国大业》首先成功地运用了明星策略,为影片的成功奠定了基础;其次,在影片节奏上,创作者以好莱坞大片为蓝本,镜头数量多,节奏变化快,场面宏大,细节真实,给观众带来了绝佳的观影体验;最后,在意识形态建构方面,影片淡化阶级冲突,强化主流价值。《建国大业》之后,《建党伟业》以同样的市场策略问世,也取得了不错的票房成绩,这两部主旋律电影在市场上获得了观众的认可和接受。

当主旋律电影开始尝试进入电影市场时,新主流电影便进入了萌芽阶段。进入 21 世纪,随着《智取威虎山》(2014)、《湄公河行动》(2016)、《战狼 2》(2017)、《红

[1] 王真、张海超:《从"主旋律"到"新主流":新主流电影的修辞取向研究》,《当代电影》2021 年第 9 期,第 155—160 页。

[2] 潘桦、史雪云:《从左翼电影意识形态话语的建构策略看主旋律影片的策略演变与回归——兼谈影片〈建国大业〉、〈建党伟业〉》,《现代传播(中国传媒大学学报)》2011 年第 12 期,第 81—85 页。

海行动》(2018)、《中国机长》(2019)、《我和我的祖国》(2019,图 18-4)、《流浪地球》(2019,图 18-5)、《我和我的家乡》(2020)、《八佰》(2020)、《夺冠》(2020)、《我和我的父辈》(2021)、《悬崖之上》(2021)、《长津湖》(2021,图 18-6)等影片在市场的

图 18-4 《我和我的祖国》的电影海报

成功,"新主流大片"的概念在业内被提出。从内容上看,这些影片都不约而同地涉及国家形象、社会制度、民族精神、法制伦理等问题,带有强烈的主旋律色彩。但是,从形式上说,这些电影的生产和运作模式不同于传统的主旋律电影,完全遵循商业电影的运作逻辑。因此,兼具主旋律电影和商业电影特点的新主流电影应运而生。从题材上看,新主流电影不再局限于政治事件、英雄人物、革命战争等重大题材,而是出现了一批聚焦国内各领域的普通人并展现他们奉献和牺牲精神的作品,如《中国机长》《夺冠》《攀登者》《紧急救援》《我和我的祖国》等。当然,以《八佰》《金刚川》《1921》《长津湖》为代表的重大革命历史题材影片仍然是新主流电影不可或缺的重量级作品。

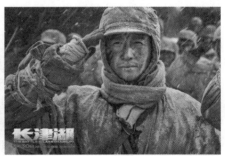

图 18-5 《流浪地球》的电影海报　　　　图 18-6 《长津湖》的电影海报

新主流电影可以被视作市场化时期主旋律电影和商业电影相结合的产物,本质上看,它仍然是广义上的主旋律电影。新主流电影在叙事场面、人物结构方面使用了大量的商业电影元素,在宣传营销方面完全采取商业电影的模式运作。毋庸置疑,新主流电影的价值内核依旧与主旋律电影相同,商业电影的生产制作模式是主旋律电影面对当下中国电影市场采取的新方法和新手段。

第三节　商业电影的兴起和市场表现

　　中国的商业电影是伴随着国外大片的到来而逐渐发展起来的。1994 年 11 月，中影集团引入好莱坞影片《亡命天涯》(The Fugitive)。此后，中国观众每年都能在银幕上看到十部好莱坞大片，这些大投入、大制作、大场面的电影被媒体称为大片。伴随着中国电影的商业化进程，面对好莱坞电影这一学习对象和市场竞争对手，以张艺谋、陈凯歌、冯小刚等导演为代表，中国电影在商业电影创作上开始了大胆的探索和实践，开始拍摄完全以市场为导向的国产商业电影。

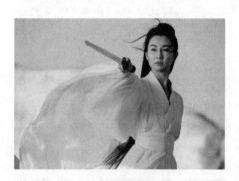

图 18-7　《英雄》的剧照

　　在中国电影市场化的进程中，张艺谋的《英雄》(图 18-7)可以算作开启中国商业电影大幕的第一部作品。影片集结了北京和香港地区的电影公司，选择了梁朝伟、张曼玉、甄子丹、李连杰、陈道明、章子怡等众多当红影星共同出演，演员阵容非常具有商业价值。影片投入 3 000 万美元，在摄影、录音、美术、服装、道具等方面都选用最优秀的制作团队。影片在摄制完成后还进行了一系列商业运作，包括举行新闻发布会、发售电影的漫画版和小说版、开展超前试映活动、发行纪录片《缘起》、高价拍卖影片的音像版权，并在北京人民大会堂举行首映式进行宣传等。2002 年 12 月 20 日，《英雄》在全国上映，观影场面热烈。影片上映一个多月后，票房达到约 2.5 亿元，刷新了中国电影票房的纪录。《英雄》在取得商业上的巨大成功的同时，还斩获多个奖项提名，在 2003 年第 22 届香港电影金像奖获得 14 项提名，在第 53 届柏林国际电影节上获得阿尔弗雷德·鲍尔特别创新作品奖。值得一提的是，《英雄》在北美上映时连续两周夺得北美票房冠军，在亚洲其他国家和地区也收获了较好的市场回报。

　　《英雄》的市场化运作无疑是非常成功的，不仅创造了票房神话，也开启了中国电影商业大片之路。相比之下，《英雄》所引发的舆论争议也持续不断，评论界的声音褒贬不一。抛开符号化的色彩处理，《英雄》的主题呈现有更多的理想主义色彩。从 20 世纪 20 年代的无声片《西厢记》开始，书生张生已经驾着巨笔横扫千军；在 20

世纪70年代前后出现的胡金铨武侠电影里,真正的高手也是一派儒雅沉静的书生意气。可以说,这种独具韵致的人格魅力既是中国武侠电影灵感诞生的源泉,也是张艺谋在《英雄》中想象中国文化的方式①。

《英雄》之后,张艺谋继续在摄制大片的轨道上前行,拍摄了《十面埋伏》《满城尽带黄金甲》。这两部影片在资本投入上超过《英雄》,创造了当时国产电影最高的投资纪录,商业推广营销费用也数目惊人,影片最终在票房上取得了相当好的成绩。但是,与《英雄》一样,这些影片虽然阵容强大,制作精良,电影的场面宏大,影像具有奇观化色彩,却还是陷入评论的旋涡。批评的焦点指向影片大而空,叙事有明显的缺陷。

在张艺谋之后,陈凯歌和冯小刚也都大踏步地迈向制造大片的行列。《无极》(图18-8)是陈凯歌进军商业电影市场的第一部作品。影片的演员队伍也是集结了国内外的一线影视明星(尤其是韩国明星张东健和日本明星真田广之),从剧本到融资、制作、营销都非常国际化。影片呈现的视觉效果融合了当时最先进的电影技术和导演的文化审美,影像美轮美奂,从制作角度而言它无疑是当时国内真

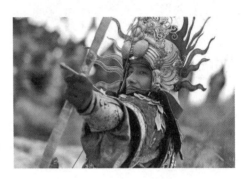

图18-8 《无极》的剧照

正的大片水准。影片最后的票房非常成功,但舆论评价与影片票房却截然相反,出现了很多指责和非议的声音。在中国电影市场化的进程中,这些商业大片从票房和市场的角度来看是成功的,但它们也陷入了"有票房、无口碑"的怪圈,可见中国电影想要在市场和口碑上双赢,还有相当长的路要走。

改革带来了机遇与挑战,国家统购统销的模式开始向市场竞争机制转变,电影创作的出发点与落脚点逐渐向市场靠拢,观众的喜好成为票房的根本保障,大众文化兴起成为不可阻挡的力量。冯小刚的贺岁喜剧片于此时出现了,作为市场竞争格局中喜剧电影的新样式,引领着中国式贺岁喜剧的创作潮流。从《甲方乙方》《不见不散》《没完没了》到《一声叹息》,冯小刚的电影以"冯氏幽默"的风格吸引了一批电影观众,并以票房和口碑的实绩建立起贺岁片的概念。冯小刚的喜剧创作表现出观众需求指向而非政治宣传指向、消费指向而非教化指向,以及假定性而非现实性的喜剧创作新模式,将严肃问题娱乐化、生活语言夸张化,激起观众自然从容的

① 李少白:《中国电影史》,高等教育出版2006年版,第256页。

欢笑①。冯小刚的贺岁电影经过20世纪90年代末期的实践和运作，已形成自己的导演风格，并拥有相当数量的观众群体，引发了中国观众对贺岁电影的观看热情，屡屡创造国产影片的票房纪录，为国产喜剧以至整个中国电影的发展作出了重要贡献。

图18-9 《甲方乙方》的剧照

从1997年伊始，冯小刚相继拍摄了《甲方乙方》(1997，图18-9)、《不见不散》(1998)、《没完没了》(1999)、《一声叹息》(2000)、《大腕》(2001)、《手机》(2003)、《天下无贼》(2004)等贺岁喜剧。总体来说，他的贺岁喜剧呈现出三个特征。第一，他的贺岁喜剧电影往往以语言幽默取胜，呈现为温情机智、幽默谐趣的轻喜剧风格。影片往往通过生活中耐人寻味的笑料演绎，表达人们对生活的思考，颇有中国独特的京味文化和平民气质，内涵并不肤浅。第二，冯氏喜剧以北京为中心，以京味文化为背景，有一种"皇城根下的现代都市"的文化融合性。第三，冯氏喜剧是一种温情的社会心理喜剧，它与时代和社会较为贴近，常以当下热门话题折射现实，更容易引发观众的情感共鸣②。

从2006年的《夜宴》开始，冯小刚的创作方向有了调整和转型，拍摄了《集结号》(2007)、《非诚勿扰》(2008)、《唐山大地震》(2010)、《非诚勿扰2》(2010)、《一九四二》(2012)、《私人订制》(2013)、《我不是潘金莲》(2016)、《芳华》(2017)、《只有芸知道》(2019)，虽然仍有喜剧类型的影片，但更多是涉及战争、灾难、爱情等题材的更为丰富的创作。

第四节 艺术电影的生产与困境

从20世纪90年代开始，大陆影坛陆续涌现出一批出生于20世纪六七十年代，并于80年代中后期在北京电影学院、中央戏剧学院等院校接受电影、戏剧专业

① 陈良栋：《新中国七十年喜剧电影研究》，《艺苑》2019年第4期，第30—33页。
② 陈旭光：《喜剧电影的"后冯小刚"时代》，《北京电影学院学报》2010年第2期，第6—9页。

教育的新生代电影导演,他们被称为第六代导演。他们或以愤世嫉俗的边缘话语和"独立制片"的特异方式游离于国营电影体制之外,或在国营电影制片机构内进行不无自恋色彩的个体写作,或为改变自己的生存状况和创作环境而表现出某种回归主流话语和寻求观众认同的姿态①,代表导演有贾樟柯、娄烨、管虎、王小帅、路学长、章明、王超等。

中国第六代导演的作品屡屡被贴上鲜明的标签,"艺术""个人""小众"等词汇与第六代导演似乎不可分离。2000年之后,在中国电影的商业化进程中,第六代导演已经失去了话语权,他们执着于艺术电影的创作,而艺术与商业之间似乎有着天然的屏障。作为艺术电影的拥护者和创作者,他们当中有的坚守艺术电影的创作,有的寻求艺术与市场的平衡,也有的尝试进行商业转型。总体来说,第六代导演一直难以挤进电影市场的主流,或者说游离于主流电影市场的边缘。但是,从电影的艺术、文化和社会价值角度而言,第六代导演的创作又是极为重要且不可或缺的,是中国电影文化艺术的重要表征。其中,贾樟柯和娄烨的创作具有代表性。

贾樟柯(图18-10)1970年出生于山西省汾阳市,喜爱文学和绘画,曾就读于北京电影学院文学系,从1994年开始进行故事片和纪录片创作。第六代导演深受欧洲艺术电影的影响,在电影题材的选择和拍摄手法上都力求个人风格,因此也被称为作者导演。贾樟柯是不折不扣的作者导演,不仅体现在他对中国底层民众的长期关注、一以贯之的乡土情结、风格性极强的镜语体系上,更体现在他独具特质的诗意风格上——他是用影像书写个人记忆的电影导演。他创作的主要剧情片有《小山回家》(1995)、《小武》(1997)、《站台》(2000)、《任逍遥》(2002)、《世界》(2004)、《三峡好人》(2006)、《二十四城记》(2008)、《天注定》(2013)、《山河故人》(2015,图18-11)、《江湖儿女》(2018)等。

图18-10 贾樟柯

图18-11 《山河故人》的剧照

① 李少白:《中国电影史》,高等教育出版2006年版,第264页。

在程青松与黄鸥对贾樟柯的访谈中,他不止一次地表示:"我想用电影去关心普通人,首先要尊重世俗生活。在缓慢的时光流程中,感觉每个平淡的生命的喜悦或沉重。""在中国,官方制作了大量的历史片,而在这些官方的制作中,历史作为官方的记忆被书写。我想从《站台》开始将个人的记忆书写于银幕,而记忆历史不再是官方的特权,作为一个普通的知识分子,我坚信我们的文化中应该充满着民间的记忆。"[①]为了在作品中寻求一种不同于官方记录的民间记忆,贾樟柯的许多作品均以20世纪70年代末之后汾阳这个城市的历史变迁作为素材,观照各类小人物的日常生活及他们的生存境遇,在最具写实特征的叙事和影像中展现出世纪转折时期的乡土中国。贾樟柯的电影成功地书写了个体存在与尘世关切,以超乎寻常的成熟体验和内敛气质为中国电影的个人化书写奠定了相当重要的根基[②]。

娄烨(图18-12)1965年出生于上海,毕业于北京电影学院导演系,20世纪90年代开始拍摄电影,1994—2019年共拍摄了11部剧情长片。虽然娄烨作品的数量不多,却因为风格独特而备受关注。从第一部电影《危情少女》(1994)到《风中有朵雨做的云》(2019,图18-13),娄烨的影片或因内容和题材备受争议,或具有风格化的影像风格,抑或挑战了传统的叙事规则。不难看出,娄烨一直坚持电影作者的创作姿态,每一次创作对他而言都是一次不同凡响的历程。从《浮城谜事》(2012)开始,娄烨在影片中强化了悬疑、爱情、犯罪、惊悚等类型元素,试图向商业院线进军。《推拿》(2014)虽然提名第64届柏林国际电影节金熊奖,获得台湾金马奖最佳影片奖,但并没有为娄烨带来真正的商业价值。《风中有朵雨做的云》沿袭了《浮城

图18-12　娄烨　　　图18-13　《风中有朵雨做的云》的电影海报

[①] 程青松、黄鸥:《我的摄影机不撒谎:六十年代中国电影导演档案》,中国友谊出版公司2002年版,第368、370页。
[②] 李少白:《中国电影史》,高等教育出版2006年版,第266页。

谜事》的类型特征,在叙事上似乎更加语意混杂、时空交错。娄烨一方面坚持电影作者式的拍摄,另一方面进行商业上的尝试,将艺术与商业相结合,在文艺与类型交织的创作中艰难前行。

当前,电影市场逐渐形成了主旋律电影、商业电影和艺术电影三足鼎立的局面。第四代、第五代和第六代电影导演都在电影市场化的大趋势下为中国电影的发展作出了各自的贡献。诚然,无论是主旋律电影还是艺术电影都不可避免地要面向观众和市场,商业电影也同样会受到意识形态的制约和电影观众的考评。如何在主旋律电影、商业电影和艺术电影之间寻求一条沟通的路径,如何理顺中国电影在生产和消费领域的关系,以及如何塑造中国电影的良性生态环境,应该是当下中国电影市场和电影工作者面临的关键问题。

思考题

1. 中国加入WTO后的一系列电影改革为中国电影市场带来了哪些变化?
2. 商业大片的市场竞争力体现在哪些方面?
3. 如何理解主旋律电影?新主流电影与主旋律电影有什么联系?
4. 《建国大业》获得市场成功的原因有哪些?
5. 《英雄》在中国电影的商业化进程中发挥了什么作用?
6. 国产大片有时遭遇舆论批评折射出什么问题?
7. 冯小刚的喜剧电影为什么能获得观众和市场的认可?
8. 中国的艺术电影面临着怎样的发展环境?

第十九章

香港地区的电影

1949年以前,香港地区的电影与内地电影有着密切的关联,在文化、地域、影人和创作等多个层面互相影响。中华人民共和国成立以后,香港地区的电影和内地电影走上了不同的发展道路。香港电影一直在商业领域开拓疆域,在类型的拓展和创新上引领着华语电影,香港新浪潮电影更是给香港地区的电影文化和电影工业注入了强大的生命力。从类型的转换到内容意涵的提高,香港电影不仅成为华语电影的商业典范,而且以自身的独特风格征服了国内外的广大观众。

第一节 香港电影的初创与发展

1897年4月,卢米埃尔的活动放映机和爱迪生的电影视镜同时抵达香港,并举行了首次电影放映活动①。爱迪生公司在1898年拍摄了一系列关于香港的影像资料,并剪辑出《香港街景》《香港总督府》《香港码头》《香港商团》《锡克炮兵团》五部短纪录片。这是香港电影史上首次较为正式的大规模影片拍摄。1900年,电影首次进入位于香港大安台的重庆戏院和位于大道西的高升戏院(平时两家戏院上演粤剧)。同年,香港出现了专门放映电影的临时电影院。1904年,港人开始参与电影的发行放映。1909年,香港首次放映了内地影片《光绪皇帝金棺出殡》。与20世纪初内地电影人开始的最初的拍摄尝试相比,香港的电影制片业则相对落后。早在电影传入香港的初期,香港就有了制片活动,不过这些拍摄是由路易·卢米埃尔的助手和爱迪生的摄影师主导拍摄的一些纪录短片,本地人并没有参与制作。在初期电影启蒙,以及内地电影业的刺激和国外电影商的推动下,香港的电影

① 赵卫防:《香港电影艺术史》,文化艺术出版社2016年版,第1页。

制片业也开始起步。

1914年,黎北海执导并参演了短片《庄子试妻》(图19-1),在其中饰演庄子,黎民伟(图19-2)饰演庄子之妻,这是第一部港人自编自演的影片,具有开创性的意义。

首先,该片奠定了香港乃至中国故事片创作的基本元素。在主题内涵方面,它劝善警世,表现了传统伦理道德,可谓香港传统伦理片的

图19-1 《庄子试妻》的剧照　　图19-2 黎民伟

开山之作;在艺术手法方面,它营造了戏剧矛盾和冲突,以此为基础进行电影叙事。片中的"试与被试"构成了戏剧矛盾,庄子、田氏各自行为目的的不同形成了尖锐的冲突,情节曲折而富有戏剧性。影片还使用摄影特技表现庄子的鬼魂,这在中国电影史中尚属首次。其次,这部影片催生了香港电影史上(也是中国电影史上)的第一位女演员严珊珊(图19-3),在《庄子试妻》中饰演田氏的婢女。严珊珊首开风气在电影里扮演角色,不仅反击了当时反对女性抛头露面的封建旧习,而且打破了严禁男女同台演出的惯例。再次,这部影片激发了香港人拍摄电影的兴趣,给他们积累了实际拍摄电影的初步操作经验,使香港电影事业的开创成为可能。当时,尚不懂拍摄技术的黎民伟在看过《庄子试妻》的成片后对一些摄影特技倍感惊奇,说道:"我观片后甚为惊奇,莫名其妙,何以庄子的灵魂,忽隐忽现,如何制法?由好奇心驱使,乃与罗永祥君从美国购买摄影书籍回来研究。"影片拍摄过程中一直跟随

图19-3 严珊珊

布拉斯基学习摄影的罗永祥(？—1942)也成为香港第一位电影摄影师,为香港电影的发展作出了巨大贡献。最后,《庄子试妻》还有另外一个重要意义,即它改编自粤剧《庄周试妻》,从此开启了香港电影与粤语、粤剧的历史渊源,也开创了香港粤语电影的源流[1]。

《庄子试妻》等一批影片的问世代表着香港电影业的萌芽。1921年,黎氏兄弟在香港铜锣湾成立了民新制造影画片有限公司,1923年在它的基础上又成立了民

[1] 赵卫防:《香港电影艺术史》,文化艺术出版社2016年版,第16—17页。

新影片公司(简称"民新"),是香港第一家港人独资的电影制片公司,它的成立预示着香港制片业开始进入草创阶段。当时的内地在政治和经济上的变化都影响着香港,内地社会秩序的动荡也影响着香港的时局。受到上海"五卅惨案"和广州"沙基惨案"的影响,从1925年6月19日开始,25万名香港工人开始了为期16个月的省港大罢工,虽然罢工最终取得了胜利,但香港工业遭到了严重打击,香港电影工业也未能幸免。之后,一些大型制片企业迁往内地,民新影片公司迁到上海,黎民伟也随民新到了上海,更多中小型制片企业被迫关门。直到1928年初,香港没有一家电影制片企业恢复营业,发行放映业也一度被中断。

中国第一部有声片是明星影片公司1931年出品的《歌女红牡丹》。1932年7月25日,上海天一影片公司出品的《最后之爱》在香港公映,这是中国第一部粤语有声片,也是香港公映的首部粤语片。此后,《无敌情魔》《战地二孤女》等内地出品的粤语有声片陆续在香港上映,香港有声电影的发展开始起步。有声电影给香港电影的发展带来了转机,由于新加坡、马来西亚、越南、柬埔寨、印度尼西亚、菲律宾等地有数以百万计的说粤语的华侨,粤语影片的发音让南洋华侨感到分外亲切,香港粤语片因此焕发出新的生命力,市场前景一片大好。从20世纪30年代到1941年12月香港沦陷,进入有声时代的香港电影开始了第一次勃兴,制片公司数量与粤语影片数量的飞速增长是重要标志。同时,香港各制片公司吸引了一大批上海和海外的技术人员,资金也流入香港,推动香港电影进入加速发展的新阶段。之后,上海成为国语片的制作中心,香港则成为粤语片的生产基地,两地的电影业齐头并进,联合上演了中国电影发展的双城记。

这一时期从内地搬回香港的天一影片公司具有代表性。这家公司在1925年6月由邵醉翁四兄弟创办于上海,引领了20世纪20年代中国古装片的拍摄浪潮。1934年,邵醉翁带领天一影片公司的创作主力移师香港,成立天一影片公司香港分厂(简称"天一港厂"),后改名为南洋影片公司。这家公司的制片速度快,拍摄了大量的粤语片。抗战爆发后,天一影片公司完全转移到香港,南洋影片公司成为香港规模较大且具有很强竞争力的电影制片机构,为香港电影事业的发展作出了贡献。在20世纪40年代,大观影片公司也出品了多部优秀的粤语影片,如1940年拍摄了香港第一部16毫米局部彩色的影片《华侨之光》,1947年在美国分厂出品了香港第一部真正意义上的彩色故事片《金粉霓裳》,推动了粤语电影的发展和香港电影技术的进步。南粤影片公司也是这一时期规模较大的制片公司,在香港沦陷前共摄制了30部影片,与南洋影片公司、大观影片公司并称三大制片公司。

在众多创作中,喜剧电影是香港电影的一个主要创作类型,在1932—1941年

迎来了第一次创作高潮。香港喜剧电影基本上遵循草根喜剧的美学特色,主要有傻仔闹笑话式、乡下佬进城式和讽刺滑稽式。香港第一部有声片《傻仔洞房》便是表现傻头傻脑的女婿在新婚之夜和拜见岳父、拍拖行街时闹出的种种笑话。影片十分惹人发笑,多次重映都相当卖座[①]。

自1941年香港沦陷后,其间没有出品过一部港产片,直到1945年日本宣布无条件投降,香港电影界才逐渐恢复创作。电影业恢复后,最先迎来的是国语片热潮,这与国民党政府禁止方言电影在国内发行、制作成本激增、国语影人南下香港和大批内地居民迁移到香港都有密切的关系。

中华人民共和国成立后,大批左派电影人重返内地。同时,香港的左派电影公司终止创作或撤回上海,右派势力占据香港,势力渐强。留在香港的左派电影人团结三次南下的部分内地电影人和香港广大的粤语电影工作者,形成了新的左派电影公司。20世纪50年代中期以后,以商业电影为代表的中坚力量不断增强,香港电影中的政治色彩被商业需求冲淡,尤其是香港国际电影懋业有限公司和邵氏兄弟(香港)有限公司,大踏步地改革电影产业并生产商业电影。"左右对峙"的局面由盛而衰,商业片取代政治片,开始成为香港电影的主流。

20世纪60年代初,香港逐步成为以制造工业为主的工商业城市,迈向了工业化和现代化之路。在香港现代化的进程中,中原文化占据主导地位。同时,岭南文化和西方文化的影响逐步增强,三种文化的碰撞与融合构成香港这一时期文化的基本内核,也是香港文学艺术发展的基础。香港电影在20世纪50年代中期开始第一次转型,首先表现为电影产业的突破。50年代中后期,光艺制片公司、国际电影懋业有限公司、邵氏兄弟(香港)有限公司等大型制片企业以垂直整合的生产方式为主,通过现代化的企业管理方式和全球化的跨界发展进行电影生产和经营。这种更具产业化特征的制片和管理体制取代了以前占主流地位的独立制片体制,标志着香港的电影工业模式上升到一个全新的层次。新华影业公司、国际电影懋业有限公司和邵氏兄弟(香港)有限公司等以拍摄国语片为主,注重娱乐,迎合、感动观众是电影叙事的主要目的。这些影片具有类型多样化、故事注重跌宕起伏、人物细腻感人、电影叙事语言考究、节奏简明流畅等特色。总结而言,20世纪50年代中期之后,香港的国语片从寓教于乐转向较为纯粹的娱乐风格。在粤语片的制作方面,中联影业公司、新联影业公司、大成影片公司等原有的制片公司和光艺制片公司等新成立的企业,在继承的基础上突破了粤语片制作模式原有的教化色彩

[①] 赵卫防:《香港电影艺术史》,文化艺术出版社2016年版,第60页。

较浓、艺术质量粗糙的限制,创作出既有主题意义,也兼顾娱乐性的高质量粤语片。

在20世纪五六十年代,香港生产了大量粤语片,可谓粤语电影的黄金时代。整体而言,粤语电影着重于呈现香港社会的底层。这些"根植于民间中下层"的粤语影片借助家庭伦理片、古装歌唱片、恐怖片、动作片的框架,讲述着浪子回头、感情救赎、夫妻复合、父子团圆、兄弟情深的故事,在宣扬忍辱负重、父慈子孝、温良谦恭的中国传统伦理文化的过程中,粤语片以充满不安、惶恐甚至惊恐的心态想象着一代漂泊的香港人与中国内地文化的独特关系。同时,在斑驳陆离的香港现实境遇里,香港电影人体验着生存的艰困与远景的迷失,寻求着身份的定位①。

第二节　香港新浪潮电影

经过20世纪60年代的觉醒和70年代的发展,80年代香港社会的本土文化愈加成熟,对香港电影的影响颇为强烈。香港电影新浪潮运动加速了电影行业的空前繁荣,许多影片和制片机构的商业成就吸引了工商金融界的投资。此外,台湾资金的大量涌入和大陆的改革开放也为华语电影工业提供了新契机。香港电影的经济环境在这一时期达到了最佳状态,是观众人数最多、电影票房最高、电影投资最为活跃的繁荣时期。香港电影的本土意识越发强烈,电影语言已经基本上摆脱20世纪四五十年代的上海电影的束缚,逐渐形成本土特色鲜明的电影语言。尤其是20世纪70年代末兴起的新浪潮电影,聚焦于表现当时香港的社会现实、社会心理、社会文化和新一代香港人的现实生活和价值观念。基于此,香港电影在20世纪80年代迎来了空前的商业化繁荣,是香港电影发展史中电影类型最多样、创作最丰富的时期。因此,从香港电影新浪潮到香港电影类型的成熟可被视作20世纪70年代末至今香港电影发展的总体脉络。

20世纪70年代末至80年代中期,香港影坛涌现出一批青年影人,有30位之多,以严浩、许鞍华(图19-4)、徐克(图19-5)、方育平、谭家明、章国明、蔡继光、余允抗等为代表,纷纷投身香港电影界,为低

图19-4　许鞍华

① 李道新:《中国电影文化史(1905—2004)》,北京大学出版社2005年版,第315页。

迷的香港电影界注入了新鲜的血液和新的力量。这批导演出生于1950年前后，大多数曾赴欧美深造，攻读电影课程。返回香港后，他们又在电视台经历两三年的磨炼，积累了丰富的拍摄经验，掌握了成熟的视听语言，是更具视听感的新一代"准电影人"。随后，他们在电视台倒闭后纷纷投身电影界。抱着对电影艺术的满腔热忱，他们尝试把握当时社会发展的脉搏和电影观众的喜好，拍摄出立意独特、内容扎实、题材多样、影像凌厉、风格突出、趣味盎然的影片。因此，他们的作品不仅广受观众欢迎，而且得到了舆论的肯

图19-5　徐克

定。这批年轻的导演以锐不可当的姿态和气势，在当时低迷的香港电影界掀起一股巨浪，开拓出新局面，被称为香港电影的新浪潮[①]。虽然这次新浪潮运动并非一次自觉的、有组织的电影美学运动，也不是一场具有完整形态的电影革命，甚至不过是一次电影改良运动而已[②]。但是，它促使一种新的电影形态产生了，这次电影运动成为香港电影发展历程中的转折点，使香港电影的本土化转型得以成功。

香港新浪潮电影体现出两大美学特色，首先是内容方面的本土化，其次是在题材上大胆创新，拍摄出了不同于传统电影的新作品。第一部公认的新浪潮电影是《茄哩啡》(1978)。这部喜剧片由严浩导演，严浩、陈欣健、于仁泰编剧，讲述了一个

图19-6　《蝶变》的电影海报

临时演员误打误撞成了大导演和明星，同时抱得美人归的故事。影片格调看似轻松，背后却蕴藏着淡淡的哀愁，彰显了对小人物的深切同情。此外，这部影片注重影像效果，对有些画面的处理十分用心，剪辑流畅，显示出导演的创新与锐利。此后，严浩还拍摄了《夜车》(1979)、《公子娇》(1981)、《似水流年》(1984)等新浪潮电影。

新浪潮运动的主将徐克拍摄了《蝶变》(1979)、《地狱无门》(1980)、《第一类型危险》(1980)。三部影片风格奇诡、题材新颖，成为香港电影新浪潮运动中最独具匠心的代表作品。《蝶变》(图19-6)是中国传统的武

[①] 转引自赵卫防：《香港电影艺术史》，文化艺术出版社2017年版，第301页。
[②] 同上。

侠题材，同时彰显出西方未来主义色彩，突破了传统武侠片的美学模式。影片企图将传统与现代、神话与科学、东方与西方的对立集为一体，在各种矛盾激化后，现代科技最终颠覆了武侠神话。这部影片宣告了起源于20世纪20年代的内地，盛行于五六十年代香港影坛的传统武侠特技的消亡。徐克从此开科技电影风气之先，走上了以现代科技营造神奇武侠世界的表现之路。《地狱无门》以食人村中人们的荒谬、怪诞行为作为表现对象，用黑色幽默影射和讽刺乱世中人们相互猜忌、彼此残害的情状，从而揭示了动荡、压抑的香港社会现实使人性中的残忍、邪恶和嗜血的"心魔"被催醒，表现出"人性本恶"的现代主义观点[①]。

图19-7 《疯劫》的电影海报

新浪潮运动中的女导演许鞍华也具有非常突出的个人风格，她在1979年拍摄的处女作《疯劫》（图19-7）中表现出对个人和女性命运的关注。影片将文艺的风格与现代电影语言相结合，追寻一宗谋杀案和鬼故事背后的复杂的感情纠葛。电影在叙事手法上也有新的实践，片中的不同角色对凶杀案的陈述角度也不同，如有被害者好友（女护士）的视点，目睹凶杀案的疯子的视点，还有其他人对被害人的回忆等。多视点的展现和过去与现在的时空交错使凶杀案显得复杂而凌乱，营造出更加扑朔迷离的剧情和气氛。许鞍华还拍摄了《撞到正》（1980）、《胡越的故事》（1981）、《投奔怒海》（1982）等经典新浪潮影片。

新浪潮导演虽有各自鲜明的美学风格，但他们鲜少进行实验性和前卫性的艺术探索，他们在电影语言上创新的终极目标不是实现美学上的追求，而是为了进一步提升香港电影的商业价值，继续发扬香港电影重视观众的欣赏习惯和市场需求的传统。从新浪潮运动开始，大多数香港导演都倾向于拍摄既有个性又能被观众接受和喜爱的商业电影。因此，新浪潮电影不仅没有在创新实践中弱化电影的市场价值，还在激烈的商业竞争中获得了认可和生存空间。许多新浪潮影片本身就是类型片，且类型多样，仅仅几年时间在票房上颇有前景的几种电影类型就形成了，成龙的功夫喜剧就是代表。经过新浪潮的洗礼和商业电影的浸润，以徐克、吴宇森、张坚庭等为首的香港电影导演进入高度专业化的商业类型电影制作体系，屡屡创造香港电影的票房纪录，同时引领香港电影迈向商业和文化交融的多元时代。

[①] 赵卫防：《香港电影艺术史》，文化艺术出版社2016年版，第302页。

作为一场电影运动,香港新浪潮电影并未延续很长时间,但它对香港电影和中国电影文化的影响尤为深刻。从20世纪80年代中期开始,香港电影新浪潮运动期间涌现出的一批年轻导演很快成长为香港影坛的中坚力量。在促进香港电影工业、繁荣香港电影文化的过程中,香港新浪潮电影功不可没[①]。香港新浪潮电影将艺术与商业进行了嫁接和结合,取得了不俗的成果,对华语电影的发展极具启发性,为香港电影文化和电影工业注入了强大的活力与生命力,从电影类型的创立与转换到意涵的明确与深化,从票房的突破与繁荣到艺术交流的广阔与深邃,达到了此前香港电影尚不具有的成熟境界。

第三节 香港电影新浪潮运动之后的类型片与文艺片

新浪潮运动之后,香港电影进入纯粹商业类型电影占主导地位的时期。同时,文艺片也不甘示弱,与商业片联手推动了香港电影的繁荣。香港主流商业类型片在这一时期充分显示出本土化、现代化和娱乐化的特征,首先是进行了大规模的类型整合。一方面是类型内部的整合,集合同类型影片中的各种元素,形成一种复合类型;另一方面是类型之间的整合,各种类型相互渗透、借鉴,形态多样。在当时的香港,当一种复合类型获得市场成功后,它就会被大量的影片仿效,最终形成"标准化"的商业模式。其次是类型再次出现变异。一方面,传统类型在融入其他元素后变异出新类型,如传统的动作片融入枪战等现代元素后,逐渐变异为警匪片、英雄片等现代动作片;另一方面,商业类型片游走于标准化和变异化之间,逐渐过渡并取得平衡,兼备类型传统和类型创新,最终形成独具商业美学特色的香港本土商业电影。

20世纪80年代前半期,香港主流商业电影的类型是喜剧片。这一时期的喜剧片以喜剧元素为主,融合了动作、功夫、爱情等其他类型元素,整合之后形成了复合类型片,如动作喜剧、功夫喜剧、爱情喜剧和周星驰的无厘头喜剧等。最先涌现出来的是新艺城影业公司出品的以《最佳拍档》系列(图19-8)为代表的动作喜剧;80年代末,王晶拍摄的更加世俗化的"追女仔"系列动作喜剧出现(图19-9);90年

[①] 李道新:《中国电影文化史(1905—2004)》,北京大学出版社2005年版,第528页。

代初,周星驰主演的一系列"无厘头式"①的喜剧也开始在香港影坛显现。

图19-8 《最佳拍档》的电影海报　图19-9 《精装追女仔3》的电影海报

20世纪80年代末90年代初,"香港回归"临近,香港人自我身份的焦虑感和个人生活的动荡感日益加剧。"九七"香港回归带来了社会心理的变化,进而带动了人们审美心理的变化,港人从焦虑、困惑逐渐转向对祖国的认同,无厘头喜剧便体现了这种社会审美心理的转化。周星驰曾在电视台主持儿童节目,因1990年主演《一本漫画闯天涯》成名,开创了无厘头风格。他前期的作品,如《赌圣》(1990,图19-10)、《整蛊专家》(1991)、《逃学威龙》系列(3部,1991—1993)、《审死官》(1992)、《鹿鼎记》系列(两部,1992)、《武状元苏乞儿》(1992)、《唐伯虎点秋香》(1993)等不仅屡破香港单片票房纪录,而且奠定了他无厘头式喜剧的基本形态。在影片主题方面,喜剧片对现实和历史中的经典、权威、秩序等统统采取调侃和消解的方式,暗合了"九七"前特定时期港人的社会

图19-10 《赌圣》的剧照

① "无厘头"一词出自粤语,原意为无端地做一些莫名其妙的事或说莫名其妙的话。在周星驰的电影中,"无厘头"被引申为一种语言游戏和刻意的嘲讽,是对规则和逻辑的颠覆、对沟通的轻蔑和对权威的反叛。

生活方式、焦虑心态和行为价值取向。

20世纪80年代中期,动作喜剧片演变为动作类型片,成为主导类型。动作片融合了武侠片、神怪片、新武侠片、功夫片和喜剧、警匪、恐怖等多种类型与元素,更富于现代感,并在刀剑拳脚的主流动作片中逐渐细分出枪战等类型。这一时期,主流的动作元素集中呈现为动作指导所属的不同派系上,即南派和北派。刘家班为南派,代表人物有刘家良、刘家荣、刘家辉等,一招一式真功实打;袁家班为北派,代表人物有袁和平、袁祥仁、袁振洋等,注重动作的技巧性与电影手段的结合。同时,以成龙、洪金宝为代表的七小福戏班出自京剧名家于占元在香港创立的"中国戏剧研究学院",培养了一批活跃于20世纪70年代末的香港动作片的重要武打人才。"七小福"中的代表人物成龙在经过多年功夫喜剧的尝试后,开始以动作的真实性和奇观性取胜,确立了香港动作片中成家班的流派与地位。

在动作类型片的繁荣时期,不同的动作派别引领了不同风格的动作电影,张彻、刘家良、张鑫炎等导演的动作片继续凸显南派风格;袁和平、楚原、徐克、程小东等人的电影则通过特技和剪辑手法,以丰富的视听手段和特技形式呈现某种超现实的武侠世界,具备明显的北派电影化特色;以成龙为首的成家班则由谐趣功夫片逐渐转化为以超越人体极限的高难度动作展示为主的动作片;吴宇森的动作片不仅吸纳各派长处,而且创新地融入了较多的枪战元素,逐渐形成了自己的独特风格。

尽管喜剧片和动作片等商业电影类型渐渐成为香港电影的主流,但文艺片并未退场,而且得到了发展,延续了传统香港电影强烈的人文气息和"导人向善"的创作理念,呈现出新的特征。20世纪八九十年代,文艺片回归传统的道德观与价值观,不同程度地表现了港人关注的现实生活。更为重要的是,此时的文艺片关注到港人的生存状态及心态,对人类美好的情感和品德予以赞美和赞扬,体现出创作者的社会理想。同时,文艺片的创作态度严谨,回归了中国传统电影对叙事的追求,突出戏剧元素和情节要素,回归了情节主导的传统创作模式。最能体现回归传统的是写实片,可细分为深刻反映香港社会现实问题的社会写实片和真实刻画人物心态的心理写实片。社会写实片为主导类型,代表作有《癫佬正传》(1986)、《童党》(1988)、《靓妹仔》(1982)、《笼民》(1992,图19-11)等。这些影片聚焦香港社会中的智障群体、青少年群体和底层人民居住条件等港人关注的现实问题,是香港社会写实片中的上乘之作。文艺片回归传统并非一种艺术倒退,而是一种超越。香港电影经历了漫长的历史发展过程达到高峰期,实现了本土化的目标,这种回归显示出香港影人既接纳传统又面向现实和香港未来的一种成熟心态,有助于香港电影文化和艺术价值的延续。

图 19-11 《笼民》的电影海报

在繁荣时期的香港银幕上,展现最多的不是嬉笑怒骂、讥讽嘲弄,就是拳脚相加、刀光剑影,而在现实中承受着较大竞争压力的观众在得到心理上的某种宣泄之后,渴望看到温馨与真情表达,言情片的出现满足了观众的这种心理欲望[1]。

言情片中也出现了多种类型,第一类是充满悲剧感的爱情故事,《胭脂扣》(1987,图 19-12)、《爱在别乡的季节》(1990)、《双城故事》(1991)、《新不了情》(1993)等都不同程度地展现出爱情的浓重热烈和悲情色彩。其中,《胭脂扣》的悲剧感尤为突出。影片将背景设置在民国时代,融入鬼片元素,讲述了一段凄美哀怨的爱情传奇。香港影坛两位著名的女导演张婉婷和许鞍华创作的言情片则属于另一类正剧或稍带喜剧色彩的言情片。在具体的创作取向上,张婉婷注重现代,许鞍华则偏向过往。张婉婷推出了"移民三部曲",即《非法移民》(1985)、《秋天的童话》(1987,图 19-13)、《八两金》(1989),均以香港移民群体的爱情为叙事主题。其中,《秋天的童话》因为周润发和钟楚红两位影坛巨星的演绎最具知名度和代表性。许鞍华的代表作有《倾城之恋》(1984)、《今夜星光灿烂》(1988)、《客途秋恨》(1990)、《上海假期》(1991)等。总体来看,许鞍华的电影创作注重内心体验,既有知识分子的敏锐、犀利,又有女性导演的细腻、含蓄,尤其是在处理个人身份与国族认同的关系问题时,颇具幽远的境界与深广的情怀[2]。

图 19-12 《胭脂扣》的剧照

图 19-13 《秋天的童话》的剧照

[1] 赵卫防:《香港电影艺术史》,文化艺术出版社 2016 年版,第 339—340 页。
[2] 李道新:《中国电影文化史(1905—2004)》,北京大学出版社 2005 年版,第 535 页。

思考题

1. 香港的第一部电影《庄子试妻》具有怎样的历史意义?
2. 民营电影公司对香港电影的发展作出了什么贡献?
3. 结合具体影片分析香港新浪潮电影的"新"体现在哪些方面?
4. 香港商业片的主要类型及其特征是什么?
5. 成龙的电影为何能够成为香港动作类型片的代表?
6. 香港文艺片中的现实片与言情片各有哪些特点?

第二十章

台湾地区的电影

台湾电影的历史与殖民历史有着千丝万缕的联系,形成了台湾电影独特的历史语境。同时,台湾官办电影机构与私营电影企业对台湾电影的发展产生了相当重要的影响,闽南语电影在台湾电影的历史进程中占据着重要的位置。继闽南语电影之后,国语片开始成为台湾电影的主流,并出现了李行等一批具有深厚文化底蕴的导演。20世纪80年代,台湾新电影出现,以侯孝贤等人为代表的台湾电影导演使台湾电影更具人文和艺术色彩,将台湾电影推向了新的人文高度。

第一节 台湾官办电影机构

1895年4月17日,清政府与日本签订了《马关条约》,台湾沦为日本的殖民地。此后,1895—1945年半个世纪的漫长岁月里,在台湾拍摄和放映的基本都是日本电影,电影成为日本当时强化其殖民统治的一个工具。在这一时期,由于日本殖民当局的残酷打压,台湾地区的华语电影处于严重的失语状态。

1901年11月,一个日本人在台北放映了从日本带来的十几部新闻短片,标志着电影开始进入台湾。1925年5月,第一个由台湾人组织的电影研究和制片团体"台湾映画研究会"创立,刘喜阳担任编导,李松峰担任摄影,并于当年拍摄了台湾人自己创作的第一部故事片《谁之过》(片长8本)。影片于1925年9月9日在台北上映,因制作粗糙而票房惨淡。

当时台湾电影发展缓慢的原因主要有三个。其一,台湾总督府的电影审查制度限制了电影的发展,对台湾人士拍摄电影的审查尤为严苛。其二,没有雄厚、稳定的资金来源,难以持续发展。演职人员在拍完一部电影之后往往要另谋出路,电影摄制团队中各个工种的专业水平不能得到充分的锻炼和提升。其三,缺乏优秀

的剧本。当时在台湾很难物色到一位好的电影编剧或一个出色的文学剧本。1931年,日本在中国东北发动"九一八"事变,台湾进入备战时期,日本殖民当局加强了意识形态控制。1931—1937年,台湾仅拍摄了5部剧情片,基本上都是日本人与台湾人合作完成的。1937年5月,台湾人士出资在台北创办了"第一映画制作所",吴锡洋任所长,郑德福任常务理事,导演则是一名日本人。该制作所拍摄的第一部影片是《望春风》,摄影师也是日本人,用了半年的时间拍摄完成。由于日本殖民当局禁止闽南语和国语影片公映,制作者只好配上日语对白,这种情况一直持续到抗日战争胜利。

 1945年11月1日,台湾第一家官办电影机构台湾省电影摄影场成立,在1950年以前,仅制作了少量使用35毫米胶片拍摄的黑白新闻影片。1957年7月,台湾省电影摄影场正式定名台湾省电影制片厂(简称"台制")。1957—1979年,除了继续出品新闻纪录片,"台制"陆续邀集吴文超、卜万苍、李翰祥、李嘉、杨文淦、吴桓、雷起鸣等人拍摄了9部故事片,为台湾地区电影的发展作出了重要的贡献①。由卜万苍导演的历史片《吴凤》(1962)和李翰祥导演的古装片《西施》(1965)在20世纪60年代的台湾影坛引起了极为强烈的反响。

 1948年8月,中国电影制片厂(简称"中制")由南京迁往台湾,"中制"是继"台制"之后台湾的第二家官办电影机构。1951年,"中制"在台北北投区的复兴岗建厂。1954年,"中制"拍摄了台湾的第一部戏曲艺术片《洛神》,并摄制了故事片《奔》《养女湖》。20世纪50年代,"中制"还拍摄了不少新闻纪录片,并在20多个国家放映。1962年,"中制"改组,梅长龄担任厂长,不仅增添厂棚设备,而且扩大制片规模,继续摄制新闻纪录片和军事教育片。除了每周发行《中制新阳》,梅长龄还起用本厂编导张曾泽、贡敏、赵辟等摄制故事片,外聘李翰祥导演故事片《扬子江风云》(1969)和《缇萦》(1971,图20-1)。20

图20-1 《缇萦》的剧照

世纪70年代,"中制"摄制了《大摩天岭》(1974)、《女兵日记》(1975)、《成功岭上》(1979)等故事影片。1979年以前,"中制"出品的影响最大的电影是李翰祥编导的

① 《历史的脚踪:"台影"五十年》,台湾电影资料馆1996年版,第109页。

古装历史片《缇萦》。

　　除了"台制"和"中制",台湾电影史上规模最大、出品最多、成就最显著的官办电影机构是"中央电影事业股份有限公司"(简称"中影")。"中影"于1954年9月1日由台湾农业教育电影公司和台湾电影事业股份有限公司合并成立,主要从事电影的制片、发行活动和电影院的经营。1954—1958年,"中影"一共摄制故事片《歧路》《碧海同舟》《关山行》《锦绣前程》《苦女寻亲记》《荡妇与圣女》等11部。1959年到1961年5月,两次火灾使"中影"不得不暂停拍片,进入整顿时期。1961—1963年,"中影"除与日本合作拍摄故事片《秦始皇》《海湾风云》外,还摄制了《宜室宜家》《谁能代表我》《台风》《黑夜到黎明》《薇薇的周记》和《黑森林》(与香港合作)等故事片。1963年3月,沈剑虹兼任"中影"董事长,龚弘出任总经理,制定了健康写实与健康综艺的制片路线,起用李行、白景瑞、丁善玺任导演,采用集体编剧制度,扩建制片厂,摄制了《蚵女》(1963,图20-2)、《养鸭人家》(1965,图20-3)、《我女若兰》(1966)、《还我河山》(1966)、《路》(1967)、《寂寞的十七岁》(1967)、《新娘与我》(1969)、《落鹰峡》(1971)等多部故事片。1974年,辜振甫接任"中影"董事长,梅长龄接任总经理,除了摄制故事片《长情万缕》(1974)、《狼牙口》(1976)、《汪洋中的一条船》(1978)等影片,每年还要摄制一两部高成本的爱国影片,如《八百壮士》(1975)、《梅花》(1976)、《笕桥英烈传》(1977)等。截至1979年,"中影"拍摄的故事片有近100部,在1949—1979年的台湾电影史上占据龙头地位。

图20-2 《蚵女》的剧照

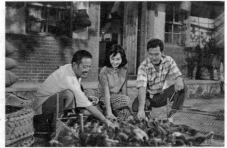

图20-3 《养鸭人家》的剧照

　　在台湾,与"台制""中制"和"中影"三家官办电影机构并存的还有数十家私营电影企业,它们的制片活动对台湾电影的发展也产生了相当重要的影响。然而,20世纪70年代末期之后,伴随着台湾新电影的出现,台湾电影产业式微。

第二节 从健康写实主义创作路线到爱情文艺片

健康写实主义是台湾华语电影有史以来第一次明确提出的一种创作路线,它对当代台湾电影美学观念的影响是巨大而深远的。

健康写实主义的提出与台湾自立电影公司1963年荣誉出品、姚凤磐编剧、李行(图20-4)导演的《街头巷尾》(图20-5)有关。这部影片是李行拍摄的第一部国语片,着重描绘了一批来到台湾的大陆人(外省人),塑造了一组人物群像,他们虽然职业低贱,精神却高昂如歌。片中,石三泰捡拾垃圾、陈阿发蹬三轮车、林阿嫂零担卖菜、朱丽丽人前卖笑。尽管如此,他们仍然安分守己地生活、做事。家是李行在自己的第一部国语影片中精心营造的一个灵魂的居所。这个灵魂居所位于高楼大厦的都市之边缘,外表虽然残破,内里却坚定无比。《街头巷尾》里的"家"不是一个由单纯的血缘之亲构成的生存实体,而是一个由温馨的老幼之情编织的理想所在。它既指涉中国大陆,又导向现实之外的"文化"。如此一来,归家的念想被涂上一层强烈的文化追寻意味,寻根的梦幻在台湾电影中第一次以如此写实的方式展示在观众面前[①]。该片借"中影"片场拍摄,"中影"总经理龚弘观看后盛赞其写实风格,于是聘请李行为"中影"拍摄了《蚵女》《养鸭人家》,开启了"中影"的健康写实主义新时代。

图20-4 李行

图20-5 《街头巷尾》的剧照

① 李道新:《中国电影文化史(1905—2004)》,北京大学出版社2005年版,第293页。

通过健康写实主义电影探索"政娱合一"的电影创作观念,"中影"为台湾电影开辟了一条独特的发展路径。在政治与娱乐之间,以中国传统文化为中介,在李行、胡金铨、李翰祥、张曾泽等电影工作者的共同努力下,不仅成功地树立了台湾电影的文化形象,而且使伦理片、武侠片和爱情片成为这一时期台港两地观众喜闻乐见的类型片种,创造了台湾电影史上少有的票房业绩。1965年,"中影"将健康写实主义创作路线修正为"健康综艺路线"。这表明,首先,健康写实主义是一种"自我分裂"的电影观,在现实创作中的可操作性不强;其次,当"健康"与"写实"发生矛盾时,电影管理者宁可牺牲写实主义的美学观,也要继续确保电影作品在意识形态上的"健康"。

在健康综艺路线的指导下,"中影"出品了《哑女情深》(1965,图20-6)、《婉君表妹》(1965,图20-7)和《悲欢岁月》(1966)等爱情文艺片。《婉君表妹》和《哑女情深》均改编自台湾女作家琼瑶的言情小说。《婉君表妹》与同样改编自琼瑶小说的影片《烟雨蒙蒙》均叫好又叫座。于是,众多独立制片公司开始争相购买琼瑶小说的电影版权,掀起了拍摄爱情文艺片的第一波热潮。琼瑶的爱情文艺片随之成为一个文化品牌,跃升为台湾电影最多产、最受欢迎的类型,具有较高的票房号召力。到1968年,就数量而言,爱情文艺片在台湾成为仅次于武侠电影的一大类型。此后,两种类型片相互竞争,此消彼长。1973—1974年,李行执导了《彩云飞》《心有千千结》《海鸥飞处》等琼瑶式言情爱情片,在市场上大受欢迎,不断打破票房纪录。由于爱情文艺片的制作成本低,容易通过审查,且市场回报丰厚,中小制片机构再次一哄而上,掀起了爱情文艺片的第二波热潮。台湾这一时期的重要导演,如李行、白景瑞、宋存寿、刘家昌、刘立立等均不同程度地参与了爱情文艺片的创作。

图20-6 《哑女情深》的剧照

图20-7 《婉君表妹》的剧照

第三节 台湾新电影的兴起

从 20 世纪 80 年代初期开始,随着侯孝贤、杨德昌(图 20-8)、陈坤厚、张毅、曾壮祥、柯一正、王童、万仁等新一代导演的出现及其创作的一系列题材多样、主题严肃、个性斐然且充满社会关注和人文关怀的影片的登场,台湾电影在一定程度上摆脱了此前政治意识形态和商业票房压力对创作者的束缚,走向一个艺术电影、文化电影或曰作

图 20-8 杨德昌

者电影的新时代①。台湾新电影出现以后,深刻地影响着 20 世纪 80 年代以后的台湾电影的工业及台湾文化、艺术状况。1979 年,中国政府发布《告台湾同胞书》,提出以"一国两制"的方式解决台湾问题,希望台湾回到祖国怀抱,实现和平统一。以蒋经国为首的台湾当局推行了较为宽松的意识形态政策,宋楚瑜担任"新闻局长",出台了一系列对电影有利的宽松政策,台湾电影业的经营环境得到了较大的改善,为台湾新电影的出现带来了政策上的支持。另外,台湾思想界和文学界的本土文化反思热潮为年轻一代的电影创作者带来了冲破桎梏的勇气和灵感,香港电影新浪潮也成为台湾新电影创作者的榜样力量,新的中产阶级观众为台湾新电影储备了观众基础。

图 20-9 《光阴的故事》的剧照

20 世纪 80 年初期的台湾电影发展缓慢,危机重重,"中影"也在努力寻求再生之路,总经理明骥起用新人,任命小野和吴念真为"中影"制片部企划组组长和编审,负责提报题材并审核或参与创作。1982 年夏,明骥又任用杨德昌、柯一正和张毅三位新导演共同拍摄了《光阴的故事》(图 20-9)。影片新颖的四段式结构及清新的艺术风格得到

① 李道新:《中国电影文化史(1905—1949)》,北京大学出版社 2005 年版,第 471 页。

了舆论界的高度评价。1983年,"中影"拍摄了由侯孝贤等人编剧、陈坤厚导演的《小毕的故事》,影片一举获得第20届台湾电影金马奖最佳剧情片、最佳导演、最佳改编剧本等多个奖项,而且颇为卖座。随后,"中影"又拍摄了吴念真、杨德昌编剧,杨德昌导演的《海滩的一天》。可以说,杨德昌令人折服的导演功力和创新探索很大程度上激发了新导演的创作热情和超越雄心。1983—1984年,以侯孝贤、万仁、陈坤厚、杨德昌等为首的新导演相继拍摄了《儿子的大玩偶》《看海的日子》《风柜来的人》《冬冬的假期》《青梅竹马》《最想念的季节》《雾里的笛声》等十多部风格多样、新意十足的影片,不仅轰动了台湾影坛,而且促发了小野、焦雄屏等作者电影谱系的影评人热切地建构台湾新电影的美好愿望。为了在全球范围内加强台湾电影的影响力,拥护新电影的作者电影影评人不断地将台湾新电影主要作者的重要作品带到西方国家举办的各类电影节。尤其是《悲情城市》在1989年获得第46届意大利威尼斯国际电影节金狮奖之后,侯孝贤的作者电影导演地位得到确认,台湾新电影真正地从边缘位置进入中心地带。

图 20-10 侯孝贤

侯孝贤(图20-10)是台湾新电影中最重要的代表人物,1946年出生于广东省梅州市,服兵役期间喜爱观看电影,尤其喜欢英国影片《十字路口》(Up the Junction),退伍后进入电影界。1969年,侯孝贤考入台湾艺专电影科,毕业后经学校老师推荐跟随导演李行做场记。1979年,他开始与陈坤厚合作,为其导演的影片编写剧本。同时,他编导或导演了《就是溜溜的她》(1980)、《儿子的大玩偶》(1983)、《风柜来的人》(1983)、《冬冬的假期》(1984)、《童年往事》(1985)、《恋恋风尘》(1987)等故事片,以独特的影像风格和电影美学成为台湾最重要的电影作者之一。《童年往事》由朱天文、侯孝贤编剧,李屏宾摄影指导,是一部带有自传色彩的影片,既展现了主人公阿孝不无伤感的成长经历,也折射出台湾光复后40年间风云变幻的历史轨迹。影片在散文般娓娓道来的舒缓节奏中,在"成长和凋零交错"的氛围里,让台湾观众凝视着他们"共同的过去"①。同时,影片也展示了"国族的过往命运",在"影像"与"私人回忆"之间唤醒了台湾观众的"历史情绪",重温了1949年之后迁台家庭的

① 转引自李少白:《中国电影史》,高等教育出版社2006年版,第305页。

"共同记忆"[1]。1989年,侯孝贤拍摄了《悲情城市》(图20-11)。在这部影片里,与台湾历史及人物家族变迁同样令人伤怀的,是台湾社会杂语丛生、交流困难的语言现实。许多重要的电影场景中往往充斥着闽南语、粤语、国语、沪语等方言。实际上,主人公文清"失语"的处境和命运可被视作日本殖民背景及国民党高压政策下闽南语被抑制以至无声无息的最好隐喻[2]。在台湾,语言的丧失不仅使文清和家人无法通过母语寻找自己的位置、识别自己的身份并建立自身的主体性,而且将台湾回归祖国的曲折历程展现得相当痛苦和悲凉[3]。

图20-11 《悲情城市》的剧照

第四节 台湾电影的叙事主题

台湾电影的发展过程伴随着历史和社会的变迁,以及文化和艺术的推演,因此形成了不同的叙事主题。这些不同时期的影片呈现的叙事主题不仅是台湾电影独特的美学风格的基础,也展现出台湾不同时期的文化历史和社会风貌。

台湾电影中一个重要的叙事主题是城市文明与乡村文明的对照。当代台湾从农业文明迈向工业文明的进程非常迅速,许多台湾人对工业文明或城市文明的到来感到不适应,内心对农业文明充满怀念。侯孝贤、杨德昌等亲历了台湾从农业社会向工业社会转型的第二代影人有深切的感受与体会。同时,他们具有表达这种感受的强烈愿望,作品也更容易引起台湾观众的共鸣。从创作主体到台湾观众对这一叙事主题都抱有强烈的创作热情和审美期待,使它具有强大的生命力和较高的社会关注度。实际上,台湾第一代电影人的某些作品也涉及乡村与城市的对照,李行在20世纪六七十年代执导的电影就展现出他对小镇或乡村生活的向往,对现

[1] 卢非易:《台湾电影:政治、经济、美学(1949—1994)》,台湾远流出版事业股份有限公司1998年版,第303页。
[2] 转引自李少白:《中国电影史》,高等教育出版社2006年版,第305页。
[3] 同上书,第306页。

代城市文明的排斥。例如,在《小城故事》(1979,图20-12)中,主人公阿旺离开小城去向往的大都市台北谋生,但最终又返回了小城。这部影片典型地反映出李行大多数电影的叙事主题,即"台北及工业化是会腐蚀人的心,摧毁人的,小镇农业生活的安恬纯朴才是可取的"①。李行的其他代表作《养鸭人家》《汪洋中的一条船》《原乡人》等均表达或包含这样的叙事主题。这一叙事主题在当代台湾电影中的表述也很充分,产生了一些具有较高审美价值的电影作品,如侯孝贤的《风柜来的人》《冬冬的假期》(图20-13)、《恋恋风尘》和陈玉勋的《热带鱼》(1995)等。然而,当代台湾电影对该主题的表述也存在明显的偏颇,它们注重于反映乡村美好恬静的一面,对城市文明具有一定的批判性,但对现代文明的先进一面则缺少公正的评判。在大多数当代台湾电影文本中,农业文明受到了赞美和歌颂,甚至被加以理想化处理,对工业文明则形成了一定程度上的丑化和歪曲。

图20-12 《小城故事》的剧照

图20-13 《冬冬的假期》的剧照

台湾电影的第二个叙事主题与台湾被殖民统治的经历有关。台湾历史伴随着多年的殖民统治,先后被荷兰、西班牙和日本侵略者侵占。荷兰、西班牙侵略者从1624—1662年对台湾殖民统治达38年之久;日本对台湾的侵占从1895年一直延续到1945年,长达半个世纪之久。在长时间的殖民中,文化殖民是影响最为深远的,即使侵略者被驱逐出台湾,其文化殖民的阴影短时间内也难以消除。因此,被殖民的经历成为广大台湾人民文化-心理结构中一份深刻而痛苦的记忆。由于日本侵略者在台湾的殖民活动发生于近现代,时间并不久远,大多数当代台湾电影不约而同地聚焦日本殖民统治时期,王童执导的《稻草人》(1987)和《无言的山丘》

① 陈飞宝:《台湾电影史话》,中国电影出版社1988年版,第202页。

(1992,图 20-14)是这类电影中的代表性作品。2008 年,魏德圣导演的《海角七号》(图 20-15)在台湾获得商业成功,同时获得了第 45 届台湾电影金马奖最佳影片和观众票选最佳影片奖。《海角七号》以独特的视角将一段当代的爱情故事与一段日本侵占台湾时期的爱情故事巧妙地勾连。魏德圣并未直接讲述台湾被侵略的历史,而是转换角度,从对人类美好情感的书写出发,可谓别具一格。

图 20-14 《无言的山丘》的剧照　　图 20-15 《海角七号》的剧照

　　台湾电影的第三个叙事主题是东西方文化的冲突。"戒严"和"报禁"先后在 1987 年、1988 年被解除。此后,台湾与西方文化的全面对话和互动才真正开始。20 世纪 90 年代初,整个台湾社会面临着东西方文化的强烈冲突,一批跨文化电影作者将叙事主题指向东西方文化的冲突和交融,李安(图 20-16)的电影创作尤其突出。李安的童年和少年时代均在台湾度过,他对中国传统文化和东方文化体验深刻,加之在美国学习戏剧和电影长达十几年的经历,他对东西方文化有自己的独特体会,由此催生出"家庭三部曲",即《推手》(1991)、《喜宴》(1993)和《饮食男女》(1994)。三部影片均以家庭为载体,以父亲为核心,敏锐和细致地展现出东西方的文化冲突,对中国传统文化进行了反思。《推手》(图 20-17)是"家庭三部曲"中的第一部,对中国传统文化和东西方的文化差异进行了充分的展现。影片借用中国太极拳中的招式——外柔内刚的"推手",探讨了人际关系的各种可能性[1]。影片开始并没有任何声音,将中国公公朱老先生与美国儿媳玛莎在家里的日常生活展现出来,朱老先生和洋媳妇各干各的事情,没有交集,难以交流,两者之间构成一种对立关系。随着情节的推进,朱老先生和洋媳妇在生活方式、语言表达以至文化观念的差异致使矛盾激化。朱老先生离家出走,独自居住,并在餐馆打工。李安并不

[1] 陆少阳:《中国当代电影史—1977 年以来》,北京大学出版社 2004 年版,第 161 页。

回避中国传统文化与现代社会的冲突以及东西方文化的差异,相反,通过展现东西方的文化冲突,他不仅提出了问题,还力求解决冲突双方的危机,求得和解。

图20-16 李安

图20-17 《推手》的剧照

难能可贵的是,在这部充满戏剧性却又令人动容的影片里,李安没有简单地以虚幻的大团圆结局化解家庭矛盾,而是让人物经过内心的激烈斗争,选择了一种既能被对方理解,又能为自己接受的解决方式。在影片的最后,朱晓生按照妻子的要求,把家搬到了大一点的房子中;同时,他也为父亲租了一套公寓,可以继续教授太极拳,并与陈太太发展旧情。可见,在理智与情感的冲突之间,在中国式的传统孝道与美国式的个人价值观之间,编导李安还是以基本认同后者的方式作出了自己的选择[①]。

思考题

1. 台湾官办电影机构对台湾电影的发展作出了哪些贡献?
2. 简述健康写实主义的内涵。
3. 试分析爱情文艺片在台湾地区受到欢迎的原因。
4. 台湾新电影开始的标志是什么?
5. 试总结侯孝贤电影的主题和美学风格。
6. 台湾电影的叙事主题有哪些?
7. 台湾电影叙事主题形成的深层原因是什么?
8. 李安导演的影片是如何展现和化解东西方文化冲突的?

① 李道新:《中国电影文化史(1905—2004)》,北京大学出版社2005年版,第505页。

第四部分　世界电影史

第二十一章 法国电影

法国是电影的发祥地。1895年12月28日，法国发明家卢米埃尔兄弟（图21-1）在巴黎的一家咖啡馆首次公开放映《工厂大门》、《火车进站》（图21-2）等影片，这次放映成为电影诞生的标志。

图21-1　卢米埃尔兄弟

图21-2　《火车进站》的剧照

第一节　电影的发明与早期的电影

"电影"一词在英文中又被称为活动影像（moving images）或运动影像（motion pictures），活动影像是静止影像造成的幻觉。电影的发明大概有三个基本原理。第一个，视觉暂留（又称视觉泄留或视觉残留），即人眼观看事物时，事物的光信号传入视网膜，需要经过一段短暂的时间，光信号作用结束之后，视网膜上留下的影像并不立即消失，而是暂时地留存一段时间。具体而言，就是运用照相（以及录音）

手段,将外界事物的影像(以及声音)摄录在胶片上,通过放映(以及还原),在银幕上造成活动影像(以及声音),以表现一定的内容①。第二个,视觉欺骗,即人眼观看事物时会出现一种错觉(又称视错觉,即看到的事物影像与事物本身不符,使人有一种被欺骗的感觉)。这种现象既存在于静止影像,也存在于运动影像,活动影像正是基于视觉欺骗原理而发明的。第三个,甘愿受骗,即电影影像本来是静止的,只是通过连续摄影和连续放映,使观众产生活动的感觉,但如果有人对电影观众说"你看到的电影影像是静止的",电影观众根本不愿相信,甚至可能会说你在欺骗他。总之,运动影像蕴含一系列复杂的物理学、生理学、心理学机制。

一、电影之父:卢米埃尔兄弟

我们现在认为,除了幻灯的历史,1895年12月28日以前的电影史还包含动画的历史。正如亨利·朗格卢瓦(Henri Langlois,图21-3)指出的:"光学影戏、魔灯的表演者、君士坦丁堡的彩色影戏表演者,难道不是最早的动画电影作者吗?"1892年10月28日,法国发明家、艺术家埃米尔·雷诺在巴黎进行了电影史上的首次动画电影公开放映活动(图21-4,为了纪念这个日子,国际动画电影协会自2002年起将每年的10月28日定为"国际动画日")。此后,在将近十年的时间里,雷诺经常在巴黎的葛莱凡蜡人馆放映世界上最早的动画片。放映的节目是时长为10—15分钟的一些动画片。在制作这些影片时,雷诺已经开始利用近代动画片的主要技术,如活动形象与布景的分离、画在透明纸上的连环图画、特技摄影、循环运动等。

图21-3 亨利·朗格卢瓦

图21-4 埃米尔·雷诺在巴黎进行电影史上的首次动画电影公开放映

① 许南明、富澜、崔君衍:《电影艺术词典》(修订版),中国电影出版社2005年版,第1页。

法国人奥古斯特·卢米埃尔和路易·卢米埃尔两兄弟出生在法国的贝桑松,后来举家迁到里昂。被称为纪录电影先驱者的卢米埃尔兄弟一生拍摄了50余部影片,每部影片只有一分钟,简短地记录日常生活,如《婴儿的午餐》(*Repas de bébé*)、《铁匠铺》(*Les Forgerons*)等。在他们旗下有一批摄影师专门拍电影,也做重大政治和社会事件的报道,如《沙皇尼古拉二世的加冕》(*Le tsar Nicolas II à Paris*)。卢米埃尔兄弟是纪录电影的先驱者,《工厂大门》是其拍摄的第一部影片,记录了里昂工人下班涌出工厂大门的情形,共有35人出现在大门处,具有朴素的魅力。《婴儿的午餐》则是拍摄卢米埃尔和妻子、婴儿一起在室外早餐的情景。《水浇园丁》(图21-5)被视作第一部使用电影叙事的喜剧片,一个调皮的儿童踩住园丁的水管,将水喷了园丁一身。这部影片受到观众的喜爱,以至于卢米埃尔不得不重新拍摄,使之更有情趣。

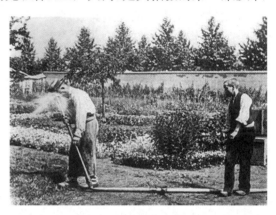

图21-5 《水浇园丁》的剧照

据史料记载,人们第一次观看电影《火车进站》,当看到火车迎面驶来时,所有观众一片惊恐,以为火车会从自己头上碾过。《火车进站》给人留下的深刻印象也使得这部影片成为电影诞生的标志性作品,它的时长虽然只有一分钟,却表现了电影的基本技巧。卢米埃尔的摄影机位置是固定不变的,影片中的火车由远而近,旅客时远时近,形成了景别的视觉变化,显示了场景的纵深度,包含长镜头元素。

二、法国早期电影大师梅里爱

乔治·梅里爱(Georges Méliès,1861—1938,图21-6)出生于巴黎,是法国早期电影大师,艺术家,著名的魔术师、木偶制造商和木偶戏专家,经营着一家名为罗伯特·乌丹的小剧院。1895年,梅里爱看了卢米埃尔兄弟的电影,试图购买卢米埃尔兄弟的"活动电影机"。遭到拒绝

图21-6 乔治·梅里爱

后，他从英国发明家手里购得改装的机器，从 1896 年开始在自己的剧院放映自己生产的影片。梅里爱被称为世界电影史上的第一位导演。按照法国电影史学家萨杜尔的说法，梅里爱对电影的最大贡献在于将电影引向戏剧。他在电影处于危机之时大胆地借鉴戏剧经验，包括将戏剧中的导演职位引入电影创作[①]。在早期法国电影史上，电影导演这个说法是直接从戏剧中借来的，意思是"场面调度者"，后来这个词被法文"实现者"取代，这些都与梅里爱密切相关。

电影的历史沿着两条道路发展：一条是写实主义道路，另一条是技术主义道路。前者是卢米埃尔开创的，后者是梅里爱开创的。梅里爱对电影艺术的影响还体现在三件事上。其一，美国导演 D. W. 格里菲斯是美国电影的先驱，也是世界电影史上的重要人物［曾拍摄《一个国家的诞生》(The Birth of a Nation)、《党同伐异》(Intolerance: Love's struggle Throughout the Ages)等杰作，有人甚至说电影艺术是从格里菲斯开始的］，但格里菲斯说："我的一切应当归功于梅里爱。"其二，美国导演乔治·卢卡斯(George Lucas)［曾拍摄《星球大战》(Star Wars)等著名科幻片］在看了梅里爱的影片，尤其是《月球旅行记》(Le voyage dans la lune)之后，感叹地说："梅里爱发明了一切！"其三，在 2012 年的奥斯卡颁奖典礼上，马丁·斯科塞斯(Martin Scorsese)更是向梅里爱表达了深深的敬意。

梅里爱对电影的另外一大贡献是发现了"停机再拍"的奥秘。1896 年秋，梅里爱在街上拍摄行驶的马车，因摄影机意外停机，当重新再拍时，一辆灵车经过。于是，电影放映时，马车变成了灵车。梅里爱受到启发，发现了"停机再拍"的奥秘，成为蒙太奇手法的先驱。梅里爱还用这种手法拍摄神话魔术影片，施展换人术。

1896 年，梅里爱创立了明星影片公司，建立摄影棚，用玻璃做屋顶，以便借用自然光，成为使用摄影棚的先驱。同时，他将戏剧方法引入电影，电影的制作开始有了剧本、演员、服装、化妆、布景、景别划分等。他创造了电影叙事的基本技法，如淡入淡出、叠化、渐隐等。

梅里爱的电影将科幻与魔术融合，制造出奇观效果，他早期的作品《太空旅行记》(Le voyage à travers l'impossible，1904，图 21-7)就表现出这一特点。另一部代表作《月球旅行记》(Le Voyage dans la Lune，1902，图 21-8)根据法国科幻小说家儒勒·凡尔纳(Jules Verne，1828—1905)的同名小说改编，讲述了一群天文学家到月球去旅行探险，遭遇月亮人的囚禁，最后乘炮弹返回地球的故事。这部影片片长 8 分钟，他使用的电影拍摄手法开创了科幻电影的先河。

[①] ［法］乔治·萨杜尔：《世界电影史》，徐昭、胡承伟译，中国电影出版社 1982 年版，第 31 页。

图 21-7 《太空旅行记》的剧照　　图 21-8 《月球旅行记》的剧照

三、早期的电影公司

(一) 百代电影公司

百代电影公司(Pathé,图 21-9)成立于 1896 年,由法国人查尔·百代(Charles Pathé,图 21-10)和哥哥埃米尔·百代(Emile Pathé)成立。最初的百代公司是留声机销售商,到了 1901 年,开始专注于电影制作,并得到了迅速的扩张。在美国电影尚未形成产业化经营之际,法国电影工业迅速增长。在这个背景下,百代电影公司在 1903—1909 年成为最早实施垂直整合(vertical integration)经营模式的公司,可以单独地控制一部影片的制片、发行和放映所有环节。1907 年 8 月,百代宣布以米数卖胶片的终结,影片将通过享受特权的中介公司被租出去,采取这一措施的结果就是放映地点逐渐固定下来①。百代还采用"水平整合"(horizontal integration)的战略,在电影工业的某一领域进行扩张,通过在意大利、美国等地开设片场,扩大了电影产量。这一时期被称为"百代时期"。

图 21-9　百代电影公司的 logo　　图 21-10　查尔斯·百代

① [法]让-皮埃尔·让科拉:《法国电影简史》(第二版),巫明明译,中国电影出版社 2014 年版,第 15 页。

(二) 高蒙电影公司

高蒙公司(Gaumont)创建于1895年7月,创建者为法国人莱昂·高蒙(Léon Gaumont)。高蒙是百代公司的重要竞争对手。1905年,高蒙建立新的摄影棚。1906年,路易·费雅德(Louis Feuillade,图21-11)成为高蒙的导演。20世纪20年代,路易·费雅德制作了很多喜剧片、历史片、惊悚片和情节剧,他在当时就提出"电影应该是服务社会大众的娱乐工具,而非只是精英们的边缘艺术形式"。《吸血鬼》(Les Vampire,1915,图21-12)是他拍摄的最为著名的一部影片,长达八个小时的电影内容并没有让观众感到无趣。影片围绕着一个犯罪帮派的一系列犯罪活动,因为他们通常身着黑衣和黑色面具,所以被人称为吸血鬼。影片常常像梦境一般,突然从现实中切入幻想世界,充满诗意却又不可预测。有电影评论家指出,许多希区柯克的电影中的代表性场景,如《西北偏北》(North by Northwest)中的飞机追逃段落,其起源就可以追溯到费雅德的电影。

图21-11 路易·费雅德

图21-12 《吸血鬼》的海报

第二节 20世纪20年代的法国实验电影

第一次世界大战后,法国电影虽然"在工业上的优势已经让位给美国",但在艺术上仍首屈一指,并积极地探索电影艺术的潜力,成为艺术电影的大本营。从20世纪20年代的先锋派到30年代的诗意现实主义,再到50年代的新浪潮,法国在艺术电影领域的领先地位一直延续至今。

第二十一章 法国电影

20世纪20年代以法国为中心的欧洲先锋派电影运动可以被理解为一场与商业电影相对的艺术电影运动，旨在巩固电影作为艺术的地位。虽然梅里爱和后来的艺术影片公司已经进行了"电影作为艺术"的早期实践——意大利早期电影理论家乔托·卡努杜（Ricciotto Canudo，图21-13）在1911年发表的《第七艺术宣言》中提出了"电影作为艺术"的主张。但是，在第一次世界大战前的电影史上，电影作为艺术的地位是不稳固的。电影成为艺术的最重要标志，可以说是1927年成立的美国电影艺术与科学学院，它的成立意味着电影作为艺术与科学平起平坐。

图21-13　乔托·卡努杜

在此之前，以法国为中心的欧洲先锋电影运动对于巩固电影作为艺术的地位也起到了重要的作用。电影史学家和理论家使用的"先锋派"（Avant-garde）一词，现在有两种含义：第一，指20世纪20年代的法国电影学派，即在当时商业电影的笼罩下进行美学革新的潮流；第二，先锋派是一种国际现象，指那些同主流电影趣味迥异的实验电影或边缘电影[①]。

该词典在介绍"实验电影"时指出，作为一个电影批评术语，实验电影指被当作个人艺术的电影，就像绘画或诗歌那样，凡是按照个人方式拍摄的或具有这种特征的电影都可以称作实验电影。在现代西方文艺中，"实验"一词最初被法国作家爱弥尔·左拉（Émile Zola）在文学中使用，后来被苏联电影导演库里肖夫和维尔托夫在电影中使用。长期以来，实验电影经常与下列术语相联系，即"纯电影""绝对电影""完整电影""本质电影""诗电影""艺术电影""室内电影""先锋电影""与众不同的电影""独立电影""地下电影""个人电影"等，这些名词常被用以指代实验电影的一种表现倾向、一种运动、一个流派，或干脆成为实验电影的代名词。

在法国，艺术电影与实验电影被看作同一种电影，被称为艺术与实验电影。早在1908年，法国就明确地举起了艺术电影的旗帜，20世纪20年代又发起世界电影史上第一次大规模的实验电影运动，而1955年兴起的艺术与实验电影运动可以说是艺术电影与实验电影的延续与合流。在某种程度上，法国的艺术与实验电影运动直接催生了新浪潮电影运动，新浪潮电影可以说是艺术电影、实验电影、商业电影的完美结合。

① ［法］玛丽-特蕾莎·茹尔诺：《电影词汇》，曹轶译，中国电影出版社2006年版，第10页。

法国早期的艺术电影流派主要包括以下四种。

一、法国印象派电影及上镜头性理论

1918—1928年,一场有影响力的电影运动在法国出现并蓬勃发展,它就是后来所称的法国印象派电影。巴黎建有放映这些新作品的俱乐部,也有作家阐释这些新电影及其在文化中的地位。通过制作和放映,也通过电影评论家的文章,法国印象派说服了20世纪20年代巴黎的艺术家和知识分子认真地看待电影。他们认为电影不仅可以展示好莱坞的明星和故事,也可以像路易·德吕克(图21-14)坚持的那样,作为一个自足的、独一无二的重要艺术形式吸引普通观众。

图 21-14　路易·德吕克

法国印象派不反对讲故事,只是反对好莱坞讲故事的那种单调的方式。同时,他们强调通过运用丰富的摄影技巧来表达角色的心理和情感状态,因为情绪才是电影的基础(而故事不是)。例如,阿贝尔·冈斯、路易·德吕克、谢尔曼·杜拉克(Germain Dulac,图21-15)、马塞尔·莱比尔(Marcel L'Herbier)和让·爱泼斯坦这些电影人都很重视主观摄影技巧和光学效果,目的是用新的方式传达角色的情绪。

印象派书写了一种新的电影美学。他们认为所有艺术的功能都是想象的变形,他们称之为表达感情。对他们来说,电影似乎能够表达一种新的、令人激动的世界观,区别于经典好莱坞电影所展现的观点。为了表达这种美学,他们创造了一个新的术语——"上镜头性"(Photogenie),由照相(photo)和神采(genie)两个词组合而成。这个术语最早是由卡努杜带到电影领域的,后来,法国先锋派电影理论家路易·德吕克1919年在《上镜头性》一文中拓展了它的含义。它的理论内涵是,电影艺术应当在自然和现实生活中发现适宜用光学透镜表现的形象和景物,强调朴实无华,提倡使用自然光效、焦点发虚等表现手段,营造电影艺术独有的诗意,而且认为唯有处于运动中的视觉形象才最具有"上镜头性"。德吕克还解释说,"上镜头

图 21-15　谢尔曼·杜拉克

性"不是被摄对象固有的一种品质,也不是靠摄影画面所揭示的一种品质,更不是任何东西都可以使用的"漂亮"包装。它是一种艺术,一种观察事物和表现事物的艺术,它的唯一法则是导演的鉴赏力①。

印象派电影导演还出色地运用了光学技巧,包括画格周围的遮光板、叠化、叠印、失焦镜头、光圈、划变和淡入淡出。这些技巧与快动作、慢动作配合使用,加强了影像的主观性,强化了戏剧性的时刻。通过影像的风格化,这些另类的电影呈现出电影画面的所有可能性。通过揭示角色的内心状态,这种风格丰富了电影的形式,即冥想、幻想和记忆都通过叠化、叠印、淡入/淡出、选择调焦和慢动作表达出来。

在第一次世界大战末期,这种风格首次出现在电影中。例如,法国印象派先驱阿贝尔·冈斯在他的《我控诉》(*J'accuse!*,1919)中用叠印的影像强调角色的恐惧和想象(图21-16)。记忆和幻想打断了故事,生动的视点镜头(如俯拍摄枪管)展现出角色的独特视点。在《我控诉》中,冈斯还运用了平行象征手法,他把战争阅兵与可怕的舞蹈联系起来,将一场实际的战斗与一幅画联系起来,向世界宣告了从法国发展出来的电影制作新风格。在马塞尔·莱尔比埃的《真相狂欢节》(*Le parfum de la dame en noir*)、《黄金国》(*El dorado*)和《唐璜与浮士德》(*Don Juan et Faust*),路易·德吕克的《狂热》(*Fièvre*)、《流浪女》(*La femme de nulle part*),谢尔曼·杜拉克的《西班牙的节日》(*La fête espagnole*)、《微笑的布迪夫人》(*La Souriante Madame Beudet*)等影片中,都可以看到类似的摄影技巧和剪辑手法。

图21-16 《我控诉》的剧照

二、纯电影

纯电影(pure cinema)理论于20世纪20年代兴起于法国和德国,因为第一次世界大战的失败对文艺工作者产生了极大的影响,他们开始怀疑传统的价值观念和美学观念,认为艺术应该摆脱其他艺术的束缚,仅仅以每个艺术特有的特性为表现手段。纯电影的主要特点为反传统的叙事结构,强调纯视觉性。这最早是由法

① 李恒基、杨远婴:《外国电影理论文选》,上海文艺出版社1995年版,第102页。

国导演谢尔曼·杜拉克提出的,她主张"电影并非叙事艺术,既不需要情节,也不需要演员表演",应该"让画面来主宰一切,避免那种无法专用画面表现的东西","让画面的威力单独起作用并且让这种威力压倒影片的其他东西"。这些内容后来也被先锋派的电影人用作理念口号。谢尔曼·杜拉克摄制的《阿拉伯花饰》(*Étude cinégraphique sur une arabesque*,1928)和《主题与变奏》(*Thèmes et variations*,1928,图21-17),以及亨利·桥梅特(Henri Chomette)的《高光和速度的游戏》(*Jeux des reflets et de la vitesse*,1925)和《纯电影的五分钟》(*Cinq minutes de cinéma pur*,1926,图21-18)等都是纯电影的代表作品。

图21-17 《主题与变奏》的海报　　图21-18 《纯电影的五分钟》的海报

三、达达主义电影

图21-19 马塞尔·杜尚的作品《泉》

作为美术运动的达达主义(Dadaism)起源于瑞士,但在第一次世界大战后迅速传到德国、法国和美国。它是对战争的反映,是对痛苦、死亡、贪婪和物质主义的反叛。例如,达达派的表演艺术家有可能在观众的头顶上方开枪,然后发表演说,最后宽衣解带。马塞尔·杜尚(Marcel Duchamp)曾以假名查理·穆特(Richard Mutt)的名义把一个便池送到艺术展览会,他称之为"泉"(图21-19)。

早期的达达主义电影代表作是雷内·克莱尔

(René Clair,图 21-20)的《幕间休息》(*Entr'acte*,1924,图 21-21),它将不合逻辑发展到了极致。《幕间休息》是一部喜剧幻想片,是弗朗西斯·毕卡比亚(Francis Picabia)的芭蕾舞剧《停演》(*Relâche*)的一部分(该舞剧于 1924 年 12 月首演)。电影的开场表演作为序曲,毕卡比亚和芭蕾的作曲家埃里克·萨蒂(Erik Satie)以慢动作从天而降,然后给瞄准观众的大炮上膛。《停演》的大部分都是在芭蕾中场休息的时候放映,引发了观众越来越多的嘘声和厌恶的吼叫。

图 21-20　雷内·克莱尔　　　图 21-21　《幕间休息》的剧照

《停演》由一系列松散的镜头组成,挑战了逻辑性叙事连接,只通过视觉关系加以组织、。例如,被用慢镜头仰拍的女芭蕾舞演员变形为一朵开合的花,这个意象与后面映出的画着人脸的气球的膨胀、缩小相呼应。这种技巧说明了一部分达达主义精神,即反对一切社会规则、逻辑和权威。电影最后是一段追逐,显然是受到麦克·塞纳特(Mack Sennett)的喜剧《启斯东警察》(*Keystone Cops*)喜剧的启发,里面还有一辆骆驼拉的灵车。在当时,《停演》被视作对法国社会的抨击。今天,这部电影被视为达达主义电影的最重要的作品。

四、超现实主义电影

建立在达达主义废墟之上的超现实主义(Surrealism)有着积极的行动目标,它继承了达达主义对传统艺术的攻击。但是,不同于达达主义,超现实主义是一个组织有序的运动。超现实主义者追求多样的生活方式,不墨守成规,崇尚年轻人的自由心灵,相信自由联想和自由恋爱,嘲讽资产阶级。同时,在超现实主义者看来,资产阶级受到行为准则的束缚,已经失去与自己无意识的联系。为了创造超现实感,

就必须使物体脱离正常环境,置于新环境之中。超现实主义的一个著名实验是由著名画家萨尔瓦多·达利(图21-22)提出的,即烤制一条15码[①]长的面包,一大清早把它放在一个公共广场,观察人们对它的反应。超现实主义者通过混合梦境与现实,追求一种绝对的现实或超自然,虽然这一点也很难做到。1924年,法国超现实主义作家安德烈·布勒东(André Breton,图21-23)发表了《超现实主义宣言》(Manifestes du surréalisme),并刊印了第一期超现实主义杂志《超现实主义革命》(La Révolution surréaliste)。

图21-22　萨尔瓦多·达利　　图21-23　安德烈·布勒东

超现实主义电影人主要在巴黎及周边创作,却置身于法国正规的商业性电影工业之外。他们从富有的主顾那里接受资助,并只将电影放映给少数人。

对于电影人来说,这意味着要有意避开经典好莱坞风格。超现实主义电影不会按照严格的因果规则结构叙事,而是把因果规则等同于正常世界的理性思维。可见,超现实主义电影人寻求制作没有明确的因果关系的电影,最著名的超现实主义电影当属萨尔瓦多·达利和路易斯·布努埃尔(Luis Buñuel)的《一条安达鲁狗》(*Un chien andalou*,1928,图21-24)。影片片长为44分钟,由多组无逻辑、非理性的镜头组合而成。

图21-24　《一条安达鲁狗》剧照

[①] 1码约为91.44厘米。

第三节　法国诗意现实主义电影

诗意现实主义(realisme poetigue)是指20世纪30年代产生的一批影片的风格，代表着法国当时整体上的一种电影创作倾向。诗意现实主义电影并没有系统的理论作为支撑，而是继承了20年代实验影片的创新特点。但是，比起20年代的实验电影，法国诗意现实主义电影保持着与社会现实更密切的关系，通常以底层民众的生活为主题，展现的是底层民众的悲剧命运，以及他们难言的哀伤和绝望情感。法国诗意现实主义电影具体的创作手法是用现实主义讲述故事，辅以诗意的表现技法。

诗意现实主义对法国电影的发展产生了很大的影响，具体可以从积极和消极两个方面展开讨论。在积极的方面，首先，法国更新了有关"现实"的观念，即以诗意化的风格呈现现实生活成为一种常规手法，这无疑是一种创新。让·米特里(Jean Mitry)指出，诗意现实主义的现实观念实际上并非重复或复制现实，仅从形式的表层上看，他们在模仿生活创造的活动，包括它的情感迸发、内在运动，并依据这些内容进行创作，只保留最奇特、最具特色的那些方面。对真实的把握仅在于表达"本质意义的'真理'"。其次，法国诗意现实主义形成了完整的电影语法体系，让·雷诺阿(图21-25)在创作中形成了一整套系统的电影语法，为安德烈·巴赞(图21-26)的场面调度(mise-en-scène)理论提供了实证，并在很大程度上影响了现代电影的创作。其中，景深镜头的确立与使用对"电影本体论"的发展作出了极

图21-25　让·雷诺阿

图21-26　安德烈·巴赞

大的贡献。最后,法国诗意现实主义发挥电影中的文学力量,证实了生活活力的重要性,在电影创作中具有相当重要的地位。

在消极的方面,首先,因为法国诗意现实主义过于强调文学的重要性,重视对白和编剧的作用,电影剧本多出自雅克·普莱维尔(Jacques Prevert)等几位著名编剧之手,作品在后期呈现出较大的相似性。其次,法国诗意现实主义非常重视对浪漫效果的体现,容易让观众产生对浪漫化的误解,将生活中不可解决的矛盾过于寄托于浪漫化,从而对观众产生了不良的引导。

法国诗意现实主义电影的代表作有让·雷诺阿的《游戏规则》、《大幻灭》(*La grande illusion*),雷内·克莱尔的《巴黎屋檐下》(*Sous les toits de Paris*),让·维果(Jean Vigo,图21-27)的《操行零分》(*Zéro de conduite*:*Jeunes diables au collège*,图21-28)等。诗意现实主义电影的导演通常会在电影拍摄中采用固定长镜头,并频繁地使用景深镜头,将自身对于社会的思考置于影片之中。这种处理影片的方式不仅影响了意大利新现实主义电影,还为法国电影理论家安德烈·巴赞的场面调度理论提供了实证。

图21-27 让·维果

图21-28 《操行零分》的剧照

第四节 第二次世界大战之后的法国电影

第二次世界大战之后,法国的电影业一度陷入崩溃。同时,随着战后美国的经济复苏,好莱坞电影加快了其扩张步伐,极大地挤压了法国本土电影和电影人的生

存及发展空间。在这种背景下,法国电影出现了新的变化。

一、法国新浪潮

广义的"新浪潮电影"指 20 世纪 60 年代在世界各国陆续出现并延续到 20 世纪八九十年代的新电影运动,涌现出的主要是由新晋导演拍摄的敢于打破传统电影语法的故事片,重点在于表达人民心声,批判社会不公。狭义的"新浪潮电影"(La Nouvelle Vague)起源于法国,特指 20 世纪 50 年代中期涌现出的一批法国青年导演制作的影片。这些新浪潮电影导演追求个性解放,注重个性表达,电影呈现出多元化的特点,令人耳目一新。

(一)新浪潮运动的理论支撑

安德烈·巴赞于 1943 年开始从事影评工作,后相继担任《法国银幕》《精神》《观察家》等杂志的编辑。1951 年,他创办了《电影手册》(Cahiers du Cinéma)杂志,并担任主编。因此,巴赞被视作法国新一代电影导演的精神领袖,为新浪潮电影奠定了理论基础,他也因此被称为"新浪潮精神之父"。在巴赞与《电影手册》的推动下,法国电影在第二次世界大战后兴起了新浪潮运动。

从 1955 年起,一批赞成巴赞理论观点的电影青年开始以《电影手册》为理论阵地,运用"作者论"的方法拍摄电影,树立起了新的电影评价标准。"电影手册派"成为法国新浪潮电影的主将,主要人物包括:弗朗索瓦·特吕弗(图 21-29),代表作有《四百击》(Les quatre cents coups,1959)、《祖与占》(Jules et Jim,1962)、《偷吻》(Baisers volés,1968)等;让-吕克·戈达尔(图 21-30),代表作有《精疲力尽》、《法外之徒》(Bande à part,1964)、《狂人皮埃罗》(Pierrot le fou,1965)、《再见语言》(Adieu au langage,2014)、《影像之书》(Le livre d'image,2018)等;雅克·里维特(Jacques Rivette,图 21-31),代表作有《消遣》(Le divertissement,1952)、《棋差一招》(Le coup du berger,1956)、《巴黎属于我们》(Paris nous appartient,1961)、《疯狂的爱情》(L'amour fou,1969)等;克劳德·夏布洛尔(图 21-32),代表作有《漂亮的塞尔吉》(Le beau Serge,1958)、《二重奏》(À double tour,1959)、《魔鬼的眼》(L'oeil du Malin,1962)、《屠夫》(Le boucher,1970)等;埃里克·侯麦(Éric

图 21-29 弗朗索瓦·特吕弗

Rohmer,图 21-33),代表作有《苏姗娜的故事》(La carrière de Suzanne,1963)、《绿光》(Le rayon vert,1986)、《女收藏家》(La collectionneuse,1967)、《春天的故事》(Conte de printemps,1990)、《冬天的故事》(Conte d'hiver,1992)、《夏天的故事》(Conte d'été,1996)、《秋天的故事》(Conte d'automne,1998)等。

图 21-30　让-吕克·戈达尔

图 21-31　雅克·里维特

图 21-32　克劳德·夏布洛尔

图 21-33　《精疲力尽》的剧照

巴赞的电影理论集中体现在他的四卷本电影评论集《电影是什么?》中。他主张真实美学,反对唯美主义;推崇德·西卡的新现实主义的真实特点(德·西卡曾说"真实是我的姐妹,真实簇拥着德·西卡"),认为影片的真正价值在于不违背事物本质,首先要让事物以自为和自由的方式存在,以独特的个性热爱事物[①]。巴赞将真实视为电影的本质,创立了电影写实主义的完整体系。同时,为了实现电影的真实本性,巴赞提出用单镜头、段落镜头、景深镜头、场面调度等(这些术语都是长镜头的不同称呼)来强化电影的真实感,展示事件的完整性。他指出,罗伯特·弗拉哈迪的《北方的纳努克》拍摄因纽特人猎捕海豹的全过程就是影像的内容,"这个

① [法]安德烈·巴赞:《电影是什么?》,崔君衍译,中国电影出版社1987年版,第2页。

段落只有一个单镜头构成";在奥逊·威尔斯的《公民凯恩》中,"整场整场的戏都是借助景深镜头一次拍下来的,而摄影机甚至一直不动"。

巴赞的长镜头理论是在批评谢尔盖·爱森斯坦的蒙太奇理论时提出的,其目的在于记录事件,尊重感性的真实空间与时间。巴赞认为蒙太奇理论的处理手法是讲述事件,人为地分割了空间与时间,破坏了感性的真实性。

比较巴赞的长镜头理论与爱森斯坦的蒙太奇理论,两者的不同体现在以下五个方面:一是蒙太奇基于讲故事的目的而对时空进行分割处理,长镜头追求在叙述中保留时空的相对统一;二是蒙太奇的叙事性决定了导演在电影艺术中的自我表现,长镜头的记录性决定了导演的自我消除;三是蒙太奇理论强调画面之外的人工技巧,长镜头强调画面固有的原始力量;四是蒙太奇表现的是事物的单一含义,具有鲜明性和强制性,长镜头表现的是事物的多重含义,具有瞬间性、含糊性与随意性;五是蒙太奇引导甚至强迫观众进行选择,始终使观众处于一种被动的地位,长镜头则提示观众可以自由地选择他们自己对事物和事件的理解。

(二)新浪潮电影的特点

法国新浪潮的代表导演在进入影坛前大多是《电影手册》的影评人,他们受到巴赞长镜头理论的深刻影响,其作品具有突出的个人风格。他们注重低成本、高票房,商业性与艺术性的结合,注重娱乐性,追求刺激感官的内容。新浪潮电影突破了传统的电影语法,采用长镜头、移动摄影,追求直接的真实感。影片的主人公大多以20世纪50年代迷茫的年轻人为主角,通过他们流露出的对于世界的麻木和冷漠,反映了第二次世界大战后电影人对现代人类理性偏执危机的思考。从整体上来看,新浪潮电影可以用"个人的"一词来形容,其典型特征就是把人、创作者本人及其主观性带到电影中[①]。

法国新浪潮电影在世界范围内的影响主要有以下两点:一是促使人们反思传统的制片制度,导致许多国家建立了独立发行组织;二是引起人们对电影作品具有的导演个人风格特征的注意,形成了导演中心观念。对此,法国学者罗伊阿姆评论道:"二十世纪中期的电影个人化特征非常明显,这些具有影评人经历的新导演非常善于拿捏观众的心理,善于运用技巧去引导观众的情绪,因此,这样的电影会表现出非常鲜明的自我意识。"[②]

[①] [法]克莱尔·克卢佐、顾凌远、崔君衍:《法国"新浪潮"和"左岸派"(上)》,《电影艺术译丛》1980年第1期,第175—190页。
[②] 焦雄屏:《法国电影新浪潮》(上),南京教育出版社2005年版,第72—86页。

（三）新浪潮的主要导演及其作品

让吕克·戈达尔是法国新浪潮的代表之一，也是西方现代主义电影的重要代表人物。1959年，在特吕弗的帮助下，戈达尔因导演的第一部长故事片《精疲力尽》（图21-34）而一举成名。1968年法国"五月风暴"之后，戈达尔与当时法国学生运动领导人让-皮埃尔·高兰（Jean-Pierre Gorin）组织了"维尔托夫小组"，声称他们信奉苏联早期"电影眼睛派"创始人维尔托夫的理论，要用影片作为无产阶级革命的武器，还提出"为了摄制革命电影，首先

图21-34 《精疲力尽》的剧照

应该对电影进行革命"。戈达尔和他的小组拍摄了一系列的"政治影片"，包括《真理》（*Pravda*，1970）、《东风》（*Le Vent d'est*，1970）、《直至胜利》（*Jusqu'à la victoire*，1970）、《斗争在意大利》（*Lotte in Italia*，1971）、《一切安好》（*Tout va bien*，1972）等。戈达尔的影片标新立异，风格多样化，其中既有暴力，也有爱情，有晦涩的隐喻、风格化的造型，也有完全真实的人物。他的影片缺少完整的叙事结构，呈现的是毫无秩序的混乱，表现出人物世界的疯狂和无理性。同时，跳接、拼贴、无序的拍摄手法使影片具有了强烈的视觉冲击力。

特吕弗是法国新浪潮的实力干将，1959年凭借影片《四百击》获得第12届戛纳电影节最佳导演。这使得特吕弗一跃成为新浪潮的领军人物。同时，《四百击》结尾处少年安托万奔向大海的长镜头也成为电影史上的经典长镜头。特吕弗的安托万系列作品有明显的自传特点，影片基本围绕主人公的童年成长记忆和爱情两部分：《四百击》中的安托万是叛逆少年；《安托力与柯莱特》（*Antoine et Colette*，1962）中的安托万经历了懵懂之爱；《偷吻》（*Baisers volés*，1968）中的安托万追求爱情却遭遇坎坷；《婚姻生活》（*Domicile conjugal*，1970）中的安托万虽成家，但婚姻生活并不顺遂；《爱情狂奔》（*L'amour en fuite*，1979，图21-35）中的安托万已到中年，面对自己失败的婚姻，年少时的记忆穿插出现。与戈达尔不同，特吕弗善于用自传的形式将自己的生活渗透在作品中，用

图21-35 《爱情狂奔》的剧照

小人物作为切入点,反映时代和社会的风貌,为影片的主旨赋予多义性。

1957年,借助妻子继承来的遗产,克劳德·夏布洛尔成为"电影手册"派的第一位制片人,为自己和雅克·里维特投资制作了五年的短片;1958年,拍摄了新浪潮运动中的第一部剧情长片《漂亮的塞尔吉》(Le beau Serge,图21-36);1959年,拍摄了《表兄弟》(Les cousins),该片成为1959年法国

图21-36 《漂亮的塞尔吉》的剧照

国产电影票房第五位,首轮放映就获得了18万美元的票房。夏布洛尔的影片风格冷峻而犀利,游移于艺术片与商业片之间,主题多围绕中产阶级价值观、原始情欲的冲突,如同上帝般冷眼旁观人类的生活。在新浪潮运动初期,夏布洛尔意识到观众对于这类影片的审美疲劳,于是拍摄了电影《女鹿》(Les biches,1968),成为第一位正式"背叛"新浪潮的导演。夏布洛尔是一位高产的导演,一生参与创作了60余部作品。

二、法国左岸派

左岸派是20世纪50年代末至60年代初法国电影的一个派别,因其成员大多居住在巴黎的塞纳河左岸而得名。左岸派电影的导演大多是作家出身,受到了让-保罗·萨特(Jean-Paul Sartre)的存在主义哲学、西格蒙德·弗洛伊德的精神分析法、德国戏剧家贝尔托·布莱希特(Bertolt Brecht)的"间离效果"(defamiliarization effect)和亨利·伯格森(Henry Bergson)的直觉主义等的影响。左岸派的主要导演包括:阿伦·雷乃(Alain Resnais,图21-37),代表作有《广岛之恋》(Hiroshima mon amou,1959)、《去年在马里昂巴德》(L'année dernière à Marienbad,1961)、《莫里埃尔》(Muriel ou Le temps d'un retour,1963)、《我爱你,我爱你》(Je t'aime, je t'aime,1968)、《我的美国舅舅》(Mon oncle d'Amérique,1980)、《你们见到的还不算什么》(Vous n'avez encore rien vu,2012)等;阿涅斯·瓦尔达(Agnès Varda,图21-38),代表作有《五至七时的克莱奥》(1962)、《天涯沦落女》(Sans toit ni loi,1985)、《拾

图21-37 阿伦·雷乃

穗者》(*Les glaneurs et la glaneuse*,2000)、《脸庞,村庄》(*Visages villages*,2017);阿兰·罗布-格里耶(Alain Robbe-Grillet,图 21-39),代表作有《不朽的女人》(*L'Immortelle*,1963)、《欧洲快车》(*Trans-Europ-Express*,1967)等。

图 21-38　阿涅斯·瓦尔达　　图 21-39　阿兰·罗布-格里耶

(一)"作者电影"理论

1948 年 3 月,电影批评家亚历山大·阿斯特吕克在《法国银幕》第 144 期上发表《摄影机－自来水笔:新先锋派的诞生》一文,主张"电影创作家要像作家用自己的笔写作那样,用自己的摄影机去写作"。阿斯特吕克认为,电影制作者具有"作者"的地位,是具有独立创造能力的艺术家。1957 年,巴赞在《关于作者论》一文中总结说,"所谓作者论无非是把一个在其他艺术中被广泛承认的理论应用到电影上"①。"作者电影"的理论核心是电影创作的个人性问题,它与当时法国思想界兴起的存在主义思想呼应,强调导演艺术的个人独创性,对于后来的法国新浪潮电影和各国的现代电影发展均产生了重大影响。

(二)**左岸派电影的特点**

在左岸派的电影中,人物的对话和内心独白构成影片重要的组成部分。导演关注的是人物的精神状态,"记忆与遗忘"是最经典的叙事主题,偏爱使用回忆、遗忘、记忆、杜撰、想象、潜意识活动等,将人物的精神过程和心智过程搬上银幕,展现人物所处世界的混乱、荒诞和非理性,意在讲述人与自然、社会或人与人之间的不可调和,展示出人在现代资本主义社会被"异化"的境遇。左岸派电影在艺术表现上彻底打破了传统电影的时空观念,将逻辑的、线性的时间改变为错综复杂、交替的人物"心理时间"。因此,左岸派将电影带入了另一个无比广阔、深邃的世界,即

① 蓝凡:《"电影作者论"新论》,《上海大学学报》(社会科学版)2015 年第 3 期,第 42—50 页。

人的内心,开拓了现代电影的表现时空。

在演员选择方面,左岸派电影的导演一般会选用舞台演员作为电影角色,有意识地拉开艺术与生活的距离,注重的是"间离效果"。同时,左岸派电影突出演员的身份和"表演中还有表演"的观念,有意将银幕与观众的距离拉开。

三、左岸派的主要导演及其作品

1959年,阿伦·雷乃根据"新小说派"女作家玛格丽特·杜拉斯(Marguerite Duras)的剧本拍摄了《广岛之恋》(图21-40)。影片讲述了一位女摄影师来到广岛拍摄一部宣传和平的电影,其间与一位日本建筑师相遇,并产生暧昧情愫的故事。影片首次利用以黑白和彩色代表两个不同时代的方法,不断使用跳切的剪辑手法,揭示了战争尤其是原子弹灾难对于自然和人类的摧残。在影片中,导演打破了传统影片的时空界限,用画面与声音相互配合,如法国的景象与广岛的声音交织;影片中盟军解放集中营时的纪录片是黑白的,人物当下的生活是彩色的;过去与当下的交叉剪辑加之解说员不断的提问,唤起了演员和观众对于战争的恐怖回忆,传递出一种不寒而栗的感觉,成功地展现了人物意识的流动。《广岛之恋》是世界电影史上一部重要的作品,也可以说是电影从传统时期进入现代时期的一部划时代的作品。1961年,阿伦·雷乃与阿兰·罗布-格里耶合作拍摄了《去年在马里昂巴德》(图21-41),片中的主要人物在15分钟后才悉数出现。影片完全抛弃了好莱坞中以人物甚至个人为中心的戏剧结构,这不仅是单纯意义上的电影手法的创新,更是电影受文学要素和精神影响的体现。此外,片中女主角的许多行动意义不清,令观众难以理解。很多时候,人物的行动和反应令观众无法直接了解他们的动机

图21-40 《广岛之恋》的海报

图21-41 《去年在马里昂巴德》的剧照

和目的[①]。

　　同样是左岸派的一员，玛格丽特·杜拉斯有极强的文字功底，她善于在影片中营造的某种情绪和气氛，代表作品有《毁灭，她说》(*Détruire dit-elle*, 1969)、《印度之歌》(*India Song*, 1975, 图21-42)、《巴克斯泰尔，薇拉·巴克斯泰尔》(*Baxter, Vera Baxter*, 1977)等。多重叙述视角本是杜拉斯文学作品的一大特色，她也将这种书写方式带到了电影创作中，所以她的影片往往不是由情节和冲突连接的，而是由无数的意念拼贴而成。在她的影片中，逻辑性的叙事被反逻辑的心理意象取代，看似零乱无序的影片内容中却存在一种独特的内在关联。这种不确定、非线性的叙事

图21-42　《印度之歌》的海报

呈现出强烈的后现代风格，片中的人物大多处于一种模糊的状态中，他们往往都有痛苦经历，在精神上游离于周围的人、事、物，沉浸在自己的想象性、非理性的世界中。

第五节　当代法国电影

　　21世纪以来，许多优秀的法国青年导演脱颖而出，他们创作的影片具有强烈的个人色彩和法式幽默，也有传承下来的浪漫主义色彩。

　　在很多人眼中，法国电影中的严肃题材总给人一种晦涩难懂的印象，但传承法国电影历史主流的喜剧电影则使人为之欣喜，其中的小人物故事、"心灵鸡汤"、正能量等幽默元素，使法国电影通俗易懂，兼收盛誉和票房。它们往往从现实主义视角出发，将对社会现实的关注融入影片的主题，抛弃了为喜剧而喜剧的单纯模式，以轻松的节奏反映社会问题，赋予了喜剧片更多的社会现实意义。例如，法国导演丹尼·伯恩(Dany Boon, 图21-43)执导的电影《欢迎来到北方》(*Bienvenue chez les Ch'tis*, 2008, 图21-44)。它一度成为法国电影史上首映票房成绩最好的影片。《欢迎来到北方》讲述了担任法国南部邮局局长的菲利普被意外地调到北方的一个

[①] 高艳丽：《文学家的电影视角——评电影〈去年在马里昂巴德〉》，《电影文学》2013年第13期，第67—68页。

小镇任职的故事。当时法国的南北文化差异是很严重的社会问题，南方和北方之间有着数百年来难以被消除的地域歧视：在意大利南方人的眼中，北方小城是"乡巴佬们"居住的寒冷之地，更可怕的是，那里的人们说着让人难以理解的方言。这部影片的基调轻松幽默，以法国南北方文化差异引发的种种误会作为笑点。当然，菲利普最终成功地消除了当地人的偏见，以他和当地居民的快乐生活作为影片的结束。《欢迎来到北方》关注的是法国现实社会中存在的地域歧视问题，激起了法国观众的共鸣，也引发了人们对消除地域歧视、追求更广泛的和谐生活的美好向往。

图 21-43　丹尼·伯恩　　图 21-44　《欢迎来到北方》的海报

除了喜剧片，在全球化趋势和文化霸权主义日益严重的背景下，法国导演还不断摸索着本土化与全球化和谐发展的成熟的商业片模式，不断创新法国电影的发展方式。其中，吕克·贝松（Luc Besson，图 21-45）可以说是法国电影创新之路上的里程碑式人物。观众在他的电影中能够感受到法国的浪漫主义文化气息，也能感受到一些类似于美国好莱坞电影的制作特点，如《第五元素》（*The Fifth Element*，1997）、《超体》（*Lucy*，2014，图 21-46）等电影都是兼具本土化和全球化特征的优秀电影。这种将本土化和全球化融合的创新模式给观众带来了新鲜感，颇具商业性的因素也为影片带来了较高的票房。以《超体》为例，这部投资成本为 4 000 万美元的电影，最终在全球获得了 4.6 亿美元的票房。此后，这种本土特色文化和美国电影优势相结合的法国电影模式逐渐在法国流行起来，并为遭受文化霸权影响的其他国家的电影产业发展提供了可资借鉴的经验。

图 21-45 吕克·贝松

图 21-46 《超体》的海报

思考题

1. 举例说明卢米埃尔兄弟和乔治·梅里爱在电影创作风格上有哪些特点?
2. 早期法国艺术电影有哪些艺术流派?这些艺术流派在摄影、画面、光线等方面有什么具体表现?
3. 法国新浪潮有哪些代表人物和代表作品?法国新浪潮的创作风格有何鲜明特点?
4. 为什么说喜剧影片是新世纪以来法国电影的代表类型?

第二十二章

苏联电影

1917年俄国爆发十月革命,建立了世界上第一个社会主义国家之后,苏联电影在列宁的新经济政策下复苏。苏维埃政权对电影极为重视,列宁提出,"电影对我们来说,是最重要的艺术"。他鼓励发展电影,把它作为政治宣传的工具,因为电影不需要文字就能理解,便于发挥宣传效果。1919年,世界上第一所电影学校在苏联建立,即莫斯科电影学校,1938年正式成为全苏国立电影学院(今天的俄罗斯国立格拉西莫夫电影学院)。1922年,苏联成立电影发行机构高斯影业,控制影片的进口和出口。20世纪20年代是苏联电影蓬勃发展的阶段,社会制度的变化使电影的作用也发生了根本变化。在新的经济条件下,电影作为一种宣传工具被广泛运用,当时拍摄的大量宣传电影(新闻纪录电影)在战后的建设及生产中起到了积极的推动作用。当时采用的电影火车、电影轮船,在巡回放映电影方面也发挥了重要的宣传作用。在这一时期,故事片的创作开始表现革命题材,如《镰刀与锤子》(1921)和《红小鬼》(1923)等。

1925年,苏联政府在列宁格勒成立了一家新的影业公司——索夫影业(图22-1),即之后的列宁格勒电影制片厂。索夫影业致力于发展本土的电影生产,提携年轻导演,外销国产影片。1926年苏联出口的第一部影片是《战舰波将金号》(销往德国),它的蒙太奇手法受到热烈欢迎。索夫影业用售卖影片赚取的外汇购买电影器材,推动了苏联电影事业的发展。

图22-1 索夫影业

20世纪20年代,苏联电影在历经创新后开始具有明显的艺术风格,也是苏联电影最辉煌的阶段。十月革命后,一批年轻的艺术家,如爱森斯坦、普多夫金、维尔托夫、库里肖夫、杜甫仁科等被社会变革的事件所吸引,满怀热情地投入电影创作,拍摄的《罢工》《战舰波将金号》《母亲》《大地》等一系列表现革命历史的影片,以严肃的思想内容和富于探索的艺术手法再现了革命的艰难进程。这些影片因其具有的思想性和艺术性而成为具有强烈震撼力和严肃内容的艺术作品,确立了苏联电影的艺术地位及其在世界电影中的地位。苏联电影的蒙太奇理论也在这些大师的实践和作品中形成,并成为世界电影理论的主要体系之一。美国电影导演格里菲斯、欧洲先锋派、精神分析学说、巴甫洛夫条件反射理论等都对苏联蒙太奇学派产生了影响。苏联蒙太奇学派是世界电影史上第一个完整、系统的电影美学流派。

第一节 社会主义电影的滥觞

20世纪30年代,苏联电影进入一个新的发展阶段,明显标志是有声电影的出现,丰富了电影的表现手法。1934年,苏联作家代表大会确立了社会主义现实主义的创作原则,艺术面向大众、文艺为工农服务的方向使得电影的创作空间进一步拓宽。

1931年,苏联第一部有声故事片《生路》(图22-2)诞生。影片描写现实生活中的基层领导引导、教育街头的流浪者参加劳动,并自食其力地走上了新的人生之路。这部影片也开创了现实题材影片的创作道路。接着,一批表现社会主义建设的影片如《迎展计划》(1932)等走上银幕,其中最具代表性的是《政府委员》(1940)。影片描写了一个极其普通的农村妇女,在党的教育培养下,刻苦努力,不断进步,最终成为人大代表——国家主人的动人故事,塑造了同时代劳动妇女的典型形象。

图22-2 《生路》的剧照

第二十二章 苏联电影

同一时期，瓦西里耶夫兄弟（Sergei Vasilyev，Georgi Vasilyev）导演的《夏伯阳》（Chapaev，又译《恰巴耶夫》，1934，图22-3）被誉为苏联社会主义现实主义电影发展的里程碑作品。影片上映后引起巨大轰动，不同年龄、职业和文化程度的观众纷纷奔向影院，形成了全国都在看《夏伯阳》的壮观场景。

图22-3 《夏伯阳》的电影海报

《夏伯阳》描写了苏俄国内战争时期的红军将领夏伯阳的传奇故事。他率领的团队英勇善战，但游击习气严重。夏伯阳对敌人有着刻骨仇恨，却没有上升到指挥员应具备的阶级觉悟。政委富尔曼诺夫的到来使队伍的面貌开始发生变化。夏伯阳本人在政委的思想启发和行动感染下，不断提高政治觉悟，勇于克服自身缺点，从一个土生土长的军事指挥员成长为一名忠于革命事业的红军将领。片中的夏伯阳人未到声先到，身披斗篷、跃马迎敌而上的画面洋溢着崇高壮美的格调，充满了视觉上的冲击力。导演在剧作上用阶级对立、内部矛盾和主人公思想变化三个层次构成戏剧冲突，塑造了夏伯阳这个既具有内战时期红军将领的许多特征，又具有个性的革命军人形象。

图22-4 《列宁在十月》的剧照

《夏伯阳》的成功大大鼓舞了电影工作者的创作激情，同时期拍摄的革命历史题材电影还有《列宁在十月》（图22-4）、《波罗的海代表》等。而在希特勒入侵苏联前夕拍摄完成的描写俄国历史上的重要军事将领的影片《亚历山大·涅夫斯基》（1938）、《苏沃洛夫元帅》（1940）等则具有借古喻今的警示意义。

20世纪40年代的苏联电影由于卫国战争而受到影响，在为战争服务的指导思想下，电影在鼓舞人民斗志、激发抗敌热情方面发挥了积极作用。电影工作者尤其是摄影师踊跃地奔赴前线，报道战争实况，用生命和鲜血拍摄了大量新闻杂志片和大型纪录片，如《战争的一天》（1942）、《斯大林格勒》（1943）等。电影制片厂在迁

图 22-5 《青年近卫军》的剧照

往后方的困难条件下也完成了描绘苏联人民英勇抗击法西斯斗争的故事片《区委书记》(1942)、《虹》(1944)等。战后拍摄的影片主要表现战争中的真人真事,以弘扬爱国主义和献身精神,如《青年近卫军》(1948,图 22-5)和《侦察员的功勋》(1947)等。但是,由于这一时期国家对意识形态的严格控制,政治上推行个人崇拜,文艺创作受"无冲突论"的影响,加上战后经济极端困难,电影生产量锐减,形成了历史上的少片年代。同时,电影作品中粉饰现实、宣扬个人迷信、回避生活矛盾的公式化、概念化手法也严重影响了作品的艺术水平,电影发展陷入停滞。

第二节 "解冻"时期的电影

1956年,苏联共产党召开第二十次代表大会以后,苏联的政治、经济、社会、文化均发生了重大变化。在电影方面,创作上提倡自由,创作人员的积极性空前高涨,于是出现了描写青年工人学习、生活和爱情的影片《滨河街之春》,还有描写国内战争时期的影片,如改编自文学作品的《静静的顿河》(图 22-6)。

图 22-6 《静静的顿河》的剧照

值得一提的是,一批从战争中归来的电影导演拍摄的二战题材影片将这一时期的电影创作推向了新的高潮。这些参加过战争,经过专业学习后从事电影创作的年轻导演,如谢尔盖·邦达尔丘克(Sergei Bondarchuk)、格里高利·丘赫莱依(Grigoriy Chukhray)、斯坦尼斯拉夫·罗斯托茨基(Stanislav Rostotsky)、米哈伊尔·卡拉托佐夫(Mikhail Kalatozov)、瓦·托多罗夫斯基(Valeriy Todorovskiy)、M. 胡齐耶夫(Marlen M. Khutsiev)等,他们结合自己的亲身经历和感受而拍摄的影片表现了战争中的普通人,为当时的电影

创作带来了一股清新之气。这些影片在展示人物命运、创新电影语言等方面都展示出新的特点,形成了新的视觉效果。这一现象被西方称为"苏联电影的新浪潮",苏联则称之为"解冻"电影。这些影片连续在世界各个电影节获奖,又一次提高了苏联电影在世界的地位,也提高了苏联电影的商业效益。

《雁南飞》(1957,图22-7)是"解冻"电影时期和导演米哈伊尔·卡拉托佐夫个人最重要的作品之一。影片根据著名剧作家维克托·罗佐夫(Viktor Rozov)的话剧《永生的人》拍摄,描写了一个在战争中心理受到创伤,跌倒又重新站了起来的普通女孩维罗妮卡的命运。战争爆发后,维罗妮卡的男友鲍里斯上了前线,父母在敌机轰炸中死亡,在这种残酷环境下,她受到男友表弟马尔克的诱惑,

图22-7 《雁南飞》的剧照

丧失立场,背叛了心爱的人。当她看清马尔克的虚伪和自私后又离开了他。此时,经受不住命运打击的她几乎走上绝路,企图自杀。但是,在关键时刻,一个小孩的出现使她重新燃起生的希望,回到了人民中间。导演将性格具有明显缺陷的维罗妮卡作为影片主人公,本身就是电影创作的一个突破。

影片不仅成功地塑造了人物形象,在造型处理和表现手法上也有创新,叙事镜头富有诗意。在摄影师用手持摄影机拍摄的"送行"一场戏中,导演用"情绪摄影"的理念从不同视点充分地展示了两位主人公期待看到对方时焦急而紧张的心态。鲍里斯在白桦林中弹倒下时的旋转镜头与他牺牲前对婚礼的憧憬也成为电影史上的精彩片段。影片中的创造性的摄影将鲍里斯的牺牲场面予以升华和诗化,进一步揭示了战争反自然、反人性的本质。扮演男女主角的演员阿列克谢·巴塔洛夫(Aleksey Batalov)和塔吉娅娜·萨莫依洛娃(Tatyana Samojlova)也成为苏联最受欢迎的演员。

第三节 电影风格的探索与代表人物

一、列夫·库里肖夫效应与电影蒙太奇

列夫·库里肖夫(图22-8)是苏联蒙太奇理论的先驱。在世界电影史上,他是

第一位通过实践得出完整电影理论的人。他将格里菲斯的《党同伐异》的几千个镜头分解,然后进行各种新的组接。通过这种分析电影结构的方式,库里肖夫发现了电影传达意义的基本规律。他做了一个著名的实验,将演员莫兹尤辛毫无表情的特写面孔分别与其他电影中的一盆汤、一具尸体、一个孩子的镜头连接起来,结果使观众产生了饥饿、悲痛和喜悦的感受。然而,特写镜头中的脸是完全一样的,是不同的镜头剪接方式影响了观众的情绪反应。这个实验证明,两个以上对列的镜头相接就能产生新的意义,这就是库里肖夫效应(图22-9)。

图22-8 列夫·库里肖夫

图22-9 库里肖夫效应示意图

库里肖夫认为,电影的意义不在于表演,而在于上下两个镜头的联系。电影镜头的组接是影片产生意义的基础,不同的画面组合在一起可以形成隐喻。库里肖夫主张电影不是从演员的表演和镜头的摄制开始,而是从导演将各种镜头组接起来开始,因为将不同的镜头按不同的次序组接会产生不同的效果。随后,爱森斯坦发展和完善了蒙太奇理论,并取得巨大的成就。

1920—1922年,爱森斯坦将蒙太奇理论引入电影剪辑中,将分散拍摄的各种胶片素材组合成一个有序、连贯的整体形态。蒙太奇的完整意义包括三个方面:一是蒙太奇思维,指编导进行条理贯通、结构独特的构思安排;二是蒙太奇结构,指电影结构手段、叙述方式、镜头、场面、段落的安排与组合;三是蒙太奇技巧,指电影剪辑的具体技法,包括镜头、场面、段落的分切、组接、转换的技巧。

苏联蒙太奇理论产生的直接根源在于克服苏联早期电影业胶片匮乏的困难。电影人不得不利用一些零碎胶片来拍摄,然后再加以剪辑,将许多分散的、不同的镜头有机地组接起来,形成各个有组织的片段、场面,甚至一部完整的影片。苏联电影人不得已的做法恰好与蒙太奇的"剪辑""组合"之意吻合,从而产生蒙太奇学派,从理论上进行了总结和系统化。

二、弗谢沃罗德·普多夫金和蒙太奇叙事

弗谢沃罗德·普多夫金(图 22-10)是苏联著名导演、演员、电影理论家。他于 1920 年进入苏联国立第一电影学校学习,1922 年进入库里肖夫工作室。1925 年后,他开始独立拍片,1926 年完成《母亲》,此后又导演了《圣彼德堡的末日》《成吉思汗的后代》,这三部影片奠定了他在世界影坛的地位。普多夫金的蒙太奇叙事从情节发展出发,对与事件相关的事物进行蒙太奇比较,这一点与爱森斯坦以理念为出发点、局部插入不同镜头作比较的蒙太奇手法不同。普多夫金在电影中引入斯坦尼斯拉夫斯基体系,注重演员的体验、心理分析和前期准备。他对演员的演技要求很高,并把演员的表演融入电影的蒙太奇叙事。

图 22-10 弗谢沃罗德·普多夫金

普多夫金把蒙太奇叙事分为场面蒙太奇、段落蒙太奇和对列蒙太奇。场面蒙太奇由不同角度拍摄的镜头构成,段落蒙太奇指若干场面蒙太奇构成的对比的情节,对列蒙太奇指贯穿在场面蒙太奇和段落蒙太奇中的对照。普多夫金的蒙太奇叙事归结起来具有抒情的诗意特点。

图 22-11 《母亲》的剧照

《母亲》(1926,图 22-11)是普多夫金的代表作,根据高尔基的《母亲》改编,体现了普多夫金的蒙太奇叙事手法。《母亲》讲述的故事发生在 1905 年,主角是一名工人的母亲尼洛夫娜,表现了她的革命经历。在儿子巴维尔参加革命被捕的影响下,母亲提高觉悟,由一个胆小怕事的家庭妇

女成长为一个英雄母亲——她加入革命行列,最后牺牲。影片以母亲受到丈夫虐待为开端,儿子巴维尔维护母亲,反抗父亲。母亲受虐待的场面与父亲拆钟的情节交织,用不同角度的镜头加以表现,形成场面蒙太奇。普多夫金的创作从现实出发,用蒙太奇手法表现事物的内在联系,使影片具有诗意和形象质感,重视对细节的分析。

三、亚历山大·杜甫仁科和诗电影

亚历山大·杜甫仁科(Aleksandr Dovzhenko,图 22-12)是诗电影的创始人。用爱森斯坦的话说,诗电影就是"使银幕富于诗的魅力",《大地》(图 22-13)、《战舰波将金号》等是诗电影的代表作。1929 年,杜甫仁科导演了《兵工厂》,奠定了诗意浪漫主义的抒情风格。1930 年的《大地》是杜甫仁科的诗电影代表作,使他蜚声世界影坛。该片在 1958 年布鲁塞尔国际电影节上被评为电影问世以后 12 部最杰出的影片之一。他的诗意叙事手法对世界范围内的电影创作具有一定影响。

图 22-12　亚历山大·杜甫仁科　　　图 22-13　《大地》的剧照

诗电影的剧情简单、细节独特、节奏缓慢,有较多的重复镜头,通过抒情段落营造影片的意境。杜甫仁科的代表作《大地》表现了 20 世纪 20 年代末苏联农村建立社会主义集体农庄时的阶级斗争。集体农庄的组织者瓦西里被富农杀害,全体村民为他送葬,加入集体农庄。影片将政治题材与爱情、死亡、大自然三个母题融合在一起,形成抒情蒙太奇,表现出独特的风情和浪漫气质,充满诗情画意。

四、谢尔盖·爱森斯坦和蒙太奇理论

谢尔盖·爱森斯坦(图 22-14)是苏联著名的电影导演和电影艺术理论家,也是世界电影的先驱,他的主要贡献是创建了蒙太奇理论。他在 1924 年拍摄长片

《罢工》,运用杂耍蒙太奇理论创造出强烈的视觉效果,一举成名。

爱森斯坦的蒙太奇理论是在库里肖夫实验的基础上进一步充实和发展而来的。在苏联6卷本的《爱森斯坦文集》中,蒙太奇理论占了很大比重。1923年,爱森斯坦发表论文《杂耍蒙太奇》,提出了杂耍蒙太奇的概念。他说:"就形式方面而言,我认为杂耍是构成一场演出的独立的原始的因素,是戏剧效果和任何戏剧的分子单位。"[①]他主张将杂耍节目和精彩的、出人意料的表演片段作为戏剧的基础,把这些具有独立性的片段顺畅地连接起来,用统一的主题加以贯穿,以此吸引观众的注意力,形成电影的隐喻。杂耍蒙太奇为爱森斯坦的电影蒙太奇理论奠定了基础。

图 22-14 谢尔盖·爱森斯坦

图 22-15 《战舰波将金号》的剧照

《战舰波将金号》(1925,图 22-15)是爱森斯坦的传世名作,是纪念俄国1905年革命20周年而拍摄的献礼片,是世界电影史上的经典之作。黑海舰队"波将金号"起义发生于1905年。在革命洪流的推动下,"波将金号"的水兵处决了反动军官,升起红旗,把军舰开到敖德萨海港,受到当地群众的热烈欢迎与支持。随后,沙皇政府派来军队,对起义水兵和平民百姓进行屠杀,起义失败。

影片的经典段落是表现大屠杀的敖德萨阶梯(图 22-16)。黑海边的敖德萨城有一条长长的通向码头的阶梯,哥萨克军队就在这里屠杀敖德萨群众。爱森斯坦在考察这个拍摄地点的时候受到吸引,决定拍摄"波将金号"起义。同时,他的整个电影构思都是为敖德萨阶梯准备。

图 22-16 敖德萨阶梯上被屠杀的平民

[①] [苏]爱森斯坦:《爱森斯坦论文选集》,[苏]尤列涅夫编注,魏边实、伍菡卿、黄定语译,中国电影出版社1962年版,第68页。

敖德萨阶梯的构图形成全面的对立冲突结构:混乱的群众和整齐的军队,哀求的人民与举枪的军队,呼救的母亲与冷酷的军队,逃跑的群众与追赶的军队,全景与特写,光影与节奏,立体与交叉,平行与反复。原本只需3分钟就能走完的阶梯,通过导演的反复剪辑,延长到7分钟,制造出震撼人心的视觉冲击力。仰拍与俯拍,混乱与整齐,孩子与母亲,踩踏特写,呼救与冷酷,光与影,婴儿与母亲,童车下滑;光影线条,屠杀恐惧等都强化了画面的对立冲突结构。

五、吉加·维尔托夫与"电影眼睛派"

1920—1923年,吉加·维尔托夫(图22-17)提出并完善了关于"人类世界的公共电影解码工具"的理论——"电影眼睛"。维尔托夫从摄影机对现实的机械性记录出发,主张摄影机的镜头具有"捕获真实"的功能,能够在超越人类生理局限的前提下记录世界,所以比人眼具有天然的优越性和更大的潜力。最终,具有这种优越特性的"电影眼睛"需要在"电影眼睛人"的操控下进行"银幕写作"。可见,维尔托夫从来没有将"电影眼睛"理论局限于肉眼对现实的精确复制,甚至认为这样做只会"玷污摄影机"。"电影眼睛"拥有独特的时空韵律,以独特的角度和材料组织对视觉世界进行探索(图22-18)。例如,在拍摄一场拳击比赛时,他不是从现场观众的视点去拍,而是跟摄拳击手的连续运动。

图22-17 吉加·维尔托夫

图22-18 《持摄影机的人》的剧照

"电影眼睛"理论的实现需要持摄影机的"电影眼睛人"以出其不意的方式抓取生活,然后运用蒙太奇将这些生活片段、素材在一定的主题意义上重新组接。蒙太奇在产生意义的同时,已经深刻地成为"电影眼睛人"的观察、思维方式。维尔托夫

甚至表示，电影艺术只存在于解说词（通过片内字幕）与蒙太奇之中，电影创作者的个性表现在纪录资料的选择、并列和新的时间、空间的创造上。在"电影眼睛"理论中，所谓的即时、即兴的拍摄方式本质上是对世界进行抒情式的阐释，在主题贯穿和整体真实的基础上表现生活中透露出的节奏和诗意。

六、安德烈·塔可夫斯基和作者电影

安德烈·塔可夫斯基（Andrey Tarkovsky）是作者电影的典型代表（图 22-19），他的作品不多，涉及不同的主题：《伊万的童年》描写战争，《安德烈·卢布廖夫》表现历史人物，《飞向太空》《潜行者》涉及科幻，《乡愁》《牺牲》都是对人生哲学的思考。后四部影片都是把现实和虚幻世界结合在一起，其中的大地和宇宙、历史和未来、幻想和现实等相互反映、交叉影响。这些作品既表达了他对历史、未来和现实的思考，以及对人类文明的忧患，也表现了他在异国他乡对祖国的眷恋。

图 22-19　安德烈·塔可夫斯基

图 22-20　《伊万的童年》的剧照

安德烈·塔可夫斯基的《伊万的童年》（1962，图 22-20）描写了 12 岁的小侦查员伊万深入敌后侦察敌情的故事。导演在叙述中穿插了伊万美好的梦境，通过残酷的现实与诗意的梦境两个世界的对比，揭示了战争对人类的摧残和对人性的扭曲。本应过着幸福童年的伊万为了保卫祖国，自愿深入敌后侦察敌情，最后献出了年轻的生命。影片既是对战争的批判，也是对普通人的赞颂。

《镜子》（1975）是塔可夫斯基最重要的作品。他在对自己童年生活的断断续续的回忆中，插入了苏联的政治恐怖、西班牙内战、第二次世界大战等事件的画面，表现了对个人命运和人类命运的思考。影片在表现手段上相当独特，回忆中夹杂着臆想、梦境、幻觉等场景，使影片看起来像一个错综复杂的迷宫，完全没有传统的时空结构。但是，在写实与幻象中，塔可夫斯基向观众展示了自己的思维，并提出问题供观众思考。

第四节　苏联解体后的俄罗斯电影

1991年12月26日，社会主义苏维埃共和国联盟宣告结束，苏联多民族的电影也从此成为历史。20世纪90年代初，独立后的俄罗斯在政治、经济和社会上都陷入危机，通货膨胀、物价飞涨，人民的生活陷入困境。经济危机使得彻底商业化后的俄罗斯电影遭受重创，生产量下滑，质量下降。电影发行放映体制也彻底被改变，由于录像市场的竞争，观众流失，影院关闭，到1996年，俄罗斯电影院从原先的两万多所减少到2000多所。后来，由于国家对电影的重视，出台了相关政策，电影生产量开始回升。

2002年，俄罗斯电影出现新的起色。亚历山大·罗戈日金（Aleksandr Rogozhkin）的《战场上的布谷鸟》、尼古拉·列别捷夫（Nikolay Lebedev）的《星星》、阿历克塞·巴拉巴诺夫（Aleksey Balabanov）的《战俘计划》等影片票房均超过百万美元，在当时无疑取得了商业上的成功。此外，《战场上的布谷鸟》《精神病院》《情人》等还在大型国际电影节上获奖。艺术电影在俄罗斯电影创作中始终占有重要地位，即使是商业化的今天，俄罗斯的艺术电影依然很受重视，而且题材广泛，思想深刻。在大型国际电影节上获奖的俄罗斯影片几乎全是艺术片。艺术电影领域最负盛名的俄罗斯导演是亚历山大·索科洛夫，他在艺术电影的创作之路上一贯坚持自己的立场，从不为商业利益所动。他的电影注重思想内涵，追求影视语言的完美。尽管他的电影观众不多，但其深刻的艺术思想及精湛的艺术技巧深得评论界认可，影片多次在国际电影节获奖，他本人在国际上尤其在欧洲电影界享有很高的声誉。

索科洛夫的创作基本上是对人生、死亡、社会、物质世界的哲学思考。他早期的电影以世界末日为题材，表现人的精神冷漠、颓废，影片造型扭曲；随后的创作基本上集中于三个主题：对生与死的思考、对人性与亲情的表现和对权力的拷问。关于第一个主题，作者通过三部影片再现了死亡、永生和两者间的黑暗，是在"失去了界限的生与死、光明与黑暗、犯罪与惩罚之间的绝望与寻找"。第二个主题体现在《母与子》和《父与子》两部影片之中，前者聚焦儿子对病重即将离世的母亲无微不至的照顾，后者聚焦父子二人相依为命的生活。第三个主题体现在索科洛夫2002年完成的影片《俄罗斯方舟》中，用全新的拍摄方法表现了俄罗斯300余年的历史。影片以圣彼得堡艾尔米塔什艺术博物馆（其中的冬宫）为拍摄对象，在近100分钟

的时间内,利用长镜头完成对 35 个展厅及 850 余人的拍摄,将俄罗斯 300 余年的历史贯穿一线,表现出特立独行的美学风格和深刻的思想内涵。

思考题

1. 1922 年苏维埃政府成立之后,电影的职能发生了什么变化?
2. 为什么说 20 世纪 20 年代是苏联电影最辉煌的阶段?
3. 怎样理解苏联电影的"新浪潮"?试结合具体案例,阐述苏联"解冻"电影在人物形象塑造方面的创新。
4. 请简单概括库里肖夫效应和蒙太奇的关系。
5. 谢尔盖·爱森斯坦对电影理论有哪些突出贡献?
6. 如何理解吉加·维尔托夫的"电影眼睛"理论?

第二十三章 德国电影

在19世纪、20世纪之交,德国电影受到以百代、高蒙等大的电影公司为首的法国电影业的影响,取得巨大经济利润。虽然有1902年奥斯卡·迈斯特(Oskar Messter)拍摄的《莎乐美》和1905年麦克斯·斯科拉达诺夫斯基(Max Skladanowsky)拍摄的《奥尔良的圣女》等影片,但与欧洲其他国家相比,德国电影的发展还是相对缓慢。1913年左右,德国出现了所谓的"作者电影",主要由剧作家、小说家编写或改编文学名著,开始进行确立电影艺术地位的努力,如马克斯·莱因哈特(Max Reinhardt)拍摄的《威尼斯之夜》(*Eine Venezianische Nacht*,1914)、保罗·冯·沃林根拍摄的《乡村道路》(*Die Landstraße*,1913)、丹麦人斯特兰·赖伊(Stellan Rye)在德国拍摄的《布拉格的大学生》(*Der Student von Prag*,1913)等。

1914年7月,出于政治和战争宣传的需要,德国政府和一些资本家联合创办了宇宙电影股份有限公司(全称为Universum Rilm AG,缩写Ufa,简称乌发公司),生产了大批影片。马克斯·莱因哈特的学生,喜剧演员出身的恩斯特·刘别谦(Ernst Lubitsch,图23-1)从中脱颖而出。1918年,他拍摄了规模浩大的《卡门》(*Carmen*),成为拍摄史诗片的高手。此时,德国战败,乌发公司成为私营企业。刘别谦接连拍摄了《杜巴里夫人》(*Madame DuBarry*,1919)、《牡蛎公主》(*Die Austernprinzessin*,1919)、《苏姆伦王妃》(*Sumurun*,1920)、《野猫》(*Die Bergkatze*,1921)、《女后安娜传》(*Anna Boleyn*,1921)、《法老王

图23-1 恩斯特·刘别谦

的妻子》(*Das Weib des Pharao*,1922)等影片。他善于融汇德国传统喜歌剧因素,将戏剧调度手法运用于宏大场面的处理,形成了富于感染力的镜头表现。1923年,刘别谦前往好莱坞,为美国喜剧片和有声片的发展作出了贡献。

第一次世界大战后,德国的社会环境发生了变化,在社会、经济、文化等多种因素的作用下,德国电影界出现了一种与刘别谦等人拍摄的影片风格不同的、全新的电影形式——表现主义电影。

第一节 德国表现主义电影

电影作为一种文化现象,其产生与发展必然与特定的时代背景有着密切的联系。第一次世界大战之后,德国面临着政治动荡、经济萧条等社会问题,面对诸多严酷的现实,德国的传统社会结构、社会价值体系等受到强烈的冲击。这些影响很快便延伸到艺术领域,德国文学家、艺术家的思想和艺术观念等发生了相应的变化。面对动荡和萧条的社会现状,艺术家们被失落感与危机感困扰,无不感受到个人的渺小和外界力量的不可抗拒。他们在对现实采取逃避态度的同时,又怀着对社会问题的深深焦虑,于是通过电影这一艺术形式表达自己对现实既选择逃避又不想放弃反抗的矛盾情绪。艺术家逐渐将视角从外部世界转向内心世界,采取以自我为中心的态度,开始强调个人与个人经历的重要作用,以此来表达艺术对社会现实的拒绝与否定。

表现主义艺术最先体现在绘画上,它于1910年出现在慕尼黑,是一种反对印象主义和自然主义的流派。该流派主张原始艺术非实在的、装饰性的美,画家致力于绘画语言的革新,重视研究光线、色彩、空间结构等造型问题。这一流派对理性和现实的描摹不感兴趣,艺术家通过在平面化的简单构图上施以浓重色彩,以夸张的形式外化或触发人的心理体验和主观感受。这一反传统的艺术倾向产生于第一次世界大战前,战后在欧洲再度兴起,并于德国形成新的高潮。

当时,无声电影的纯粹画面特性与绘画艺术具有相似性,都是以图像诉诸人的视觉,因此首先引起了电影创作者的关注,成为电影创作的一种方式,"活的图画"成为电影美学基础。德国的艺术家一直有关注人类精神及内心的传统,并且百年来受到具有野蛮、恐怖等特征的哥特文化浸润,电影领域出现了很多关于英雄与魔鬼斗争的幻想题材,表现人的两面性所造成的内心冲突,表现出恐惧等强烈的心理感受。例如,战前的电影《布拉格的大学生》就已涉及这样的内容,而恰恰在战后,

德国的社会环境与人的精神状况与这种题材所表达的意境相切合。因此,这既是一种继承,又借用表现主义手段使这类古老的题材获得新发展,并形成高潮。

1919—1924年,德国社会虽然面临众多问题,在文化上却形成了一个不寻常的繁荣期。在战前及战中,政府对电影业的支持及大量投入极大地提高了德国电影的水平,还生产出世界上性能最好的电影放映机,其制造的爱克发胶片可与柯达胶片媲美。同时,德国的孤立和政治上的需求刺激了影片生产,大批技术人员和演员被从中欧聘请而来。战后德国电影的发展不能以模仿好莱坞为出路,德国人必须另辟蹊径,寻找新的电影风格。这时,一批有艺术追求的电影工作者聚集在一些小电影公司或新建的制片厂,在一些较为开明的制片商的帮助下获得了一定的创作自由,拍出了许多富于艺术性的、风格独具的影片。在当时,德国的街道、广告海报、商店招牌和装饰品都带有表现主义色彩。这一文化现象在德国作为一种流行艺术被接受,为表现主义电影培养了一定规模的潜在受众,使它具有了客观的消费市场。

在表现主义影片出现之前,德国电影主要是由乌发公司出品的一些场面宏大、以意大利电影为蓝本摄制的故事片。这些电影通常根据一些戏剧、经典著作和传统喜剧、歌剧等改编而来,带有自然主义倾向,避免严肃的主题。随后出现的德国表现主义电影则表现出与之对立的倾向,具有更强的独创性与典型的民族性。

一、表现主义电影的开山之作——《卡里加里博士的小屋》

图23-2 《卡里加里博士的小屋》的剧照

1919年,在表现主义绘画与戏剧的影响下,德国出现了第一部具有表现主义风格的影片《卡里加里博士的小屋》(*Das Cabinet des Dr. Caligari*,图23-2),该片也是先锋电影的代表作。影片导演是罗伯特·维内(Robert Wiene),编剧是奥地利青年剧作家卡尔·梅育(Carl Mayer)和捷克作家汉斯·杰诺维兹(Hans Janowitz)。这两位在第一次世界大战中服过兵役的青年知识分子,通过剧本表达了对战争的憎恶,以及对使德国陷入战争困境的精神权威的讽刺和抨击。

《卡里加里博士的小屋》讲述的是小镇上来了一个古怪的卖艺人卡里加里博士,他表面上摆出一副权威的姿态,并向大家展示一个具有预言能力的名叫凯撒的梦游者,而他其实是由卡里加里博士暗地里利用催眠术进行控制的。在小镇上,博

士将凯撒变成了杂耍节目的玩偶和在市集上供人观看的东西。凯撒预言青年学生艾伦死期将至,当晚,卡里加里指使凯撒做可怕的杀人勾当,艾伦在梦中被杀害。艾伦的朋友弗朗西斯为朋友的死去深感悲痛,并发誓抓住真凶。在影片中,与卡里加里博士作斗争的大学生弗朗西斯被刻画为理性的象征。通过调查,他终于发现幕后凶手正是卡里加里博士。卡里加里博士在又一次作案时被当场抓获,并关进了疯人院。凯撒也精力耗尽,最终被迫害致死。杰诺维兹曾说,他们创作这一剧本的初衷是以卡里加里博士象征将德国拖入残酷战争、失去理性的国家权威,凯撒则是一个因被权威奴役而丧失了自我的工具,以此来表达战争的残酷和个人对权威的反抗。

影片通过布景、摄影、服装、化妆等方面的象征性与夸张性手法,创造了一个扭曲的现实世界和精神世界,营造了典型的表现主义风格效果。影片视觉布局的表现主义基调由负责该片的三位美工师赫尔曼·瓦尔姆、瓦尔特·吕利希和瓦尔特·莱曼建构出来,他们都是深受表现主义风格影响的画家,是表现主义组织狂飙社的成员。他们利用影片《卡里加里博士的小屋》开始了一场艺术实验,为电影设计了充满幻想色彩的表现主义特征。

首先,电影采用表现主义风格画成的布景,全部场景都在摄影棚内拍摄。小镇是由三角形的房屋堆起来的,一切客观事物,如房子、街道、树木等通过弯曲的线条、倾斜的角度和怪异的光影展现在布景上,亮处与暗处形成强烈反差。当凯撒精疲力竭地逃亡在镇上的小路时,他伸开双臂的姿态恰与布景上那些干枯的树枝合为一体,树枝漆黑、弯曲、倾斜,像没有灵魂的人举着干枯的胳膊,疯狂、绝望地摄取一切。该片使得布景不再是电影的补充与背景,而是充满生机地走到台前,成为影片主要的甚至是具有决定意义的表现手段。

其次,为了配合表现主义风格布景的气氛,演员身穿奇特的风格化服装,他们的妆发、神态与举止也都追求怪异的风格。卡里加里博士穿着黑色的斗篷,白手套上三条黑色的粗杠分外显眼,大而无朋的礼帽下散乱地飘动着几缕白发,厚得出奇的眼镜后是四处张望的双眼。凯撒脸色苍白,眼睛大而空洞,眼睑周围被施以浓重的黑色,仿佛僵尸一般令人不寒而栗。演员的面部表情极不自然,扭曲而怪异,凯撒时而疾走,时而呆立,如一些镜头展示的囚犯蹲在一根尖三角形的木桩顶端,强盗站在烟囱林立的屋顶上面彷徨,梦游病人黑而瘦长的影子停留在一堵阴暗的高墙构成的变形而模糊的远景中的白色圆圈中间等都是具有强烈表现主义色彩的画面。

最后,从剧情上来说,影片描述的是一个令人恐惧的关于精神控制与谋杀的故事,情节离奇而荒诞,带有强烈的幻想色彩,是主观的和无理性的,这都是表现主义的鲜明特征。

二、德国同时期的其他表现主义电影

继《卡里加里博士的小屋》之后,德国影坛上还出现了很多表现主义风格的影片。

(一)《泥人哥连》

1920年,保罗·威格纳(Paul Wegener)以表现主义的手法重新拍摄了战前在布拉格的自然背景中摄制的现实主义影片《泥人哥连》(Der Golem)。影片讲述了16世纪的布拉格,一位犹太拉比用黏土制造了一个巨人"哥连",为的是保护布拉格的犹太人不受侵扰,但到了20世纪,复活后的哥连却变成极度凶残的暴君的故事。该片突出了表现主义影片的恐怖和幻想特色,布景属于典型的表现主义风格,具有戏剧舞台式的浓妆和夸张的表演。威格纳是战前德国著名的舞台导演马克斯·莱因哈特手下最有名的一名演员,在战前主演了《布拉格的大学生》等影片,是德国艺术电影的主要开创者之一。

(二)《诺斯费拉图》

图 23-3 《诺斯费拉图》的剧照

1922年,被称为早期德国最佳导演的弗里德里希·威廉·茂瑙(F. W. Murnau),根据勃拉姆·斯托克(Bram Stoker)的小说《德古拉伯爵》(Dracula)拍成了电影史上第一部吸血僵尸电影《诺斯费拉图》(Nosferatu, eine Symphonie des Grauens,图 23-3)。该片由德国柏林普拉纳影片公司摄制,描述了吸血鬼利用其邪恶的魔力伤害无辜的人,最后终于被人类消灭的故事。影片沿用了充满神秘主义的表现手段和风格。片中,吸血鬼诺斯费拉图身形枯槁,面容瘦削,脸色苍白,神情阴沉,走起路来身子直挺、僵硬。导演在光影运用方面体现出鲜明的表现主义风格,吸血鬼出现时身上闪耀着反射光,他投在墙壁上的不断扩大的黑色阴影最后突破银幕空间,给观众心理造成威胁和压迫感。影片中还有漆黑的森林、奇形怪状的树木、弥漫的雾气与阴森的夜幕等,这些背景共同增强了影片的恐怖气氛。该片并未完全拘泥于舞台布景的表现形式,兼具法国超现实主义影片中实景拍摄的特点。这是电影史上第一部以吸血鬼为题材的恐怖电影,其中的很多造型特征成为日后同类型电影的创作参考。

第二十三章 德国电影

茂瑙是默片时代最有艺术成就的电影大师之一（图23-4），出生于德国北莱茵河畔威斯特伐利亚地区的比勒菲尔德城。茂瑙完善了德国表现主义电影流派的表现方式，不仅在文学改编、叙事手法上进行了探索，还利用移动摄影机与光线的巧妙结合为摄影机从静止到灵活应用奠定了基础，

图23-4 茂瑙

给观众留下了许多经典作品。他拍摄的《最卑贱的人》（Der letzte Mann，1924）是室内剧的巅峰之作。1926年，他在好莱坞拍摄的首部作品《日出》（Sunrise: A Song of Two Humans）成为默片时代的经典作品，获得了第一届奥斯卡电影最佳艺术、最佳女主角和最佳摄影三项大奖。可惜，这部影片在票房上惨遭失败。茂瑙于1931年在美国纽约的高速公路上遭遇车祸去世，他一生共拍摄21部电影，最后的作品是《禁忌》（Tabu: A Story of the South Seas，1931）。

三、走向消沉的表现主义电影

1924年，德国战后的危机年代基本结束，在新形势下，德国的社会背景发生了新的转变。20世纪20年代中期的德国表现主义电影便失去了存在的社会基础和心理基础，随着战后表现主义运动高潮的结束，表现主义电影流派也进入尾声。最后两部表现主义风格的影片是1926年茂瑙拍摄的《浮士德》（Faust: Eine deutsche Volkssage，图23-5）和1927年弗里茨·朗（Fritz Lang）拍摄的《大都会》（Metropolis，图23-6）。茂瑙在完成《浮士德》之后离开了德国，一些主要的演员

图23-5 《浮士德》的剧照

图23-6 《大都会》的剧照

和摄影师,包括美术设计师,都被网罗去了好莱坞。表现主义代表人物弗里茨·朗也在 1927 年《大都会》首映后辞职,于 1933 年纳粹逐渐掌握政权之际离开了德国。

从这一时期的电影创作来看,大部分表现主义作品是对《卡里加里博士的小屋》一片的模仿,虽然在形式上发展或完善了某些表现主义手法,但始终未能在艺术性与思想性上实现真正的超越。还有一些影片仅是单纯地模仿表现主义的外在形式,抹杀了表现主义的先锋性意义,而成为一种符号和装饰。

德国表现主义电影从一开始就未能摆脱商业化的束缚,电影公司之所以采用表现主义手法,除了室内摄影棚价格低廉,还因为表现主义在当时是一种比较流行的艺术形式。它作为先锋派运动,很快影响到文学、戏剧、建筑等领域,有很好的受众接受心理基础,具有一定规模的需求和消费市场。《卡里加里博士的小屋》一片除了表现形式的突破与创新,在经济上取得的成功也十分可观。这也是造成这一时期表现主义影片形式模仿多、艺术内涵突破少的原因。在 20 世纪 20 年代中期,德国的经济文化得到复苏并趋于稳定后,电影的需求情况和观众的接受心理都发生了变化,由于该电影流派未能实现艺术上的突破与创新,在商业电影等因素的挤压之下必然会被其他的文艺思潮和流派取代。

第二节 表现主义电影的美学观念

表现主义电影突破了德国电影单纯改编传统作品和以意大利电影为蓝本进行创作的状况,带有典型的民族性,在表现形式等方面也体现出很多创新,为电影的审美领域增添了新的内容。

一、热衷于对梦幻世界的营造

虽然很多人不能理解,如爱森斯坦认为《卡里加里博士的小屋》是一次野蛮人的狂欢节,是充满无声的歇斯底里、杂色画布、乱涂乱抹的影片,是涂满油彩的脸、一群恶魔般的怪物矫揉造作的表情动作的一次难以容忍的结合,但表现主义电影的崭新的表现形式体现了创作者对电影这一图像艺术的认可与推崇。表现主义电影反对关于电影的自然主义艺术观点,并尝试利用图像失真和夸张的表现作用于人的视觉,进而刺激人在头脑中对于图像的印象,通过对自然事物扭曲、变形的再造,使观众进入一个梦境般的、非现实的电影世界。表现主义电影中的世界是个人心灵对世界的反射,是不真实的和梦幻式的,这是表现主义电影在电影美学上的一大突破。

二、偏重于表现形式

表现主义绘画艺术与戏剧艺术的美学原则是表现主义电影流派的美学基础,电影创作者不断学习、借鉴两者的表现手法。在《卡里加里博士的小屋》中,三个美工师决定了整部电影的艺术风格,同时奠定了整个表现主义电影流派在这一时期的总体视觉基调。他们为影片的式样甚至每个镜头都进行了设计,光与影都事先由他们画好。电影的背景成为需要表达的主要视觉元素,演员们怪异的造型与表演都成了契合电影背景的视觉符号的一部分,导演和摄影的作用反而是次要的,并一直处于被动地位。电影也恰恰利用这种夸张、变形的视觉效果实现了表达,即表现一种来自心灵的、扭曲的梦幻世界,所以表现主义电影的大部分镜头都是在摄影棚内拍摄的。

三、浓重的悲观主义色彩

表现主义影片的题材多为荒诞、恐怖且富有幻想性的故事,其中的人物经常身处于一种暴力、混乱的情境。有的影片表现了狂人征服社会,有的表现了残暴者对他人进行暴力的集权统治,这些可怕的势力通常被赋予了强大而不可抗拒的力量,反抗者总是势单力薄,抗争无望,常给人以消极和悲观的暗示。

四、封闭且崇尚主观现实的美学观念

表现主义电影的创作者分外强调艺术家个人和与个人相关的经历,希望借助电影艺术表现自我,抒发个人的情感或观念。影片中的人物塑造表现出创作者强烈的主观性,人物的设计性、象征性、抽象性十分明显。创作者为这些表达内容创造了与之适应的表现形式,所以对外景抱着拒绝、排斥的态度,认为摄影棚里才具备按照他们的设想来创造影像世界的理想条件,只有在封闭的环境中才能实现完整统一的艺术构思,形成纯正的艺术风格。这一流派的电影人甚至认为自然景色是艺术家进行创作的一种影响和障碍。

第三节 表现主义电影的艺术贡献

表现主义电影作为先锋派电影运动的一部分,虽然历时很短,但创作者在电影艺术道路上经过不懈探索而取得的成就及其对后来电影发展所产生的影响是不能被抹杀的。

一、电影表达手段上的突破

表现主义流派对电影进行的实验主要体现于对电影表达手段的突破，创作者在电影表现形式等方面开创了许多新的方法，发展了电影语言。表现主义电影是多种艺术形式相互渗透的一种尝试，这类电影的主要塑造者是一些表现主义画家等艺术家，他们在电影中融入绘画和戏剧等因素，并把现代主义的观念通过电影这一崭新的艺术形式表现出来，以特有的表现手段作用于人的主观精神，开创了电影的新功能，增强了电影的独特表现力。

二、推动电影成为独立的艺术门类

表现主义电影具有超现实的特点，它不再是对客观事物运动过程的真实记录，而是以现实的客观事物为素材，在此基础上进行抽象化。于是，电影展示给观众的画面便不再是一个真实的世界，而是通过电影银幕变幻出来的一个新世界。它来自现实而高于现实，使电影从某种意义上成为具有独特表现力的、独立的艺术形式。虽然艺术家们的初衷可能只是想利用电影探索绘画等其他艺术形式可能的表现途径，但电影被当作一种艺术而非单纯的媒介载体或娱乐工具，它的独立性得到彰显，并对后来发展得更加极端的"纯电影"起到了一定的引导作用。

三、对世界电影的广泛贡献

德国表现主义电影不仅对战后的德国电影产生了重大影响，对世界电影特别是美国 20 世纪 30 年代的恐怖片等类型也产生了一定的影响。德国表现主义电影导演在 20 世纪 20 年代中期将常用的表现主义手法带进了美国电影。此外，美国四五十年代风靡的黑色电影在题材和风格上都明显受到了表现主义电影的影响。

第四节 其他的电影运动

一、先锋电影

第一次世界大战后，欧美国家相继发起了先锋电影运动。这是一个通过电影实验探索新电影形式的运动，是对传统电影特别是商业电影的一种反叛与挑战。这场先锋电影运动最先诞生在法国与德国，自 1918 年始，贯穿整个 20 世纪 20 年

代,至 30 年代初基本告终。

德国先锋电影运动的代表人物是维京·艾格林(Viking Eggeling)、汉斯·里希特(Hans Richter)、沃尔特·鲁特曼(Walter Ruttmann)、奥斯卡·费钦格(Oskar Fischinger)、洛特·赖尼格(Lotte Reiniger)等。他们早期拍摄的纯电影(absolute film)主要是一些抽象的动画片或影片。

维京·艾格林出生于瑞典,17 岁时来到德国,后又前往瑞士、意大利,成为一位画家。艾格林自 1897 年先后在巴黎与瑞士从事艺术创作活动,他通过画不同几何形体的人物与线条,试图寻找造型节奏的原则,并对不同结构、比例与数量的图形所具有的表现力加以探讨和阐释。与此同时,德国现代派画家汉斯·里希特也在做着关于造型与节奏的试验。1918 年,艾格林与里希特在瑞士苏黎世相识,而后两人一起来到柏林,合作进行造型结构的理论研究与电影实验。

艾格林的主要作品是《对角线交响乐》(*Symphonie Diagonale*,1924)。该影片曾拍过三次,片长仅 7 分钟。片中,弯曲的线条与平行的直线不断变幻,而后发展成晶体的形状。1925 年 5 月 3 日,该片在柏林著名的"十一月小组"举办的早场进行了公开放映。

汉斯·里希特 1888 年出生于柏林,早年就读于柏林造型艺术大学。1913 年汉斯·里希特在柏林发表"未来主义宣言",并于次年参与表现主义画家小组狂飙社的活动。1918 年,他与来自瑞典的画家维京·艾格林结识。两人对将绘画发展成卷轴式的画面怀有共同兴趣,在中国象形文字结构与意义的启发下,他们采用中国文字的竖排形式,将抽象、变化的线条和人物纵向画在卷纸上,进行了一些类似电影画面创作的试验。之后,他们又分别将抽象的图形画在电影胶片上,创作出各自的先锋派电影作品。

里希特的研究重点是图形变化的节奏,其作品依照诞生时间被命名为《节奏 21 号》(1921)、《节奏 22 号》(1922)、《节奏 23 号》(1923)、《节奏 25 号》(1925)。在这些影片中,他使一些正方形按照一定的节奏,忽而逐渐变大,忽而逐渐缩小。与此同时,图形的黑白亮度也相应变化。里希特拒绝使用摄影机制造景深幻象,而是通过改变客体与画面的比例关系得到这种视觉效果,他的目的在于强调银幕与他所选择图形的二维特性。20 世纪 30 年代初,汉斯·里希特脱离了形式主义的先锋派。希特勒上台后,他被迫流亡国外,最先来到瑞士与法国,在那里拍过几部工业题材的影片和科教片,并撰写了《为电影而战》一书。1941 年,里希特来到美国,在纽约大学电影技术学院任教,并拍摄了一些超现实主义影片。1951 年,里希特汇集他自己和艾格林、鲁特曼等人的影片,制作了一部题为《实验电影 30 年》的影片。1961 年,他又将这部影片加以充实,定名为《实验四十年》。里希特将版画艺

术与电影结合,并作出了重要贡献,他早期的作品对欧洲和美国抽象电影的发展都产生了一定的影响。

二、新客观派电影

新客观派是1920—1933年在德国延续的一次文学艺术运动。20世纪20年代后半期是它的高潮阶段。与表现主义相反,新客观派的艺术主张是客观、详尽、真实地展现社会现实,将大城市人们丰富多彩的日常与工作生活视为描绘对象。这种直面文明世界的写实的表现方法是对当时居于统治地位并强调主观感受的表现主义潮流的一种拒绝与反叛。

新客观派盛行于20世纪20年代的德国,最先出现在绘画领域,之后又影响了雕塑、建筑、摄影、文学、戏剧等领域。在这一新的文学艺术潮流的影响下,1925年出现了以现实主义为特征的新客观派电影。

新客观派电影的诞生给德国电影带来一系列题材、风格和表现手法上的变化——从浪漫幻想题材变成现实题材,从表现"赤裸裸的灵魂"到表现"赤裸裸的现实",从内心世界到外部世界,从主观到客观,从非理性到理性,从抽象到具体,从象征到实际。

这种变化的结果是,电影创作者开始离开封闭的摄影棚,带着摄影机走上街道,捕捉世界的外部现实。20世纪20年代后半期涌现出的新客观派电影先后衍生出横断面电影、无产阶级电影、登山电影等诸多现实主义电影流派。

三、新浪潮电影

图23-7 发表奥伯豪森宣言

1962年2月28日,在德国奥伯豪森第八届联邦德国短片节上,一批青年导演联合发表《奥伯豪森宣言》(图23-7),提出创立德国新电影。他们认为旧电影已经死亡,要创造的电影应该从形式到思想都是崭新的。《奥伯豪森宣言》是联邦德国战后电影史上的转折点,拉开了新德国电影运动的序幕。

新德国电影运动从20世纪60年代初到80年代初,持续了20年。新德国电影导演运用各种手法革新传统电影,利用电影的叙事方式关注历史、思考现实,围绕历史创伤和战后德国的重建,以实现电影审美价值与大众观赏性的有机统一。新德国电影运动中出现了四大导演,即维尔

纳·赫尔佐格（Werner Herzog，图 23-8）、沃尔克·施隆多夫（Volker Schlöndorff，图 23-9）、维姆·文德斯（Wim Wenders，图 23-10）和赖纳·维尔纳·法斯宾德（Rainer Werner Fassbinder，图 23-11）。

图 23-8　维尔纳·赫尔佐格

图 23-9　沃尔克·施隆多夫

图 23-10　维姆·文德斯

图 23-11　赖纳·维尔纳·法斯宾德

赫尔佐格的《卡斯帕尔·豪泽尔之谜》（*Jeder für sich und Gott gegen alle*，又译《人人为自己，上帝反大家》，1974，图 23-12）获得了第 28 届戛纳电影节主竞赛单元的评审团大奖。影片以发生在 19 世纪前期的真实事件为题材，主人公卡斯帕尔长期被囚禁于地下室，过着远离现代文明的生活，后来他被带到一座现代文明城市，却被城里的文明人玩弄、展览并最终惨遭杀害。影片画面具有古典油画般的构图和色调，探讨了人类对信仰的质疑与虔诚，以及人性的善与恶。赫尔佐格的代表作还有《阿基尔，上帝的愤怒》（*Aguirre, der Zorn Gottes*，1972）、《陆上行舟》（*Fitzcarraldo*，1982）等。

图 23-12　《卡斯帕尔·豪泽尔之谜》的海报

图23-13 《铁皮鼓》的剧照

施隆多夫的代表作有《肉体的代价》（Die verlorene Ehre der Katharina Blum，1975)和《铁皮鼓》（Die Blechtrommel，1979，图23-13）等。《铁皮鼓》获得了1979年法国戛纳电影节金棕榈奖，1980年又获得奥斯卡最佳外语片奖。《铁皮鼓》改编自德意志联邦共和国作家君特·格拉斯(Günter Grass)的世界名著，讲述了三岁男童奥斯卡在桌子底下发现母亲和他的表哥调情后决心不再长大，为了不涉足成人世界而宁可当一名侏儒。之后，奥斯卡被石头击中，又突然开始长高。导演忠于原著的荒诞讽刺风格，在拍摄时多采用手持摄影，表现出德国在第二次世界大战时的阴暗面，以及当时德国小资产阶级社会的腐朽、道德丧失和逆来顺受的软弱。《铁皮鼓》是施隆多夫的扛鼎力作，也是影史上最著名的反纳粹电影。

维姆·文德斯在世界影坛上多次荣获戛纳、柏林、威尼斯等国际一流电影节的大奖，他的《德州巴黎》(Paris, Texas，1984，图23-14)获得第37届戛纳电影节金棕榈奖。这部影片被称为"标志着文德斯美国化倾向的高峰"，表现了人的孤独，以及导演对生命价值的思考。为了追求宽广的银幕空间，文德斯特意选择美国西南部的沙漠作为拍摄地，使影片拥有了非常鲜明的影像风格。文德斯的代表作还有《爱丽丝城市漫游记》（Alice in den Städten，1974）、《柏林苍穹下》（Der Himmel über Berlin，1987）等。

图23-14 《德州巴黎》的海报

图23-15 《玛利亚·布劳恩的婚姻》的剧照

法斯宾德的《玛利亚·布劳恩的婚姻》（Die Ehe der Maria Braun，1979，图23-15)，以一个女人的一生为主线，将个人置于时代，用一个个体的微小缩影，展现了德国妇女的命运。这部影片不仅取得了轰动的票房效应，还获得第29届柏林国际电影节主竞赛单元金熊奖提名，成为法

斯宾德影片中少见的双丰收。他的代表作还有《爱比死更冷》(*Liebe ist kälter als der Tod*,1969)、《恐惧吞噬灵魂》(*Angst essen Seele auf*,1974)、《莉莉玛莲》(*Lili Marleen*,1981)等。

1982年,法斯宾德的英年早逝成为新德国电影运动衰落的标志。20世纪90年代,德国统一,但电影业出现危机,德国观众对国产电影不感兴趣。德国影片不受欢迎的主要原因是导演过于强调电影的纯艺术性,电影的色彩晦暗,注重心理描写,偏爱表现人性的扭曲,忽视了电影的观赏性和娱乐性。

进入21世纪,新一代德国电影人吸取老辈电影人的经验教训,创作的影片贴近民众的生活,选材严格,表现形式生动感人,让人耳目一新,如《罗拉快跑》(*Lola rennt*,1998)、《何处是我家》(*Nirgenduo in Afrika*,2001)、《再见列宁》(*Good Bye Lenin!*,2003)和《窃听风暴》(*Das Leben der Anderen*,2006)等。

思考题

1. 请简单说明德国表现主义电影的源流、主张和发展。
2. 为什么说《卡里加里博士的小屋》是表现主义电影的经典之作?其最明显的特征有哪些?
3. 哪些导演被认为是德国表现主义电影的代表人物?为什么?
4. 表现主义电影对于世界电影来说有何艺术贡献?
5. 为什么说新德国电影运动是德国电影的转折点?该运动有哪几位代表人物?

第二十四章

意大利电影

1905 年,阿尔贝里尼在罗马创办了电影制片厂,摄制了第一部有群众大场面的故事片《攻陷罗马》(La presa di Roma)。该制片厂从 1906 年始定名为西纳斯公司。在此后的几年,很多小电影公司在都灵、米兰、罗马、那不勒斯和威尼斯等地纷纷建立起来。

图 24-1 《你往何处去》的剧照

1913 年前后,意大利史诗巨片迎来了无比辉煌和荣耀的巅峰。导演格佐尼(Enrico Guazzoni)拍摄的《你往何处去》(Quo Vadis,1913,图 24-1)再现了暴君焚城的历史。一对贵族青年男女浪漫的爱情、风化裁判所的激烈论辩、整个罗马社会的堕落、基督徒的圣战和焚烧在熊熊大火中的罗马城构成整部影片的豪华场面和恢宏的气度。由马里奥·卡塞里尼(Mario Caserini)于 1913 年拍摄的《庞贝城的末日》(Gli Ultimi giorni di Pompeii)和乔瓦尼·帕斯特洛纳(Giovanni Pastrone)于 1914 年拍摄的《卡比利亚》(Cabiria)是巨片时期的另外两部杰作。《庞贝城的末日》中角斗士的竞技场面和维苏威火山喷发埋葬了整座庞贝城的场面令人震惊。《卡比利亚》由意大利著名的民族主义作家加布里埃尔·邓南遮(Gabriele d'Annunzio)编写剧本,展现了古罗马与迦太基的恢宏战争场面。1913 年前后的这三部史诗巨片,以豪华奢靡的古罗马宫廷生活场面、恢宏壮阔的群众场面和战争场面,以及整座城市顷刻间毁于一旦的影像奇观,向世界展现了意大利电影的野心和势力,令同时期的欧洲其他国家的电影和美国电影黯然失色。直至 20 世纪 30 年代美国好莱坞电影兴起之前,意大利始终是世界电影最大的出口国,为欧洲和美国的电影银幕源源不断地提供古罗马帝国昔日

的荣耀和震撼人心的影像奇观。

第一次世界大战后，好莱坞电影进入意大利电影院成为主流。1923年，独裁者贝尼托·墨索里尼上台后第二年，他领导的法西斯政党通过一项法令，赋予政府权力，限制好莱坞影片进入意大利，之后，他开始发展意大利电影，想把意大利打造成一个新好莱坞，意大利电影逐渐发展起来。但是，在1943年7月，这个黄金时期开始分崩离析，由于同盟军进攻西西里岛，意大利把电影生产中心从罗马迁到威尼斯。第二次世界大战后，意大利重新对作为艺术的电影产生兴趣。

第一节 意大利式喜剧

20世纪30年代以后，由于法西斯政权对本土电影的大力扶持，喜剧渐渐在电影银幕上萌芽。然而，由于喜剧是一种通俗文化，缺乏法西斯政权所需要的精英和民族意识，所以并没有受到重视。在这一时期，意大利导演阿历山德罗·布拉塞蒂（Alessandro Blasetti）也拍摄了一系列对后世现实主义和喜剧电影影响很深的优秀作品。意大利"经济奇迹"出现的20世纪50—70年代这二十年间，是意大利式喜剧的辉煌时期，涌现了一大批优秀的导演、演员和作品。马里奥·莫尼切利（Mario Monicelli）拍摄于1958年的《圣母街上的大人物》（*I soliti ignoti*，图24-2）被认为真正地为意大利式喜剧带来了国际声誉，而埃托尔·斯科拉（Ettore Scola）1974年拍摄的《我们如此相爱》（*C'eravamo tanto amati*）则宣告了喜剧时代的终结。

图24-2 《圣母街上的大人物》的剧照

意大利式喜剧不同于美国的棍棒喜剧（slapstick comedy），也不同于任何一种通过精心编排情节与刻意创设搞笑段落来营造喜剧效果的、具有类型电影特征的喜剧作品。意大利式喜剧就是意大利的现实主义电影，更准确地说，是城市平民生活的现实主义电影。意大利式喜剧经常会表现严肃的主题，如死亡、伤感、孤独感、人生意义、社会问题等。其实，意大利式喜剧的"喜感"是在意大利这块特定的土壤上形成的。

意大利是个传统的农业大国，广大农村、山区和渔村的农民祖祖辈辈日复一日地过着沉重的劳苦生活。这个国家的天主教传统非常深厚，并且有尊重母亲、重视

家庭的传统。因此,意大利的女人们是比较劳苦的。她们沉默隐忍,在婚后担当起养儿育女和操持整个家业的重任。意大利南方如那不勒斯和西西里这些区域,相对于中部的托斯卡纳和北方的时尚大都会米兰等地区要更加保守和传统,形成了较为鲜明的南北差异。再加上这个国家的悠久历史和深厚的文化积淀,意大利式喜剧的"喜感"便成为一个相对的概念:它是相对于沉重呆板的农民而言,较为活泼机灵的城市平民的喜剧;是相对于沉默隐忍的女人而言,较为活跃享乐的男人的喜剧;是相对于保守、慢节奏的南方而言,较为轻便、快节奏的中北部时尚都会的喜剧。

在这样一个背景下,如果观众们没有在意大利式喜剧电影中寻找到轻快、令人捧腹的段落,反而看到了死亡、恐惧、失控、迷惘和孤独,也没有等到一个皆大欢喜的结尾,则一点都不足为奇。意大利这片古老、圆熟、久经沧桑的土地上生长出来的喜剧,容纳了世间百态、男女感情、穷街陋巷、肮脏的和圣洁的、警察与小偷、婚礼与葬礼、母亲与妓女、美国汉堡与意式面条、乱世与盛世、世俗与宗教、热闹与寂寥。在意式喜剧中,纷杂的世相在取景框中和平共处,对立的矛盾被镜头推动着向前,既繁复又圆熟的现实创造出可以嘲弄死亡和恐惧的喜剧。

具体而言,可以简单地将意大利式喜剧的发展历程分为以下三个阶段。

一、繁荣时期(1958—1964年)

20世纪50年代,在二战结束后最先反映贫穷和痛苦的新现实主义的悲剧作品问世之后,社会上开始出现某种程度的富裕现象。一个与新现实主义镜头下的意大利不同的意大利开始在迪诺·里西(Dino Risi)的《贫穷而美丽》(*Poveri ma belli*)和康门奇尼(Luigi Comencini)的《面包、爱情和梦想》(*Pane, amore e fantasia*)等影片中得到反映。这些作品生动而富于乐观主义,也具备一定的技巧和田园浪漫主义,但这种浪漫主义是欠真实的。20世纪60年代初,意大利经历了奇迹般的经济繁荣,唤起了喜剧作者的讽刺热情。经济奇迹下疯狂的发展造就了社会的一群"怪物",由消费营造的新的社会神话渐渐成为泡影。

1958—1964年是意大利式喜剧的繁荣阶段,其间诞生了许多为人称道的优秀作品。当时的意大利正沉浸在经济奇迹的喜悦之中,喜剧却选取了它的反面去表现痛苦的边缘,并且描绘了社会中阴暗的一面:农业文化和乡村生活的死亡,以新兴的城市平民为代表的中产阶级的虚假空虚,代替传统家庭、宗教等价值观念的短暂而空洞的消费神话,个体在日益失去人性的社会中所感到的孤独与荒谬。

1958年莫尼切利的《圣母街上的大人物》开启了意大利式喜剧的帷幕。这是一个关于身处社会底层的一群蹩脚小贼的不成功的偷盗故事,奠定了整个意大利

式喜剧的人物形象与情节基调。首先,它创造性地使用了意大利各大区的方言,片中来自米兰、威内托、西西里、博洛尼亚、罗马各地的人物所操持的语言为塑造真实的人物提供了更扎实的基础,描摹了战后来自各地的普通人涌入罗马寻找奇迹的现实,也彰显了剧作者非凡的掌握不同地区语言风格的能力。在法西斯统治时期,方言因为有碍于统一精神而被禁止。与此同时,真正被禁止的其实是意大利普通人的真实生活。新现实主义电影的导演采用方言,但基本上局限于使用一个地区的方言,如《偷自行车的人》使用罗马郊区的语言,《大地在波动》(La terra trema)使用西西里渔村的语言。

二、衰落时期(1965—1970年)

当意大利经济奇迹失去了致富的强烈推动力,喜剧也放弃了讽刺的调子更多地趋向于内在的聚焦。这一时期最有代表性的影片是迪诺·里西的《周月情人》(Les séducteurs,1965)。影片讲述了中产阶级在海边的度假生活,到处充斥着海滩生活的假象和骗局,在某种程度上有淡淡的孤独之感——强迫自己在公众面前展示自我,以证明自己依然漂亮、健康和富有。这一阶段有相当多的作品是以短片合集或导演合集的形式出现,在同一主题下呈现出差异,常常伴随着充满冲突的结局。旅程电影开始变得时髦,如《恶魔》(Demonic,1963)、《伦敦大烟鬼》(Fumo di Londra,1966)等,以及斯科拉的《可以找到失踪的朋友吗?》(Riusciranno i nostri evoi a ritrovare l'amico misteriosamente scomparso in Africa?,1968)与莫尼切利的《来自西西里的女杀手》(La ragazza con la pistola,1968)。此外,历史题材也很流行,典型的例子便是莫尼切利的《黄金骑士》(L'Armata Brancaleone,1966)。

三、最后的余晖(1971—1980年)

进入20世纪70年代之后,喜剧电影的严肃批判倾向愈发明显,笑声日益减少,快乐的结局已经变得相当罕见。这不仅仅是因为在70年代末有不少喜剧导演去世,里西、莫尼切利等人也相继进入花甲之年,拍片速度慢了下来。更重要的原因是,整个国家的发展变得迟缓,恐怖主义与政治暴力开始成为社会生活的重要组成部分。70年代,喜剧作者对社会的不满指向了意大利政治文化生活的各个方面,喜剧世界描绘的正是现实世界的失控与无序。

享受物质富裕的人们总挤在去往度假的路上,旅程也由此成为意大利式喜剧的另一个重要表达元素。早在布拉塞蒂执导的影片《1860》(1934)中就已反复出现穿越意大利之旅这一叙事动机,而这一动机表现的恰恰是意大利人对身份的寻找

和对统一的渴求。从《都回家去》(*Tutti a casa*，1960)到《安逸人生》(*It Sorpasso*，1962)，从徒步跋涉到驾车旅行，主人公们进行了一场又一场穿越意大利的旅程，而这种旅程既是叙事上的也是心灵上的。旅行从以传统农业为主的南方到资本主义工业发达的北方，从战后欣欣向荣的景象到经济奇迹之后的消费狂潮。这类电影以景观的变化呈现出现实状况，喜剧也从最初简单地展现意大利地理面貌的方式变成了表现意大利社会和历史状况的最佳手段[①]。

第二节 新现实主义电影

图24-3 《罗马，不设防的城市》的剧照

1945年，罗伯托·罗西里尼执导的《罗马，不设防的城市》(图24-3)标志着新现实主义电影运动的诞生。这种新的电影制作风格强调对现实的重新审视。新现实主义电影仅占意大利票房的很少份额，所以评论家们强烈反对新现实主义电影作者声称的他们为意大利代言。但是，对电影世界而言，新现实主义象征着一个令人激动的拍摄电影的新方法，也象征了意大利电影的重生。

1942年，卢基诺·维斯康蒂(Luchino Visconti)拍摄了影片《沉沦》(*Ossessione*，图24-4)，表现了意大利现实生活的悲惨景象。该片的剪辑师马里奥·赛朗德将影片中出现的新元素称为新现实主义。影评人比特·朗吉里在《电影》杂志(1942年第146期)上评论《沉沦》时使用了"新现实主义"一词。1943年，意大利电影实验中心的批评家温别尔托·巴巴罗教授发表了题为《新现

图24-4 《沉沦》的剧照

实主义》的文章，抨击意大利电影中浮夸虚伪的倾向，呼吁发掘电影中缺少的新现实主

[①] 潘若简：《意大利喜剧：历史及其叙事特征》，《北京电影学院学报》2010年第2期，第58—64页。

义[1]。这篇文章只是笼统地提出了写实的要求,还不是新现实主义的创作纲领。

法国诗意现实主义对新现实主义产生了直接影响。许多新现实主义电影导演都曾在法国导演手下工作过,并从诗意现实主义中找到了一条新的审美之路。例如,让·雷诺阿1935年拍摄的《托尼》(Toni,图24-5)被公认为意大利新现实主义的先驱作品。雷诺阿在影片中起用非职业演员,再现生活原貌的写实主义风格影响了新现实主义电影。

图24-5 《托尼》的剧照

新现实主义催生了一批著名的导演,也培养了意大利导演费里尼和安东尼奥尼。新现实主义电影是对第二次世界大战后好莱坞电影的反叛,直接影响了法国新浪潮电影运动,对西班牙、希腊、印度、伊朗等国家的电影都产生了影响。中国导演郑洞天的《邻居》(1982)、贾樟柯的《小武》(1998)、张艺谋的《秋菊打官司》(1992)和《一个都不能少》(1999)等都有新现实主义的回响。

新现实主义没有统一的创作纲领,参加的人员有各种身份。其主要特点是注意反映意大利的现实生活,通过普通人的生活遭遇反映当代社会问题;拍摄方法注重真实感和实景拍摄,使用自然光;反对好莱坞的明星制度,尽量使用非职业演员。对意大利新现实主义推崇备至的巴赞将新现实主义的意义扩大到战后的欧洲乃至世界性的范围,意大利电影人在废墟中的振臂高呼和大胆实践以及新现实主义电影朴素有力的作风,为迷失在恐怖与仇恨中和丧失活力的人们提供了一条回归现实生活的救赎之道。

第三节 意大利的电影大师

一、罗伯托·罗西里尼

罗伯托·罗西里尼(1906—1977,图24-6)是意大利新现实主义电影的发起

[1] 郑亚玲、胡滨:《外国电影史》,中国广播电视出版社1995年版,第203页。

人、新现实主义电影大师,与朱塞佩·德桑蒂斯(Giuseppe De Santis,图 24-7)、卢基诺·维斯康蒂(图 24-8)、维托里奥·德·西卡(图 24-9)同被誉为意大利新现实主义电影的四大代表人物。罗西里尼的代表作有"战后三部曲":《罗马,不设防的城市》(1945)、《游击队》(Paisà,1946)和《德意志零年》(Germanià anno zero,1948)。罗西里尼的电影特点是真诚坦白,追求真实。他用普通人代替专业演员,用实景代替布景,用即兴创作代替编写好的场景,用生活代替虚构。他的工作方法往往是从调研采访、记录出发,继而形成影片的戏剧性主题。他拍摄的一系列低成本的电影真实地记录了战后意大利人民的生活。

图 24-6 罗伯托·罗西里尼

图 24-7 朱塞佩·德桑蒂斯

图 24-8 卢基诺·维斯康蒂

图 24-9 维托里奥·德·西卡

罗西里尼的《罗马,不设防的城市》(1945)是意大利新现实主义的奠基之作,获得戛纳电影节评委会大奖,为导演带来国际声誉。第二次世界大战末期,德国法西

斯占领罗马,以保护罗马的名胜古迹为名,宣布罗马是不设防的城市,事实上却疯狂掠夺意大利人民的财产,镇压革命者。导演以德国法西斯宣布的罗马是一个不设防的城市为电影名,表现了抵抗组织的领导人曼福迪组织罗马市民与法西斯展开斗争。影片的剧本是罗西里尼和编剧根据抵抗运动领导人的口述逐字逐句记录下来的,罗西里尼在事件的发生地拍摄了这部重现当时情景的影片。

影片具有纪实风格,导演把演出场地搬到战争中伤痕累累的大街上,在实景中拍摄,形成了强烈的真实感,部分镜头为战争状态下偷拍完成的。影片中的角色除了皮德罗神父和工人的妻子平娜是由专业演员扮演之外,其他人物均由非职业演员出演。由于他们都亲身经历了这场战争,有着深刻的体验,所以表演得自然、真实。影片第一次集中体现了新现实主义电影的美学原则,在影坛产生了巨大的影响。

二、费德里科·费里尼

费德里科·费里尼(图 24-10)是从意大利喜剧电影和新现实主义电影中走出来的导演。1945 年,25 岁的他被罗西里尼选中,做了《罗马,不设防的城市》的副导演,从此作为罗西里尼的助手正式跨入电影界。除了新现实主义电影之外,他早期的黑白片《白酋长》(*Lo sceicco bianco*, 1952)、《浪荡儿》(*I vitelloni*, 1953)和后来的《阿玛柯德》

图 24-10 费德里科·费里尼

(*Amarcord*, 1973)都是典型的意大利式喜剧——热闹、庞杂、戏谑,人与人之间既相互嘲讽又彼此依靠;人们总是三五成群地生活在各自的小团体中,既没有凝聚起来的意志,也没有脱离小团体的孤独感。

费里尼出生在意大利中北部的海边小镇里米尼。彼时的里米尼因为海滨条件并不出色,没能成为度假胜地。那里贫穷荒凉,少人问津,籍籍无名,只有当地的居民们自娱自乐。年轻人就像他的《浪荡儿》展现的一样,三五成群,东游西荡,寄生在父母的屋檐下,偶尔调戏一下妇女,做着爱情和理想的美梦,却没有真正的目标,也没有走出小镇的勇气。现实中的小镇浪子费里尼凭借《浪荡儿》一片获得了 1953 年威尼斯电影节银狮奖,这座奖杯为他带来了巨大的国际声誉。

《浪荡儿》成了意大利式喜剧电影作品中的佼佼者,被世人熟知。费里尼不凡的才华和他对意大利人集体意识及精神世界的思考令他的电影创作超越了本国的

传统,也超越了他的前辈们,最终成为世界级的电影大师。《大路》(La strada, 1954)是第一部展现费里尼独特风格的杰作,其中的流浪马戏团、小丑和在风中流泪的女性形象令他成为一名真正的电影作者。《卡比利亚之夜》(Le notti di cabiria, 1957)是费里尼正式与新现实主义和传统喜剧告别的作品。

20世纪60年代以后,费里尼拍出了《甜蜜的生活》(La dolce vita, 1960)和《八部半》(8½, 1963)。无论是《甜蜜的生活》中的记者马赛罗,还是《八部半》中功成名就的电影导演基多,他们似乎都已然成为上流社会的一员,对那些明星、政客、艺术家等上流人士匪夷所思的生活早已见怪不怪,并且自己也过着相似的生活。然而,费里尼借马赛罗和基多的视角投射的目光始终是间离的,他们始终是这场经济奇迹和浮华之梦的局外人。他们享受并沉醉在肉欲之中,却又在狂欢到达高潮之际对周遭的一切和身处其中的自己产生深深的厌离感和罪恶感。《甜蜜的生活》里从家乡来的老父亲和《八部半》里痛苦的糟糠之妻不断地提示着他们的出身,加深了这种矛盾感。于是,片中便产生了各种颠倒梦想、错综复杂的幻觉和不断循环的回忆。现实必须被打碎,嫁接在梦境、幻觉和回忆之上,这样才能被接纳和理解。现实中的"甜蜜的生活"往往远不及梦境与回忆来得真切。费里尼在这两部作品中向世人展现了传统的意大利和意大利人在战后现代社会的一种开放心态。他们带着各自的习惯和出身,向着现代社会展现了自己的欲望,同时也承受着伦理和宗教的审判。

心理现实主义重视对人物内心世界的探索,最初出现在20世纪初期的小说中。意大利新现实主义在20世纪50年代式微,但它的精神被后来的意大利导演继承。60年代,意大利电影出现了第二次复兴,费里尼和安东尼奥尼继承了新现实主义中的诗意部分,把新现实主义从关注外部世界转向描写人物内心,对人类自身的处境进行反思。费里尼和安东尼奥尼以个体话语的方式表现个人的心理现实,形成了意大利心理现实主义电影,是对新现实主义电影的继承和发展。

《八部半》是费里尼心理现实主义的代表作,片名的意思是他此前拍摄了七部故事片和两个插曲,称七部半,此片即为八部半。影片获第36届奥斯卡最佳外语片、最佳服装设计奖。影片具有自传成分,讲述了导演基多在拍片过程中受到制片人的催促,演员不断地找他,他还要处理妻子、情人的关系,于是精神陷入困境。为了摆脱情感关系的折磨,基多把记忆、梦想、幻觉都注入影片,产生了令人眩晕的主题和想象。影片穿插的回忆与幻想的段落以超现实的方式拼贴组合,似真似幻,难以区分。

影片有两条平行的情节线:一条是叙述一部悬而未决的影片遭遇挫折的故事

线索;另一条是由闪回和幻想构成的探索童年动机和成年逃避现实的线索。费里尼在《八部半》里大量借鉴弗洛伊德的心理分析技巧,象征、闪回、幻想和梦魇穿插在电影里,使观众能深入地看到基多内心的状态。影片剪辑上的时空跳跃也形成了独特的意识流风格。这部现代派的经典之作是费里尼创作的高峰和转折点,至今仍被广泛模仿,成为心理片的代名词。

三、米开朗基罗·安东尼奥尼

图 24-11　米开朗基罗·安东尼奥尼

米开朗基罗·安东尼奥尼 1912 年(图 24-11)出生于意大利中产阶级家庭,早年学习经济,替当地杂志撰写影评。他 1939 年到罗马,进入电影学院研习导演技巧。1956 年,《女朋友》(Le amiche)荣获威尼斯电影节银狮奖,而真正使他享誉世界影坛的是 1960 年的《奇遇》(L'avventura)。安东尼奥尼晚年因半身不遂而卧床。他一生多次获得电影奖,1993 年获得欧洲电影节终身成就奖,1995 年获得奥斯卡终身成就奖。

《红色沙漠》(1964)是安东尼奥执导的第一部真正意义上的彩色片,获威尼斯电影节金狮奖。在这部影片中,安东尼奥尼创造性地将色彩作为影片的一个元素,用色彩和调子来传达人物情绪,营造影片氛围。《红色沙漠》的女主人公承受着一种难以言传的焦虑,无法与丈夫相处。工业文明推动了人类世界的进步,但同时工业文明又使人的主体精神失落。

四、维托里奥·德·西卡

维托里奥·德·西卡,意大利导演、编剧、制片人、演员,新现实主义运动的主要发起人和代表人物,拍摄了意大利新现实主义运动中最具代表性的两部作品:《擦鞋童》(Sciuscià)和《偷自行车的人》。由于资金的缺乏,他在影片中起用当地群众和非职业演员,采用实景拍摄和纪录片效果,真实客观地再现了社会底层人民的现实生活情景,表现了人道主义的爱与诗意。对于这一点,法国电影理论家巴赞给予了高度评价,他在《导演德·西卡》一文中写道:"我用的字眼是爱,我还可以说是诗意。这两个词是同义的,或者至少说是互补的。诗意只是爱的积极的和创造性

的形式,是投向世界的爱。纵然社会的动荡使擦鞋童的童年充满了苦难,孩子们仍保留着把自己的苦难化为梦幻的能力。"

《偷自行车的人》(1948)是意大利新现实主义电影的标志性作品。影片讲述一个工人绝望地寻找他丢失的自行车的故事。安东尼奥是一名失业工人,好不容易找到一份在罗马城张贴电影海报的工作。自行车是他必不可少的代步工具,他当掉家里的被子换回一辆旧自行车,但在工作的第一天,他的自行车就被偷了。虽然他奋起追赶偷车贼来到了贫民区,却因没有证据而被小偷的街坊轰赶了出来。

五、贝纳尔多·贝托鲁奇

图24-12 贝纳尔多·贝托鲁奇

贝纳尔多·贝托鲁奇(Bernardo Bertolucci,图24-12)的父亲是一名诗人、艺术史学家和影评人,他在家庭的熏陶下15岁就开始写作,并获得了不少文学奖。又因老贝托鲁奇帮助帕索里尼发行了首本小说集,贝托鲁奇借机成为帕索里尼的副导演,踏入了电影界。几年后,托鲁奇自己的第二部长片《革命前夕》(Prima della rivoluzione, 1964)就引起了轰动。看过此片的人很难想象年仅24岁的导演是如何如此沉稳老练地驾驭一部历史革命题材的严肃电影的。这部作品显示了贝托鲁奇作为一名知识分子导演的诸多倾向,如关心政治问题、辩证的分析能力,以及自省和反思的理性态度。很多人津津乐道于贝托鲁奇的成名作《巴黎最后的探戈》(Ultimo tomgo a Parigi, 1972),贝托鲁奇在其中表现出的反文明(至少是反西方文明)情绪是相当强烈的。也正如西方的许多知识分子一样,他把目光投向了东方,仿佛想从东方文明中寻求解救之道。在他的作品中还有《末代皇帝》(L'ultimo imperatore, 1987)和《小活佛》(Piccolo Buddha, 1993)这样的电影,展现出他作为一名欧洲公民对于中国古老的帝国文明和印度古老的宗教文化的一些思考。

拍摄于2003年的《戏梦巴黎》(The Dreamers)是当时已经63岁的贝托鲁奇对于自己参与巴黎学潮的一些反思。影片尖锐而准确地指出了学生运动的本质,以及民主革命的诸多弊端。这部看似带有情色意味和嬉皮感的电影,事实上却要比他年轻时期的那些政治题材电影更加直指政治的本质。与他早年那些老成严肃的政治电影相比,这部同样是回顾政治事件的作品不再充满学生气地围着政治冰冷

的外壳打转，也不再企图以一种先验式的理性替代无法参与的阻隔感，而是以一个直接参与者的生命体验，打破了人们对于一个政治事件的认识局限，一针见血地点出了革命的本质和其中的酸甜苦辣。这部影片也因此成为同题材电影中的佼佼者。

与费里尼、安东尼奥尼和维斯康蒂三位意大利电影大师不同的是，贝托鲁奇的电影不能仅以意大利电影来界定，他的视野是西方的和欧洲的。我们能在这位学者气息浓郁的欧洲导演的作品中看到，他不仅有优良的学识素养，同时也被文明和制度禁锢。他好奇东方异国的意识形态，渴望充满激情的革命，却又挣脱不掉理性的枷锁。这是一种非常典型的欧洲知识分子对于"我们"与"他们"的姿态。

第四节　意大利电影的发展与未来

20世纪60年代以后，意大利电影与欧洲其他国家的电影面临着相同的命运，即好莱坞电影的大量引进占据了以年轻人为消费主体的商业电影院。年轻人都不爱看老掉牙的本国电影了，争先恐后地为美国大片和类型片买单。意大利电影虽然也发展出诸如意大利式西部片、社会调查片、恐怖片、情色片等本土类型，却依然无法与强大的好莱坞电影抗衡。随着老一辈电影大师的逐渐故去，意大利电影艺术的精神资源也将渐渐耗尽，而未来的意大利电影，在营日的辉煌逐渐灭尽之后，将会迎来一个怎样的局面，现在依然未可预知。有几部意大利电影值得一提。2006年上映的《法西斯上火星》(*Fascisti su marte*)是一位名叫科拉多·古赞蒂(Corrado Guzzanti)的导演的电影处女作。古赞蒂1965年生于罗马，一直是电视剧演员，曾因激进的左派倾向而遭政府封杀。影片讲的是地球上的最后五名法西斯分子在地球上待不下去了，只好撤退到火星。到了火星后，他们还要与假想中的共产主义者斗争到底。这是部以科幻手法呈现的政治讽刺喜剧，制作精良、机智幽默、创意新颖，在意大利电影中属首次出现。

《格莫拉》(*Gomorra*，2008)的导演是马提欧·加洛尼(Matteo Garrone)，他1968年生于罗马，父亲是剧评家，母亲是摄影师。这部电影根据同名小说改编，讲述了与意大利黑手党格莫拉有关的五个故事。五条叙事线冷静有序地缓缓铺进，有很多人认为它的影像风格是意大利新现实主义的回潮。事实上，如果说新现实主义是朴素的，《格莫拉》的影像呈现则是冷峻的，甚至是单调的。如同真正的纪录片一样，它试图将画面交还给现实的镜像。在演员的表演方面，从12岁的小演员

到成年演员都做到了将表演还给生活,观众几乎看不到他们表演的痕迹,感觉到他们就是当地的居民,生活在这些电影场景中。

《格莫拉》是一部非常值得关注的当代意大利电影。它严谨、冷峻、深刻的形态背后是导演高超的技术力和控制力,而且电影关注的题材也反映了导演的胸襟和野心。这部电影获得第 61 届戛纳电影节金棕榈奖提名及评委会大奖。

后来在国际影坛上比较活跃的意大利导演有保罗·索伦蒂诺(Paolo Sorrentino)、马可·图里奥·乔达纳(Marco Tullio),以及早已声名鹊起的南尼·莫莱蒂(Nanni Moretti)和朱塞佩·托纳托雷(Giuseppe Tornatore)。从过去到现在,即便是在好莱坞电影席卷全球的今天,意大利电影的辉煌、传统、丰富多彩和大胆革新从未消失在人们的视野中。

思考题

1. 意大利式喜剧片与美国喜剧片的最大区别是什么?它经历了哪几个发展阶段?
2. 意大利新现实主义电影产生的历史背景是什么?它对于世界电影有何深远影响?
3. 意大利新现实主义的代表导演有哪几位?他们的代表作有什么风格?
4. 费里尼和安东尼奥尼对意大利新现实主义电影有何创新?

第二十五章

英 国 电 影

第一节 英国电影发展的历史过程

第一次世界大战对英国的电影事业是一个极大的打击。英国的影片生产经过 1912 年的短暂繁荣,1916 年后又因战争而下降。英国高蒙公司、海普华斯公司和设立不久的伦敦制片公司、百老汇公司在当时专门摄制一些战争片,如希赛尔·海普华斯(Cecil M. Hepworth)导演的《逃亡者》等,或者把著名的文学作品搬上银幕,如马修逊·朗主演的《威尼斯商人》、伯兰布尔(A. V. Bramble)导演的《呼啸山庄》等。但是,一般观众对这些作品的兴趣远不如他们对生动活泼的美国片的兴趣浓厚。好莱坞用成批订货的办法强迫那些希望获得叫座影片的放映商接受另一些往往极其平庸的影片,并用这种商业手段控制了许多英国电影院长达一年以上[①]。

1918 年以后,英国制片业曾企图恢复它过去的繁荣。当时英国最好的导演是莫里斯·埃尔维(Maurice Elvey),他于 1920 年摄制了《福尔摩斯》(*Sherlock Holmes*)、1922 年摄制了《流浪的犹太人》(*The Wandering Jew*);希赛尔·海普华斯经过长期的导演工作以后,于 1920 年摄成一部颇受欢迎的影片,名叫《阿尔夫的纽扣》(*Alf's Button*);汤马斯·本特莱摄制了《贼史》(*Oliver Twist*,根据《雾都孤儿》改编)和其他根据狄更斯著名小说改编的一些影片。此外,英国还聘请了一些外国导演,如法国人梅尔·康东和雷内·普莱萨蒂(René Plaissetty)。后者于 1920 年导演了《四根羽毛》(*The Four Feathers*)。至于百代公司和高蒙公司,它们自从美国在英国摄制影片[如唐纳德·克利斯普(Donald Crisp)主演的一些影片]时起便停止生产影片了。

① [法]乔治·萨杜尔:《世界电影史》(第 2 版),徐昭、胡承伟译,中国电影出版社 1995 年版,第 477 页。

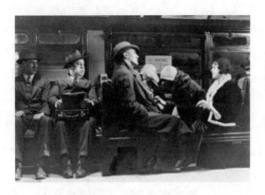

图 25-1 《讹诈》的剧照

英国第一部有声片《讹诈》(*Blackmail*,1929,图25-1)是由阿尔弗雷德·希区柯克导演的,这部影片讲述了一个设计巧妙的侦探故事,在摄影角度、蒙太奇和音画对位法等方面也奉献了精湛的技术。类似的技巧在安东尼·阿斯奎斯(Anthony Asquith)的侦探片《达特穆尔的小屋》(*A Cottage on Dartmoor*,1929)中也可以看到,但他摄制的以达达尼尔海峡战争为主题的影片《告诉英格兰》(*The Battle of Gallipoli*,1931)的有些地方却具有纪录片的写实格调(虽然很难说他这部影片曾受到当时刚刚诞生的以格里尔逊为首的纪录片学派的影响)。

第二次世界大战结束后,世界电影进入现代转型期,意大利出现了新现实主义,后面又发展成以安东尼奥尼、费里尼为代表的心理现实主义,法国兴起了以特吕弗、戈达尔和夏布洛尔为代表的新浪潮,美国商业体制下的类型电影更趋完善。处于这样一个交界点,英国受到自身传统的影响,尤其是20世纪30年代以来纪录片运动的影响,兴起了以自由电影为主的纪录片创作和英国新浪潮运动,代表人物有林赛·安德森(Lindsay Anderson)、托尼·理查森(Tony Richardson)、卡雷尔·赖兹(Karel Reisz)等。英国新浪潮运动培养了一群明星,如阿尔伯特·芬尼(Albert Finney)、理查德·伯顿(Richard Burton)、迈克尔·凯恩(Michael Caine)、艾伦·贝茨(Alan Bates)、劳伦斯·哈维(Laurence Harvey)等。1959—1963年,英国出现了一批关注现实的作品,如《愤怒的回顾》(*Look Back in Anger*,1959)、《上流社会》(*Room at the Top*,1959)、《蜜的滋味》(*A Taste of Honey*,1961)、《星期六晚上和星期天早晨》(*Saturday Night and Sunday Morning*,1960)、《长跑者的寂寞》(*The Loneliness of the Long Distance Runner*,1962)、《如此运动生涯》(*This Sporting Life*,1963)、《说谎者比利》(*Billy Liar*,1963)、《仆人》(*The Servant*,1963)等,这些电影表现了年轻人的理想、爱情态度、物质享受、精神追求与当时的社会秩序、等级区分、体制制度产生的矛盾与冲突。

自由电影运动强烈反对好莱坞的流水线生产机制,并倡导导演参照正在进行的现实生活作出个人的评价。由此而生的一批个人化电影反映了主人公社会性别和生理性别的错位,叙事上往往表现他们的挫折和失败。在正常的传统社会观念

和建制里,只有婚姻家庭才是个人价值的核心,而在这些影片中,我们更多看到的是主人公在传统社会激荡残酷的泥潭中挣扎,愤怒、忧伤等失意情绪和状态居多。面对社会生存的艰难和情感遭遇的疏离异化,这批工人阶级男性总是力图在一种狂躁的物质主义世界里寻找适合自己的角色和位置。他们往往处在体面的感情关系里,却找不到对应的精神寄托和物质保障。因此,影片的主人公往往以一种非传统的生活方式和面貌,甚至直面禁忌的主题(堕胎、跨越种族的性爱等)尝试建构一种新的生活状态,寻找反对传统社会的可能。

第二节　英国的著名电影导演

一、阿尔弗雷德·希区柯克

阿尔弗莱德·希区柯克(1899—1980,图25-2)是二战前英国电影界最优秀的导演。他的杰作《三十九级台阶》(*The 39 Steps*,1935)是一部由玛德琳·卡洛(Madeleine Carroll)和罗伯特·多纳特(Robert Donat)出演的侦探片。希区柯克在这部影片里以生动的景象展示了英国的现实生活,有不少动人的技巧。这部影片对日常现实生活的描绘,与其说显示了刚刚形成的纪录片学派的风格,毋宁说体现了英国文学的优秀传统。

图25-2　阿尔弗雷德·希区柯克

希区柯克的作品数量很多,最有特点的是侦探故事片。这些影片手法巧妙,摄影杰出,具有和《三十九级台阶》同样的风趣[如《擒凶记》(*The Man Who Knew Too Much*)]。希区柯克还导演了一些广播剧片[如《爱尔斯特的呼声》(*Elstree Calling*)],与舞台剧片[如《朱诺和孔雀》(*Juno and the Paycock*)],还导演了一些颇令人生厌的古装片[如他那部最后在英国拍摄的由查尔斯·劳顿(Charles Laughton)主演的《牙买加旅店》(*Jamaica Inn*)]。《三十九级台阶》使希区柯克成为国际知名导演。影片的节奏使它有别于当时的其他惊悚片,它在81分钟里紧紧抓住了观众,而主人公把自己从一堆他不能完全理解的事件中解救出来。借助于这个角色,罗伯特·多纳特成为英国最知名的电影明星。《三十九级台阶》

把希区柯克引向了好莱坞。他拍摄了《间谍》(Secret Agent, 1936)、《阴谋破坏》(Sabotage, 1936)、《年轻姑娘》(Young and Innocent, 1937)、《贵妇失踪记》(The Lady Vanishes, 1938)和《牙买加旅馆》(1939),至此完成了英国合同的要求。

二、约翰·格里尔逊

图 25-3　约翰·格里尔逊

约翰·格里尔逊(John Grierson, 1898—1972,图 25-3)原是苏格兰的优秀评论家和论文作家,到 1929 年才开始从事电影工作,摄制了以捕鱼为题材的《漂网渔船》(Drifters)。这部具有交响乐式蒙太奇手法并给英国银幕带来一种异国情调的纪录片,是格里尔逊导演的唯一作品。这部影片的成功使一些和格里尔逊一样出身于著名大学的热衷电影的青年,以格里尔逊为核心组成了一个团体。格里尔逊成了他们的制片人,获得英国政府部门(如邮政部、卫生部和殖民部等)和若干开明的资本家(如瓦斯公司、航空公司、铁路公司、海运公司和茶叶进口商等)的支持。格里尔逊在此后十几年中一直为很多纪录片筹集资金。这些纪录片中尽管有些明显是为宣传需要而摄制的,但它们继承了在欧洲大陆已经衰落的先锋派所开创的研究,并加以发扬光大。

英国纪录片学派一开始就采取了各种先进的倾向,如华尔特·罗特曼(Walter Ruttmann)的交响乐式蒙太奇手法,法国先锋派的各种倾向,维尔托夫、爱森斯坦、普多夫金、杜甫仁科等人的理论,尤里斯·伊文思(Joris Ivens)最近的作品,以及弗拉哈迪的经验等。

英国纪录片学派从一开始就将主题与变调很好地配合起来。他们对于构图、蒙太奇和摄影的兴趣超过对主题的兴趣,对于那些缺少异国情调、没有新颖造型的主题都不屑摄制。从某种程度上来说,弗拉哈迪在英国曾促成这一学派向更富于人性的方向发展。他拍的显示英国工厂概况的影片《工业化英国》(Industrial Britain),据格里尔逊说,是从印象主义方法的专制下把纪录片作者解放了出来,"从此以后,我们的注意力就不再关注在那些交响乐式的效果上,而是放在主题上了;不再侧重于美学形式的结合,而是对现象进行有意识的和直接的观察了"。

三、罗伯特·弗拉哈迪

罗伯特·弗拉哈迪(1884—1951,图 25-4)在爱尔兰西部一个边远的岛上用两

年时间拍摄的《阿伦人》(Man of Aran)比他摄制的任何一部作品都更注意美学形式的结合。在这部影片里,人物的出现远少于风景。它表现的主要是阿伦岛上的风景,描写暴风雨时的天空、怒浪的冲击,用浪漫主义手法表现阿伦岛的悬崖绝壁。由于在画面结构上过于完美,这部不朽的影片反而显得冰冷,缺乏生气。当然,影片在表现一个年轻小伙子在悬崖上钓鱼的镜头中曾显示出一种人的热情,但可惜这样的镜头极少。

图 25-4　罗伯特·弗拉哈迪

弗拉哈迪在拍了《阿伦人》以后,由于商业上的需要,不得不和佐尔坦·科达(Zoltan Korda)到印度拍摄一部名叫《象童》(Elephant Boy)的影片。这部影片远逊于《南海白影》(White Shadows in the South Seas),片中几乎看不出弗拉哈迪的风格。影片《在码头上》的导演阿尔贝托·卡瓦尔康蒂(Alberto Cavalcanti)移居英国以后,他的影响和弗拉哈迪的影响结合在一起,使英国学派具有了丰富的人情味。这种新倾向在巴斯·怀特(Basil Wright)于1935—1936年摄制的两部优秀作品中可以清楚地看到。

这两部影片一部是以制茶业为背景的《锡兰之歌》(Song of Ceylon,1935),另一部是与哈利·瓦特(Harry Watt)合作的《夜邮》(Night Mail)。后者有节奏感地描写了在开往苏格兰的邮车上,邮务员沿途收发邮件的辛苦工作的情况。此时,纯交响乐式的倾向仅在雷恩·莱(Len Lye)的那部优美动人的彩色动画片《彩虹舞》(Rainbow Dance,1936)中还可以看到;对人的注意则在卡瓦尔康蒂摄制的一些描写伦敦小市民的影片和1936年摄制的《采煤场》(Coal Face)中被加强了。

四、实验电影和先锋电影

实验电影和先锋电影在20世纪60年代的英国是相当活跃的。来自其他领域(如美术界)的电影工作者毫不考虑商业上是否有利可图,用自己的钱拍摄表达他们主观感受的影片,或者60年代后期在美国结构主义电影的影响与日俱增的情况下,试图探讨电影本身的各种表现形式。早在1966年,伦敦电影创作者协会就成立了(与纽约电影创作者协会类似)。1969年底,该机构有了自己的电影技术设备(至今仍在使用),即一台专业用印片机和一台洗片机。这样一来,电影创作者只需缴纳材料费即可洗印自己的影片。电影创作者可以亲自控制洗印过程,这点对实验电影制作尤为重要。在当时,英国成为除美国外当代实验电影最发达的国家。

图 25-5　斯蒂芬·德沃斯金

英国先锋派电影的先行者是斯蒂芬·德沃斯金（Stephen Dwoskin，1939—2012，图 25-5）。他 1939 年出生在美国，自 1964 年以后一直居住在伦敦。在一系列影片中，他表达了个人对周围环境的态度和他对人际关系的幻想。在这些影片中，德沃斯金没有采用叙述故事的原则和电影语言的全部传统表现手法。德沃斯金的影片重在探讨思想交流的困难性或思想交流的不可能。

20 世纪 60 年代后的英国实验电影不是倾向于扩展电影，就是倾向于结构主义电影。"扩展电影"这个概念最初是用来展示以工艺为前提的新的实验电影美学和具有多种效应的放映。现在这个概念指从放映和材料条件出发来重新设计电影，是"从零开始，至少是从赛璐珞、放映灯、光线、银幕、持续时间、影子、乳剂和最简单的手法出发来重新发现电影"（马尔科姆·勒格里思语）。或者也可以解释为"作品的内容就是该作品的摄制过程"。

马尔科姆·勒格莱斯（Malcolm LeGrice，图 25-6）生于 1940 年，他最初摄制的几部影片均采用双机放映和循环放映法。他把找到的相同素材（新闻简报或家庭影片）以不同的方法洗印出来，然后以并列或互相穿插的方式反复展现，如电影《给罗杰的小狗》（Little Dog for Roger，1967）。他后来的影片探讨了感知的形式，如《柏林之马》

图 25-6　马尔科姆·勒格莱斯

（Berlin Horse，1970）。这些影片改变了电影史或艺术史中的题材，方法是重新调整和安排这些题材，并借助多画面法把各部分组合成一个完整的合成画面；各部分画面之间存在摄影角度的差异和故意造成的不同步现象，放映时各部分之间的相互分离就是影片的实际效果。

五、英国现代主义电影

《仆人》是哈罗德·品特（Harold Pinter）的处女作剧本，取材于英国著名文学

家萨默塞特·毛姆（William Somerset Maugham）的侄子罗宾·毛姆（Robin Maugham）写于1948年的中篇小说。这次改编也展示了品特对于小说主题的深刻洞悉力。他在忠实原著的基础上深入挖掘，精妙地提炼原材料的元素，不断加以充实和完善。小说不是很成功，改编拍成的电影却广获好评。这也是品特和为逃避美国麦卡锡主义对共产主义的迫害而迁徙到英国的导演约瑟夫·洛塞（Joseph Losey）的首度合作。影片主题是品特一直就关注的主导控制与顺从屈服的关系，故事描述了仆人巴雷特如何一步一步地摧毁并颠覆自己主人托尼的权贵意识，最终易仆为主的过程。

英国一直以来就有皇室贵族传统，即使在后来的工业革命中，新兴资产阶级掌权，建立了君主立宪制，这种严格的社会等级制度仍然延续了下来，这也一直是英国电影所不能回避的问题。正如品特在接受记者采访时所说，小说吸引他去创作电影剧本的根本动因就在于对位置的争夺。

在《仆人》中，导演一方面强化了没落贵族托尼和家仆巴雷特的直接对立和冲突，让巴雷特不断培养托尼懒惰和沉溺享乐的弱点；另一方面，巴雷特一步步地引导托尼进入醉酒、吸毒甚至滥交的萎靡不振的状态，让他在精神上产生完全依赖自己，最终无法自拔。虽然在场面的表现上比较委婉，但约瑟夫·洛塞通过娴熟的调度、精心的场景设置和黑白摄影的捕捉，如屋内凸镜的视点设置，人物在狭窄空间的彼此挤压与注视，外面吃饭的几组演员的调度等，很好地阐释了人物内心世界的封闭和无法与外界沟通的状态。

思考题

1. 弗拉哈迪与格里尔逊的创作理念有何异同？如何看待两者在创作理念上的差异？
2. 希区柯克的悬疑是如何形成的？他对于当代电影技术的进步有何贡献？
3. 英国的先锋电影与法国20世纪的先锋电影有何差异？

第二十六章

北欧电影史

本章指称的北欧电影(也可以叫"斯堪的纳维亚电影")是丹麦、瑞典、挪威、冰岛和芬兰在内的欧洲北部五个国家的电影产业,其中有很多享有盛名的导演,如莱塞·霍尔斯道姆(Lasse Hallström,瑞典)、英格玛·伯格曼(Ernst Ingmar Bergman,瑞典)、波·维德伯格(Bo Widerberg,瑞典)、拉斯·冯·提尔(Lars von Trier,丹麦)、托马斯·温特伯格(Thomas Vinterberg,丹麦)、苏珊娜·比尔(Susanne Bier,丹麦)、卡尔·西奥多·德莱叶(Carl Theodor Dreyer,丹麦)、阿基·考里斯马基(Aki Kaurismäki,芬兰)、莫腾·泰杜姆(Morten Tyldum,挪威)、达格·卡利(Dagur Kári,冰岛)等。北欧电影具有独特的文化特点,从诞生之初就未彰显出有很强的商业属性,而是更加执着于对艺术创作的追求,更强调艺术上的自由性和个性化[1]。

北欧电影的地缘文化特色和北欧人对本土文化的强烈认同感,使得北欧的电影自诞生之初就着眼于本土观众,优先考虑本土观众的接受度和本土作品的改编,影片呈现出明显的身份性和民族性特点。

第二次世界大战期间,北欧电影在夹缝中生存:丹麦和挪威被德军全面占领,电影产业也被全面掌控;芬兰电影市场被苏联和德军接连占领;瑞典宣布中立,虽然电影产业规模较小,但整体上还是在战争期间受到严重的制约。即便如此,北欧还是出现了大量表达对战争的反抗的电影。例如,备受称赞的电影《同盟》(*Snapphanar*,1942)取材于丹麦和瑞典之间的斯科讷战争(Scanian War,1675—1679),却直接影射了现实中的战争,成为第二次世界大战中一部重要的瑞典电影作品。另外一部瑞典电影《酒馆的卡勒》(*Kalle på Spången*,1939)借用一位农村小酒馆主人卡勒·杰普森日常生活中的悲喜情节,表达了对于二战的不满。这部

[1] 谭慧:《绽放在世界尽头——北欧电影节分析》,《当代电影》2017年第1期,第95—101页。

电影也成为战时抵抗战争的标志性作品之一①。二战后,新的电影类型在北欧各国出现了,被称为占领剧(occupationdrama,或称"纪实剧集")②。随着新一代电影人的出现,北欧电影再一次复苏,并成为先锋实验电影的摇篮。这一时期,反映战争的最为著名的电影有《燕子行动:重水之战》(*Kampen om tungtvannet*,1948,图26-1)和《雪地英雄》(*The Heroes of Telemark*,1965,图26-2)等。

图26-1 《燕子行动:重水之战》的海报

图26-2 《雪地英雄》的海报

今天的北欧电影在世界影坛上依然是独特的存在。虽然从票房数据来看,北欧电影无法与其他大国生产的电影相比,但从电影的实验性、艺术性、独特性和本土文化的反映程度而言,北欧电影的力量依然不可小觑。这一世界电影格局中独特文化艺术景观的形成绝非天然,北欧电影导演群及其作品极大地拓展了世界电影艺术探索与人文关怀的疆界,共同构建起了世界电影市场格局中的"北欧景观"③。

① Tytti Soila,,Astrid Söderbergh-Widding, Gunnar Iverson, *Nordic National Cinemas*, Routledge,1998, p.14.
② Ibid.,p.123.
③ 齐伟:《新世纪以来北欧"小国电影"的全球视野与国际战略》,《当代电影》2017年第3期,第58—61页。

第一节 瑞典电影

一、早期瑞典电影的发展状况

1896年6月28日,在1895年12月28日电影诞生之日的半年后,一场名为"巴黎人的电影"的活动在瑞典的马尔默举办,放映了一批卢米埃尔兄弟拍摄的影片。在为期三个月的活动中,大约迎来了35000名观众。1896年11月30日,德国人麦克斯·斯卡拉丹诺斯基(Max Skladanowsky)拍摄了记录瑞典国王奥斯卡二世的电影《在斯德哥尔摩动物园的滑稽遭遇》(*Komische Begegnungim Tiergartenzu Stockholm*,又译《醉汉在旧城里的争吵》),并在瑞典放映。这被视为瑞典的第一部电影。

从1905年期,瑞典出现了一些影业公司,如瑞典影剧院影业公司,标志着瑞典电影制作生态的初步形成。1913年,维克多·大卫·斯约斯特洛姆(Victor David Sjöström,图26-3)拍摄了一部名为《英厄堡·霍尔姆》(*Ingeborg Holm*)的现实主义影片,标志着瑞典电影学派的诞生。斯约斯特洛姆成为瑞典电影的奠基者,被誉为"瑞典电影之父"。瑞典电影学派的创作巅峰期为20世纪二三十年代,其代表人物还有莫里兹·斯蒂勒(Mauritz Stiller,图26-4),他的作品有《命运之子》(*Madame de Thèbes*,1915)、《亚历山大大帝》(*Alexander den Store*,1917)、《走向幸福》(*Erotikon*,1920)等。这个电影派别的作品具有以北欧文学作品为基础,关注现实主义题材,着重表现北欧自然风光等特点。

图26-3 维克多·大卫·斯约斯特洛姆

图26-4 莫里兹·斯蒂勒

第二十六章 北欧电影史

在20世纪40年代左右,瑞典电影学派渐渐走向衰落。但是,从1940年起,电影事业却在这个只有700万人口的小国开始复兴起来,瑞典影片在艺术上开始能与世界各大国媲美。首先,这种发展速度与瑞典发达的电影放映业有关。1950年,瑞典全国有2500家电影院,平均每位居民每年会购买十张电影票。其次,瑞典有相当丰富的文化传统和戏剧界的卓绝成就,为电影界输送了大量的导演、演员与编剧。

默片女王葛丽泰·嘉宝出生于瑞典斯德哥尔摩市一个贫困的工人家庭,早年在瑞典拍片,1925年到美国发展,成为好莱坞电影明星。嘉宝在瑞典的成名作是《科斯塔·柏林的故事》(Gösta Berlings saga,1924),在好莱坞拍摄的代表作有《瑞典女王》(Queen Christina,1933)、《安娜·卡列尼娜》(Anna Karenina,1935)、《茶花女》(Camille,1936)等。与葛丽泰·嘉宝同时代的主要导演有阿尔夫·斯约堡(Alf Sjöberg,图26-5),他是20世纪四五十年代瑞典电影学派没落之时升起的一颗导演新星。1929年,他与阿克赛尔·林德伯罗姆(Axel Lindblom Axel Lindblom)合作拍摄了一部无声片《最强的人》(Den starkaste)。随后,直到1940年他才重返影坛,拍摄了《花开时节》(Den blomstertid…)和《冒生命的危险》(Med livet som insats)等影片。他第一部重要的作品是《天国之路》(Himlaspelet,1942)。此片直接继承了瑞典电影学派的伟大传统,即斯约斯特洛姆的传统。1946年,斯约堡凭借《伊丽斯和上尉的心》(Iris och löjtnantshjärta,图26-6)获得第一届戛纳电影节的国际电影大奖(金棕榈奖的前身),后又在1951年凭借《朱丽小姐》(Fröken Julie,图26-7)获得第四届戛纳电影节金棕

图26-5 阿尔夫·斯约堡

图26-6 《伊丽斯和上尉的心》的剧照

图26-7 《朱丽小姐》的海报

图26-8 英格玛·伯格曼

桐奖。这些非凡的成就使阿尔夫·斯约堡成为享誉国际影坛的当之无愧的瑞典电影大师。

1944年，年仅26岁的英格玛·伯格曼（图26-8）为阿尔夫·斯约堡执导的影片《折磨》（Hets）做编剧，开始了自己的电影创作生涯。与此同时，他已经开始在瑞典皇家剧院担任舞台导演。影片《折磨》在表面上好像是对一个卑鄙且有虐待狂倾向的教授的行为进行心理分析，实际上却是对纳粹的攻击。这种直接或间接地反对法西斯主义的影片在当时极为常见。

随着第二次世界大战的结束，瑞典电影的产量下降（从45部降到30部左右），但影片质量并没有降低。瑞典电影继续发展，一批导演因衰老而退出影坛，有些优秀的电影演员也离开了瑞典，如葛丽泰·嘉宝和英格丽·褒曼（Ingrid Bergman，图26-9）进军好莱坞，英国兰克影片公司聘请了梅·扎特林（Mai Zetterling，图26-10）等。

图26-9 英格丽·褒曼

图26-10 梅·扎特林

进入20世纪下半叶，瑞典的电影彰显出新的面貌，在艺术上的追求和技术上的精细成为一个新的特征[1]。阿恩·马特森（Arne Mattsson，图26-11）执导的影

[1] 李恒基：《60年代以及后来的瑞典电影》，《当代电影》1991年第6期，第10页。

片《一个快乐的夏天》(Hon dansade en sommar, 1951)在国际上获得了极大的成功,这部影片得益于厄拉·亚科布松(Ulla Jacobsson)矫健美丽的身姿和一个北欧的达夫尼斯与克洛埃式的纯洁恋爱故事。在纪录片方面,阿尔纳·苏克斯道夫(Arne Sucksdorff,图26-12)花费两年的时间拍摄了《伟大的历险》(Det stora äventyret, 1953,图26-13)。这是一部描写瑞典森林的抒情纪录片,随着四季的交替,一只小狐狸、几个孩子、一头水獭和几只松鸡在森林中往来、生活。苏克斯道夫后来还在印度中部的一个原始部落里拍摄了纪录片《笛与箭》(En djungelsaga, 1959)。

图26-11　阿恩·马特森

图26-12　阿尔纳·苏克斯多夫

图26-13　《伟大的历险》的海报

二、英格玛·伯格曼及其代表作品

英格玛·伯格曼是20世纪电影大师之一,被公认为50年代最伟大的电影导演。他开辟了现代主义电影先河,最早在艺术表现手法上运用一系列复杂的电影语言来表达人物的内心世界。其在20世纪50—80年代创作的大量作品都备受国内外关注,它们也为伯格曼带来了盛名。

20世纪50年代中后期,伯格曼拍摄的《夏夜的微笑》(*Sommarnattens leende*, 1955)、《第七封印》(*Det sjunde inseglet*, 1957)《野草莓》(*Smultronstället*, 1957)等影片使他跻身于世界著名导演的行列。

图 26-14 《冬日之光》的海报

20世纪60年代,伯格曼的大多数作品都是用摄影机窥视人的灵魂,如"沉默三部曲":《犹在镜中》(*Såsom i en spegel*, 1961)、《冬日之光》(*Nattvardsgästerna*, 1963,图26-14)和《沉默》(*Tystnaden*, 1963)。伯格曼电影的一大主题是宗教,他从怀疑上帝到放弃上帝、反叛父权的思路历程,在"沉默三部曲"中得到了充分的体现。《冬日之光》由伯格曼编剧、导演,该片获得美国影评人协会最佳外语片大奖。该片是一部室内剧,场景在教堂,主要人物有牧师、渔夫和牧师的女朋友玛塔。从片名"冬日之光"就可以看出这是一部颇具宗教意味的片名。影片着力探讨了人际沟通和人与上帝的关系,具有浓厚的哲学气息。渔夫怀有对世界末日的恐惧,牧师给他的回答是"必须指望上帝"。但是,渔夫还是因精神抑郁自杀了,牧师对此感到痛苦和无能为力。玛塔是一名无神论者,她怀疑上帝的存在,企图开导牧师。牧师周围的人发出上帝是否存在之问,他只得对着空无一人的教堂宣讲。《第七封印》是伯格曼的代表作,荣获第十届戛纳国际电影节评委会特别奖。影片讲述在14世纪中叶,欧洲暴发了瘟疫(黑死病),骑士布洛克带着他的随从琼斯参加十字军东征归来,目睹祖国被瘟疫吞噬。途中,布洛克遇到了迎接他的死神,他与死神以棋对弈,思考人生,质疑上帝。影片采取流浪汉小说的结构,虽然故事情节松散,但通过布洛克的旅行,将各个独立的故事串联了起来。一路上,布洛克目睹瘟疫中人性的虚伪:神学院的学者拿走死人身上的首饰,沦为小偷。此外,沿途出现的受难队伍表现出上帝对人类的惩罚,以及人类对死亡充满了痛苦和恐惧。

自20世纪50年代登上影坛以来,伯格曼以简约的影像风格和沉郁的理性精神揭示了人类的精神状况,探索了生与死、灵与肉、精神与存在等一系列问题,成为世界影坛上极少将电影纳入严肃哲学话题的一位导演。他的作品继承了北欧电影的神秘主义,着重探讨神性与人性的关系。

《野草莓》(图26-15)是伯格曼的巅峰之作,获1958年柏林电影节最佳影片金

熊奖，1960年第17届金球奖最佳外语片奖。同时，这部作品也是意识流电影的代表作，具有浓郁的哲思色彩。这部影片通过一个既令人喜欢、又令人讨厌的老人伊萨克对人生的探求，将爱情与死亡、过去与现在、梦想与生活联系在一起。伊萨克由伯格曼的导师、电影界的泰斗维克多·斯约斯特洛姆出演，他在演完这个角色后不久便去世了。《野草莓》的故事时间发生在一天之内，年迈的医学教授伊萨克获得荣誉博士学位，驱车出发去隆德领奖，途中遇到三个搭车的青年、一对不睦的夫妻和加油站的同乡晚辈。影片穿插了与伊萨克往昔有关的幻觉与梦境，表现了主人公的意识流动，而此次旅行也正是伊萨克反省自己一生的灵魂之旅。

图 26-15 《野草莓》的海报

在近60年的创作生涯中，伯格曼共创作了60多部电影作品，获得过9项奥斯卡提名，凭借影片《处女泉》(Jungfrukällan)、《犹在镜中》、《呼喊与细语》(Viskningar och rop)和《芬妮与亚历山大》(Fanny och Alexander)于1960年、1962年、1972年和1982年先后4次夺得奥斯卡最佳外语片奖。《芬妮与亚历山大》是伯格曼拍摄的最后一部影片，具有自传成分，他称这部影片是"作为导演一生的总结"，"一曲热爱生活的轻松的赞美诗"。伯格曼告别影坛之后，投身于自己醉心的戏剧舞台。伯格曼电影中体现的理性精神与20世纪60年代瑞典新电影的写实风格殊途同归，并且极大地影响了法国新浪潮电影，还影响了一代黑色幽默大师伍迪·艾伦。

三、21世纪的瑞典电影

在当前，活跃于影坛的瑞典导演有罗伊·安德森(Roy Andersson，图26-16)和拉斯·霍尔斯道姆(Lasse Hallström，图26-17)等。

罗伊·安德森1943年生于瑞典歌德堡，毕业于斯德哥尔摩戏剧学院。他曾在广告业摸爬滚打多年，大部分时间在广告片场度过，其间执导了超过300部的商业广告。安德森的首部长片《瑞典爱情故事》(En kärlekshistoria，1970)就入围了第20届柏林电影节主竞赛单元。

安德森擅长使用长镜头，电影题材多为荒诞喜剧，讽刺瑞典文化，其独具一格的导演方式及强烈的反资本主义倾向吸引了众多影迷。《二楼传来的歌声》

图 26-16　罗伊·安德森　　图 26-17　拉斯·霍尔斯道姆

图 26-18　《二楼传来的歌声》的海报

(Sånger från andra våningen，2000，图 26-18)奠定了安德森的导演风格。他用超现实主义的象征手法拍摄了普通人的日常生活状态。影片由一系列互无关联的段落组成,通过主人公卡勒将它们串联起来,表现了现代人生活的荒谬。在黑色幽默风格的背后,这部影片也具有一定的哲思,导演在关注现代人的生存状态的同时,也号召大家对生活进行反思。《二楼传来的歌声》获得了 2000 年法国夏纳国际电影节评委会大奖,安德森本人也在 2000 年被评为当年瑞典最佳导演。他的代表作还有《你还活着》(Du levande，2007)、《寒枝雀静》(En duva satt på en gren och funderade på tillvaron，2014)、《关于无尽》(Om det oändliga，2019)等。

拉斯·霍尔斯道姆也是当前颇具声望的瑞典导演,后赴美国好莱坞发展。他的作品有《狗脸的岁月》(Mitt liv som hund，1985，图 26-19)、《不一样的天空》(What's Eating Gilbert Grape，1993)、《苹果酒屋法则》(The Cider House Rules，1999)、《忠犬八公的故事》(Hachi：A Dog's Tale，2009)、《一条狗的使命》(A Dog's Purpose，2017)等。

图 26-19　《狗脸的岁月》的剧照

第二节 丹麦电影

丹麦电影的第一个黄金期是1910—1914年。在20世纪20年代,丹麦电影的产量处于世界领先位置,可以与法国、意大利媲美。但是,随着各种战争和政策的调整,丹麦电影开始走下坡路。到了20世纪60年代,丹麦政府开始资助电影产业,并在70年代初步成形。1972年,丹麦电影基金会正式成立。直至20世纪80年代,丹麦电影电影开始复苏,涌现出一批国际知名导演,如比利·奥古斯特(Bille August)和加布里埃尔·阿克谢(Gabriel Axel)。2011年以来,丹麦电影协会的年度补贴预算总额为400万到6000万欧元不等。其中,有50%左右用于资助剧情长片,15%左右用于资助短片及纪录片,10%左右用于资助"新丹麦银幕"计划(New Danish Screen),剩余部分则用于公共服务、数字游戏和其他相关领域。可以说,在电影全球化特别是好莱坞电影垄断全球电影市场的语境下,丹麦正是通过政府和社会建立的这一套独特的国家电影资助体系,使本国电影产业得以持续发展,并在国际电影市场中保持可见度和影响力[①]。

一、《道格玛宣言》和道格玛运动

从1990年开始是丹麦电影的国际化突破时期,最能代表丹麦电影国际性突破成绩的无疑是1995年的"道格玛95运动"(Dogme 95,图26-20),也称道格玛运动,"Dogme"是丹麦语中"教条"的意思。发起这场运动的是四位丹麦年轻导演拉斯·冯·提尔(Lars von Trier)、托马斯·温特伯格(Thomas Vinterberg)、索伦·克拉格·雅格布森(Soren Kragh-Jacobsen)和克瑞斯蒂安·莱沃(Kristian Levring)。1995年3月13日,四位导演联合发表了《道格玛95宣言》。该宣言的主要内容包括倡导在电影拍摄中使用实景拍摄、手提摄影,

图26-20 道格玛95运动

① 齐伟:《丹麦电影产业发展现状与趋势探析》,《当代电影》2018年第2期,第78—82页。

不采用固定脚架；禁止使用类型电影范式，禁用光学器材和滤色镜，导演名字不得出现在演职员表上等。《道格玛95宣言》既反对法国新浪潮电影的个人主义，又反对美国好莱坞电影的技术主义，主张继承北欧电影学派的艺术精神，回归电影艺术的简单本质。由此，北欧电影再次不同程度地体现出对"民族性"这一要素的强调。

在道格玛运动的指引下，被誉为"天才导演"的拉斯·冯·提尔（图26-21）交出了第一份答卷——"良心三部曲"，即《破浪》(Breaking the Waves，1996)、《白痴》(Idioterne，1998)、《黑暗中的舞者》(Dancer in the Dark，2000)。其中，《破浪》在第49届戛纳电影节上获评审团大奖。拉斯·冯·提尔在20世纪90年代的影视作品还有《欧洲特快车》(Europa，1991，"欧洲三部曲"之三)、《医院风云》(Riget，1994)等。此外，托马斯·温特伯格（图26-22）于1998年推出了《Blur乐队：无路可逃》(Blur：No Distance Left to Run)，索伦·克拉格·雅格布森（图26-23）执导了《敏郎悲歌》(Mifunes sidste sang，1999)，克里斯蒂安·莱沃（图26-24）执导了《国王不死》(The King Is Alive，2000)。至此，道格玛运动发展起来。

图26-21 拉斯·冯·提尔

图26-22 托马斯·温特伯

图26-23 索伦·克拉格·雅格布森

图26-24 克里斯蒂安·莱沃

《破浪》(图 26-25)描写了在 20 世纪 70 年代的苏格拉,一个纯真的略有些神经质的女孩贝丝疯狂地爱上了石油工人亚恩。两人结婚后,亚恩却在一场钻油事故中意外受伤,颈部以下全部瘫痪,两人因此无法再享受夫妻生活,于是亚恩要求贝丝去找别的男人,并将他们寻欢的情形描述给他听。为了让亚恩康复,贝丝心甘情愿地牺牲自我以满足丈夫的要求。导演借贝丝的善良讽刺了"宗教"与"家庭"的伪善无知。《白痴》(图 26-26)描写了一群正常人每天假装成白痴集体出动,白痴们的所作所为造成旁人的困窘、混乱。导演借此表达出对社会的批判,试探了所谓的"正常人"对白痴们所作所为的反应。同时,导演也借本片向这群伪装的白痴提出问题:当回到正常的社会,他们是否还

图 26-25 《破浪》的海报

能不顾舆论压力,继续装一辈子白痴呢?《黑暗中的舞者》(图 26-27)描写了一个可怜的单身母亲塞尔玛独自承担抚养孩子的重担,同时还忍受着渐渐失明带来的无边痛苦,她把对现实的美好憧憬幻化至梦幻的幻觉中,自己则在其中翩翩起舞。塞尔玛早先从捷克偷渡到美国,在充满噪音的工厂里辛苦劳作,省吃俭用地凑了约 2056 美金,为的是给同样患有眼疾的儿子治疗。然而,一个有拜金思想、被生计压得喘不过气的美国警察比尔偷取了那笔救命钱,塞尔玛一阵慌乱,失手打死了警察,之后迷人的幻觉再次出现。拉斯·冯·提尔创造性地将纪录片风格运用在剧情歌舞片中,在表现歌舞场面时调用 100 多部手提数字摄影机多方位、多角度拍摄,抓住了演员的黄金瞬间,达到了一种采用普通拍摄方法远无法达到的逼真效果。影片被称为同现实激烈碰撞的质朴而伟大的音乐剧,是一首关于执着信念的赞美诗。拉斯·冯·提尔的"良心三部曲"在影片要表达的思想上极具反讽意义,宗教的伪善、家庭的无知、社会道德的虚伪都成了被讽刺的对象。这一系列影片的主题深刻,切合现实,充满了悲天悯人的人文关怀色彩。拉斯·冯·提尔曾讲过一个古老的丹麦童话,其中那个乐观而极具奉献精神的小女孩的形象就是"良心三部曲"中三个女主人公的原型。"良心三部曲"中的三位女主角贝丝、凯伦、塞尔玛就像童话中那个无怨无悔、牺牲奉献的小女孩。

图 26-26 《白痴》的海报　　图 26-27 《黑暗中的舞者》的海报

道格玛运动的成功意义远不止影像语言和思想范式上的创新,更重要的是,在当时除美国电影这一成功模式外,少有成功的范例,道格玛运动给丹麦电影甚至北欧电影提供了启示:成功不再局限于大量的资金投入和自由的创作空间,电影创作在严格的规定下同样可以成功,"家庭作坊式"的生产一样能吸引全球范围内观众的眼球。丹麦因为安徒生童话而颇具神秘色彩,就像安徒生童话创造了童话奇迹一样,丹麦自 20 世纪 80 年代起取代瑞典,成为北欧的电影领袖,创造了电影史上的奇迹。

二、新类型与新写实

1999 年,丹麦诞生了第一部吸血鬼电影《黑暗天使》(*Nattens engel*, 1998,图 26-28)。影片讲述的是主人公的曾祖父变成了一个吸血鬼并失踪的故事。故事在现实与传说之间交错,十足的神秘色彩赢得了丹麦电影学院的罗伯特最佳特效奖。影片中有多处观众曾在文学故事中接触过的情节,如吸血鬼的祖先被家族的灵魂们扯进坟墓并挣扎不止等。与好莱坞大篇幅的特技和数字成像技术不同,这部电影运用的特技较少,比较简单朴实。

图 26-28 《黑暗天使》的海报

第二十六章 北欧电影史

此外，丹麦也出现了具有写实主义趋向的电影，如赫拉·乔夫（Hella Joof）导演的《最爱还是他》(En kort en lang，2001，图 26-29）。影片向人们展示了理想中的丹麦社会，体现出导演对爱情的一种理想主义态度。丹麦社会的基本道德原则是不在性别、种族血统、肤色、宗教信仰、政治立场或行为能力等方面歧视任何人，强调人与人的相互尊重和理解。《最爱还是他》十分精准地反映出丹麦社会的理想状态，导演的现实主义思辨能力可见一斑。

图 26-29 《最爱还是他》的海报

在电影制作方面，北欧电影公司（Nordisk Film）、詹特罗巴电影公司（Zentropa）和雨云电影公司（Nimbus Film）是丹麦最重要的三大电影制片公司。北欧电影公司成立于 1906 年，曾是世界第二大电影公司，目前是北欧地区最大的电影公司之一。詹特罗巴电影公司也是丹麦著名的电影制片公司。在 20 世纪 90 年代，该公司支持并制作的一系列"道格玛运动"的电影赢得了全世界的关注。21 世纪以来，该公司逐渐拓展其国际业务，在英国、法国、德国、荷兰、瑞典和挪威等国陆续成立了自己的制作公司，在丹麦乃至北欧地区的电影市场具有重要地位。曾获得第 86 届奥斯卡金像奖最佳外语片提名、第 65 届戛纳国际电影节金棕榈奖提名的影片《狩猎》(Jagten，2012，图 26-30）和《女性瘾者：第一部》(Nymphomaniac：Volume I，2013）等影片，均是由詹特罗巴电影公司出品的。作为丹麦本土第三大电影制片公司，雨云电影公司也在丹麦电影制片业中占有一席之地。1994 年至今，该公司制作的多部电影都获得了良好的市场反应，如托马斯·温特伯格拍摄的《家宴》(Festen，1998）获得第 51 届戛纳国际电影节主竞赛单元金棕榈奖提名。2011—2016 年，该公司还制作了《猛于炮火》(Louder Than Bombs，2015）、《蚂蚁男孩》(Antboy，2013）等影片。

图 26-30 《狩猎》的海报

安徒生的童话创造了许多不可逾越的经典。在这一方面，当代丹麦电影人也利用摄影机将童话再度书写出绚烂的别样色彩。2004 年，克莱斯腾·韦斯特比尔格·安德森(Kresten Vestbjerg Andersen)执导了《校园惊魂记》(Terkel i knibe, 2004))。与一般意义上的儿童动画片不同，这部影片中添加了许多悬疑、恐怖的元素，这也是丹麦童话、动画片成长的一个标志。

图 26-31 《四奶爸》的海报

从电影制片的类型与题材来看，丹麦电影的类型分布较为广泛，包括喜剧片、家庭片、冒险片、犯罪片、惊悚片、历史片等。其中，喜剧片、家庭片是近年来丹麦各大电影公司最主要的制片方向。需要说明的是，喜剧片与家庭片在类型元素上往往存在重叠，融合了喜剧和家庭两种类型元素的家庭喜剧片是丹麦电影制片方面颇具特色的电影类型。例如，在丹麦本国家喻户晓的"一个老爸四个娃"系列就融合了家庭片与喜剧片两种类型元素。早在 1953 年，爱丽丝·O. 弗雷德里克(Alice O'Fredericks)就制作了动画片《四奶爸》(Far til fire, 图 26-31)，后于 1958 年，弗雷德里克与他人合作，将该片制成了真人版(《Far til fire og ulveungerne》)。

在 2005—2012 年，"四奶爸"系列焕发新机，《一个老爸四个娃》(Far til fire gi'r aldrig op, 2005)、《一个老爸四个娃之永不放弃》(Far til fire-i stor stil, 2006)、《一个老爸四个娃 2》(Far til fire-på hjemmebane, 2008)、《一个老爸四个娃之回归自然》(Far Til Fire Tilbage Til Naturen, 2011)、《一个老爸四个娃之出海大冒险》(Far til fire: Til søs, 2012, 图 26-32)等一系列影片先后被制作出来，并得到了丹麦本土观众的欢迎。

此外，儿童与青少年题材电影的开发与扶持也是丹麦电影制片方面的一个重要特征。丹麦电影协会设立了专项资金用于支持儿童与青少年的相关活动和媒体评议会，还设有专门的青少年儿童部，负责

图 26-32 《一个老爸四个娃之出海大冒险》的海报

青少年儿童领域的电影教育。在 2016 年丹麦电影协会公布的年度补贴预算中，8％的资助额用于支持儿童与青少年从事电影活动和青年电影人才的培训。

第三节 挪威电影

一、挪威电影概况

挪威政府十分注重对电影事业的扶持，全国由政府管理的电影中心主要有挪威北部电影中心、挪威西部电影中心和挪威中部电影中心等。挪威的电影生产资助机构包括：1993 年重组的挪威电影机构，主要负责电影产品的保存、发行和销售；挪威电影基金会，负责分配拨款；挪威电影发展委员会，负责专业技术的发展；还有为音像制品产权所有者合法复制产品提供补偿的音像制品基金会。挪威政府对电影从业人员的培训也十分重视，挪威电影发展委员会就是专门为专业电影工作者提供进一步培训机会的组织。第二次世界大战后，挪威搭建起以挪威电影协会为主要资助平台，兼具辐射广度和力度的全方位电影资助体系。20 世纪 70 年代，挪威整合城市电影院，将影院变成兼顾艺术放映与娱乐放映的场所。21 世纪以来，包括二十世纪福克斯公司、华纳兄弟娱乐公司和索尼影业等在内的好莱坞巨头和挪威本国的院线行业组织展开合作，深入推进影院的数字化进程，使挪威在影院数字化方面达到国际领先水平①。

二、纪录片、电影短片及其他佳作频频获奖

埃里克·古斯塔夫松(Erik Gustavson)的《电报员》(*Telegrafisten*，1993)、尤尼·斯特朗梅(Unni Straume)的《梦戏》(*Drömspel*，1994)、伊娃·艾萨克森(Eva Isaksen)的《鹳的愤怒目光》(*Over stork og stein*，1994)、马里斯·霍斯特(Marius Holst)的《夏日的秘密》(*Ti kniver i hjertet*，1994，图 26-33)和本特·哈默

图 26-33 《夏日的秘密》的海报

① ［挪威］奥弗·索勒姆、张金玲：《挪威的市政影院系统和数字化转向》，《当代电影》2017 年第期，第 72—74 页。

(Bent Hamer)的《卵》(*Eggs*,1995)等一批佳作的出现,使挪威电影观众人数在20世纪八九十年代后期达到高峰。

另外一个值得注意的现象是,挪威电影短片在世界各地的电影节上屡获成功,并发行了一批优秀的纪录片。较之一般的电影,电影短片的投资少、周期短,成为许多欧洲小国的重要拍片手段。挪威的电影短片经常在国际各大电影节上获奖,如艾温德·图洛斯(Eivind Tols)的短片《爱是法则》(*Love is the Law*,2003)在第56届戛纳电影节评论家影展周上获得金轨奖。

图26-34 丽夫·乌曼

在挪威女导演伊迪丝·卡尔玛(Edith Carlmar)最后一部影片《任性的女孩》(*Ung flukt*,1962)中担任主演的丽芙·乌曼(Liv Ullmann,图26-34)也是挪威著名的女演员和电影导演。她在2000年拍摄的影片《狂情错爱》(*Trolösa*,图26-35)获得第53届戛纳电影节主竞赛单元金棕榈奖提名。安贾·布雷恩(Anja Breien,图26-36)是另一位令人印象深刻的挪威导演,她于1975年、1985年和1996年拍摄了《身为人妻》(*Hustruer*)三部曲,记录了三位妇女在30年中的生活经历,获得了巨大的成功。

图26-35 《狂情错爱》的海报

图26-36 安贾·布雷恩

三、对儿童电影的重视

挪威政府十分重视对少年儿童的文化熏陶,挪威青少年可以用自己的作品参

加挪威电影机构举办的阿曼都斯电影节。除此之外,北欧于 2006 年投入使用的网站"www.dvoted.net"是一个网上媒体论坛,向年轻人讲授如何制作电影和音乐,以及如何撰写文章和评论等知识。2001 年,挪威开始实施名为"文化背包"的全国性计划,向小学生提供接触电影文化的机会,世纪之交的挪威儿童电影因此大放异彩。

挪威位于北欧斯堪的纳维亚半岛西部,在地理位置上东邻瑞典,东北部与芬兰和俄罗斯接壤,南部与丹麦隔海相望,西临挪威海。由于地理位置的接近,挪威和瑞典等北欧国家都深受丹麦童话的影响,以盛产优质的儿童电影著称。20 世纪 90 年代以来,挪威电影从 80 年代的衰落中重整旗鼓,出品了不少具有代表性的儿童片,如导演贝丽特·内斯海姆(Berit Nesheim)拍摄的三部描述即将步入成年的少女的影片:《弗里达:发自内心的故事》(Frida-med hjertet i hånden,1991)、《超越蓝天》(Høyere enn himmelen,1993)和《寂寞的星期天》(Søndagsengler,1996,图 26 - 37)。

图 26 - 37 《寂寞的星期天》的海报

进入 21 世纪,挪威的儿童片显现出越来越浓重的商业色彩,表现为生产上的商业化。这一时期,儿童片的数量有所增加(2000—2006 年共生产了 17 部儿童影片),同时影片的宣传也更加专业化。

第四节 冰 岛 电 影

一、冰岛早期电影简史

冰岛电影诞生于 1906 年,而且冰岛电影产业一度面临严峻的经济困难,直到十几年之后才真正有所发展。1944 年,脱离丹麦殖民统治的冰岛人民创造了电影的奇迹:冰岛人民可以为支持本土电影业全民出动,甚至一人多次购买电影票重复观看同一部影片。此外,每个冰岛人平均一年要看 11 部电影[①],这个数字在世界范

① 汪敏译:《冰岛电影一瞥》,《世界电影》1981 第 4 期,第 234—236 页。

围内来看都是比较高的。尽管对于依靠大量观众支撑的电影工业来说冰岛的环境先天不足,但冰岛人用热烈的民族感情支持着本土的电影产业。

冰岛在1944年脱离丹麦殖民统治成立共和国时就出现了电影创作者。独立前,丹麦的电影工作者偶尔会到冰岛拍摄外景。奥斯卡·吉斯莱森(Oskar Gislason)18岁时曾协助诺第斯克影片公司在冰岛拍摄《勃格家的故事》。1944年,奥斯卡仅用三天时间就完成了自己16毫米胶片拍摄的新闻影片《庆祝冰岛独立日》,后来又拍摄了两部关于冰岛人的中型纪录片。1944年,他拍摄了一部《拉特雷亚格救生记》,这部影片确定了他在北欧电影界中的地位。影片中有一段十分刺激的海上救人场面,奥斯卡以这部影片歌颂沿海地区的渔民和农民,其中的情景完全是真实的,拍得十分精彩①。

二、冰岛电影新浪潮

2001年,《冰点下的幸福》(101 Reykjavík, 2000)的导演巴塔萨·科马库(Baltasar Kormákur)被独立电影平台 IndieWire 的记者称为"为冰岛新浪潮打头阵的导演"。2012年,爱尔兰基尔根尼的"字幕欧洲电影节"(Subtitle European Film Festival)选择了《世界尽头的养路工》(Á annan veg, 2011)、《雷克雅未克-鹿特丹》(Reykjavík - Rotterdam, 2008)、《火山》(Eldfjall, 2011)和《冰岛黑风暴》(Svartur á leik, 2012)四部影片②。2015年,三部冰岛影片在国际电影节上大获成功,分别是达格·卡利(Dagur Kári)的《处子之山》(Fúsi)入围第65届柏林电影节特别展映单元,格里莫·哈克纳尔森(Grímur Hákonarson)的《公羊》(Hrútar,图26-38)获得第68届戛纳国际电影节一种关注大奖,鲁纳·鲁纳森(Rúnar Rúnarsson)的《麻雀》(prestir,图26-39)获得第63届圣塞巴斯蒂安电影节金贝壳奖。此后几年,冰岛电影接连在戛纳、威尼斯、洛迦诺等重要的国际电影节上入围和获奖,产生了相当广泛的影响,并由此形成了"冰岛电影新浪潮"。

在21世纪,冰岛经历了两件大事:第一件事是金融危机,在2008年席卷全球的金融危机中,第一个倒下的就是冰岛,直到2011年,这场危机才基本结束,冰岛经济逐渐开始复苏③;第二件事是2010年冰岛火山喷发导致欧洲航空受到影响,2020年埃亚菲亚德拉火山的第二次喷发造成的火山灰散布使冰岛进入紧急状态,

① 汪敏译:《冰岛电影一瞥》,《世界电影》1981第4期,第234—236页。
② Jorn Rossing Jensen, "Icelandic showcases in Kilkenny and Rome plus more money for production," Cineuropa, 2012-11-23, https://cineuropa.org/en/newsdetail/229674/, 2023-02-10.
③ 王垚:《后金融危机的冰岛电影:新浪潮、风景与后危机社会》,《电影新作》2022年第3期,第76—82页。

图 26-38 《公羊》的海报　　图 26-39 《麻雀》的海报

并导致许多国家关闭领空,整个欧洲陷入混乱,造成了第二次世界大战以来规模最大的空中运输通道关闭事件。冰岛火山的喷发恰好可以被视作冰岛金融危机的一个隐喻,而事实上,新闻报道中也经常将两者联系起来。金融危机和火山喷发作为危机的表象,在诸多层面深刻地影响着近10年的冰岛电影。

《公羊》这部影片就可以被视作对冰岛危机的直接回应。影片讲述了山谷里传入羊瘟(羊瘙痒症),导致农场全部的羊都要被屠杀,以避免病毒扩散。羊瘙痒症(致病原为朊病毒)可以被视作金融海啸对冰岛的影响,影片中政府部门的"雷霆手段"也恰好对应着冰岛金融危机后政府颁布的一系列措施。此外,《公羊》故事的发生地是一个"与世隔绝的山谷",山谷则可被视作对冰岛的隐喻。整部影片的主题也颇为明确,讲述了一个有关冰岛危机的寓言。影片的主角是两个因为一点小事而四十年不说话的兄弟,两人年纪不小,都是独居;政府对羊群的屠宰行动会导致一个当地独有的品种灭绝,于是弟弟偷偷地在地下室藏了8只羊,包括一只用于配种的公羊。正是"公羊灭种"的危机让兄弟俩终于打破了隔阂,并在暴风雪(另一场危机)中彼此协助,共渡难关。《公羊》的成功在某种程度上也启发了其他的冰岛导演,如在第74届戛纳电影节获奖的瓦尔迪马尔·约翰松(Valdimar Jóhannsson)导演的《羊崽》(*Dýrið*,2021,图26-40)等。

《羊崽》作为一部带有奇幻、惊悚元素的冰岛电影,讲述了一个冰岛家庭将一个半人半羊的生物当作上天恩赐的孩子的故事。它对带有人文关怀的冰岛家庭故事进行了艺术性的处理,并对"人与自然"和"一切都会变好"的冰岛电影中惯有的母

题进行了创新性表达。从这一角度来看，《羊崽》可以被看作一部将类型模式、艺术表达、现实关怀和文化思想引导相糅合的电影。《羊崽》中奇幻的角色设定和惊悚的细节表现将类型片中公式化的情节弱化了，整部电影没有过多的戏剧冲突，冰岛式的定型化人物和图解式的冰岛视觉形象因此得到了强化①。

近年在国际电影节上获得成功的这批冰岛影片，大多都有一个共同的特征，即风景作为某种表义和情绪性的元素被予以强调②。具体而言，影片大量使用大全景，将故事展开的环境升级为一种风景，并将人物的行动置于自然风景之中，以表达人物的心理和情绪。风景成为冰岛电影的一个显著特征并未偶然，从产业的角度来说，冰岛早就因独特的自然风光成为好莱坞的取景地。

图 26-40 《羊崽》的海报

第五节 芬兰电影

一、芬兰早期电影史

历史上的芬兰于 1362 年开始被瑞典统治。到 19 世纪初，1809 年，俄罗斯帝国击败瑞典，芬兰又成为沙皇统治下的一个大公国。1904 年，芬兰出现了新闻片，这是芬兰最早的电影拍摄活动。1907 年前后，芬兰又出现了最早的故事片《酿私酒的人》（与瑞典合作）。随着俄国爆发十月革命，芬兰于 1917 年 12 月 6 日宣布独立。也正是在芬兰独立的 20 世纪 20 年代，其电影生产也开始蓬勃发展，国内建立了苏奥米影片公司。1930 年之后，芬兰的制片业更为兴旺，涌现了一批新的导演，其中就有瓦尔·瓦伦丁（Val Valentine），他作为编剧参与了众多电影的创作。在

① 林育生：《冰岛电影对"类型"的本土化改写初探——以电影〈羊崽〉为例》，《美与时代（下）》2023年第1期，第 148—152 页。
② 王垚：《后金融危机的冰岛电影：新浪潮、风景与后危机社会》，《电影新作》2022年第3期，第 76—82 页。

第二十六章 北欧电影史

这一时期,将爱国主义题材和艺术创新完美结合在一起的要数尼尔基·塔皮奥瓦拉(Nyrki Tapiovaara)1938 年拍摄的《被盗的死亡》(*Varastettu kuolema*,图 26-41)。这部惊悚片讲述了 1904 年芬兰人民为了抵抗沙俄侵略,秘密运送武器,试图推翻沙皇统治的故事,反映了当时芬兰资产阶级矛盾的心态,但最终他们必须在经济地位和国家独立之间进行取舍。在拍摄上,这部影片运用了德国表现主义的艺术手法[①]。

第二次世界大战结束之后(战争期间芬兰平均年产 15—20 部影片),1952—1955 年,芬兰每年平均生产 30 部影片。1952 年,芬兰电影工作者协会成立,每年都会评选国内的优秀影片,授予优秀电影和电影人国家电影奖。20 世纪 50 年代,芬兰还出现了以马蒂·卡西拉(Matti Kassila,图 26-42)、埃德温·莱恩(Edvin Laine)为代表的新一代导演。前者的代表作有《神探帕穆的错误》(*Komisario Palmun erehdys*,1960)和《收获之月》(*Elokuu*,1956,图 26-43)等;后者的代表作有《无名战士》(*Tuntematon sotilas*,1955,图 26-44)等。影片《无名战士》改编自芬兰作家瓦依诺·林纳(Väinö Linna)根据自己在继续战争中的亲身经历创作的同名文学作品,运用交替纪实和虚构的艺术手法,忠实地再现了机枪连的一名年轻士兵浴血奋战的故事。影片上映后,人们观影如潮,观众人数超过 280 万人(占当时芬兰全国人口的一半以上),成为当时芬兰历史上观看人数最多的电影,在 2007 年的评选中名列芬兰十佳电影榜第一位[②]。1970

图 26-41 《被盗的死亡》的海报

图 26-42 马蒂·卡西拉

[①] 朱建新:《芬兰电影:小国电影的成功典范》,2020 年 9 月 10 日,参考网,https://www.fx361.com/page/2020/0910/9831438.shtml,最后浏览日期:2023 年 2 月 20 日。
[②] 同上。

年，芬兰开始在坦佩雷举办国际短片电影节（Tampere Film Festival），是北欧最古老的短片电影节，在国际上享有很高的声誉。

图26-43 《收获之月》的海报

图26-44 《无名战士》的海报

三、阿基·考里斯马基及其代表作

图26-45 阿基·考里斯马基

20世纪80年代，阿基·考里斯马基（图26-45）的哥哥米卡·考里斯马基（Mika Kaurismäki，图26-46）活跃于芬兰影坛，执导了处女作《撒谎者》（*Valehtelija*，1981），并正式以导演身份出道。1981年，考里斯马基兄弟二人又共同拍摄了关于摇滚音乐的纪录电影《塞马湖现象》（*Saimaa-ilmiö*），这也是阿基·考里斯马基首次担任电影导演。1983年，阿基·考里斯马基独立编剧并执导了真正个人意义上的处女作《罪与罚》（*Rikos ja rangaistus*，图26-47）。

在这一时期，阿基·考里斯马基向世界影坛推出了自己的代表作"劳工三部曲"——《天堂孤影》（*Varjoja paratiisissa*，1986）、《升空号》（*Ariel*，1988）和《火柴厂女工》（*Tulitikkutehtaan tyttö*，1990）。这

第二十六章 北欧电影史

图 26-46 米卡·考里斯马基

图 26-47 《罪与罚》的海报

三部影片全部以资本主义社会的底层劳动者为叙事对象,批判了资本主义社会上层人对底层民众的压迫,对人物命运进行了或悲凉、或荒诞的书写,在当时的影坛颇为轰动,又被称作"无产阶级三部曲"。由这三部电影开始,阿基·考里斯马基形成了稳定且颇具个人特色的创作风格和叙事手法,并开始在世界影坛崭露头角。

20 世纪 90 年代,阿基·考里斯马基推出"失意三部曲"——《浮云世事》(*Kauas pilvet karkaavat*, 1996)、《没有过去的男人》(*Mies vailla menneisyyttä*, 2002,图 26-48)和《薄暮之光》(*Laitakaupungin valot*, 2006)。由于三部电影的故事发生地都在芬兰,所以又被称作"芬兰三部曲"。这三部电影以当时芬兰社会长达多年的"失业潮"现象为背景,以"失业"为切入点,探讨与反思了底层

图 26-48 《没有过去的男人》的剧照

小人物在社会问题和重压下的何去何从,具有相当突出的现实意义。

进入 21 世纪,阿基·考里斯马基向外界宣称自己将创作"港口三部曲"回归影坛,《勒阿弗尔》(*Le Havre*, 2011,图 26-49)将叙事背景置于法国港口城市勒阿弗

图 26-49 《勒阿弗尔》的海报

尔,探讨了时下欧洲最突出的难民问题。随着近年来世界上的局部战争不断,致使难民问题成为欧洲各个国家面临的难题。《希望的另一面》(*Toivon tuolla puolen*,2017)也将视点聚焦于难民,延续了阿基·考里斯马基对底层边缘人物的书写。影片采用双线叙事的手法,讲述难民哈立德遭到芬兰政府遣返,却被好心的芬兰人维克斯特伦收留的故事。本片运用了与《勒阿弗尔》同样的对比手法,又一次表现和批判了某些欧洲国家对待难民的冷漠态度。

纵观阿基·考里斯马基的全部电影,它们具有两个突出的特点。首先,主人公大多为生活底层的落魄者;其次,片中的爱情往往更像一种鼓励,体现出的是一种慰藉"落魄者"的精神内涵。总结而言,阿基·考里斯马基的电影主题是背离经典好莱坞的,但在剧本结构上却对经典好莱坞有所借鉴。同时,他的电影受到法国新浪潮和新现实主义的影响,但又不同于二者。阿基·考里斯马基的电影显示出世界优秀文化的影子,这与他年轻时在电影博物馆自学电影和当影评人的经历有很大的关系。也正因如此,他创造了独具个人特色和民族性的"杂糅型"芬兰电影[1]。

二、21世纪芬兰电影制片业的格局

在21世纪初期,芬兰本国电影制片业呈现出相当有特色的格局,可以概括为"1+5+N"[2],是一种企业数量和制片量分布不均衡的格局。具体来说,即少数企业拥有积极而持续的创制能力,制片总量较高,市场上的占有率更高,而绝大多数企业由于体量小,在一定程度上创制能力有限,制片总量非常低。在"1+5+N"的制片格局中,"1"指芬兰本国制片量最高的赤日电影公司(Solar Films),其制片量约占芬兰电影制片总量的9%。除制片量高居首位外,赤日电影公司在芬兰电影市场的占有率高达36.6%。"5"指2010—2018年平均每年至少制作一部电影的五家制片公司,它们的创制能力持续性较好,能够实现稳定产出,制片类型更加多元,

[1] 吕思宜:《浅析芬兰导演阿基·考里斯马基的电影风格》,《戏剧之家》2023年第8期,第151—153页。
[2] 齐伟、曹晓露:《芬兰的"小国电影"发展战略及其电影产业格局探析》,《世界电影》2021年第2期,第166—177页。

在跨国联合制片方面有更多的实践。不过,它们在制片总量上仅为赤日电影公司的 40%—60% 左右,制片份额约为 3%—5%。这五家公司按制片量排序依次为赫尔辛基影业(Helsinki Filmi)、造影电影公司(Making Movies)、黄颜色影视公司(Yellow Film&TV)、照耀电影公司(Illume)、玛蒂拉罗尔制片公司(Matila Röhr Productions),累计制片量约占总量的 19%。其中,赫尔辛基影业的制片形态以故事片为主、纪录片为辅,制片类型多元化程度较高,数量分布较为均衡。造影电影公司则是故事片和纪录片双管齐下,近一半的影片均为跨国合拍片。黄颜色影视公司和玛蒂拉罗尔制片公司均以故事片为主。照耀电影公司则专注于纪录片的制作,占比超过其总量的 90%,远超芬兰制片业平均水平。"N"指除了"1+5"包括的六家公司外的其他绝大多数制片公司。尽管这些公司的企业数量相当庞大,累计制片量约占总量的 73%,但具体到每家制片公司来看,这些公司的制片规模大都非常小,创制能力比较有限,制作周期较长[①]。

思考题

1. 北欧电影具体涉及哪些国家的电影,它们各具有什么特征?
2. 挑选一部你最喜欢的北欧电影,并概述你喜欢它的原因。
3. 试分析瑞典电影大师英格玛·伯格曼的导演风格。
4. 试分析芬兰电影大师阿基·考里斯马基的导演风格。

① [芬兰]亨利·贝肯、郑睿、赵益:《芬兰电影跨国史——对一个电影小国研究的反思》,《当代电影》2017 年第 3 期,第 61—65 页。

第二十七章 美 国 电 影

第一节 美国早期电影

1903—1908 年是美国默片的奠基期,奠基人是埃德温·鲍特。1908—1927 年是美国默片的发展期,格里菲斯和卓别林是其代表人物。1908 年,塞利格公司在洛杉矶的圣莫尼卡拍摄了《基督山伯爵》(*A Country Girl's Seminary Life and Experiences*)。这是第一部在纽约之外拍摄的美国片。随后,电影工作者开始涌入加利福尼亚,电影业随之迅速发展起来。好莱坞原本是美国加利福尼亚州洛杉矶的一个区,于 1910 年并入洛杉矶,长期以来都是美国的电影和娱乐中心。

默片的发展经历了从无声影片到配乐默片,再到有声片的历程。第一部配乐影片是法国的《吉斯公爵被刺记》(*L'assassinat du duc de Guise*,1908)。20 世纪 20 年代中期之前,电影制作还没有形成邀请职业作曲家专门配乐的风气。1915 年 2 月 8 日,格里菲斯的《一个国家的诞生》在洛杉矶首映。这部影片是美国电影史上较早根据剧情创作配乐的作品之一。作曲者约瑟夫·卡尔·布莱尔(Joseph Carl Breil)根据影片的情节发展创作了一些音乐,同时改编了部分观众非常熟悉的旋律。影片中三K党成员到小屋围捕黑人的段落是全片的高潮,布莱尔直接采用理查德·瓦格纳(Richard Wagner)的歌剧《飞翔的女武神》(*Ride of the Valkyries*)音乐来表现紧迫的情势。全片在美国国歌《星光灿烂的旗帜》(*The Star-Spangled Banner*)的音乐中结束,点明了《一个国家的诞生》的主题。

一、埃德温·鲍特

埃德温·鲍特(1870—1941,图 27-1)是美国早期的电影导演,被称为"故事片之父"。鲍特一开始作为一名电影放映员进入电影界。当时的放映员要自己制作

电影拷贝,把几部短片连接成一盘可放映十几分钟的片子。导演则要同时负责编剧、拍摄、冲洗胶片、维修机器、雇工、付账等工作,事无巨细,都要亲自动手。1900年,鲍特成为爱迪生电影公司的导演。

鲍特在爱迪生电影公司负责审查公司进口的欧洲电影,他可以决定这些影片是原封不动地发行拷贝并最终上映,还是从中吸取灵感拍摄一个美国版本。这个工作对鲍特学习欧洲电影手法并做出自己的创新有很大的启发。鲍特的代表作都是从审片中得来灵感的创作。

图 27-1 埃德温·鲍特

(一)《一个美国消防员的生活》

1902 年,鲍特看了英国布莱顿学派詹姆斯·威廉森(Janes Williamson)的《火灾》(Fire!)后受到启发,拍了《一个美国消防员的生活》(Life of an American Fireman)。影片讲述消防队员接到火警,赶到现场,从失火的楼房中营救出一个妇女和小孩。

剧本表现的戏剧性场面安排具有分镜头技巧,这是鲍特对梅里爱剧本的超越和对电影分镜头技巧的贡献。鲍特第一次详细地展示了戏剧性的动作,描写了内景和外景的细节。这部影片至今仍是好莱坞分镜头剧本参考的原始样式。

(二)《火车大劫案》

1903 年,鲍特看了英国片《明目张胆的白日抢劫》后拍摄了《火车大劫案》。他把故事的发生地搬到了美国西部。影片讲述一群歹徒先抢劫了铁路车站的电报室,接着抢劫了列车,于是警方追赶歹徒,双方在小丛林中展开火拼。影片片长 12 分钟,共有 14 个场景。

《火车大劫案》是美国的第一部故事片,主要采用直接剪辑的手法,把 14 个场景连接在一起,每个场景都与下一个场景相联系,环环相扣。影片的镜头主要是全景或远景,前景极少,最后一个镜头是匪徒举枪瞄准观众的特写;内景的机位固定,拍摄方法简单;外景机位有所变化,主要靠演员的快速动作表现影片的紧张刺激。《火车大劫案》对电影的叙事风格和结构观念进行了新的尝试,情节生动、曲折。它也是早期的经典惊险动作片,被视为西部片、警匪片、剧情片和动作片等类型片的先驱。

二、大卫·格里菲斯

大卫·格里菲斯(1875—1948,图 27-2)是美国电影大师,是电影史上的一座

图 27-2 大卫·格里菲斯

里程碑,被称为"电影技术之父""创立好莱坞的先驱""第一位伟大的电影导演""银幕的莎士比亚"。他使电影摆脱舞台的影响,发展为一个独立的艺术门类。格里菲斯一生共拍摄了450多部短片,积累了丰富的拍片经验,真正奠定他在世界电影史上崇高地位的是影片《一个国家的诞生》和《党同伐异》。

格里菲斯发展了电影中的平行叙事手法,进行交叉剪辑。《孤独的别墅》(Lonely Villa,1909)有三条情节线平行发展,即强盗抢劫别墅,别墅中的妇幼一家人,丈夫回家营救,并通过丈夫飞奔的马车串联其他两条情节线索,形成"最后一分钟营救"。

《一个国家的诞生》和《党同伐异》都采取了"最后一分钟营救"的处理方式,使之成为好莱坞电影的经典结构。"最后一分钟营救"表现了时空交错展开,运用时间节奏的变化增强紧张气氛;画面出现的时间越短,观众心里越紧张,期待心理越强,人物往往在最后一分钟获得营救,化险为夷。这是电影语言表现的大团圆结局,被以后的好莱坞电影广泛采用。电影发展初期,默片都是黑白片,但在《一个国家的诞生》里,格里菲斯用棕黄色、紫色的画面表现变换的场景,用红色表现战场的炮火,并且特别将它用于表现夜间战斗的红光。正是这些染色技术促进电影向彩色片发展。

格里菲斯的《党同伐异》(1916)是电影史上的经典杰作,代表了格里菲斯的艺术高峰。《党同伐异》的艺术特色体现了格里菲斯的影片风格,同时将他在以往影片(包括《一个国家的诞生》)中所使用的手法更加淋漓尽致地加以发挥,如平行蒙太奇、圈入圈出、色彩的隐喻、意象的重复、景别的灵活运用等。影片从头到尾重复的意象是母亲摇摇篮,反复出现了20多次。它在影片中是切换镜头的媒介,影片每出现一次母亲摇摇篮,镜头就由一个故事场景转换为另一个故事场景。通过母亲摇摇篮,导演将现代故事与古代故事连接起来。

格里菲斯通过早期的电影实践逐步认识到电影作为一门艺术具有一些基本要素。例如,电影的主要工具首先是摄影机和胶片,其次是演员;电影剧本应从摄影和剪辑的角度来构思;影片的基本单位是镜头,一组连贯的镜头构成一场戏,一组连贯的戏剧场景构成情节,一系列相关的情节则构成一部电影。

如今的好莱坞电影已经形成了一套标准的叙事系统,电影学者称之为经典叙事系统。这套叙事系统采用的一套标准剪辑方式被称为经典剪辑。经典剪辑一般

采用如下叙事方式：首先是建置镜头，用全景展示环境和人物；其次是用中近景别的镜头，交代人物的动作与反应；然后切大近景或特写，用于突出表现某个细节；最后再回到全景，作为一个段落的结束。

对格里菲斯的研究是西方电影学界的一个重要课题，因为在默片时代，格里菲斯作出的贡献无人可以替代。他的影片不仅汲取前人电影探索的精华，也对之后的诸如苏联蒙太奇学派、好莱坞类型电影有着深远的影响。正如希区柯克所言："今天，你看的每一部影片，里面总有东西是格里菲斯开创的。"格里菲斯使电影在默片时期就可以与小说、戏剧等经典叙事艺术相提并论，将电影真正推上了艺术殿堂。

电影史学家一般将格里菲斯对电影的贡献归结为如下三点：第一，发掘并完善了叙事电影的基本语言，并将之标准化；第二，发展了电影剪辑技巧，拓宽了电影的表现时空，为蒙太奇理论的提出奠定了美学基础；第三，大量借鉴戏剧、小说等文学作品及其叙事技巧，提升了电影的艺术地位。

电影学者大卫·波德维尔指出，格里菲斯的重要性"似乎在于他有能力以极为大胆的方式把这些技巧组合到一起"，并认为是格里菲斯的"艺术野心而不是纯粹的原创性，使得他走在了同时期电影制作者的前面"。总结而言，格里菲斯最大的贡献在于他完善了用画面讲述戏剧性故事的技巧，他确立的分镜头原则和经典剪辑模式，归根到底是为了能够用电影讲述之前文学作品所讲述的故事。换句话说，格里菲斯是为故事找到了除戏剧和小说之外的第三种载体。

第二节　好莱坞电影

1927 年 10 月 6 日，美国华纳兄弟影业公司首映了艾伦·克罗斯兰（Alan Crosland）导演的世界第一部有声片《爵士歌手》(*The Jazz Singer*，1927，图 27-3)。故事讲述犹太青年杰克·罗宾独自闯荡娱乐圈，最终成为明星人物。有声片的诞生是无心之举，罗宾在酒吧演唱，他的说话声无意间连同唱词被录制下来。罗宾回家给母亲唱歌，影片继续录下母子的对白。后期制

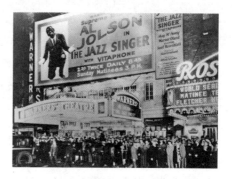

图 27-3　《爵士歌手》的首映现场

作时,这些台词被无意中保留下来,从此有声片诞生,开启了电影业的新时代,好莱坞名扬天下。

《爵士歌手》的出现具有双重意义:一是影片中插入了不少对白和歌唱,二是黑人歌手是主角(在以往的美国电影中黑人出演的角色只能是配角)。主演阿尔·乔生(Al Jolson)是犹太人,在影片中扮演黑人歌手,打破了种族歧视,把黑人角色推向前台,并获得了成功。

电影声音的出现和 20 世纪 30 年代美国经济大萧条给好莱坞电影工业的发展带来了变化,八家大型公司主导了整个电影业,形成好莱坞的垄断局面,并在第二次世界大战时迅速繁荣。

图 27-4 《浮华世界》的剧照

1935 年,由美国人鲁本·马莫利安(Rouben Mamoulian)导演的影片《浮华世界》(图 27-4)标志着彩色电影时代的到来,这是电影发展过程中第二次革命性的变化。1935 年以前,有些电影制作者为满足观众观看彩色影片的愿望,不惜耗费大量人力、财力为影片人工上色。例如,1925 年的苏联影片《战舰波将金号》将军舰上升起的旗帜染成红色,中国影片《火烧红莲寺》系列也曾用这一方法把个别女性角色的服装染成红色。正如美国电影理论家斯坦利·梭罗门所说:"最早的影片往往是彩色的,而且还可能是很激动人心的彩色,因为这种彩色是用手工加上去的。在 19 世纪和 20 世纪交替之际,法国电影创作者梅里爱使用了生产流水线的着色方法:每个女工只给几个画幅的某些部分着色,然后传给下一个女工,由她再给这些画幅的另外一部分着色。这种生产过程显然是成本高昂的,而且不适用于大规模生产,因为每个拷贝都必须这样加工。"①

随着色彩技术的日臻完善,彩色电影越来越显示出自己的艺术潜能。"如果我们在技术上已有可能拍下动的彩色,而我们的感受能力也已发展到能够感受动的彩色的高度,那么彩色片将会展现出人类经验世界中许多非任何其他艺术,而尤其不是绘画艺术所能表现出来的东西。"②可以说,电影中的色彩已经超越自然物的形式外观,上升为一种极为重要的造型元素,它不仅能表现出事物的真实色彩,还

① [美]斯坦利·梭罗门:《电影的观念》,齐宇译,中国电影出版社 1983 年版,第 60 页。
② [匈]巴拉兹·贝拉:《电影美学》,何力译,中国电影出版社 2003 年版,第 23 页。

能参与影片的整体结构（如通过色彩的变化来转换时间和空间），甚至表达某种抽象的情感或意义，影响观众的情绪。色彩的隐喻性和象征性正日益成为创作者和观众普遍关注的问题。

一、好莱坞的电影公司

1928年，好莱坞有八大电影公司统领美国电影。

一是派拉蒙公司。它通过购买大量影剧院发展起来，在20世纪30年代早期以出品"欧式"电影出名，后期转为面向美国的电影。

二是米高梅电影公司。它一度是美国获利最高的电影公司，制作的电影比别的制片厂更加铺张豪华，强调影片质量。20世纪30年代晚期，米高梅电影公司的电影明星有克拉克·盖博(Clark Gable)、斯宾塞·屈塞(Spencer Tracy)、葛丽泰·嘉宝等。第二次世界大战期间及之后的电影明星有吉恩·凯利(Gene Kelly)、凯瑟琳·赫本(Katharine Hepburn等)。

三是二十世纪福克斯电影公司。1935年，福克斯公司与一家规模较小的二十世纪公司合并，改名为二十世纪福克斯电影公司。随后，公司摆脱前期的困境，得到复兴。二十世纪福克斯没有长期签约的明星，1935—1938年最具号召力的明星是童星秀兰·邓波儿(Shirley Temple)，固定为福克斯工作的导演有亨利·金(Henry King)、约翰·福特(John Ford)等。

四是华纳兄弟电影公司。它通过出品大量低成本的影片获得稳定的利润，制片厂专门制作一些流行的类型电影。第二次世界大战爆发后，它又及时推出了一系列成功的战争片，成为经典影片。

五是雷电华电影公司。它是大型电影公司中历史最短的一个，经济效益不好。20世纪30年代，它最卖座的影片是《金刚》(*King Kong*)，40年代最重要的影片是《公民凯恩》。

六是环球影片公司。它的公司规模较小，20世纪30年代前期发行恐怖片，如《科学怪人》(*Frankenstein*)、《隐形人》(*The Invisible Man*)等；后期面向小城镇观众，主要发行B级片，如40年代的福尔摩斯侦探片和滑稽喜剧片。

七是哥伦比亚电影公司。它的投资成本低，借助大型公司的明星和导演拍摄一些受欢迎的影片。著名导演弗兰克·卡普拉(Frank Capra)拍摄的《一夜风流》(*It Happened One Night*)，导演和男女主角都获得了奥斯卡金像奖。该公司主要依靠B级西部片赢利。

八是联美电影公司。它是由一群独立制片人联合组成的电影公司，进入有声

电影时代后，联美开始衰退。格里菲斯和范朋克(Donglas Fairbanks)退休，卓别林的故事片数量减少。这些独立制片人有各自不同的背景，发行的影片有英国著名影片《英宫艳史》(*The Private Life of Henry VIII*)、希区柯克的《蝴蝶梦》(*Rebecca*)、威廉·惠勒(William Wyler)的《呼啸山庄》(*Wuthering Heights*)等。

好莱坞现有六大电影公司：一是迪士尼电影公司，经典影片有《白雪公主》《美女与野兽》《狮子王》等；二是环球影片公司，经典影片有《回到未来》系列、《木乃伊》系列、《侏罗纪公园》系列、《谍影重重》系列等；三是二十世纪福克斯电影公司，经典影片有《星球大战》系列和《埃及艳后》《音乐之声》《泰坦尼克号》《虎胆龙威》等；四是派拉蒙影业公司，经典影片有《教父》《拯救大兵瑞恩》《阿甘正传》《楚门的世界》《夺宝奇兵》系列、《古墓丽影》系列等；五是哥伦比亚电影公司（现属索尼影视娱乐公司），经典影片有《卧虎藏龙》《精灵小鼠弟》《黑衣人》等；六是华纳兄弟娱乐公司，经典影片有《蝙蝠侠》系列、《黑客帝国》系列、《十一罗汉》系列、《超人》系列等。

二、制片厂制度

制片厂制度是由制片人独揽大权的制片制度和流水线式的影片生产方法组合而成。在实施这种制度的制片厂里，制片人主宰一切，独揽题材选定、剧本写作、导演设计乃至影片的摄制和剪辑等大权，并且可以随时撤换、解雇他认为不合格的工作人员。一个广为人知的例子是，1939年米高梅电影公司拍摄《乱世佳人》(*Gone with the Wind*)时，制片人大卫·塞尔兹尼克(David O. Selznick，时为米高梅电影公司老板的女婿)首先雇用了擅长女性情节戏的导演乔治·库克(George Cukor)执导该片，但他偏重女性人物的导演手法很快引起男主演、大牌明星克拉克·盖博的不满。由于盖博是塞尔兹尼克让观众投票选出的男主角，于是他就将库克解雇，转而聘请盖博的好友维克多·弗莱明(Victor Fleming)执导。后来，弗莱明因病退出，该片最终由导演山姆·伍德(Sam Wood)完成。这部影片虽几易其手，最终却依然保持了相当完整的风格，并在票房上获得巨大的成功。这不得不归功于塞尔兹尼克的艺术才华和经营头脑，制片人在好莱坞电影制作中的至高地位也由此可见一斑。

制片厂制度的特点不仅表现为制片人独揽大权，还表现为整个影片制作过程的精细分工。编剧、导演、演员、摄影、布景洗印、剪辑等各司其职，采用流水作业法：制片人提出想法—由编剧部门编写故事—噱头部门添加笑料—对话部门写出能够引起观众共鸣的对话—导演摄制。在这个过程中，制片人可以随时检查各个部门的工作质量和进度。

制片厂制度将电影的摄制、发行、放映统一起来，形成"产销一条龙"的垂直垄

断格局,利润十分丰厚。华尔街的金融巨头摩根、杜邦、洛克菲勒等财团纷纷投资电影,很快就使其发展成几乎可与钢铁、石油、汽车制造业比肩的大规模工业。到了20世纪20年代末,好莱坞形成八大电影公司并驾齐驱的局面。其中,以米高梅、派拉蒙、华纳兄弟、二十世纪福克斯和雷电华五大公司的实力最为雄厚,它们规模庞大、设备完善,不仅有豪华的摄影棚和完备的灯光、布景,还有专用的村舍、牧场、市镇、码头等场地。它们控制了制片厂,还控制了电影的发行渠道和电影院,如派拉蒙公司控制了全国的2 000家影院。

三、明星制度

随着电影业的发展,制片人逐渐意识到明星和影片一样,也是一种商品,可以通过销售给观众的方式赚取巨额利润。因此,他们开始大规模地制造明星,让编剧为明星量身打造剧本,指派适合的导演指导明星拍片,并使影片的整体风格与明星的既定风格配合、呼应,把明星打造成观众心目中最理想的形象,从而让更多的观众走进影院,最终达到捞取巨额票房利润及电影周边产品利润的目的。演员由制作过程中的一个元素、一个环节演变为制作过程的中心,这便形成了明星制度。

明星制度是影片商品化的必然产物,实质上是使明星成为制片商向大众推销标准化影片的工具。无论如何,明星制度提升了演员在电影创作中的地位,并缔造了很多著名的影坛传奇。1910年以前,美国演员每天的报酬仅为5—15美元,到1914年时已经提高到每周2 000美元,而影响最大的明星,如玛丽·碧克馥(Mary Pickford)、查理·卓别林等人的年薪则高达100万美元。这在当时的美国简直就是一个天文数字。当然,这些著名的影星也以自己的巨大声誉为制片厂带来了惊人的利益。

四、审查制度

第一次世界大战后,美国电影进入了所谓宣扬"新道德"的时代,物质主义、性自由和犬儒主义成为时尚。许多影片热衷于描写通奸、离婚、酗酒、吸毒等内容,引起了统治阶层的不安。好莱坞无节制地虚构巴比伦式的生活神话,报刊、小道新闻每时每刻都在编造和传播明星们高薪、奢侈的生活方式,极大地影响了年轻一代。贝弗利山庄彻夜不眠的舞会、酒宴、醉生梦死成了人们新的崇拜对象,性、吸毒、嗜酒成为人们追逐的新目标。

在广泛的社会压力下,好莱坞制片人联合会以15万美元的年薪聘请哈丁(Warren G. Harding)总统的顾问、共和党领袖威尔·海斯(Will H. Hays)出面组

织行业自律机构，后来被称为海斯办公室，制定了一系列电影行业的规章制度，即著名的《海斯法典》。它的内容涉及两方面：负面的否定性内容包括性、暴力、种族，如禁止在银幕上出现裸体、放纵性的接吻、挑逗及表现毒品、渎神、蔑视白人等；正面内容则要求影片表现巩固家庭制和婚姻传统、维护政府形象、尊重宗教机构等。

1966年，美国制片人协会废除法典，组织新的机构，由制片人协会主席杰克·瓦伦蒂（Jack Valenti）提议，经由制片人协会的九大制片厂、全国影院老板协会及美国国际电影发行人和进口商协会的许可，制定影片分级制度，并于1968年秋成立分级委员会。审查制度施行的一个结果是促成了好莱坞类型片在编剧方面诞生了一个标准策略——大团圆结局。为了通过审查，影片中的坏人最后都必须死掉；一个反社会的人无论多么狂妄，最后都必定失败；正义必须得到伸张，好人一定要有好报。有趣的是，这个迎合审查人员的策略也得到了观众的认可，因为它满足了观众的情感需要。反过来说，这种策略也造成了好莱坞影片缺乏批判性、创新性，易于陷入千篇一律的模式化怪圈。

第三节 好莱坞类型电影

类型片是好莱坞商业电影生产机制下的一种特定产物。类型电影一般有固定的构成元素，有雷同的故事情节，有一套独特的电影语言及语法，场面调度也有一定的程式，人物造型、道具之类都有特定的含义。按照电影理论家邵牧君的看法，因为类型电影并不是对社会、人生的直接模仿，而只是对第一部成功影片的模仿，所以往往缺乏个性而只有类型的共性。邵牧君将类型电影的共性归纳为三点。

一是公式化的情节，如西部片中的铁骑劫美、英雄解围，强盗片里的抢劫成功、终落法网，科幻片里的怪物出世等。二是定型化的人物，如除暴安良的西部牛仔或警长、至死不屈的硬汉、仇视人类的科学家等。三是图解式的视觉形象，如代表邪恶凶险的森林、预示危险的宫堡或塔楼、象征灾害的实验室里冒泡的液体等。

上述三大特征在西部片、科幻片、歌舞片中的表现最为典型，对于大多数类型片来说，它们须遵循的原则要宽泛得多，因此又出现了"七项特征说"。

第一，二元性。即类型电影倾向于建立一个二元性的世界：文化价值与反文化价值相对立，好人与坏人相对比，文明的价值与一些被社会谴责的价值相冲突，人类的善良与外星球的魔鬼相抗争，外星人的善良与地球人的贪婪相抗争。

第二,相似性。即每一种类型电影都有相似的故事架构、视觉图谱和人物类型。例如,西部片中的西部小镇、塞外风光、西部英雄,歌舞片中的舞台、街道广场、歌舞明星,科幻片中的外星球太空、虚拟的未来世界、外星人,战争片中的两军对峙、战地英雄,强盗片中的城市地下强盗和警察等。

第三,模式性。即情节的模式化和叙事策略的定型化。类型电影是工业生产机制与艺术创作互动的产物。电影艺术诞生不久就以非常快的速度相互仿效,向几种类型集中,其结果是形成了类型片的模式性。例如,在情节上更注重矛盾冲突的累积性,依靠主题和视觉图像的累积形成视觉的冲击力;在叙事策略上更多地显示出可预见性;在人物刻画上表现出明显的标志性,特定角色与其个性紧密联系,某一角色代表着一种风格、一种状态。

第四,梦幻性。类型电影一般都迎合观众某种感官和情感的需要,或呈现给观众一场视觉盛宴,或宣泄观众的某种情绪,或表现他们的某种理想和欲望,为在现实中烦躁不堪的人们创造一个可以暂时忘却一切的梦境。所以,好莱坞也被称为"梦幻工厂"。

第五,大众性。类型电影属于典型的大众文化范畴,而大众文化最基本的特征就是能够通过某种作品,最大限度地承载大众的观念、趣味、欲望,并以此获得广泛的认同。

第六,怀旧性。类型电影在题材的取向上一般倾向于早期的文化题材,热衷于以某个时期的历史史实为背景来展开故事。

第七,娱乐性。尽管每种类型电影都有不同的创作模式,但它们至少有一点是相同的,那就是通过娱乐性场景的架构实现娱乐功能。

类型电影虽然因其模式化受到很多诟病,但不可否认的是,这类电影都是在调查观众的欣赏要求和欣赏心理的前提下拍摄的,它拉近了电影制作者和观众的联系。同时,虽然类型电影有着较为稳定的规范,但也要求发挥电影工作者的创造个性,在规范的框架里创新。否则,类型电影将失去不断发展的活力和动力。实际上,在标准化、规范化的前提下,制片人并不排斥个人或某些部门的创造性。

有美国电影研究者列出了75种故事片和非故事片的类型。故事片的分类有西部片、强盗片、歌舞片、喜剧片、恐怖片、科幻片、灾难片、战争片、体育片等;非故事片的分类有广告片、新闻片、纪录片、科教片、科学片、风光片等。

一、歌舞片

好莱坞歌舞片是20世纪30年代随着有声电影一起发展起来的类型片,以歌

唱和舞蹈为中心,以豪华、壮观、令人赏心悦目的视听效果为创作标准。为了有效地直接表现歌舞,影片多以音乐家和舞蹈家的生活为题材。影片的男女主人公本身就是音乐家或舞蹈家,他们通过自己的歌舞表演作为叙事的组成部分。

歌舞片的文化传统源远流长,可以追溯到古代歌舞音乐、文艺复兴民间舞蹈、17世纪古典戏剧、歌剧、芭蕾舞、芭蕾歌剧、现当代轻歌剧、轻歌舞剧、小型讽刺歌舞剧、舞台歌舞剧、歌舞厅表演、现代舞等。

第一部有声电影《爵士歌王》是歌舞片。此片一出,各大电影公司纷纷仿效,相继推出各自的歌舞片。其中,《百老汇旋律》(*The Broadway Melody*,1929)最引人注目。影片讲述的是两位默默无闻的女配角因救场有功,一夜之间功成名就。这一故事架构立即被其他歌舞片编剧套用。整个20世纪30年代是歌舞片的黄金时代,很受观众欢迎,也极为繁荣。

当时的歌舞片可以分为两大类:一类以唱为主,另一类以舞为主。以唱为主的歌舞片又有两种不同的情况:一类由从欧洲来到美国的导演拍摄,明显带有西洋歌剧的意味,如德国导演恩斯特·刘别谦的《赌城艳史》(*Monte Carlo*,1930)和在伦敦剧院当过学徒的鲁本·马莫利安的《公主艳史》(*Love Me Tonight*,1932)都属此类;另一类是把当时的一些喜剧演员演唱滑稽歌曲的过程拍成影片。

在歌舞片中数量最多、产生影响最大的是以舞为主的歌舞片。这类影片也包括两种不同的风格:一类突出个人的舞艺,其特点是载歌载舞,舞者的舞姿潇洒自如;另一类则注重队列、图形的变化,场面豪华,气势非凡。以舞为主的歌舞片的出现标志着该类型片的成熟。1937年,华纳兄弟电影公司出品的《1933年淘金女郎》(*Gold Diggers of 1933*)和《第四十二号街》(*42nd Street*)以恢宏气势和壮观场面开拓了歌舞片的新领域。著名的歌舞片明星弗雷德·阿斯泰尔(Fred Astaire)和金杰·罗杰斯(Ginger Rogers)则以他们潇洒、优雅的舞姿征服了观众。

吉恩·凯利(图27-5)是歌舞片黄金年代最著名的歌舞明星,代表作有《锦城春色》(*On the Town*,1949)、《一个美国人在巴黎》(*An American in Paris*,1951)等。1952年上映的《雨中曲》(图27-6)更是歌舞片中的经典之作。其中的独舞段落"雨中曲"堪称美国歌舞片中的经典,其乐曲、叙事、视觉元素成为其他类型片的模仿对象。米高梅电影公司拍摄的《出水芙蓉》(*Bathing Beauty*,1944)也是一部引起极大轰动的歌舞片。影片的情节同样是一个浪漫而老套的爱情故事——历经种种波折,有情人终成眷属。但是,影片中豪华的包装、如梦似幻的场景和强烈的喜剧色彩都给观众带来极大的享受,特别是结尾的"水上盛典"气势宏大,优美得如同一场水中的芭蕾表演,令观众如痴如醉。

图 27-5 吉恩·凯利

图 27-6 《雨中曲》的剧照

二、西部片

西部片并非好莱坞在 20 世纪 30 年代创造的。法国电影理论家安德烈·巴赞在《西部片,或典型的美国电影》(1953)一文中开宗明义:"西部片是大抵与电影同时问世的唯一的类型电影,而且近半个世纪以来经久不衰,充满活力。"1903 年,爱迪生电影公司的导演埃德温·鲍特拍摄的《火车大劫案》包含西部片的基本元素,如左轮手枪射击、抢劫火车、策马追击、头戴宽檐帽等。出演该片的演员布朗科·比利·安德森("Broncho Billy" Anderson)也成为第一个西部牛仔明星。

(一)西部片的兴起

美国的建国过程也是一个不断开发西部的过程,修建太平洋铁路是美国西部开发的大事,在西部片中屡有展现。西部片在 20 世纪 30 年代成熟,并达到繁荣。美国经济大萧条时期,西部片《壮志千秋》(Cimarron,1931)为经典西部片赢得了唯一的奥斯卡最佳影片奖。1939 年,约翰·福特完成了标志西部片成熟的《关山飞渡》(Stagecoach),确立了经典西部片的重要地位。西部片一向热衷于表现美国牛仔的阳刚气质。在 40 年代,性爱因素被引进西部片,但它们没有成为西部片类型的标志元素。这一时期的西部片代表作品有《不法之徒》(The Outlaw,1943)、《太阳浴血记》(Duel in the Sun,1946)等。

(二)西部片的二度繁荣

第二次世界大战的胜利给美国带来了荣誉和骄傲,西部片再次繁荣,出现了《红河》(Red River,1948)、《搜索者》(The Searchers,1956)等优秀的西部片。

图27-7 《正午》的剧照

20世纪50年代美国的工业化给西部社会带来了很大变化,出现了心理西部片,表现传统牛仔英雄对社会变化产生的迷茫和不适应。他们在处理社区问题时无能为力,孤军奋战,表现此题材的代表作品是《正午》(1952,图27-7)。

在20世纪60年代的美国社会,法律与秩序越来越完善,人们开始排斥牛仔英雄的原始个人主义价值观,经典西部片开始走向衰落。传统的牛仔英雄变为无法无天的匪徒,一系列西部片的主人公兼有英雄与坏蛋、文明与野蛮、善性与罪恶的特征。西部片是在美国西部拓荒、文明开化完成后对美国西部拓荒史的追溯,是以电影形式建立西部拓荒的神话。西部拓荒体现了美国开拓进取、朝气蓬勃的立国精神,也暴露了其弱肉强食,白人掠夺土地、屠杀印第安人的血腥历史。

(三)西部片的电影特征

1. 故事题材的传奇性

西部片主要取材于西部开拓的神话传奇和真实故事,这些传说中的人物和故事发生的时间主要是1830—1915年。西部片表现西部开拓中的社会冲突,英雄参与冲突并解决冲突。解决冲突的方式通常是枪战影片的高潮,英雄完成使命后继续浪迹天涯、除暴安良。

2. 西部片的人物模式

西部片又称牛仔片,主要包括四类人物。第一类是牛仔英雄,经典西部片的主角和正面形象,包括主持正义的牛仔、为民除害的警长。人物标志是头戴宽檐帽,使用左轮手枪。第二类是反面人物,即横行一方的歹徒恶棍、北美印第安人。在传统西部片中,印第安人被描写成凶恶可怕的野蛮人,如《关山飞渡》中的印第安人、《正午》中的四个歹徒等。第三类是文明淑女,她们往往是来自东部文明城市纽约的女教师或新奥尔良的新娘,代表文明、善良和温情。她们作为英雄好汉的主要伴侣和陪衬,能够驯化西部牛仔英雄的桀骜不驯。第四类是群众人物,他们是英雄好汉的支持者或是中间人物,胆小怕事、意志薄弱。他们属于沉默的大多数,具有向善的本性。

3. 西部环境与道具

西部片展示了美国壮丽的西部景象:外景有连绵不断的喀斯特地貌、永恒的荒

原、荒凉的小镇、沉寂的街道,内景有简陋的酒馆旅店、孤立的村舍和狭窄的警长办公室。西部片的固定道具主要有枪、马、马车、火车、电报。西部片一般不表现流血,在枪战中强调牛仔拔枪射击的速度。西部片严格遵守好莱坞经典叙事的连续性剪辑法则,决不使用苏联电影剪辑的蒙太奇手法,以此创造时空一体、自然流畅的叙事魅力。例如,《关山飞渡》的袭击驿马车和《正午》的正午时钟段落都采取了连续剪辑手法。

三、犯罪片

犯罪片是一个模糊的集合概念,包括黑帮片、警匪片、强盗片。黑帮片围绕黑社会团伙的罪恶行动展开,以黑帮罪犯为主角,描写其犯罪和毁灭的过程;强盗片与黑帮片相似,以强盗罪犯为主角;警匪片被称为当代犯罪片,以警察和侦探为主角,描写侦破犯罪和将罪犯绳之以法的过程。

(一)美国犯罪片的发展阶段

美国犯罪片的源头同样可以追溯到埃德温·鲍特拍摄的《火车大劫案》,它包含犯罪片的基本元素,即警察、强盗、犯罪、追踪、消灭歹徒。

1. 20世纪30年代犯罪片兴起

20世纪30年代有声电影的出现迎合了犯罪片的兴起,犯罪片的枪战声、刹车声、尖叫声和打斗声都离不开声音。犯罪片的代表作有《小凯撒》(Little Caesar,1930)、《人民公敌》(The Public Enemy,1931)和《疤面人》(Scarface,1932)。

2. 20世纪40年代犯罪片向警探片转移

20世纪30年代后期,好莱坞实施影片审查制度,禁止把黑帮匪徒塑造成传奇人物或悲剧英雄。各制片厂应对该制度的一个手段就是将影片的罪犯主角改为联邦警察、私人侦探等好人;还有一个策略是采用《圣经》里的好坏兄弟的套路,突出警匪对立,如《男人世界》(Manhattan Melodrama,1934)和黑帮分子与神父对立,如《一世之雄》(Angels with Dirty Faces,1938)。40年代的警探片十分流行,代表作有《马耳他之鹰》(The Maltese Falcon,1941)和《夜长梦多》(The Big Sleep,1946)。

3. 20世纪50年代黑色犯罪片

20世纪50年代的犯罪片表现了黑社会帮派组织的犯罪活动,被称为黑色犯罪片。这类影片的动作性强,有真实的场景和丰富的人物性格。《码头风云》(On the Waterfront,1954,图27-8)讲述了工会的腐败和犯罪。《大爵士乐队》(The Big Combo,1955)讲述了警察捣毁黑帮的犯罪联合体。

电影概论

图27-8 《码头风云》的剧照

图27-9 《教父》的剧照

4. 20世纪60年代黑帮片走向复杂化

20世纪60年代,美国出现对体制制度和传统文化价值的抵制,导致犯罪片将黑帮分子复杂化,并有同情的倾向。黑帮分子一方面是社会的危害者,另一方面又是社会不公的受害者。《雌雄大盗》(Bonnie and Clyde,1967)根据美国历史上的雌雄大盗邦妮·派克和克莱德·巴罗的真实经历拍摄。

5. 20世纪70年代后的黑手党影片

20世纪70年代兴起的黑手党电影表现出对黑帮分子的同情。三位意大利裔导演主导了黑帮犯罪片领域,代表作有弗朗西斯·科波拉(Francis Ford Coppola)的《教父》(The Godfather,图27-9)三部曲、马丁·斯科塞斯的《穷街陋巷》(Mean Streets,1973)和赛尔乔·莱昂内(Sergio Leone)的《美国往事》(Once Upon a Time in America,1984)。

(二)犯罪片的基本特点

犯罪片的故事发生在现代都市,城市背景多为夜幕下的封闭空间,雾霭、阴影、大雨如注的街道和左右摇晃的黑色汽车等。城市代表着物质欲望的诱惑。犯罪片有以下三个特征。

第一,多表现犯罪分子的贪欲和黑帮英雄的欲望。20世纪20—30年代,美国经济飞速发展,但受到大萧条、禁酒令和其他城市问题的影响,城市犯罪严重,一些黑帮分子企图通过暴力来攫取名声和财富。好莱坞将这一城市罪犯置于美国神话的范畴,许多犯罪片直接改编于真实的黑帮人物生活。

第二,多表现黑帮分子的暴力犯罪。美国既是一个以法制为立国根本的国家,也是一个以暴力、杀戮手段起家的国家。犯罪片取材于暴力犯罪,也助长了美国社会的暴力倾向,真实的犯罪活动与犯罪片产生互动关系。

第三,犯罪片讲述的故事很多是从青少年的不良教育开始的,即一些不良少年成为街头混混,受成人犯罪分子的唆使偷盗钱物,长大了便进入黑帮。但是,在他们获得大量钱财后,终因黑帮火拼而惨遭到毁灭,如《人民公敌》和《美国往事》。

四、美国喜剧片

在格里菲斯开创电影叙事形式的同时,美国电影的喜剧叙事形式也应运而生。然而,最初发明电影喜剧片样式的是法国人,而不是美国人。早在卢米埃尔的影片中就已经具备了喜剧因素,机智、聪慧的麦克斯·林代(Max Linder)则以一个舞台滑稽演员特有的天赋,以他的姿态和动作表现了人物复杂的感觉和思想,创造出轻松愉快的喜剧片,成为世界电影史上的第一位喜剧明星。但是,真正赋予电影以喜剧片叙事观念并使喜剧片占据默片时期统治地位的却是创造了美国喜剧片的杰出艺术家。

美国喜剧片受到法国喜剧片的影响。法国喜剧片主要表现了优雅的幽默,美国喜剧片主要表现了闹剧的色彩。1912年,马克·森内特(Mack Sennett)在好莱坞创立了启斯东电影公司,专事喜剧片的生产。1912—1939年,启斯东电影公司生产了几千部影片,为美国喜剧片定下了基调。森内特认为,喜剧就是制造笑料,就是搞笑,喜剧片是最适合无声电影的片种。他的影片强调夸张的形体动作、乱作一团的打斗,在轻松的喜剧效果中讽刺了人性的虚伪和社会的荒谬。

喜剧片主要依赖演员的表演获得喜剧效果,特别重视演员的肢体语言和即兴表演,以博得观众笑声。森内特的喜剧片代表了好莱坞电影始终不变的大众化与通俗化的发展方向。

(一)冷面笑匠巴斯特·基顿

巴斯特·基顿(Buster Keaton,1895—1966,图27-10)是美国默片时代的著名喜剧大师、电影导演,动作喜剧片的开山鼻祖。基顿是与卓别林齐名的默片时代的喜剧大师,他们都成功地创造了喜剧黄金时代的视觉形象,但基顿的光辉被卓别林的名声所遮蔽。直到20世纪60年代,人们才重新给予他高度的评价。

基顿出身于一个杂耍演员家庭,4岁开始登台演出,为他作为喜剧演员奠定了基础。基顿以幽默的表演带给观众笑声,而他自己从来不笑。他是一个冷面笑匠,在影片中永远是一张毫无表情的脸。他以冷峻的表情和敏捷、夸张的肢体语言形成了独

图27-10 巴斯特·基顿

特的表演特点。基顿扮演的角色在冷峻的外表下有一颗助人为乐的心,弄巧成拙

和歪打正着成为他喜剧叙事的特点。基顿扮演的角色各个阶层都有,不像卓别林的形象是一个固定的流浪汉。《倒霉》(*Hard Luck*,1921)表现一个失业者几番自杀不成,生死不得。他的喜剧代表作《将军号》(*The Genaral*,1926)以美国南北战争为题材,被视作能最真实地反映南北战争的影片,奠定了他在好莱坞的巨星地位。

(二) 喜剧大师查理·卓别林

图 27-11 查理·卓别林

查理·卓别林(1889—1977,图 27-11),英国人,驰名世界的喜剧大师,美国默片时代的巨星。卓别林一直向往成为一名真正的演员。1907 年,卓别林被伦敦专演滑稽戏的卡尔诺剧团录用,他把杂技、戏法、舞蹈、插科打诨融为一体,初步形成了他后来独特的哑剧风格。

1913 年底,好莱坞启斯东电影公司的森内特看中了卓别林,和他签订了一年的合同。卓别林为启斯东电影公司拍摄了 35 部短片,并成为好莱坞的笑星。1919 年,卓别林和他的好友范朋克等创建联美电影公司。1925 年,他完成长片《淘金记》(*The Gold Rush*),描写了 19 世纪末美国发生的淘金狂潮。《淘金记》在卓别林的艺术生涯中具有承前启后的意义,既是他早期作品的总结,又为他以后更为成熟的作品奠定了基础。同时,这也是卓别林流浪汉形象最杰出的代表作。

20 世纪 30—50 年代,卓别林的创作生涯达到了巅峰,先后有《城市之光》(*City Lights*,1931)、《摩登时代》(*Modern Times*,1936)、《大独裁者》(*The Great Dictator*,1940)和《舞台春秋》(*Limelight*,1952)等优秀作品。在《城市之光》和《摩登时代》里,他无情地揭露了资本主义对工人的剥削和劳动人民遭受的苦难;在《大独裁者》里,他把矛头直接指向希特勒和墨索里尼;在《舞台春秋》里,他进行了严肃的人生探索,表现出对未来的希望。卓别林擅长塑造小人物,通过他们的遭遇来讽刺现实生活。这些小人物的定型人物是流浪汉夏尔洛,他是卓别林喜剧形象的标志。夏尔洛的银幕造型离不开圆顶帽、小胡子、灯笼裤、大皮鞋和文明棍。卓别林曾经解释说,小胡子是虚荣心的象征,瘦小的外衣和肥大的裤子是一系列可笑行为和笨拙举止的写照,文明棍增加了喜剧效果。

《淘金记》是卓别林最优秀的杰作。影片以美国西部淘金热潮为背景,描写了

淘金者在饥寒交迫下的生存状态。通过流浪汉夏尔洛的经历,表现了爱与苦难、饥饿与贪婪的主题。卓别林反对有声片,在好莱坞已经出现有声片四年之后,他仍继续拍摄了默片《城市之光》,并一举成功。影片描写流浪汉夏尔洛帮助盲人卖花女的故事,表现了穷人间的同情怜惜之情,充满感伤情调。卓别林还亲自为影片谱曲,讲究音乐效果,强烈的音乐伴奏是这部影片的特色。

《摩登时代》是卓别林的转型之作,脱离了早期喜剧片的伤感气息,转而讽刺工业社会对人性的扭曲。由于当时的社会开始采用机器生产,配套的流水线机器把生产劳动变成简单重复的操作。大机器生产为资本家带来了利润,给工人带来的却是失业、贫穷和饥饿。影片描写工业文明把工人变成机器的奴隶,工人进行罢工斗争。《摩登时代》最著名的镜头就是机器对人的控制,卓别林设计的工人被卷进机器齿轮的夸张镜头体现出了他的奇特想象,具有强有力的讽刺力量。

《大独裁者》以希特勒为原型塑造人物形象,是卓别林的第一部有声电影。卓别林利用自己与希特勒相似的长相,把独裁者演绎得惟妙惟肖,表达了他反对法西斯侵略扩张的主张。卓别林扮演的理发师被误认为希特勒,在法西斯军队中发表演讲。他借此机会批判了法西斯独裁,宣扬了自由与和平。

五、从经典好莱坞到新好莱坞的过渡

第二次世界大战后,好莱坞突然面临着一个前所未有的发展困境,客观原因有来自电视的冲击、国内商业政策的失误、欧洲新现实主义电影的崛起等。除此之外,更重要的是战后美国政府实施了一项名为"麦卡锡主义"的政策,这项在美国发展史上颇为有名的政策简直是美国电影工业的梦魇。所谓"麦卡锡主义",指第二次世界大战后美国上层出于对苏联势力上升的担心,国内反动力量加强了对进步力量的打击,右派势力日盛。20世纪50年代,来自威斯康星州的共和党参议员约瑟夫·麦卡锡(Joseph R. McCarthy)在西弗吉尼亚州惠林市发表演说,虚构"共产主义威胁"和"共产党渗透"论,并含沙射影地指出美国国务院中充斥着共产党人,所以其他行业也有必要检测从业人员的纯洁性。由此,"麦卡锡主义"成为麦卡锡政治迫害活动的代名词。受麦卡锡攻击的人几乎无所不包,上至总统亲信、高级官员、电影明星,下至一般职员。这场大清洗运动波及美国政治、经济、文化、艺术等诸多领域,对电影界的影响更是巨大,直接导致了好莱坞电影陷入低谷。

困境中的好莱坞逐渐发现,走出困境的唯一办法就是革命。在这种主观愿望的驱使下,在来自欧洲的电影新观念的冲击下,一场美学革命在好莱坞悄悄酝酿。

(一)新好莱坞电影的创作成就

20世纪60年代末,美国电影制作者的观念随着时代和社会环境的变革发生了巨大的变化,他们开始有意识地利用"青年人与现存社会的矛盾"和"现存社会的危机"来制作新的影片。他们企图以"革命"为主要表现内容,以此作为打入市场、招揽观众的主要资本。这个时期的主要作品有迈克·尼科尔斯(Mike Nichols)的《毕业生》(*The Graduate*,1967,图27-12)、阿瑟·佩恩(Arthur Penn)的《雌雄大盗》(1967,图27-13)、丹尼斯·霍珀(Dennis Hopper)的《逍遥骑士》(*Easy Rider*,1969)、西德尼·波拉克的《猛虎过山》(*Jeremiah Johnson*,1969)、彼得·博格丹诺维奇(Peter Bogdanovich)的《纸月亮》(*Paper Moon*,1972)、乔治·卢卡斯的《美国风情画》(*American Graffiti*,1973)等。

图27-12 《毕业生》的剧照

图27-13 《雌雄大盗》的剧照

在19世纪60年代的美国,青年人中出现了一股反主流文化的热潮。他们认为美国的传统文化已经过时,美国社会一直宣扬的清教徒式的抑制欲望的准则已经成为一种限制人性自由的牢笼。因此,他们倡议对抗和摒弃以往的道德价值体系,倡导一种全新的生活方式。影片《毕业生》就是反映这种生存状态的影片,讲述了一个年轻人在毕业之后找不到自己定位的情况下与一对母女同时产生感情的故事,反映了当时美国年轻人混乱的价值观和茫然的生存状态。《毕业生》以一鸣惊人的姿态震动了美国影坛,成为当时青春片中具有划时代意义的作品。

公路电影是类型片的一种,与西部片有一定的相似之处,即两者都是美国文化特有的产物,描绘的也都是对美国边疆的探索。但是,两者也有不相同之处:西部片的时代背景是19世纪,片中的英雄们骑马越过辽阔的草原沙漠;公路电影的时代背景则设定在19世纪末到20世纪初,车辆成为冒险探索的工具。公路电影受

到现代主义的影响,主人公沿途遇到的事件与景观多半是自身孤独疏离的注脚。公路电影里的旅途大多是主角为了寻找自我而逃离现状,旅程本身即目的。主人公们往往走不到旅途的终点,因为终点是海市蜃楼般的虚无。这类影片确切地反映了当时美国年轻人的生活方式,既为美国电影走出经济困境和艺术困境提供了一种全新的制作模式,又成为美国新好莱坞运动的代表性作品。其中,最典型的是《雌雄大盗》与《逍遥骑士》。

(二)新好莱坞电影的美学特征

经典好莱坞电影在 20 世纪三四十年代短暂的黄金发展时期之后,就陷入了经济和艺术方面的双重危机。经过无数电影人的努力,终于在 60 年代末 70 年代初出现了一个历史性的转折,经典好莱坞实现了向新好莱坞的成功转型。第二次世界大战后迅猛发展的经济、快速发展的科技及西方现代主义哲学思潮的普及为新好莱坞电影的兴起准备了条件。

首先,新好莱坞电影完全解构了经典好莱坞戏剧化电影美学观的表现准则,创造了一种全新的表现方式。新好莱坞电影从一开始就彻底摒弃了戏剧化电影美学观的理念和体系,崇尚向自然、真实靠拢,构建了一种全新的叙事模式,并创立了不同于以往的典型人物。新好莱坞时期的电影人物往往不再具有显性的善恶特征,通常是精神空虚、情感失落的复杂个体。这种侧重于心理化的人物形象更加立体化地征服了当时的观众。例如,《现代启示录》(*Apocalypse Now*,1979)淡化了戏剧化叙事,或者说将戏剧冲突进行了分散。经典好莱坞时期的西部片《正午》体现了戏剧化叙事的典型特征。影片中一个主要矛盾贯串始终的叙事方式在《现代启示录》中转变为多个矛盾的交织。《现代启示录》代表着新好莱坞电影的叙事特点,即在继承经典好莱坞电影善于讲故事的基础上,将影片的故事纳入更广阔的社会背景、历史情境中,为影片融入真实性、社会性、历史性、思想性,使好莱坞电影较之以前更加具有社会意义与深度。

其次,新好莱坞电影一直以当时的社会追求和时代需要作为拍摄准则,所以具有鲜明的现实性特征。新好莱坞电影风起云涌之时正是后现代主义思潮逐渐生发的时期。在这个时期,高雅文化与通俗文化之间的界限变得越来越模糊。新好莱坞时期出现的以阿瑟·佩恩、弗朗西斯·科波拉、伍迪·艾伦(Woody Allen)等一大批优秀导演为代表的美国电影人迅速适应社会思潮的变革,成功地使好莱坞电影完成了商业电影艺术化、艺术电影娱乐化的进程,最大限度地反映了 20 世纪六七十年代观众的真实需求。

最后,新好莱坞电影的导演们既受到欧洲电影的深刻影响,又扬弃地传承了传

统好莱坞电影的手法。因此，新好莱坞电影具有综合性的特征。新好莱坞电影的导演们对于欧洲的艺术电影大师一直怀着崇敬之心，所以这些导演一直在实际拍摄过程中借鉴欧洲电影的艺术手法，如时间和空间的自由跳动和转换、内心独白的大量运用，采用新的镜头语言加强视觉表现力等。总之，许多欧洲艺术电影的处理方法应用于新好莱坞电影。同时，新好莱坞电影的导演们对于各种好莱坞类型片的传统拍摄手法进行了借鉴，使经典好莱坞的多种传统得到扬弃和继承，并随着时代的发展演变为新的表现方式，最终使好莱坞依然保持在一种充满活力的状态，一直具有吸引大量观众的神奇力量。

思考题

1. 被称为"故事片之父"的埃德温·鲍特在电影叙事方面有哪些创新？
2. 大卫·格里菲斯在《一个国家的诞生》和《党同伐异》这两部影片中应用了哪些剪辑手法？这些手法对于电影艺术有何意义？
3. 世界影史上的第一部有声电影、彩色电影各是什么？它们具有哪些意义？
4. 好莱坞电影体系包含哪些制度？各发挥了什么作用？
5. 好莱坞电影有哪些主要类型？各有什么特征？
6. 与查理·卓别林齐名的美国默片喜剧大师是谁？他的代表作有哪些？
7. 新好莱坞电影有何特征？代表作品有哪些？

第二十八章

韩国电影

1910年,日本占领朝鲜半岛,此后朝鲜长期处于日本的殖民统治之下。1919年3月1日,朝鲜出现了史称"三一运动"的全国范围内的起义,独立自主的思想由此弥漫在整个朝鲜半岛。就电影而言,韩国电影的诞生较晚,在近百年的时间里经历了战争、分裂、军事独裁等诸多坎坷①。发展至今,韩国电影已成为亚洲电影的翘楚,特色鲜明,佳作频出。

第一节 从无声片到有声片(1919—1945年)

1919年10月27日,影片《义理的仇讨》的公映标志着韩国电影的诞生。虽然它只是一部短片,故事和演员表演并不完整,但作为韩国(朝鲜半岛)第一部电影具有重要的历史意义。1923年,朝鲜总督府递信局为了鼓励民众参加储蓄,邀请尹白南制作了一部启蒙片《月下的盟誓》。该片虽然存有不少争议,但仍被公认为韩国的第一部故事片。

为对抗日本人早川孤舟1923年抢拍根据朝鲜古典文学改编的电影《春香传》,1924年,朴晶铉以本土资金和主创团队拍摄了根据朝鲜古典名著改编的电影《蔷花红莲传》。这部影片对韩国(朝鲜半岛)民族电影的发展有重要意义,极大地促进了无声电影全盛时期的到来。1926年,身为韩国(朝鲜半岛)电影重要奠基人之一的罗云奎自编自导自演了《阿里郎》。这是一部充满民族特色和反日情绪的里程碑

① 1910年8月29日—1945年8月15日,朝鲜沦为日本殖民地。1945年日本投降以后,朝鲜半岛以北纬38度线为界,南部成立大韩民国,北部成立朝鲜民主主义人民共和国。此处意在讨论韩国电影,故早期发生在朝鲜的电影历史也被视作韩国电影史的一部分。

式电影,被誉为早期最优秀的艺术电影,带动了韩国(朝鲜半岛)电影史上的首个黄金时期。之后,越来越多的年轻人投身电影业,进步电影人将电影作为与日本帝国主义斗争、唤醒朝鲜半岛民众的武器,民族现实主义电影潮流开始于20世纪20年代中期盛行。1935年,李明雨编导、李弼雨摄影的韩国(朝鲜半岛)第一部有声电影《春香传》诞生。该片根据传奇故事改编而成,采用了与日本合作开发的有声片制作技术。在《春香传》之后,朝鲜半岛的电影迎来了有声片的新时代,一些受过专业训练的电影人开始投身到电影行业,陆续涌现出《朝鲜之歌》(1936)、《阿里郎3》(1963)、《蔷花红莲传》(1936)等影片。

第二次世界大战爆发后,日本强化了对朝鲜半岛电影的统治。1940年,朝鲜总督府发布了"电影令",朝鲜半岛的电影发行公司全部被关闭,一律合并为朝鲜电影有限公司,拍摄所谓的"宣教电影"。此后,朝鲜半岛的电影业的发行和制作完全被总督府掌控,电影创作由此进入低潮。

第二节 韩国电影的复苏与复兴(1946—1969年)

第二次世界大战结束后,朝鲜半岛结束了被日本殖民统治的时代,电影业也开始了光复后的复苏与发展。战后朝鲜半岛电影的创作主要聚焦于日本带给朝鲜半岛的殖民痛苦和反战主题,爱国主义电影受到民众欢迎,代表作有讲述国家解放和民生建设的《自由万岁》(1946)、弘扬民族精神和英雄人物的《安重根史记》(1946)等影片。1949年,韩国出现了第一部彩色电影——洪盛基导演的《女人的日记》。短暂的复苏和新生之后,50年代初的朝鲜半岛又遭遇民族分裂战争,众多电影人逃至国外避难,此前的众多电影拷贝被毁坏,导致韩国电影业停滞不前。

1953年,朝鲜战争结束,电影人才回归加之政府对国产电影的免税措施等政策的支持,韩国电影产业快速发展,迎来了韩国电影史上电影产量增加、现代化电影技术设备引进和观影人次大幅提升的第二个黄金时期。随后,韩国电影导演开始尝试拍摄不同类型的电影,历史剧、情节剧、现实题材的影片不断涌现。

1955年,李圭焕导演的《春香传》是继1923年版本、1935年第一部有声版本之后的第三次翻拍,长达2个月的发行周期和累计超过18万人次的观影人数确定了其韩国电影史上第一部卖座片的地位,将韩国电影带向了复苏的新时期。1956年,李炳逸导演的《出嫁的日子》作为韩国电影史上首登国际舞台的影片,获得了第四届亚洲电影节最佳喜剧片奖,带动《一步登天》(1956)、《汉城的假日》(1956)、《青

春双曲线》(1956)等韩国喜剧电影热潮。

韩国总统朴正熙通过"五一六政变"上台后,开始对电影实行严格的管理制度。1962年,政府颁布实施韩国电影史上第一部《电影法》,实行注册核查的电影企业化政策和外国电影进口配额制度。在这前后,《秋天来的女人》(1965)、《我的女儿金丹》(1965)等催人泪下的情节剧最具代表性;日常生活健康喜剧以《见习夫妇》(1962)、《和百万长者结婚的方法》(1962)为代表;《风流爸爸》(1960)、《向日葵家族》(1961)等庶民家庭影片比较出色;以《不归的海军士兵》(1963)、《战争和女教师》(1966)等为代表的战争题材影片也表现不俗。与此同时,此前的批判现实主义电影基本消失,尽管其间也出现了少数艺术成就相对较高的电影,如金洙容导演的《渔村》(1965)和李晚熙导演的《晚秋》(1966)等。

第三节 独裁时期的电影业与新电影文化（1970—1987年）

进入20世纪70年代,电视的广泛普及给电影带来了极大的冲击,韩国电影整体上呈持续衰退趋势。1970年,韩国电影产量为209部,到1979年减少至96部;1969年,韩国国民每年人均观影5次的数值在1970年骤减至1.5次。究其原因,一方面,主要是整个韩国社会没有民主,导演们丧失了创作自由;另一方面,电影艺术品质开始倒退,充斥着迎合政府、无聊甚至趣味低级的影片。在这种背景下,一些年轻导演开始尝试现实主义新创作。1974年,李长镐导演的《星星的故乡》上映时观影人次破万;1977年,金镐善导演的《冬天的女人》热映,这是韩国电影衰退十年间的几抹亮色。

韩国政府先后修改了《电影法》,将外国影片输入限额直接交给制片公司,以鼓励本土电影的投资创作。情节剧仍然是观众的最爱,《英子的全盛时代》(1975)、《沥青上的女人》(1978)等影片是杰出代表作;主流观众群的年轻化直接促成青春片明显增多,《太阳般的少女》(1974)、《我心中的风车》(1976)非常典型;商业因素开始介入艺术电影创作,《花女》《傻瓜们的行进》等影片为韩国电影注入新的活力。

20世纪80年代是韩国政治动荡的年代。1979年,朴正熙遇刺,以全斗焕为代表的军人政权上台,民主运动与独裁政权的斗争此起彼伏,"光州事件"在韩国民众心中留下了挥之不去的阴影。80年代,韩国电影政策开始调整。1984年,韩国废

除了电影审查制,取而代之的是公演伦理委员会的电影审议制。1985年,韩国政府再次修改《电影法》,其中,外国电影的进口自由化是主要内容之一。当时,美国电影可以在韩国直接发行,韩国电影骤显竞争力上的劣势。到了80年代后期,韩国电影产量不足1970年的一半,好莱坞电影占韩国电影市场80%甚至更高的份额。

在此背景下,韩国新电影逆势而生,朴光洙、裴昶浩、张吉秀、张善宇等青年电影人敢于直面现实、批判社会。1980年,李长镐拍摄了批判社会贫富悬殊和阶层矛盾的影片《刮风的好日子》,成为韩国新电影诞生的标志。此后,《流浪天涯路》(1981)、《寡女之舞》(1983)一路推进,多方面触及社会批判题材。朴光洙是20世纪八九十年代最为重要的韩国导演之一,代表作有《七洙和万洙》(1988)、《黑色共和国》(1990)等,多以都市平民和在政治对立中受到伤害的平民作为对象,以阶层隔阂、民族矛盾贯穿其中,探索了民族分裂的主题。

第四节 韩国新电影运动(1988—1998年)

1987年,卢泰愚成为韩国总统。1988年,韩国政府再次修改《电影法》。一方面,电影剧本的先审制度被取消,对政治和社会隐喻表达的影片审查也相对放宽;另一方面,外国进口片配额限制被取消,此后好莱坞电影长驱直入地进入韩国电影市场。1988年,好莱坞影片《危险关系》(Dangerous Liaisons)在韩国的公映具有标志性意义。此后,环球、华纳、迪士尼等美国主要的电影公司都先后进入韩国,给韩国本土电影生存带来巨大危机。

20世纪90年代的韩国社会政治民主化进程加快,经济持续发展,为韩国电影创作营造了比较稳定的环境。虽然《人鬼情未了》(Ghost)等美国电影在韩票房一路提升,但韩国电影坚持努力开发新题材、提高艺术品质,获得了极大的市场成功。1990年,林权泽导演的《将军的儿子》创下300多万观影人次的纪录。同年,朴光洙的《黑色共和国》、张善宇的《市井小民》也闪亮登场。李明世借鉴卡通技法的《吾爱吾妻》(1991)、金义硕的《结婚故事》(1992)带动了浪漫喜剧片的潮流。韩国电影制作模式呈现出多向性结构,除了"忠武路"上的制片厂以中、小资本对抗好莱坞之外,三星集团、大宇集团等大企业也参与电影投资。同时,独立制作方式逐渐兴盛,"朴哲洙FILM""康佑硕PRODUCTION"等一大批独立制片公司成立。

1993年,金泳三上台,结束了韩国军人独裁时代。1995年,面对电影市场开放

以后韩国电影举步维艰的生存艰难,号称"文民政府"的金泳三政府积极支持电影发展,制定了《电影振兴法》给电影"松绑",韩国电影制作登记申报制度宣告废止;1996 年,韩国第一次修订《电影振兴法》,将电影行政审议制度也予以废止,开始实施包括所有观众可以观看、12 岁以上可以观看、15 岁以上可以观看、18 岁以上可以观看的四级电影分级制。1996 年,韩国釜山国际电影节成立,大量人才开始涌进韩国电影业。

金泳三政府将发展电影视为经济政策来推动,韩国电影商业化运作模式因此逐渐形成。20 世纪 90 年代前期,每年度韩国市场最卖座的电影均为好莱坞电影,直到 1999 年姜帝圭导演的电影《生死谍变》(图 28-1)创下 620 万观影人次的纪录,成为韩国电影史的分水岭。

图 28-1 《生死谍变》的剧照

20 世纪 90 年代中期,随着艺术影院的建立与艺术电影商业潜力的挖掘,韩国艺术电影与商业电影开始齐头并进。1995 年,朴哲洙导演的《暴饮暴食》、吴炳喆导演的《像犀角牛一样一个人走吧》等多类型影片出现;1996 年,洪尚秀导演的《猪堕井的那天》、姜帝圭导演的《银杏树床》等影片凸显时尚特征。1997 年,在经历亚洲金融风暴后,韩国电影制作数量急剧减少,但仍不乏高票房或好口碑的电影,如李正国导演的《信》、张允贤导演的《上网》、李沧东导演的《绿鱼》等一批既探索类型又不断斩获艺术奖项的电影。1998 年,许秦豪导演的《八月照相馆》、李廷香导演的《美术馆旁边的动物园》等少数影片继续走文艺情感路线。此外,金知云导演的《安静的家庭》、朴光椿导演的《退魔录》等恐怖电影也有良好表现。

1998 年是韩国电影民族情绪高涨的历史性年份。当年 10 月,韩国政府在《韩美投资协作第三次实务协议》中将电影配额制度中规定的每家影院每块银幕每年必须放映国产片 146 天压缩为 92 天。针对这一让步,1988 年 12 月 1 日,韩国电影界由林权泽、姜帝圭等著名导演引领,掀起了轰轰烈烈的光头抗议运动。在媒体舆论和民众的支持下,最终迫使政府放弃妥协,韩国本土电影的生存空间得以维持。1999 年,"电影配额制度文化联大"这一民间机构成立,为促进 1999 年以后的韩国电影复兴奠定了基础。

第五节　韩国电影界的重要导演

一、林权泽

图28-2　林权泽

林权泽（图28-2），1936年出生，是韩国电影界的扛鼎人物，被誉为韩国电影界的"活化石"。林权泽1962年导演了第一部电影《再见了豆满江》，2007年执导了第100部电影《千年鹤》，2014年拍摄了第102部电影《花葬》，成为韩国电影历史上拍片数量最多的导演。他的作品带有强烈的视觉感和感性智慧，他也被视作最了解如何表现韩国文化的导演。

纵观林权泽半个世纪的电影创作，很难用一个狭窄的概念定义这位多产而勤勉的导演的作品风格。林权泽早期拍摄了大量的娱乐电影，为后来的创作打下了坚实的基础。20世纪70年代以后，林权泽开始着重于艺术表达，通过电影反思韩国历史、战争及人性、自我。八九十年代，林权泽对韩国民族文化的思考近乎成熟，以精致的影像语言向世界展示了韩国的艺术文化。奠定林权泽"韩国电影教父"地位的电影是他1981年拍摄的《曼陀罗》。这部影片一改他往日的商业片、历史片路线，转向对社会和人性的思考，试图阐释佛教在韩国社会中的地位和意义。影片入围第22届柏林国际电影节，并获得当年韩国电影大钟奖最佳影片、最佳导演、最佳改编、最佳剪接、最佳灯光等奖项。80年代以后，林权泽的艺术创作力旺盛，电影成就逐渐达到巅峰，《阿达达》《揭谛，揭谛，波罗揭谛》和《悲歌一曲》（又名《西便制》）等多部作品入围各大电影节并获奖。2002年，林权泽凭借《醉画仙》获得第55届戛纳电影节最佳导演奖；2005年，林权泽荣获第55届柏林国际电影节名誉金熊奖，是亚洲第一位获此奖项的电影人。他的影片涉猎的题材相当广泛，此处以下面四点为例。

（一）对于女性的同情和关注

从早期的《票》《替身母亲》《阿达达》到后来的《娼》《揭谛，揭谛，波罗揭谛》《春

香传》等众多作品，林权泽塑造的女性形象是多元而生动的，她们可以是村妇、名媛、妓女甚至尼姑，他试图将不同时期韩国社会对女性的压迫、束缚结构成促使女性反抗的叙事动机与线索，通过女性对自由、爱情等的追求，展现出女性的勇气和智慧。例如，在《揭谛，揭谛，波罗揭谛》中，带发修行的尼姑顺女渴望突破清规戒律去追求自己的感情。林权泽通过对女性的关注进而完成对人性的关注，希望在电影中阐述人类追求自我、认识生命的本能。

（二）对于战争和历史的反思

林权泽经历过日本殖民统治、朝鲜战争，他始终不明白父亲信仰的"让百姓作主"的思想明明是积极先进的，却为何落得被处死的悲剧。通过电影，林权泽独到地表达了他对战争的思考，特别是对"战争带给人民什么"的思考。《重逢是第二次分手》是林权泽反思朝鲜战争的影片，他在改编剧本的过程中将"团圆"结局改写为"相逢却不能相聚"的不完满结局，冷峻但更为写实的结尾展示了他独特、老辣的艺术反思。战争能带给人民的只有创伤，林权泽在多部电影中都表达了"在任何意识形态下，任何问题的解决都不能是以牺牲无辜的人为代价"的理念。

（三）对人性和宗教的追问

朝鲜战争结束后，军事独裁政府对韩国民众实施政治迫害，还发生了"光州事件"等社会历史事件。于是，林权泽逐渐转向"为何作为韩国人要背负如此悲惨的命运"的反思，也开始了对佛教的探讨。《曼陀罗》是林权泽和韩国电影走向世界的关键之作。他探讨佛教的影片还有《揭谛，揭谛，波罗揭谛》，从"自我解脱"到"关怀众生"是林权泽从"解脱"到"超脱"的心路历程。佛教是林权泽在探索人性路程上的一种途径，他最终想表达的不是"佛"，而是"人"。

（四）文化寻根

林权泽于1993年导演的《悲歌一曲》是一部文化寻根与艺术表达俱佳的集大成之作。影片以韩国传统"清唱"艺术盘索里为题材，讲述了一个父亲为让女儿达到盘索里的最高境界，不惜弄瞎她双眼的故事。片中呈现的对传统民族艺术的爱恨交织和执着追求具有穿透中外观众情感内心的隽永的艺术感染力。影片的影像风格精致出色，长镜头美学和静止摄影凸显，不仅创下了韩国的票房纪录，还获得了韩国电影大钟奖最佳影片奖和上海国际电影节最佳影片、最佳女主角奖。

在影片《醉画仙》中，林权泽以细腻潇洒的笔触描摹了朝鲜画家张承业的传奇故事。尽管叙事手法朴实，戏剧冲突弱化，但其影像构思唯美流畅并兼有契合传统绘画的意境美学。

二、姜帝圭

图 28-3 姜帝圭

姜帝圭(图 28-3),1962 年出生,是韩国本土电影导演中最具代表性的重量级导演之一。姜帝圭曾表示:"我有一个计划,就是我所拍摄的三部电影能让韩国电影达到三个变化,第一部影片我想给韩国电影搭建一个框架,这个实现了。我的梦想不是只在韩国市场,所以希望能在亚洲获得很好的票房。第三部就不只是亚洲,而是在全世界,欧洲、美洲都能看到并喜欢我的电影。"

1996 年,姜帝圭的处女作《银杏树床》上映。影片用神幻穿越的方式讲述了两个相爱的年轻人因为不能在一起,死后化作两棵银杏树的故事。该片斩获 160 万美元的票房,成为该年度最卖座的韩国电影。1999 年,姜帝圭的第二部电影《生死谍变》上映,观影人次超过 600 万,超过《泰坦尼克号》,创造了韩国电影市场的票房纪录,成功地实现了其走向亚洲市场的目标。《生死谍变》彻底改变了韩国电影的格局,也改变了韩国电影观众对于韩国电影的态度。姜帝圭的第三部作品《太极旗飘扬》公映时,观影人次突破 1000 万,奠定了他在韩国电影界不可替代的重要地位。姜帝圭自此被誉为"韩国的斯皮尔伯格"。2011 年,姜帝圭导演的第四部电影《登陆之日》是其电影生涯中唯一票房失利的电影。姜帝圭深谙通过电影传递个人情感理念之道,也通晓满足主流观众欣赏口味的娱乐性创造,其创作主要聚焦于以下两个方面。

(一)**殖民、战争与分裂**

姜帝圭的电影多与战争和政治有关,分别涉及日本殖民统治、朝鲜战争和民族分裂后的朝韩政治军事斗争等。《生死谍变》自觉地定位为商业娱乐片,突破禁忌,抓取朝鲜半岛南北分裂的历史现实作为题材卖点,在韩国银幕上第一次演绎了南北间谍的复杂故事,既有温情与残酷共存的悲欢爱情,也有荡气回肠的兄弟情谊。在随后的两部作品中,姜帝圭继续思考战争和分裂带给朝韩民众的伤害,他从大时代背景下的小人物入手,将人物的亲情和爱情渲染到位,之后再让观众看到战争是如何逐渐泯灭人性的,如《太极旗飘扬》便以悲天悯人的情怀关注战争对人的异化。

(二)**悲怆时代下小人物的情感**

在宏大的时代背景之下,从小人物的情感出发,通过个体的悲剧映衬时代的悲哀是一种"四两拨千斤"的方法。姜帝圭的影片通常在战争背景下融合人与人之间

的爱情、亲情、兄弟情,产生了极强的艺术效果。无论是《生死谍变》中的爱情,《太极旗飘扬》中的亲情,又或者是《登陆之日》中亦敌亦友的跨国兄弟情,观众都清晰地看到了主人公在选择过程中的挣扎及最后作出的牺牲。

(三)精致娴熟的商业制作

《生死谍变》的成功引领韩国商业大片逐渐崛起。在这部电影中,枪战、特工、爱情、悬疑等众多类型电影元素精致杂糅,满足了各种观众的不同需求,用线性易懂的讲述方式,配合明快的节奏,以及韩石圭、宋康昊、金允珍等明星突出的商业效应,使影片在开场就牢牢地吸引住观众。片尾采用了好莱坞惯用的伎俩——"最后一分钟营救",使观众都猜到结局一定会营救成功,但还是被人物表演和紧张的节奏深深吸引。此片在学习借鉴好莱坞模式的基础之上,融入了东方美学的道义框架,没有盲目追随美国的个人英雄主义,形成了独具魅力的韩国商业电影模式。

姜帝圭电影的投资规模部部升级,除启用强大的明星阵容外,在制作及特效上也一直引领着韩国电影。片中的宏大场景、逼真爆破、枪战动作及诸多细节处理都是姜帝圭电影吸引观众眼球的重要方面。

三、奉俊昊

奉俊昊(图28-4),1969年出生于韩国大邱广城市,1993年毕业于延世大学社会系,后学习电影。《绑架门口狗》(2000)是其独立执导的第一部长片,初露头角便颇受好评。2000年,奉俊昊的第二部作品《杀人回忆》上映后观影人次突破6 000万,先后获得第2届韩国电影最佳导演奖、第16届东京国际电影节亚洲最佳电影奖、第40届韩国电影大钟奖最佳导演和第51届圣巴塞斯蒂安国际电影节新人导演奖等众多奖项,震惊了韩国电影界,一举奠定了奉俊昊在韩国和国际电影界的地位。

图28-4 奉俊昊

此后,奉俊昊渐入佳境,作品里展现出超乎一般的创造力与想象力。2006年,他导演的《汉江怪物》成绩显赫,观影人次突破1 300万,创下了当年韩国最高票房纪录。2009年,他拍摄了具有深刻人文思考的电影《母亲》,频频获奖。2013年,他执导的跨国大片《雪国列车》在韩国市场揽获超过900万观影人次的佳绩,并在美国等海外市场获得广泛关注与好评。奉俊昊是一个求变、富有想象力、希望尝试各种题材内容的导演,他创

作的电影尽管数量不多,但力图使每一部都呈现最完美的面貌。

《杀人回忆》是以 1986—1991 年韩国数起连环强奸杀人案为基础改编而成的,讲述了小镇上的警察和首尔来的探员一起寻找真凶,但最终没有结果。影片的情节编排精致、迷离,扣人心弦,观众每一次都以为找到了真凶,却每一次都失望而归。实际上影片真正要传达的意义并不在于真凶到底是谁,而是引发人们思考造成悲剧的原因是时代还是社会?是真凶还是警察?这促使每一个韩国人及与韩国处于相似境遇下的国家的民众反观和思考自己的社会处境。与此同时,影片通过一个追查凶手的主线故事,反映出那个时代韩国社会民主与独裁的对抗、学生游行与政府镇压、民众冷漠及人们面临生存危机的现实。

相比于《杀人回忆》冷峻的历史现实,《汉江怪物》更加富有想象力和浪漫主义情怀。影片讲述了汉江中吃人的怪物抓走了一个普通人家的女儿,一群小人物紧密地依靠家庭团体力量努力营救她的故事。影片的叙事编排独特,在确立了人和怪物的主线矛盾之后,又设定了多方面交叉的矛盾,如家庭内部矛盾、兄弟姐妹矛盾、医生与病患的矛盾及政府与民众的矛盾,甚至上升到韩国政府与暗示中的美国政府的矛盾。当然,这些矛盾到影片结尾依然没有得到解决。通过影片中展现的一个突发事件,奉俊昊反映出特定时期韩国民众的生存状态。电影《雪国列车》改编自法国同名科幻漫画,讲述了 2031 年人类试图阻止全球变暖的实验失败,地球陷入漫长的冰期,人类幸存者被迫苟活在一辆永不停歇的环球列车,即唯一的"诺亚方舟"中,但列车上有着严苛的等级制度。奉俊昊在接受采访时曾说:"人们都拥有想安逸地待在体制里,以及想突破体制的双重欲望。我想讲述的是一个世界的重启。"影片是一个巨大的隐喻,列车外是一个即将要毁灭的世界,列车里是一个新世界,但最终列车代表的新世界也被毁灭,人类再次进入等待重构的另一重意义上的新世界。奉俊昊还试图在片中展示一个有希望的故事,最终小男孩和小女孩走入逐渐变得温暖的世界,他们就像亚当和夏娃一样开始了新世界的创造,这是一种乌托邦般的寄托。影片叙事上的极端设定,惊悚、黑色幽默的风格,带有政治立场和观点的人文反思及高品质的商业电影元素,这些都是奉俊昊电影独具的魅力风格。

第六节　韩国电影的发展现状

韩国电影自 20 世纪 90 年代末在世界影坛开始显山露水,一批韩国电影摘取

国际 A 类电影节大奖桂冠,以林权泽、李沧东、金基德、朴赞郁、奉俊昊、洪尚秀等一批资深导演为代表,其作品独特的美学风格和电影表现手法得到世界范围的认可。在 21 世纪初,韩国电影开始与电视节目、流行音乐、游戏等合流,形成世界瞩目的"韩流"文化现象。之后崛起的一批青年导演,如朴赞郁、奉俊昊、张勋、柳承莞等风头正劲,韩国电影的影响力已经毋庸置疑。

21 世纪以来,韩国电影历经曲折起落,但在世界电影版图中始终占有一席之地。其中的经验,除了韩国电影的产业扶持政策,其电影体现的整体美学倾向、制作和创意特点及影视人才的成长等方面,都值得总结和借鉴。工业与美学、艺术与商业,是世界电影发展历程中始终面对但又始终难以调和的两端。好莱坞的电影工业独步世界,但其思想的贫瘠屡受诟病;欧洲电影艺术的独创和精致常令人击掌称奇,但与市场之间的阻隔又难以填平。

韩国电影人在处理这些矛盾时也有多重面向。其中,既有金基德、李沧东等风格偏向欧洲的、小众化的电影,也有许多师法好莱坞甚至低俗不堪的作品。在韩国较为开放的电影体制下,许多作品格调低俗,娱乐至死,以情色招揽观众,但这些作品难以成为市场主流。观察广受市场欢迎的高票房影片会发现,用人文精神作为通约数,寻求艺术与商业的均衡是韩国电影的重要特征。

韩国电影一直有自己独特的人文追求。李沧东导演执着于关注边缘人物的命运、生存状态和内心的呼喊与挣扎;金基德导演喜好挖掘、呈现极端、幽暗的人性;韩国电影的"教父"林权泽导演则沉湎于在历史、现实的各种题材中,刻画与张扬韩国的民族性格与文化个性。通过作品可以观察到,浓烈的人文精神是他们的精神支柱,他们的作品托举着韩国电影的文化品位和精神高度。而那些制作时就定位为商业电影的高票房影片,其品位也不低下,主题严肃、价值观正向,普遍具有人文情怀。

例如,奉俊昊的《雪国列车》(图 28-5)通过对地球"末日列车"的想象性呈现,表达了他对人类等级观念根深蒂固,人性自私、贪婪的顽疾难除的一种悲观认识。影片体现出一名知识分子对人类命运的深切关怀和对人性本质的深沉思考。值得一提的影片还有《7 号房的礼物》(图 28-6),它在喜剧的外衣下包裹了丰富的意义层次。影片的喜剧效果源自有智力障碍的主人公与周围人物和环境的笨拙、可笑的应对和互动,许多情节表现了边缘人物(尤其是监狱里那些"罪犯")身上善良、正直的品质。

在《釜山行》《汉江怪物》《海云台》等灾难片中,不只有灾难片惯常呈现的视觉奇观,也关注灾难中人浮萍一般的命运,普通人之间的守望相助,英雄们的大智大

图28-5 《雪国列车》的剧照

图28-6 《7号房的礼物》的剧照

勇和责任担当。更难能可贵的是,影片中普遍体现出一种批判意识,如对权力专制、资本恣肆与贪婪的批判,构成影片的另一组维度。

《出租车司机》《辩护人》等影片在历史题材中挖掘现实意义,有浓厚的人文关怀,体现了导演们的责任与担当。可以说,韩国这批高票房导演的"产业化生存"不仅重视产业,还有道义、责任、良知及浓厚的人文情怀。

思考题

1. 韩国电影的发展大致经历了哪几个阶段?
2. 韩国电影的繁荣与政府有何关系?
3. 你知道哪些韩国导演?他们的代表作品是什么?

第二十九章

日 本 电 影

第一节　早期日本电影的特点

　　1896年,电影传入日本。1897年,日本人利用卢米埃尔兄弟的活动电影机在日本公开放映。最初,电影在日本被称为活动写真,这一新兴的娱乐形式很快引起了民众的关注和兴趣。19世纪末,日本本国人士开始投身电影拍摄,最初的实践就体现出鲜明的民族文化特色。之后,日本对电影的称呼改为映画,标志着电影作为独立艺术形式在日本确立了地位。在无声片时期,日本电影就形成了两条基本路线:第一条,在题材和叙事上,脱胎自传统戏剧的古装时代剧和模仿西方文化的时装现代剧各表一枝;第二条,在电影的形式风格上,留有日本古典韵味的同时,也借鉴了西方电影美学。

　　日本电影从一开始并非无声,而是有解说员以旁白的形式当场为观众讲解剧情。解说员的旁白是从日本说唱艺术的辩士制度借鉴过来的,日本的默片都配有辩士的解说,称为活动辩士。直到20世纪30年代有声电影兴起后,辩士的作用才式微。日本电影的开端和结尾常常伴有画外音,表现出早期电影辩士旁白的痕迹。

　　歌舞伎是日本民族经典的舞台表演艺术,早期日本电影主要取材于日本传统歌舞伎剧目,带有浓厚的舞台剧特色。日本电影沿用歌舞伎,大多采用全景、远景、长镜头的拍摄手法,如同实况转播的歌舞伎舞台演出,如牧野省三导演的《忠臣藏》(1910)。

　　由于歌舞伎演员都是男性,歌舞伎题材的日本电影也都由男演员扮演女性角色,被称为女形,直到20世纪30年代才普遍出现女演员。歌舞伎的舞台形式也对以后的日本电影产生了影响,如黑泽明的《罗生门》(1950)中就有歌舞伎的舞台

框架。

　　受美国电影的影响,日本电影建立了制作基地。不同的是,美国只有好莱坞一个电影中心,而早期日本电影制作有东京和京都两大基地。东京以拍摄现代戏为主,京都以拍摄古装片为主。它们风格对立,竞争激烈。日本电影模仿好莱坞建立电影企业,电影制片公司有日本活动写真株式会社(简称日活,创建于1912年)、天然色活动照相股份有限公司(简称天活,创建于1914年)、大正活动映画(简称大活,创建于1920年)、松竹株式会社(简称松竹,创建于1920年)、国际活动映画公司(简称国活,创建于1920年)、东宝株式会社(简称东宝,创建于1932年)等。电影制片公司成批涌现,电影产业一片繁荣。与好莱坞实行制片人制和明星制不同,日本电影制作是以导演为中心,具有东方文化的"家长制"色彩。

　　日本电影在20世纪30年代形成第一次发展高峰,当时的电影题材主要有:剧情片,如五所平之助的《太太和妻子》(1931)表现小市民生活,小津安二郎的《浮草物语》(1934)、《独生子》(1936)描写家庭人伦亲情,沟口健二的《祇园姐妹》(1936)讲述艺伎的命运等;喜剧片,如牛原虚彦的《他和人生》(1929);剑戟片(武打片,俗称杀阵),以武士、浪人为主角,表现武士道精神,如伊藤大辅的《忠次旅日记》(1927),山中贞雄的《丹下左膳余话:百万两之壶》(1935)虽然不是纯粹的剑戟片,却有突出的武士元素。

第二节　日本电影的辉煌

　　20世纪30年代,刚出现的有声片将日本电影推至一个高潮,松竹、日活、东宝等电影公司在有声电影的革命中争先恐后,辩士则以一种惨烈的方式被电影工业淘汰。文学作品改编的电影逐渐增加,人们不必再担心用字幕代替对白的不便。沟口健二、小津安二郎、山中贞雄等导演在默片时代已经具有了一定的影响力,他们的个人风格延续到有声片的创作中。黑泽明在20世纪40年代初进入影坛,为他日后的勃发奠定了基础。

　　日本电影经过第二次世界大战军国主义"国策电影"的扭曲和战败后的复苏,在20世纪50年代进入创作的黄金时期,六大电影公司(日活、松竹、东宝、新东宝、大映、东映)成为日本电影业的支柱。战前就已成名的导演在50年代奉献出自己成熟的电影作品,新生的导演也开始在电影界崭露头角。从黑泽明的《罗生门》(图29-1)获得1951年威尼斯电影节金狮奖开始,日本电影走向世界,不断在国

际电影节中获奖。例如,沟口健二在威尼斯电影节三度获奖,《西鹤一代女》(图 29-2)获 1952 年威尼斯电影节最佳导演奖,《雨月物语》(图 29-3)获 1953 年威尼斯电影节最佳影片银狮奖,《山椒大夫》获 1954 年威尼斯电影节最佳影片银狮奖等。

图 29-1 《罗生门》的剧照

图 29-2 《西鹤一代女》的剧照

图 29-3 《雨月物语》的剧照

20 世纪 60 年代,在法国新浪潮电影的影响下,日本也出现了电影新浪潮。这一时期的电影具有强烈的社会现实感,主要代表人物有大岛渚和今村昌平。大岛渚的电影与政治联系紧密,"青春三部曲"(《青春残酷物语》《太阳墓场》和《日本的夜与雾》)使他成为日本新浪潮电影的旗手。他的影片关注当时年轻人面对社会、青春、学生运动的观念和心态,反映对抗《日美安全保障条约》的斗争。今村昌平的电影多表现社会底层生活,反思日本文化。《猪与军舰》(1961)描述了美军占领时期的日本人的生活状况,用"猪"隐喻日本的地位和扭曲的道德价值;《日本昆虫记》(1963)以昆虫比喻底层女性为妓的一生,挖掘日本传统;《红色杀机》(1964)讲述日本传统家族制度下最底层的女性的命运,反观了日本人的精神构造。

到了 20 世纪 80 年代,日本的制片厂体系基本上土崩瓦解,多厅影院取代了传统的大电影院。虽然日本电影产业的兴旺程度与极盛之时完全不可同日而语,但这为电影新人提供了更灵活的机会,独立制片公司大批涌现,相米慎二、伊丹十三、森田芳光等导演都凭借独立制作的自由拍摄出了极其风格化的影片。

经历了低迷的日本电影在 20 世纪 90 年代有了新的起色,出现了北野武这匹影坛黑马。他在电影题材和形式上不断尝试变化,给各种类型注入个人风格化的基因。另一位引起人们关注的导演是岩井俊二。他的作品带有细腻的抒情色彩,风格唯美,糅合了恬淡的古典韵味和现代叙事风格。此外,富有东方神秘色彩的日式惊悚片、想象力丰富且制作精良的动画片、以私人生活为关注点的"私纪录片"都是 21 世纪日本电影的特色标志。

第三节　日本电影界的重要导演

一、小津安二郎

图 29-4　小津安二郎

小津安二郎(图 29-4)是世界公认的最能代表日本电影民族特征的导演。他的作品带有日本传统文艺恬淡宁静的美学风格,被一些欧美电影研究者视为真正的古典主义。他擅长在封闭的空间中完成电影故事,严谨而精致。小津的大部分作品都由他亲自操刀编剧,聚焦普通日本人的日常生活状态,尤其对家庭关系有细致入微的刻画。他往往以传统日本家庭在现代化进程中受到的冲击为冲突核心,表现家庭成员对传统观念的坚守和背离。虽然电影剧情中存在种种矛盾,但小津并不喜欢激化冲突,而是让人物内心的复杂曲折通过言谈举止流露出来,用平和内敛的方式加以演绎。小津电影中的人物台词极尽散淡平实,言有尽而意无穷。他在叙事上基本采用顺序,少有闪回等时空变化,用最自然的方式将故事娓娓道来。

在影片的视听形式方面,小津安二郎的镜头语言具有鲜明的特色。第一,他习

惯使用低角度的机位,以约三十几度的仰角拍摄人物。这个角度既符合日本人席地而坐的习惯,也体现出日本民族讲究礼仪的谦恭态度。第二,他偏爱静止的长镜头,拒绝戏剧化的蒙太奇技巧和复杂的镜头运动。第三,在人物对话段落中,镜头正面拍摄,直接切换,不使用特效,也不刻意制造剪辑点,一切以平实为基调。第四,影片场景多数为室内,且多为传统的日本住宅,巧妙地运用室内门窗和家具的线条实现构图的美感。第五,要求演员表演平和自然、动作从容、表情含蓄,不带太多外露的情感。这些形式特色都是日本人日常生活气氛在电影中的精准体现,小津安二郎敏锐地捕捉到日本文化最微妙的细节,并用视听手段展现出来。

小津安二郎一生创作了54部影片,第二次世界大战前后,他的导演风格有细微的变化。虽然影片内容都是普通人之间的人情交往互动,主题都是乐天知命、随遇而安的人生观,但战前的作品更为轻松幽默,表现平民阶层的喜怒哀乐。战后日本社会发生了巨大的变化,小津安一郎的目光也转向了城市中的新兴中产阶级职员,叙事风格更加沉静和凝练,面对传统生活的流逝,流露出淡淡的惋惜和忧伤。

小津安二郎的众多影片在影像风格和叙事方式上的变化不大,在题材和内容上大致可分为以下三类。

第一类,表现父亲(母亲)和女儿之间因女儿婚事引发的情感波澜,如《晚春》(1949)、《彼岸花》(1958)、《麦秋》(1951)、《秋刀鱼之味》(1962)、《秋日和》(1960)等。这一故事原型反复出现,表面以女儿的恋爱结婚为核心,实质上反映了日本传统价值观里有关亲情和责任的问题。

第二类,表现社会转型过程中传统大家庭的解体,晚辈对长辈绝对孝敬、服从的伦理观念渐渐消失,父母和子女之间的关系发生变化,如《东京物语》(1953)、《东京暮色》(1957)、《浮草》(1959)、《小早川家之秋》(1961)等。在这些影片中,年轻人开始变得以个人为中心,年迈的父母陷入孤独和失落,影片结束于淡淡的忧伤和凄凉。

第三类,表现夫妻之间感情上的矛盾。例如,《早春》(1956)关注婚外情问题,《茶泡饭之味》(1952)表现来自不同家庭背景的夫妇在生活习惯上的不和谐,《宗方姐妹》(1950)表现丈夫因失业而暴躁多疑,造成家庭矛盾。尽管片中的夫妇由于种种原因产生不和,但最后多以彼此原谅、婚姻和家庭得到维护而告终,符合东方传统文化提倡的相濡以沫的婚恋观。

二、黑泽明

黑泽明(图29-5)的艺术生涯崛起于第二世界大战之后,比起小津安二郎、沟

图 29-5 黑泽明

口健二等带有鲜明日本文化印记的影片，黑泽明的影片在主题、内容和形式上都更加国际化和富有创新性，甚至开世界影坛风气之先。他是最早被西方电影界了解并广受赞誉的日本影人之一。

黑泽明的影片选材甚广，从现代社会问题片到古装时代剧，包括先锋实验性质的影片都有所涉猎。在影片题材和形式上的不断创新使他艺术生涯的巅峰时期格外长久，从第二次世界大战后一直到20世纪90年代不断有经典之作问世，直到八旬高龄仍保持着旺盛的创作活力。在视听形式方面，黑泽明以擅长拍摄动作场面和宏大场景著称，即便是极为平常的人物活动，也能在他的镜头下呈现出非同寻常的视觉张力。这种张力来自精彩的镜头设计和场面调度。黑泽明喜欢运用多机位拍摄，营造单一机位难以实现的全方位视觉感受，当时在世界上使用这种手法的导演非常之少。

在主题方面，黑泽明的影片与西方戏剧长期以来的精神内涵颇为符合，即表现个人在命运摆布下的挣扎。他的许多影片改编自西方名著，莎士比亚名剧《麦克白》《李尔王》化身为日本战国时代的恩怨情仇，形式上吸纳了日本古典能戏的元素，内涵层面则是彻彻底底的西方价值观。除了原著的悲剧精神，影片中更为突出的是在西方现代性思潮影响下，他对于人之存在的思考。

黑泽明拍摄了很多武士题材的影片，如《姿三四郎》(1943)、《七武士》(1954)、《影武者》(1980)、《乱》(1985)等都表现了武士道的忠勇仁义精神。《七武士》中小村庄的农民雇佣武士保护他们收获的粮食不被山匪抢走，村民只能给武士提供吃住，不给任何报酬。正如武士首领勘兵卫所说："回报只有一日三餐和战斗的乐趣。"七武士在人生的挣扎中作出了舍生忘死的选择，即使没有回报也把保卫工作完成了，体现了日本武士的责任感和英雄主义。甚至《罗生门》中的强盗也以武士的义气标榜自己，给捆绑的武士松绑，以决斗决定两人的生死。

表现人性是黑泽明电影的一贯主题，他善于揭示人类的自私、贪婪、欺骗、背叛、仇恨等，暴露人性的弱点和劣根性，展示人物从绝望到获得希望的转变过程。在根据莎士比亚名剧《李尔王》改编的《乱》中，黑泽明以描述世界末日的人性罪恶表现出他对人性本质的反思。弄臣狂阿弥质问佛祖，领主丹后说："不要诋毁佛了，自古以来佛目睹人间互相杀戮，自取其咎。人类宁舍欢乐取悲伤，舍和平取苦难。"

这是影片发掘主题并画龙点睛的一段台词，指出人类只有通过摒除人性的恶才能自救。屠杀仍在继续，在影片最后的场景中，佛祖的画像掉在崖壁上，它的光辉被人间罪恶遮蔽，鹤丸孤独地站在城堡的废墟上。

三、北野武

在 20 世纪 80 年代末，北野武（图 29-6）的出现震动了平静许久的日本影坛。他特立独行的影像风格、别具一格的剪辑手法，让影评界一时哑然，却不得不承认他的才华和创造力。北野武随即成为继黑泽明之后在国际上最有影响力的日本导演。

图 29-6　北野武

北野武最初以演员身份进入影坛，在担任导演之前，他已经是颇有名气的相声演员和节目主持人，以黑色幽默和讽刺的语言风格著称。他曾在大岛渚、崔洋一、深作欣二等前辈导演的影片中出演角色。北野武的处女作《凶暴的男人》（1989）由他自导自演。在电影形式方面，北野武完全打破常规的电影语法，如许多电影场景以蓝色为基调，表现人物特殊的心理状态。这也成为他个人独特的标志。北野武热衷于表现暴力，暴力突如其来且不带任何美化和温情；在打斗的动作段落，画面会突然定格，在观者错愕之际，突出动作的震撼力。在摄影上，北野武的镜头经常随心所欲地移动，跟拍主人公漫无目的地闲逛，有时在一系列连续动作中突然切换到另一个画面，既不符合经典电影的无缝剪接，也不讲究传统的构图美感。此外，绘画、文字、照片等元素会随意地出现在银幕上，构成叙事。北野武对于视觉惯性的种种破坏，与影片富有叛逆色彩的故事和主题十分契合。

北野武涉猎的电影题材很多，警匪片有《凶暴的男人》、《花火》（1997），黑帮片有《奏鸣曲》（1993）、《大佬》（2000），青春片有《坏孩子的天空》（1996），古装片有《座头市》（2003），桃色片有《性爱狂想曲》（1994）等。从未受到制片厂体制限制的北野武，在创作上表现出自由的游戏态度，上述影片成为他挑战类型规范的实验。

尽管评论界将北野武的电影风格归为暴力美学，但他在暴戾之气以外还有另一种极致的表现风格，并拍摄了一些文艺气息浓郁的影片，如温情脉脉的《那年夏天，宁静的海》（1991）、富有童趣的《菊次郎的夏天》（1999）和凄婉伤感的《玩偶》（2002）。表面上，北野武的影片具有鲜明的后现代拼贴特征，对于感官刺激元素有

大量表现。然而,其影片的深度并未被削平,影像表达貌似随意,实际颇具深意。在他的影片中看不到日本传统歌舞伎叙事的影子,但随处可见他当年作为相声演员驾轻就熟的黑色幽默和尖刻讽刺;片中没有人道主义的精神胜利,角色看待世界的眼光常常是孤独、冷酷和悲观的,也不区分是非黑白,所有人物都在茫然地摸索,只有在事件突发时才凭借本能作出决定。

暴力和唯美奇异地混合在北野武的创作中,最粗暴的打斗和最细腻的情感都出现在他的影片中,枪战的激烈和大自然的宁静,生活的闲散和死亡的惨烈,种种矛盾的事物被他用貌似毫无章法的叙事方式结合起来。虽然他的影片弥漫着孤独感,但透过冷峻的表象,隐约可见其中对人性的关怀。

四、是枝裕和

图 29-7 是枝裕和

进入 21 世纪,日本影坛最受瞩目的导演是是枝裕和(图 29-7),自 1995 年他的故事片处女作《幻之光》在釜山国际电影节亮相后,他便成为世界各大电影节的常客,甚至被比作小津等日本电影大师级人物的传人。是枝裕和的《下一站,天国》(1998)、《距离》(2001)在影像风格上都带有强烈的纪录片色彩,多为手持拍摄,追求自然光效和长镜头的写实感。但这只是外在,是枝裕和的影片在内容和主题上并不囿于生活现实,具有天马行空的想象力。

他继承了日本电影的家庭叙事传统,如《步履不停》(2008)从子女一代的角度审视三代同堂的家庭关系,很容易让人想起小津的家庭剧。相比 2013 年山田洋次对小津的翻拍,是枝裕和的创作实为对小津更直接的呼应和对话。《步履不停》的主人公良多是一位人到中年仍事业无成的男子,刚娶了一位丧夫并有孩子的女人,婚后他带着妻子香里和继子小敦前往疏于联系的父母家中拜访。父亲恭平对良多的不成器一直心怀不满,母亲则对于他的婚姻持保留态度,妹妹千奈美一家忙着打圆场,全家人竭力掩饰彼此之间的隔阂与生疏。小津惯于从父辈的视角看待子女的渐行渐远,是枝裕和故意反其道而行之,从儿子的角度审视与父母的矛盾,捕捉到家庭成员微妙的情绪变化,揭示出一个多少有些残酷的现实:即使家庭成员在意彼此,也不可能完全说出心里话,说出的话永远言不由衷,而生活就是这般周而复始。小津在自己的影片中予以感伤哀悼的,是枝裕和全部作为自然而然的现实接受下

来。后者的影片给出的态度是,家人间的隔阂乃是必然,人人各怀心思,与其强用幸福温情来包装,不如直面隔阂并从中发现那丝丝缕缕的始终无法斩断的羁绊。

是枝裕和在21世纪的创作似乎在以自己的方式重新改写日本家庭情节剧传统。当家庭解散、父母失格作为常态被接受时,人们如何在家庭残余的躯壳中自处或与他人相处是他关注的中心。是枝裕和还把希望隐秘地寄托在孩子身上,2013年的《如父如子》就把孩子角色作为影片枢纽,只不过改由以父亲的视角讲述故事。该片也可看作对《步履不停》中非血缘亲情关系的拓展演绎,聚焦于两个阴差阳错被调换了孩子的家庭。

第四节 日本电影的美学特征

一、对民族美学意境的追求

意与境可以理解为情与景的关系,二者融会统一,达到情景交融的效果。人们对于景物的描绘是为了抒发情感,而情感反过来赋予了自然景物"人化"的光彩,草木也变得"有情"起来。与世界上其他国家和民族的电影相比,日本电影的抒情性特征非常突出,重视影片中自然景物的作用,在外物与内心之间营造比喻和象征。日本古典文学中的和歌、俳句惯于使用貌似联系松散的景物描写勾勒作者特殊的心境。这种美学风格曾对蒙太奇大师爱森斯坦有所启发,也体现在日本电影的实践中。

不同于文学和戏剧,环境在电影中发挥着更为重要的作用,摄影机将环境变成特殊的角色,具有叙事上的重要功能。日本追求意境的美学传统在内涵上契合了电影艺术重视物象的特点。日本电影对于四季更迭、气象变化的表现十分重视,各种自然景物(花草树木、风霜雨雪)引发的情思作为日本民族心理的一部分,在影片叙事中得以体现。日本导演适时地插入景物镜头,巧妙地设计场景的气候条件,将情感融入自然环境,这种思路是自发、自觉的。许多日本影片以自然景物或四季时节命名,或用自然景物作为线索将离意寄托在外物上,如《浮草》、《麦秋》、《八月狂想曲》(1991)、《那年夏天,宁静的海》(1991)、《细雪》(1983)、《黄昏的清兵卫》(2020,图29-8)、《燕尾蝶》(1996)等。

东方的意境论妙在虚实结合,不同于西方传统的写实风格。东方绘画强调散点透视,具有多个视觉中心,强调整体的和谐统一,而非西洋绘画通过单一透视造

图29-8 《黄昏的清兵卫》的剧照

成的立体感。日本的浮世绘曾经启发西方画家的创作,它的平面感与西洋绘画的立体感完全相反。前者的视觉焦点可以不停地变化,而不会马上集中到画面的中心。沟口健二等导演偏爱的长镜头可以从日本传统绘画中找到灵感起源。关于艺术作品的意境,日本民族艺术"喜静不喜动"。日本的古典戏剧以缓慢的动作、绵长的唱腔为主,表演的动作幅度不大,人物的表情单一或干脆使用面具、偶人,有一种宗教般的宁静氛围和庄重的仪式感。这种艺术传统在电影领域体现为:镜头移动平缓或直接静止不动,注意力全部放在演员的表演、场面调度等镜头内部元素上;演员的表演以自然稳定的状态为主,少有夸张的语言和动作。后面这一特点在小津安二郎、沟口健二等老一代导演的作品中体现得尤为明显。可以说,在很长时间里,日本电影整体上追求一种绘画式的美感,强调运动性的电影语言本质上与日本文化传统有抵牾之处。即使如今影像风格更加多元化,静态仍是许多日本导演的美学追求。

二、对民族文化符号的展示

日本是一个擅长吸引外来文化为己所用的国家,从明治维新到"第二次世界大战"之后,西方现代生活方式已经融入日本人的日常生活。同时,日本又相当重视保护民族文化遗产,许多古老的习俗被保留下来,在某些特殊的时间和场合被表演和展示。

电影作为舶来品最早来到日本时,日本人从西方拍摄者的胶片上看到了西方人眼中的自己。自此,日本电影人一直在本土视角与外来视角之间摇摆。日本电影意在表现本民族的生活,却成为西方世界眼中的奇观;当日本人的生活方式和思维方式已然西化时,自我审视的眼光也染上了猎奇的色彩。悠久的历史和丰富的文学、戏剧文本资源为日本电影提供了诸多题材,古装剧是日本长盛不衰的一种电影类型。在表现古代人物的生活和爱恨情仇时,服装、布景、台词、表演都带有浓重的民族文化特征,很多时候这些特征已经被符号化和仪式化了,甚至刻意标榜着自身的与众不同。《西鹤一代女》《罗生门》和《地狱门》(1953)等多部古装剧在西方电影节获得大奖,从客观上促进了这种风气。尽管日本的生活方式已经相当现代化,但日本人的行为举止仍然保留着很多传统特色,鞠躬、点头、跪坐等这些程式化的

礼节都在暗中影响着日本电影在世界影坛的整体形象,成为日本电影民族风格最基本的底色。

一个民族给外界留下的神秘印象很大程度上是文化差异带来的误解,日本恐怖片很好地利用了这种异质文化带来的神秘感。近年来,日本频频向外输出恐怖类型片。不同于西方恐怖片的血腥直观,日本恐怖片以心理恐怖为主,日常的事物在电影镜头下变得神秘而难以捉摸,死亡的预兆宿命般地显现,人物却茫然不知。冤魂是日本恐怖片的重要母题,植根于东方古老的传说,长发遮面的女鬼形象在日本民间的许多古老"怪谈"中都曾出现。如今,这一形象已经成为日本恐怖电影的一个标志性符号,一度影响了美国好莱坞的恐怖片潮流。

三、21世纪以来日本电影叙事中的断裂

古典好莱坞的电影叙事往往通过紧密的前因后果关系连接在一起。然而,在21世纪以来的日本艺术电影当中,这种特征被轻松地打破——叙事缺乏绝对的中心,逻辑关系变得暧昧甚至断裂。

例如,盐田明彦的《害虫》(2002)在看似美好的青春校园片的外壳下,实则是令人毛骨悚然的犯罪电影。影片聚焦于性格孤僻、沉默寡言的少女幸子与她缺席的父亲、自杀未遂的母亲,以及周围的人(尤其是夏子)的微妙关系。影片的叙事风格充满神秘感,情节具有断裂性,让人难以预料。比如,片中的幸子毫无缘由地纵火烧了好友夏子的家;在打电话约见恋人(自己的班主任)后,又莫名其妙地在中途突然坐上前来搭讪的陌生男子的车,最后与恋人擦肩而过。这种方式一方面打破了传统日本电影的叙事模式,可能会令人产生不适;另一方面,在新浪潮电影风格的跳剪之下,这种叙事脉络在画面之间制造出诸多空隙,让观众对影片的读解有了更加开放和自由的空间。

这种现代性的电影叙事特征在新人导演真利子哲也的《二而不二》(2012)中也可以看到。这部曾获法国《电影手册》首肯,在洛迦诺国际电影节破例上映的42分钟的短片,前半段没有一句台词,像无声片般仅通过画面叙事。不同于制造安全观影心理的好莱坞电影,观众直到最后也无从获知男主角犯罪和自杀的动机。对于导演而言,原因和结果似乎并不重要,重要的是男主角从犯罪到自杀的过程中的内心挣扎状态,以及他在逃亡中与所遭遇的人和事物之间的关系。无独有偶,在真利子哲也另一部斩获洛迦诺国际电影节最佳导演奖的长片《错乱的一代》(2016)中,主角也是自始至终都沉默寡言,其行动的原因让人捉摸不透。

思考题

1. 早期日本电影的发展具有哪些特点?与该国的传统文化有什么联系?
2. 日本新浪潮电影的代表人物有谁?他们电影的主题有何突出之处?
3. 试结合具体电影分析日本电影的美学特征。

第三十章

印 度 电 影

印度是一个庞大的电影王国,全印度有近100家电影制片厂,1.3万家电影院,500多种电影杂志,电影从业人员30多万人。从2005年起,印度电影每年的年产量均超过1000部,到了2014年更是突破2000部。此外,位于孟买的电影基地被称为"宝莱坞""东方好莱坞"。印度电影业在全国有三大制作中心,分别为孟买(主要制作印地语电影)、加尔各答(主要制作孟加拉语电影)、马德拉斯(主要制作泰米尔语、卡那达语、塔鲁古语电影)。印度国内电影市场大,既满足了14亿印度人的文化娱乐,又提供了大量的就业机会,创造了高额的利润和税收,电影业已成为印度重要的支柱产业。

第一节 印度电影的整体发展状况

印度电影始自19世纪末萨维·达达的两部表现摔跤表演和训练猴子的短片。1913年,巴尔吉(Dhundiraj Govind Phalke)拍摄了神话题材的《哈里什昌德拉国王》(*Raja Harishchandra*),被视作印度电影史上的第一部故事片①,巴吉尔也被称为"印度电影之父"。20世纪20年代,印度电影工业初步形成,尤以孟买、加尔各答、马德拉斯三地的电影产量最高。之后的几年,印度电影产量呈现快速增长的态势,1931年甚至达到207部,堪称印度无声电影时期的顶峰。

第二次世界大战期间,因为胶片奇缺,加之英国殖民政府加大审查力度,使得印度电影产量下滑。但是,电影艺术家们还是克服困难,拍摄了一批兼具思想性和艺术性的优秀影片,如《不可接触的人》《新世界》《邻居们》《命运》等。第二次世界大战结束后,印度电影产量迅速回升,只用了一年时间就达到200部。囿于当时的

① 也有说法认为印度的第一部故事片是1912年的《庞达利克》(*Pundalik*)。

技术限制,影片的艺术水平普遍不高,值得一提的只有1946年的《大地之子》《贫民窟》《柯棣华大夫的不朽事迹》等几部影片。

1950年,印度人民经过多年艰苦卓绝的斗争,在实现独立后成立了印度共和国。印度电影业随之迎来了崭新的时代:1952年第一届印度国际电影节在孟买举办,1954年设置印度国家电影奖,1960年建立电影金融公司(国家电影发展公司的前身),1961年创办浦那电影学院,1964年成立国家电影资料馆等。这一系列举措缔造了印度电影新的辉煌。1971年,印度电影产量达到433部,超越美国、日本成为世界第一,1990年更是创下了948部的惊人纪录。20世纪90年代以后,印度开始推行开放政策,取消了外国电影制作印度配音版的禁令,美国大片乘虚而入,一度给印度电影带来很大冲击。但是很快,印度电影就以自己雄厚的实力重现辉煌。以2006年为例,印度各电影院上映的本土电影达到1091部,又一次刷新了它自己保持的电影年产量世界纪录。

印度电影一般分为两种类型:一种是单纯追求票房价值的商业片,另一种是票房价值不高但具有社会意义的艺术片。其中,前者占据绝对主流地位。印度电影最显著的标志是音乐与内容的水乳交融,其歌舞场面普遍编排精巧,制作优良,拍摄手法新颖,场面唯美,既具有鲜明的民族特色,又与剧情紧密相关,堪称世界一绝。需要说明的是,印度的商业片并不只有人们熟知的歌舞片,还有武侠片、警匪枪战片、都市生活片、农村题材的现实主义作品及模仿好莱坞商业大片的电影。

第二节 印度电影的特点

印度电影的发展与世界电影的几乎发展同步。1896年7月7日,孟买第一次放映了卢米埃尔的影片,此后10年的印度电影以纪录片为主。1913年巴尔吉拍摄的印度的第一部故事片《哈里什昌德拉国王》取材于印度神话故事,受到观众的欢迎。这部影片为印度电影事业奠定了基础,也为以后印度电影的形式、内容和表现手法提供了具体的模式。

早期的印度电影从民族神话、历史故事、民间传说中取材,成为印度电影的一个传统。它的缺点是导致了日后印度电影回避现实、沉迷虚幻人生的创作特点。印度电影从有声片产生以来一直有载歌载舞的特点,有"一个明星、三个舞蹈、六首歌曲"的说法。歌舞元素是印度电影与世界其他国家的电影的最显著区别,成为印度电影的民族化表征。当代印度歌舞片或爱情神话片占印度影片总量的90%,观

众主要是相对贫穷和文化程度较低的人。歌舞片的特色是由印度国情决定的,印度广大农村地区是电影的主要市场。同时,印度主要通行的语言有20多种,方言很多,歌舞片减少了普通观众看电影的语言障碍。当时,一般的歌舞片时长为3小时左右。

20世纪50年代初,印度电影出现了转折,以《流浪者》(Awaara,1951,图30-1)为标志。影片的内容不再是边唱边跳,而是开始关注严肃的社会话题。《流浪者》显示了印度电影新的风格和技术水平,影响了50年代中期的新电影。50年代中期,西孟加拉邦涌现出一批青年导演,他们举起"新电影"的旗帜,认为"电影不是低级水平的娱乐形式,而是一种严肃的表现手段,强调降低生产成本,减少室内布景和多拍外景,选

图30-1 《流浪者》的剧照

择与人民密切相关的题材。印度新电影运动的代表人物是萨蒂亚吉特·雷伊(Satyajit Ray)和莫利奈·森(Mrinal Sen)。雷伊导演的第一部"新电影"《大地之歌》(又译《道路之歌》,1955)向观众展示了西孟加拉邦农村生活的真实图景。影片获第9届戛纳国际电影节的"人权证书奖"和其他6项国际电影奖,成为印度电影史上浓墨重彩的一笔。雷伊的20多部影片绝大多数都获得了成功;莫利奈·森的作品绝大多数则表现了印度社会的贫困、剥削、政治事件和阶级斗争。

第三节　印度电影的代表性导演

印度电影史上诞生了很多优秀的电影大师,如V.森达拉(V. Shantaram,拍摄了《邻居》《沙恭达罗》《柯棣华大夫的不朽事迹》等影片)、德巴基·库马尔·博斯(Debaki Kumar Bose,拍摄了《盲神》《罪犯》《虔诚的布伦王子》《生活就是舞台》等影片)、K. A. 阿巴斯(Khwaja Ahmad Abbas,拍摄了《新世界》《大地之子》《旅行者》《黑夜笼罩着孟买》等影片)、拉兹·卡普尔(Raj Kapoor,拍摄了《雨》《流浪者》《乡巴佬进城记》《我是一个小丑》等影片)、比马尔·罗伊(Bimal Roy,拍摄了《黎明时刻的道路》《领袖》《两亩地》《美丽的新娘》等影片)、萨蒂亚吉特·雷伊(拍摄了"阿普三部曲""政治三部曲")等。在新生代印度导演中,米拉·奈尔(Mira Nair)

和阿米尔·汗(Aamir Khan)引起了国内外的关注。

一、萨蒂亚吉特·雷伊

图30-2 萨蒂亚吉特·雷伊

萨蒂亚吉特·雷伊(1921—1992,图30-2),印度电影史上最受国际影坛推崇的电影大师,奥斯卡终身成就奖获得者。

雷伊出生于加尔各答,祖父是印度著名儿童杂志的创始人,父亲是著名的诗人和历史学家。雷伊大学学的是物理和商业,毕业后在一家广告公司任画师。1947年,他与友人成立加尔各答电影协会,发现了许多当代杰出的美国导演,包括他最喜欢的约翰·福特。1950年,雷伊在英国看了德·西卡导演的《偷自行车的人》,对电影有了新的认识。1951年,法国导演让·雷诺阿来到加尔各答,雷伊伴随他在加尔各答的郊区寻找新片《大河》(The River)的外景,并决心献身于电影事业。雷伊的电影大部分由自己写剧本或改编剧本,他的影片在戛纳国际电影节、威尼斯国际电影节、柏林国际电影节都得过大奖。1963年9月,美国《时代周刊》将他列为世界11位最杰出的导演之一。1992年3月,雷伊获得奥斯卡终身成就奖。

1955年,雷伊的处女作《大地之歌》上映,标志着印度电影的艺术转向,也为印度电影探索出音乐歌舞之外的新发展道路,即所谓的印度新电影流派。1956年,雷伊拍摄了《大地之歌》的续集《大河之歌》(又译《不可征服的人》)。该片荣获第22届威尼斯电影节金狮奖,他也在旧金山国际电影节荣获最佳导演奖。1959年,雷伊"阿普三部曲"的最后一部《大树之歌》(又译《阿普的世界》)再次震惊世界影坛。影片以丰富的戏剧性和精湛的导演手法成为"阿普三部曲"中最受欢迎的一部。雷伊的成名作"阿普三部曲"讲述的是印度平民的成长经历。第一部《大地之歌》围绕着阿普的童年生活展开;第二部《大河之歌》讲述了童年阿普成长为少年的坎坷历程;第三部《大树之歌》讲述的是成年阿普经历婚变而四处游荡,最终在好友劝说下回归家庭,承担起一名父亲的责任的故事。

这三部带有明显自传性质的影片都凸显了导演的个人风格印记。影片摒弃了印度电影一贯的歌舞传统,用客观冷峻的视角呈现出印度底层平民的生活状态。"阿普三部曲"在影像风格上继承了意大利新现实主义和法国诗意现实主义的特

点,以纪录片式的朴素手法和真实的细节征服了观众。

雷伊电影的最大特色是舒缓的诗意与悲剧感,用充满诗意的电影语言呈现出人物在崇高与卑微、信仰与诱惑、苦难与幸福中的成长。同时,影片反映了印度的社会问题和政治问题,寓意深刻、见解独到、手法细腻、抒情优美,具有强烈的民族风格。

二、米拉·奈尔

米拉·奈尔(图30-3)1957年出生于奥里萨邦,少年时代是激进实验剧场及街头剧场的演员,在新德里大学学习期间获得奖学金赴美深造,在哈佛大学学习社会学。随后,她发现作为演员,思想常被导演控制,转而投身电影导演工作。她最初从事纪录片创作,1985年的《印度酒店》(*India Cabaret*)引起影评人的注意。

图30-3 米拉·奈尔

米拉·奈尔1988年拍摄的第一部剧情片《早安孟买》(*Salaam Bombay!*)获得了包括戛纳国际电影节金摄影机奖在内的25个国际奖项,还获得奥斯卡最佳外语片提名。作为从纪录片到剧情片的一个过渡,这部影片在很大程度上还带有纪录片的纪实痕迹,具有高度的生活实感。2001年的《季风婚宴》(*Monsoon Wedding*,图30-4)堪称奈尔个人创作的最高峰。影片以旁遮普

图30-4 《季风婚宴》的剧照

省的一个大户家庭为切入点,通过5个独立成章又互有关联的小故事,为观众展示了独具印度民族风情的婚礼习俗,描绘了一幅现代印度人的世情百态图。在当年第58届威尼斯国际电影节上,该片以压倒性优势夺得最佳影片金狮奖,并在美国获得超过1300万美元的票房,成为美国历史上最卖座的外语片之一。这部影片也巩固了她作为印度最有声望的国际级导演的地位。

她的作品还有1991年的《密西西比风情画》(*Mississippi Masala*)、1995年的

《旧爱新欢一家亲》(The Perez Family)、1996 年的《欲望与智慧》(Kama Sutra: A Tale of Love)、2004 年的《名利场》(Vanity Fair)、2006 年的《同名同姓》(The Namesake)等。奈尔曾一再表示自己不愿意被贴上"印度导演"的标签,不是因为不爱国,而是因为不想给别人造成狭隘的印象。她承认印度给了她很多东西,比如那种满不在乎、泰然自若的"马戏团式"的杂耍精神,但她说自己更感兴趣的是普遍意义上的人的生存处境。她希望通过包括自己在内的所有印度电影人的共同努力,向西方展示印度人民多层次、立体化的存在影像。

三、阿米尔·汗

图 30-5 阿米尔·汗

阿米尔·汗(图 30-5)1965 年出生于印度孟买的一个电影世家。20 世纪 70 年代末 80 年代初风靡中国的印度影片《大篷车》(Caravan, 1971)正是由阿米尔家族出品。阿米尔·汗 8 岁时出演了第一部电影,后转为学习打网球,1988 年又回归电影界,继续从事演艺事业。1989—1999 年,阿米尔·汗出演了《灰飞烟灭》(Raakh, 1989)、《讲心不讲金》(Dil, 1990)、《假假真真》(Andaz Apna Apna, 1994)、《义无反顾》(Sarfarosh, 1999)等多部脍炙人口的影片。

2001 年,阿米尔·汗以制片人兼主演的身份,联合导演阿索托史·哥瓦力克(Ashutosh Gowariker)制作了《印度往事》(Lagaan: Once Upon a Time in India)。该片讲述了一个印度村庄的居民在英国殖民统治时期,团结一致在板球比赛中击败英国殖民者的故事。尽管板球是印度极为流行的运动,但此前,《真爱无敌》(Awwal Number, 1990)等以板球为题材的影片均遭遇票房失败。因此,阿米尔·汗在当时制作这部影片无疑是一次极大的冒险。幸运的是,影片最终取得了成功。该片在叙事手法上打破了传统宝莱坞电影的陈旧套路,着重对人物内心的刻画和对历史的深刻反思,宏大的场面配合好莱坞式的剧情设置,加上对歌舞段落的节制运用,使该片荣获 2002 年奥斯卡金像奖最佳外语片提名。同时,《印度往事》被看作印度新概念电影的代表作之一。

在主演了《抗暴英雄》《芭萨提的颜色》《为爱毁灭》等畅销影片后,阿米尔·汗

在2007年又以导演兼主演的身份拍摄了《地球上的星星》(Taare Zameen Par)。该片被誉为印度版的《放牛班的春天》，讲述的是一位患有阅读困难症的男孩伊桑被送入寄宿学校后，与一名叫尼克的美术老师相处并共同成长的故事。影片充满了幽默与温情，阿米尔·汗以相当自信的态度回应了当时印度所面临的社会和教育问题。

2009年，阿米尔·汗主演了由拉库马尔·希拉尼(Rajkumar Hirani)执导的影片《三傻大闹宝莱坞》(Three Idiots)。该片与《地球上的星星》类似，将目光聚焦在印度的社会和教育问题上。这部影片无论是在制作层面还是艺术层面上，都将宝莱坞电影提升到一个新的高度。值得一提的是，彼时已过不惑之年的阿米尔·汗将一位刚入大学的新生演绎得深入人心，表演功力不言而喻。该片以现实主义开头，以戏谑的态度调侃并讽刺当时印度存在的诸多沉重话题，尽管最终仍以宝莱坞惯常的理想主义结局收尾，但影片所呈现出的如《死亡诗社》(Dead Poets Society, 1989)般的自嘲和批判精神赋予了影片更高的艺术成就。《三傻大闹宝莱坞》在印度上映时压倒了同期上映的《阿凡达》，成为当年印度票房最高的电影。

2013年，阿米尔·汗主演的商业大片《幻影车神:魔盗激情》(Dhoom 3)再次打破印度多项纪录，成为当时印度电影中全球票房最高的影片。2014年，阿米尔·汗与拉库马·希拉尼再度联手推出科幻题材影片《我的个神啊》(PK)，再次打破宝莱坞票房纪录，成为彼时印度全球票房之首。2016年，阿米尔·汗出演的《摔跤吧！爸爸》(Dangal)的全球票房突破3亿美元，截至2022年底，成为印度史上最卖座的电影。

第四节 21世纪以来的印度电影

印度电影之所以具有抵抗好莱坞的能力和魄力，一方面与其自身较强的电影生产力有关，另一方面也与印度政府对本土电影的激励和保护措施有着密切的关系。印度政府不仅为电影业注入大量的资金，而且直到20世纪90年代之前不允许外国电影制作印度语配音版，也不允许外国资金投资本土电影业。但是，这种封闭态度像一把双刃剑，在保护印度电影业时，也伤害了印度电影业，导致这个电影王国的出品长期以来形式单一、缺乏新意，也没有与世界接轨的契机和能力，无法像好莱坞那样推广到全世界，只能在本国和亚洲部分地区流通。

图 30-6 《贫民窟的百万富翁》的剧照

这种封闭的状况在 21 世纪初略有改观,不但出现了米拉·奈尔那样的国际化导演,还出现了更多国际化的制作。其中,最典型的就是 2009 年的奥斯卡热门影片《贫民窟的百万富翁》(*Slumdog Millio*,图 30-6)。虽然这部影片打上了西方国家的标签,但无论如何,大量的印度本土艺术家参与了创作,如演员和作曲者。特别是获得最佳原创歌曲和最佳原创配乐两项大奖的本土音乐家拉曼(Allah Rakkhha Rahman),像一股强劲的印度风暴横扫奥斯卡颁奖典礼,让西方影人刮目相看。可以说,这部影片的成功是一个开始,也是一个启示,预示着印度电影将踏上越来越开放、宽广的国际化道路。

当今印度电影的发展有了一些新变化,在反映社会现实问题的同时,电影在主题表达上也增添了一些人文思考,并融入好莱坞电影的叙事技巧。例如,《我的个神啊》以宗教问题为切入口,批判了宗教的商业化现象;《地球上的星星》以自闭症儿童为题材,体现了对社会边缘人群的人文关怀;《起跑线》(*Hindi Medium*,2017)关注教育体制下的学区房问题,并对印度当时的教育体制提出了大胆的质疑;《三傻大闹宝莱坞》同样关注教育问题,批判了印度传统的应试教育;《摔跤吧!爸爸》(图 30-7)取材于真实事件,探讨了个人价值与梦想的关系;《厕所英雄》(*Toilet*,2017)讨论了女性话题,也涉及印度最为现实的"厕所问题"。这一系列电影关注了印度的教育体制、妇女社会地位、个人价值与梦想等现实性社会议题,推动了印度社会的反思与进步。

图 30-7 《摔跤吧!爸爸》的剧照

在批判社会现实的同时,印度电影以世俗化的叙事手段讲述现实问题,异国的故事由于植入了普遍性的情感而具有跨文化传播的能力。例如,《小萝莉的猴神大叔》(*Bajrangi Bhaijaan*,2015)讲述了一位印度男子帮助巴基斯坦小姑娘跨国回

家的故事。故事背景涉及印度与巴基斯坦之间的政治、宗教信仰等复杂问题,但影片着重展现了小姑娘与大叔间的真挚情感:为了帮助小姑娘顺利回家,大叔不仅要暂时搁置个人情感问题,还要面临严重的生命威胁。电影从世俗情感的角度探讨了政治问题,表达了对世界和平的呼吁。为了更好地营造影像的真实效果,影片不仅注重还原真实的社会现象,还重视对人物形象的真实塑造,这种真实而复杂的人物形象促进了观众对影片剧情的理解与认可。

思考题

1. 简述印度电影的发展历史。
2. 印度电影在形式和内容上有什么鲜明特点?
3. 印度代表性的导演有哪些?他们的作品有什么风格?

参考文献

1. 许南明,富澜,崔君衍.电影艺术词典[M].修订版.北京:中国电影出版社,2005.
2. [美]路易斯·贾内梯.认识电影[M].插图第11版.焦雄屏,译.北京:北京联合出版公司,2017.
3. [乌拉圭]丹尼艾尔·阿里洪.电影语言的语法[M].插图修订版.陈国铎,黎锡,等译.北京:北京联合出版公司,2013.
4. [美]李·R.波布克.电影的元素[M].伍菡卿,译.北京:中国电影出版社,1986.
5. [美]斯坦利·梭罗门.电影的观念[M].齐宇,译.北京:中国电影出版社,1983.
6. [英]欧纳斯特·林格伦.论电影艺术[M].何力,李庄藩,刘芸,译.北京:中国电影出版社,1979.
7. [美]丹尼斯·W.皮特里,约瑟夫·M.博格斯.看电影的艺术[M].第8版.郭侃俊,张菁,译.北京:北京大学出版社,2020.
8. [加]安德烈·戈德罗,[法]弗朗索瓦·若斯特.什么是电影叙事学[M].刘云舟,译.北京:商务印书馆,2005.
9. [美]罗伯特·麦基.故事:材质、结构、风格和银幕制作的原理[M].周铁东,译.天津:天津人民出版社,2016.
10. 陈晓云.电影学导论[M].第3版.北京:北京联合出版公司,2015.
11. 杨远婴.电影概论[M].第2版.北京:北京联合出版公司,2017.
12. 张菁,关玲.影视视听语言[M].北京:中国传媒大学出版社,2008.
13. [英]尼克·史蒂文森.认识媒介文化:社会理论与大众传播[M].王文斌,译.北京:商务印书馆,2013.
14. 李洋.目光的伦理[M].北京:生活·读书·新知三联书店,2014.
15. 何然.中外电影批评研究[M].长春:吉林文史出版社,2020.
16. [美]J.达德利·安德鲁.经典电影理论导论[M].李伟峰,译.北京:北京联合出版公司,2018.
17. [美]罗伊·汤普森,克里斯托弗·J.鲍恩.镜头的语法[M].插图第2版.李蕊,译.北京:世界图书出版公司,2013.
18. [法]米歇尔·希翁.视听:幻觉的构建[M].第3版.黄英侠,译.北京:北京联合出版公司,2014.
19. 贾樟柯.贾想Ⅱ:贾樟柯电影手记2008—2016[M].北京:台海出版社,2017.

20. 王海洲. 中国电影110年:1905—2015[M]. 北京:中国电影出版社,2017.
21. [伊朗]阿巴斯·基阿鲁斯达米. 樱桃的滋味:阿巴斯谈电影[M]. btr,译. 北京:中信出版集团股份有限公司,2017.
22. [美]沃尔特·默奇. 眨眼之间:电影剪辑的奥秘[M]. 第2版. 夏彤,译. 北京:北京联合出版公司,2012.
23. 杨远婴. 电影理论读本[M]. 修订版. 北京:北京联合出版公司,2017.
24. [法]雅克·奥蒙,米歇尔·玛利. 电影理论与批评辞典[M]. 崔君衍,胡玉龙,译. 上海:上海人民出版社,2011.
25. [德]齐格弗里德·克拉考尔. 电影的本性[M]. 邵牧君,译. 南京:江苏教育出版社,2006.
26. [德]齐格弗里德·克拉考尔. 从卡里加利到希特勒:德国电影心理史[M]. 黎静,译. 上海:上海人民出版社,2008.
27. [法]安德烈·巴赞. 电影是什么?[M]. 崔君衍,译. 北京:文化艺术出版社,2008.
28. [美]罗伯特·斯塔姆. 电影理论解读[M]. 陈儒修,郭幼龙,译. 北京:北京大学出版社,2017.
29. [美]大卫·鲍德韦尔,诺埃尔·卡罗尔. 后理论:重建电影研究[M]. 麦永雄,柏敬泽,等译. 北京:中国社会科学出版社.
30. [法]罗兰·巴特. 语言的轻声细语:文艺批评文集之四[M]. 怀宇,译. 北京:中国人民大学出版社,2022.
31. [澳]理查德·麦特白. 好莱坞电影:美国电影工业发展史[M]. 吴菁,何建平,刘辉,译. 北京:华夏出版社,2011.
32. [美]托马斯·沙茨. 好莱坞类型电影[M]. 彭杉,译. 成都:四川人民出版社,2020.
33. [美]托马斯·沙茨. 旧好莱坞/新好莱坞:仪式、艺术与工业[M]. 周传基,周欢,译. 北京:中国广播电视出版社,1993.
34. [法]雷吉斯·迪布瓦. 好莱坞:电影与意识形态[M]. 李丹丹,李昕晖,译. 北京:商务印书馆,2014.
35. [美]约翰·贝尔顿. 美国电影美国文化[M]. 插图第4版. 米静,马梦妮,王琼,译. 成都:四川人民出版社,2018.
36. [美]詹姆斯·纳雷摩尔. 黑色电影:历史、批评与风格[M]. 徐展雄,译. 桂林:广西师范大学出版社,2009.
37. [美]詹明信. 晚期资本主义的文化逻辑:詹明信批评理论文选[M]. 陈清桥,等译. 北京:生活·读书·新知三联书店,1997.
38. [法]克里斯蒂安·麦茨. 电影表意泛论[M]. 崔君衍,译. 北京:商务印书馆,2018.
39. [法]罗兰·巴特. 显义与晦义:文艺批评文集之三[M]. 怀宇,译. 天津:百花文艺出版社,2005.
40. [美]大卫·波德维尔,克里斯汀·汤普森. 电影艺术:形式与风格[M]. 曾伟祯,译. 北京:世界图书出版公司,2008.
41. [美]大卫·波德维尔. 电影叙事:剧情片中的叙述活动[M]. 李显立,等译. 台北:远流出版事业股份有限公司,2003.
42. [荷]彼得·菲尔斯特拉腾. 电影叙事学[M]. 王浩,译. 北京:北京师范大学出版社,2020.
43. [法]弗朗索瓦·特吕弗. 希区柯克与特吕弗对话录[M]. 郑克鲁,译. 上海:上海人民出版

44. [日]岩本宪儿,武田洁,斋藤绫子."新"电影理论集成 2——知觉、表征、读解[M]. 东京:电影艺术社,1999.
45. [斯洛文尼亚]斯拉沃热·齐泽克. 不敢问希区柯克的,就问拉康吧[M]. 穆青,译. 上海:上海人民出版社,2007.
46. [法]米歇尔·希翁. 对电影而言声音是什么[M]. [日]川竹英克,等译. 东京:劲草书房,1993.
47. [法]克里斯蒂安·麦茨. 想象的能指:精神分析与电影[M]. 王志敏,赵斌,译. 北京:北京大学出版社,2021.
48. 吴琼. 雅克·拉康:阅读你的症状(下)[M]. 北京:中国人民大学出版社,2011.
49. [日]斋藤环. 为了活下去的拉康[M]. 东京:筑摩文库,2012.
50. [德]欧文·潘诺夫斯基. 作为象征形式的透视法[M]. [日]木田元监,译. 东京:筑摩书房,2009.
51. [美]乔纳森·克拉里. 知觉的悬置:注意力、景观与现代文化[M]. 沈语冰,贺玉高,译. 南京:江苏凤凰美术出版社,2017.
52. [法]帕斯卡·波尼茨. 歪曲的画框[M]. [日]梅本洋一,译. 东京:劲草书房,1999.
53. [法]雅克·奥蒙,米歇尔·玛丽,阿兰·贝尔卡拉,玛克·维尔奈. 现代电影美学[M]. 第 3 版. 崔君衍,译. 北京:中国电影出版社,2016.
54. [法]让·米特里. 电影美学与心理学[M]. 崔君衍,译,南京:江苏文艺出版社,2012.
55. [法]埃德加·莫兰. 电影或想象的人[M]. 马胜利,译. 桂林:广西师范大学出版,2012.
56. 吴琼. 读画:打开名画的褶层[M]. 北京:中国青年出版社,2019.
57. [法]米歇尔·泰沃. 虚假的镜子——绘画/拉康/精神病[M]. [日]冈田温司,青山胜,译. 京都:人文书院,1999.
58. [日]西冈文彦. 印象派解谜——观看的诀窍 光线与色彩的秘密[M]. 东京:河出书房新社,2016.
59. [法]吉尔·德勒兹. 电影 2:时间影像[M]. [日]宇野邦一,等译. 东京:法政大学出版局,2006.
60. [法]乔治·迪迪-于贝尔曼. 在时间面前——美术史与时间错乱[M]. [日]小野康男,三小田祥久,译. 东京:法政大学出版局,2012.
61. 程季华. 中国电影发展史(第一卷)[M]. 北京:中国电影出版社,1963.
62. 李少白. 中国电影史[M]. 北京:高等教育出版社,2006.
63. 陆弘石. 中国电影史 1905—1949:早期中国电影的叙述与记忆[M]. 北京:文化艺术出版社,2005.
64. 李道新. 中国电影文化史:1905—2004[M]. 北京:北京大学出版社,2005.
65. 郦苏元,胡菊彬. 中国无声电影史[M]. 北京:中国电影出版社,1996.
66. 程季华. 中国电影发展史(第二卷)[M]. 北京:中国电影出版社,1998.
67. 丁亚平. 中国当代电影艺术史 1949—2017[M]. 北京:文化艺术出版社,2017.
68. 严寄洲. 往事如烟:严寄洲自传[M]. 北京:中国电影出版社,2005.
69. 陆绍阳. 中国当代电影史:1977 年以来[M]. 北京:北京大学出版社,2004.
70. 王斌. 张艺谋这个人[M]. 北京:团结出版社,1998.

71. 程青松,黄鸥.我的摄影机不撒谎:六十年代中国电影导演档案[M].北京:中国友谊出版公司,2002.
72. 赵卫防.香港电影艺术史[M].北京:文化艺术出版社,2017.
73. 卓伯棠.香港新浪潮电影[M].上海:复旦大学出版社,2011.
74. 俞小一.中国电影年鉴2005增刊·中国电影百年特刊[M].北京:中国电影年鉴社,2005.
75. 李泳泉.台湾电影阅览[M].台北:玉山社出版事业股份有限公司,1998.
76. 卢非易.台湾电影:政治、经济、美学(1949—1994)[M].台北:远流出版事业股份有限公司,1998.
77. 陈儒修.电影帝国——另一种注视:电影文化研究[M].台北:万象图书股份有限公司,1994.
78. 陈飞宝.台湾电影史话[M].修订本.北京:中国电影出版社,2008.
79. 钟宝贤.香港电影百年光影[M].北京:北京大学出版社,2007.
80. 赵卫防.香港电影史(1897—2006)[M].北京:中国广播电视出版社,2007.
81. 魏君子.香港电影演绎[M].北京:文化艺术出版社,2019.
82. 张燕.映画:香港制造[M].北京:北京大学出版社,2006.
83. 蔡卫,游飞.美国电影研究[M].北京:中国广播电视出版社,2004.
84. 郑树森.电影类型与类型电影[M].南京:江苏教育出版社,2006.
85. 聂欣如.电影的语言:影像构成及语法修辞[M].上海:复旦大学出版社,2012.
86. 聂欣如.类型电影原理教程[M].上海:复旦大学出版社,2020.
87. 聂欣如.纪录片概论[M].第2版.上海:复旦大学出版社,2021.
88. 单万里.纪录电影文献[M].北京:中国广播电视出版社,2001.
89. 张劲松.类型电影与意识形态[M].北京:中国社会科学出版社,2013.
90. 郝建.类型电影教程[M].上海:复旦大学出版社,2011.
91. 郝建.影视类型学[M].北京:北京大学出版社,2002.
92. 戴锦华.光影之隙:电影工作坊2010[M].北京:北京大学出版社,2011.
93. 戴锦华.光影之忆:电影工作坊2011[M].北京:北京大学出版社,2012.
94. 戴锦华.电影批评[M].北京:北京大学出版社,2004.
95. 戴锦华.隐形书写:90年代中国文化研究[M].南京:江苏人民出版社,1999.
96. 潘国灵,李照兴.王家卫的映画世界[M].天津:百花文艺出版社,2005.
97. [美]大卫·波德维尔,克里斯汀·汤普森.世界电影史[M].第2版.范倍,译.北京:北京大学出版社,2014.
98. [美]道格拉斯·戈梅里,[荷]克拉拉·帕福-奥维尔顿.世界电影史[M].第2版.秦喜清,译.北京:中国电影出版社:文化艺术出版社,2016.
99. [美]罗伯特·C.艾伦,道格拉斯·戈梅里.电影史:理论与实践[M].最新修订版.李迅,译.北京:北京联合出版公司,2016.
100. [法]安托万·德巴克.迷影:创发一种观看的方法,书写一段文化的历史(1944—1968)[M].蔡文晟,译.武汉:武汉大学出版社,2021.
101. [法]居伊·戈捷.百年法国纪录电影史[M].康乃馨,译.北京:北京大学出版社,2019.
102. [苏联]安德烈·塔可夫斯基.雕刻时光[M].张晓东,译.海口:南海出版公司,2016.
103. [俄]M.巴赫金.巴赫金文论选[M].佟景韩,译.北京:中国社会科学出版社,1996.

104. [苏联]苏联科学院艺术史研究所.苏联电影史纲(第一卷)[M].龚逸霄,译.北京:中国电影出版社,1959.
105. [英]帕特里克·富尔赖.电影理论新发展[M].李二仕,译.北京:中国电影出版社,2004.
106. [美]赫伯特·泽特尔.图像 声音 运动 实用媒体美学[M].第3版.北京:北京广播学院出版社,2003.
107. [法]夏尔·福特.法国当代电影史[M].朱延生,译.北京:中国电影出版社,1991.
108. [英]E.H.贡布里希.艺术发展史[M].范景中,林夕,译.天津:天津人民美术出版社,2001.
109. [英]卡雷尔·赖兹,盖文·米勒.电影剪辑技巧[M].方国伟,郭建中,黄海,译.北京:中国电影出版社,1982.
110. 李二仕.经典电影赏析——古典好莱坞读本(1933—1970)[M].北京:高等教育出版社,2016.
111. 邵牧君.西方电影史概论[M].北京:中国电影出版社,1982.
112. 李恒基,杨远婴.外国电影理论文选[M].修订本.北京:生活·读书·新知三联书店,2006.11.
113. 焦雄屏.岁月留影:中西电影论述[M].北京:商务印书馆,2019.
114. [加]诺斯罗普·弗莱,等.喜剧:春天的神话[M].傅正明,程朝翔,等译.北京:中国戏剧出版社,2006.
115. [英]乔·哈利戴.瑟克论瑟克[M].张明,译.北京:北京大学出版社,2015.
116. [美]埃里克·拉克斯.伍迪·艾伦谈话录[M].付裕,纪宇,译.郑州:河南大学出版社,2016.
117. [美]唐·利文斯顿.电影和导演[M].陈梅,陈守枚,译.北京:中国电影出版社,1983.
118. [英]欧纳斯特·林格伦.论电影艺术[M].何力,李庄藩,刘芸,译.北京:中国电影出版社,1979.
119. [日]田中真澄.小津安二郎周游[M].周以量,译.桂林:广西师范大学出版社,2009.
120. [日]黑泽明.蛤蟆的油[M].李正伦,译.海口:南海出版公司,2014.
121. [韩]李东振.奉俊昊的全部瞬间:从《寄生虫》到《绑架门口狗》[M].春喜,译.北京:中信出版集团股份有限公司,2021.
122. [美]大卫·波德维尔.电影诗学[M].张锦,译.桂林:广西师范大学出版社,2010.
123. [英]菲利普·肯普.电影通史[M].第2版.郭翠青,译.北京:中国画报出版社,2020.
124. [美]路易斯·贾内梯,斯科特·艾曼.闪回电影简史[M].插图修订第6版.焦雄屏,译.北京:北京联合出版公司,2016.
125. [美]斯蒂芬·普林斯.电影的秘密[M].王彤,译.北京:文化发展出版社,2017.
126. [美]埃曼努尔·利维.奥德卡大观:奥斯卡奖的历史和政治[M].丁骏,译.北京:商务印书馆,2008.
127. [英]蕾切尔·莫斯利.与奥黛丽·赫本一起成长:文本、观众、共鸣[M].吴帆,译.北京:北京大学出版社,2010.
128. [英]乔纳森·雷纳.寻找楚门:彼得·威尔的世界[M].劳远欢,苏溯,译.上海:上海人民出版社,2009.
129. [日]佐藤忠男.日本电影史[M].应雄,译.上海:复旦大学出版社,2016.
130. [日]四方田犬彦.日本电影110年:日本映画史110年[M].王众一,译.北京:新星出

社,2018.
131. 潘若简. 意大利电影十面体[M]. 北京:清华大学出版社,2010.
132. [瑞典]英格玛·伯格曼. 犹在镜中:伯格曼电影随笔[M]. 韩良忆,王凯梅,译. 北京:中信出版集团股份有限公司,2022.
133. [瑞典]英格玛·伯格曼. 魔灯:英格玛·伯格曼自传[M]. 张红军,译. 桂林:广西师范大学出版社,2017.
134. [美]杰西·卡林. 伯格曼的电影[M]. 刘辉,向竹,译. 北京:北京大学出版社,2010.
135. [美]诺曼·卡根. 库布里克的电影[M]. 郝娟娣,译. 上海:上海人民出版社,2009.
136. [美]夏洛特·钱德勒. 这只是一部电影——希区柯克:一种私人传记[M]. 黄渊,译. 上海:上海译文出版社,2006.
137. [英]彼得·康拉德. 奥逊·威尔斯:人生故事[M]. 杨鹏,译. 桂林:广西师范大学出版社,2008.
138. [法]埃里克·侯麦. 美丽之味:侯麦电影随笔[M]. 李爽,译. 北京:中信出版集团股份有限公司,2022.
139. [美]卡梅伦·克罗. 日落大道:对话比利·怀尔德[M]. 张衍,译. 北京:中信出版集团股份有限公司,2022.
140. [意]塞尔吉奥·莱昂内,[法]诺埃尔·森索洛. 西部往事:莱昂内谈电影[M]. 李洋,译. 北京:中信出版集团股份有限公司,2022.
141. [日]是枝裕和. 拍电影时我在想的事[M]. 褚方叶,译. 海口:南海出版公司,2018.
142. [日]是枝裕和. 有如走路的速度[M]. 陈文娟,译,海口:南海出版公司,2016.
143. [日]桥本忍. 复眼的映像:我与黑泽明[M]. 张嫣雯,译. 北京:北京联合出版公司,2020.
144. [德]维尔纳·赫尔佐格,[英]保罗·克罗宁. 陆上行舟:赫尔佐格谈电影[M]. 黄渊,译. 上海:上海三联书店,2018.
145. [日]佐藤忠男. 电影中的东京[M]. 沈念,译. 上海:上海人民出版社,2021.
146. 虞吉,段运冬,叶宇,等. 德国电影经典[M]. 北京:对外经济贸易大学出版社,2004.
147. [英]查理·卓别林. 一生想过浪漫生活:卓别林自传[M]. 叶冬心,译. 北京:国际文化出版公司,2004.
148. [德]维姆·文德斯. 与安东尼奥尼一起的时光[M]. 李宏宇,译. 桂林:广西师范大学出版社,2004.
149. [美]罗杰·伊伯特. 伟大的电影[M]. 殷宴,周博群,译. 桂林:广西师范大学出版社,2012.
150. [美]罗杰·伊伯特. 在黑暗中醒来[M]. 黄渊,译. 上海:上海译文出版社,2012.

图书在版编目(CIP)数据

电影概论/原文泰主编;赵阳,秦晓琳,张冀煜副主编.—上海:复旦大学出版社,2023.7
(复旦博学)
当代电影学教程
ISBN 978-7-309-16513-5

Ⅰ.①电⋯ Ⅱ.①原⋯ ②赵⋯ ③秦⋯ ④张⋯ Ⅲ.①电影理论-教材 Ⅳ.①J90

中国版本图书馆 CIP 数据核字(2022)第 207645 号

电影概论
DIANYING GAILUN
原文泰 主编
赵 阳 秦晓琳 张冀煜 副主编
责任编辑/刘 畅

复旦大学出版社有限公司出版发行
上海市国权路 579 号 邮编:200433
网址:fupnet@fudanpress.com http://www.fudanpress.com
门市零售:86-21-65102580 团体订购:86-21-65104505
出版部电话:86-21-65642845
上海华业装潢印刷厂有限公司

开本 787×960 1/16 印张 29.5 字数 529 千
2023 年 7 月第 1 版第 1 次印刷

ISBN 978-7-309-16513-5/J·477
定价:68.00 元

如有印装质量问题,请向复旦大学出版社有限公司出版部调换。
版权所有 侵权必究